六體故事成語集

금문(金文), 전서(篆書), 예서(隸書), 해서(楷書), 행서(行書), 초서(草書)

石雲 崔訓基 揮毫 編著

㈜이화문화출판사

고사성어집을 발간하며 …

 고사성어 육체(六體)에 대해 살펴보면

 金文은 주나라때 금속에 새긴 상형 문자를 말하며 칼로 새긴 갑골문이 날카롭고 각이진 것에 비하여 金文은 선이 굵고 둥글다.

 篆書는 대전과 소전이 있다. 대전은 주나라때 만들어졌고 소전은 진(秦)나라 시황제때 재상 이사(李斯)에 의하여 만들어졌으며 글꼴은 획의 굵기가 일정하고 좌우가 대칭 가로획은 수평, 세로 획은 수직 방향으로 운필하며 사각형을 이룬다.

 隸書는 전서보다 간략하고 해서에 가까운 서체로 시작 부문을 원필과 방필로하여 글자의 특징은 수평적이고 가로획의 끝을 오른쪽으로 빼는데 이를 파세(波勢)라 한다.

 楷書는 파책이 없는 방정(方正)한 서체로 종요(鍾繇)로부터 시작되고 왕희지(王羲之) 등에 의하여 정착하게 되었다. 해서는 글씨를 흘려 쓰지 않고 일점일획(一點一劃)을 정확히 독립시켜 다소 세로의 형태를 이루게 한다.

 行書는 해서를 약간 흘려서 쓴 서체로 해서와 초서의 중간에 놓인다. 해서와 초서를 함께 쓰기도 하는데 때에 따라서는 해,행,초 3체를 혼합해 쓰기도 한다.

 草書는 획의 생략이 많고 서로 이어진 서체로 빠르게 흘려서 초서를 알아보기는 쉽지 않다.

 고사성어 문장은 어려워도 뜻은 간단하여 보편적 지식으로 각계각층에서 일상생활에 쓰여지고 있다.

필자 역시 한학자이셨던 선친께서 父訓으로 늘 고사성어 유래에 대해 말씀해 주셨는데 그중 墨悲絲染 絲本白而可以靑可以黃 人性 本善而可以善可以惡 訓基爾當明辨之
　흰실에 검은 물이 들면 다시 희지 못함을 슬퍼함

　실은 본래 흰데 파랑 물에 물들이면 파래지고 노랑 물에 물들이면 노래진다. 사람의 본성은 착한데 선한 사람에게 감화를 받게 되면 선한 사람이 되고 악한 사람과 어울리면 그 역시 악한 사람이 되니 훈기 너는 마땅히 분별하여 밝게 하여라. 이렇듯 살아가면서 자질과 소양의 지표가 되었다.

　고사성어 육체를 집자하고 서예작품으로 완성하는데 10여년 세월이 흘렀고 원문과 해석을 四書와 古典의 출처를 찾아 심혈을 기우려 편집 했으나 미흡한 점이 많으리라 사료된다. 그럼에도 육체 고사성어집 발행에 많은 가르침과 도움을 주시고 축시까지 지어주신 구당 여원구 은사(恩師)님께 깊은 감사를 드린다.

　본 고사성어집이 인·의·예·지(仁·義·禮·智)를 잊고 사는 물질만능 주의가 팽배한 우리 사회에 이해와 화합을 통해 삶의 지혜와 언어의 격을 높이고 고전과 현대인이 소통할 수 있는 연결통로가 되며 많은 서예인들과 예술인들로 하여금 작품하는데 도움이 되었으면 하는 바램이다.

　끝으로 편집에 힘써 준 同學 志雲 安鍾順先生께 감사하고 출판을 맡아주신 (주)이화문화출판사 사장님과 직원 여러분께 깊은 감사의 말씀을 드린다.

2023년 12월
開谷山房에서 石雲 崔 訓 基 識

六體 故事成語集 刊行에 부쳐 …

　고전문헌 속에 珠玉같은 四字 故事成語 및 名句등은 오늘을 사는 우리 들에게 處世의 道理·智慧를 얻게 되고 敎養과 哲學을 배우게 한다.

　이번에 石雲은 敎訓이 되는 四字 故事成語 및 名句 300首(7200字)를 選定하고 碑帖을 참고하여 六體 (金文·秦篆·隷·楷·行·草)로 書藝作品을 완성하여 敎材用 또는 作品하는데 많은 도움이 되도록 하였다.

　石雲의 祖考 崔運先 先生은 勉庵 崔益鉉 선생과 함께 抗日 독립운동을 하다 殉國하신 烈士이며 先君 甲山 崔仁煥선생은 儒學者로 향리인 扶餘에서 訓長으로 후진을 양성하시면서 많은 詩文을 남기신 분이다.

　이러한 家門에서 生長한 石雲은 養素軒에서 書法과 篆刻을 습득한후 이에 진력하여 美協초대작가가 되어 국내외 작품 활동을 하며 후진을 양성하고 있다.

　이와 같이 간단하게 취지를 서술하고 祝詩로 마친다.

祝六體故事成語集 刊行

石雲筆致世間名　石雲의 筆致가 世上에 이름이 났고

故語題書六體成　故事成語를 六體로 써서 이루웠네

王老研磨行草篤　王右軍을 研磨해서 行草를 돈독히 하고

謫仙通達藝文明　李白의 藝文을 통달해서 밝게 하였네

先君翰墨皆鐫刻　先君의 詩文을 모두 篆刻으로 새기고

祖考長碑總寫銘　祖考의 독립운동 기적비명을 모두 썼네

詩禮傳承遺業燦　詩禮를 傳承해서 遺業이 찬란하고

後生規範振家聲　後生에게 規範이 되어 家聲을 떨쳤네

2023년 12월
養素軒書法研究院 院長 丘堂 呂 元 九 識

目次

目 次

六體故事成語集

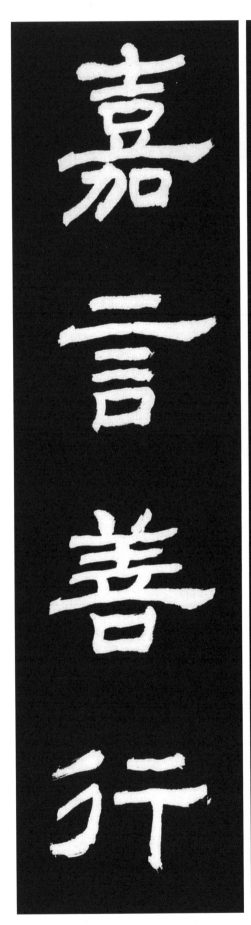 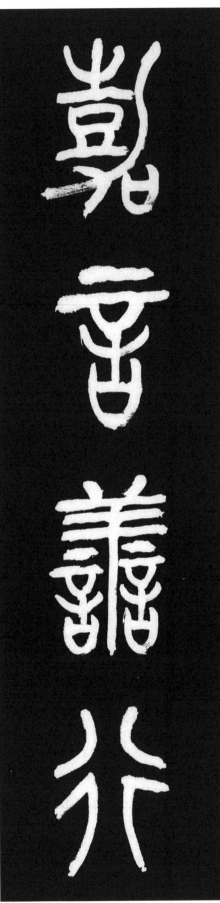 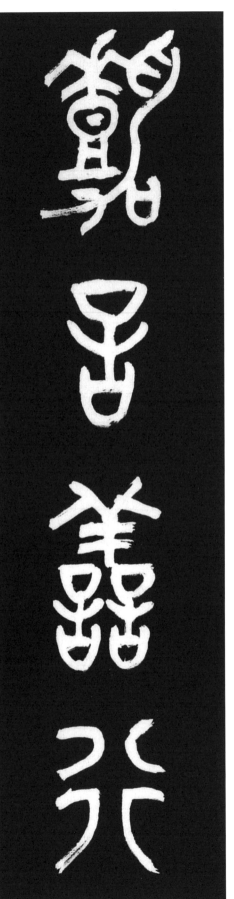

嘉 아름다울 가　言 말씀 언　善 착할 선　行 행실 행

　嘉言善行 아름다운 말과 선한 행실

[原文] 嘉言善行 朝訓暮導
[解釋] 아름다운 말과 선한 행실로써 아침에 가르치고 저녁에 인도한다.
[出典]〈小學〉

嘉言善行

嘉言善行

嘉言善行

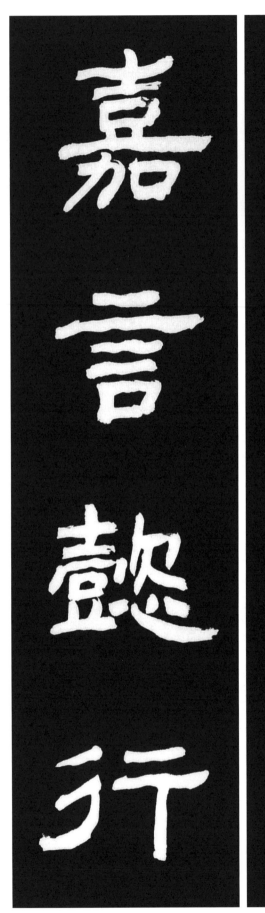
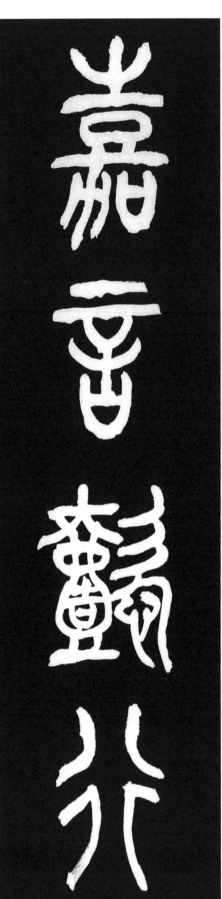
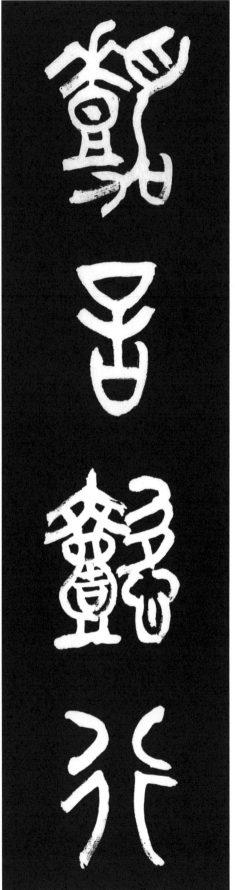

02　嘉言懿行 아름다운 말과 훌륭한 언행

[原文] 交市人 不如友山翁 謁朱門 不如親自屋 聽街談巷語 不如聞樵歌牧詠 談今人失德過擧 不如述古人嘉言懿行

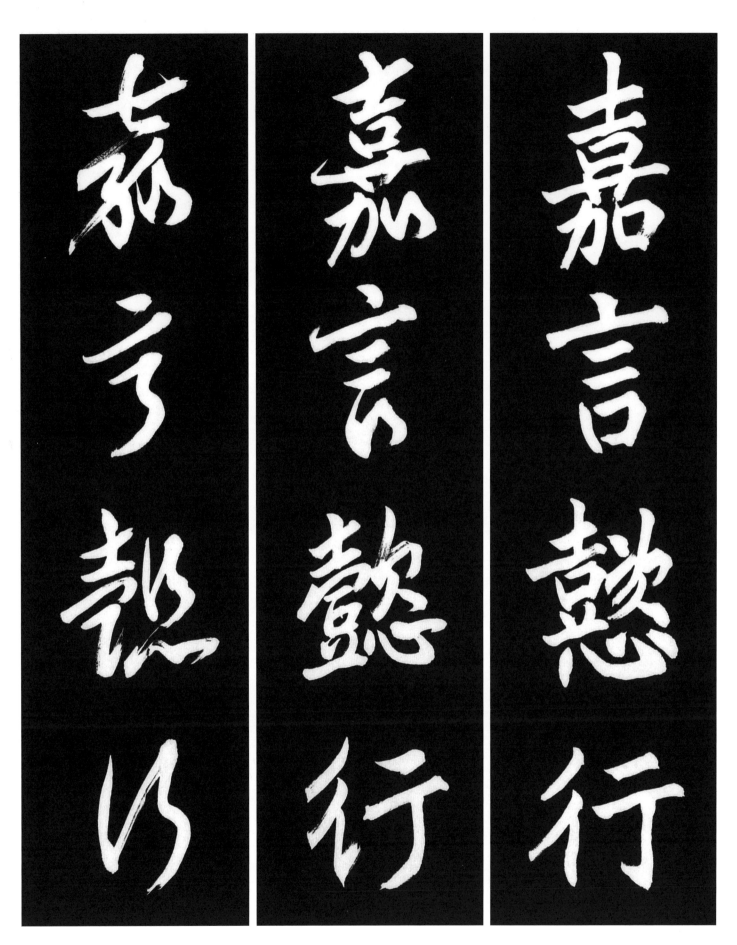

[解釋] 장사꾼을 사귀는 것은 산에 사는 늙은이를 벗 함만 못하고, 권문 세가를 찾는 것은 가난한 초가집 사람을 친해 두는 것만 못하며, 항간의 떠도는 말을 듣는 것은 나무꾼의 노래나 목동의 노래를 듣는 것만 못하며, 금세 사람의 실덕과 허물을 듣는 것은 옛 사람의 아름다운 말과 행실을 이야기함만 못하다.

[出典] 〈菜根譚 前集〉

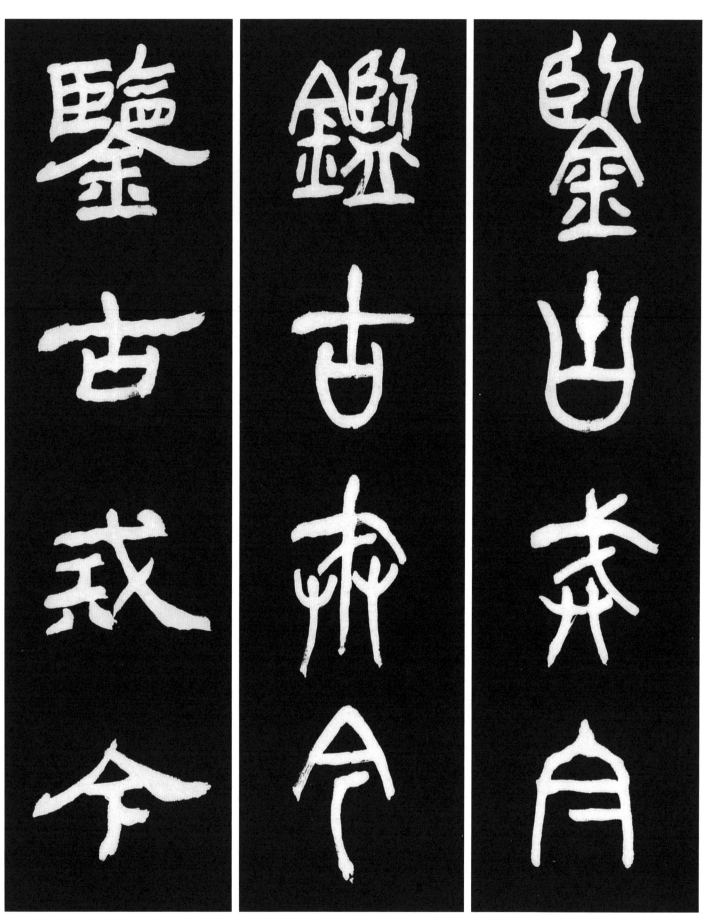

03 鑑古戒今 옛일을 거울삼아 지금을 경계하다.

[原文] 有國有家 儆戒無虞 博覽經史 鑑古戒今

[解釋] 나라와 가정이 있는 자는 항상 무사한 때를 경계를 하여야 한다. 널리 경사(經史)를 살펴 옛 일을 거울삼아서 오늘 일을 경계하라. [出典]〈高麗史〉

鑒古戒今

鑑古戒今

鑒古戒今

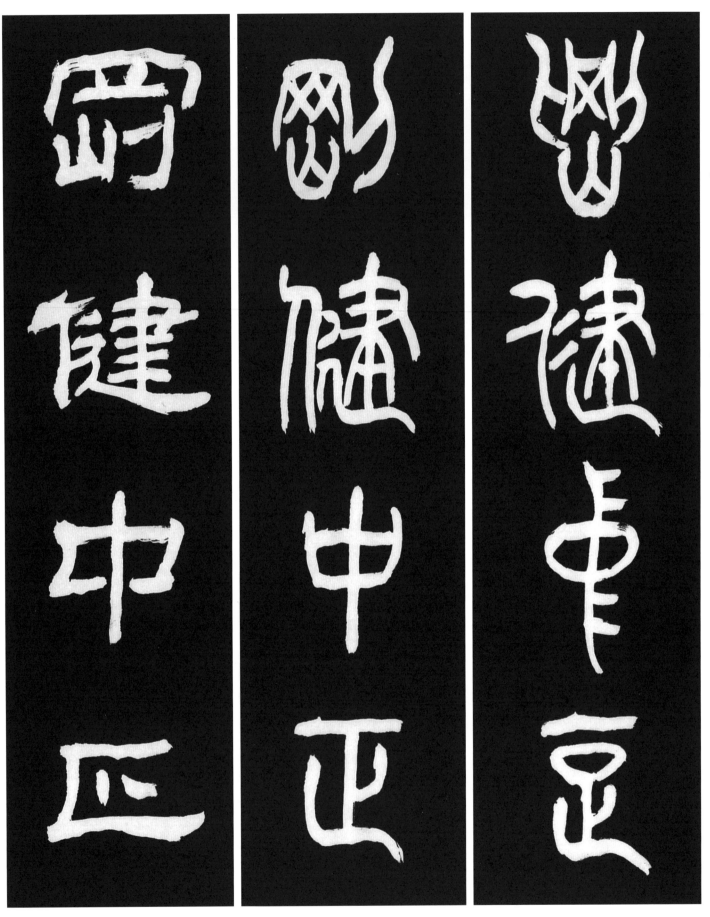

04 剛健中正 강하고 건실하고 행동에 지나치거나 부족함이 없다.

[原文] 乾元者 始而亨者也 利貞者 性情也 乾始 能以美利 利天下 不言所利大矣哉 大哉 乾乎 剛健 中正 純粹 精也

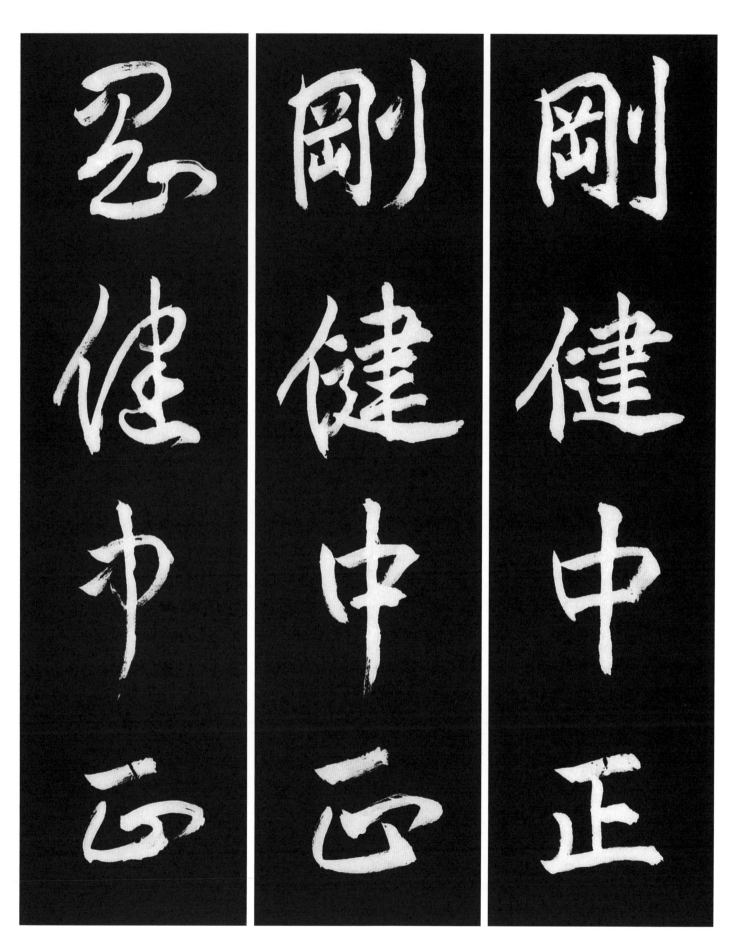

[解釋] 건원(乾元)은 시작해서 형통한 것이요 이정(利貞)은 성(性)과 정(情)이라 건(乾)의 시작함이 능히 아름다운 이로써 천하를 이롭게 하니라 이로운바를 말하지 아니하니 크도다! 크도다! 건(乾)이여 강하며 건(健)하며 중(中)하며 정(正)하며 순(純)하며 취(粹)함이 정미로운 것이다.

[出典] 〈周易 乾卦〉

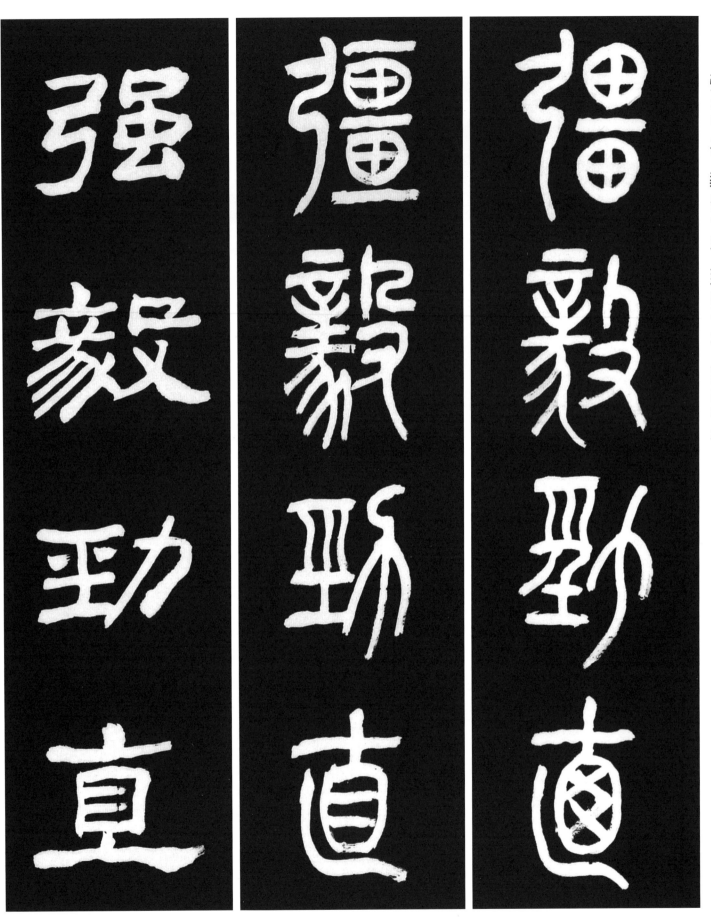

05 強毅勁直 강하고 굳세고 강직하다.

[原文] 智術之士 必遠見而明察 不明察 不能燭私 能法之士 必强毅而勁直 不勁直 不能矯姦

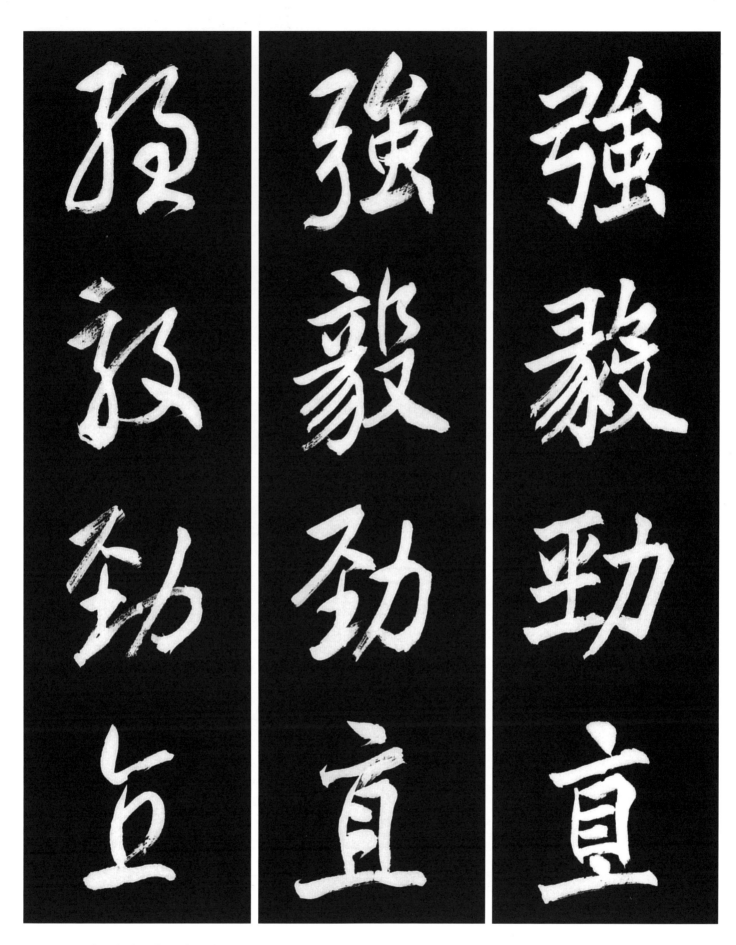

[解釋] 통치술에 정통한 선비는 반드시 멀리 보고 밝게 살핀다. 밝게 살피지 아니하면 사사로움을 밝혀낼 수 없다. 법도를 잘 지키는 선비는 반드시 강하고 강직하고 굳건하다. 강직하고 굳건하지 않으면 간사한 자들을 바로잡을 수 없다.

[出典]〈韓非子 孤憤篇〉

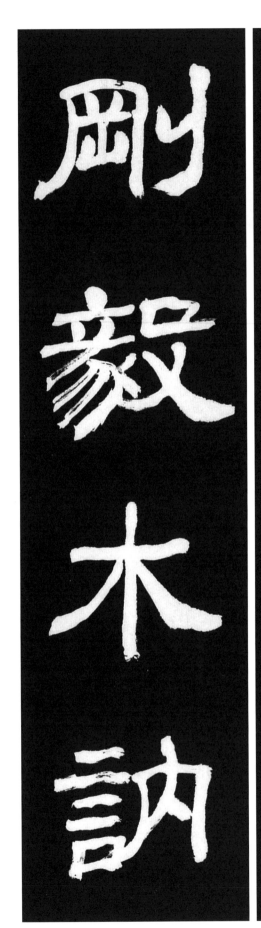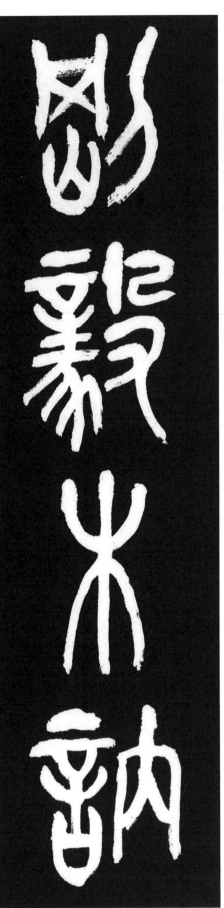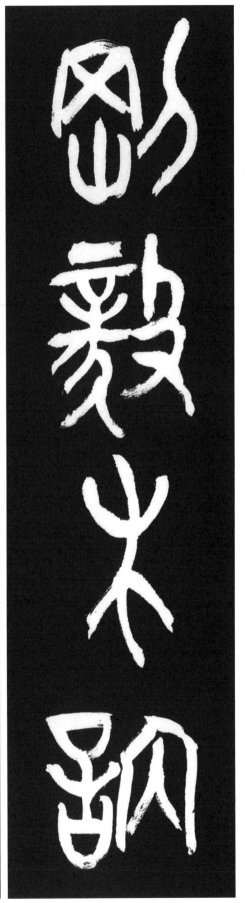

剛 굳셀 강　毅 굳셀 의　木 나무 목　訥 말더듬을 눌

06　剛毅木訥 강하고 굳세고 질박하고 어눌함.

[原文] 子曰 剛毅木訥 近仁
[解釋] 공자가 말하였다. "강하고 굳세고 질박하고 어눌함이 인에 가깝다."
[出典] 〈論語 子路篇〉

剛毅木訥

剛毅木訥

剛毅木訥

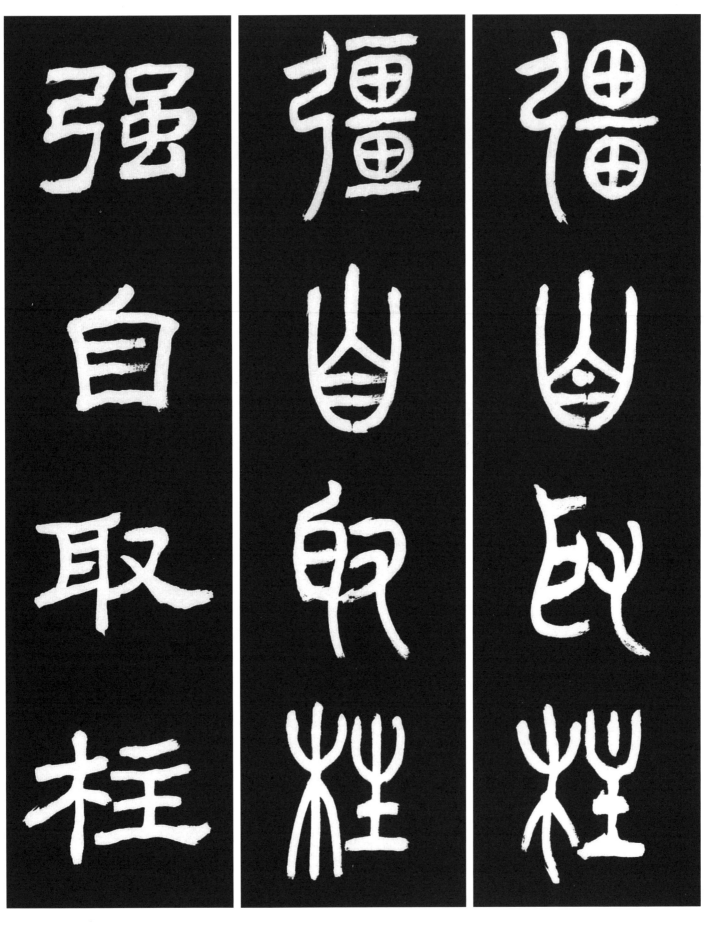

07 彊自取柱 강한 나무는 스스로 기둥이 된다.

[原文] 彊自取柱 柔自取束 邪穢在身 怨之所構
[解釋] 강한 나무는 스스로 기둥으로 만들어지고 유약한 나무는 스스로 묶어지며 사악하고 더러움이 몸에 있으면 원한은 저절로 맺혀진다. ◆註- •强 강할강(彊과 同) [出典] 〈筍子 勸學篇〉

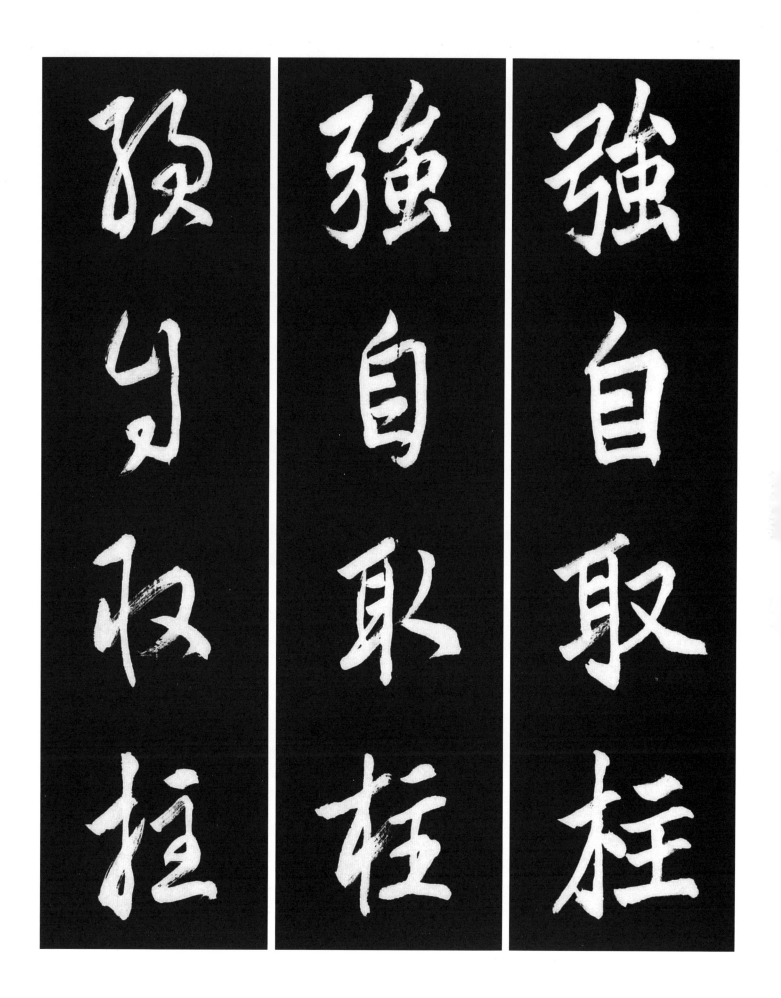

強自取柱

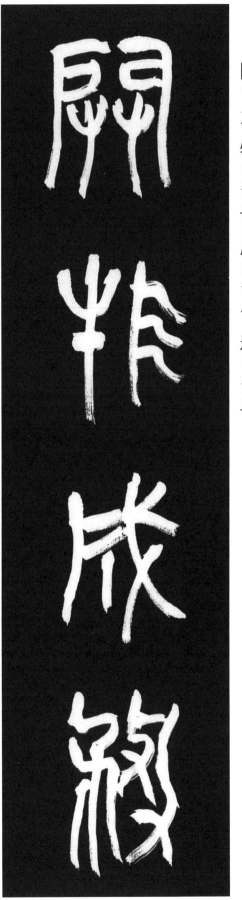
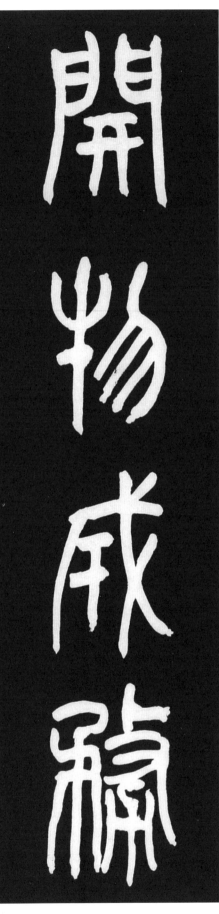
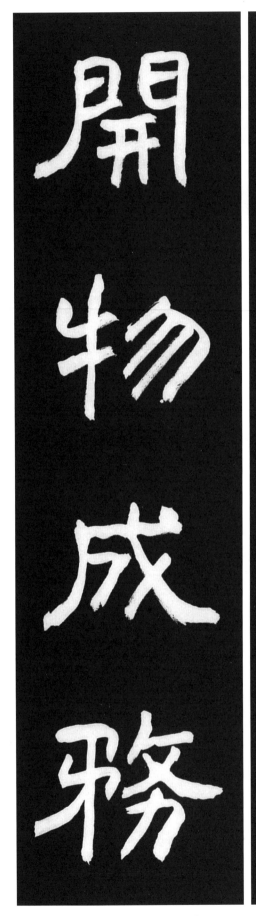

開 열 개　物 만물 물　成 이룰 성　務 힘쓸 무

08 開物成務 사물을 열어주고 일을 이룬다.

[原文] 夫易 開物成務 冒天下之道
[解釋] 역(易)이란 사물을 열어주고 일을 이루어 천하의 모든 도(道)를 포괄하는 것이다.
[出典]〈周易 繫辭上傳〉

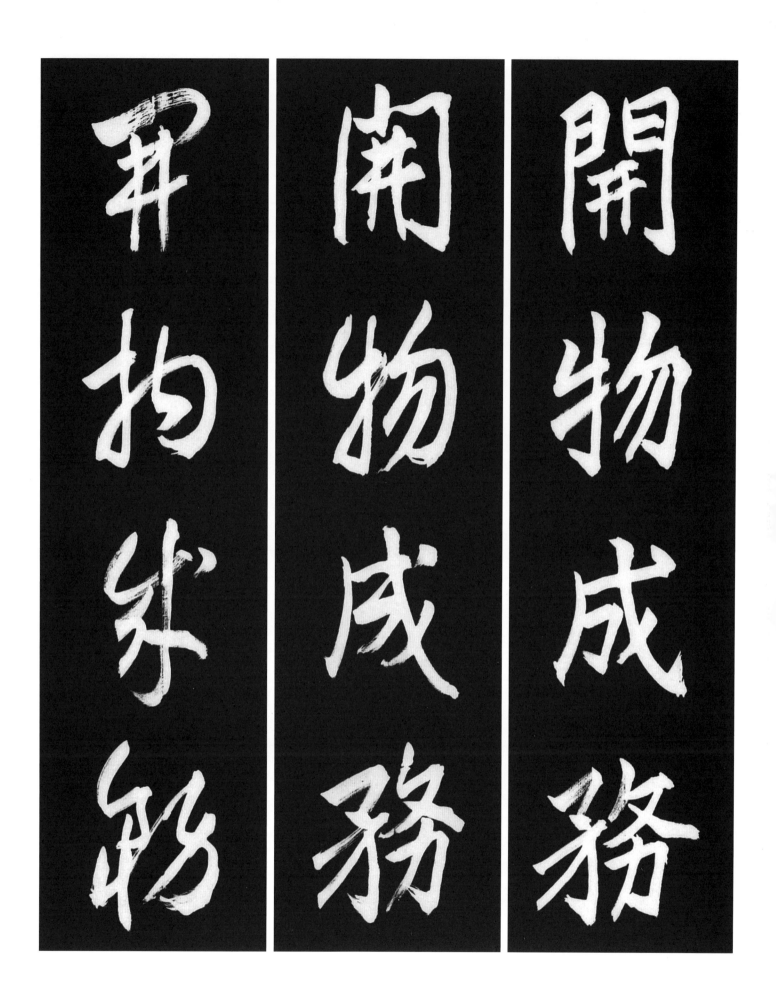

開物成務

開物成務

開物成務

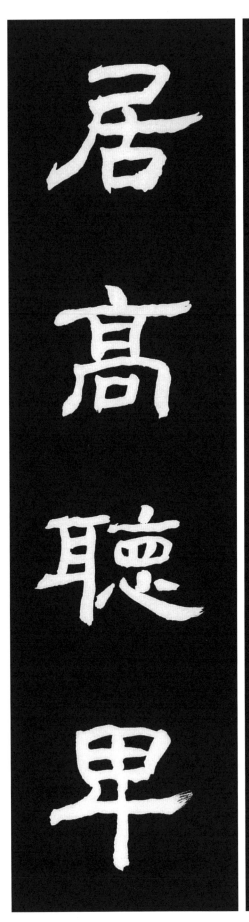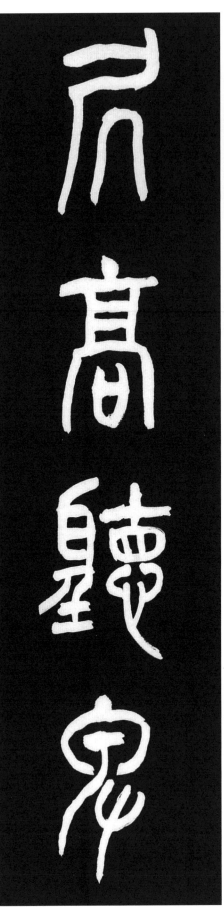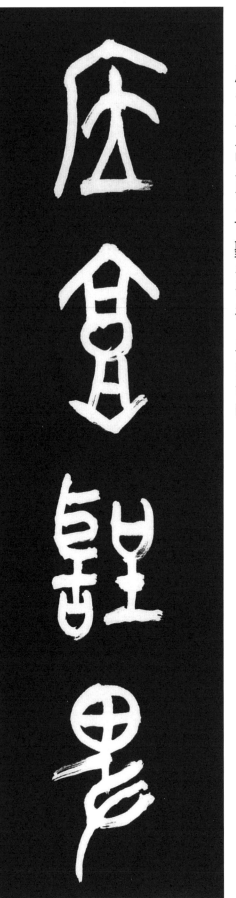

　09　居高聽卑 높은 곳에 있으면서도 낮은 곳의 일들을 듣는다.

[原文] 四時調其慘舒 三光同其得失 故身爲之度 而聲爲之律 勿謂無知 居高聽卑
[解釋] 사계절은 참서(慘舒)를 조화시키고 삼광(三光)은 그 얻고 잃음을 함께하므로 천자의 몸은 법도가 되고, 소리는 음률이 되는 것입니다. 아는것이 없다고 말하지 마시오 높은곳에 있어도 낮은 곳의 일들을 들어야 합니다.　[出典] 〈古文眞寶 後集〉

居高聽卑

居高聽卑

居高聽卑

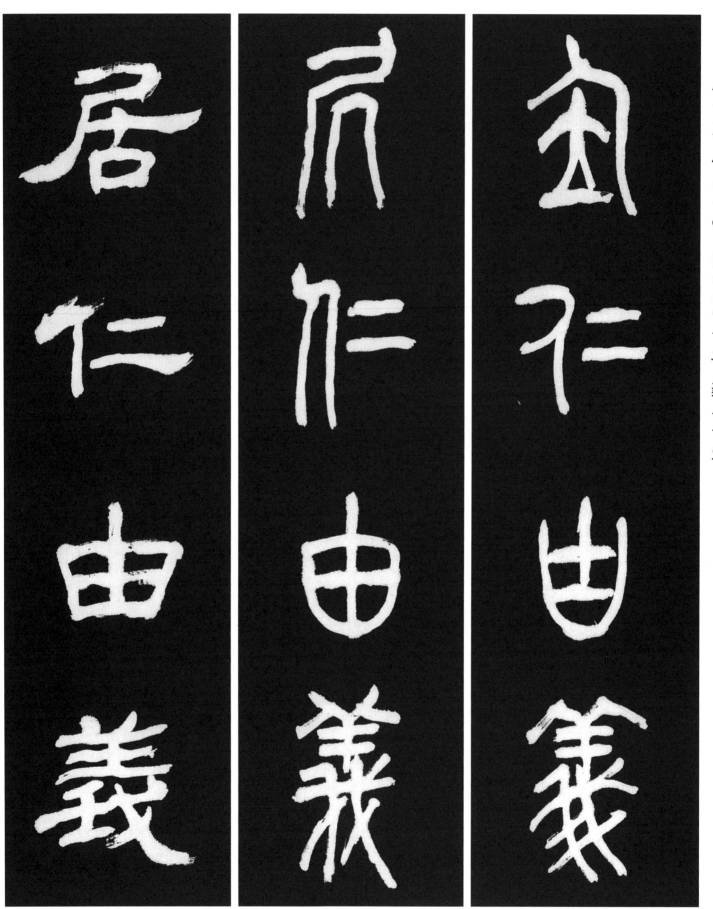

10　居仁由義 인(仁)을 지키고 의(義)를 행한다.

[原文] 孟子曰 自暴者 不可與有言也 自棄者 不可與有爲也 言非禮義 謂之自 暴也 吾身不能居仁由義 謂之自棄也

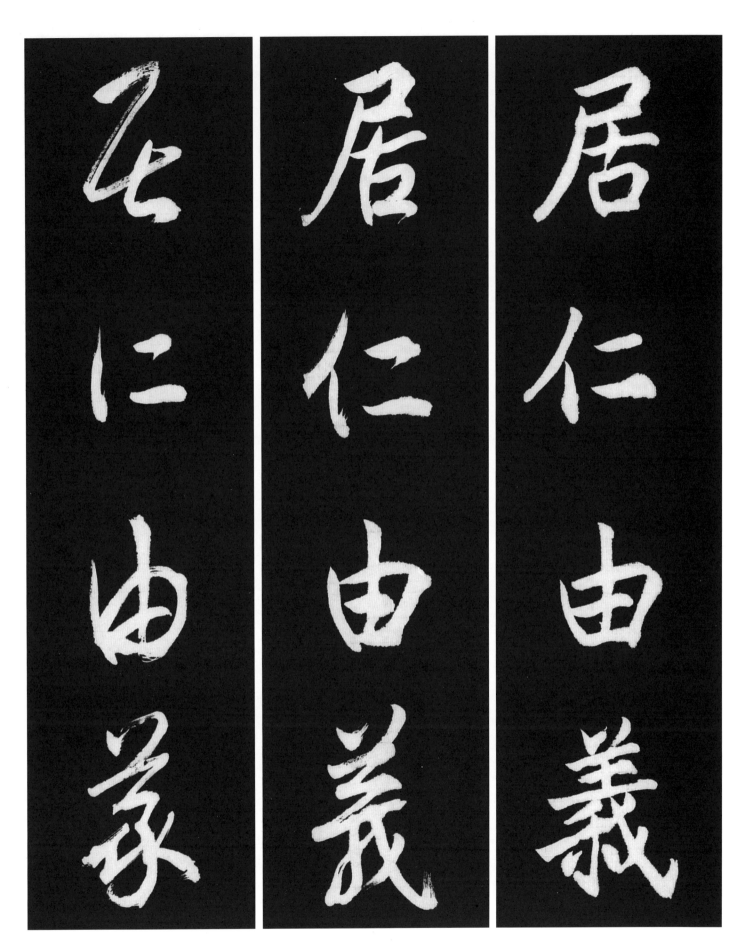

[解釋] 맹자가 말하였다. "자신을 해치는 자와는 더불어 말할 수 없고, 자신을 버리는 자와는 함께 할 수 없다. 말할 때마다 예의(禮義)를 비방하는 것을 일러 자신을 해치는 자포(自暴)라 하고 인(仁)을 행하거나 의(義)를 따르지 않고 포기하는 것을 일러 자신을 버리는 자기를 포기한다." 라고 한다.

[出典] 〈孟子 離婁章句上〉

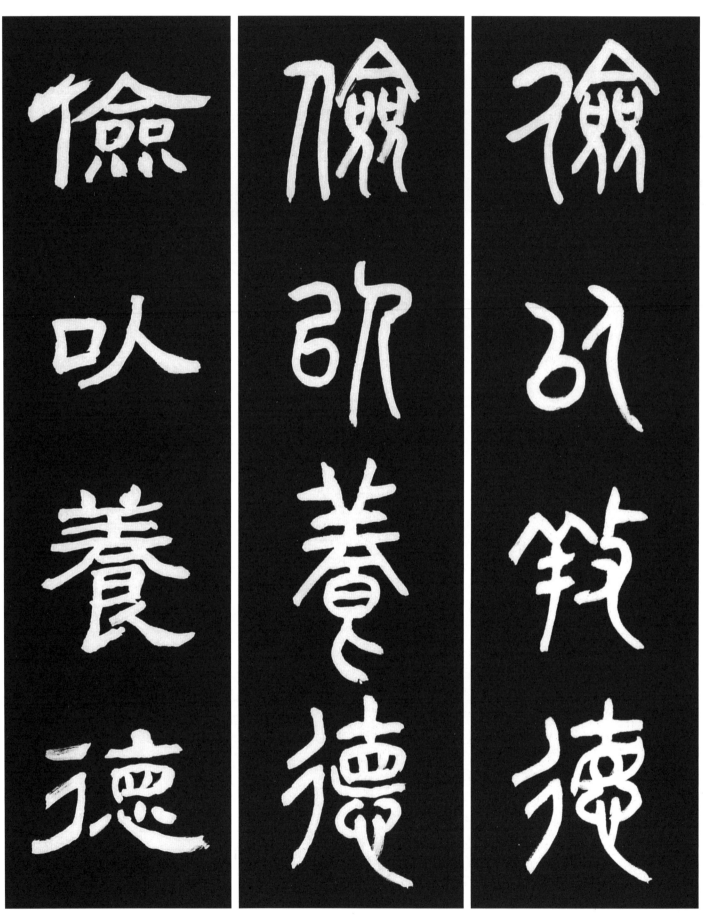

11　儉以養德 검소함으로써 덕을 기른다.

[原文] 諸葛武候戒子書曰 君子之行 靜以修身 儉以養德 非澹泊 無以明志 非寧靜 無以致遠
[解釋] 제갈무후가 아들을 훈계한 글에 말하였다. "군자의 행위는 마음을 고요히함으로써 몸을 닦고 검소함으로 덕을 길러야 한다. 담박(澹泊)한 마음이 아니면 뜻을 밝게 할수 없고 편안하고 고요함이 아니면 원대한 이상에 이르지 못한다."

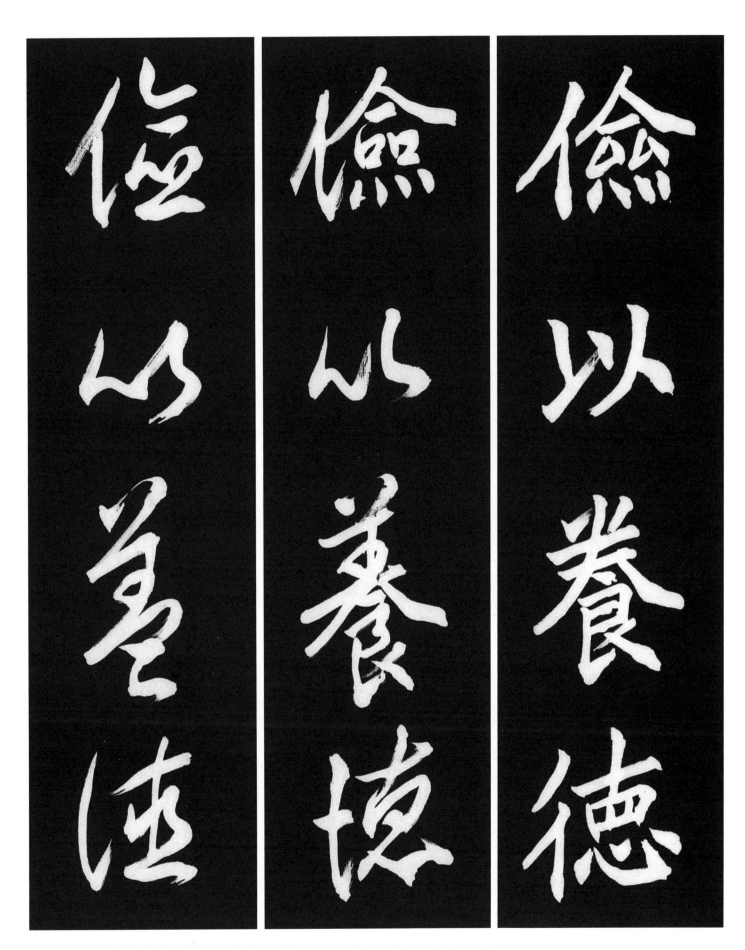

◆註− ・담박(澹泊): 욕심이 없어 마음이 담박함 ・치원(致遠): 원대한 이치를 연구하여 알다.

[出典] 〈小學 嘉言篇〉

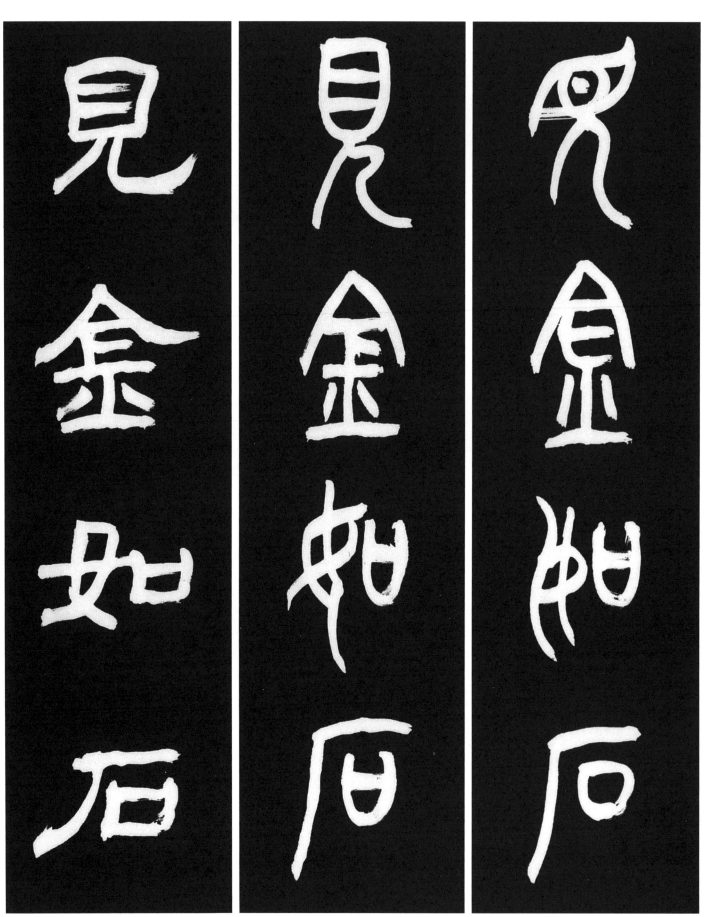

12 見金如石 황금 보기를 돌같이 하라.

[原文] 崔侍中瑩 年十六 父雍戒之日 汝當見金如石
[解釋] 시중(侍中) 최영(瑩)의 나이가 열여섯 살이 되었을 때 그의 부친 옹(雍)이 그를 타일러 말하기를 "너는 마땅히 황금 보기를 돌같이 하라."고 하였다. [出典]〈海東續小學〉

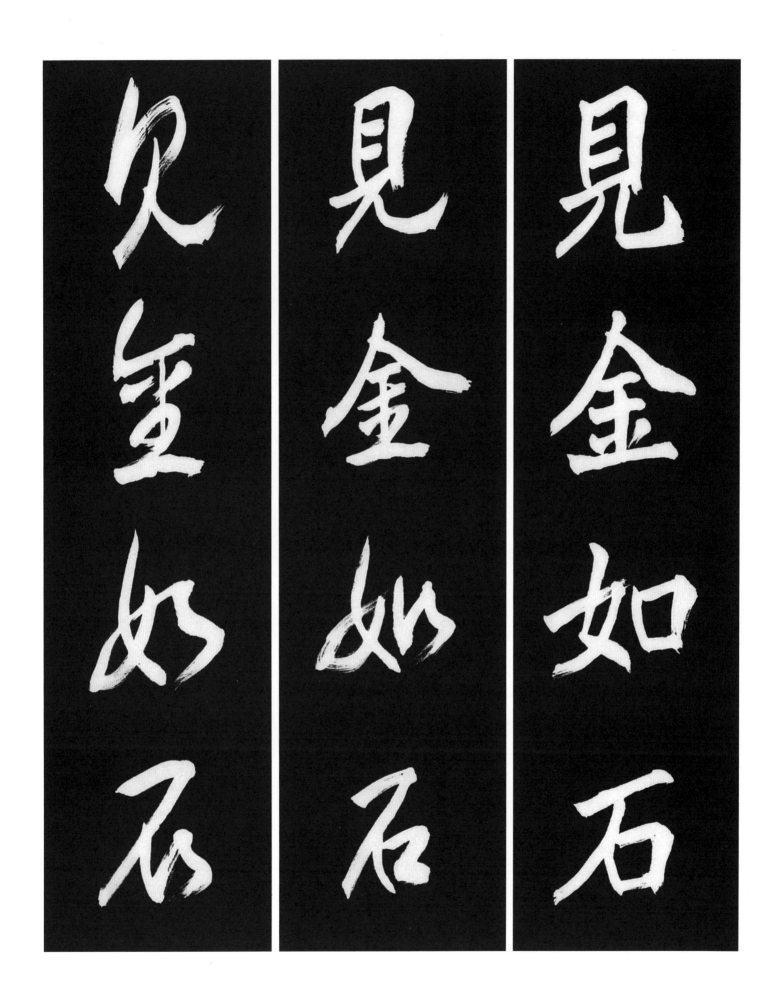

見金如石　見金如石　見金如石

35

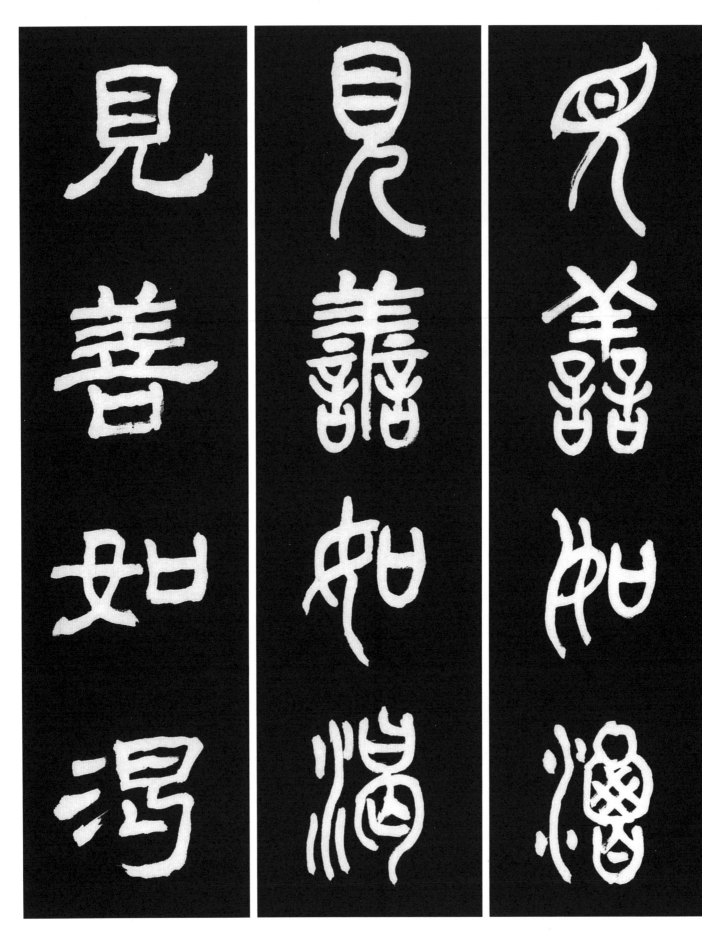

見 볼 견　善 착할 선　如 같을 여　渴 목마를 갈

13　見善如渴 선한 것을 보면 목말라 물을 구하듯 하라.

[原文] 見善如渴 聞惡如聾
[解釋] 선한 것을 보면 목말라 물을 구하듯 하고 악한 것을 들으면 귀먹은 듯 하라.
[出典]〈明心寶鑑〉

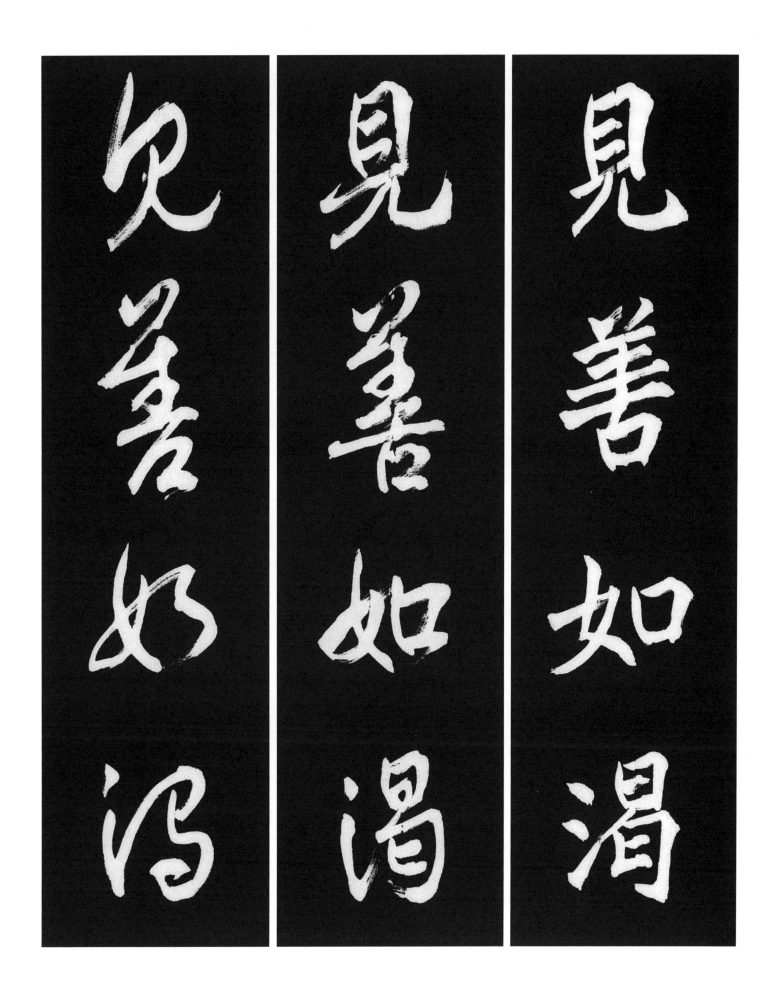

見善如渴

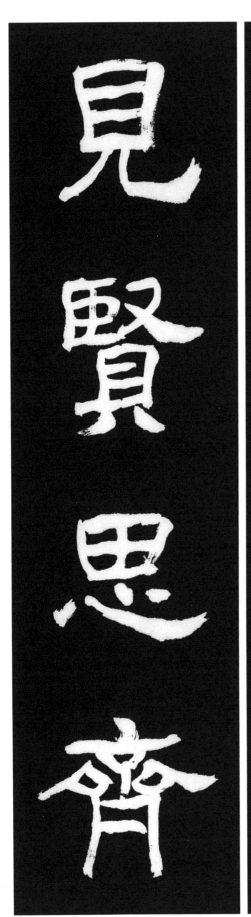
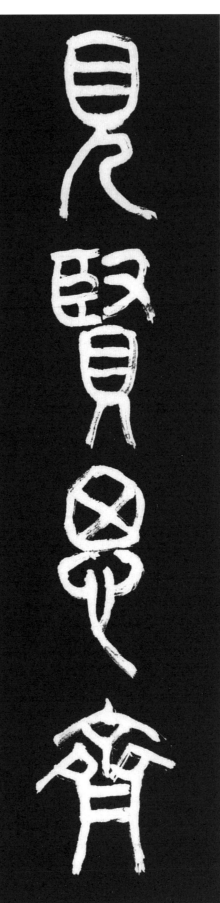
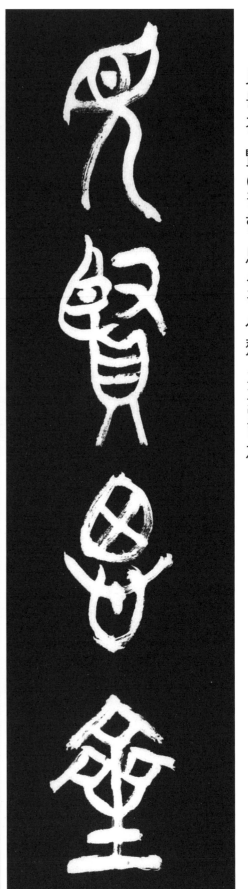

14 **見賢思齊** 어진 사람을 만나면 같아지기를 생각하다.

[原文] 子曰 見賢思齊焉 見不賢而內自省也

[解釋] 공자가 말하였다. "어진이의 행실을 보면 그와 같아 지기를 생각하고 어질지 못한 이를보면 비추어 자신을 반성해야 한다." [出典] 〈論語 里仁篇〉

見賢思齊

見賢思齊

見矣思高

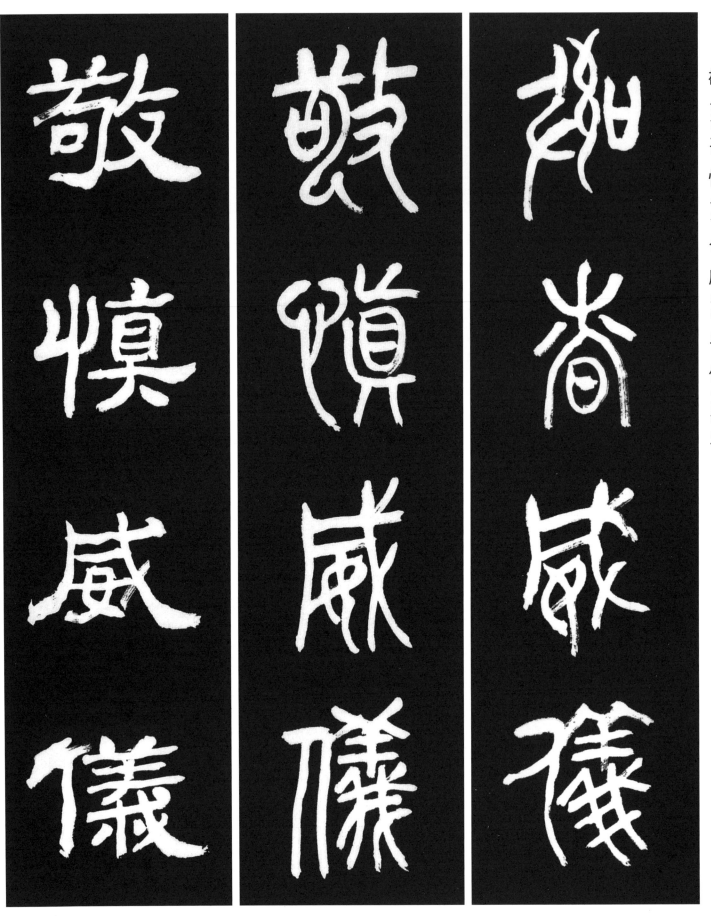

15 敬愼威儀 위의(威儀)를 공경하고 삼가하다.

[原文] 敬愼威儀 以近有德
[解釋] 위의(威儀)를 공경하고 삼가하며 덕(德)이 있는 사람을 가까이 하라.
◆註- ・威儀 : 예법에 맞는 몸가짐 [出典] 〈詩經, 大雅篇〉

敬慎威儀

敦慎威儀

家情致像

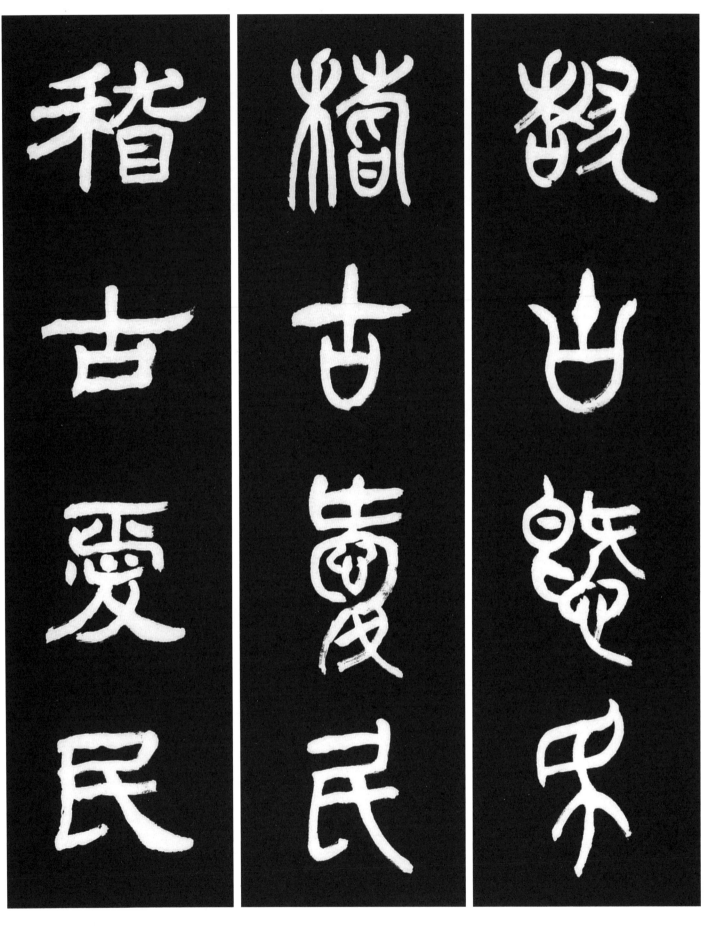

16　稽古愛民 옛 법을 상고하고 백성을 사랑하다.

[原文] 伊川先生曰 安定之門人 往往 知稽古愛民矣 則於爲政也 何有

[解釋] 이천선생이 말하였다. "안정의 문하생들은 왕왕 옛법을 고찰하고 백성을 사랑할줄 아니 정사를 하는데에 무슨 어려움이 있겠는가?"

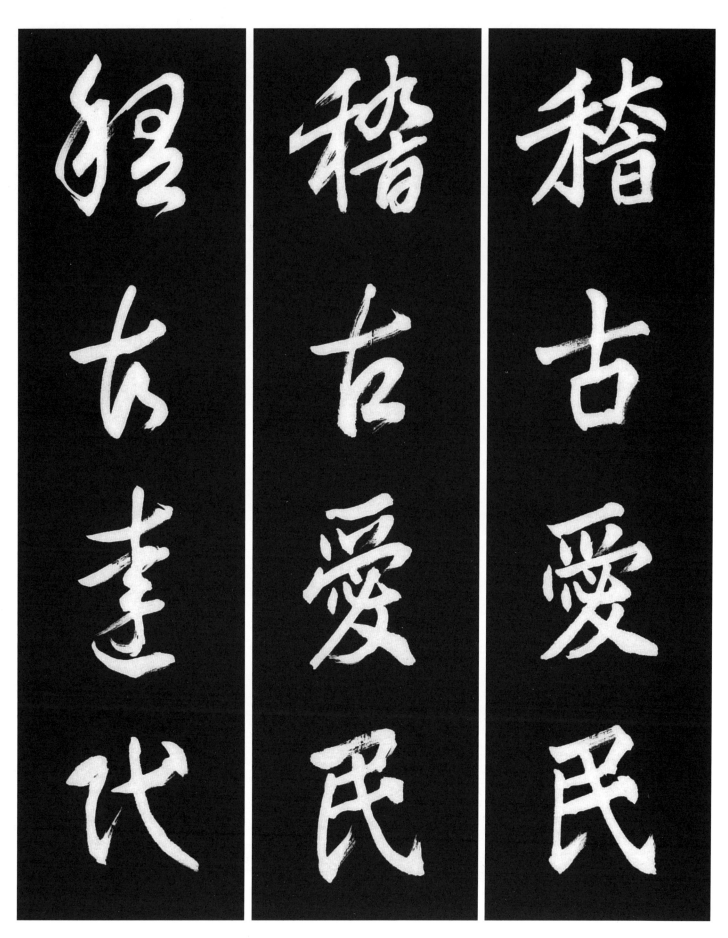

◆註- ・何有: 무슨 어려움이 있겠는가?

[出典]〈小學 善行篇〉

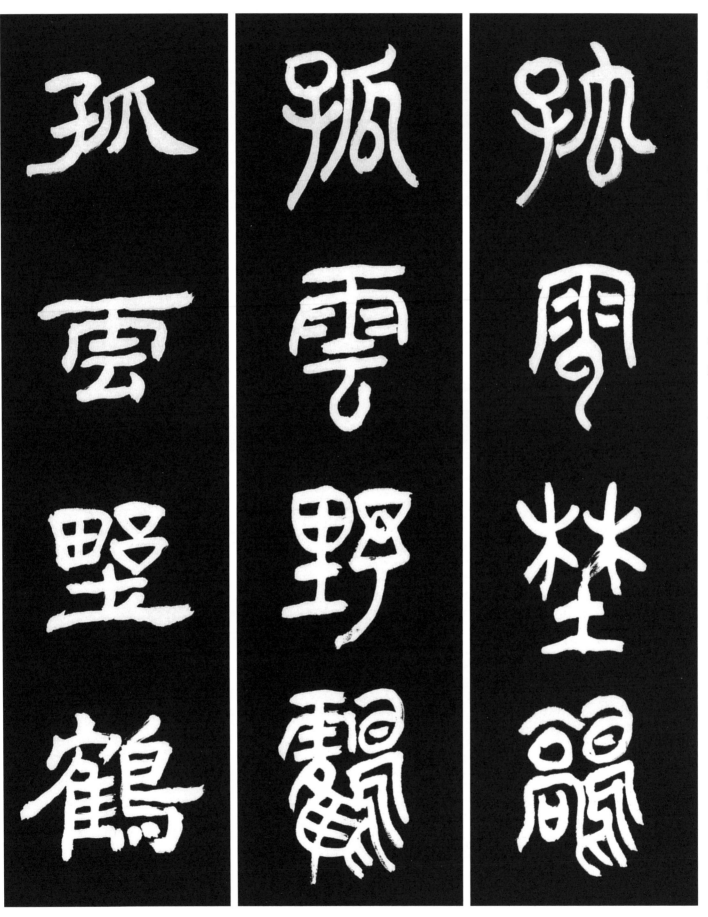

17　孤雲野鶴　하늘을 떠도는 한조각의 구름과 무리를 떠나 혼자사는 한마리 학(명성을 떠나 홀로 은거하는 선비)

[原文] 山居　胸次淸洒　觸物皆有佳思　見孤雲野鶴　而起超絕之想　遇石澗流泉　而動澡雪之思　撫老　檜寒梅　而勁節挺立　侶沙
鷗麋鹿　而機心頓忘　若一走入塵寰　無論物不相關　即此身　亦屬贅旒矣
[解釋] 산에 머무르면 가슴이 맑고 상쾌해져 어떤 것을 대하든 모두 아름다운 생각을 갖게 한다. 홀로 떠 있는 구름과 들판의 학
을 보면 세속을 초월하는 생각이 일고, 계곡의 물과 흐르는 샘을 만나면 맑고 깨끗한 생각이 우러나며, 늙은 전나무와 한 겨울

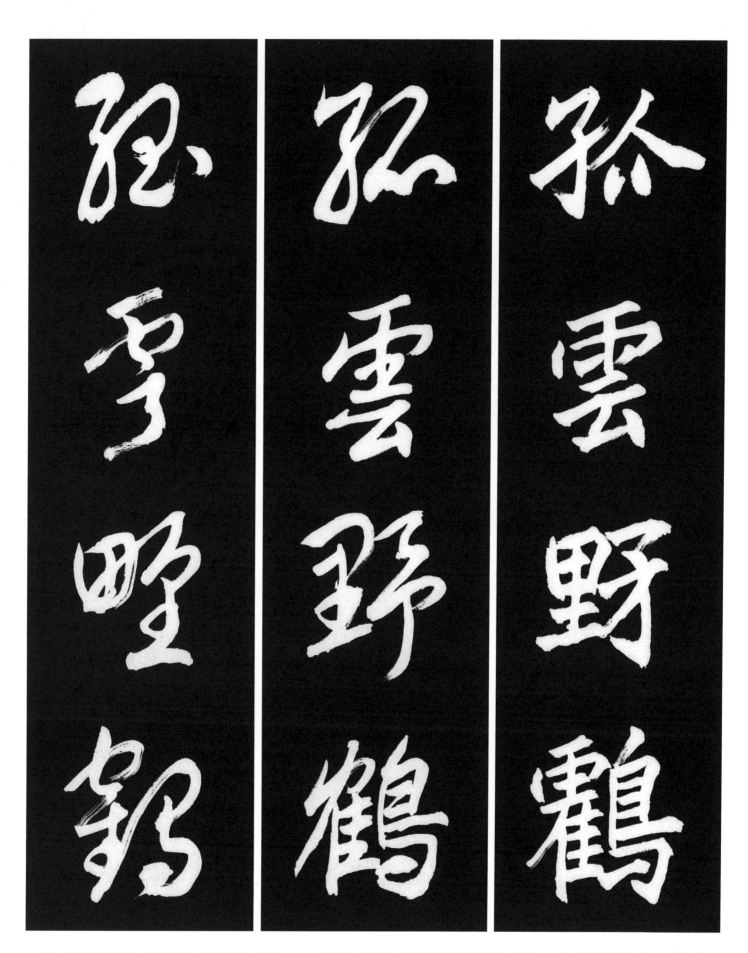

의 매화를 어루만지면 굳은 절개가 곧 게 서고, 모래밭 갈매기와 사슴 무리를 벗하면 기심이 순식간에 사라진다. 그러나 만약 이 고요한 경지를 떠나 번잡한 세속에 몸을 들여놓기만 하면, 다른 사물과 관계를 맺지 않는다 하더라도, 이 몸은 다만 부질없는 군더더기가 될 뿐이다.

◆註- ・清洒(청쇄): - 맑고 소탈하다. 맑고 상쾌하다. ・佳思(가사): 아름다운 생각 ・澡雪 (조설): 씻어 깨끗하게 하다. 여기서 雪은 '눈처럼 깨끗하게 하다'라는 동사 적용법으로 쓰였다. ・勁節挺立 (경절정립): 굳은 절개가 곧게 서다. ・機心(기심): 교묘한 수단으로 상대방을 속이려는 마음. 기교나 꾀를 부리려는 마음. [出典]〈菜根譚 後集〉

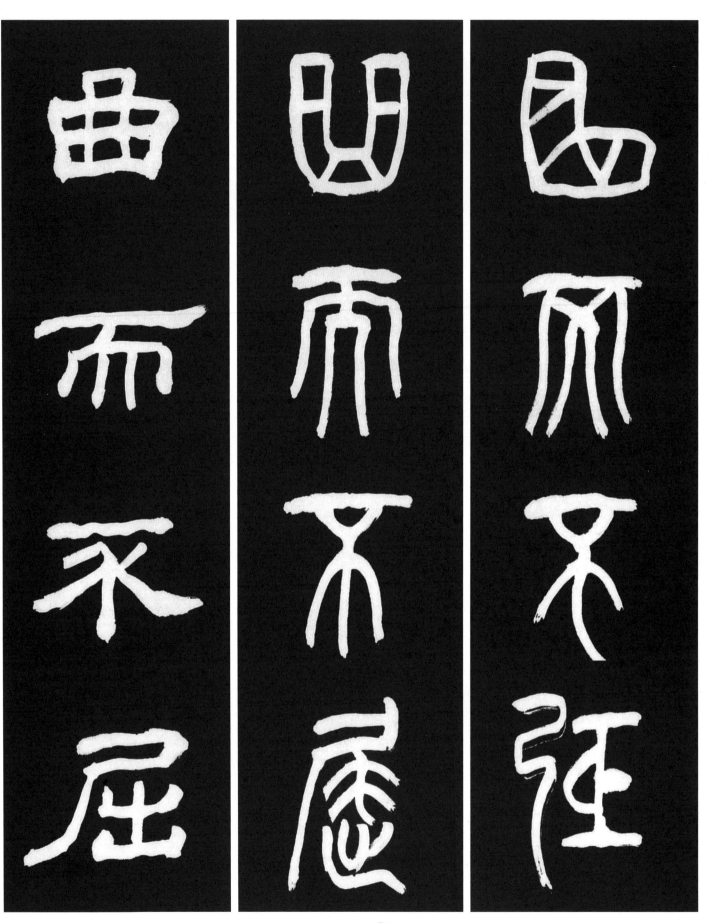

18 曲而不屈 굽히면서도 비굴하지 않다.

[原文] 直而不倨 曲而不屈
[解釋] 곧으면서 거만하지 않고, 굽히면서도 비굴하지 않다.
[出典] 〈春秋左傳, 襄公29年條〉

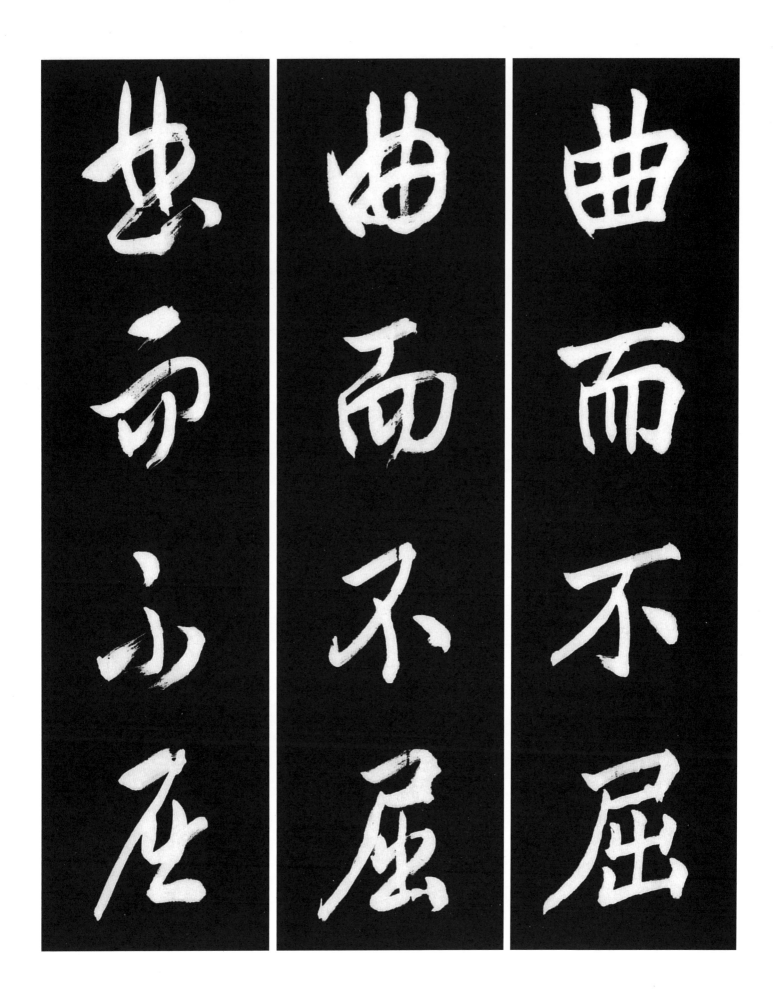

曲而不屈

曲而不屈

世而不屈

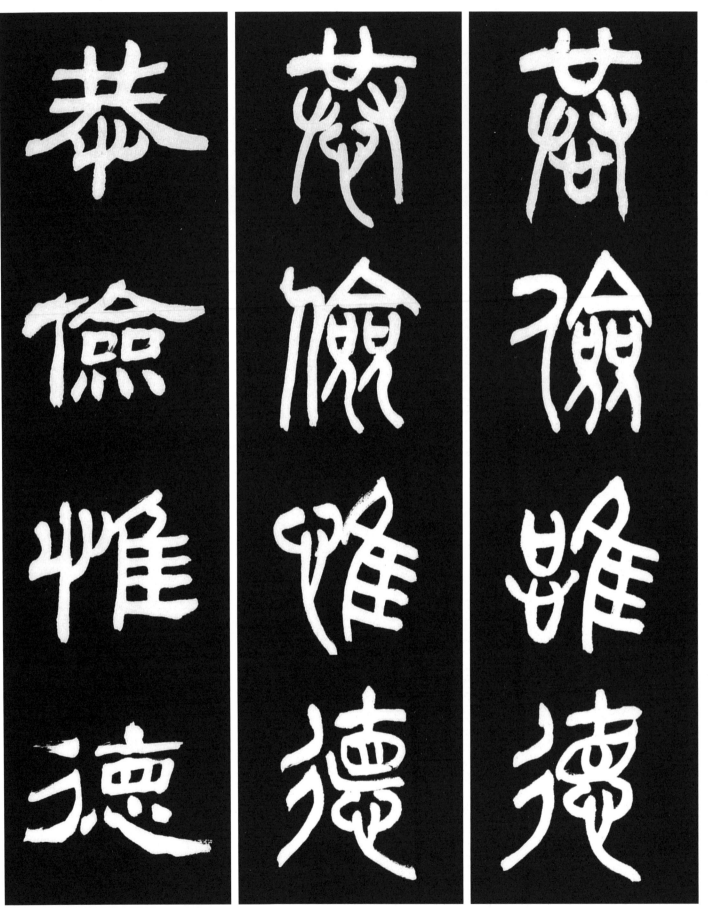

19　恭儉惟德 공손하고 검소하며 오직 덕을 행한다.

[原文] 位不期驕 祿不期侈 恭儉惟德 無載爾僞 作德心逸 日休 作僞 心勞日拙

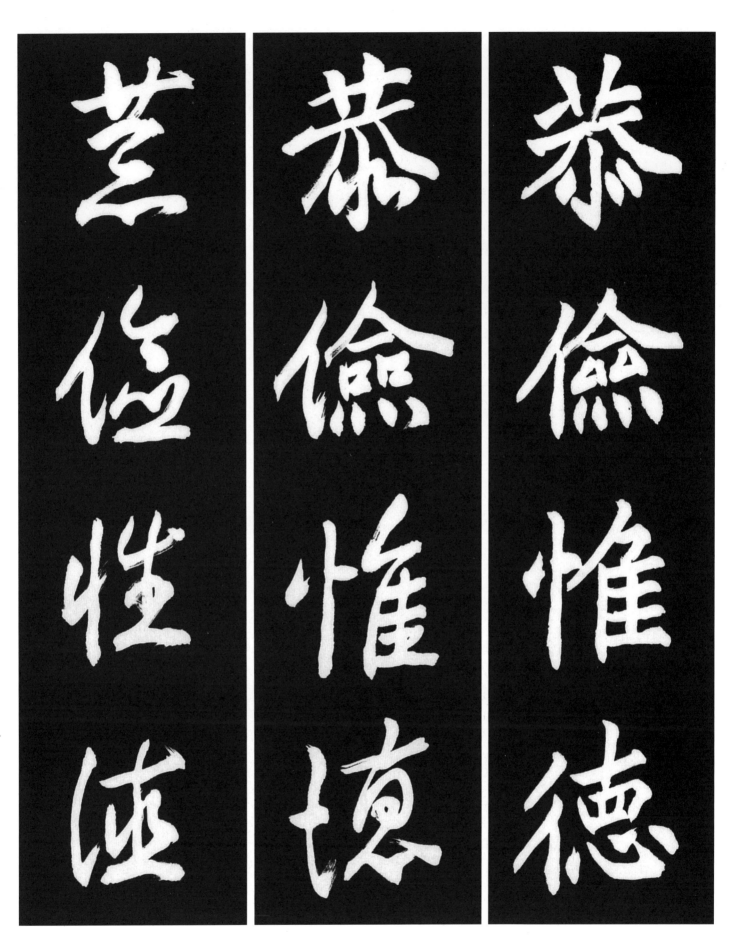

[解釋] 높은 지위에 있으면 교만하려 하지 않아도 교만해지고 많은 봉록이 있으면 사치하려 하지 않아도 사치하게 되니, 공손하고 검소함을 덕으로 삼고 너의 거짓을 행하지 말라. 덕(德)을 행하면 마음이 편안하여 날로 아름다워지고, 거짓을 행하면 마음이 수고로우며 날로 졸렬해진다.

[出典] 〈書經 周書 周官篇〉

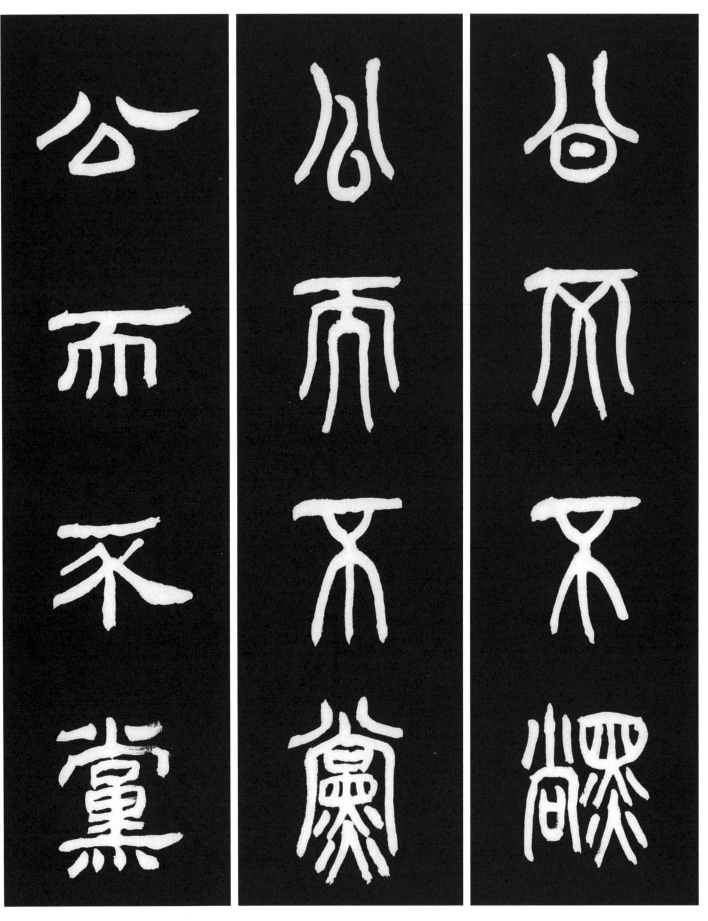

20 公而不黨 공정하여 편중(偏重)되지 않는다.

[原文] 公而不黨 易而無私
[解釋] 공정하여 편중(偏重)되지 않고 쉬우면서 사심(私心)없이 공평하다.
[出典] 〈莊子 天下篇〉

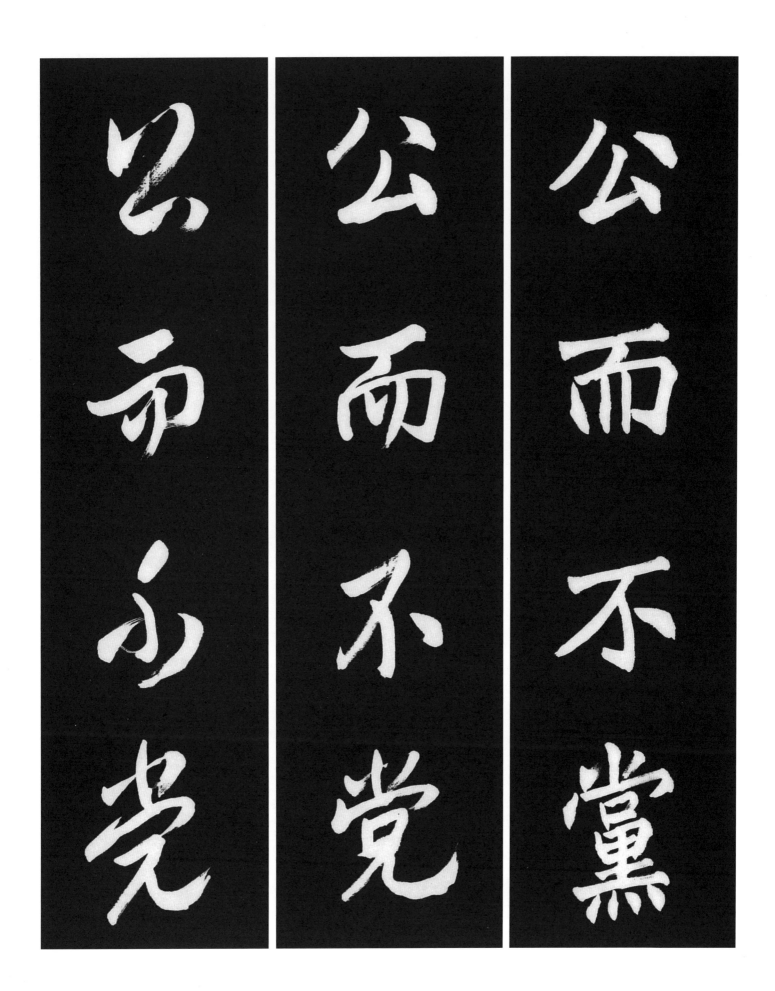

公而不黨

公而不党

公而不党

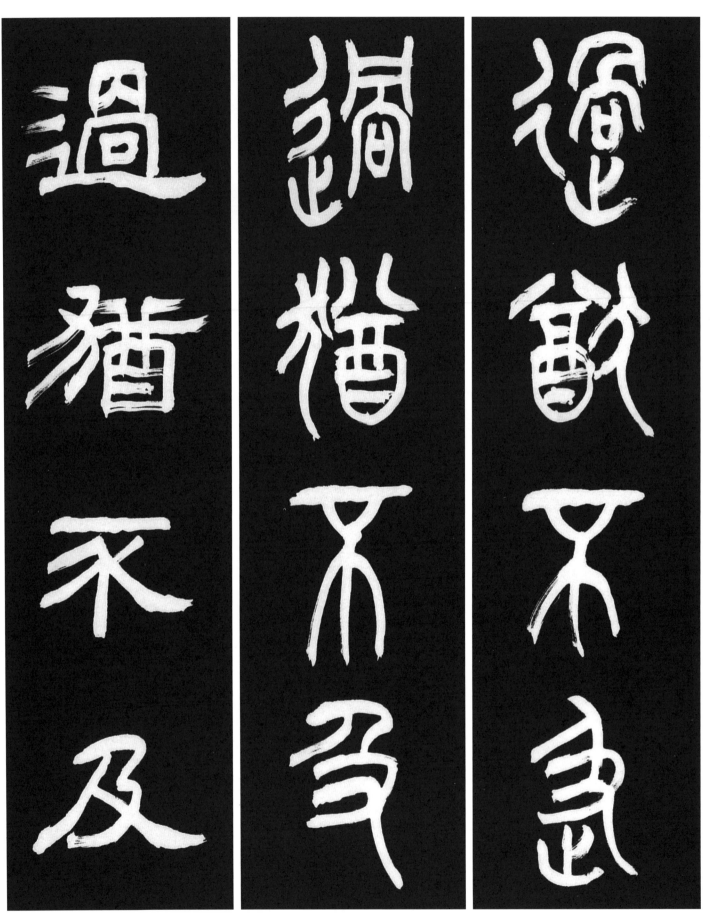

21 過猶不及 지나치는 것은 모자라는 것과 같다.

[原文] 子貢問 師與商也 孰賢 子曰 師也過 商也不及 曰 然則師愈與 子曰 過猶不及

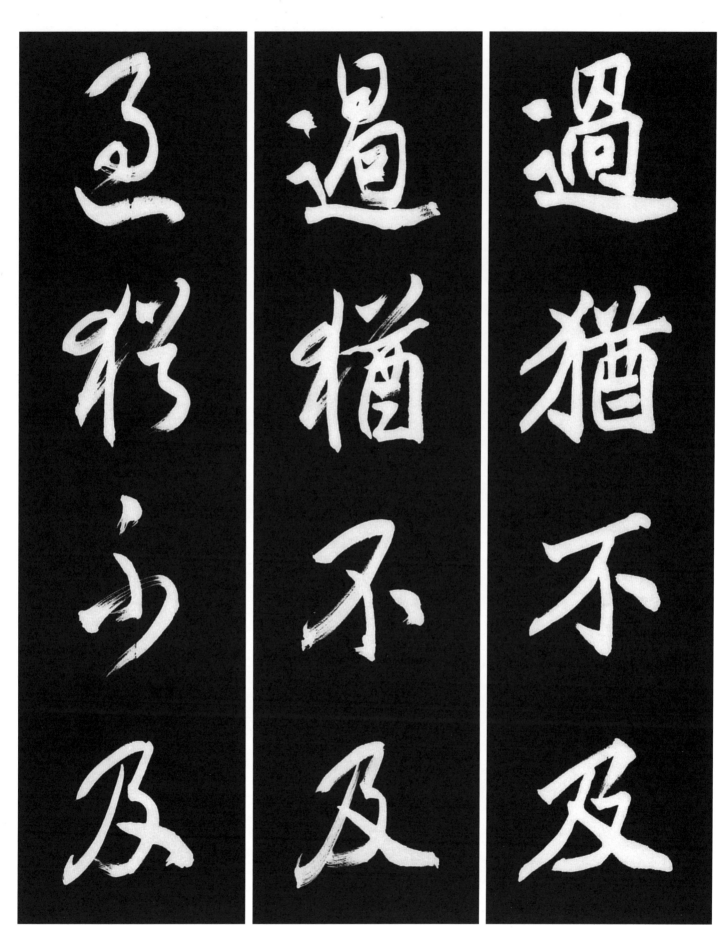

[解釋] 자공(子貢)이 여쭈었다, "師(子張)와 商(子夏)은 누가 더 현명합니까?"하니, 공자가 말씀하셨다. "자장은 지나치고 자하는 모자라느니라." 자공이 말하기를 "그러면 자장이 낫다는 말씀입니까?"하니, 공자가 말하였다. "지나치는 것은 모자라는 것과 같으니라."

[出典] 〈論語 先進篇〉

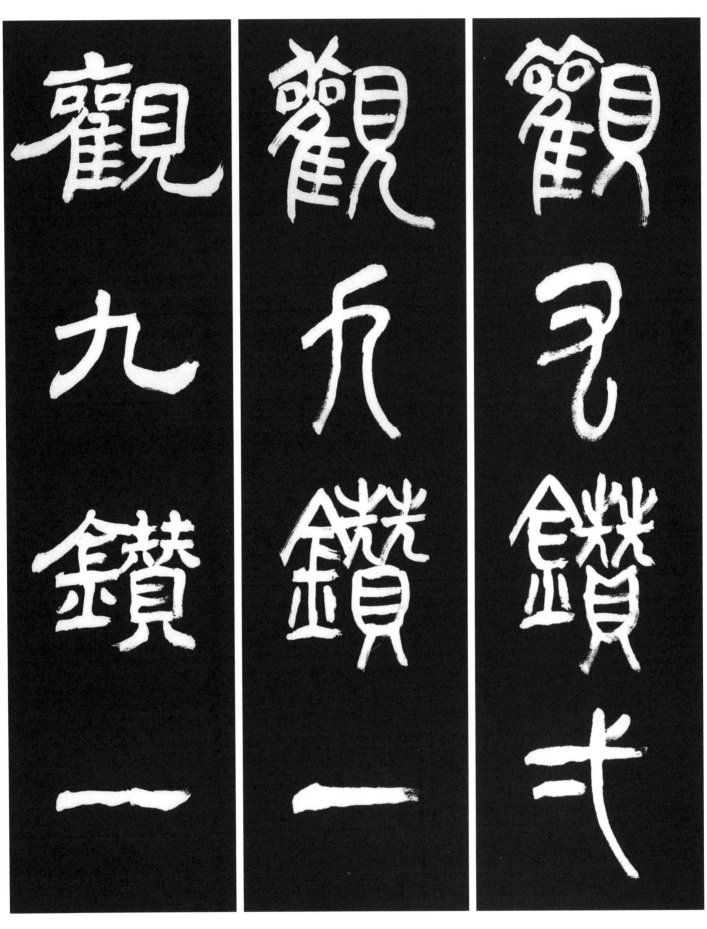

22　觀九鑽一　모든 사물을 관찰하고 하나로 꿰뚫는다.

[原文] 含至和 直偶於人形 觀九鑽一 知之所不知 而心未嘗死者乎
[解釋] 지극히 화한 것을 머금으면서 곧 사람의 형상에 짝하며 모든 사물을 관찰하고 하나로 꿰뚫어 알지 못하는 바를 알게 됨에 이를때 불멸의 사람에게는 더 말할것이 없다.　[出典]〈淮南 覽冥訓篇〉

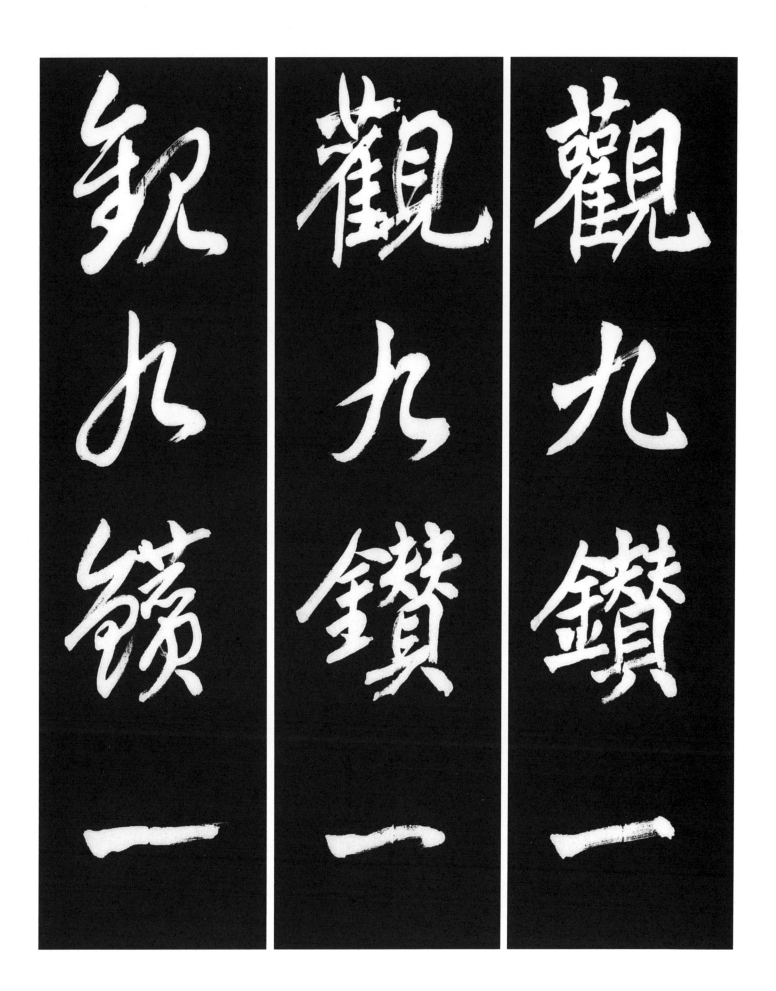

觀九鑽一

觀九鑽一

觀九鑽一

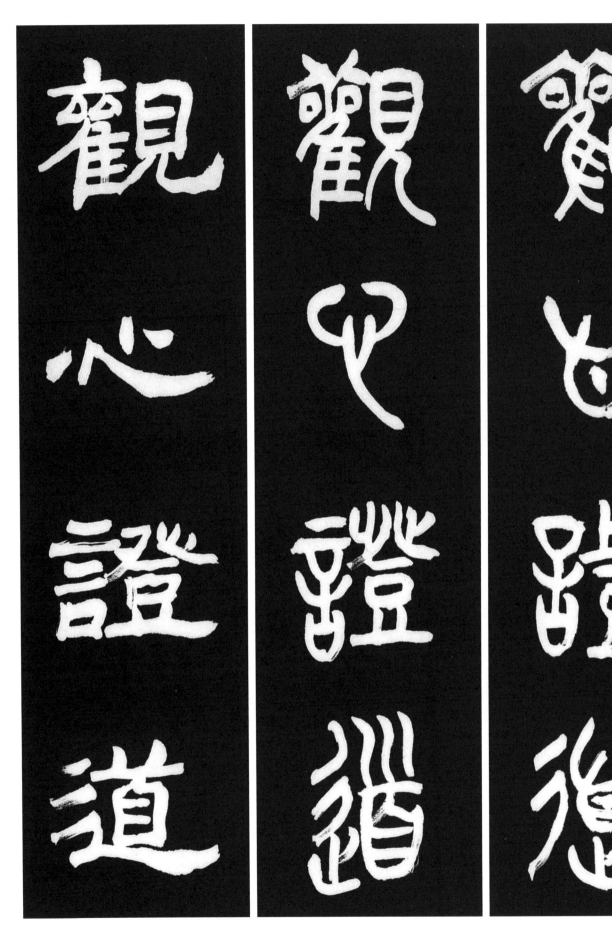

23　觀心證道 마음을 살피고 도(道)를 깨닫는다.

[原文] 靜中念慮澄徹　見心之眞體　閑中氣象從容　識心之眞機　淡中意趣冲夷　得 心之脈味　觀心證道　無如此三者
[解釋] 고요할때 생각이 맑고 사리에 정확하면 마음의 참 모습을 보게되고, 한가로울때 기상이 차분하면 마음의 묘한 이치를 알게되며 담담한 정취가 평온하면 마음의 참맛을 얻게 된다. 마음을 살피고 도를 깨닫는데 있어 이세가지보다 나은것은 없다.

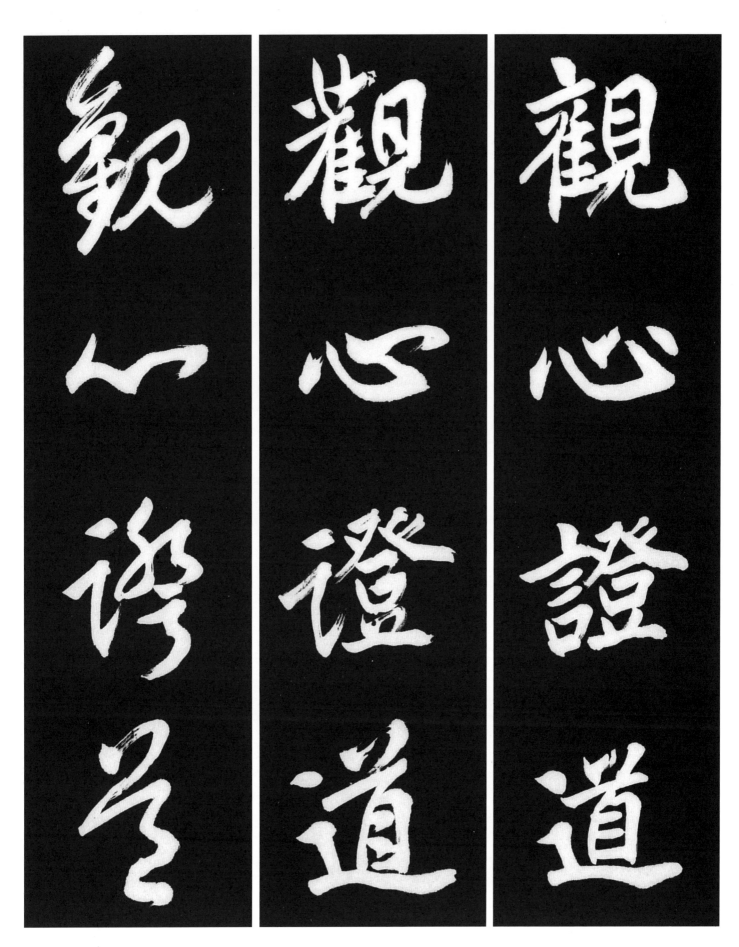

◆註─ • 징철(澄徹): 맑고 깨끗하다. • 진체(眞體): 참모습

[出典] 〈菜根譚 前集〉

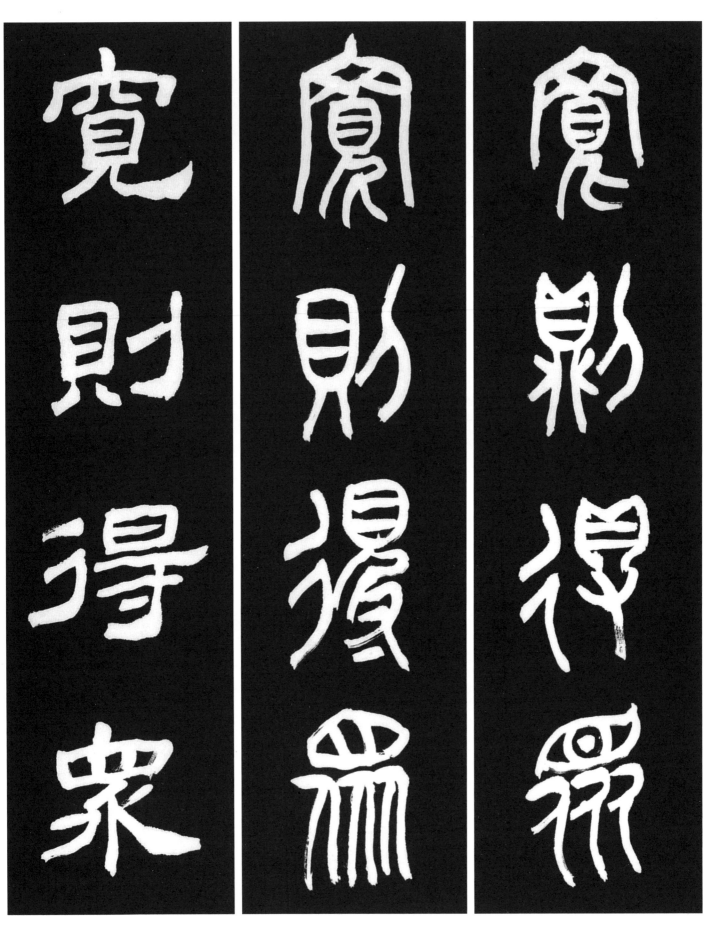

24　寬則得衆 너그러운 마음씨를 가지면 많은 사람을 얻는다.

[原文] 子張 問仁於孔子　孔子曰　能行五者於天下　爲仁矣　請問之曰　恭 寬 信 敏 惠　恭則不侮 寬則得衆　信則人任焉　敏則有功
惠則足以使人

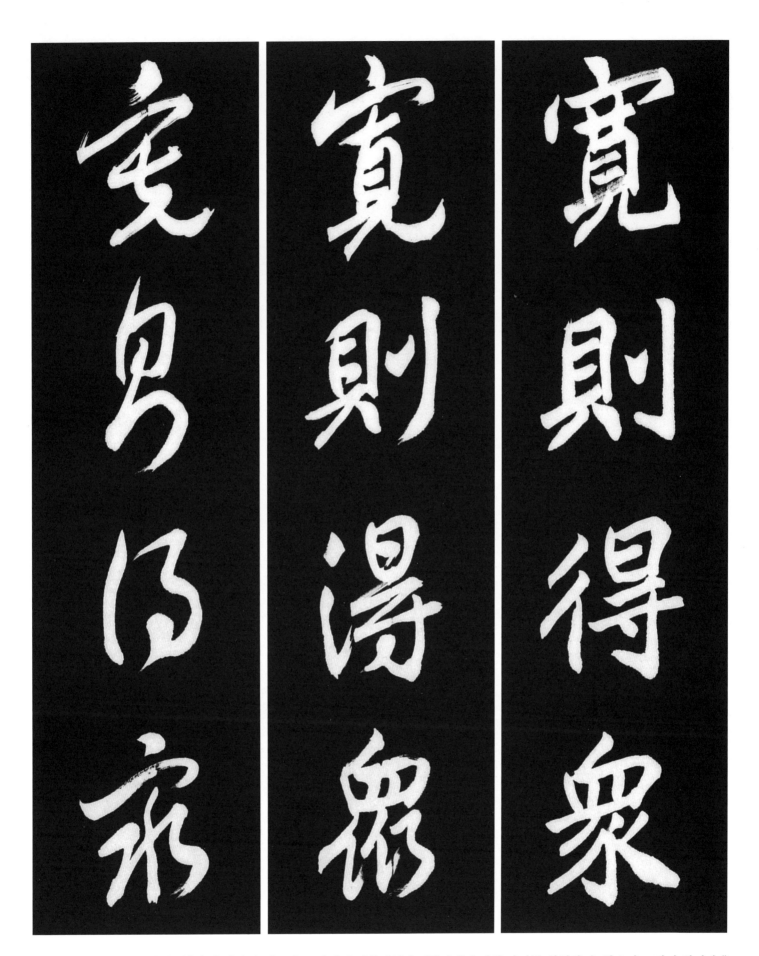

[解釋] 자장이 공자에게 인(仁)에 대하여 여쭙자 공자께서 말씀하셨다. "천하에서 다섯 가지를 실천할 수 있으면 그것이 인이다." "그 내용을 여쭙고 싶습니다." "공손함·너그러움·미더움·민첩함·은혜로움이다. 공손하면 업신여김을 받지 않고, 너그러우면 많은 사람들의 마음을 얻으며, 미더우면 사람들이 신임하게 되고 민첩하면 공이 있게 되고 은혜로우면 사람들을 부릴 수 있게 된다." [出典]〈論語 陽貨篇〉

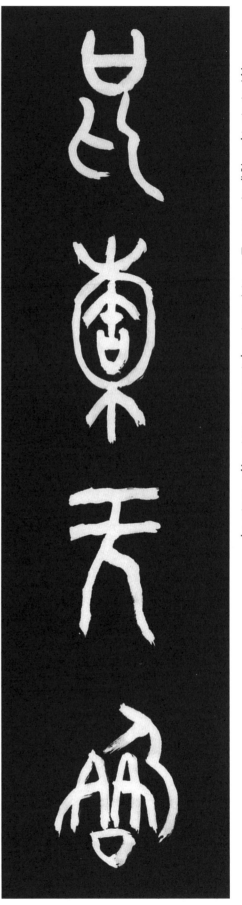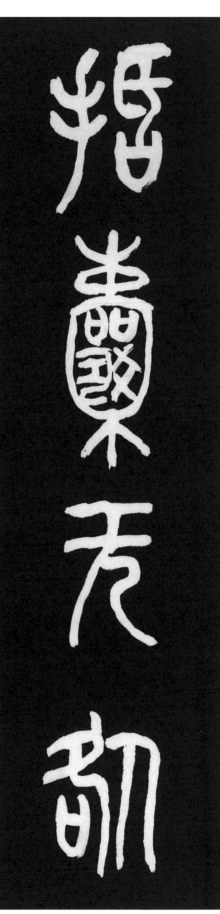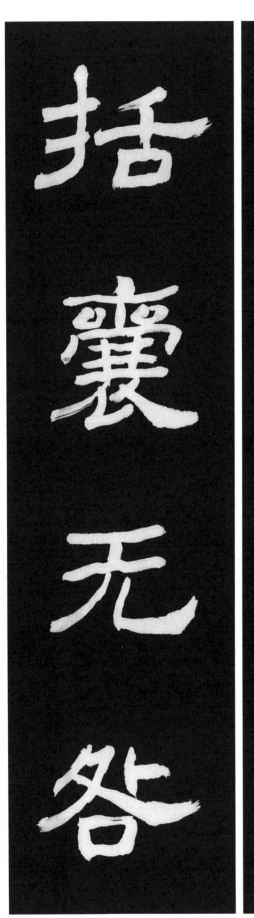

括 묶을 괄 囊 주머니 낭 无 없을 무(無의 古字) 咎 허물 구

25 括囊无咎 입을 다물고 있으면 화를 당하지 않는다.

[原文] 象曰 括囊无咎 愼不害也

[解釋] 상(象)에 말하였다. "입을 다물고 있으면 화를 당하지 않는다는 것으로 모든 일에 삼가하면 해로운 것이 없다는 뜻이다."

[出典] 〈周易 坤卦〉

60

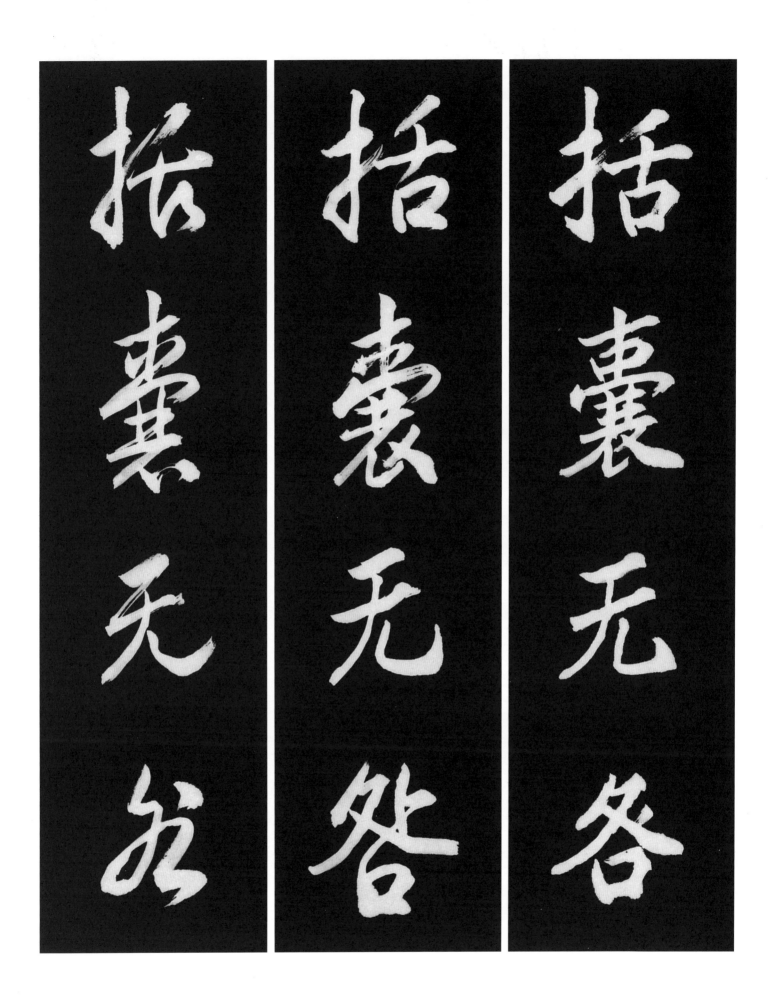

括囊无咎
括囊无咎
括囊无咎

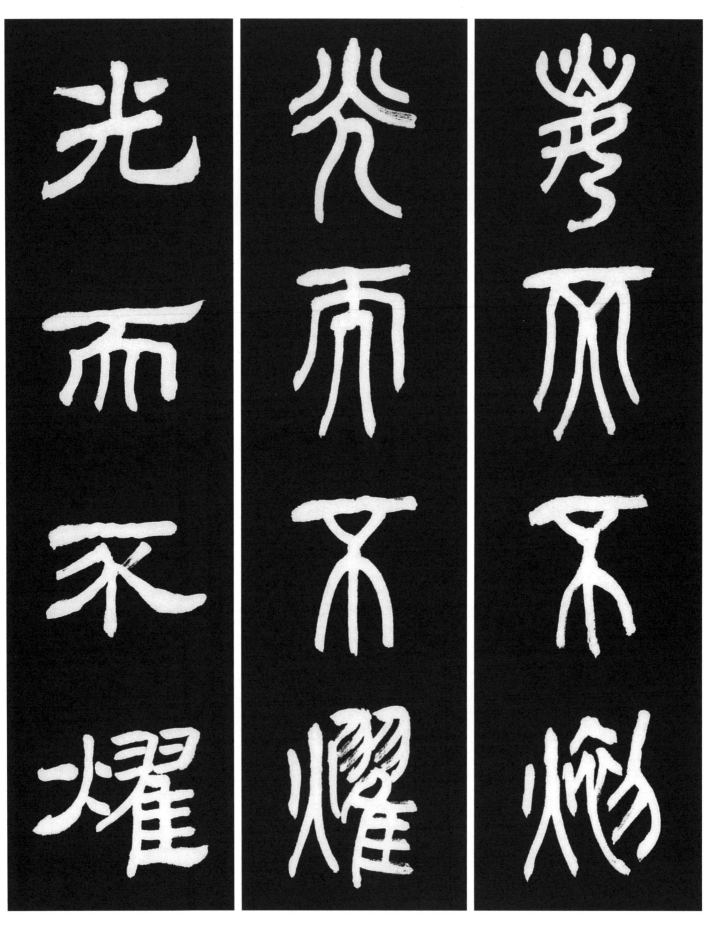

26　光而不燿 빛나나 눈부시게 하지는 않는다.

[原文] 直而不肆 光而不燿

[解釋] 곧으나 방자하지는 않고 빛나나 눈부시게 하지는 않는다.

◆註－ •肆 (방사할 사): 방자하다 늘어놓다. 늦추다.　[出典]〈老子〉

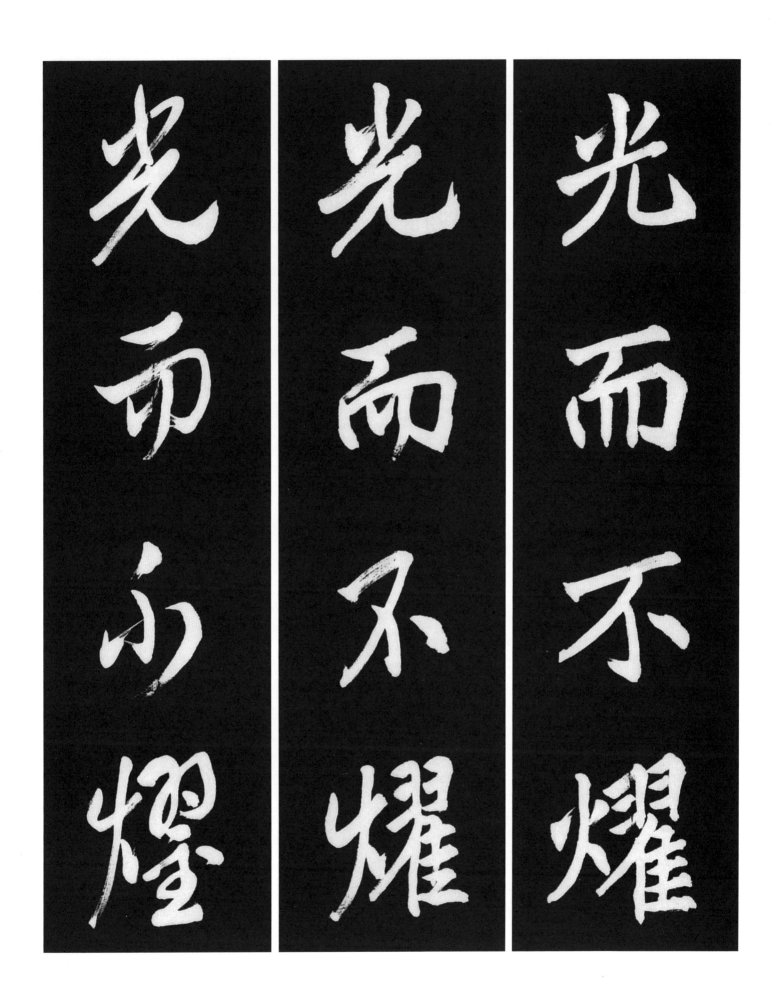

光而不燿　光而不燿　光而不燿

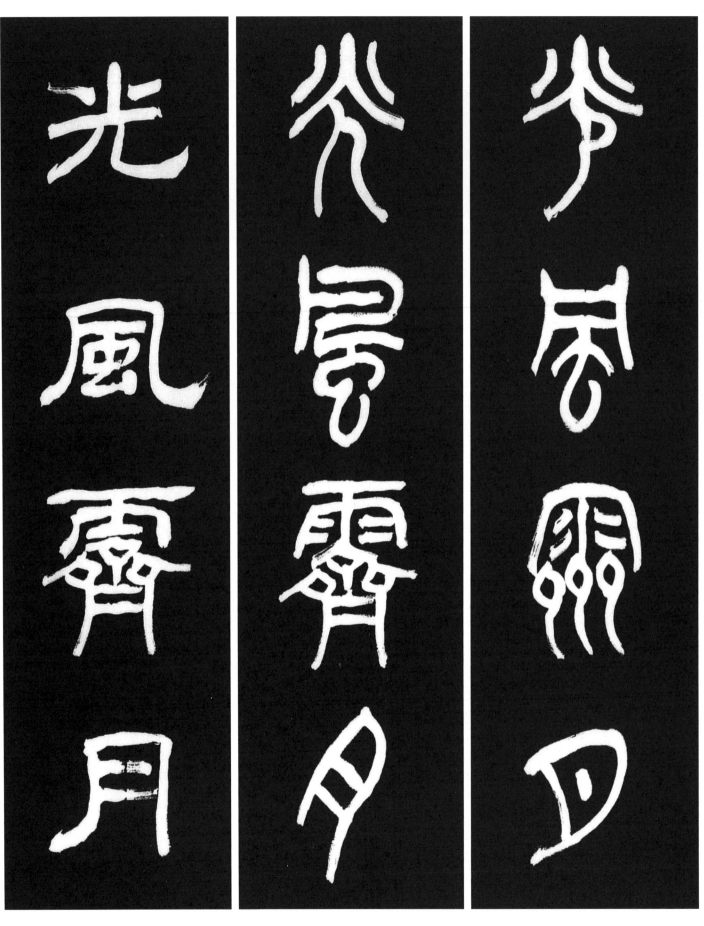

27　光風霽月 비 갠 뒤의 바람이나 달과 같다.

[原文] 大丈夫心事 當如光風霽月 無毫薔翳

[解釋] 대장부의 마음가짐은 마땅히 비 갠 뒤의 바람이나 달과 같아 털끝 만큼의 가림도 없어야 할것이다.

[出典]〈茶山全書〉

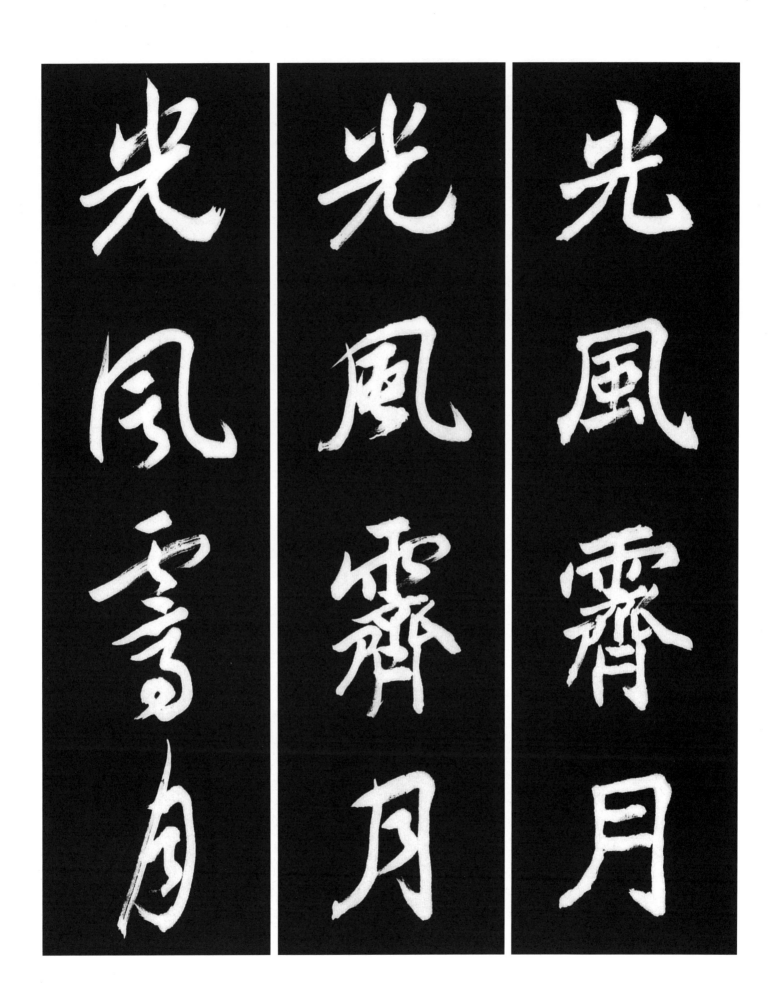

光風霽月　光風霽月　光風霽月

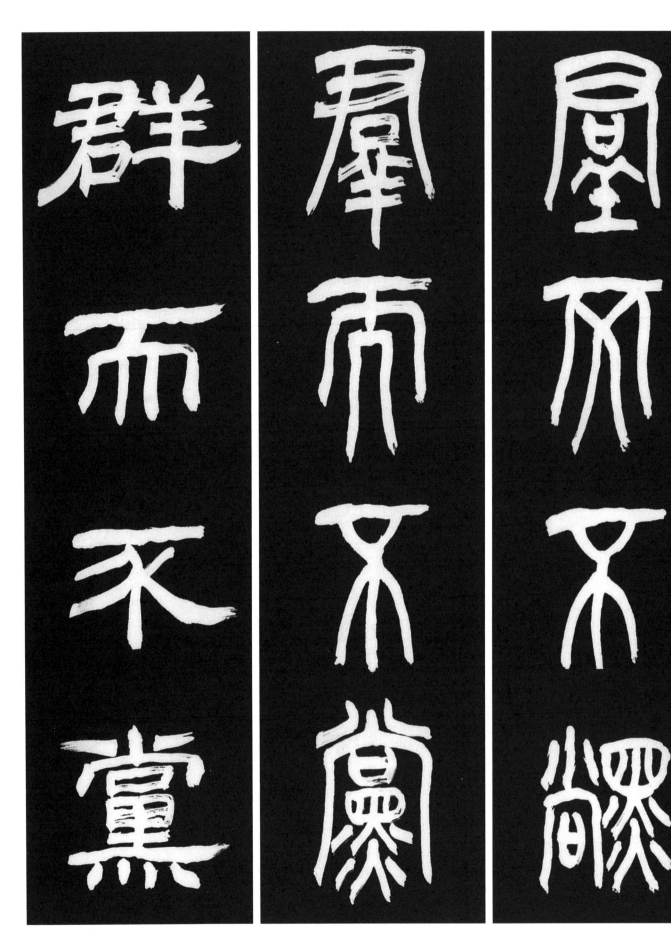

28 群而不黨 여러 사람과 사귀면서 당파에는 휩쓸리지 않는다.

[原文] 子曰 君子矜而不爭 群而不黨
[解釋] 공자가 말씀하셨다. "군자는 자긍심을 갖지만 남과 다투지 않으며, 여러 사람과 어울리되 무리에 편중하지 않는다."
[出典]〈論語 衛靈公篇〉

群而不黨

群而不黨

翠而不黨

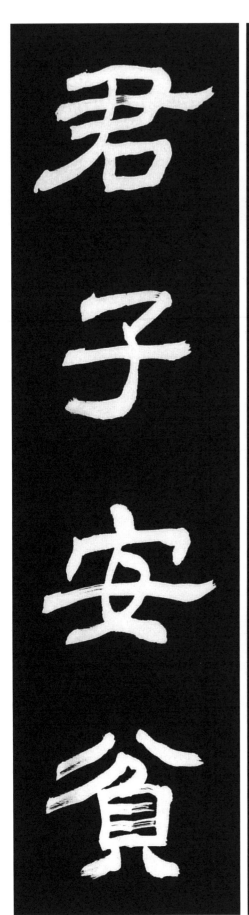

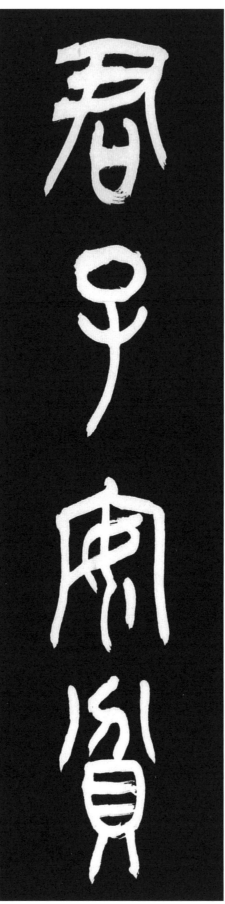

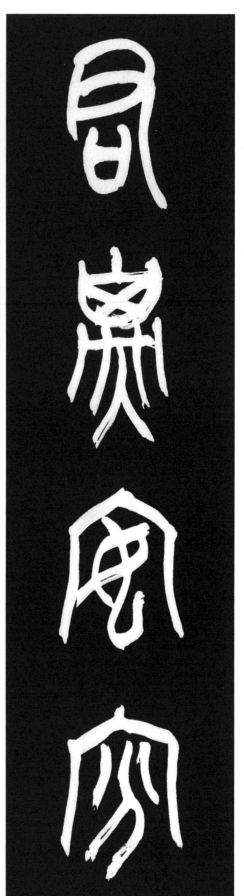

29 **君子安貧** 군자는 가난을 편안히 여긴다.

[原文] 君子安貧 達人知命
[解釋] 군자는 가난을 편안히 여기고, 도리에 통달한 사람은 운명을 안다.
[出典] 〈王勃 句〉

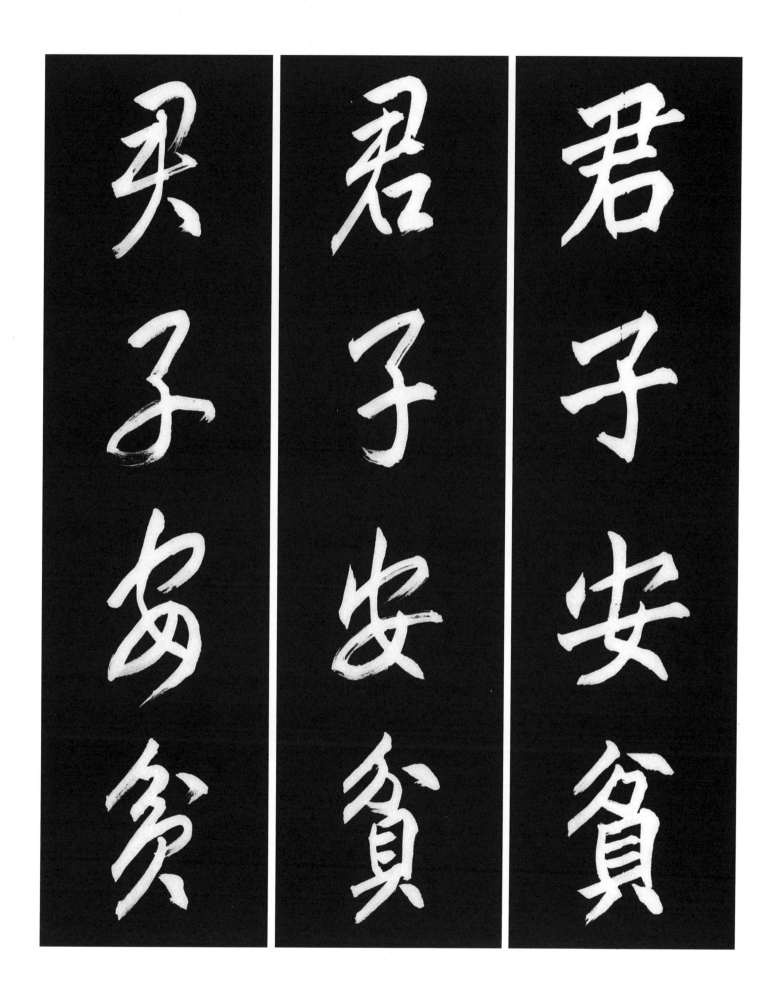

君子安貧　君子安貧　君子安貧

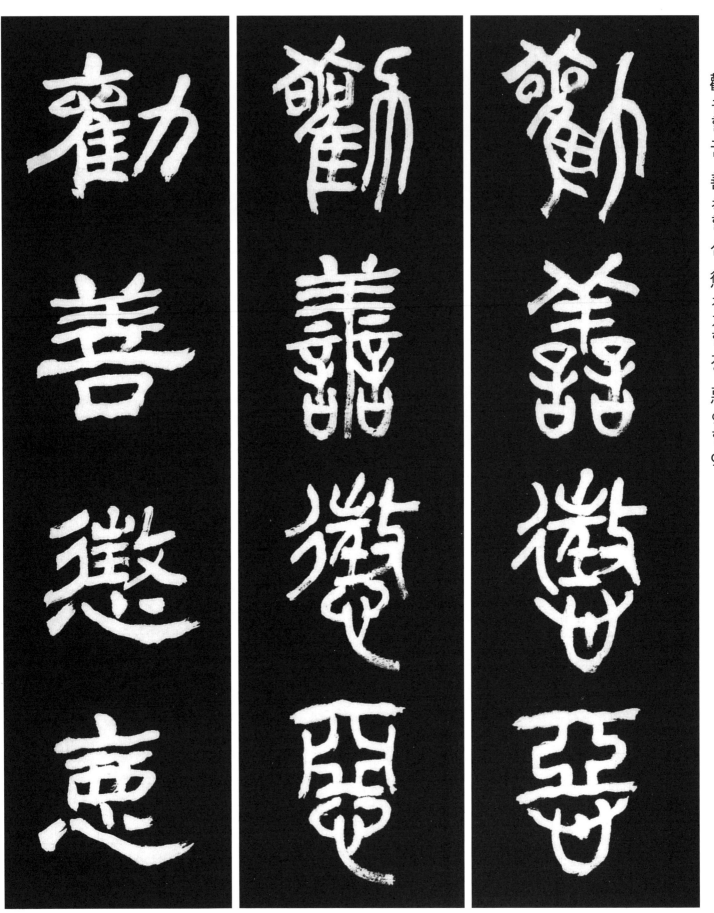

30 勸善懲惡 착한 일을 권장하고 악을 징계한다.

[原文] 春秋之稱 微而顯 志而晦 婉而成章 盡而不污 懲惡而勸善 非聖人誰能修之

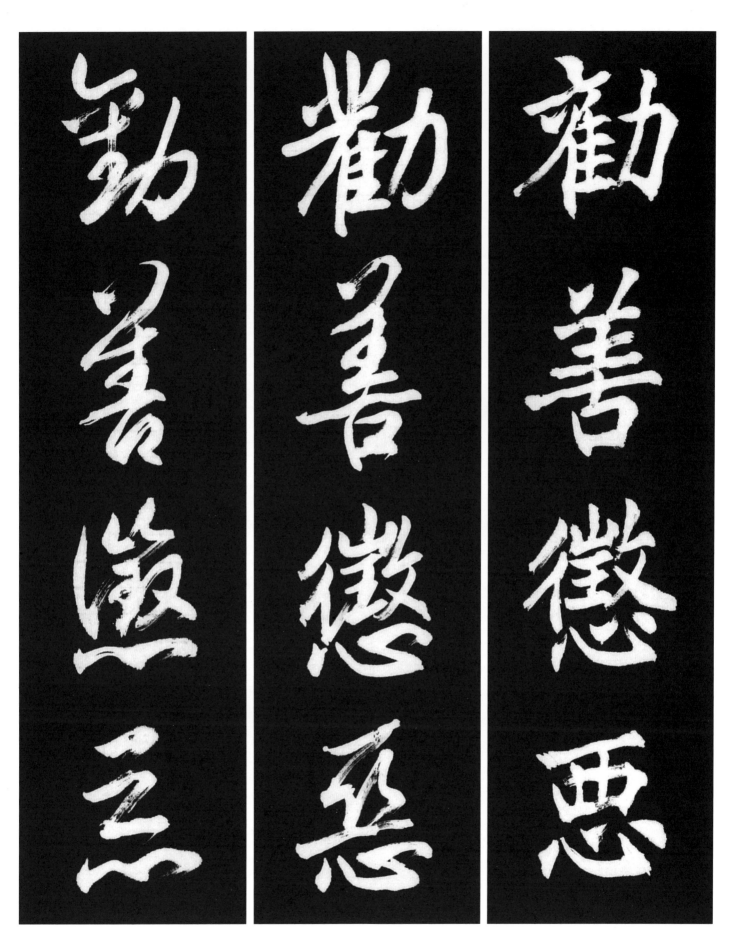

[解釋] 춘추시대의 말은 이해가 어렵게 느껴지지만 알기쉽고 쉬운거 같으면서 그뜻이 명백하고 완곡(婉曲)하면서도 정돈 되어 있고 실질적인 표현을 쓰지만 품위가 없지않으며 악행을 징계하고 선행은 권장한다. 성인이 아니고서야 누가 이렇게 지을수 있겠는가?

[出典] 〈春秋左傳 成公14年條〉

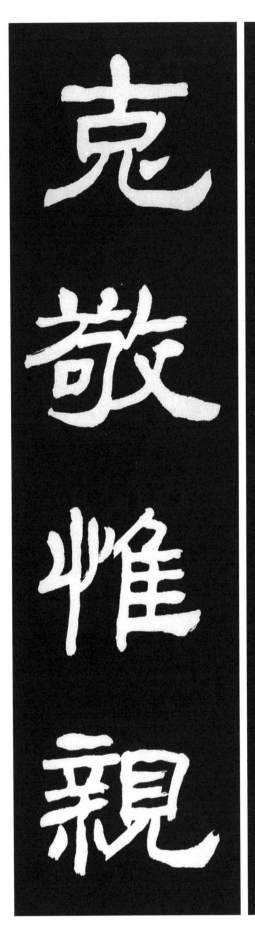

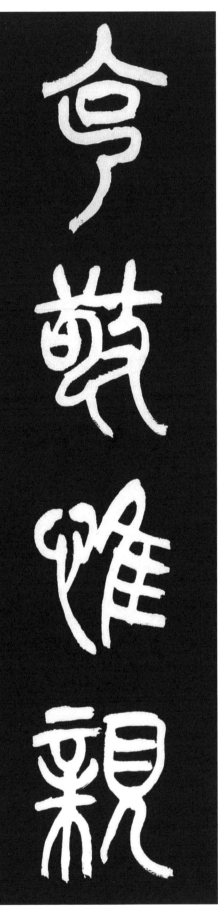

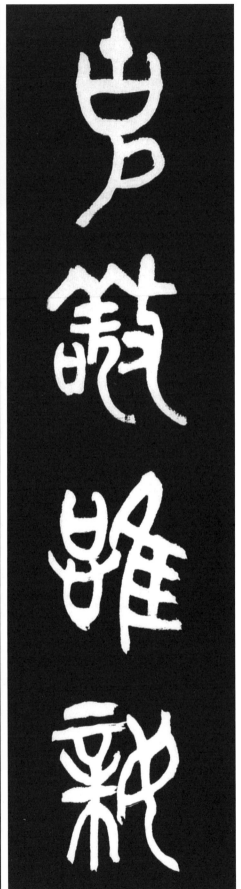

31 克敬惟親 오직 공경하는 사람만을 친애한다.

[原文] 伊尹中誥于王曰 嗚呼 惟天無親 克敬惟親 民罔常懷 懷于有仁 鬼神無常享 享于克誠 天位艱哉

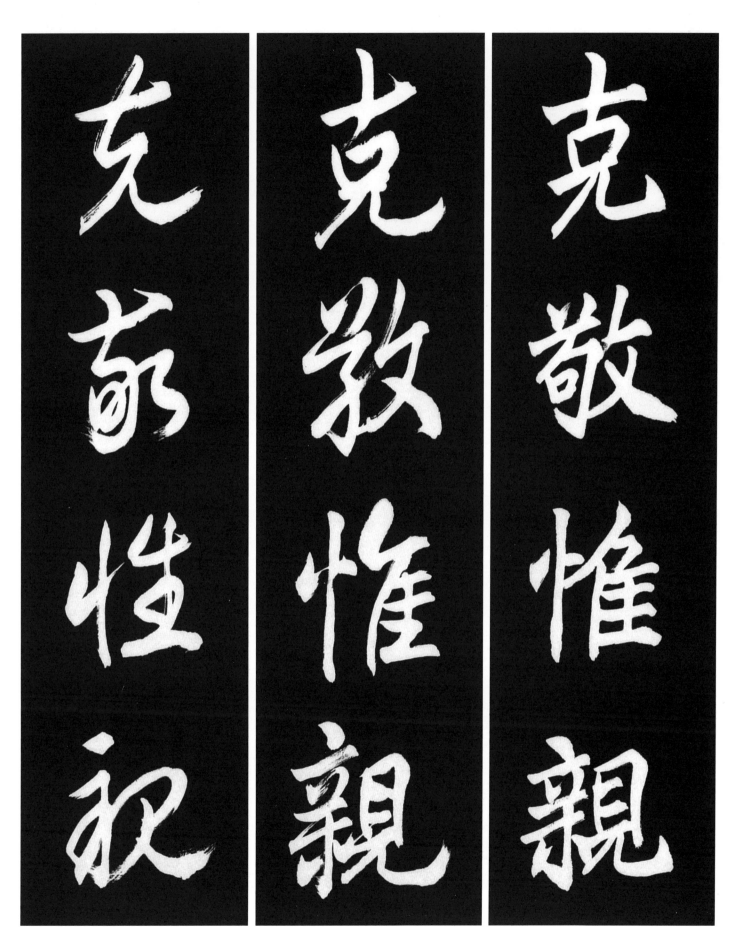

[解釋] 이윤이 거듭 왕에게 아뢰었다. "아 하늘은 오직 친한 사람이 따로 없고 공경하는 사람만을 친밀히 대하며 백성들은 일정한 따름이 없으며 어진이만을 따르며 귀신은 일정하게 누림만 받지 않고 정성을 다하여 제례(祭禮)를 올리는 사람만을 복을 주는 것이므로 천자의 자리란 어려운 것입니다."

[出典] 〈書經 商書 太甲篇下〉

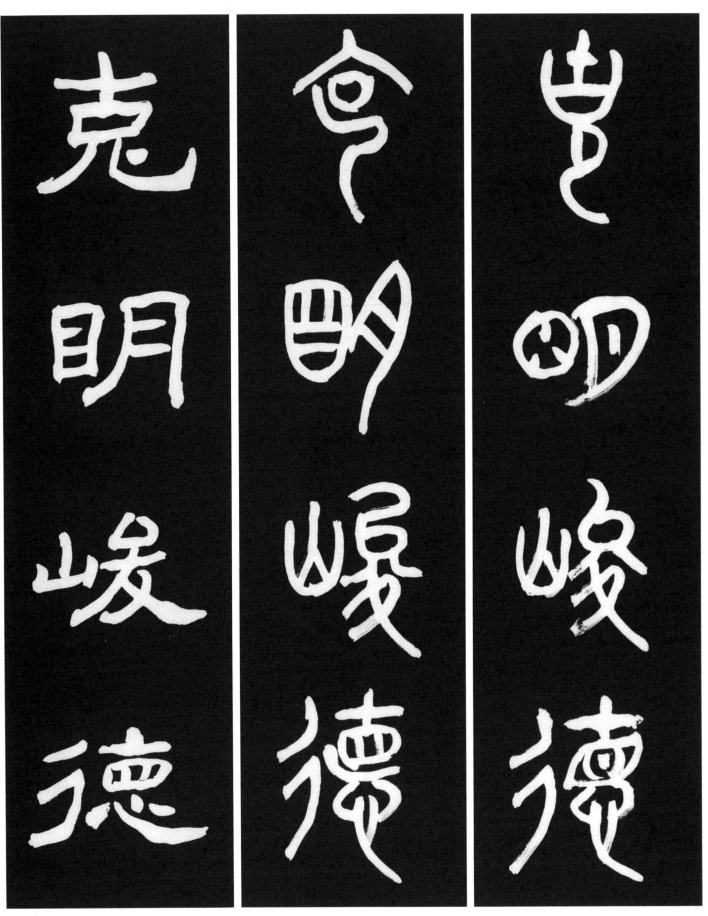

32　克明峻德 높고 위대한 덕을 밝히다.

[原文] 康誥曰 克明德 太甲曰 顧諟天之明命 帝典曰 克明峻德 皆自明也
[解釋] 강고(康誥)에 이르기를 덕(德)을 밝힐수 있어야 한다고 했다. 태갑(太甲)에는 하늘의 밝은 명(明)을 돌아보라고 했고 제전(帝典)에서는 위대한 덕을 밝힐수 있었다고 했다. 이모든 것이 다 자신의 덕을 밝히는 것이다.　[出典] 〈大學〉

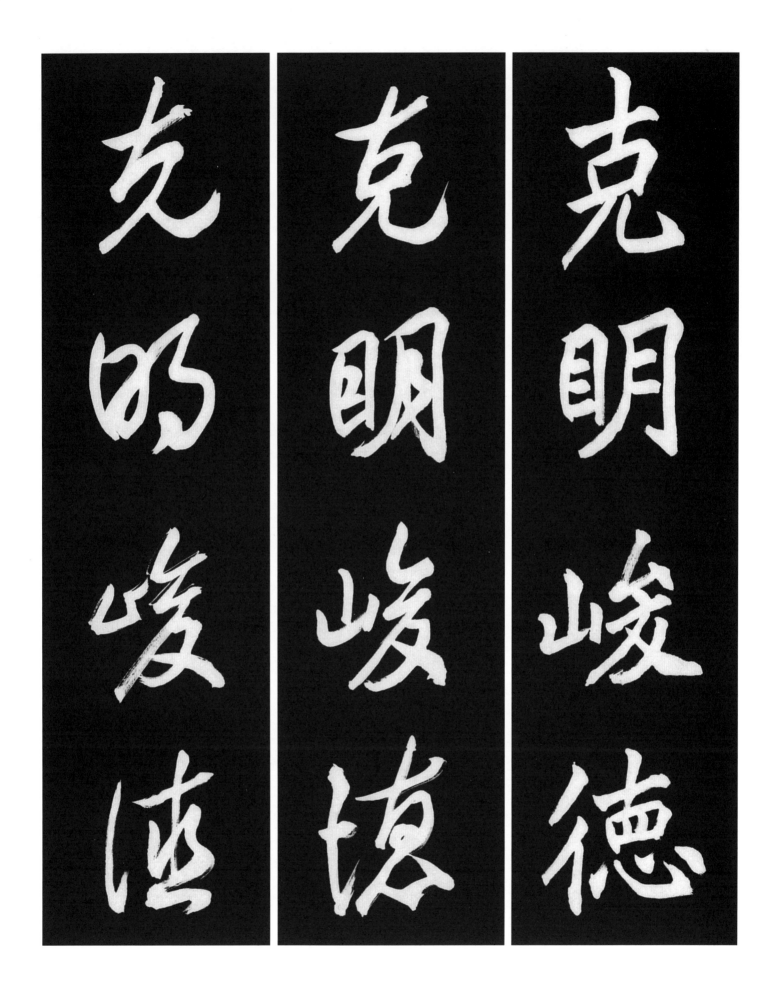

克明峻德

克明峻德

克明峻德

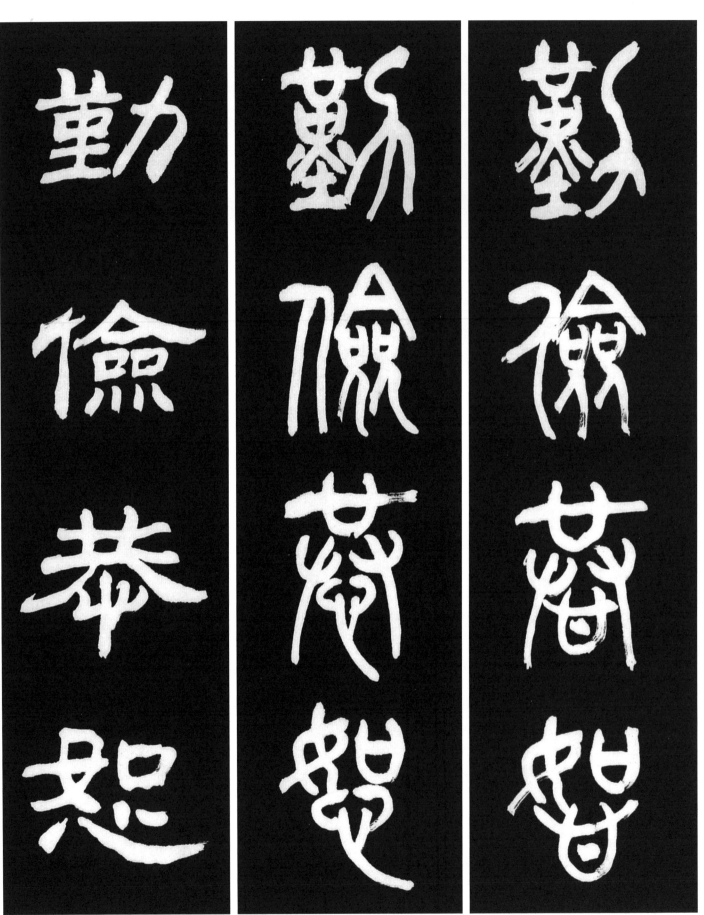

33 　勤儉恭恕 부지런하고 검소하고 공손하며 남을 관대하게 용서하는 것.

[原文] 王凝 常居 慄如也 子弟非公服 不見 閨門之內若朝廷焉 御家以四敎 勤儉恭恕 正家以四禮 冠婚喪祭 聖人之書 及公服禮器 不假 垣屋什物 必堅 朴 日無苟費也 門巷果木 必方列 日無苟亂也

[解釋] 왕응(王凝)은 평상시 집에 거처했을때에도 몸가짐을 엄숙하였다. 아들들은 관복을 입지 않으면 만나뵐수 없었기에 집안

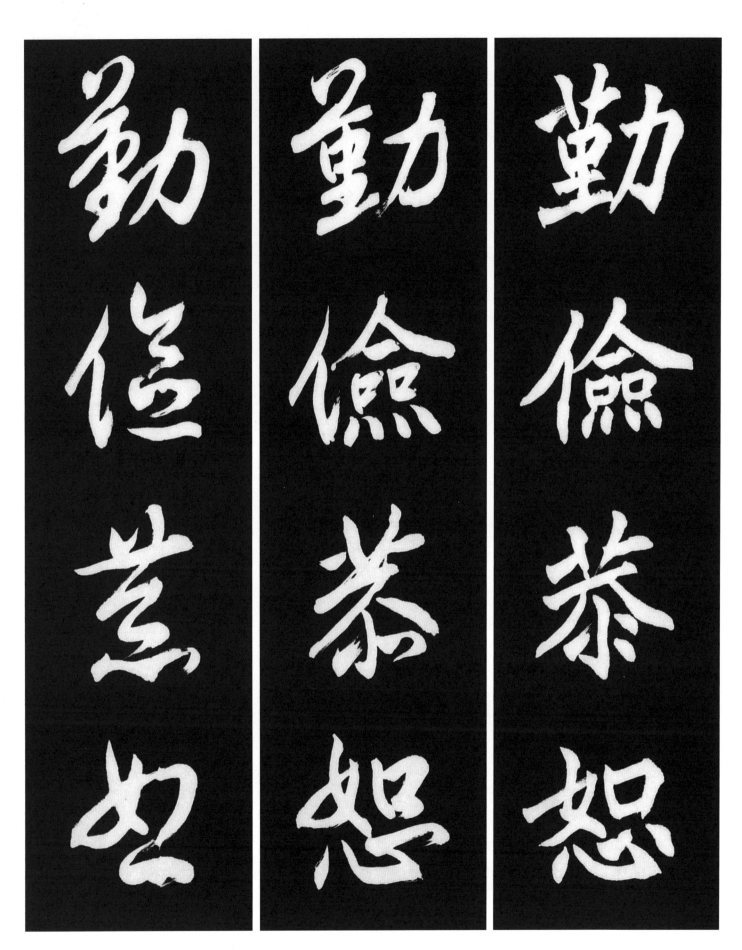

은 조정처럼 엄숙했다. 그는 부지런하고 검소하며 공손하고 남에게는 관대한 태도로 이끌었으며 즉 관혼상제의 네가지 예법으로 집안의 법도를 바로 잡았다. 성인의 글이 적혀 있는 책과 관복과 예기를 남에게 빌리지 않았으며 담과 집과 집기는 필히 견고하고 질박하게 만들어 쓸데없는 비용을 없애야 한다고 했다. 또 문으로 들어오는 길에 심은 과일나무도 필히 방정하게 심어 어지럽게 하지 말아야 한다고 말하였다.

◆註− ·慄如也(율여야): 엄숙하고 삼가는 모습 ·苟費(구비): 쓸데없는 비용 ·門巷(문항): 문으로 들어오는 것 [出典] 〈小學 善行篇〉

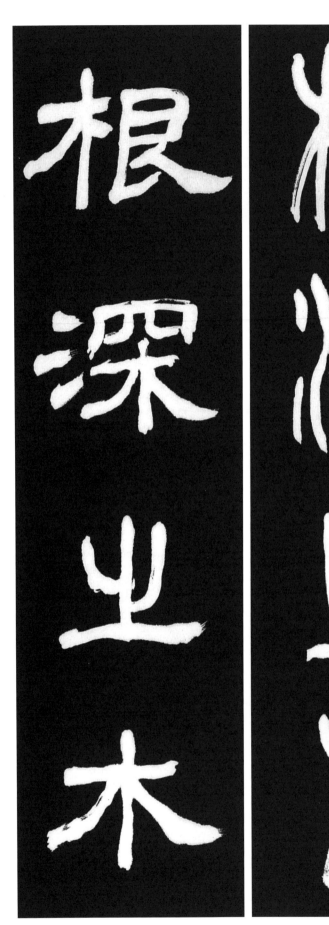
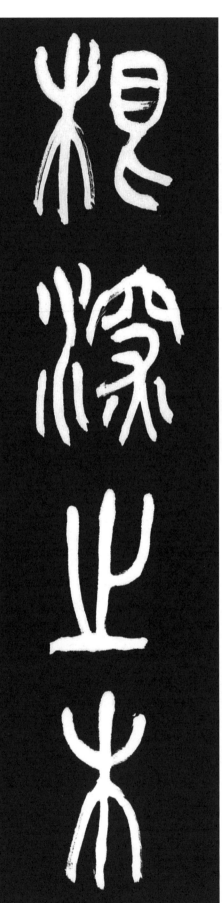
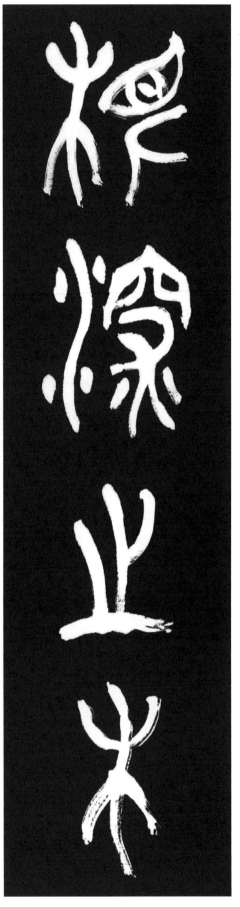

34 根深之木 뿌리가 깊은 나무

[原文] 根深之木 風亦不抓 有灼其華 有蕡其實 源遠之水 旱亦不竭 流斯爲川 于海必達

[解釋] 뿌리 깊은 나무는 바람에 움직이지 않으니 꽃이 좋고 열매가 많으며 샘이 깊은 물은 가물어도 아니 마르니 흘러 내가 되어 바다에 이른다. [出典]〈龍飛御天歌 第二章〉

根深之本

根深之本

根深之本

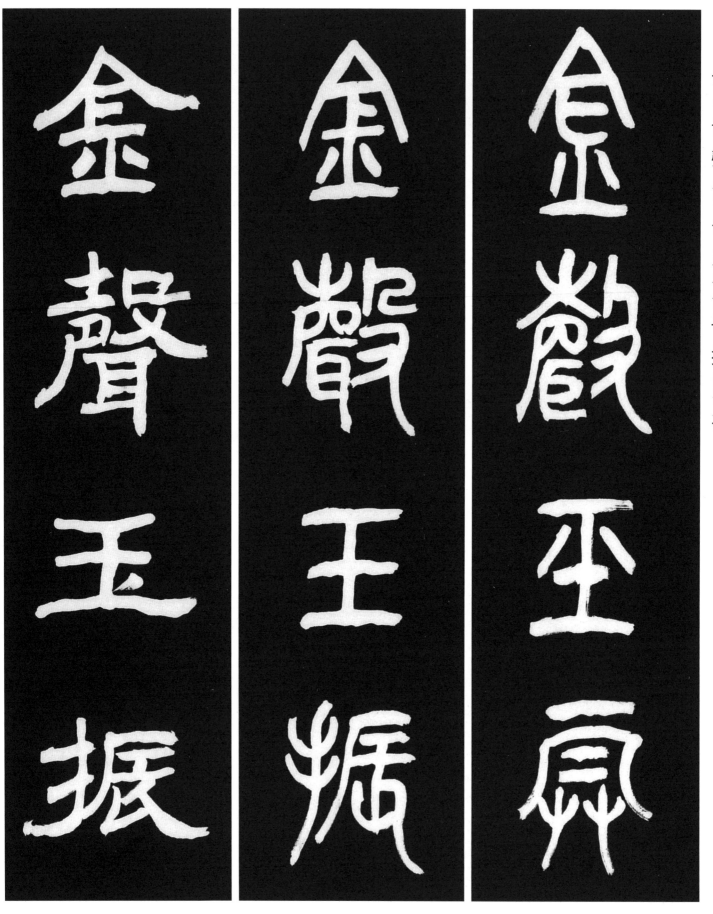

35 金聲玉振 금속 악기로 소리를 시작하고 옥으로 만든 악기로 소리를 끝낸다는 뜻. 지덕(智德)이 갖추어진 사람을 비유

[原文] 集大成也者 金聲而玉振之也

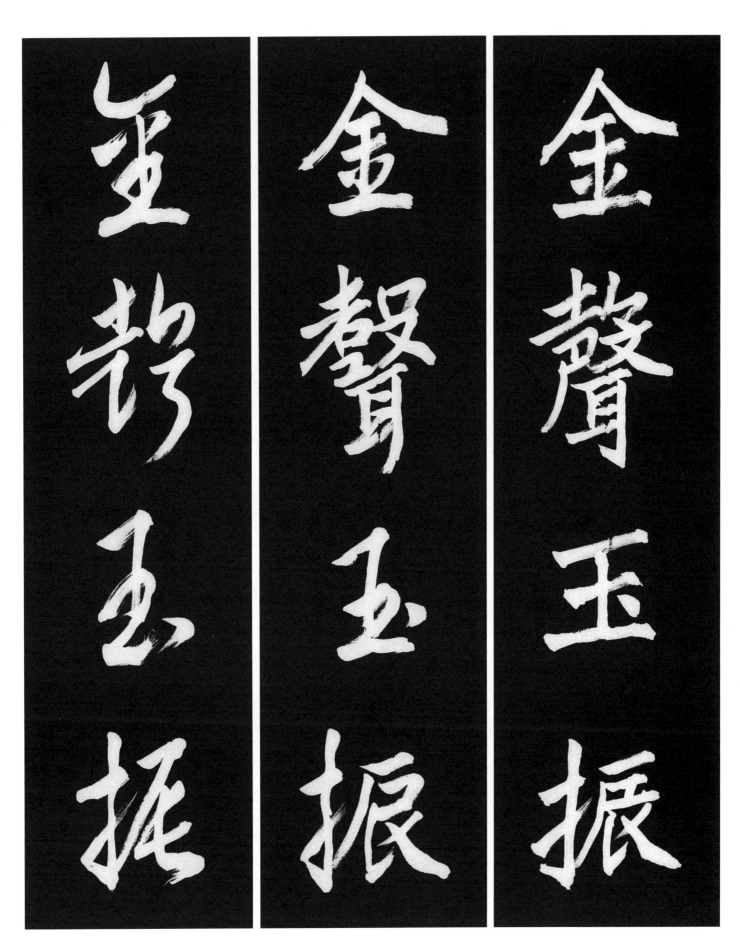

[解釋] 모든 것을 모아서 크게 이룬다는 뜻은 음악 연주에 비유하면 금속 악기로 소리를 시작하고 옥으로 만든 악기로 소리를 끝내는 것과 같다.

[出典]〈孟子 萬章下篇〉

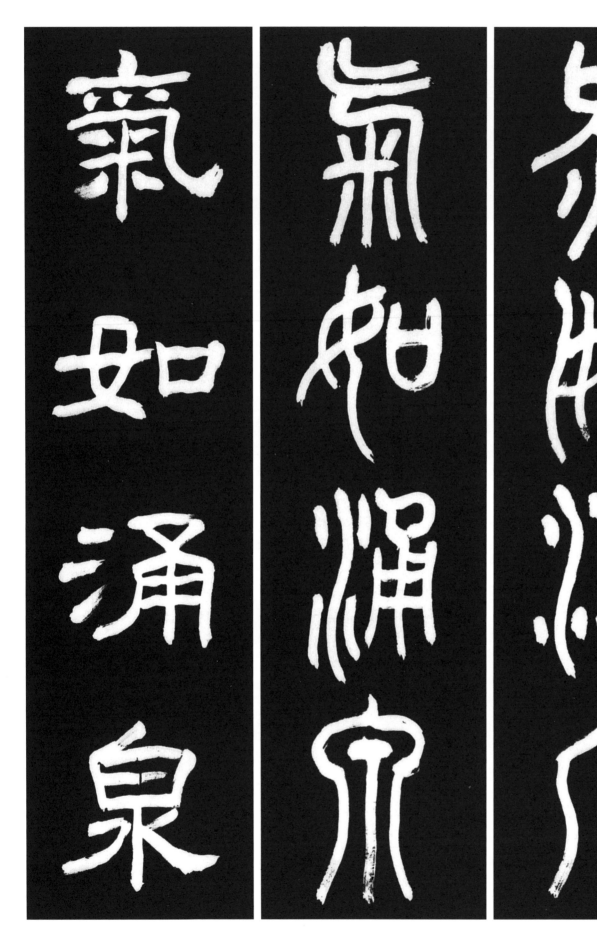

36 氣如涌泉 씩씩한 기상과 굳은 절개는 솟아나는 샘물과 같다.

[原文] 氣如涌泉 選練甲卒 赴火若滅 然而請身為臣
[解釋] 씩씩한 기상과 굳은 절개는 솟아나는 샘물과 같다. 단련된 병을 뽑아 훈련시키니 화재난 곳에 다다르더라도 불길을 소멸하고 그런후에 몸은 신하가 되기를 청한다. [出典]〈淮南子〉

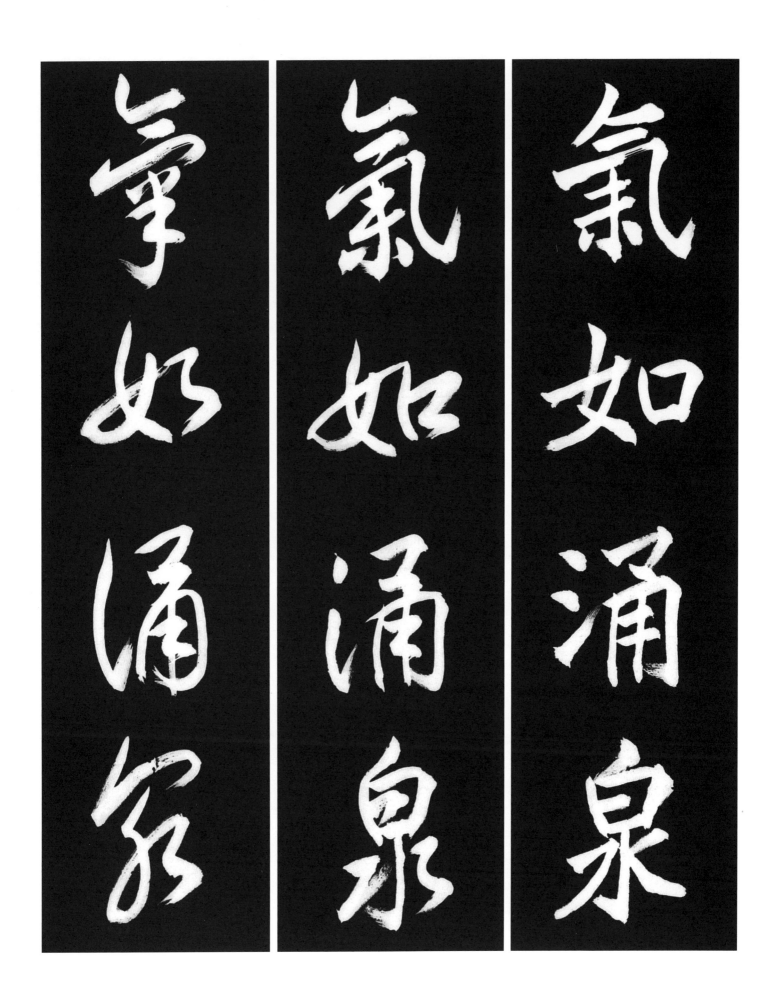

氣如涌泉

氣如涌泉

氣如涌泉

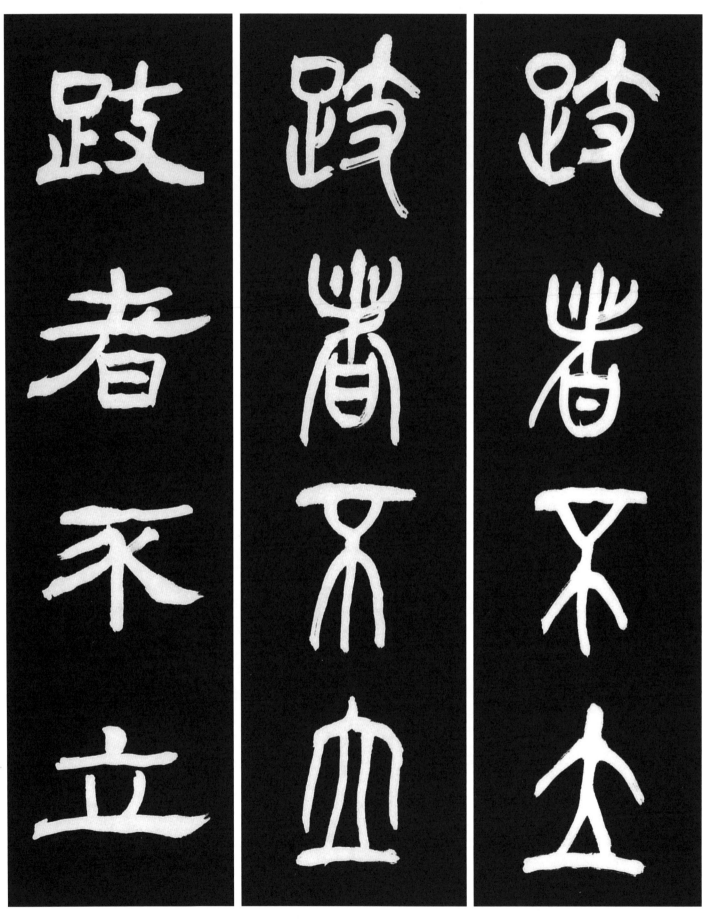

37 跂者不立 발돋움을 하고는 오래 서 있지 못한다.

[原文] 跂者不立 跨者不行 自見者不明 自是者不彰 自伐者無功 自矜者不長

[解釋] 발돋움하고 서 있는자는 오래 서있을 수없고, 큰 걸음으로 걷는 자는 오래 걷지 못한다. 스스로 보는 자는 밝지 아니하고, 스스로 자랑하는 자는 빛이 없고, 스스로 뽑내는 자는 공이없고 스스로 자만하는 자는 으뜸이 될수 없다. [出典]〈老子〉

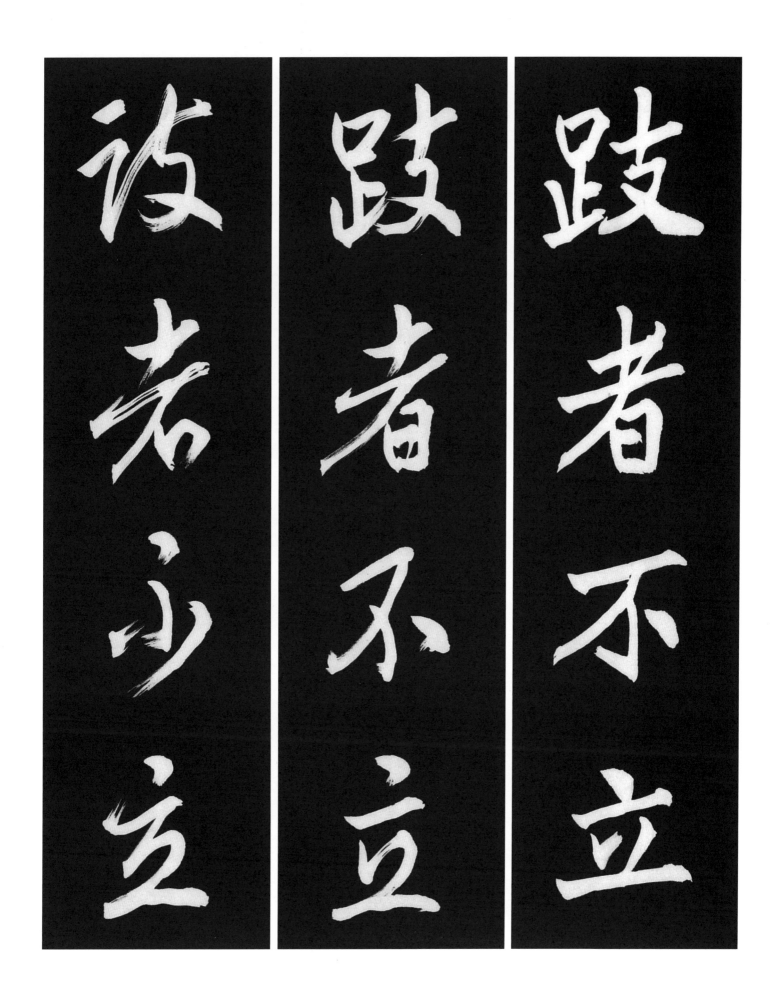

跂者不立

跂者不立

跂者不立

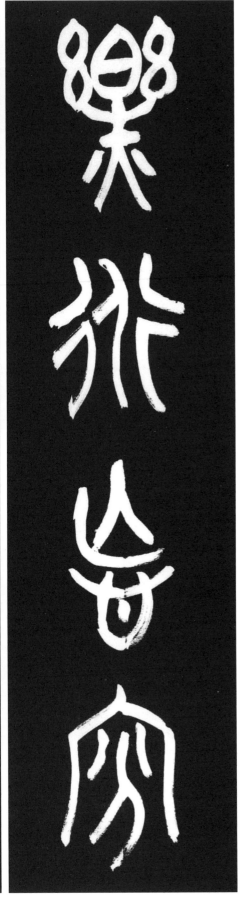

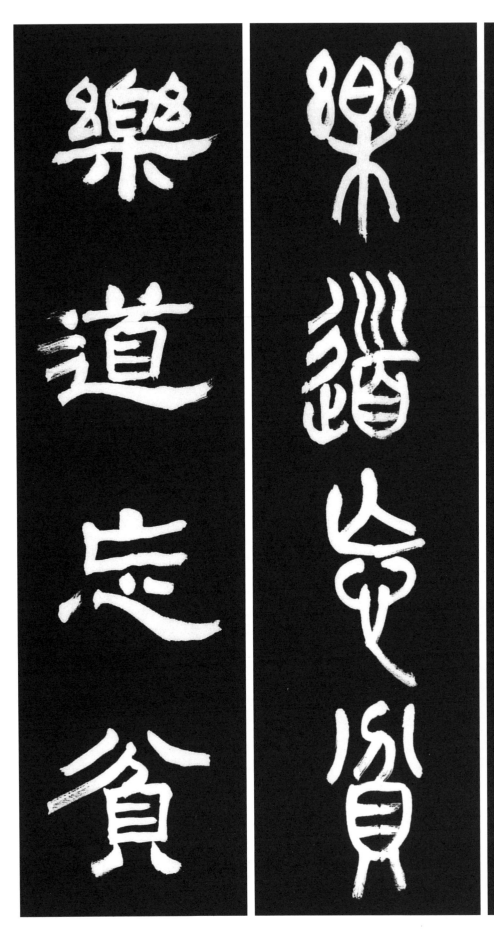

38 **樂道忘貧** 道(도)를 즐겨 가난을 잊고 이익에도 마음을 움직이지 않음.

[原文] 古之存己者 樂德而忘賤 故名不動志 樂道而忘貧 故利不動心
[解釋] 자기를 보전하는 사람은 덕(德)을 즐겨 천함을 잊음으로서 이름을 내는 것에도 뜻을 움직이지 않고 道(도)를 즐겨 가난을 잊음으로서 익을 보고도 마음을 움직이지 않는다. [出典] 〈淮南子 詮言訓篇〉

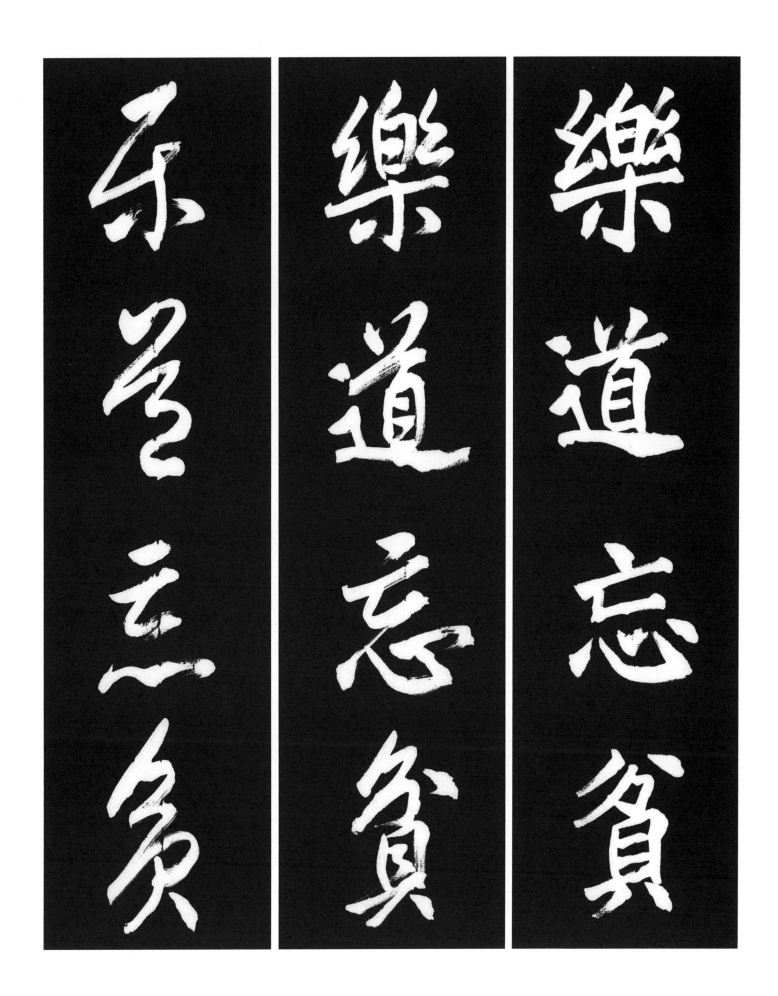

樂道忘貧
樂道忘貧

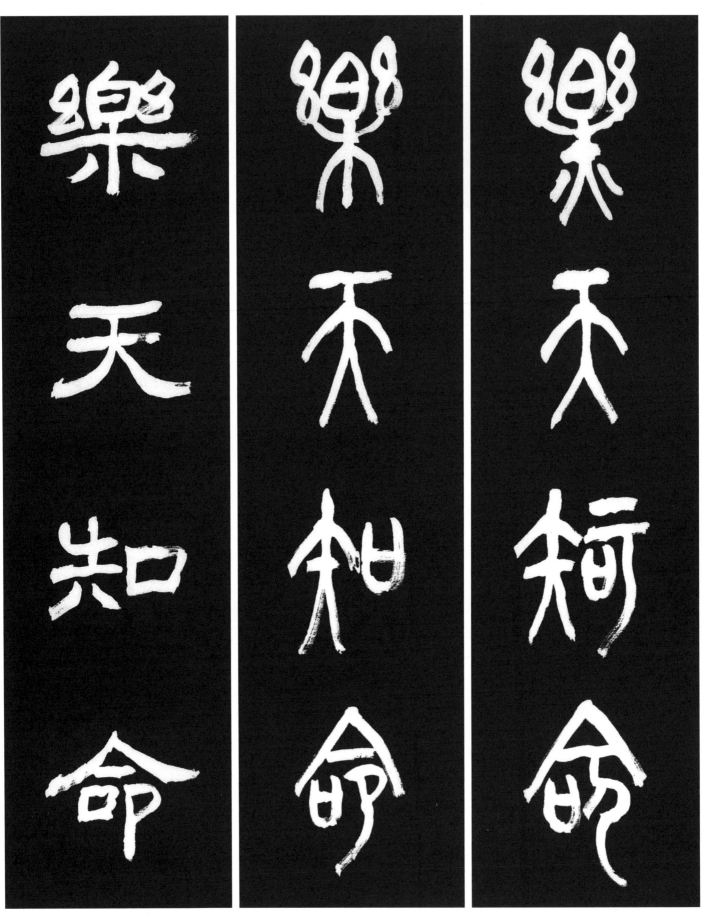

39 樂天知命 천명을 알고 즐기다.

[原文] 樂天知命 故不憂 安土敦乎仁 故能愛

[解釋] 천명을 알고 즐김으로 근심이 없고 처하는 곳마다 편히 여기면서 인덕을 돈후함으로써 사람을 제대로 사랑할수 있는 것이다. [出典] 〈周易 繫辭上傳〉

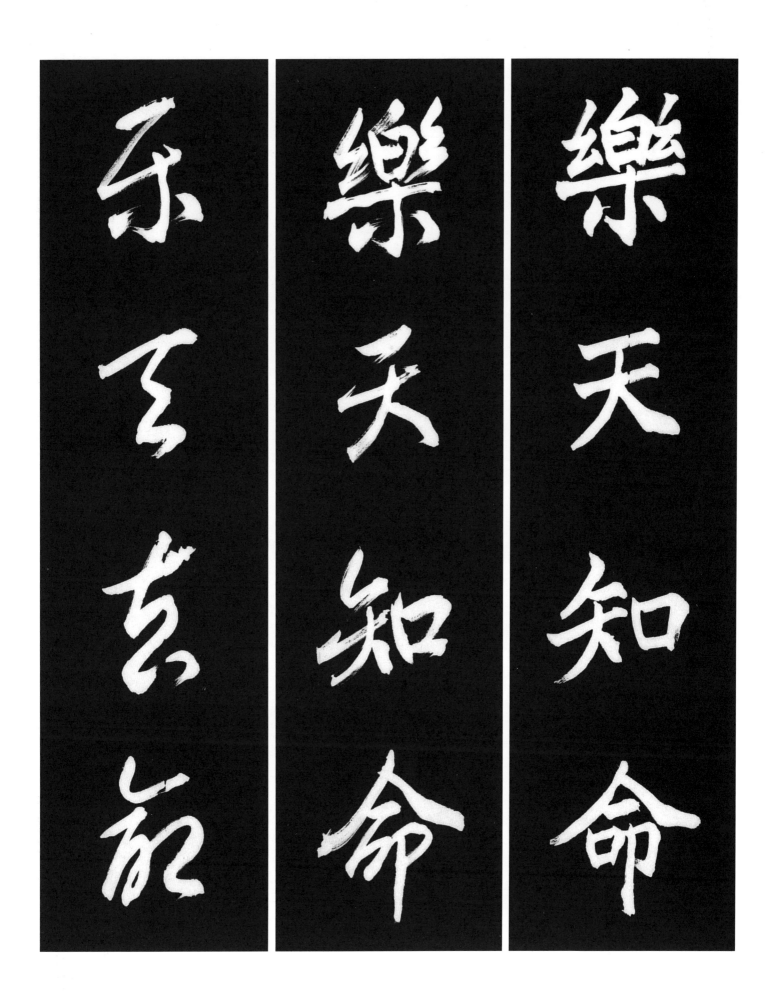

樂天知命

樂天知命

不憂至於玄箭

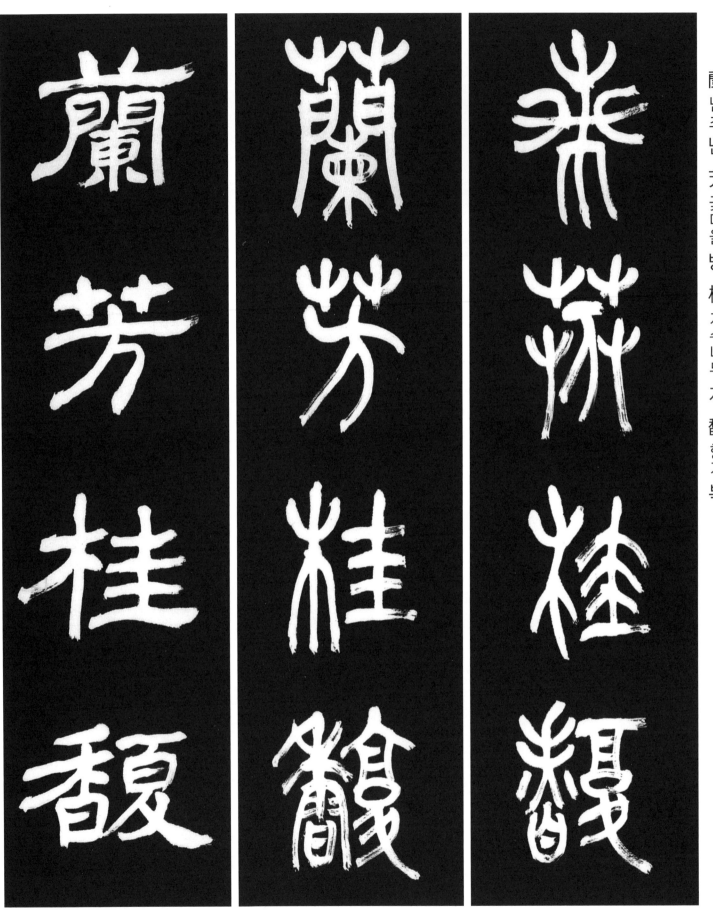

40　蘭芳桂馥 난초는 어여쁘고 계수나무 향기 가득하다.

[原文] 春日 氣象繁華 令人心神駘蕩 不若秋日 雲白風清 蘭芳桂馥 水天一色 上下空明 使人 神骨俱清也

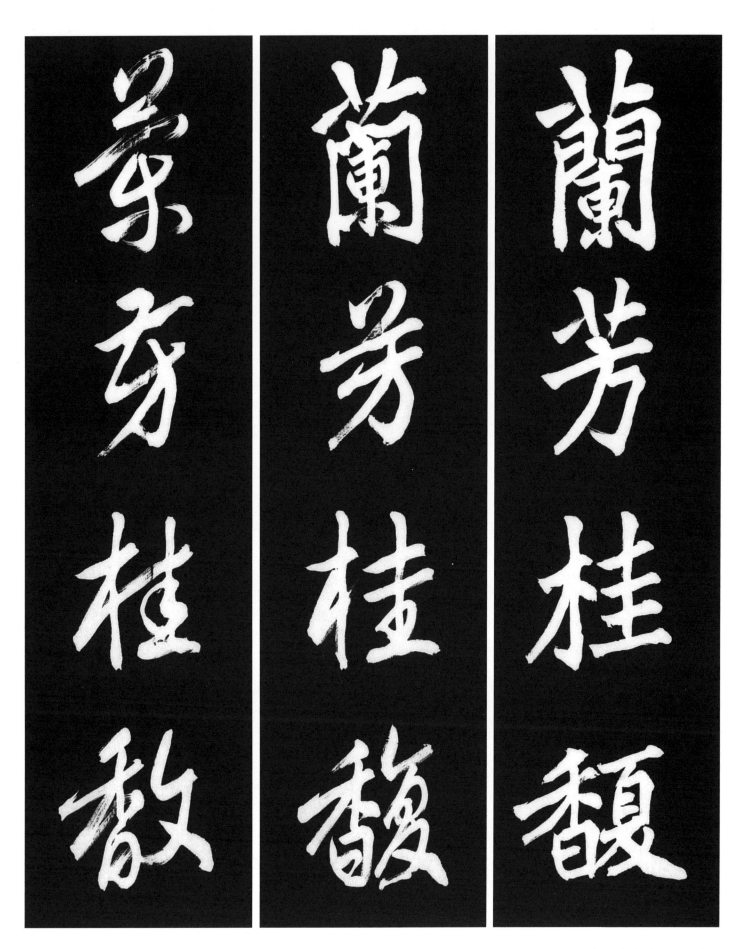

[解釋] 봄날의 경치는 화려하고 아름다워 사람의 마음을 유쾌하게 하지만 가을날의 흰구름과 맑은 바람만 못하다 난초는 꽃답고
계수는 향기로운데 물과 하늘이 한 빛이라 천지가 밝아 사람의 마음뿐 아니라 뼈속까지 맑게 하는 가을만 하겠는가,

[出典]〈菜根譚 後篇〉

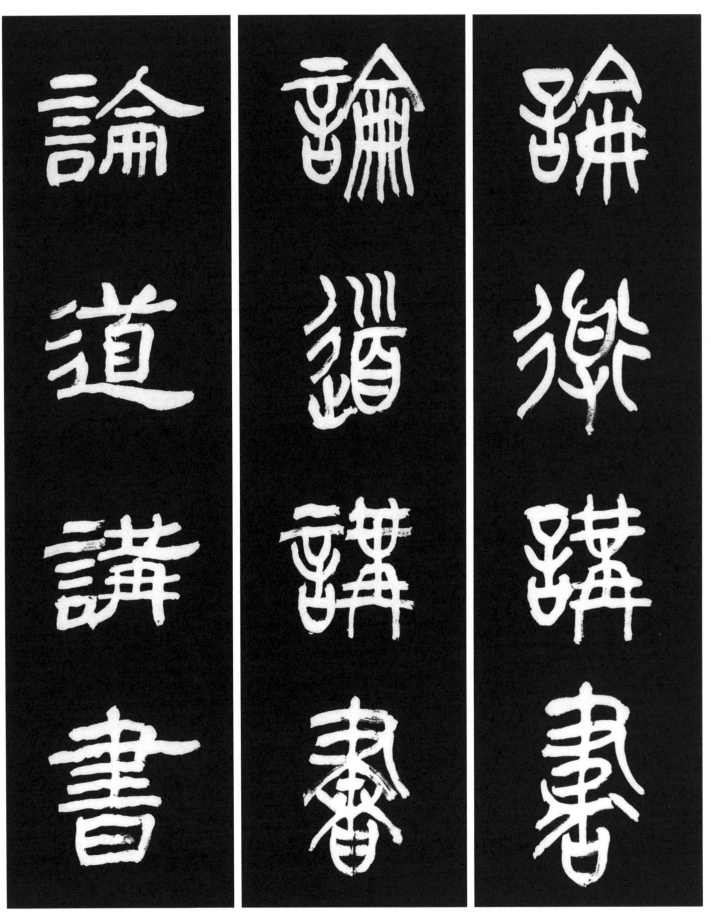

41　論道講書 도(道)를 논하고 책을 강론하다.

[原文] 安神閨房　思老氏之玄虛　呼吸精和　求至人之彷彿　與達者數子　論道講書　俯仰二儀　錯綜人物

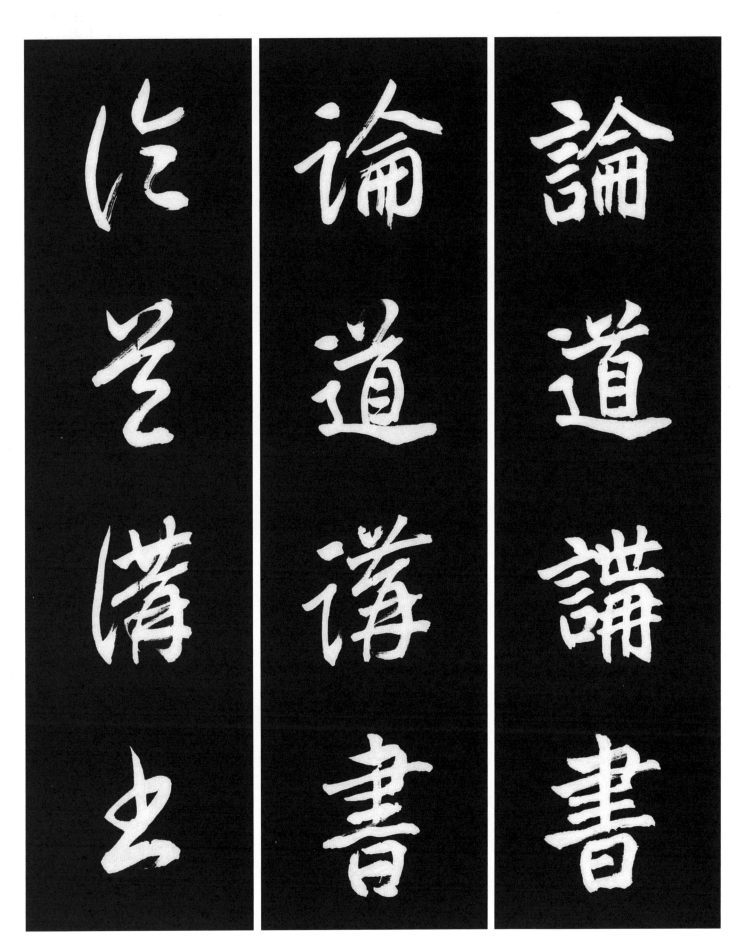

[解釋] 규방에서 정신을 평안히하여 노자의 현묘하고 허무한 도를 두루 생각하고, 정신을 조화로움을 호흡하여 경지에 이른 사람 닮기를 추구한다. 도에 통달한 몇 사람과 함께 도를 논하고 책을 강론하여 하늘과 땅을 올려다보고 내려다보고 고금의 인물을 한데 모아 평론한다.

[出典] 〈仲長統樂志論〉

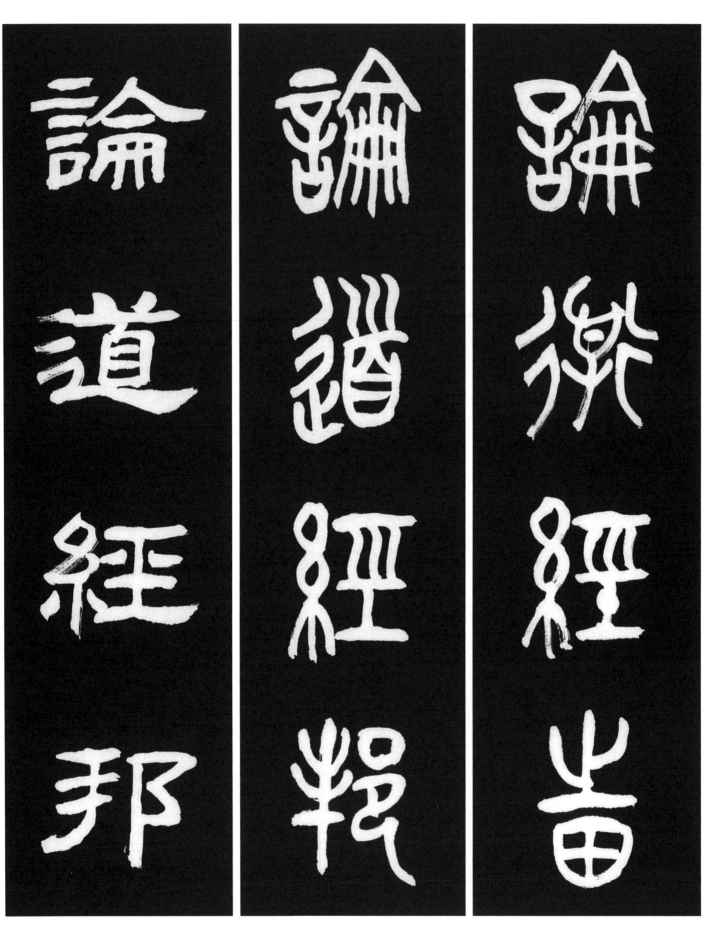

42 論道經邦 도를 논하고 국사를 경영하다.

[原文] 立太師太傅太保 玆惟三公 論道經邦 燮理陰陽 官不必備 惟其人
[解釋] 太師. 太傅. 太保를 세우노니 이는 삼공으로서 도를 논하고 나라를 통치하며 음양을 고르게 다스리는 책임을 가지니 관리 만을 반드시 갖출 것이 아니라 오직 적합한 인재 이어야 임명할 것이다. [出典]〈尙書 周書〉

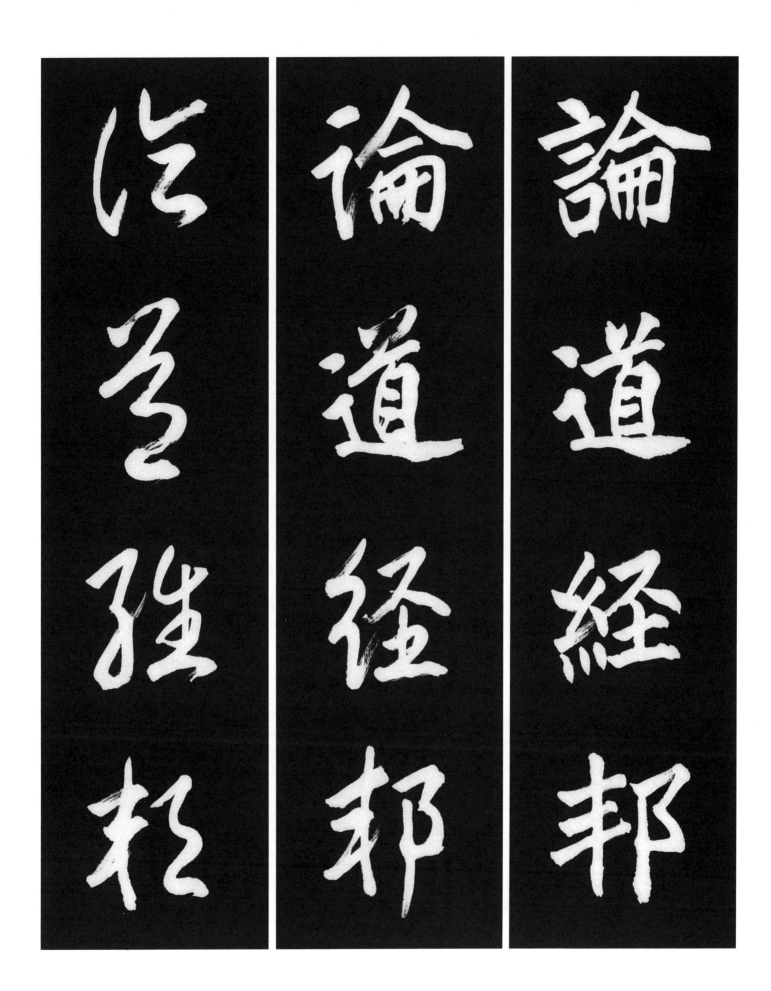

論道經邦

論道經邦

論道經邦

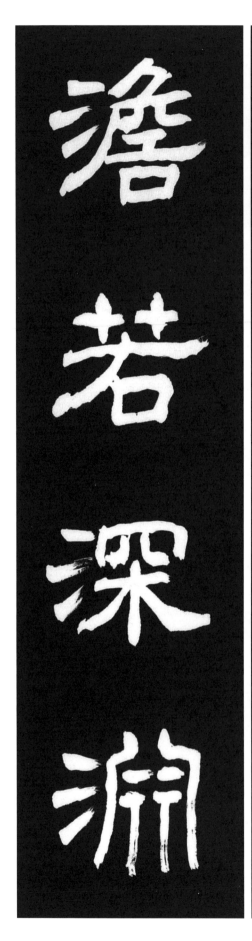 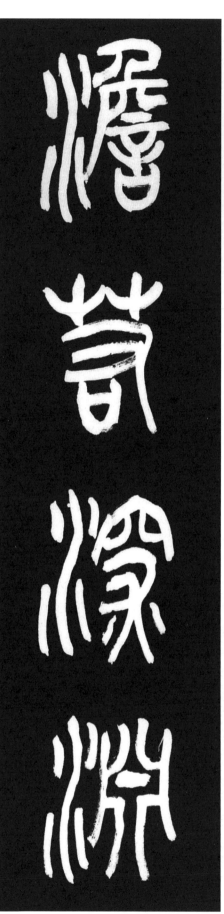 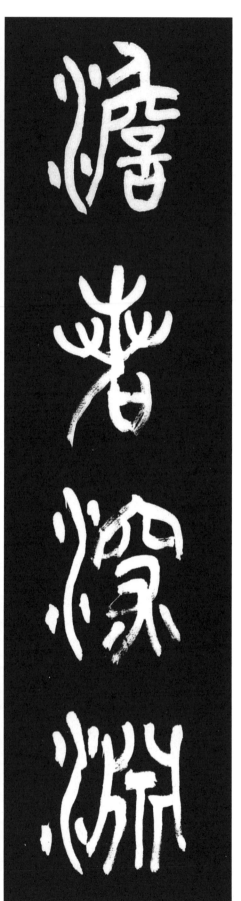

澹 맑을 담　若 같을 약　深 깊을 심　淵 못 연

43　澹若深淵 고요하기가 깊은 못(淵)과 같다.

[原文] 澹若深淵　汎若浮雲
[解釋] 고요하기가 깊은 못(淵)과 같고 홀가분하기는 뜬 구름 같다.
[出典] 〈淮南子 原道訓篇〉

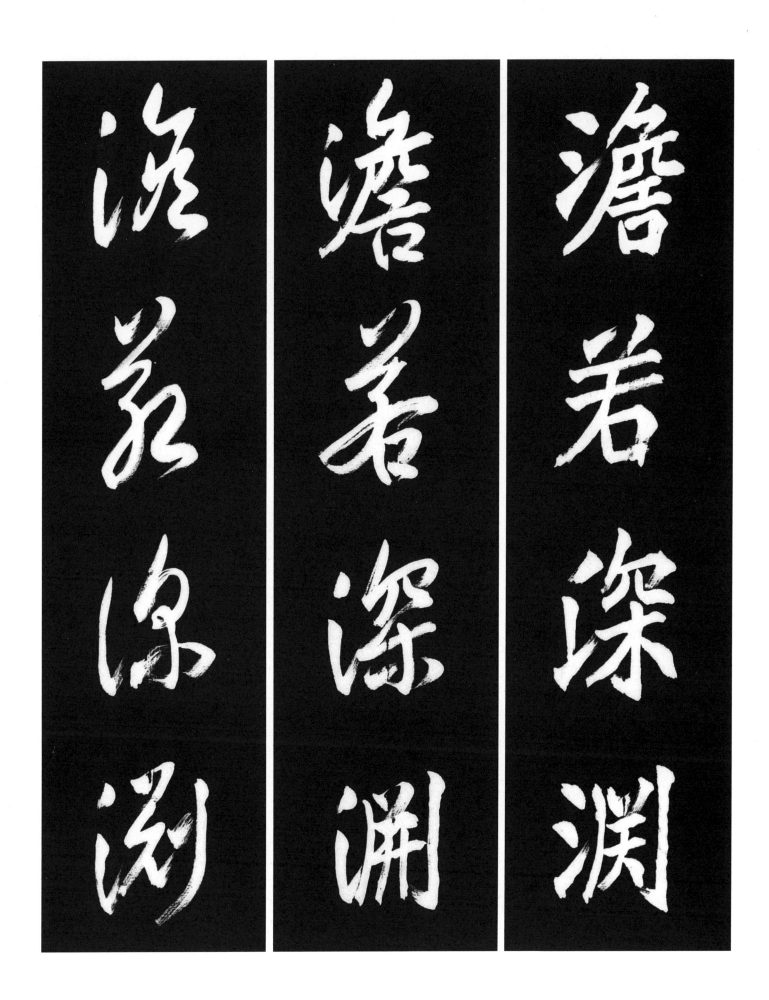

澹若深渊
澹若深渊
澹若深渊

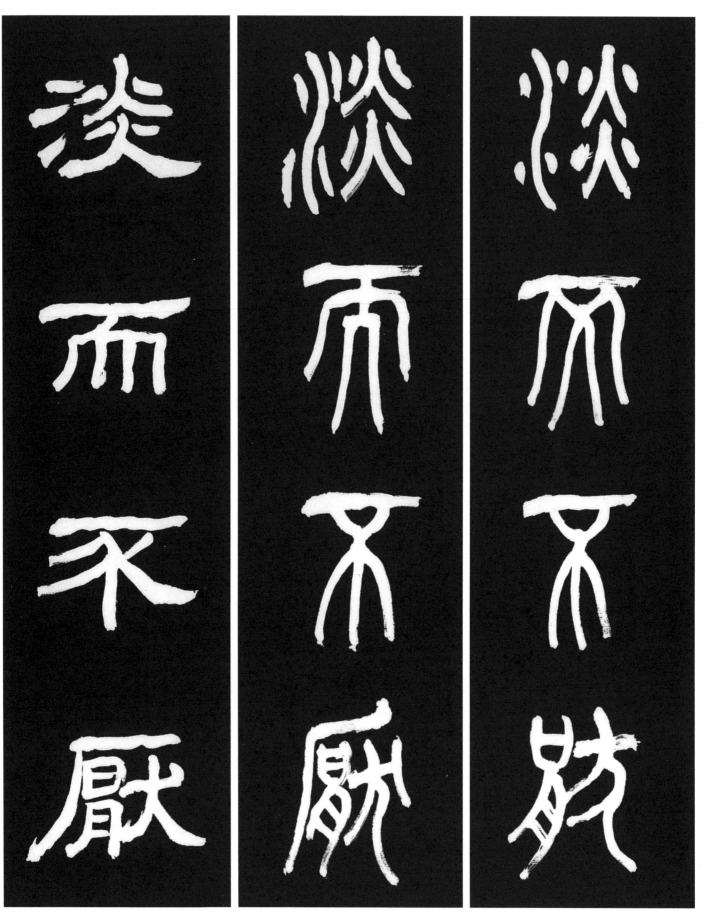

44 淡而不厭 군자의 도(道)는 담박하면서 싫지 않다.

[原文] 君子之道　淡而不厭　簡而文　溫而理
[解釋] 군자의 도는 담박하면서 싫지 않으며 간결하면서 문채가 있고 온화하면서 조리가 있다.
[出典] 〈中庸〉

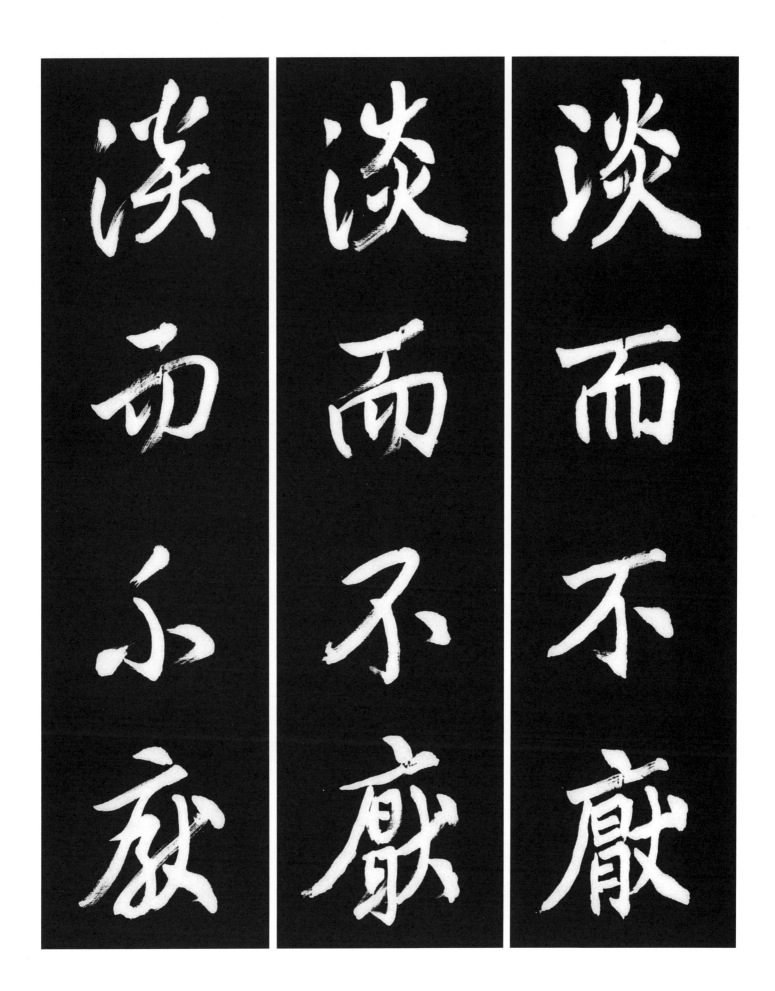

淡而不厭
淡而不厭
淡而不厭

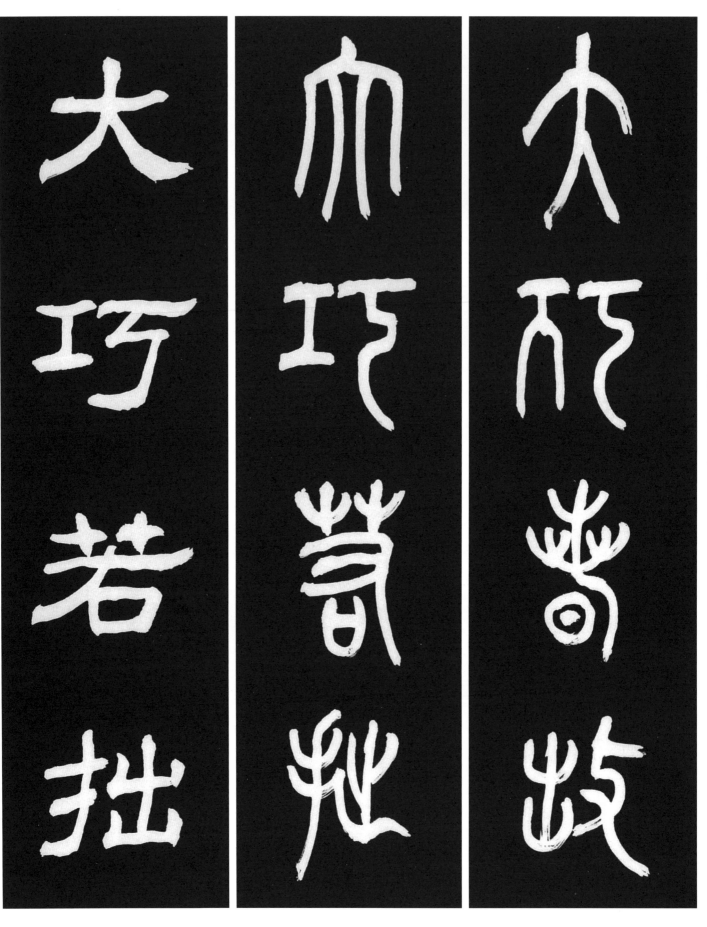

45 大巧若拙 큰 기교는 치졸한 듯 보인다.

[原文] 大直若屈 大巧若拙
[解釋] 긴 직선은 굽은 듯 보이며 큰 기교는 치졸한 듯 보인다.
[出典] 〈老子〉

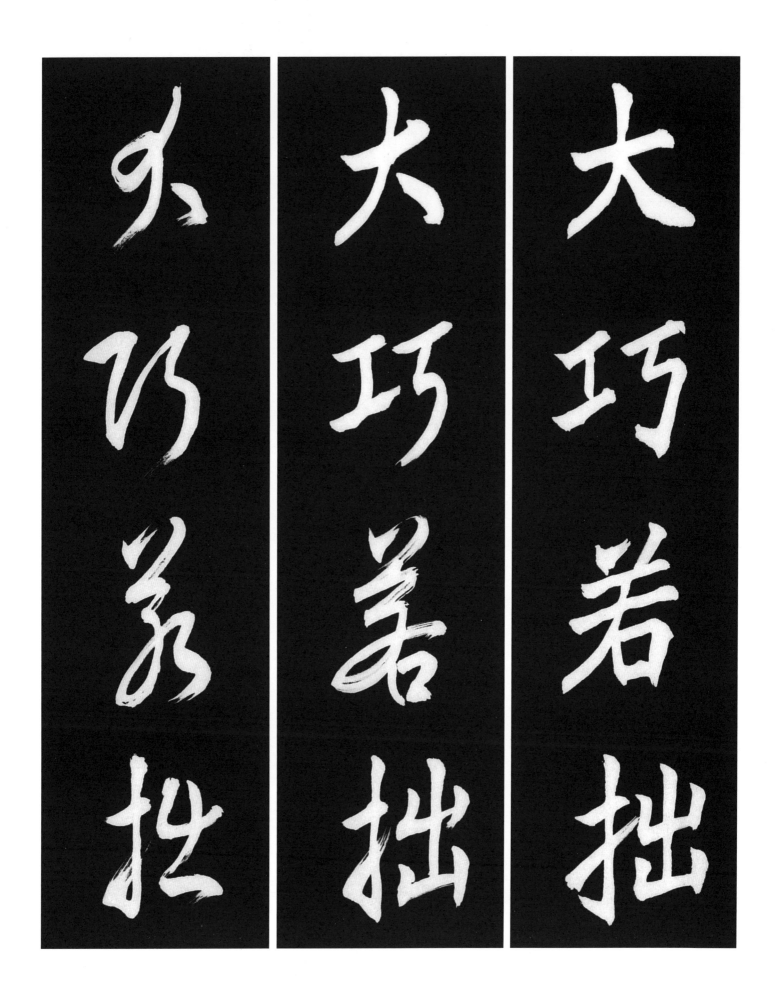

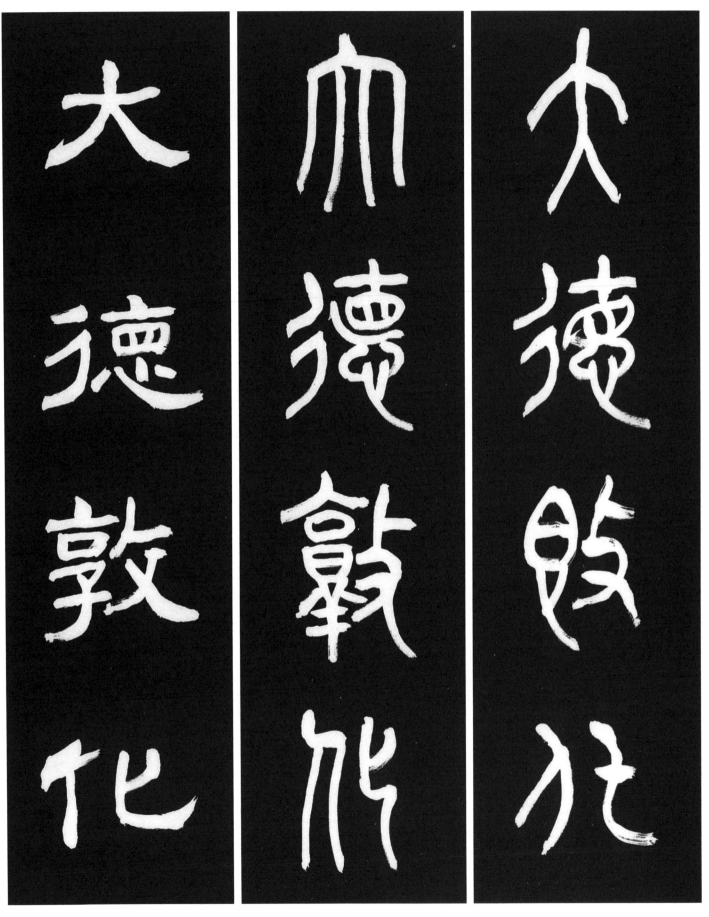

46　大德敦化 큰 덕은 교화를 돈후(敦厚)하게 한다.

[原文] 小德川流 大德敦化
[解釋] 작은 덕(德)은 냇물의 흐름과 같고 큰 덕(德)은 교화를 돈후(敦厚)하게 한다.
[出典] 〈中庸〉

大德敦化

大德敦化

大德敦化

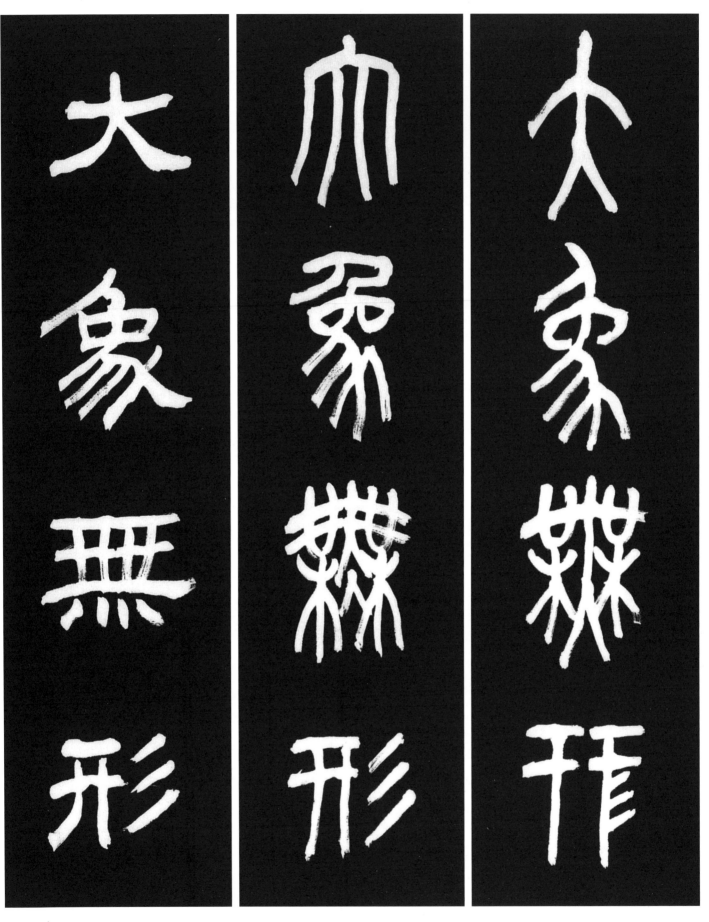

47　大象無形 큰 형상은 모양이 없다.

[原文] 大方無隅 大器晚成 大音希聲 大象無形
[解釋] 크게 모난 것은 귀퉁이가 없고 큰 그릇은 늦게 만들어지고 큰 소리는 드물게 들리며 큰 형상은 모양이 없다.
[出典]〈老子〉

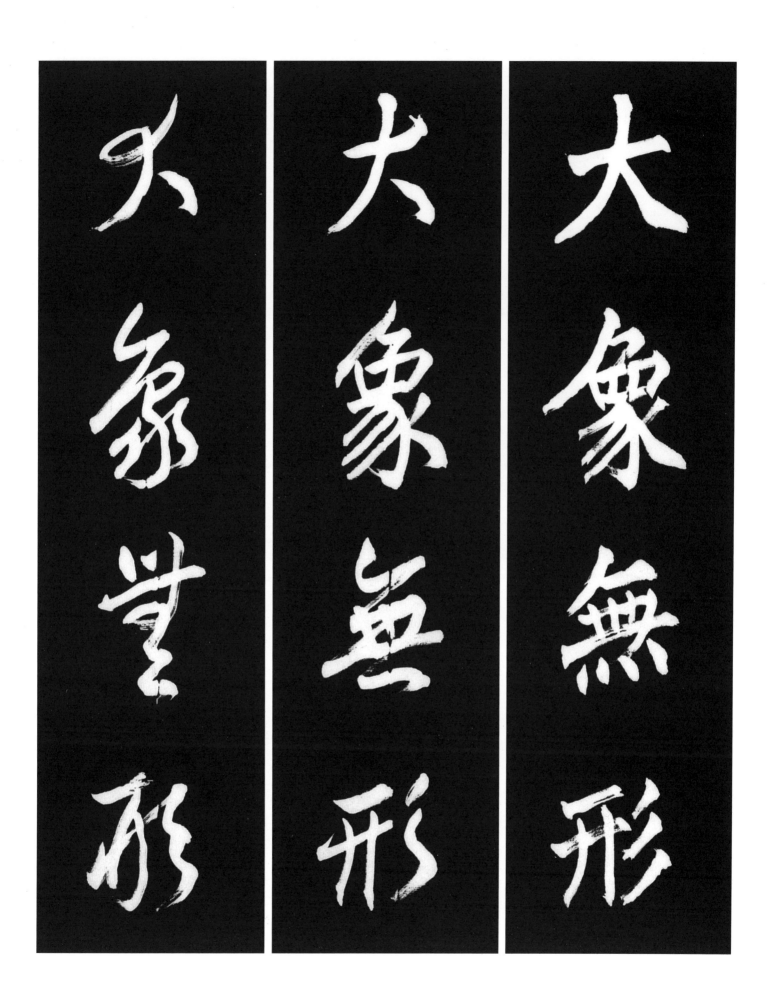

大象無形

大象無形

大象無形

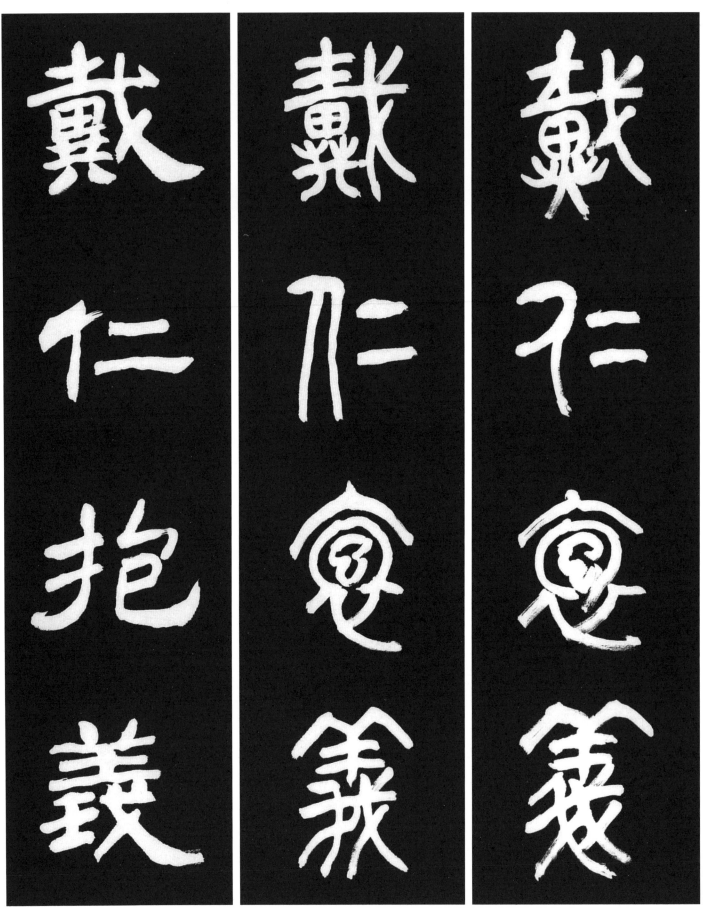

48 戴仁抱義 인(仁)을 머리에 이고 의(義)를 가슴에 품다.

[原文] 儒有忠信以爲甲冑 禮義以爲干櫓 戴仁而行 抱義而處
[解釋] 선비는 충신(忠信)으로 갑옷과 투구를 삼으며, 예의(禮義)로 방패를 삼으며, 인(仁)을 머리에 이고 다니며 의(義)를 안고
있다.

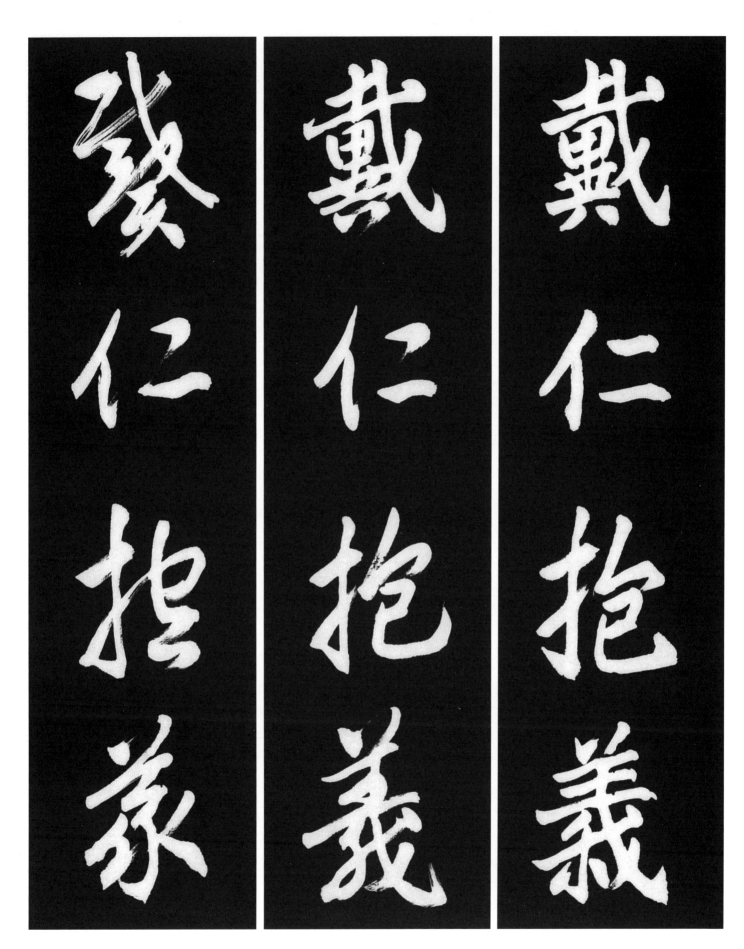

◆ 註 - ・干櫓(간로): 작은 방패와 큰 방패
[出典] 〈禮己 儒行篇〉

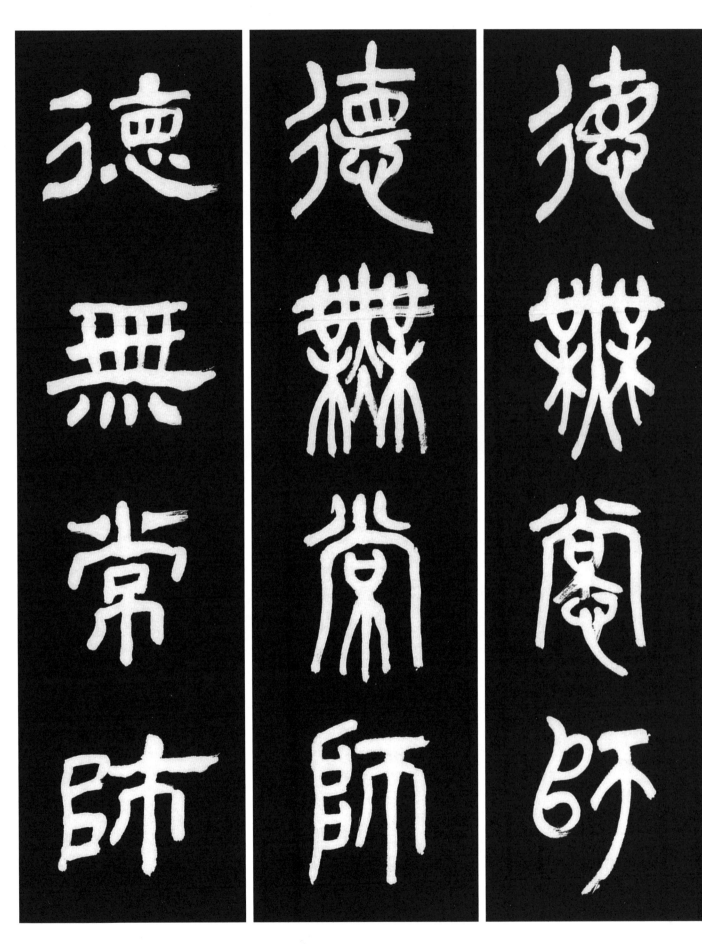

49　德無常師 덕(德)을 닦는데는 일정한 스승이 없다.

[原文] 德無常師 主善爲師 善無常主 協于克一
[解釋] 덕(德)을 닦는데는 정해진 스승이 따로없어 선을 주장함이 스승이 되며 선(善)은 항상 주인이 없고 덕이 순일(純一)한 사람에게 협력하는 것이다.　[出典] 〈書經 商書 咸有一德篇〉

德無常師

德無常師

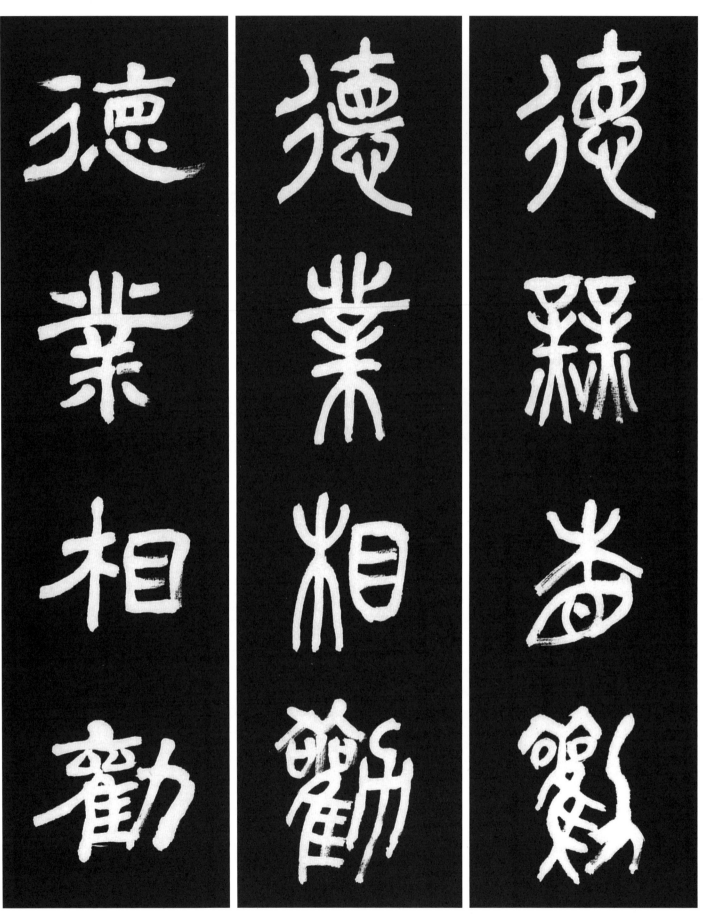

德業相勸 덕(德)이 있는 일은 서로 권장한다.

[原文] 藍田呂氏鄕約曰　凡同約者　德業相勸　過失相規　禮俗相交　患難相恤　有善則書于籍　有過若　違約者　亦書之　三犯而行罰不悛者絶之

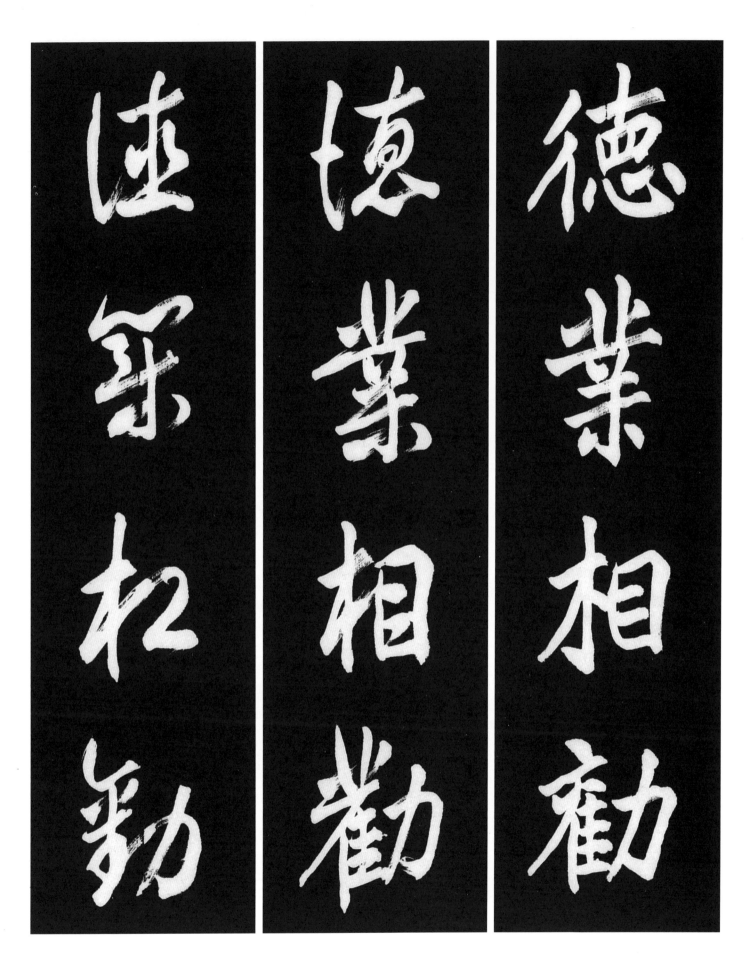

[解釋] 남전 여씨(藍田呂氏)의 향약(鄕約)에서 함께 약속을 한 모든 사람은 덕행과 좋은 일을 힘써 권장하게 하고 허물이 있으면 서로 바로 잡아주며 예의바른 풍속으로 서로 사귀고 어려운 난관에 서로 돕는다. 착한 일이 있으면 문서에 기록하고 잘못이 있 거나 약속을 위반한 사람도 기록해 둔다. 세번 규약(規約)을 어기면 벌을 주고 잘못을 고치지 않으면 제명한다.

◆註- •不悛者(불전자): 잘못을 고치지 않는 사람 [出典] 〈小學 善行篇〉

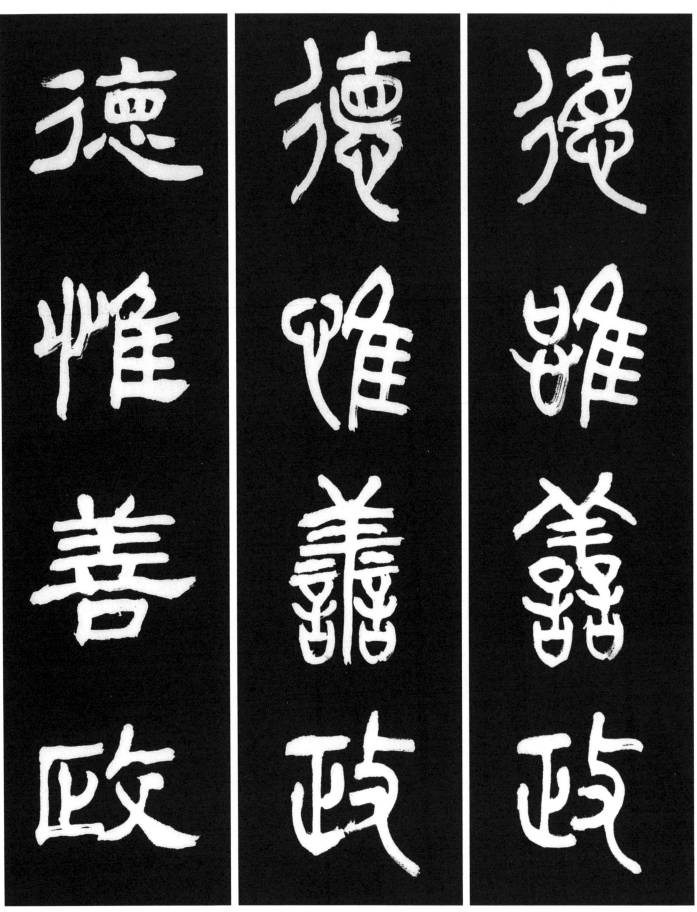

51　德惟善政 오직 덕으로써만이 옳은 정치를 할 수 있다.

[原文] 德惟善政 政在養民
[解釋] 오직 덕으로써만이 옳은 정치를 할 수 있고, 정치의 목적은 백성을 잘 살수있게 하는 데 있다.
[出典] 〈書經 虞書 大禹謨篇〉

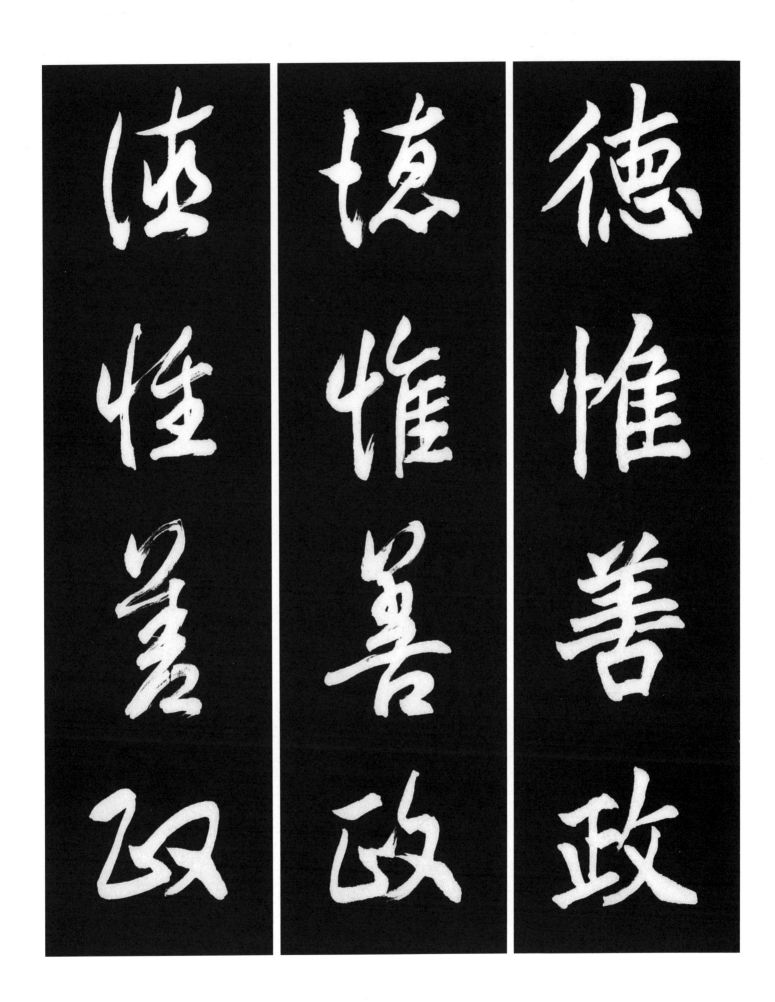

德惟善政

惟善政

性善政

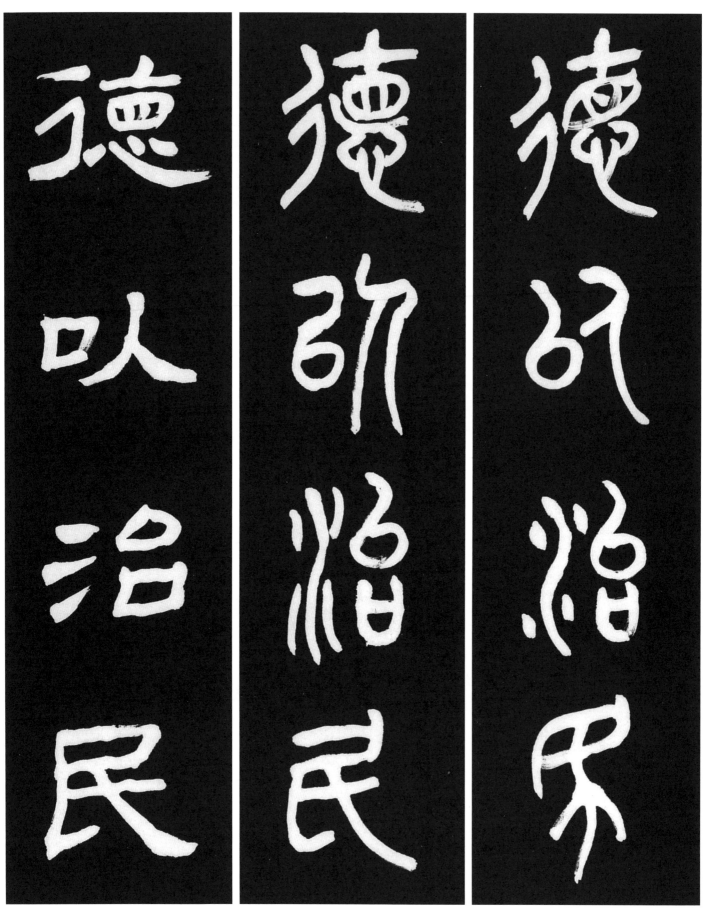

52 德以治民 덕으로써 백성을 다스리다.

[原文] 臼季使過冀 見郤缺耨 其妻饁之敬 相待如賓 與之歸 言諸文公曰 敬德之聚也 能敬必有德 德以治民 君請用之 臣聞 出門如賓 承事如祭 仁之則也 文公以爲下軍大夫

[解釋] 구계(臼季)가 사신으로 기(冀)지역을 지나가고 있었다. 그곳에서 극결(郤缺)이 김을 매고 있는데, 극결의 부인이 점심을 가져다 대접하는 모습을 보았다. 부부의 모습이 서로 손님을 대하는 것같이 공경스러운 것을 보고 구계는 극결과 함께 돌아와

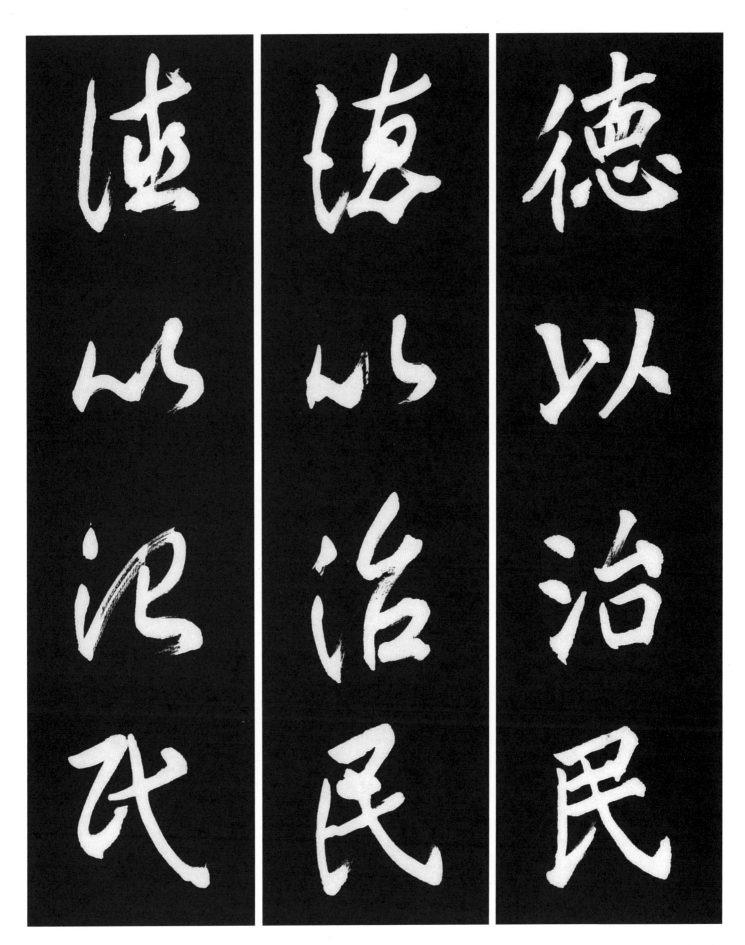

진나라 문공에게 말했다. "공경한다는 것은 장기간 덕을 쌓아야 가능하므로 공경할 수 있다는 것은 곧 덕이 있다는 말입니다. 백성은 덕으로 다스려야 하므로 이 사람을 등용(登用) 하시기를 청합니다. 제가 듣기에 문밖에 나와서는 손님을 대하듯이 공경하고 제사를 받들 듯이 성의있게 일을 받드는 것이 인(仁)의 법칙이라고 합니다." 문공이 이말을 듣고 극결을 하군대부(下軍大夫)에 임명하였다. [出典] 〈小學 稽古篇〉

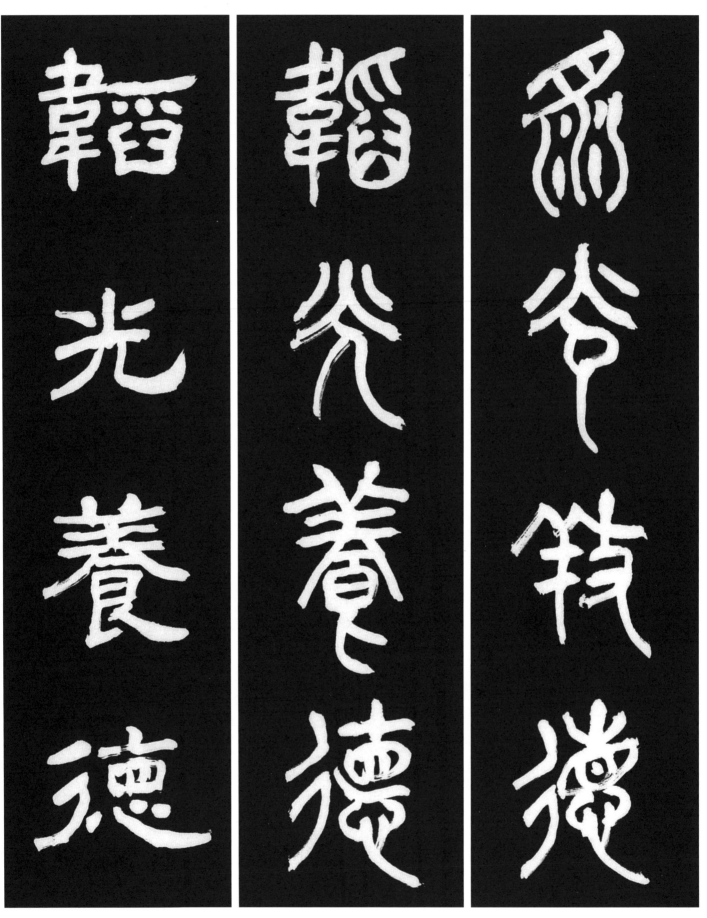

53 韜光養德 자신의 빛을 드러내지 않고 내면의 덕을 쌓는다.

[原文] 完名美節 不宜獨任 分些與人 可以遠害全身 辱行汚名 不宜全推 引些 歸己 可以韜光養德

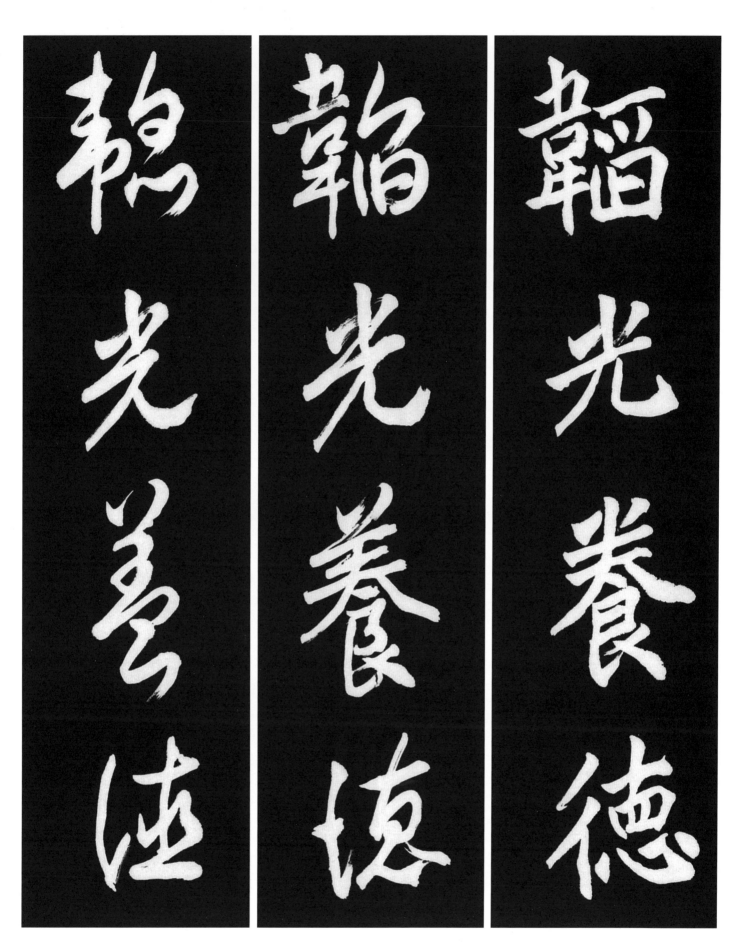

[解釋] 완전한 명예(名譽)와 아름다운 절개(節槪)는 혼자만 차지해서는 안된다. 조금이라도 남에게 나누어 주어야 해(害)를 멀리하여 자신을 보전할 수 있다. 욕된 행실 더러운 오명은 모두 남에게 미루어서는 안된다. 조금은 자기 탓으로 돌려야 빛을 감추고 덕을 기를 수 있다.

[出典] 〈菜根譚 前集〉

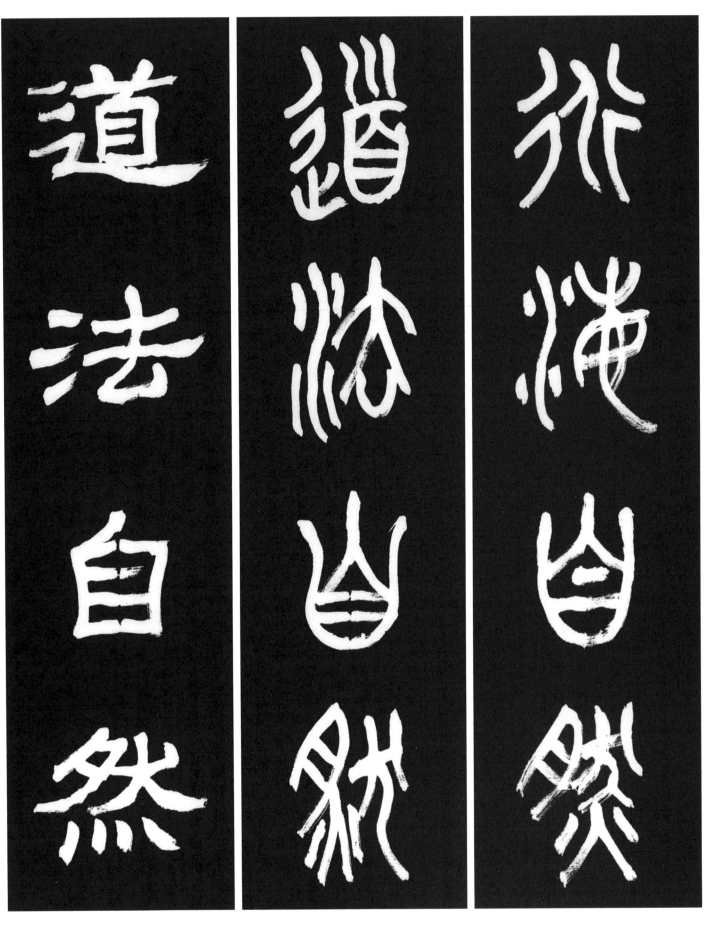

54 道法自然 도(道)는 자연의 법칙을 본받아야 한다.

[原文] 人法地 地法天 天法道 道法自然
[解釋] 인간은 땅(地)의 법을 본받고 땅은 하늘(天)의 법을 본받고 하늘은 도(道)의 법을 본받고 도는 자연(自然)의 법을 본받는다. [出典] 〈老子 第25章〉

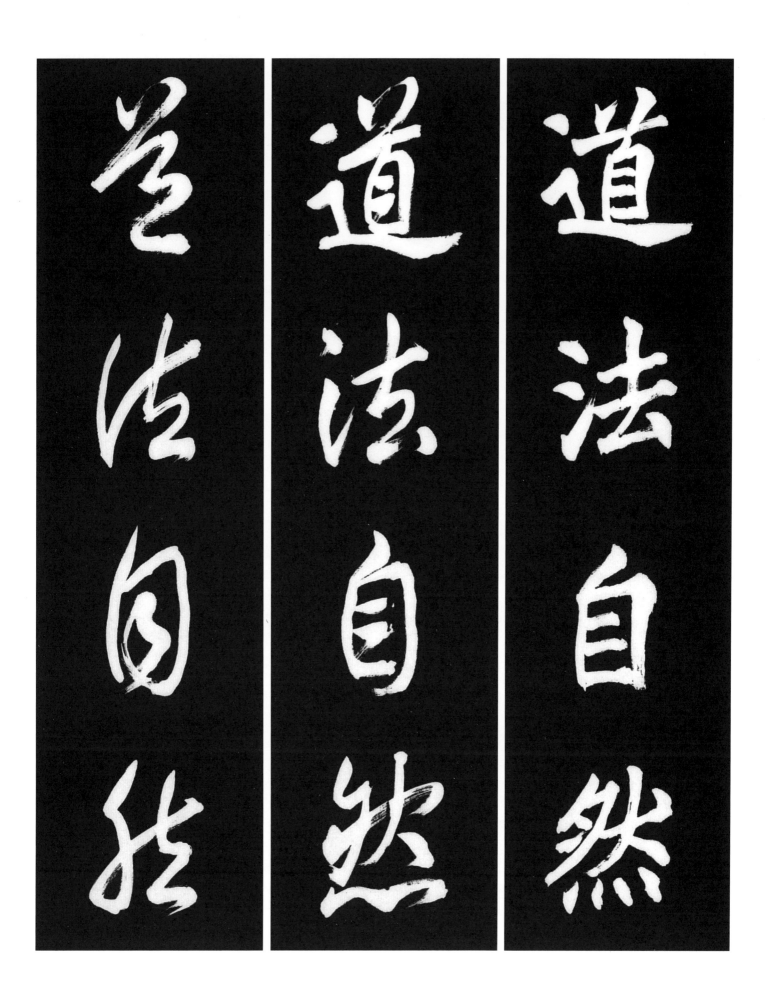

道法自然

道法自然

道法自然

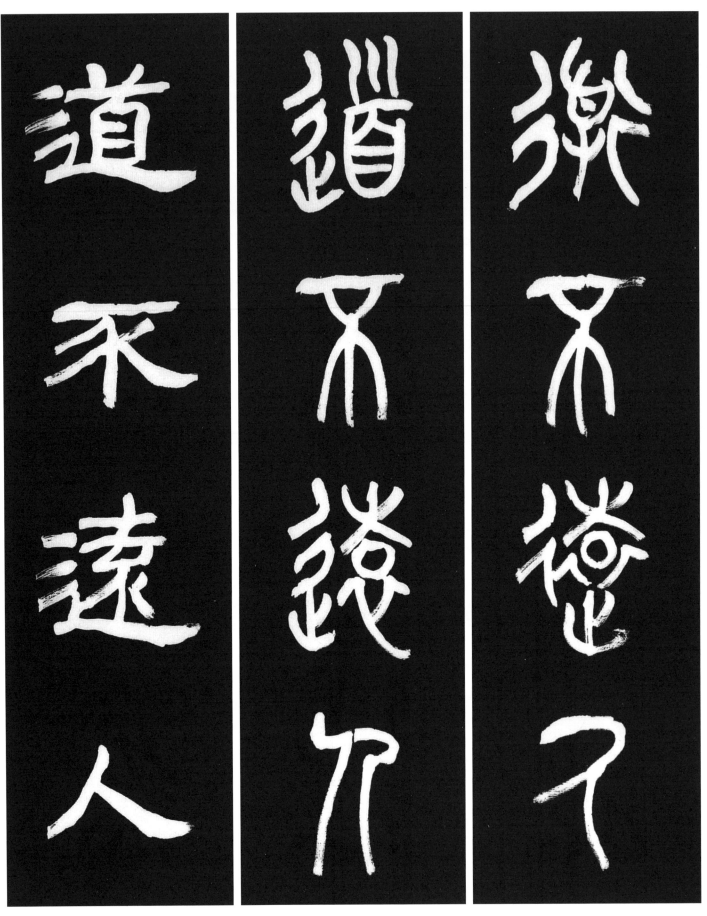

道 길 도　不 아닐 불　遠 멀 원　人 사람 인

55　道不遠人 도는 사람을 멀리 하지 않는다.

[原文] 道不遠人 人遠乎道
[解釋] 도는 사람을 멀리 하지 않는데 사람이 도를 멀리 한다.
[出典] 〈老子 : 道德經〉

120

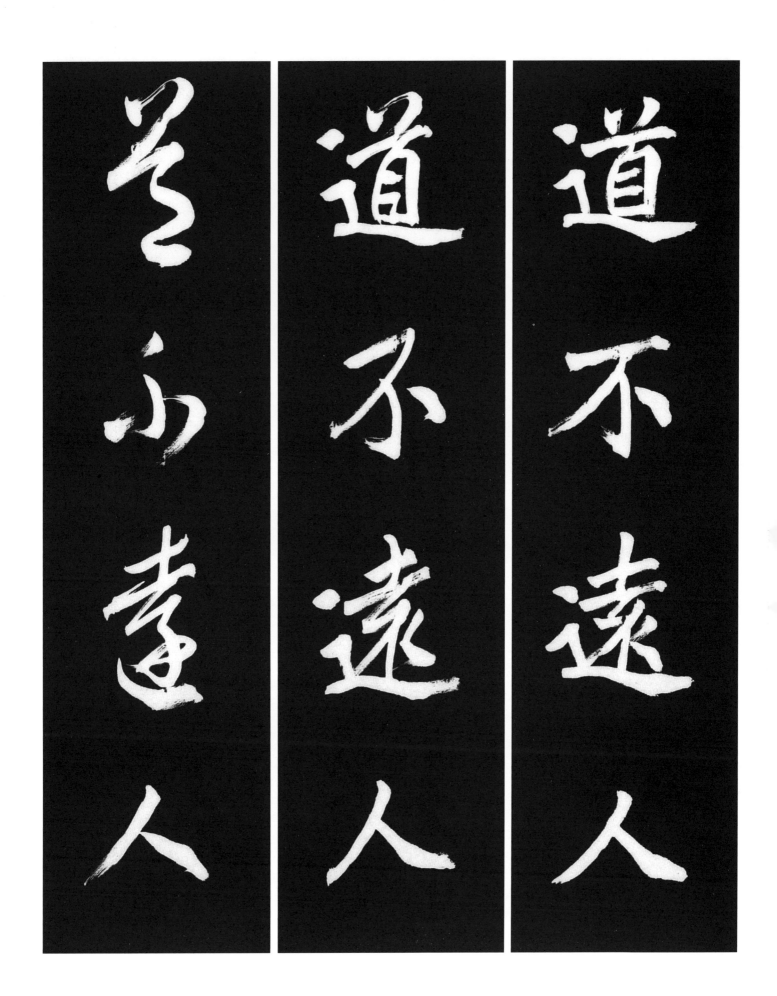

道不遠人

道不遠人

道不遠人

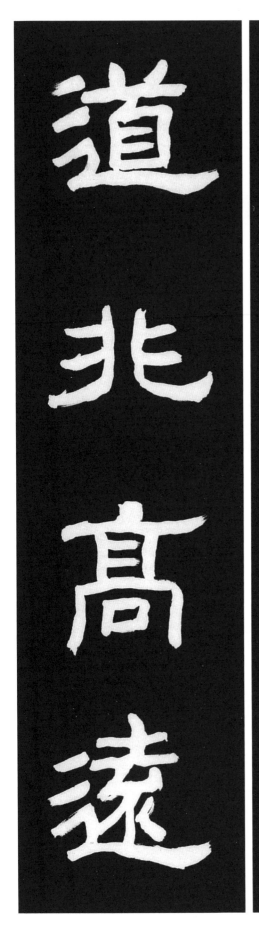 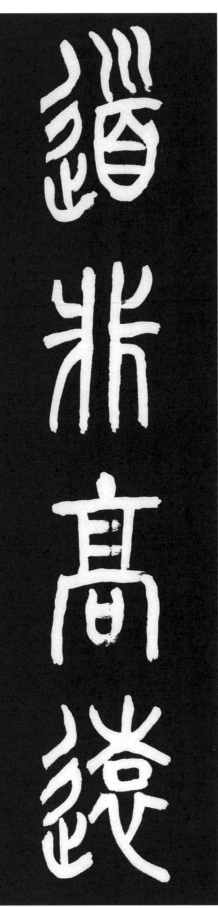 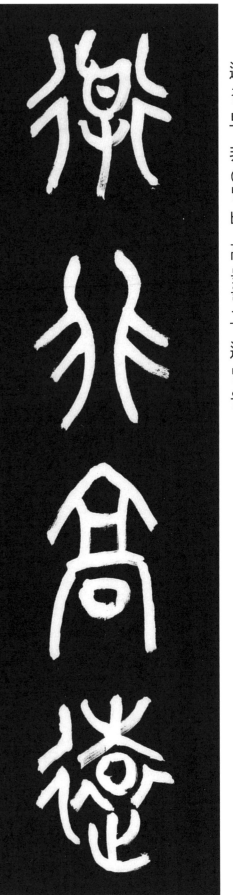

56 道非高遠 도는 높고 먼곳에 있는 것이 아니다.

[原文] 道非高遠 人自不行 萬善備我 不待他求
[解釋] 도는 고원(高遠)한 것이 아닌데 인간은 스스로 행하지 않는다. 만가지 선이 모두 나에게 갖추어져 있으니 달리 구할 필요는 없다.　[出典] 〈栗谷集〉

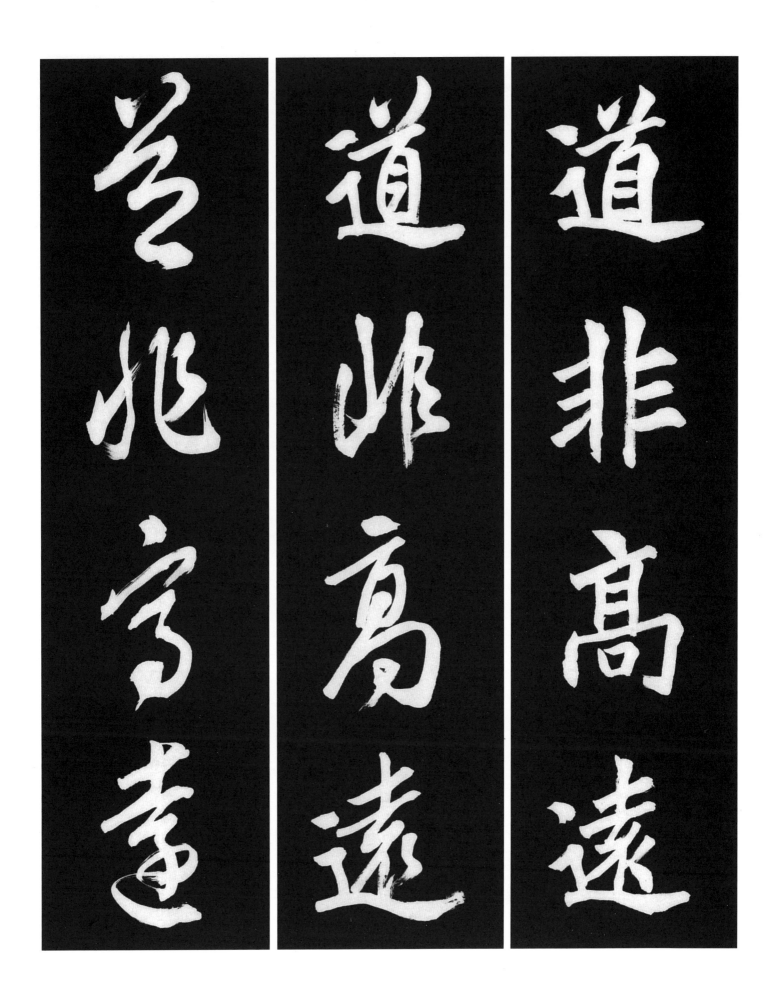

道非高遠

道非高遠

豈兆亨事

123

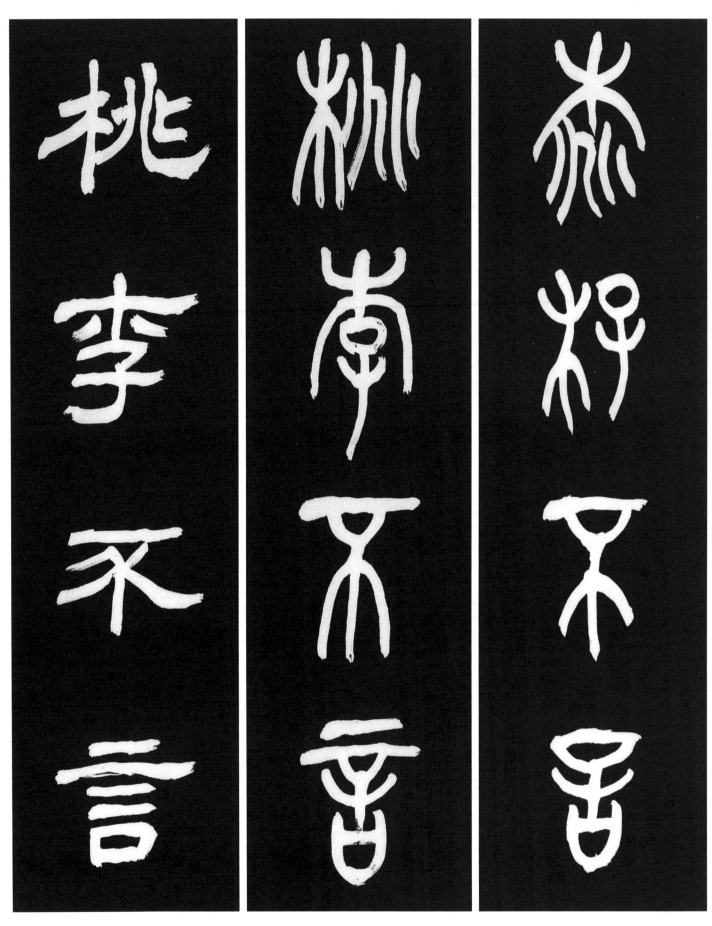

57 桃李不言 복숭아나무와 오얏나무는 말을 하지 않는다.

[原文] 桃李不言 下自成蹊
[解釋] 복숭아나무와 오얏나무는 말하지 않더라도 그밑에 절로 길이 난다.
[出典]〈史記 李將軍列傳〉

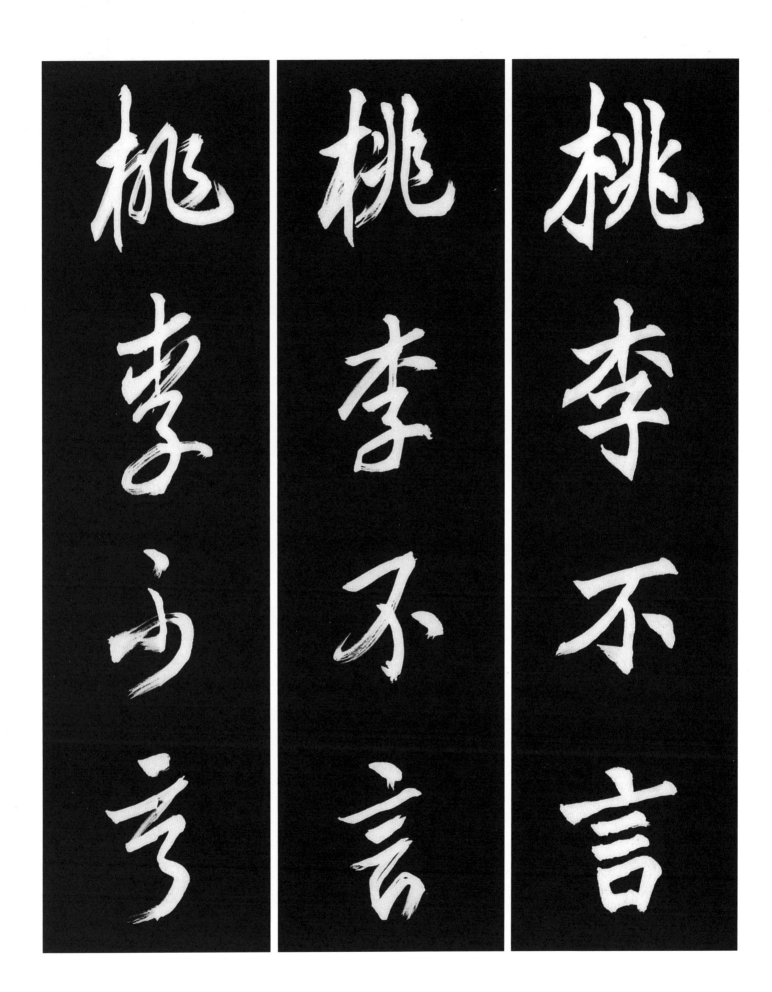

桃李不言
桃李不言
桃李不言

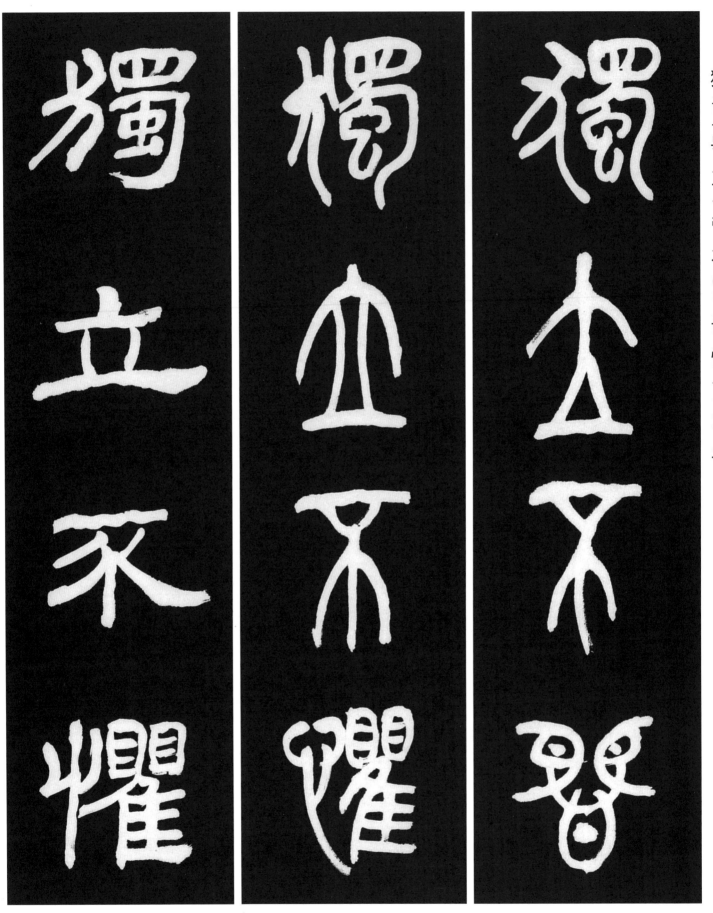

獨 홀로 독 立 설 립 不 아닐 불 懼 두려워할 구

58 獨立不懼 홀로 서 있어도 두려워하지 않는다.

[原文] 象曰澤滅木大過 君子以獨立不懼 遯世无悶
[解釋] 상에 이르기를 못이 나무를 멸하는 것이 대과이다. 군자는 이로써 홀로 서 있어도 두려워하지 않고, 세상에서 물러나도 걱정이 없다. [出典] 〈周易〉

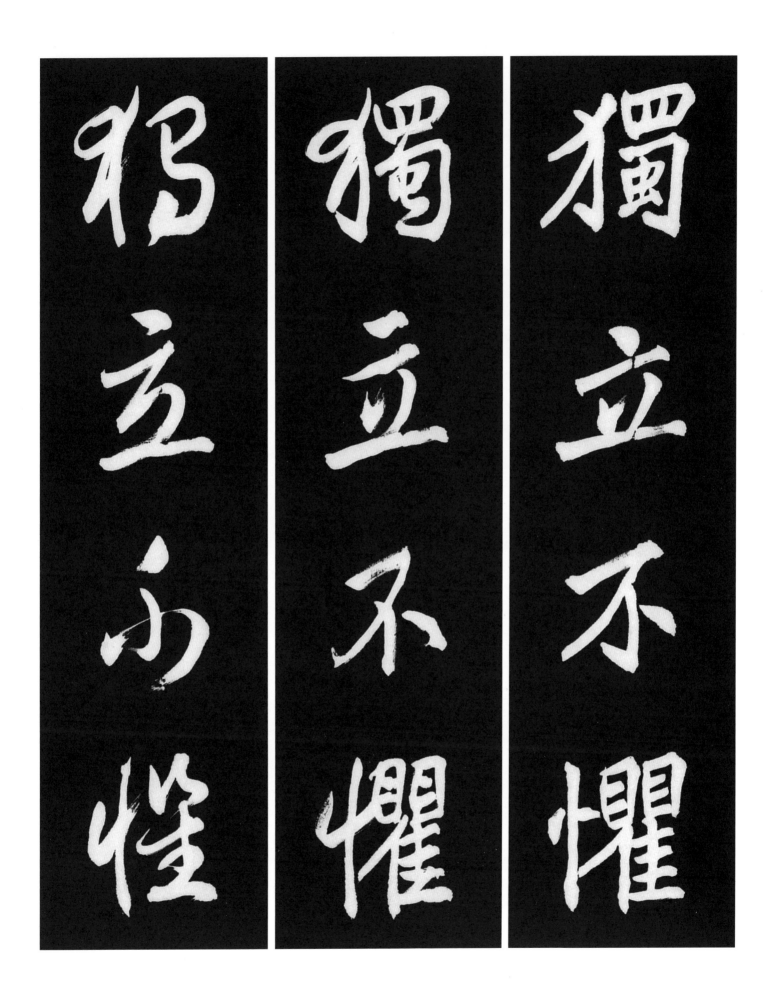

獨立不懼

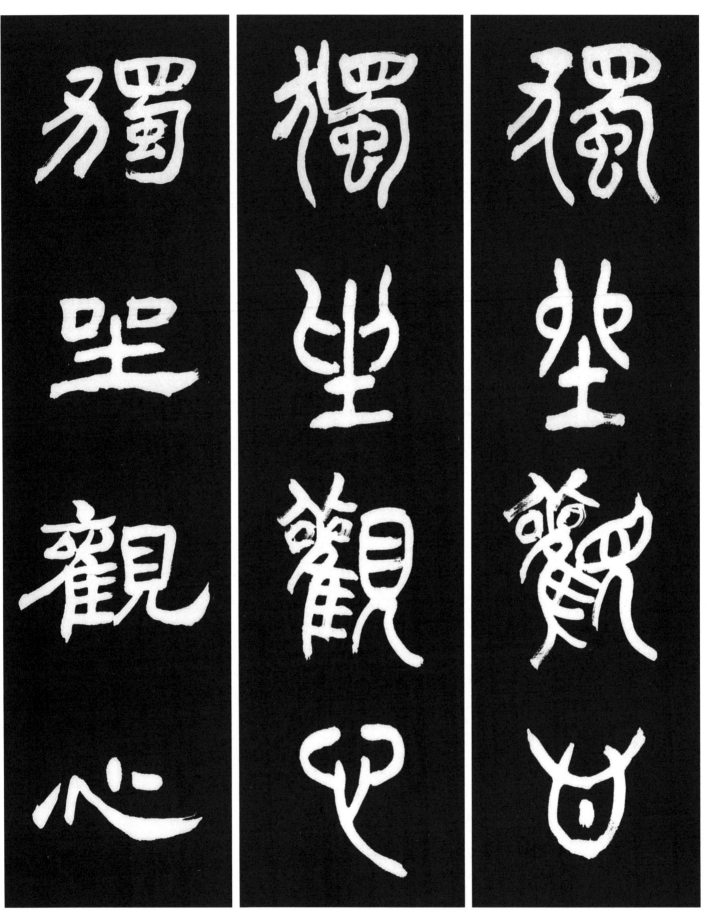

59 獨坐觀心 고요히 홀로 앉아 자신의 마음을 살핀다.

[原文] 夜深人靜 獨坐觀心 如覺忘窮而眞獨露 每於此中 得大機趣 旣覺眞現而忘難逃 又於此中 得大慚忸

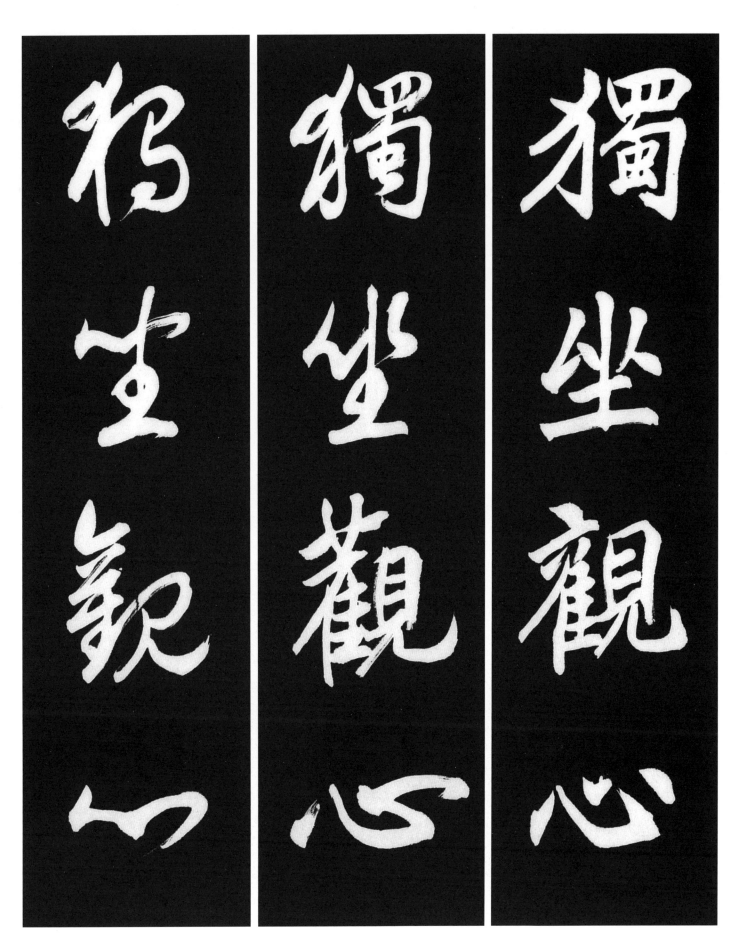

[解釋] 밤이 깊어 인적이 끊어져 고요할때 스스로 자기 마음을 살펴보면 비로소 헛되고 망령된 마음은 사라지고 진실만이 오롯이 드러남을 깨닫게 된다. 이러한 속에서 자유로운 기쁨을 얻을것이다. 이미 본래의 성품이 나타나도 헛된 마음이 사라지지 않음을 깨달으면 또한 이가운데 깊이 부끄러움을 알게 될 것이다.

[出典] 〈菜根譚 前集〉

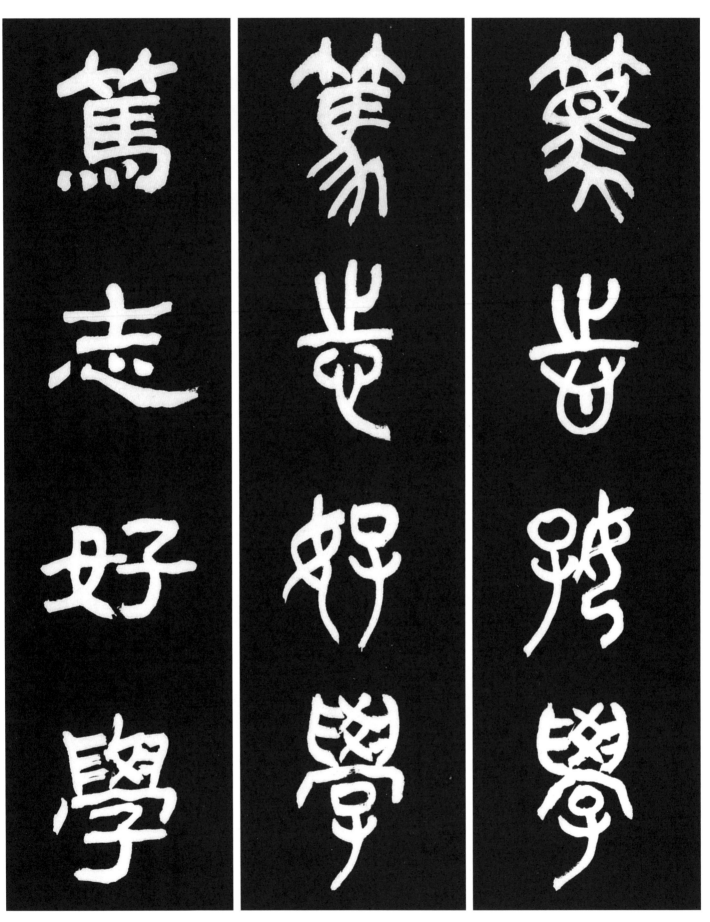

60　**篤志好學** 뜻을 독실하게 하고 학문을 좋아하다.

[原文] 明道先生 言於朝曰治天下 以正風俗得賢才 爲本 宜先禮命近侍賢儒及 百執事 悉心推訪 有德業充備足爲師表者 其次 有篤志好學材良行修者 延聘 敦遣 萃於京師 俾朝夕 相與講明正學
[解釋] 명도선생(明道先生)이 조정(朝廷)에 진언하였다. "천하를 통치하는 풍속을 곧게 하고 현명한 인재를 얻음을 근본으로 삼

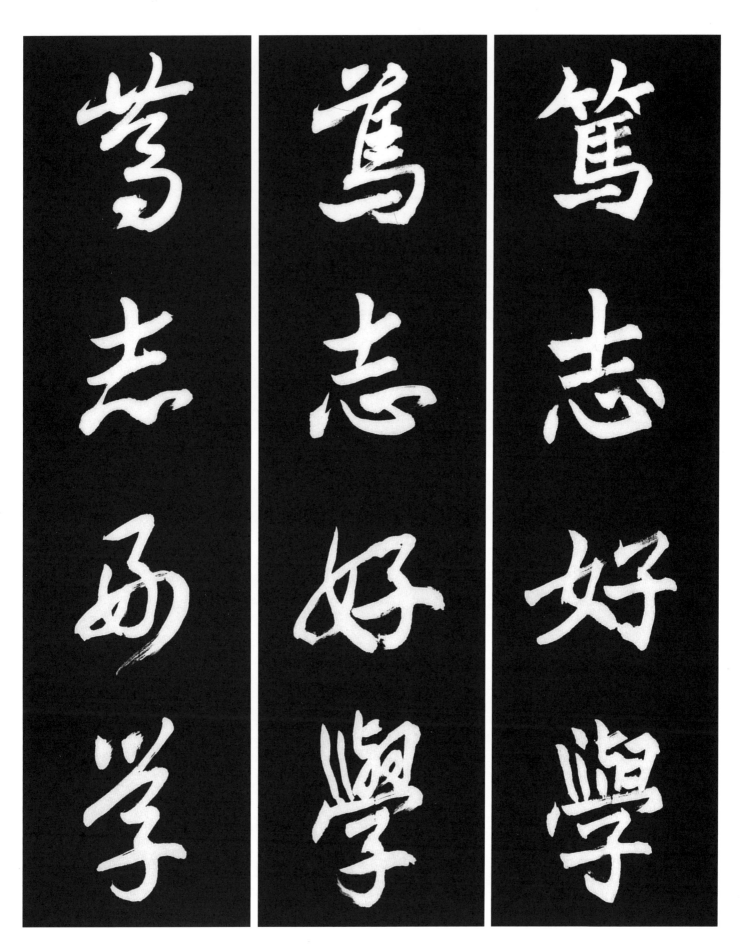

아야 한다. 먼저 예도를 갖추고 가까이 뫼시는 어진 선비와 문무백관에게 명하시어 그들로 하여금 성의를 다하여 덕행과 학업을 충분히 갖추어 족히 사표(師表)가 될 만한 자를 찾게 하소서. 그 다음으로 뜻이 도타웁고 학문을 즐기며 자질이 뛰어나고 행실이 아름다운 자가 있거든 각 관(官)에서 예를 갖추어 맞이하고 융숭하게 대우하여 경사(京師)로 올려 보내서 경사에 모여 조석으로 함께 바른 학문을 강론하여 밝히게 하소서." [出典] 〈小學 善行篇〉

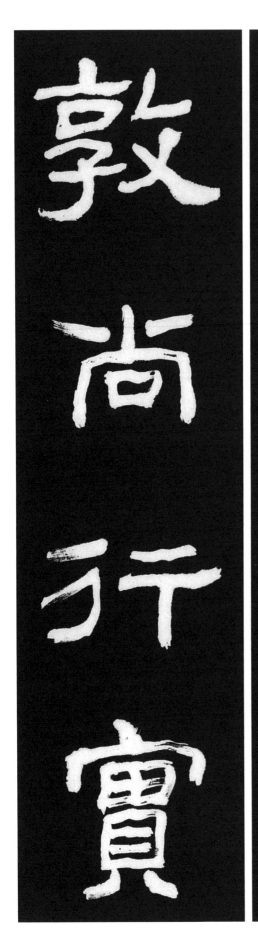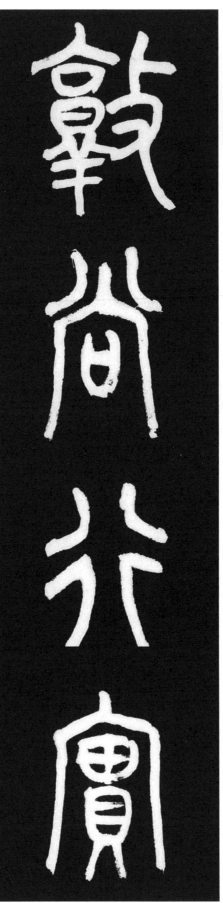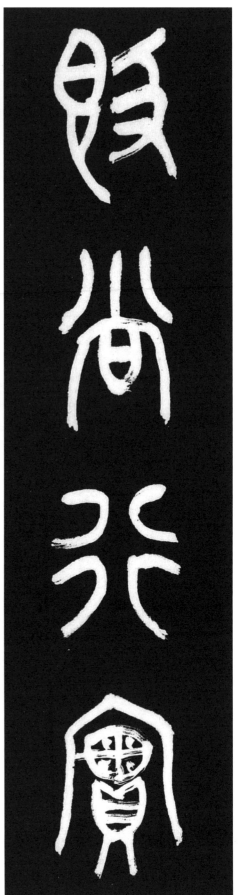

敦 도타울 돈　尙 오히려 상　行 행실 행　實 열매 실

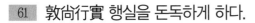

61　敦尙行實 행실을 돈독하게 하다.

[原文] 學徒千數 日月刮靡 爲文章 皆傳經義 必以理勝 信其師說 敦尙行實

[解釋] 배우는 무리가 천이었는데 날마다 달마다 갈고 닦아 문장을 짓되 모두 경전의 뜻에 따라서 반드시 이치를 우세하게 하여 그 스승의 언행을 믿어 행실을 도타웁게 하였다.　[出典] 〈小學 善行篇〉

132

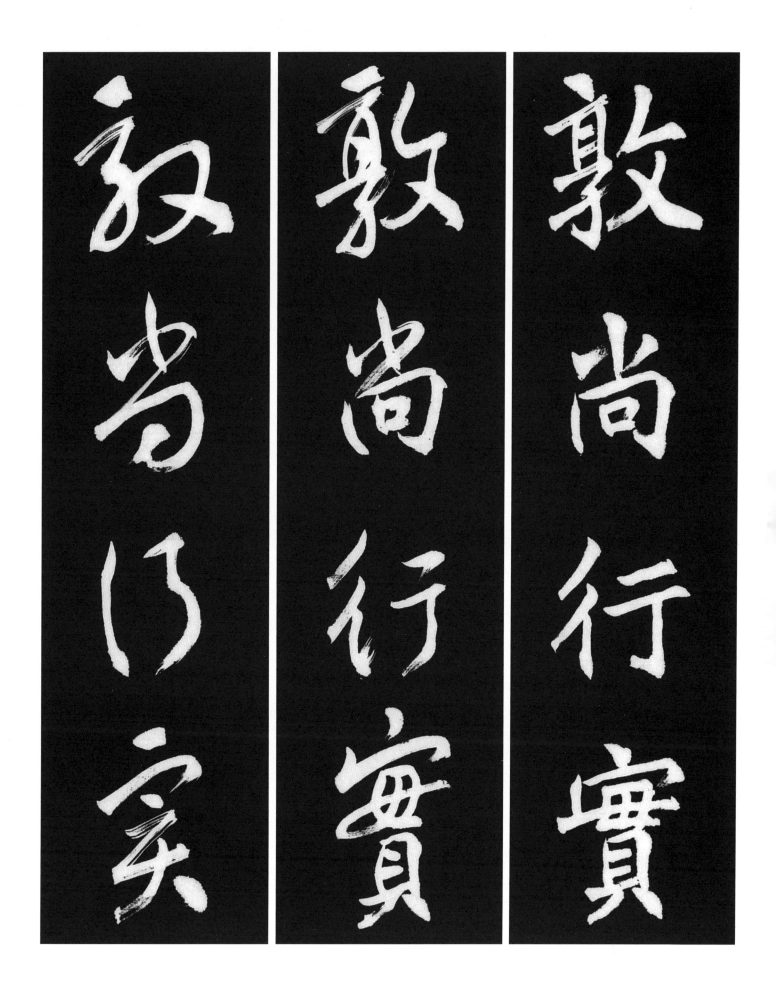

敦尚行實
敦尚行實
敦尚乃寔

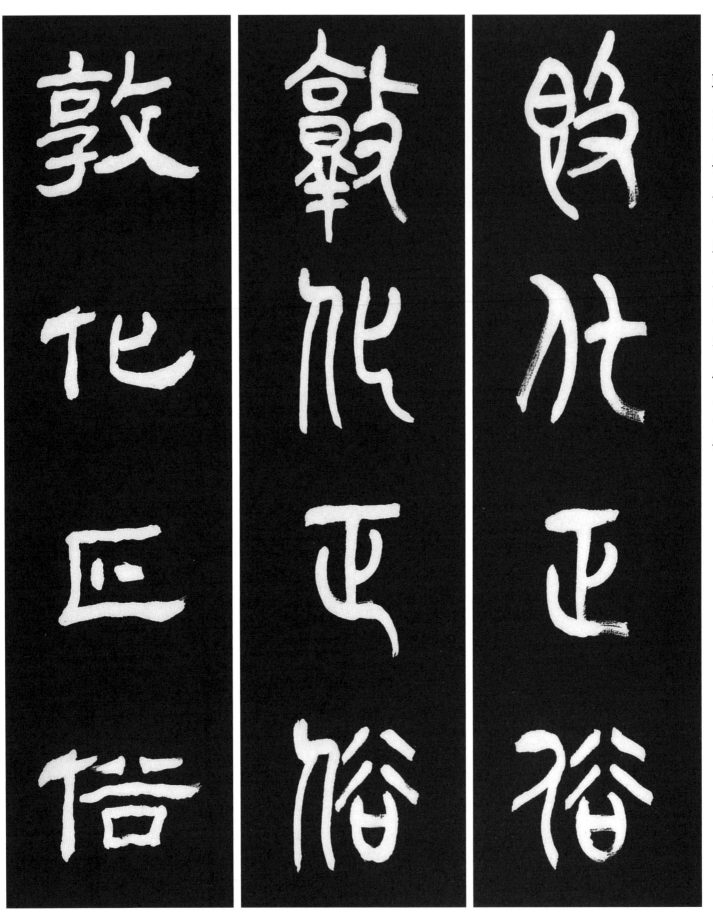

62 敦化正俗 올바른 풍속을 도타웁게 교화한다.

[原文] 易曰 聖人養賢 以及萬民 夫賢者 其德足以敦化正俗 其才足以頓綱振紀 其明足以燭微慮遠 其强 足以結仁固義 大則利天下 小則利一國

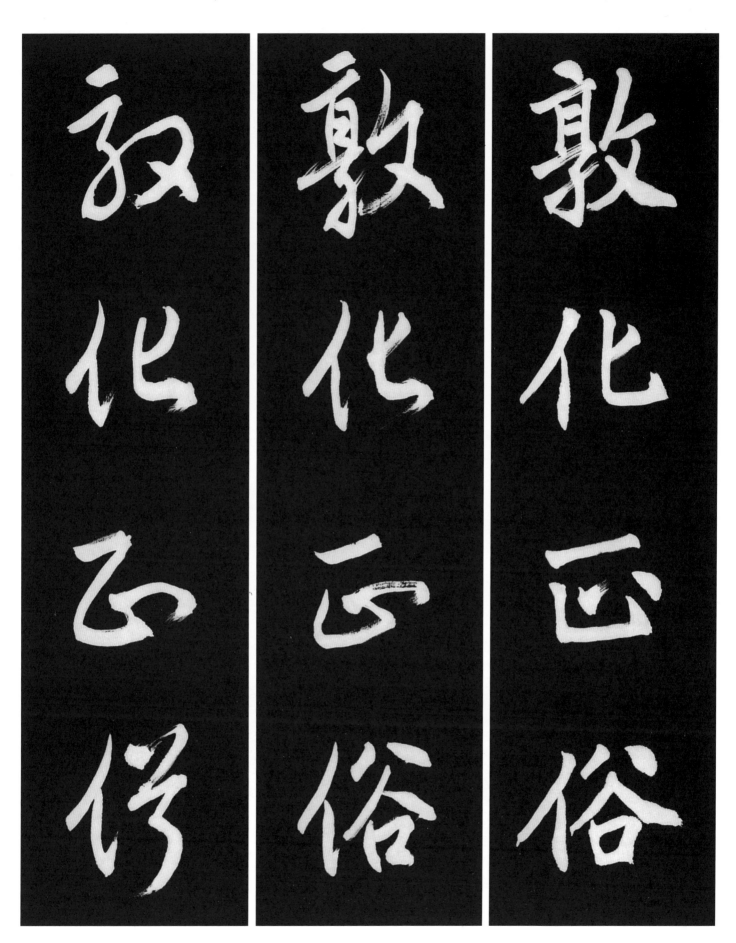

[解釋] 주역에 이르기를 성인이 어진자를 길러서 만민에게 받친다 하였으니 어진자는 그덕이 충분히 풍속을 도타웁게 만들수 있어야하고 그 재주는 기강을 정돈하여 충분히 떨쳐야하며 그 밝기로는 충분히 미세한 것을 밝혀 먼곳의 일도 생각해야 하며 그의 강함은 인과 의를 견고히 맺을수 있어서 크게는 천하를 이롭게 하고 작게는 한나라를 이롭게 한다.

◆註－ ・正俗(정속): 도리에 맞고 올바를 풍속 [出典]〈通鑑 周紀篇〉

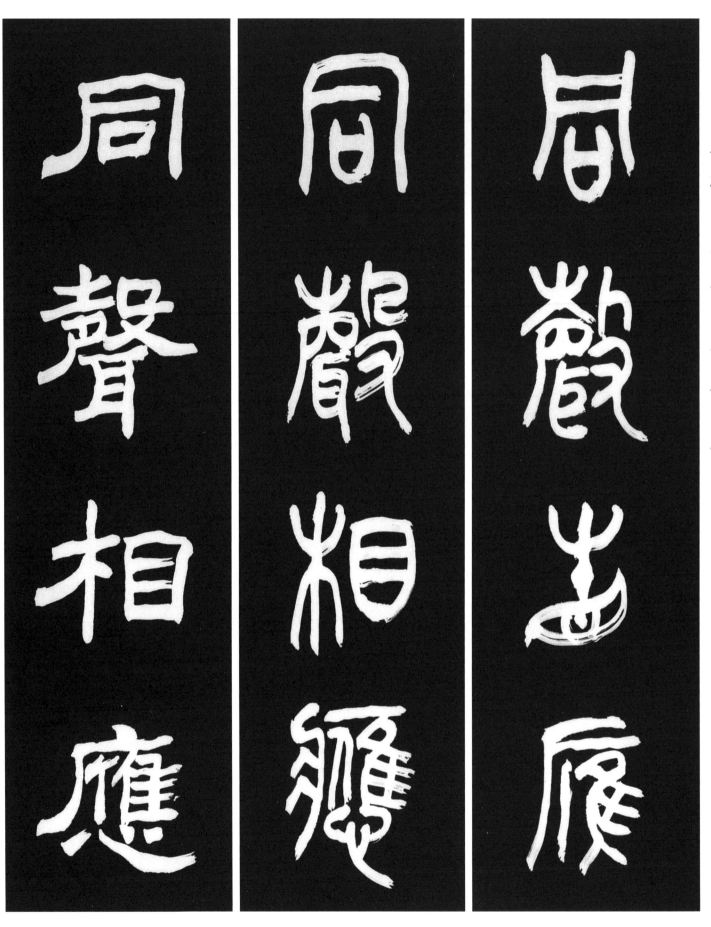

63 同聲相應 같은 소리 끼리 서로 응하다.

[原文] 子曰 同聲相應 同氣相求
[解釋] 공자께서 말씀하셨다. "같은 소리 끼리는 서로 응하여 어울리고 기가 통하는 사람은 서로 동류를 찾아 모인다."
[出典] 〈周易〉

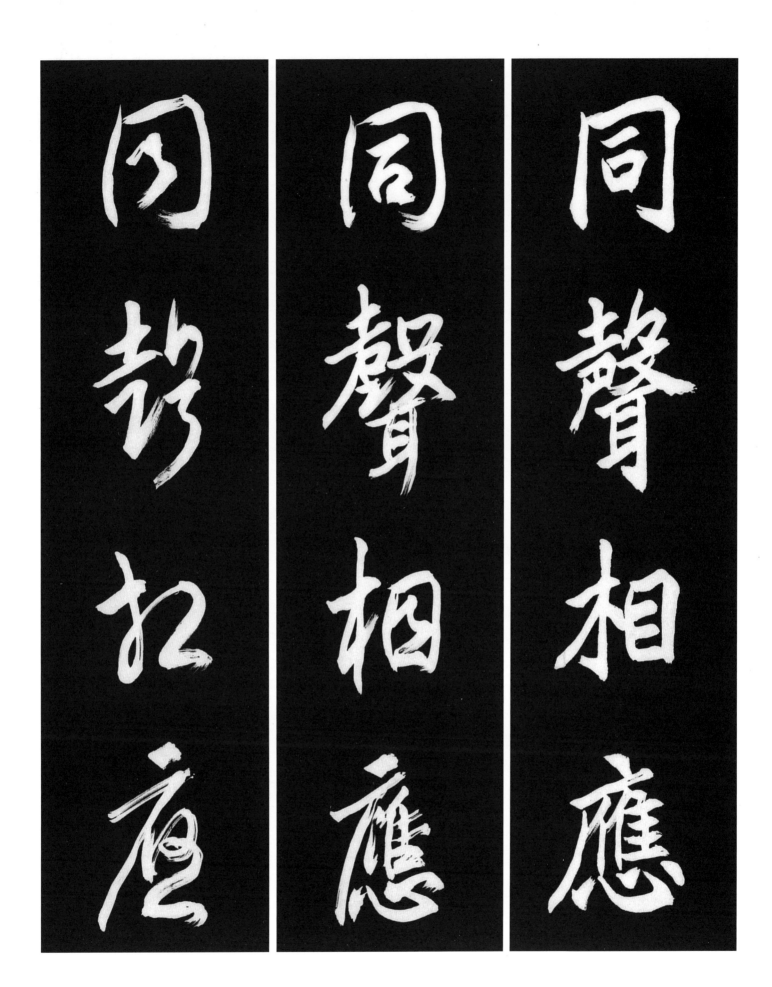

同聲相應

同聲相應

同聲相應

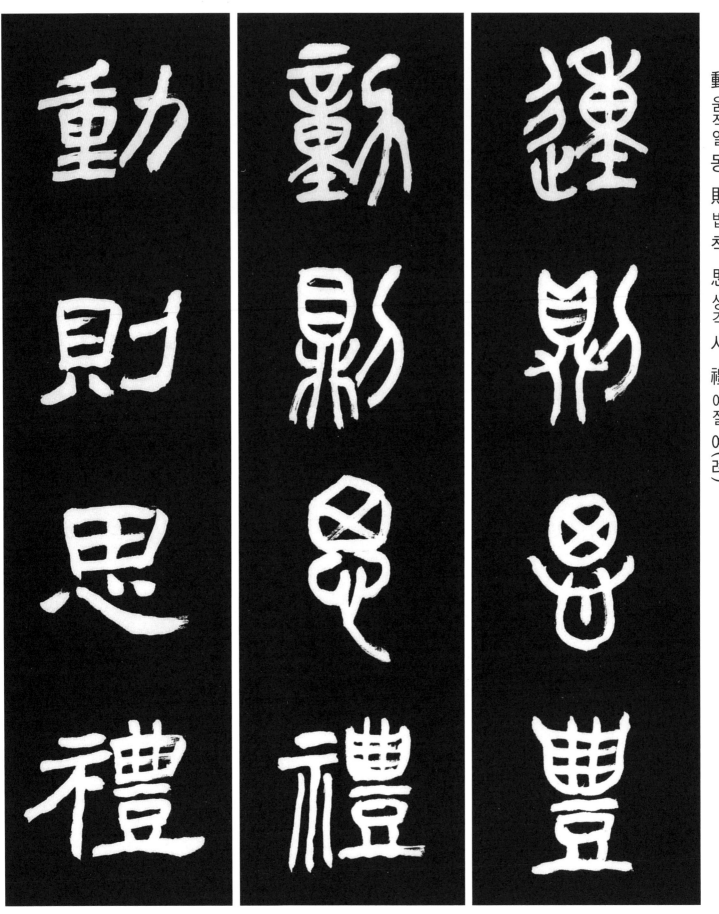

64 動則思禮 행동할때에는 반듯이 예(禮)를 생각하라.

[原文] 君子動則思禮 行則思義 不爲利回 不爲義疚 或求名而不得 或欲蓋而名 章 懲不義也

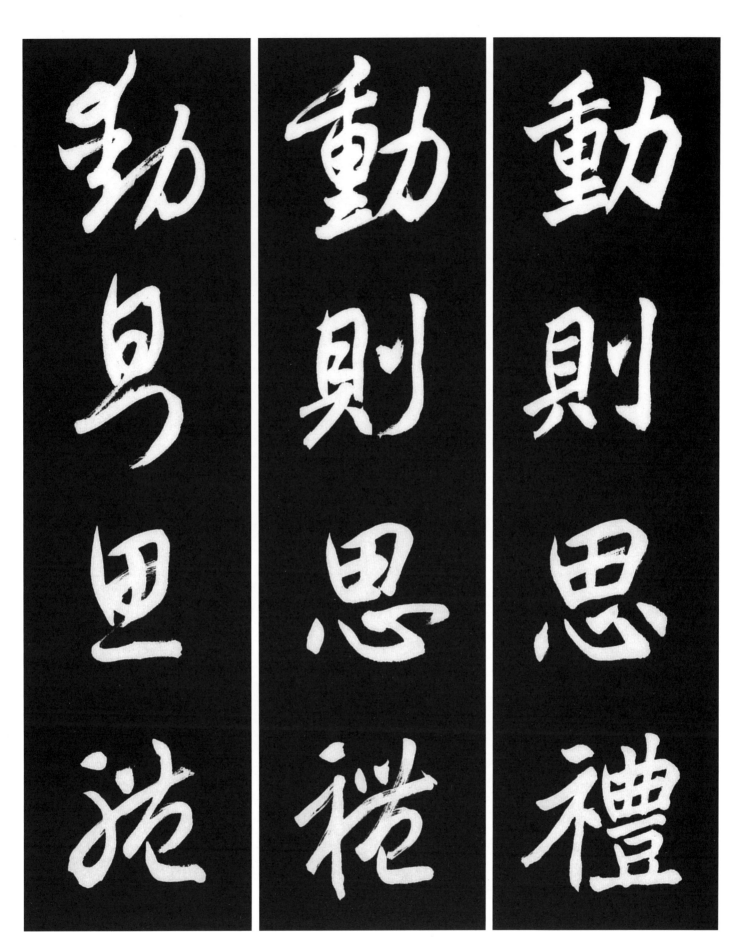

[解釋] 군자는 몸을 움직일 때에는 예도(禮道)를 생각하고, 처세할 때에는 의(義)를 생각해야 한다. 이익 때문에 마음이 움직여서는 안되고 의(義)때문에 고민해서도 안된다. 어떤 이는 명성을 드러내려 해도 달성할 수가 없고 어떤 이는 숨기려 해도 그 명성이 드러나는 것은 모두 불의를 징계하기 때문이다.

[出典] 〈春秋左傳 昭公30年條〉

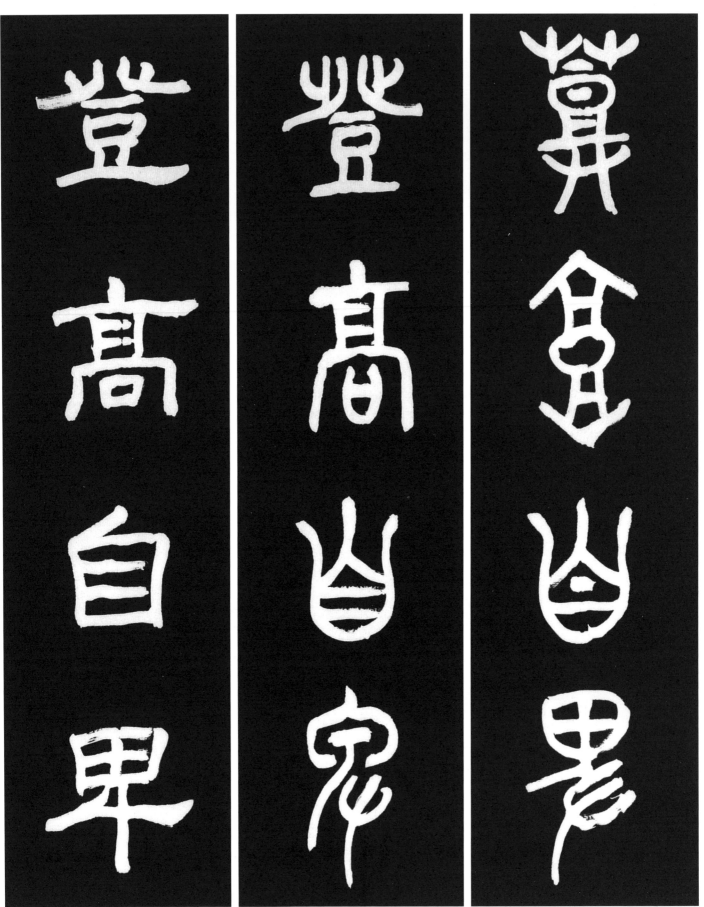

65　登高自卑 높은 곳에 오르려면 낮은 곳에서부터 올라가야 한다.

[原文] 君子之道　辟如行遠　必自邇　辟如登高　必自卑
[解釋] 군자의 도란 비유하자면 멀리 가려면 반드시 가까운 곳에서부터 걸어야 하는 것과 같고, 높은 곳에 오르려면 반드시 낮은 곳에서 시작해야 하는 것과 같다.　[出典]〈中庸 第15章〉

登高自卑

登高自卑

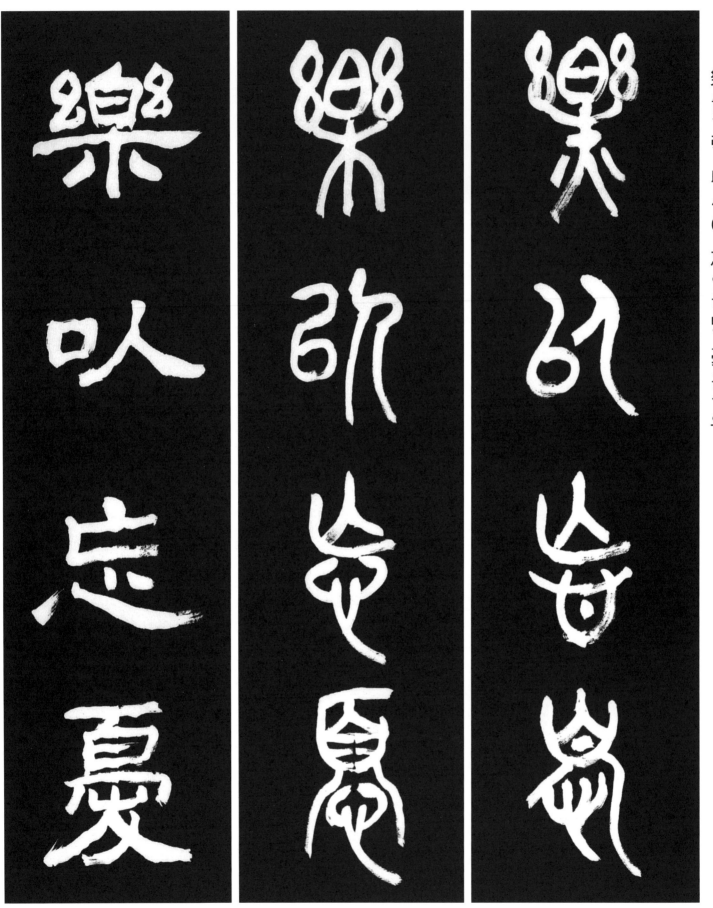

66 樂以忘憂 도(道)를 즐겨 근심을 잊는다.

[原文] 葉公 問孔子於子路 子路不對 子曰 女奚不曰 其爲人也 發憤忘食 樂以忘憂 不知老之將至云爾

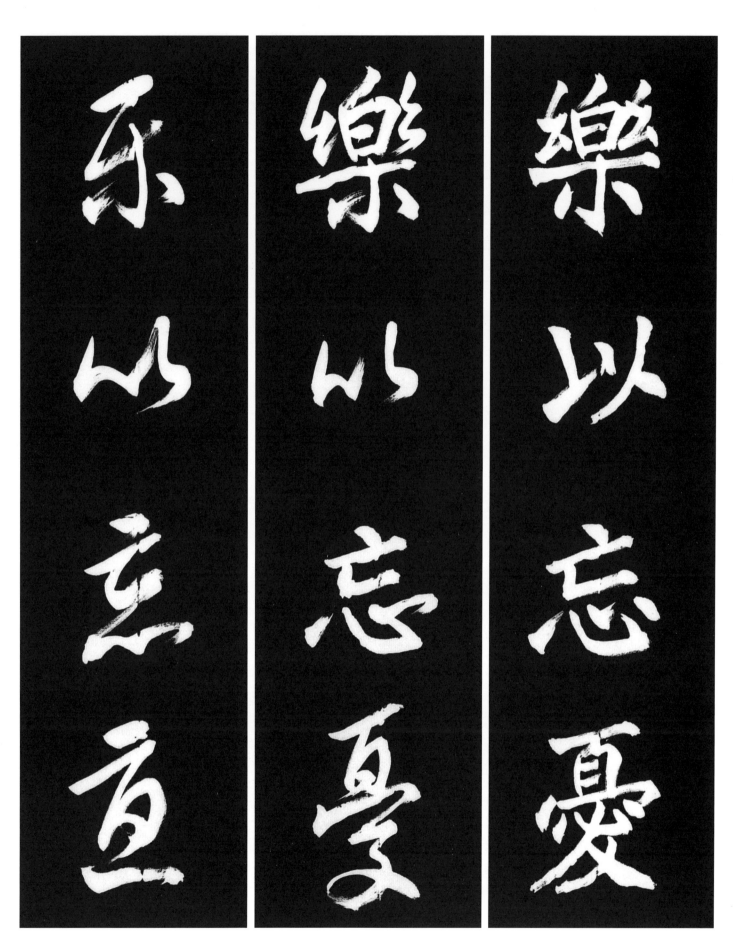

[解釋] 섭공(葉公)이 공자는 어떤 인물이냐고 자로(子路)에게 물었던바 자로는 대답을 하지 못했다. 이 이야기를 듣고 공자가 말하였다. "너는 왜이리 말하지 않았더냐 그 사람됨이 학문에 열중하며 끼니조차 잊고 이를 즐겨서 근심도 잊고 늙어가는 것도 모르고 있다고…"

[出典]《論語 述而篇》

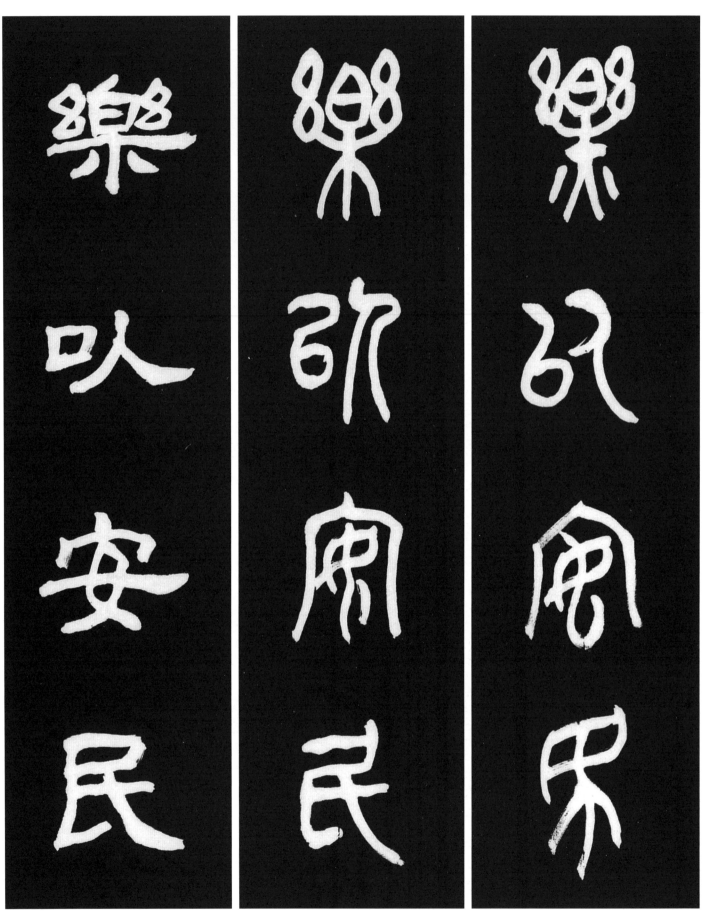

67 樂以安民 백성을 편안하게 하는 것을 즐기다.

[原文] 樂而不荒 樂以安民
[解釋] 즐기되 그 정도를 넘지 않고 백성을 편안하게 하는 것을 즐긴다.
[出典] 〈春秋左傳〉

樂以安民

樂以安民

東以安伐

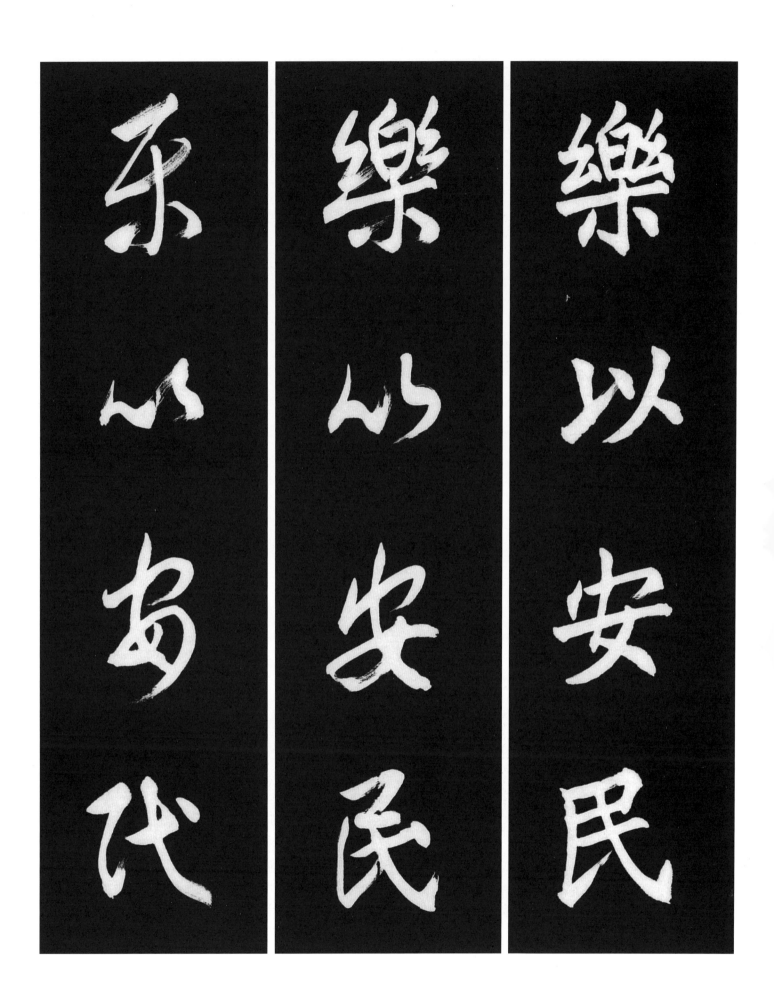

145

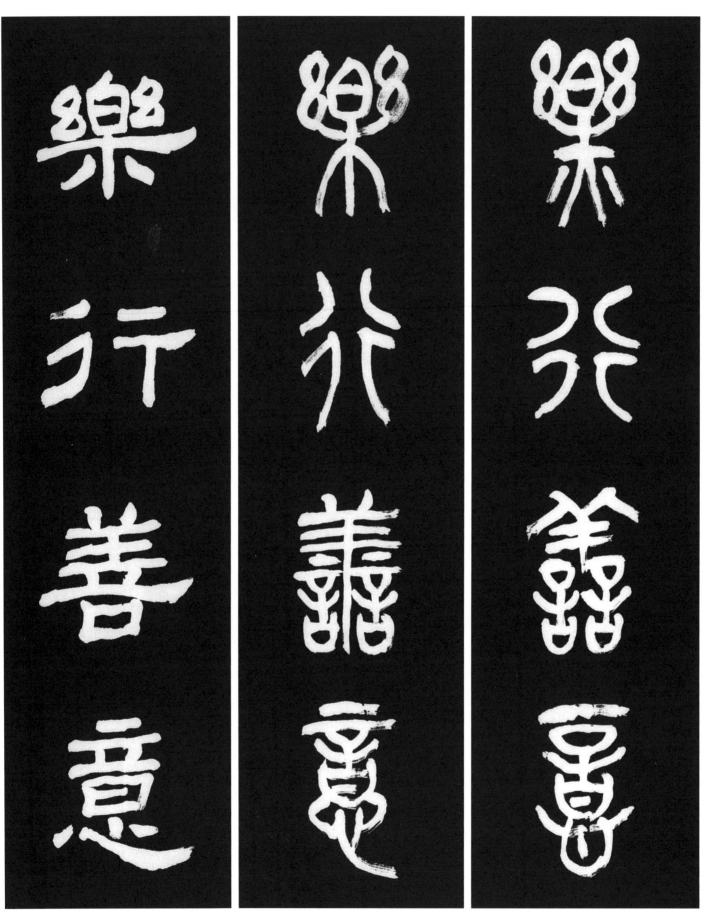

68 樂行善意 착한 뜻 행하기를 즐겨하라.

[原文] 樂見善人 樂聞善事 樂道善言 樂行善意
[解釋] 착한 사람 보기를 즐겨하며 착한 일 듣기를 즐겨하며 착한 말 이르기를 즐겨하며 착한 뜻 행하기를 즐겨하라.
[出典] 〈明心寶鑑 正己篇〉

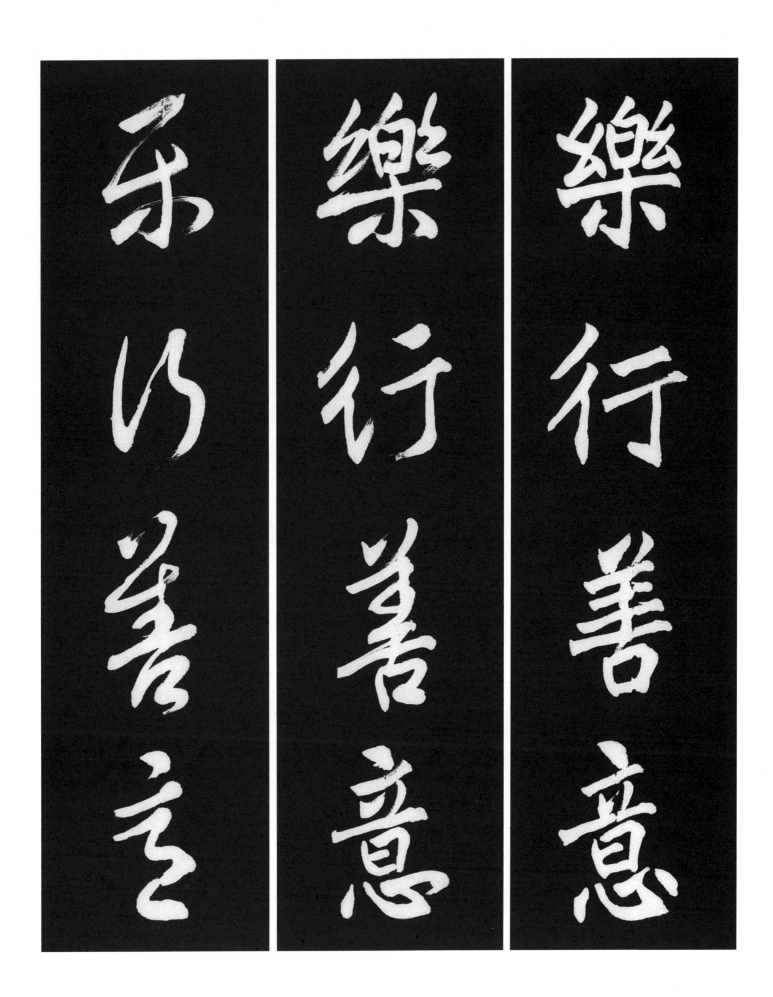

樂行善意

樂行善意

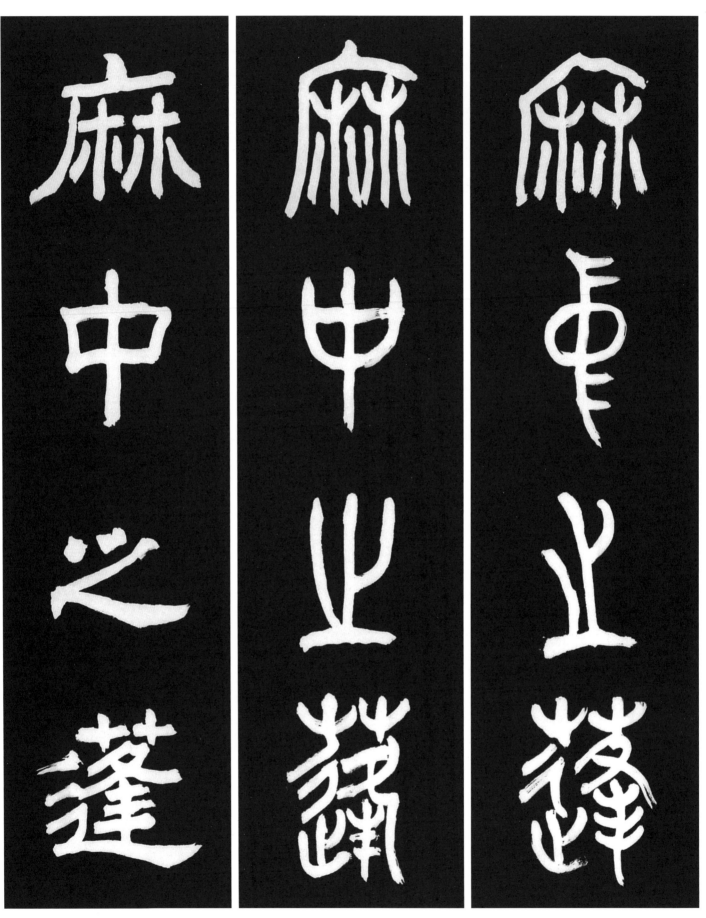

69 麻中之蓬 삼대밭 속에 자라는 쑥대

[原文] 蓬生麻中 不扶而直 白沙在涅 與之俱黑
[解釋] 쑥대가 삼 대밭에서 자라나면 부축해 주지 않아도 곧으며 흰모래가 진흙속에 있으면 검어진다.
[出典] 〈荀子 勸學篇〉

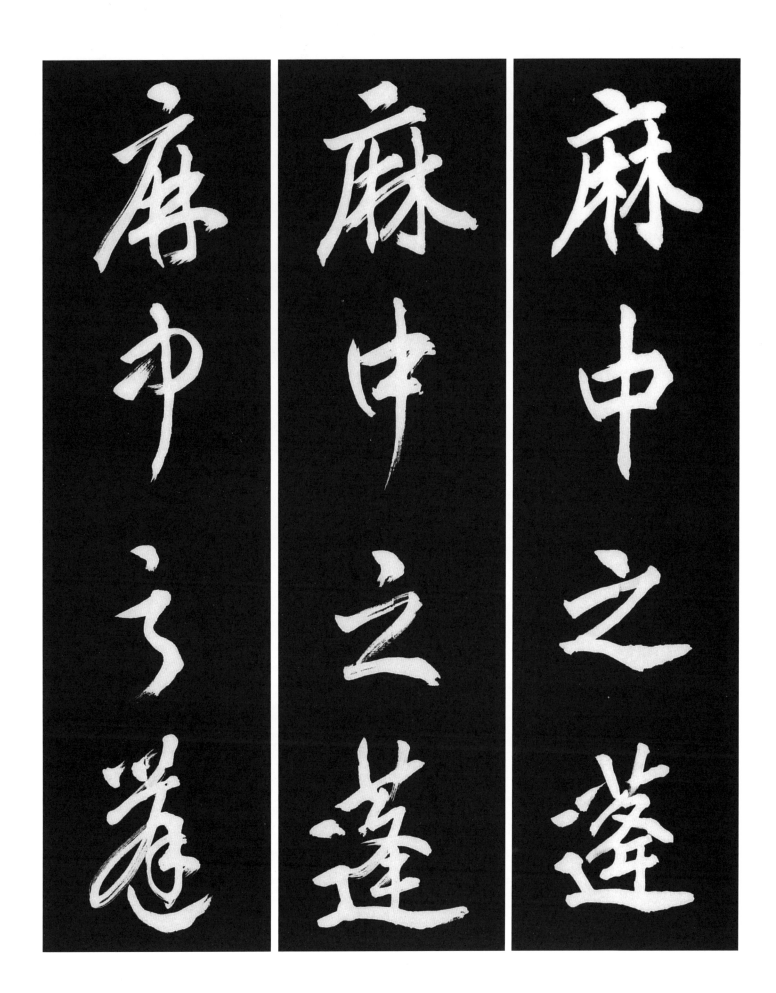

麻中之蓬　麻中之蓬　麻中之蓬

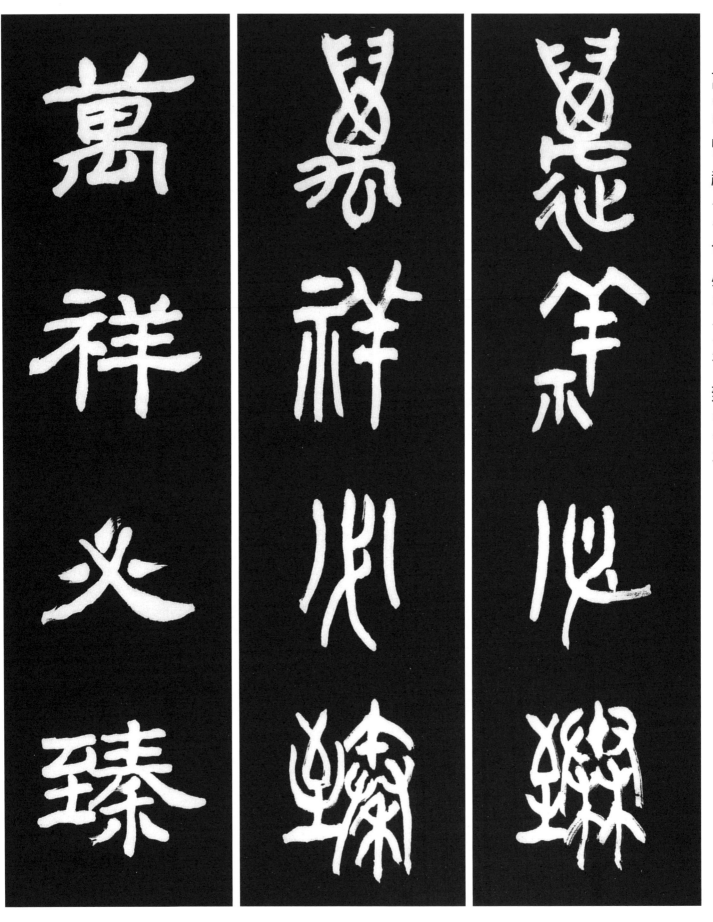

70 　萬祥必臻 만가지 상스러운 일들이 반드시 이루워진다.

[原文] 化溢四表 橫被無窮 遐夷貢獻 萬祥必臻
[解釋] 교화가 사해 바깥까지 넘쳐 널리 퍼짐이 끝이 없게 되어 먼곳의 오랑캐들이 조공을 받치고 만가지 상서로운 일들이 반드시 이를 것이다.

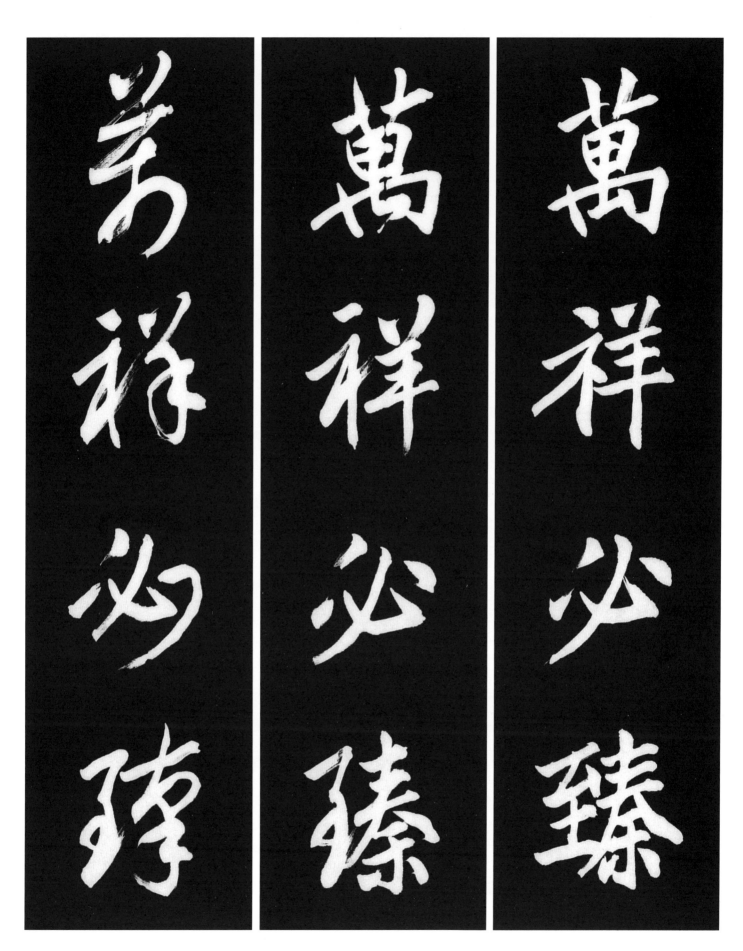

◆註— •臻(이를진): 이르다 이루다

[出典]〈古文眞寶 後集〉

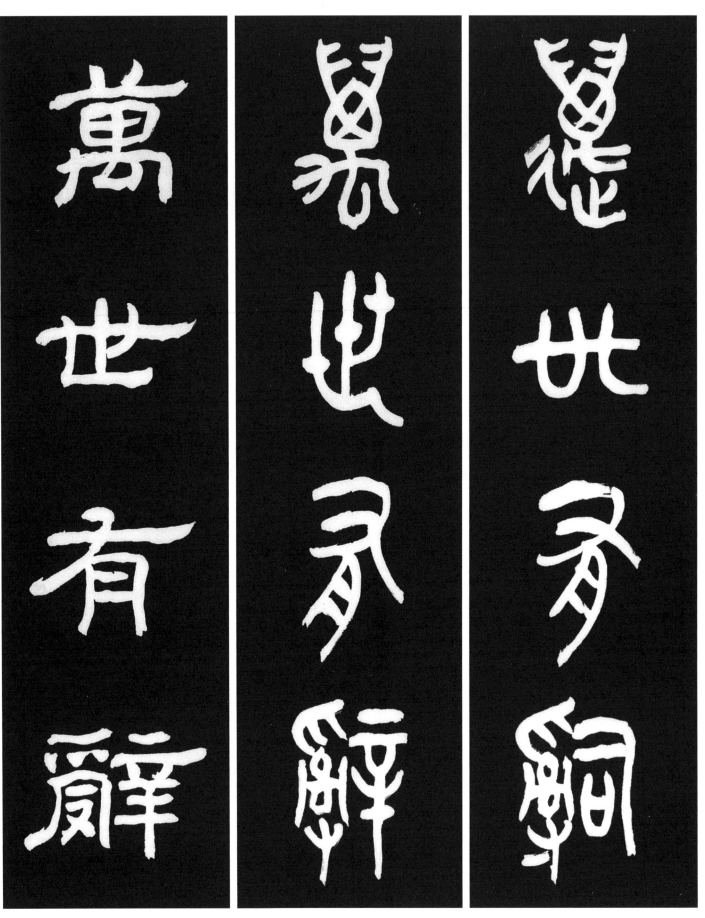

71 萬世有辭 만세(萬世)토록 칭송을 받는다.

[原文] 愼乃儉德 惟懷永圖 若虞機張 往省括于度 則釋 欽厥止 率乃祖攸行 惟 朕以懌 萬世有辭(伊尹)

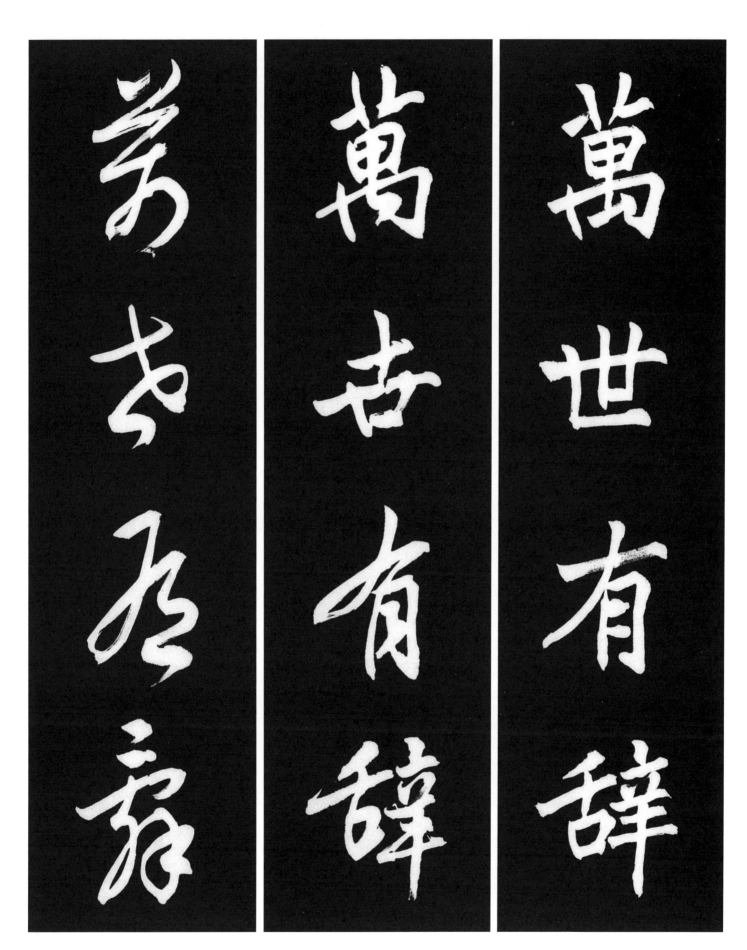

[解釋] "삼가하고 검소한 덕으로써 오래도록 왕업을 이어나갈것을 생각 하십시오. 우인(虞人)이 쇠뇌의 시위를 잡아당겨 놓고 다시 화살 꼬리가 조준해 맞는 지를 확인해 보고 화살을 놓는 것처럼 그행함을 무겁게 하여 당신의 조상께서 행하신 바를 따르십시오 그러면 저(伊尹)도 그것으로써 기뻐할 것이고 또한 만세토록 칭송을 받으시게 될 것입니다."

[出典] 〈書經 商書 太甲篇上〉

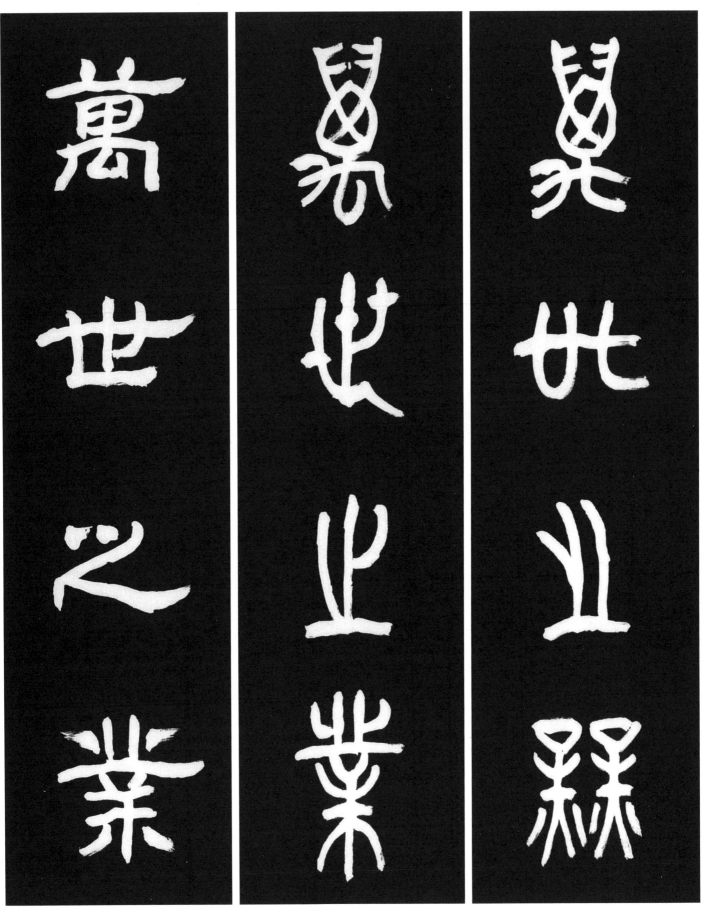

萬世之業 영원히 계속될 불후(不朽)의 사업

[原文] 始皇之心 自以爲關中之固 金城千里 子孫帝王萬世之業也
[解釋] 시황(始皇)의 마음에 생각하기를 관중(關中)의 견고함은 금성천리 (金城千里)이니 자손들이 제왕의 자리를 만세토록 이어
갈 업(業)이라고 여겼다.　[出典]〈古文眞寶 後集〉

萬世之業

萬古之業

第古之策

73　萬壽無疆 수명이 끝없이 길다.

[原文] 十月 滌場　朋酒斯饗 曰 殺羔羊　躋彼公堂　稱彼兕觥　萬壽無疆
[解釋] 시월에는 마당을 깨끗이 하고 두어통 술로 잔치를 베풀어 염소와 양을 잡고 당(堂)에 올라가 쇠뿔 잔을 들어 권하며 만수무강을 빈다.

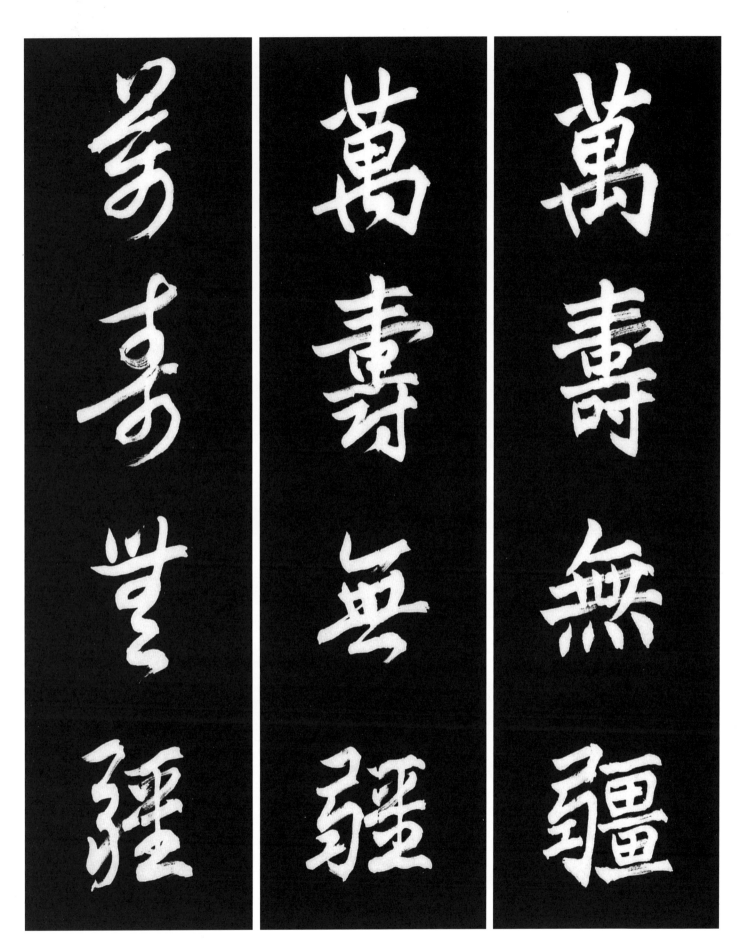

萬壽無疆

◆註−　•兕觥(시굉): 쇠뿔로 만든 술잔

[出典]〈詩經 豳風篇〉

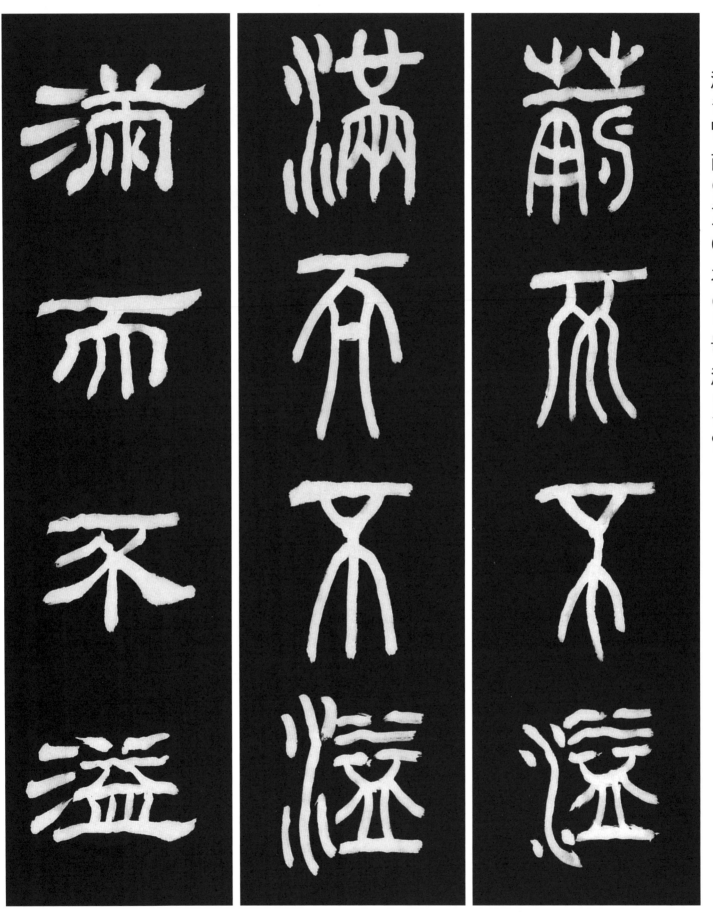

74　滿而不溢 가득 차도 넘치지 않는다.

[原文] 在上不驕 高而不危 制節謹度 滿而不溢 高而不危 所以長守貴也 滿而不溢 所以長守富也

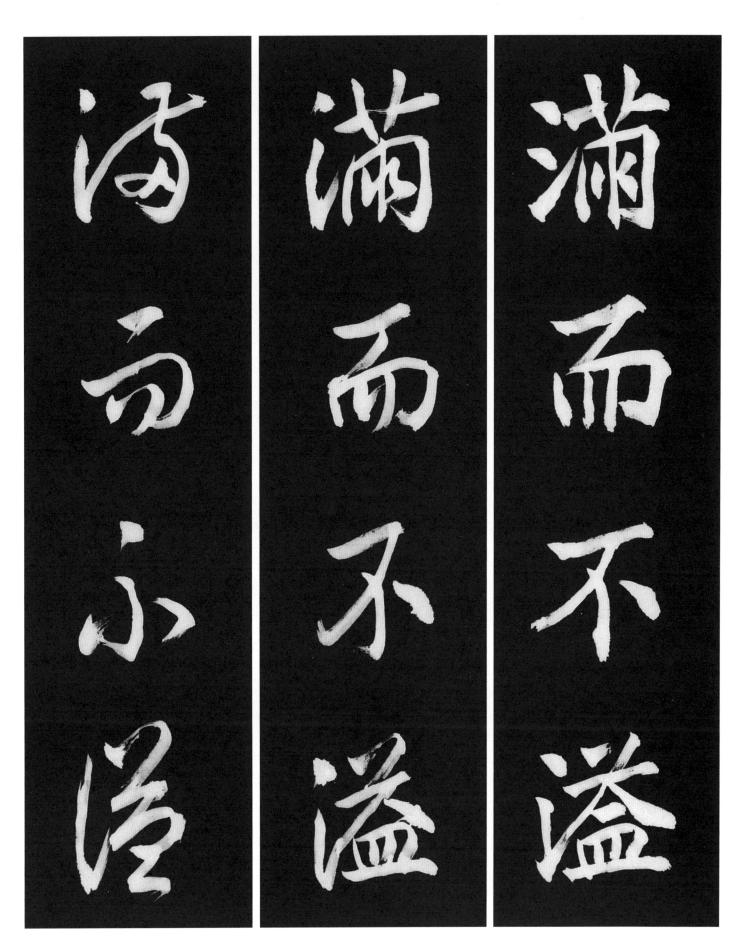

[解釋] 높은 자리에 있으면서도 교만하지 아니하면 높은 곳에 있어도 위태롭지 않고 근면하면서 절제하고 예법을 지키면 가득차도 넘치지 아니한다. 높으면서도 위태롭지 않으면 그럼으로써 오래도록 존귀함을 지키게 될것이요 가득 차면서도 넘치지 아니하면 그럼으로써 오래도록 부유함을 지키게 되리라.

[出典] 〈孝經 諸侯篇〉

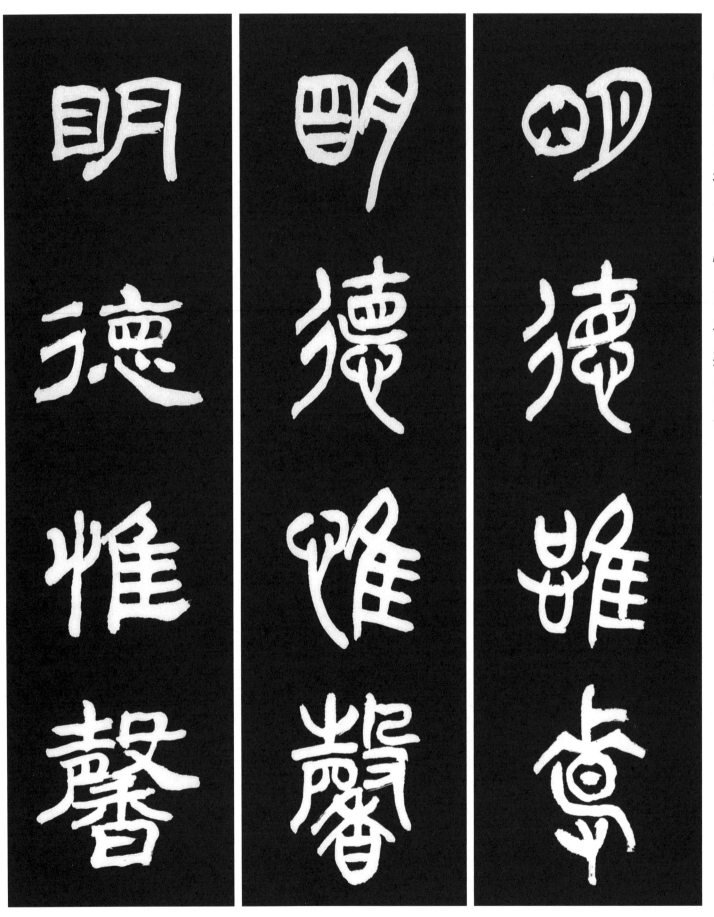

明 밝을 명 德 큰 덕 惟 오직 유 馨 향내 형

75 明德惟馨 밝은 덕은 멀리에서도 향기가 난다.

[原文] 至治馨香 感于神明 黍稷非馨 明德惟馨

[解釋] 지극한 다스림은 향내가 멀리까지 풍겨서 신명(神明)을 감동시킨다. 서직(黍稷)이 향기로운 것이 아니라 밝은 덕이 향기로운 것이다.

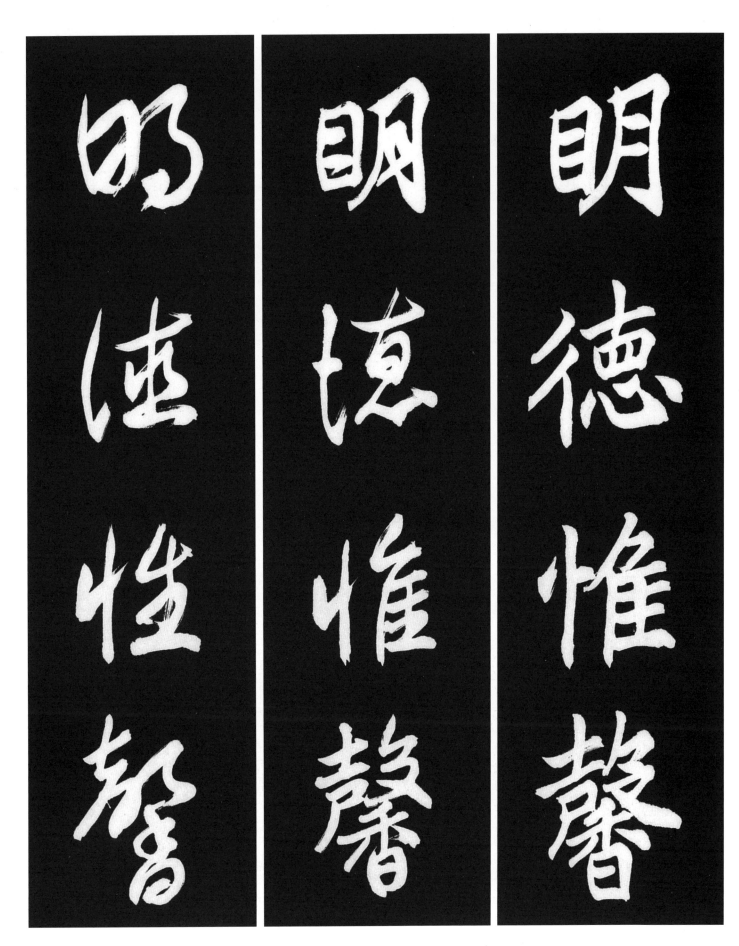

◆註ㅡ ・黍稷(서직): 찰기장과 메기장, 옛날 나라 제사때 날것으로 썼음

[出典] 〈書經 周書 君陳篇〉

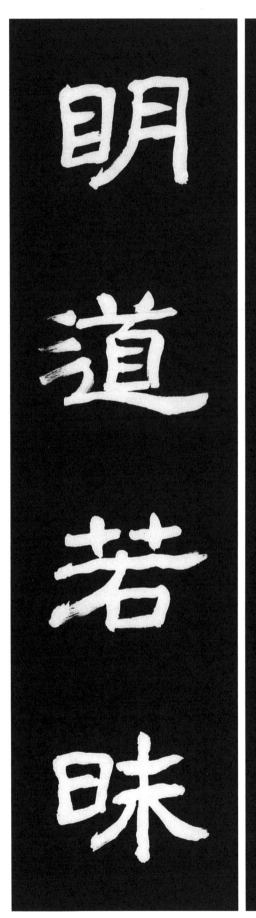
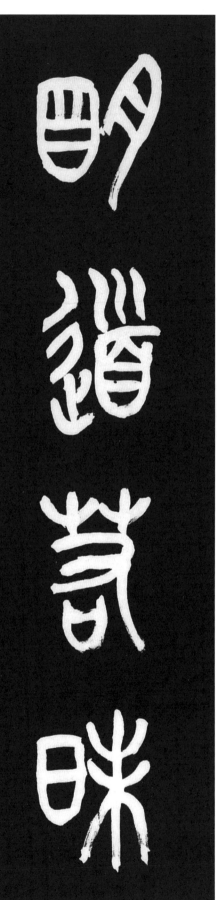
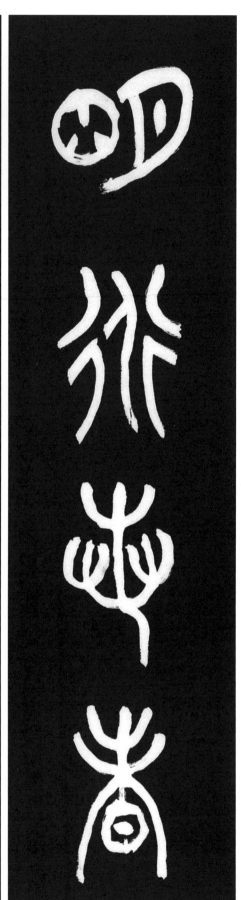

76 **明道若昧** 밝은 길은 어두운듯하다.

[原文] 明道若昧 進道若退 夷道若類 上德若谷 大白若辱 廣德若不足 建德若偸 質眞若渝

[解釋] 밝은 길은 어두운듯 하고 앞으로 향하는 길은 물러나는 듯하며 평탄한 길은 울퉁불퉁한 것 같고 최상의 덕은 골짜기 같으며 가장 깨끗한 것은 더러운 것 같아 보이고 넓은 덕은 부족한듯 하고 건실한 덕은 탐한것 같고 정말 참됨은 변질 되듯하다.

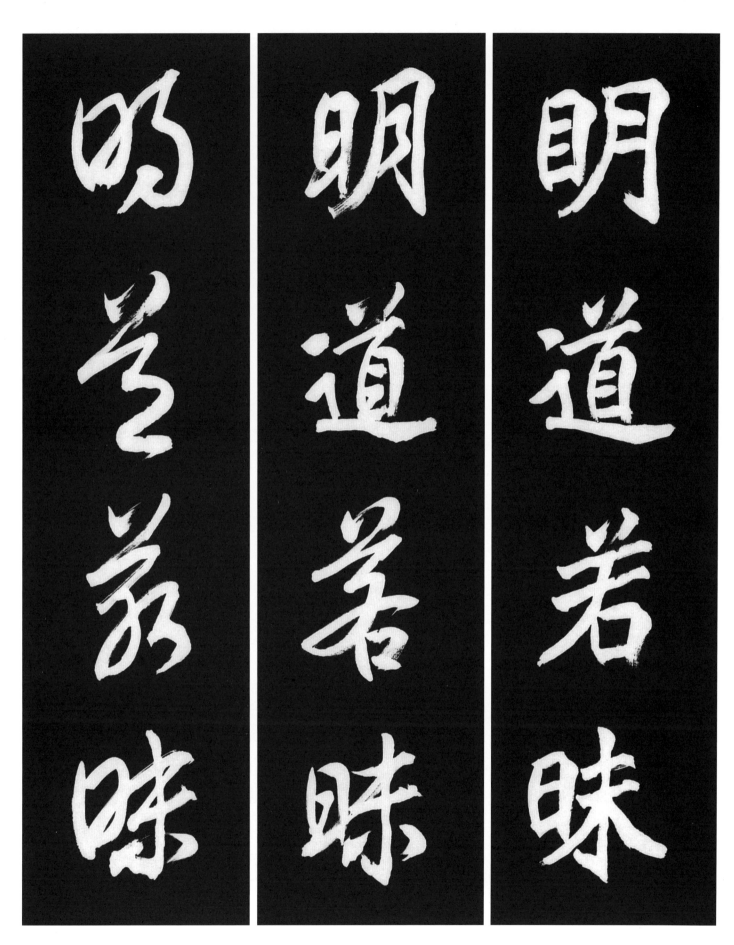

◆註− •偸(훔칠투): 탐하다 •渝(변할투): 변하다

[出典]〈老子 第41章〉

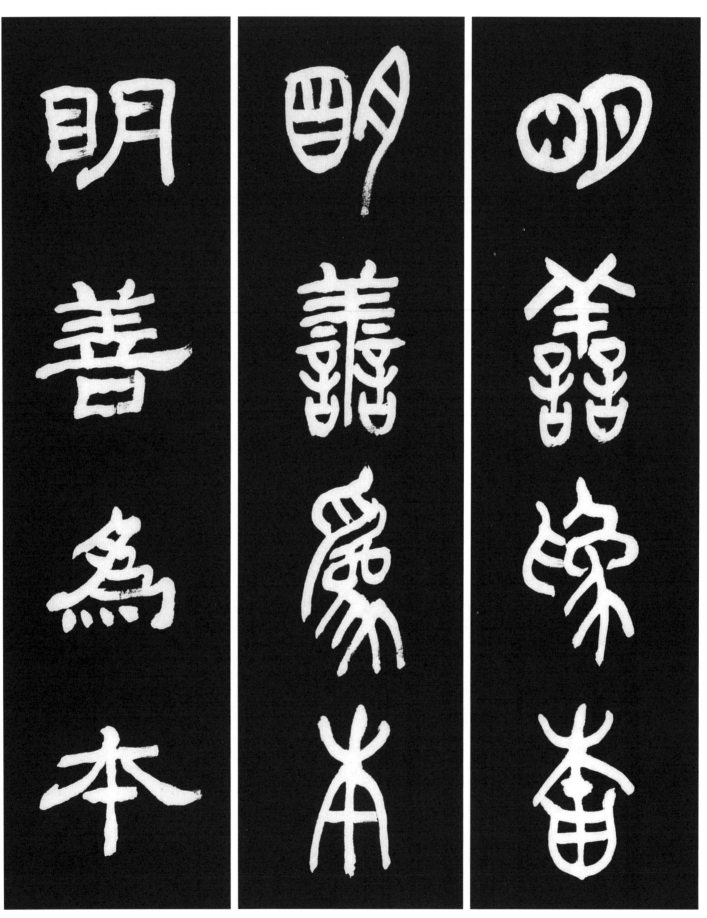

77　明善爲本 착함(善)을 밝히는 것을 근본으로 한다.

[原文] 明善爲本 固執之乃立 擴充之則大 易視之則小 在人能弘之而已 明善者 爲學之本 知之旣明 由是固守之 則此德有立 推廣之 則此德日大 苟以忽心視之 則所見者亦寢微

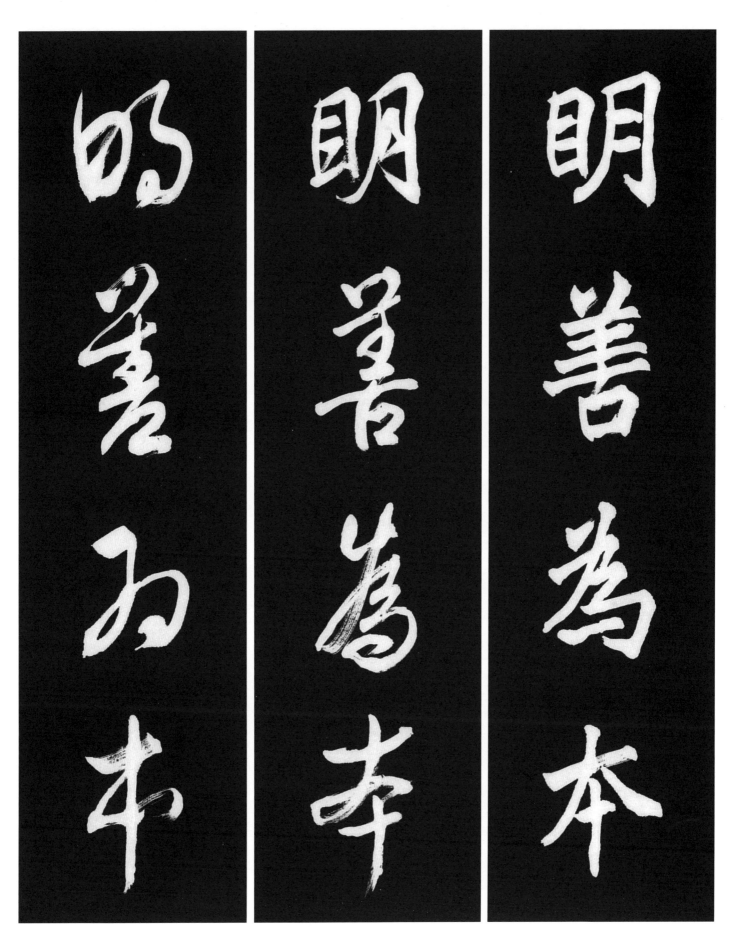

[解釋] 선(善)을 밝히는 것을 근본으로 하며 이를 굳게 잡아지켜야 서게되고 이를 확충하면 커지고 이를 가벼이 보면 작아지니 이
것을 능히 넓히는 것은 사람에게 달렸을 뿐이다. 선을 밝히는 자는 배움이 근본이니 아는것이 이미 분명하고 이로 말미암아 고
수(固守)하면 곧 이 덕이 서게 된다. 미루어 넓히면 곧 이덕이 날로 커질 것이고 만일 소홀이 여기는 마음으로 소홀이 보면 보는
바가 또한 점점 작아질 것이다.　[出典]〈朱子 近思錄〉

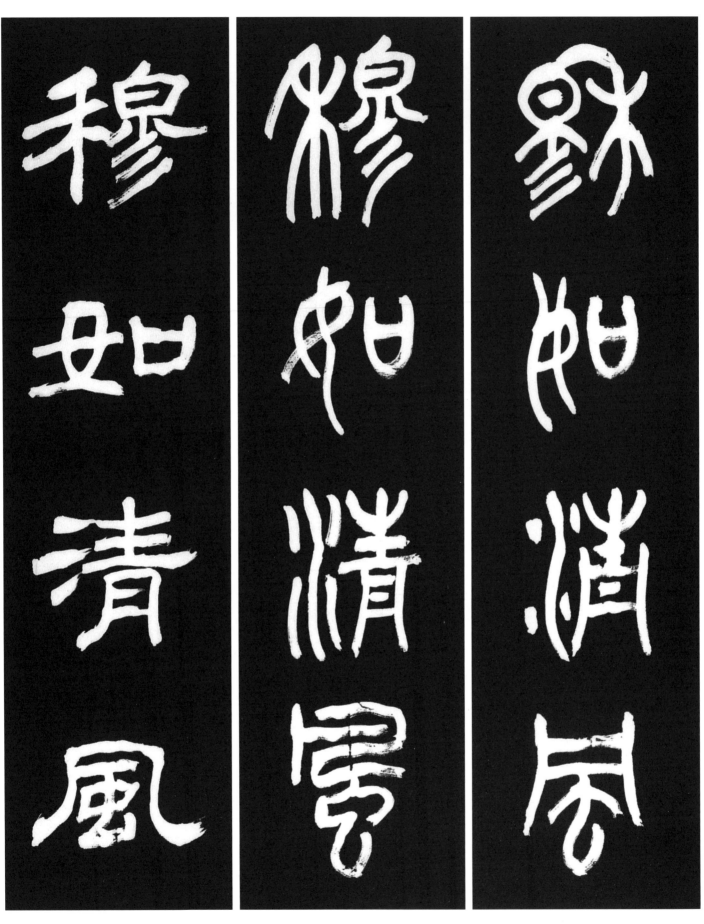

78　穆如淸風 조화롭기가 맑은 바람과 같다.

[原文] 吉甫作誦 穆如淸風
[解釋] 길보(吉甫)가 시 지으니 조화롭기가 맑은 바람과 같다.
[出典] 〈詩經 大雅篇〉

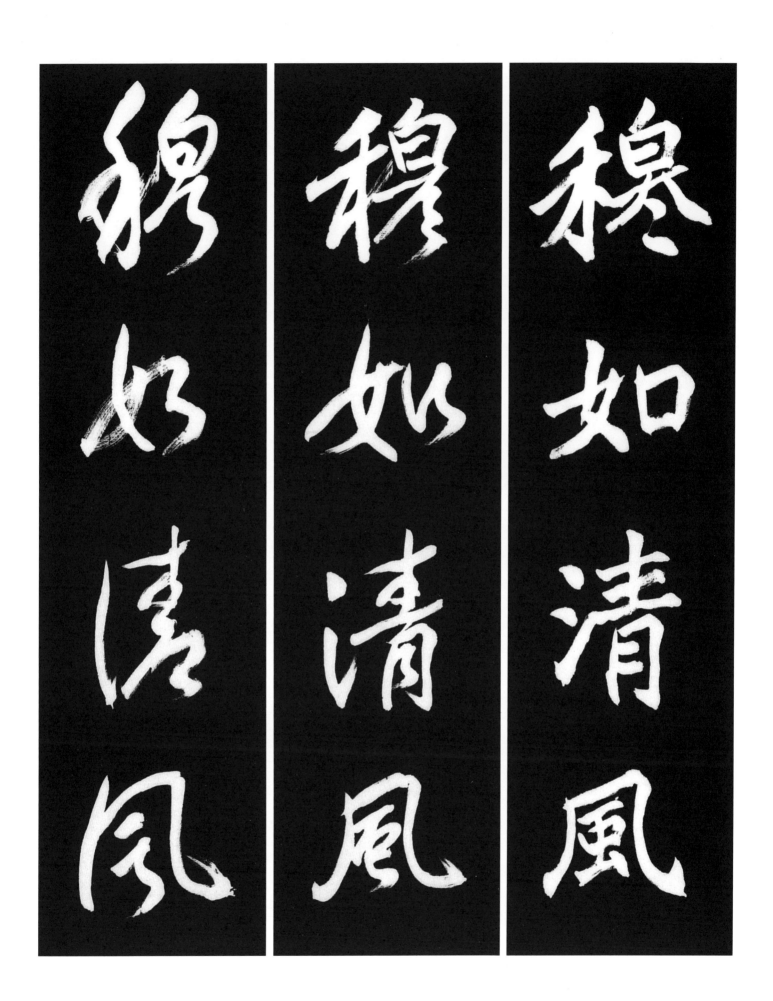

穆如清風

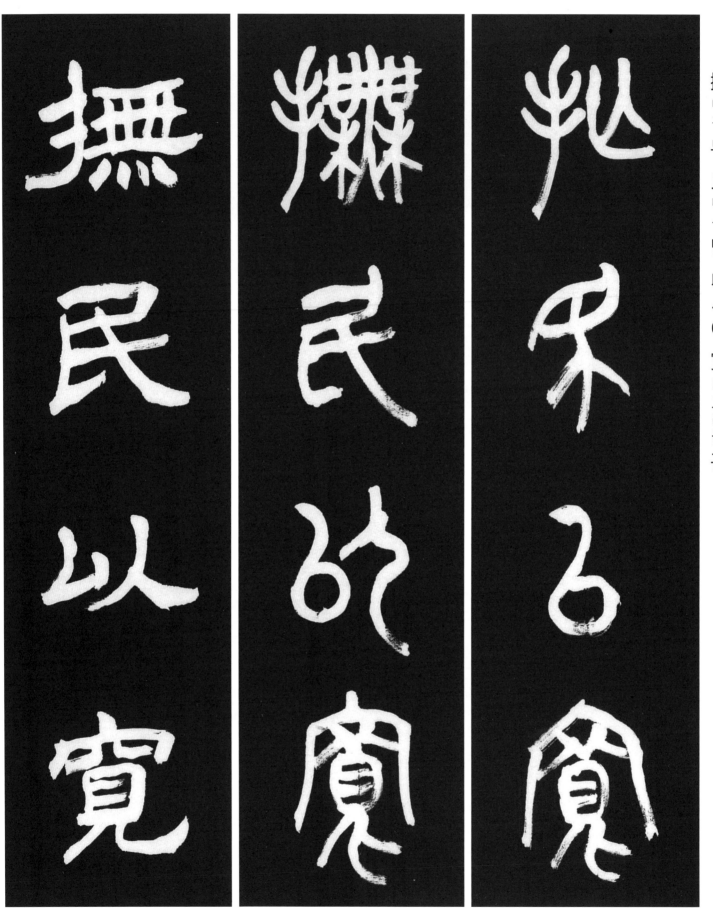

79 撫民以寬 너그러운 마음으로 백성을 보살핀다.

[原文] 嗚呼 乃祖成湯 克齊聖廣淵 皇天眷佑 誕受厥命 撫民以寬 除其邪虐 功加于時 德垂後裔

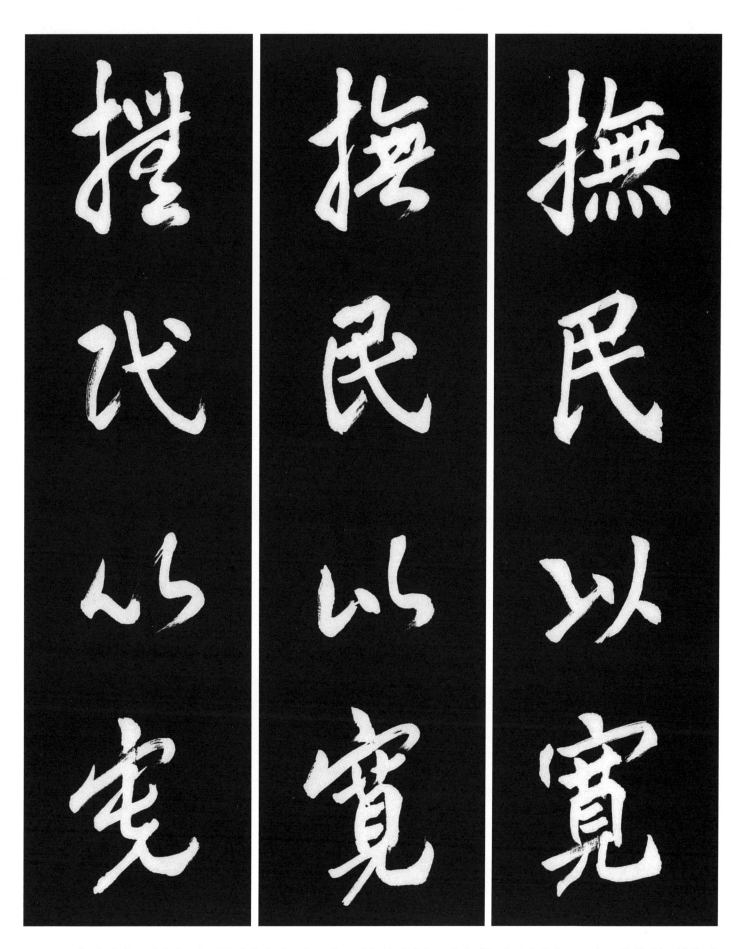

撫民以寬

[解釋] 아. 우리선조 성탕임금은 거룩하심이 지극하고 넓고 깊은 분이시다 그래서 하늘이 보우하시고 도와 크게 천명(天命)을 받으신 것이다. 관대한 마음으로 백성들을 보살피고, 그 사악하고 사나운 무리들을 제거 하면서 공로가 날로 더해 그 덕이 후대까지 전해졌다. [出典]〈書經 周書 微子之命篇〉

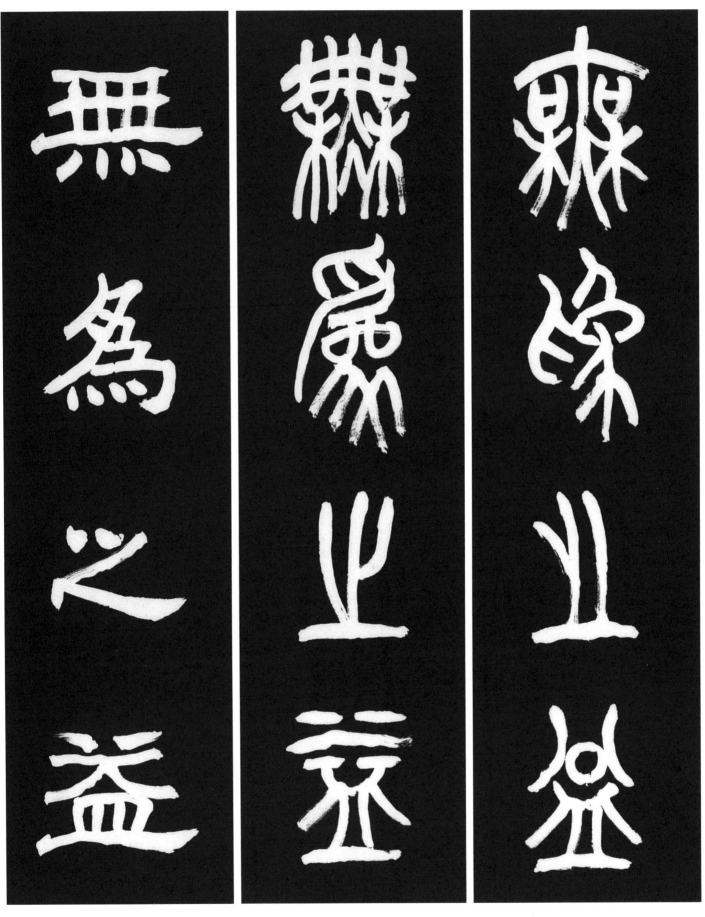

80 **無爲之益** 무위의 유익함

[原文] 不言之敎 無爲之益 天下希及之
[解釋] 말없는 가르침 무위의 유익함에 미칠 만한 것이 세상에 드물다.
[出典] 〈老子〉

無為之益

無為之之盡

學為之寢

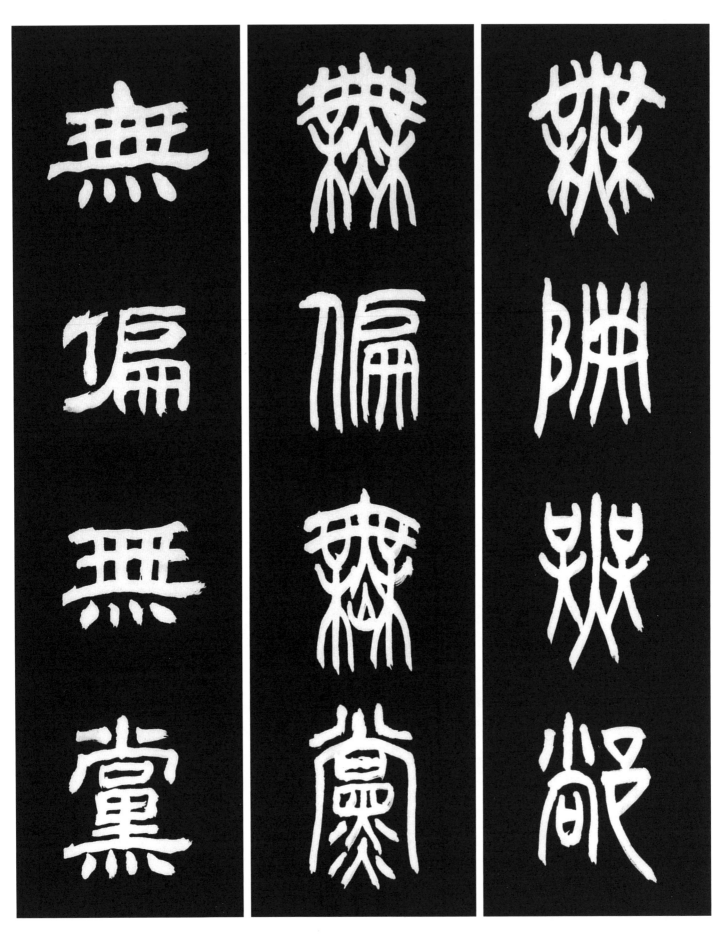

81 無偏無黨 공평하여 어느 한쪽에 치우치지 아니한다.

[原文] 無偏無黨 王道蕩蕩 無黨無偏 王道平平
[解釋] 치우침과 무리가 없어야 왕도가 탕탕하고 무리와 치우침이 없어야 왕도가 평평하다.
[出典] 〈書經〉

無偏無黨

無偏無黨

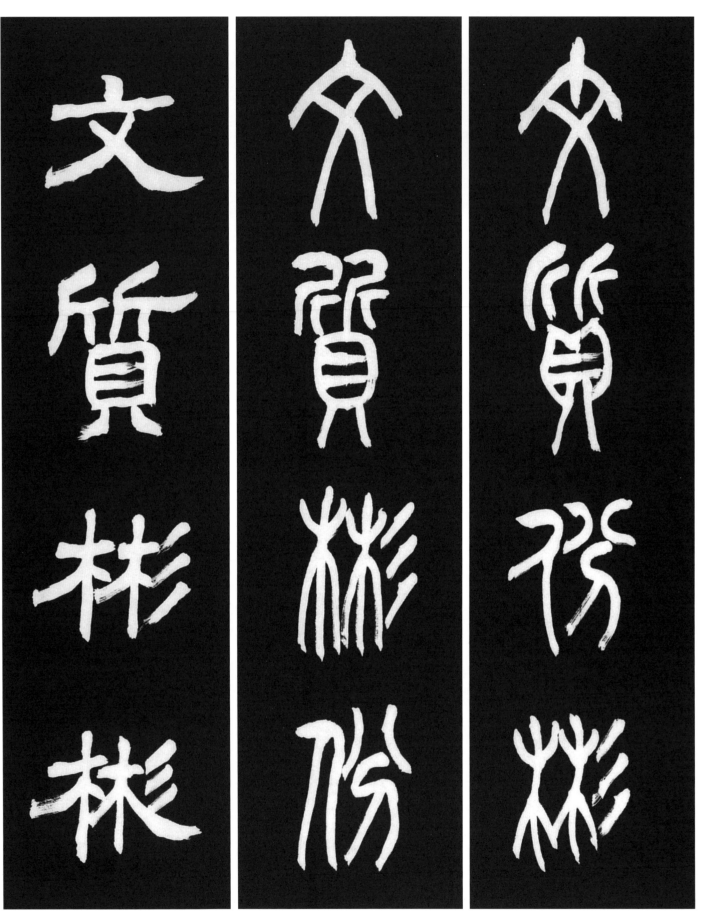

82　文質彬彬 수식(修飾)력과 질박함이 흔연히 조화되다.

[原文] 子曰 質勝文則野 文勝質則史 文質彬彬 然後君子也

[解釋] 공자가 말씀하셨다. "바탕이 꾸밈을 이기면 야인이요 꾸밈이 바탕을 이기면 사해진다. 꾸밈과 바탕이 조화를 이룬 후에야 군자라 하겠다."하셨다.

◆註- •質勝文(질승문): 바탕(質)이 외면적인 형식(文)을 이기다. 능가하다.
　　　•修飾(수식) : 겉모양을 꾸밈.
　　　•彬彬(빈빈): 색체같은 것이 뒤썩이어서 조화가 이루어진 형용.

[出典]〈論語 雍也篇〉

83 物我兩忘 모든 사물과 나를 다 잊는다.

[原文] 心境如月池浸色 空而不著 則物我兩忘
[解釋] 마음은 마치 달이 연못에 빛을 비추는 것과 같아서 비우고 집착하지 않으면 곧 모든 사물과 나를 다 잊는다.
出典〈菜根譚 後篇〉

◆註─ ·不著(불착) : 물이 허상(虛像)에 집착하지 않는 까닭에 달빛에 물들지 않음을 의미한다.

84　博施於民 백성들에게 널리 은혜를 베풀다.

[原文] 子貢曰 "如有博施於民　而能濟衆 何如　可謂仁乎" 子曰 何事於 仁　必也聖乎　堯舜其猶病諸　夫仁者　己欲立而立人　己欲達而達 人 能近取譬　可謂仁之方也已

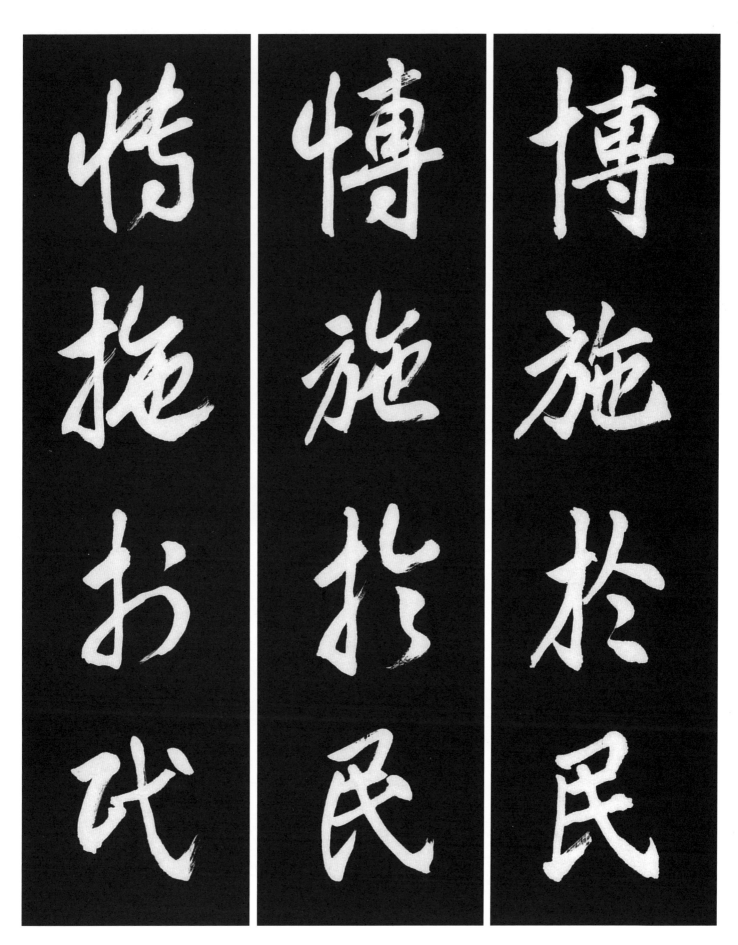

[解釋] 자공(子貢)이 여쭈었다. "만일 백성에게 널리 은혜를 베풀어 뭇사람을 구제할수 있다면 어떻습니까? 인(仁)이라 말할 수 있겠습니까?"하니 공자가 대답하였다. "어찌 인에 그치랴. 반듯이 성인일 것이다. 요(堯)임금과, 순(舜)임금조차도 그렇게 못하는 것을 괴로워 하셨느니라. 대저 인의 덕을 갖춘 사람은 자기가 서고 싶으면 먼저 남을 세우고 자기가 달(達)하고 싶으면 먼저 남을 달하게 하여서 남의 일도 제 몸 가까이 끌어다 비교할 수 있는 것 이것이 인의 실천 방법이라 할 수 있다."

◆註- ・博(박) : 博, 博 出典 〈論語〉 出典 〈論語〉

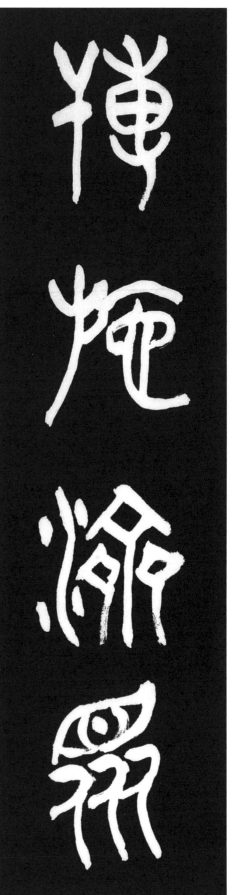
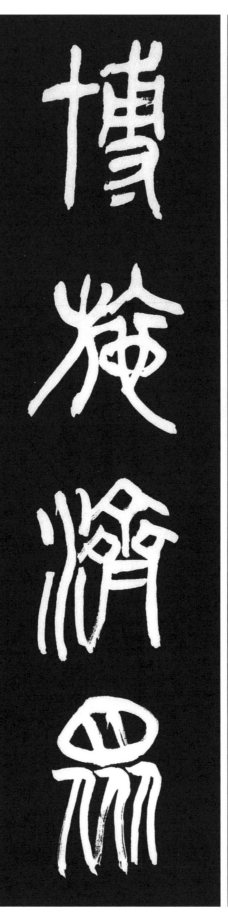
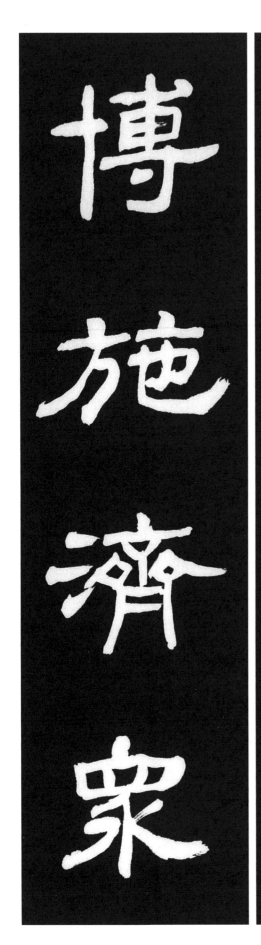

85 博施濟衆 널리 은혜를 베풀어 뭇사람을 구제한다.

[原文] 子貢曰 "如有博施於民 而能濟衆 何如 可謂仁乎" 子曰 何事於 仁 必也聖乎 堯舜其猶病諸 夫仁者 己欲立而立人 己欲達而達人 能近取譬 可謂仁之方也已

[解釋] 자공(子貢)이 여쭈었다. "만일 백성에게 널리 은혜를 베풀어 뭇사람을 구제할수 있다면 어떻습니까? 인(仁)이라 말할 수

180

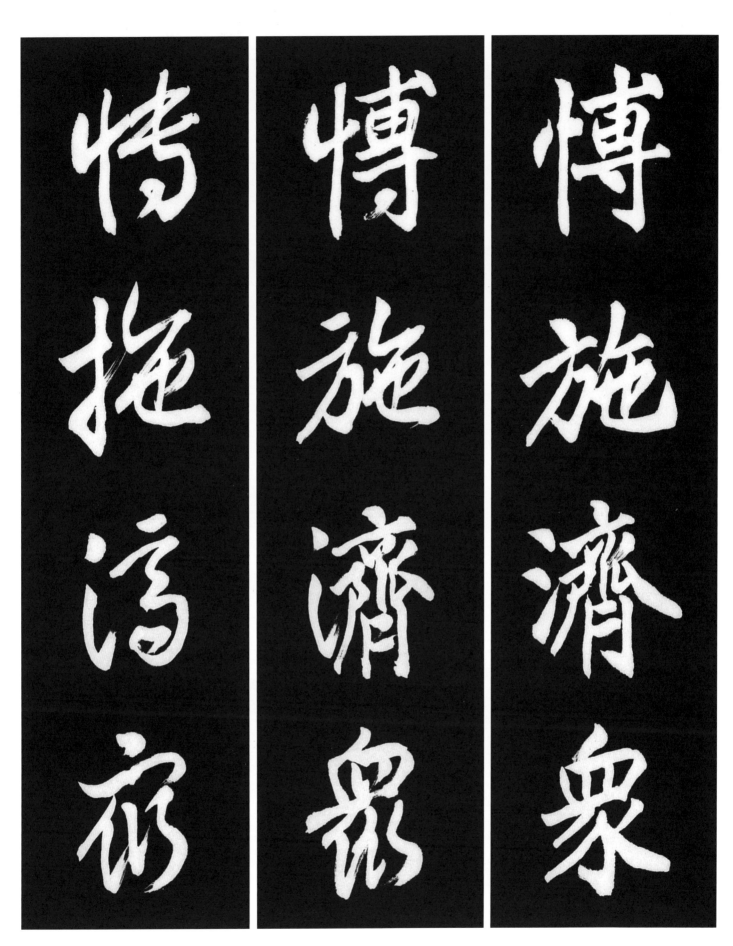

있겠습니까?"하니 공자가 대답하였다. "어찌 인에 그치랴. 반듯이 성인일 것이다. 요(堯)임금과, 순(舜)임금조차도 그렇게 못하는 것을 괴로워 하셨느니라. 대저 인의 덕을 갖춘 사람은 자기가 서고 싶으면 먼저 남을 세우고, 자기가 달(達)하고 싶으면 먼저 남을 달하게 하여서, 남의 일도 제 몸 가까이 끌어다 비교할 수 있는 것, 이것이 인의 실천 방법이라 할 수 있다."

◆◆註─ ・하사어인(何事於仁): 어찌 인에 한정되는 일이겠는가. ・기유병저(其猶病諸): 오히려 그렇게 하지 못할까를 근심하다.

出典〈論語〉

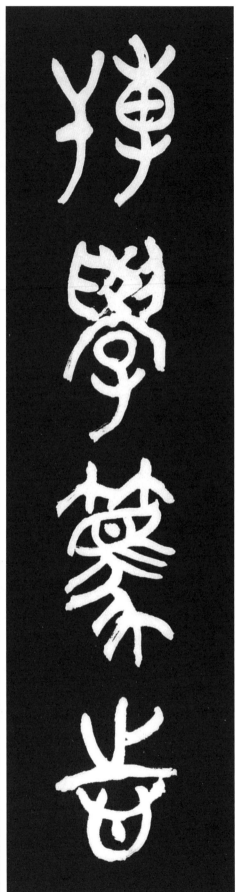

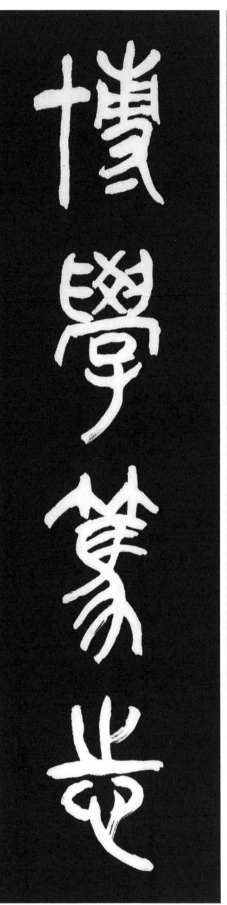

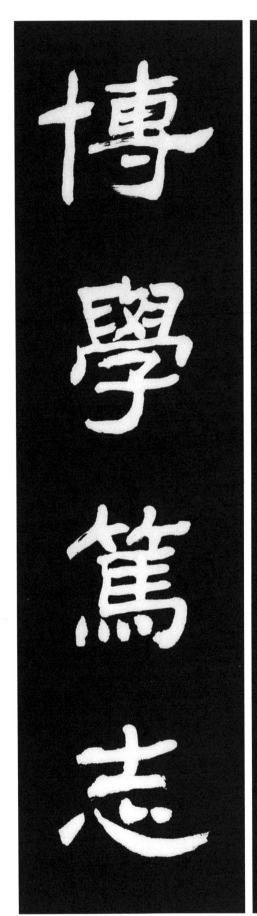

博 넓을 박 學 배울 학 篤 도타울 독 志 뜻 지

86 博學篤志 널리 배워서 뜻을 돈독하게 하다.

[原文] 子夏曰 博學而篤志 切問而近思 仁在其中矣
[解釋] 자하(子夏)가 말하였다. "배움을 넓히고 뜻을 도타웁게하며 물음이 간절하고 생각이 일상에 가깝다면 인(仁)이 그 가운데 있다."

182

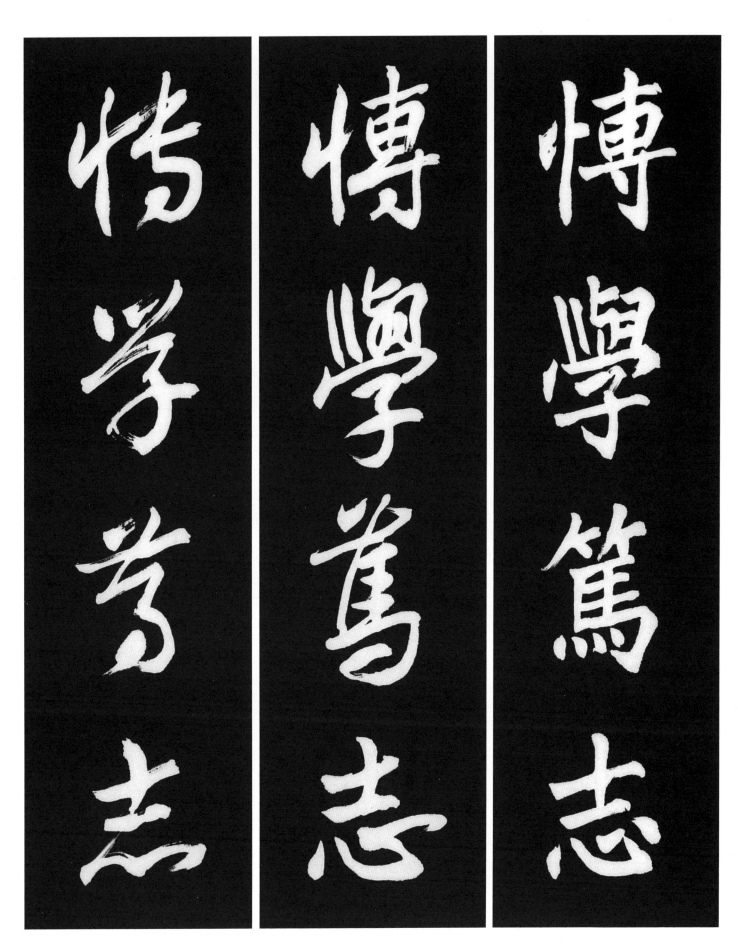

◆註− ‧切問(절문): 절실한 것을 묻다. ‧근사(近思): 가깝고 가능한 일부터 생각하여 미루어 나가다.
出典〈論語 子張篇〉

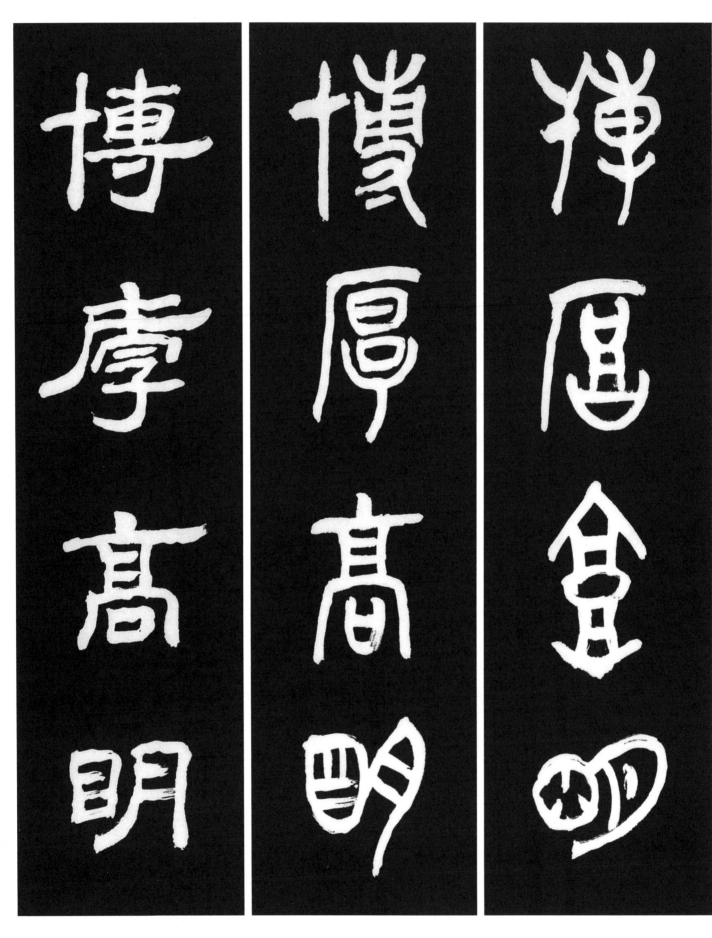

博 넓을 박　厚 두터울 후　高 높을 고　明 밝을 명

87　**博厚高明** 만물을 덮는 하늘과 같이 넓고 두터우며 높고 밝다.

[原文] 博厚則高明 博厚所以載物也 高明所以覆物也 悠久所以成物也.
[解釋] 넓어지고 두터워지면 높고 밝아진다. 넓고 두텁다는 것은 만물을 싣는 땅과 같은 것이다. 높고 밝다는 것은 만물을 덮는 하늘과 같은 것이다. 장구하다는 것은 모든 사물을 완성시키는 것이다.　出典〈中庸〉

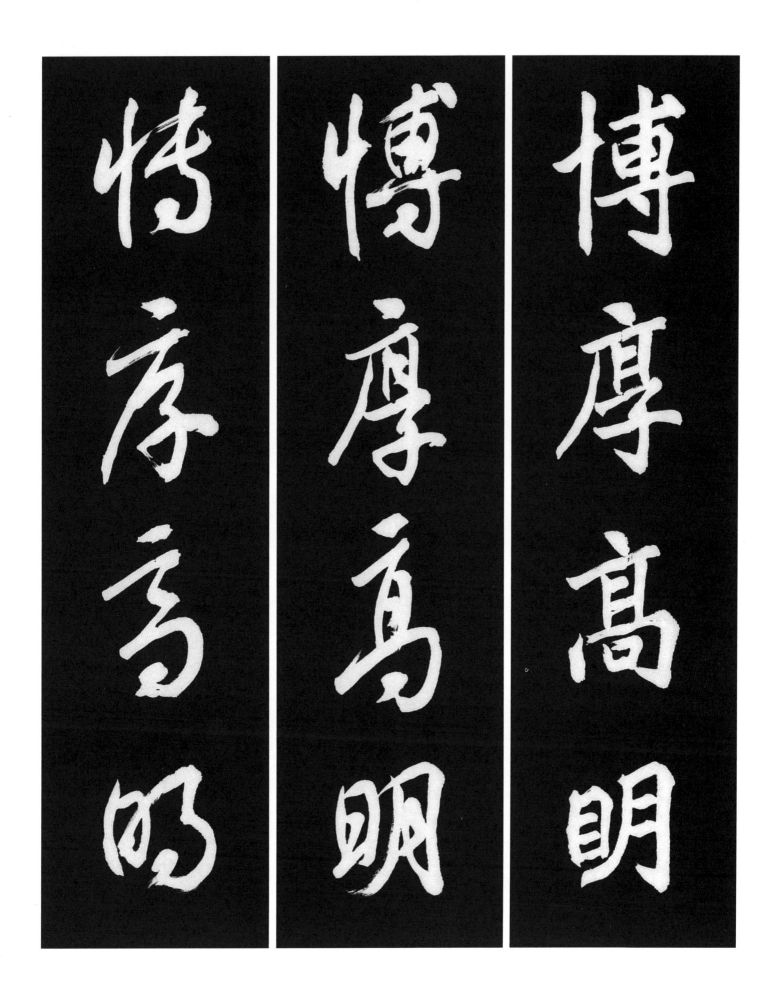

博厚高明

博厚高明

博厚高明

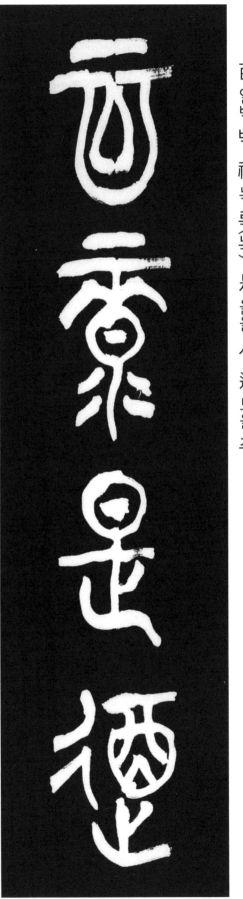

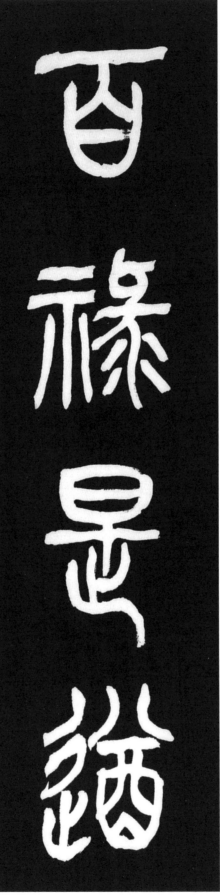

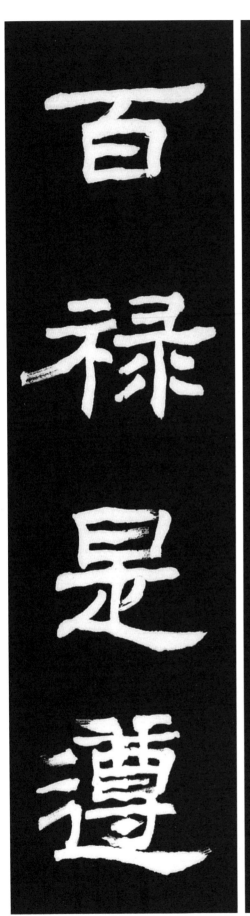

88 百祿是遒 온갖 복록(福祿)이 다 모여든다.

[原文] 受小球大球 爲下國綴旒 何天之休 不競不絿 不剛不柔 敷政優優 百祿是遒
[解釋] 작은 구슬과 큰 구슬을 함께 받어 나라의 본보기가 되시고 하늘이 내린 복을 누리셨다. 다투지도 탐내지도 않으시고 강하지도 약하지도 않으시어 정사를 여유롭게 펼치시니 온갖 복록이 모여 들었다.

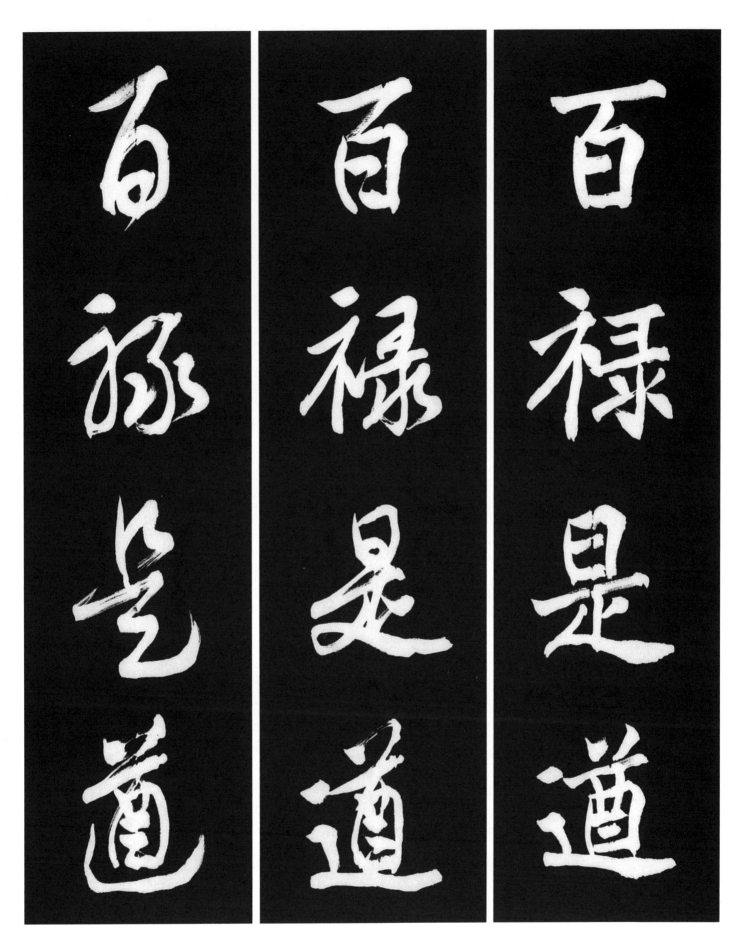

◆註ー ・綴旒(철류): 1)장대끝에 달아 바람에 나부끼게 한 깃발 2)본보기, 목표로 삼음 ・遒(모을주): 모이다.

出典 〈詩經 商頌篇〉

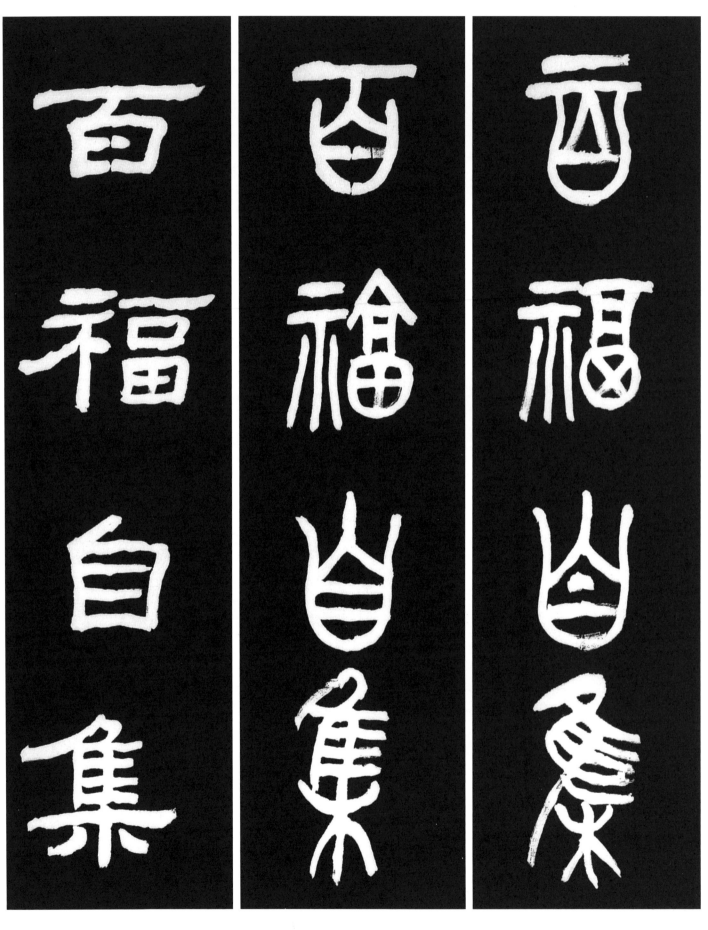

89 百福自集 온갖 복이 스스로 모인다.

[原文] 性燥心粗者 一事無成 心和氣平者 百福自集
[解釋] 성미가 조급하고 마음이 거친 사람은 한가지 일도 이룰수 없고 마음이 온화하고 기품이 평탄한 사람은 온갖 복이 스스로 모인다.　出典〈菜根譚 前篇〉

188

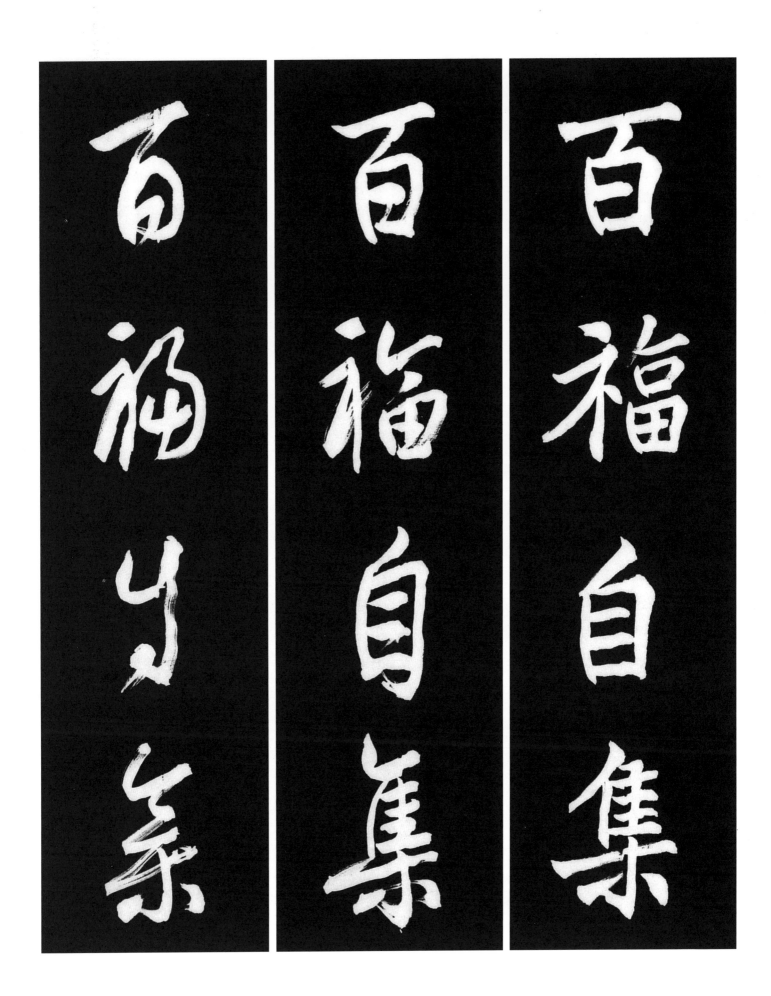

百福自集

百福自集

百福自集

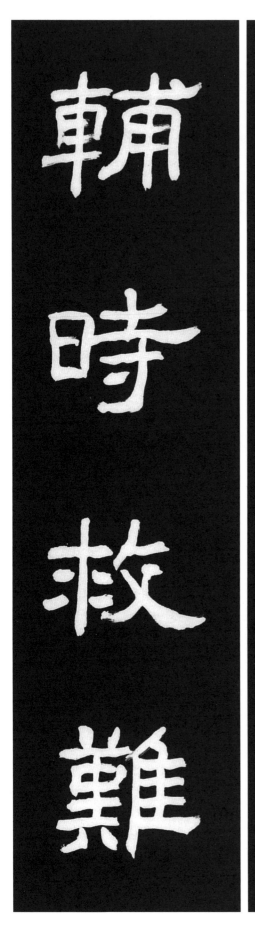

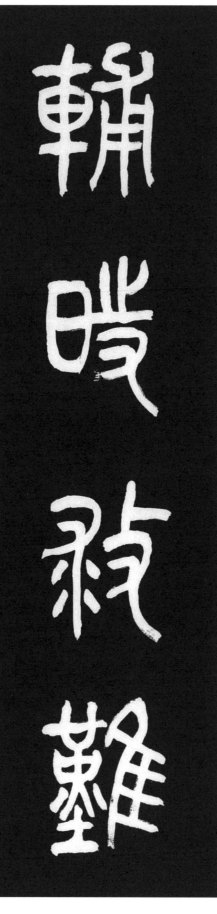

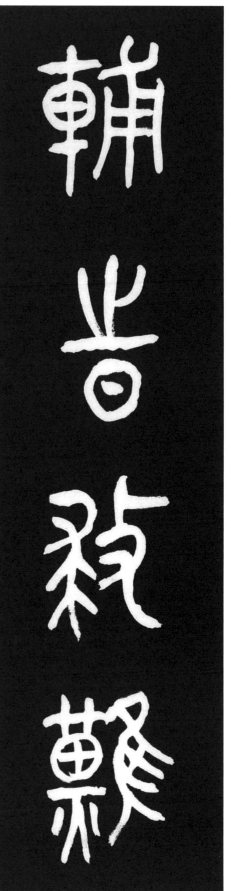

90　輔時救難 시대를 돕고 환난을 구제하다.

[原文] 臣平生有輔時救難 匡合之功 今爲魂魄 鎭護邦國 攘災救患之心 暫無渝改
[解釋] 신은 일생토록 시대를 돕고 어려움을 구제하며 나라를 바로잡은 공이 있으며 지금은 혼백이 되어서도 나라를 진압하고 재앙을 물리치고 환란을 구하는 마음은 한시도 변함이 없습니다.　出典〈三國遺事 卷1 未鄒王 竹葉軍篇〉

輔時救難

輔時救難

捕时救殺

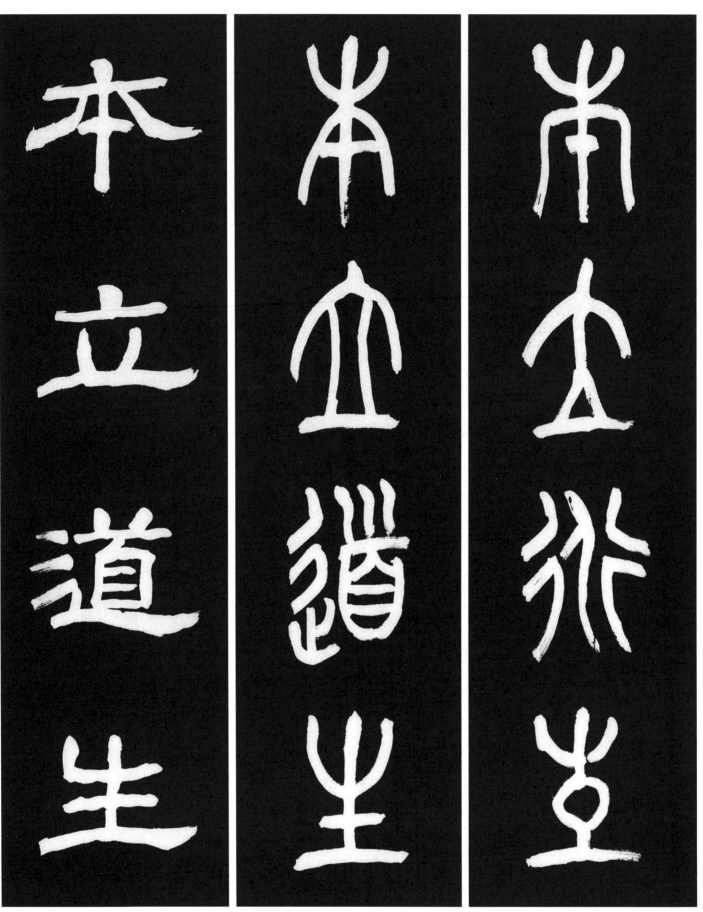

91 本立道生 근본이 제대로 서면 도(道)가 생기는 법이다.

[原文] 君子務本 本立而道生 孝弟也者 其爲仁之本與
[解釋] 군자는 근본에 힘쓰니, 근본이 제대로 서면 도(道)가 생기는 법이다. 따라서 부모에게 효도하고 우애하는 것은 인(仁)을 행하는 근본일 것이다.　出典〈論語 學而篇〉

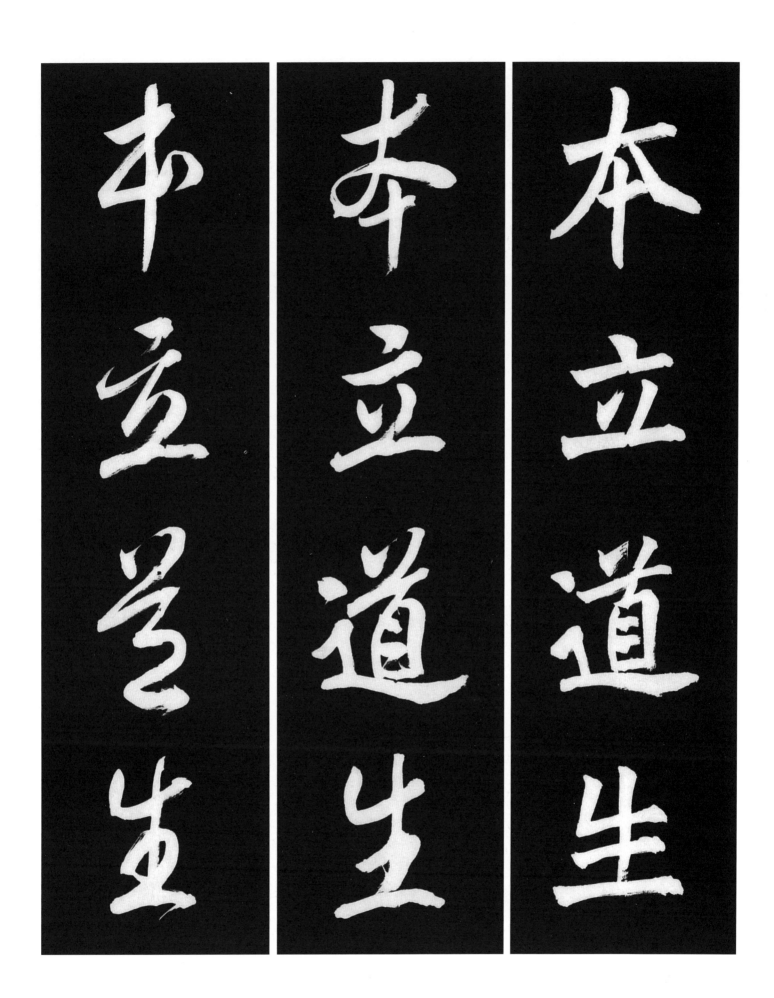

本立道生

本立道生

本立道生

193

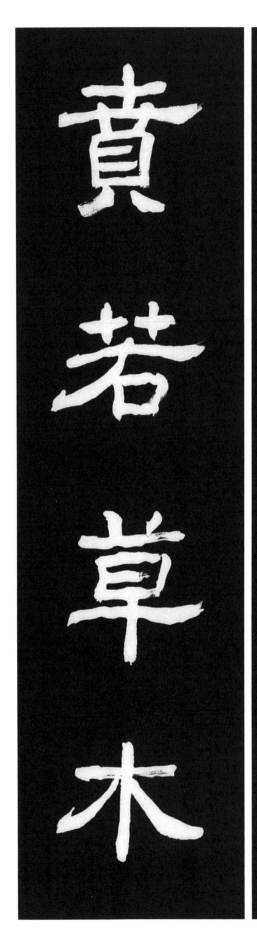
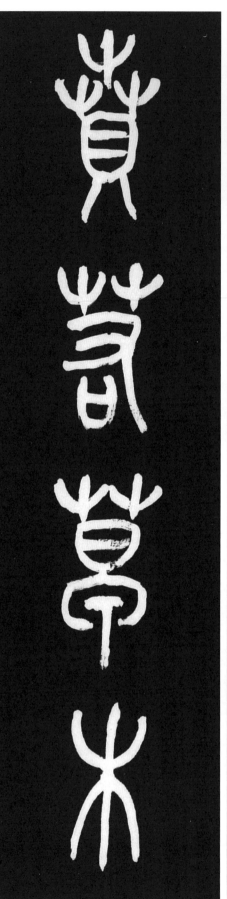
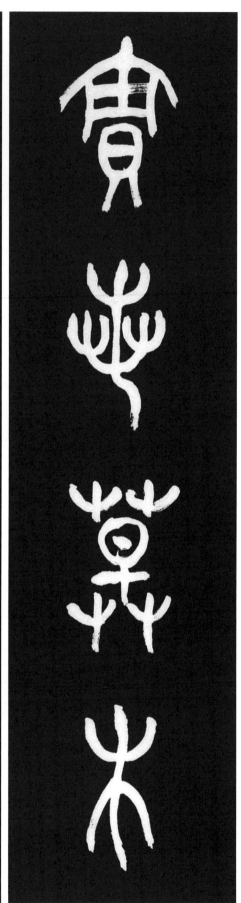

92 賁若草木 초목이 봄에 꽃이 피듯 한다.

[原文] 上天孚佑下民 罪人黜伏 天命弗僭 賁若草木 非民允殖
[解釋] 하늘의 신은 백성을 보살피시어 죄인을 내치시었다. 하늘의 명은 우리의 기대에 어긋나지 않아 초목의 꽃과 같아서 억조의 백성들은 진실로 번성하게 되었다. 出典〈書經〉

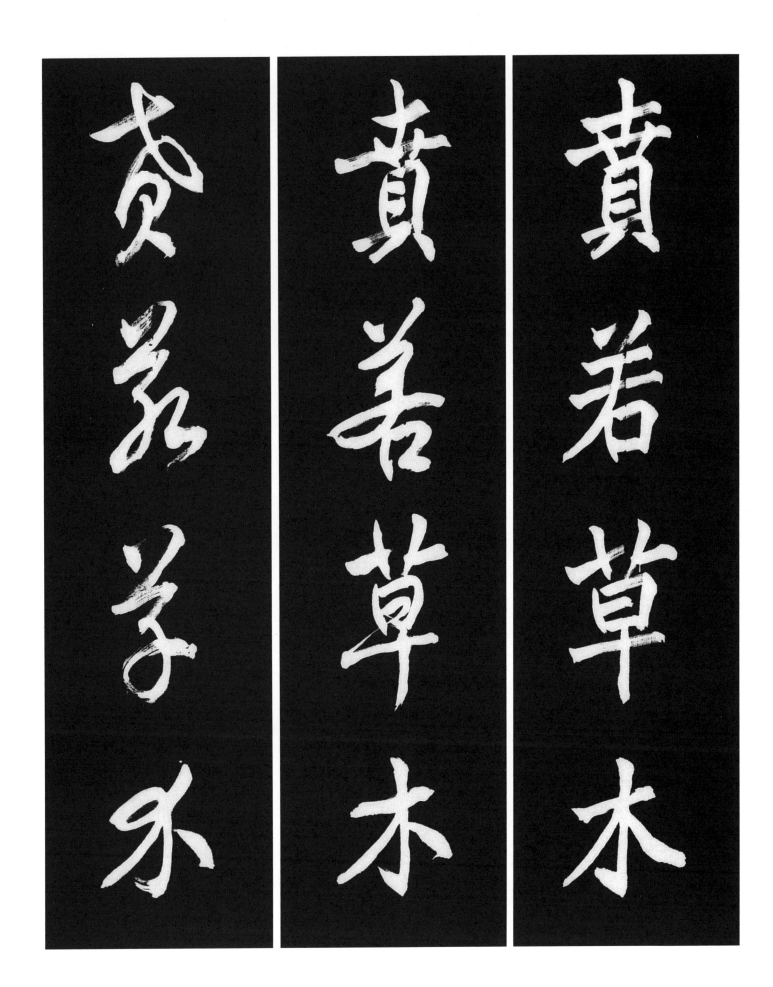

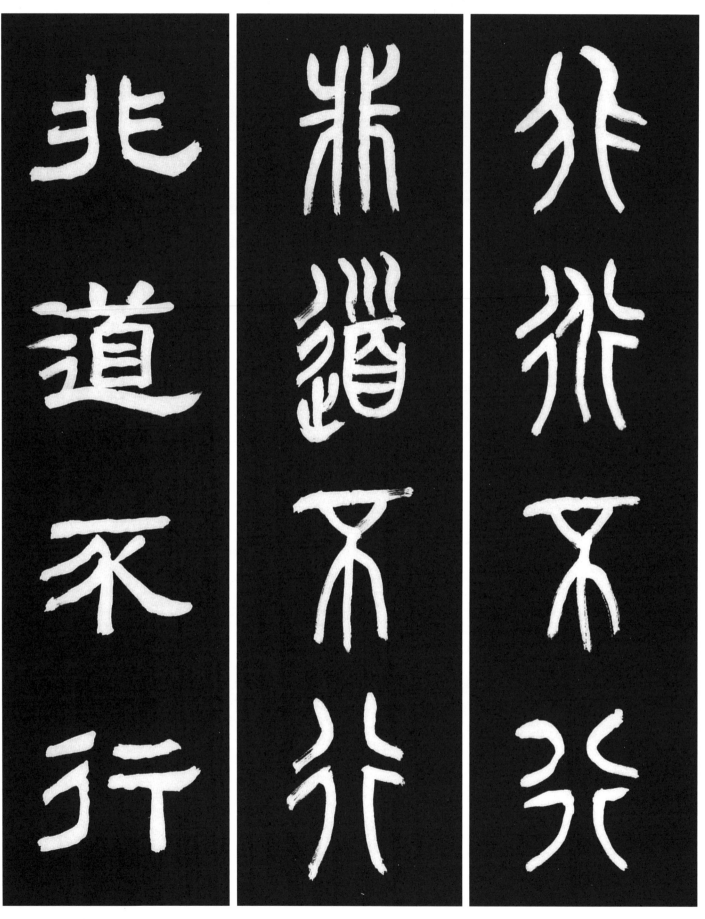

非 아닐 비
道 길 도
不 아닐 불
行 다닐 행

93 非道不行 도(道)에 맞지 않으면 실천하지 않는다.

[原文] 非法不言 非道不行
[解釋] 법(法)에 맞지 않으면 말하지 않고 도(道)에 맞지 않으면 실천하지 않는다.
出典〈孝經 卿大夫章〉

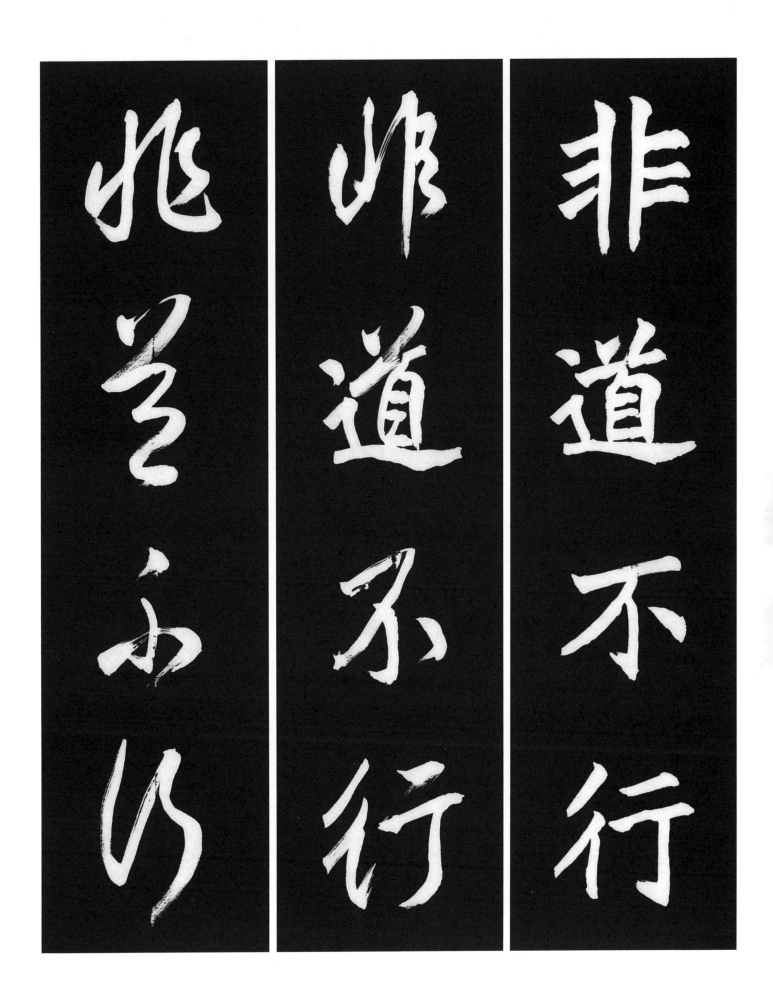

非道不行

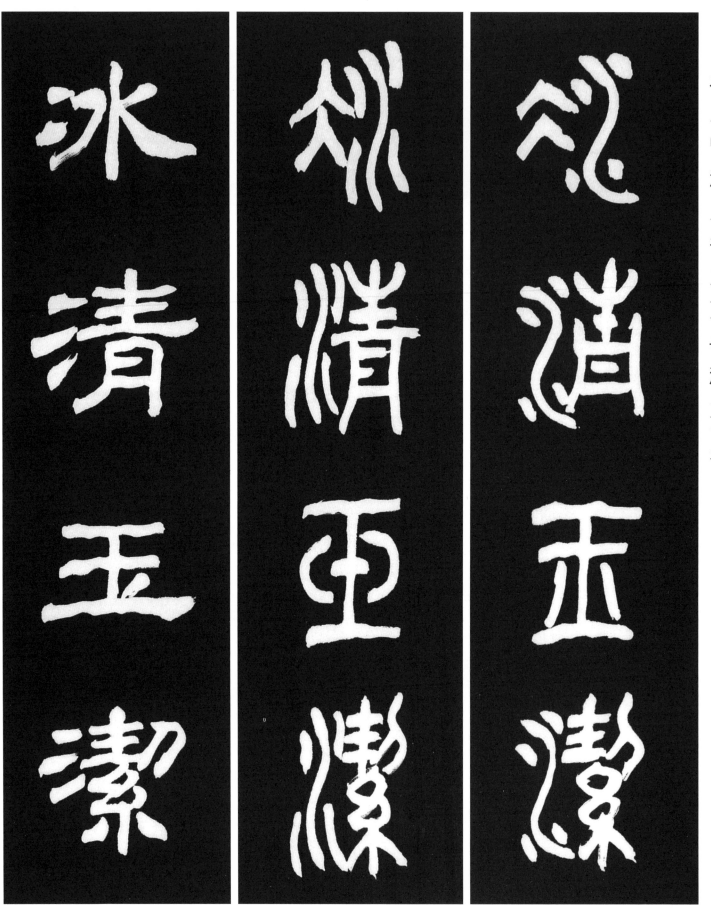

94 氷淸玉潔 얼음처럼 맑고 옥처럼 깨끗하다. 마음이 아주 깨끗하여 조금도 티가 없음을 이르는 말.

[原文] 藜口莧腸者 多氷淸玉潔 袞衣玉食者 甘婢膝奴顔 蓋志以澹泊明 而節從 肥甘喪也

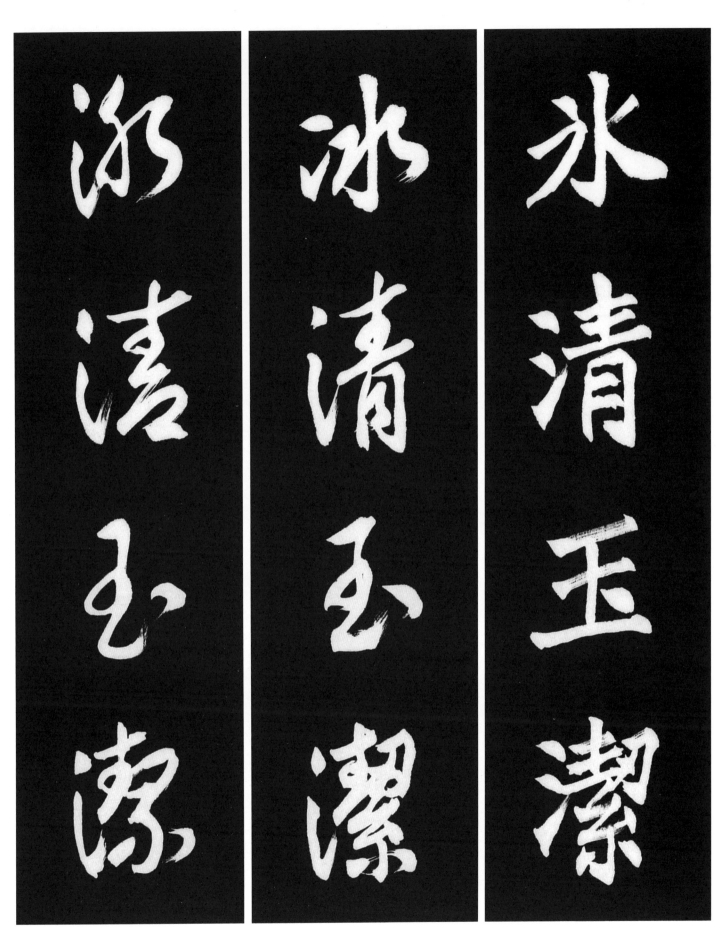

[解釋] 명아주를 먹고 비름으로 배채우는 가난한 사람중에도 얼음처럼 맑고 옥처럼 깨끗한 사람이 많지만 좋은 옷입고 좋은 음식 먹는 사람은 종처럼 비굴하게 아첨함도 마다하지 않는다. 대개 지조는 담백함으로써 점차 밝아지고 절개란 부귀를 탐하면 잃고 마는 것이다.

出典〈菜根譚 前集〉

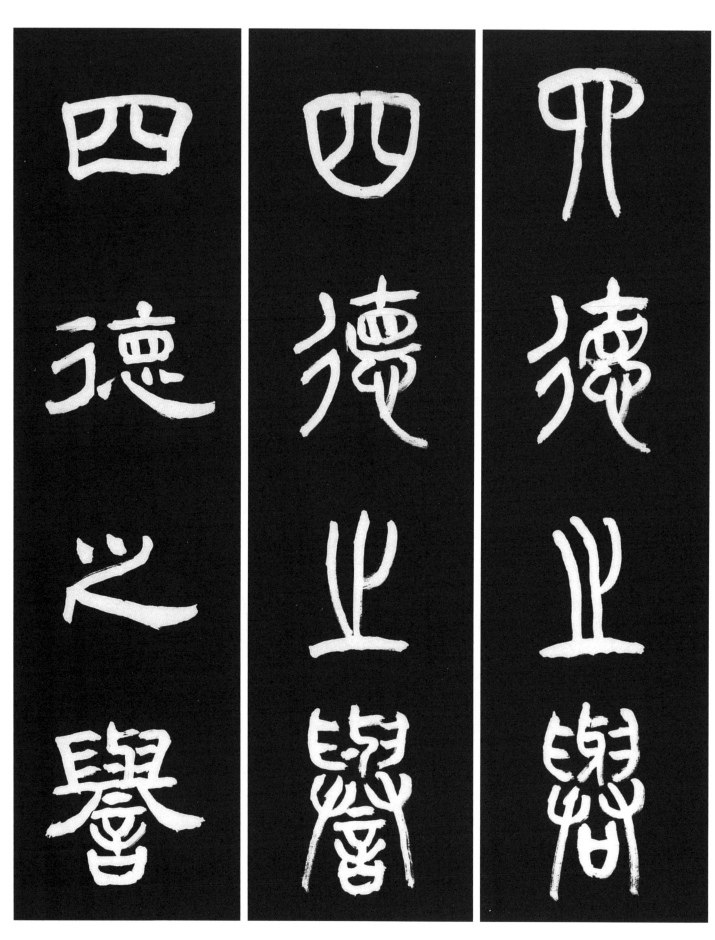

95　四德之譽 네 가지 아름다운 덕(德)

[原文] 益智書云　女有四德之譽　一曰婦德　二曰婦容　三曰婦言　四曰婦工也

[解釋] 익지서(益智書)에 이르기를 여자에게는 네가지 덕이 있는데 첫째 부덕이요. 둘째 부용이요. 세째 부언이요. 네째는 부공이다.　出典〈明心寶鑑 婦行篇〉

四德之譽

四遠之譽

四速弓謣

96 四海一家 온 세상이 한집안 처럼 되다.

[原文] 近者歌謳而樂之 遠者竭蹙而趨之 無幽閒辟陋之國 莫不趨使而安樂之 四海之内若一家

[解釋] 가까이 있는 자는 추종하지 않는 나라가 없어 편안 했으며 먼곳에 있는 자는 달려와 추종했고 벽지나 외진 나라들도 외톨이가 되지 않고 추종하지 않는 나라가 없어 편안하게 됐으며 온 세상이 한 집안처럼 되다. 出典〈荀子 議兵篇〉

四海一家　　四海一家　　四海一家

97 山高水長 산처럼 높고 물처럼 길다.

[原文] 雲山蒼蒼 江水泱泱 先生之風 山高水長
[解釋] 운산(雲山)은 푸르고 강물은 깊고 넓도다. 선생의 덕풍(德風)은 산처럼 높고 물처럼 길다.

出典〈古文眞寶 後集〉

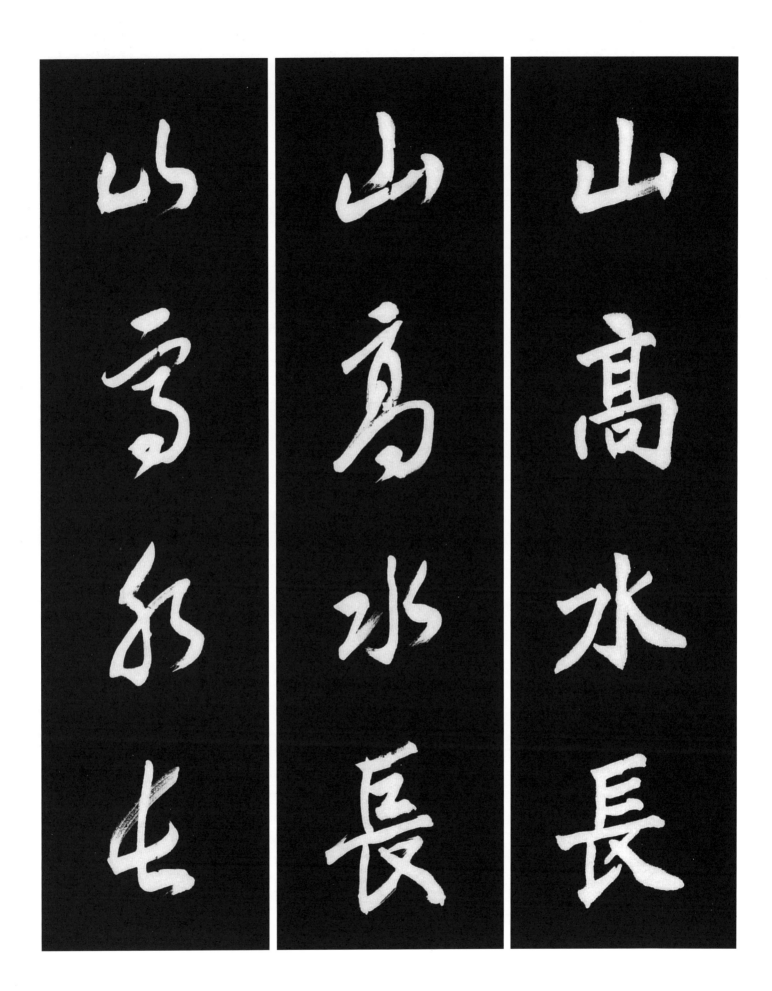

山高水長

山高水長

山高水長

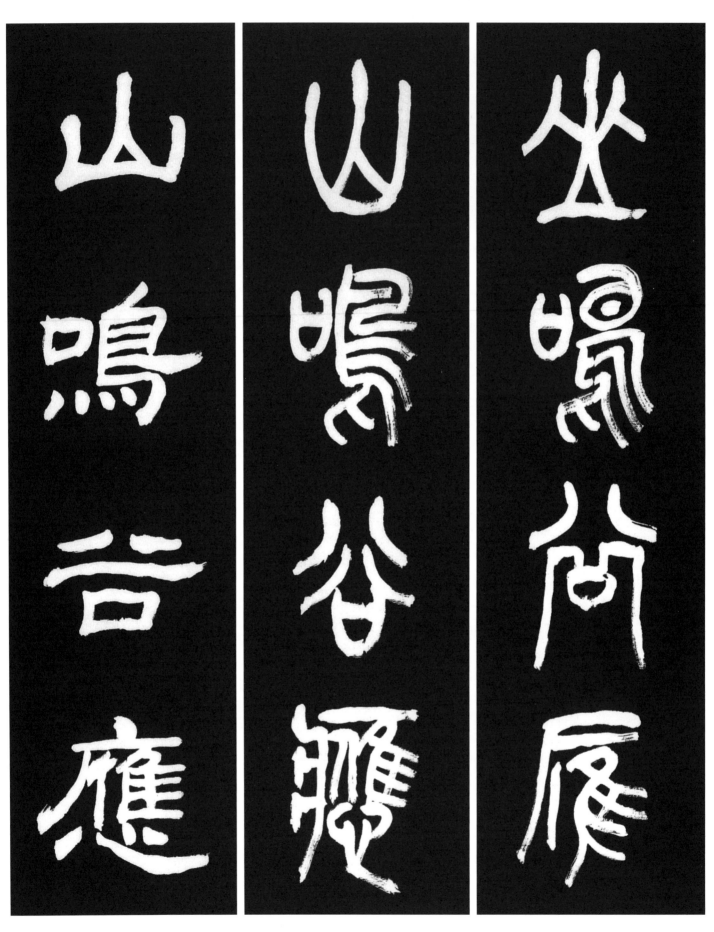

98 山鳴谷應 산이 울리고 골짜기가 응한다.

[原文] 山鳴谷應　風起水涌
[解釋] 산이 울리고 골짜기가 응하니 바람이 불어대고 강물이 솟구친다.
出典〈古文眞寶 後集〉

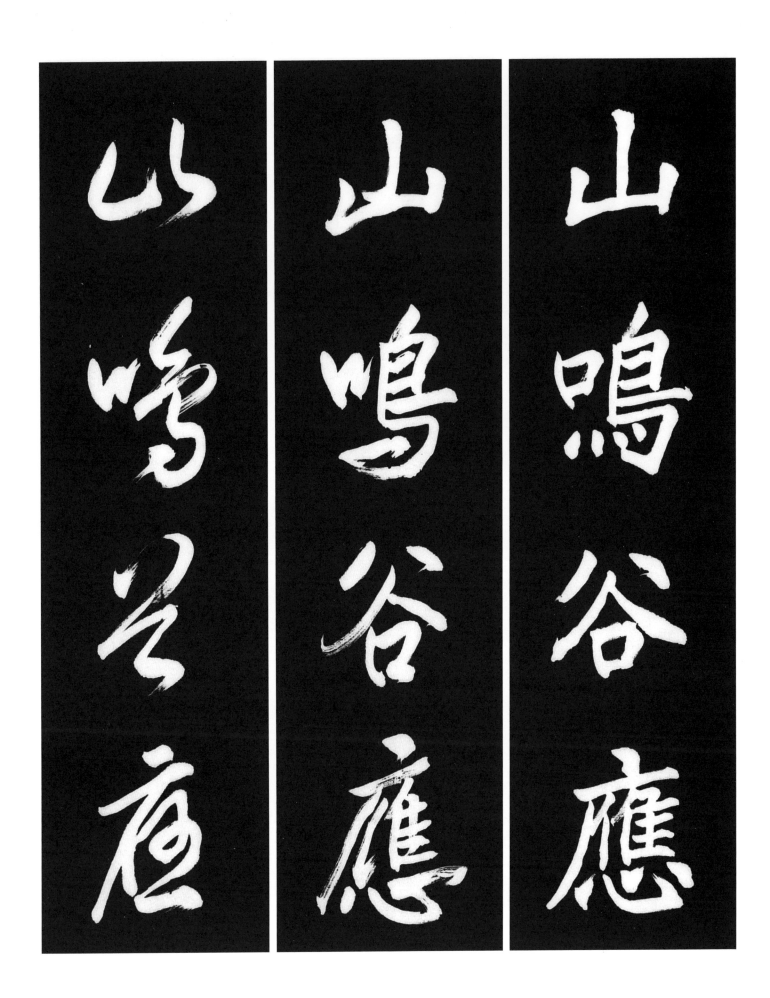

山鳴谷應

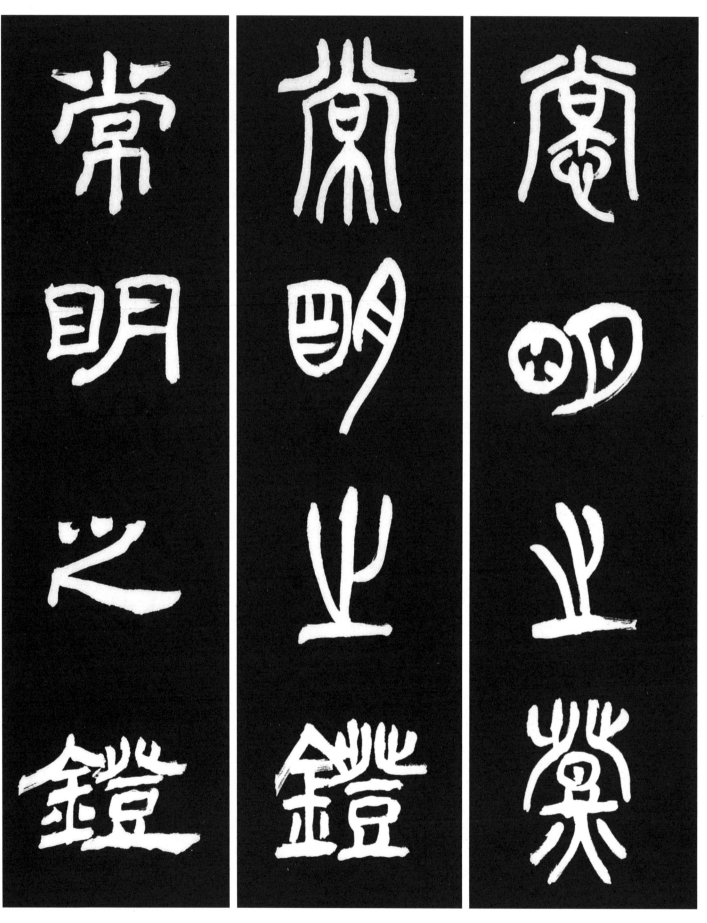

99 常明之燈 항상 꺼지지 않고 밝히는 등불로 영원한 지식

[原文] 馮意興作爲者 隨作則隨止 豈是不退之輪 從情識解悟者 有悟則有迷 終非常明之燈

[解釋] 즉흥적으로 일을 하는 자는 시작하였다가는 곧 중지하니 어찌 후퇴하지 않는 수레바퀴일수 있으며, 감정의 인식에 따라 깨달은 자는 깨닫자마자 미혹하게 되어 끝내 항상 밝히는 등불이 되지 못한다. 出典〈菜根譚 前集〉

208

常明之燈

常明之燈

常明之燈
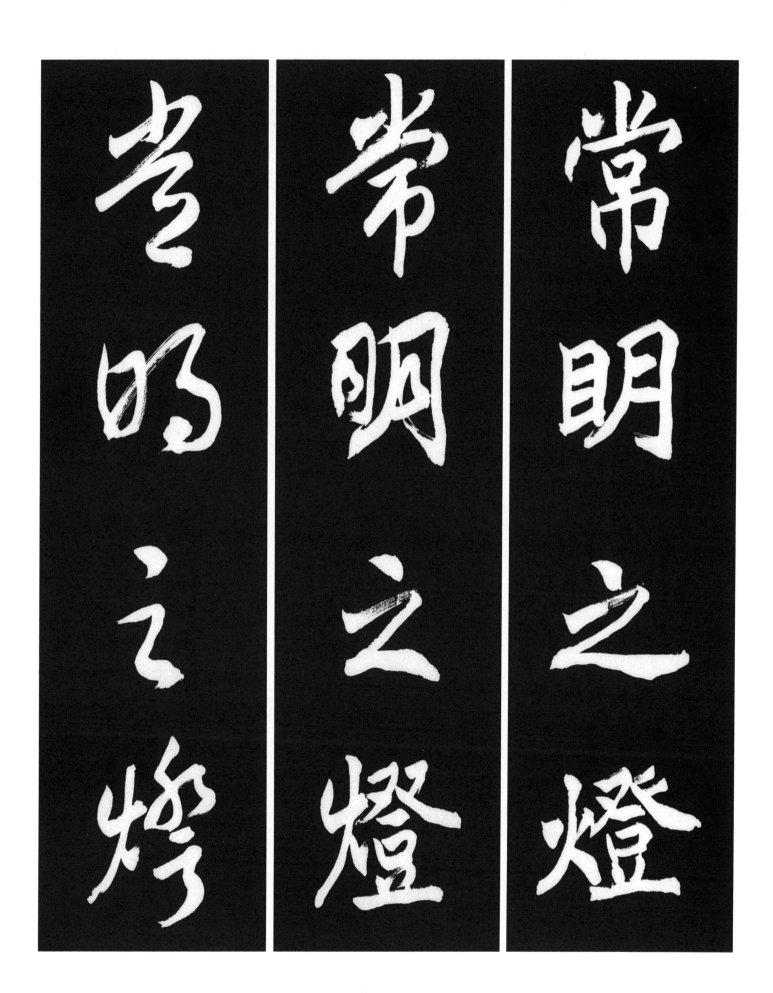

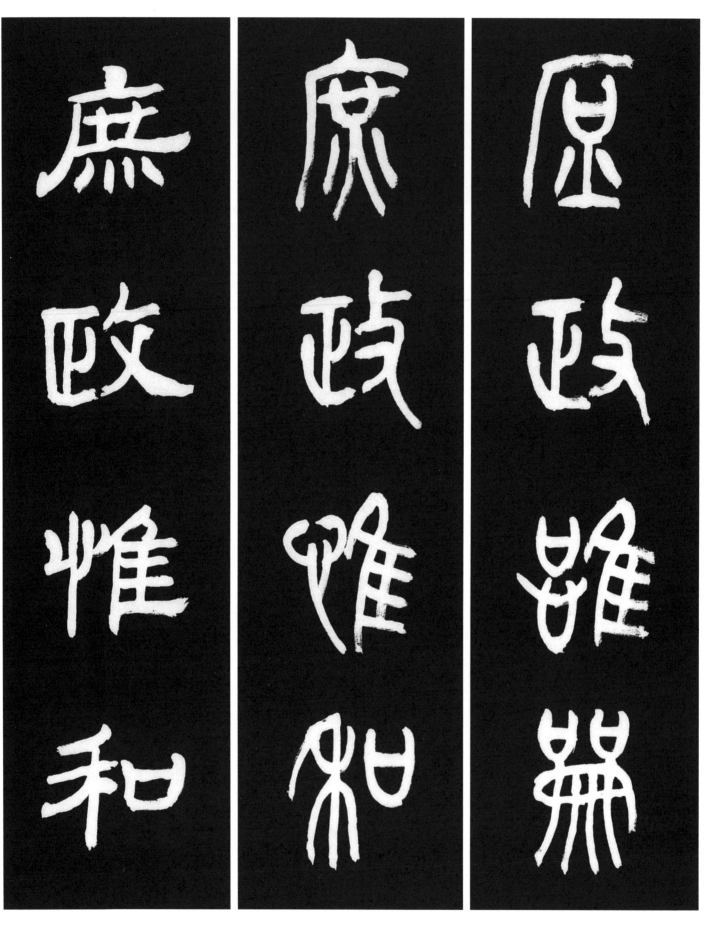

100 庶政惟和 모든 정사(政事)가 화합하다.

[原文] 內有百揆四岳 外有州牧侯伯 庶政惟和 萬國咸寧
[解釋] 안에는 百揆와 四岳을 두고 밖에는 州牧과 侯伯을 두시니 모든 정사가 화합하게 이루어 모든 나라들이 평화로워졌다.
出典〈書經 周書 周官篇〉

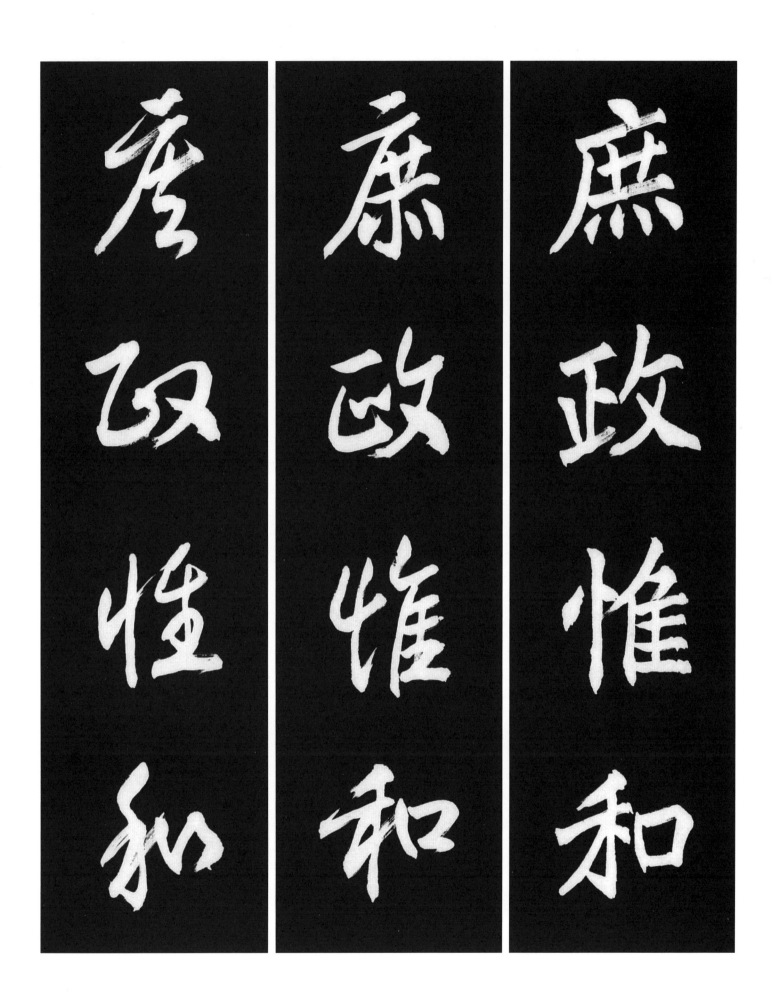

庶政惟和

庶政惟和

庶政惟和

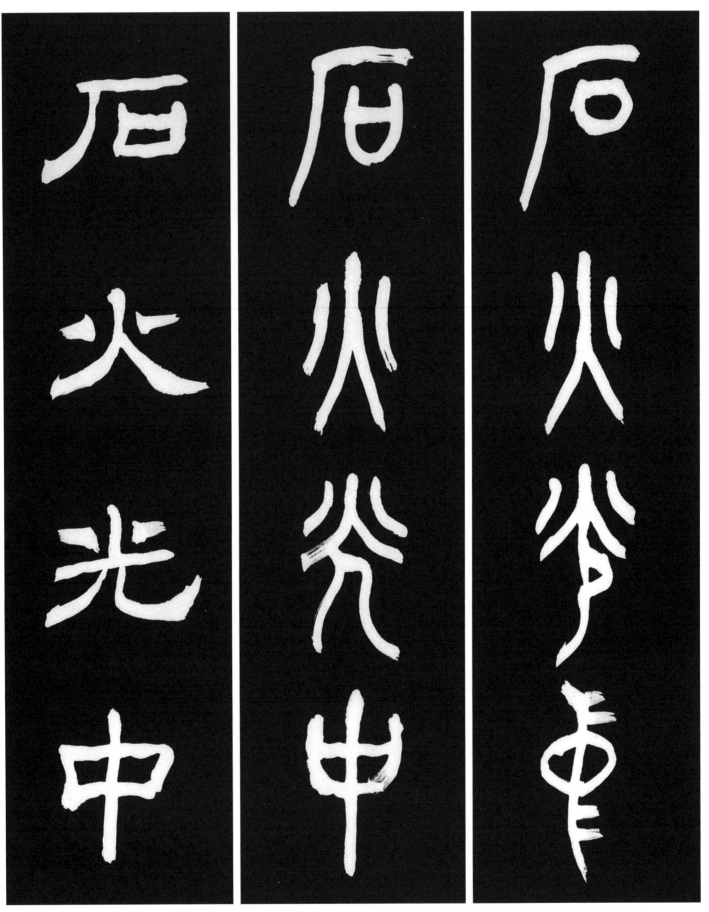

101　石火光中 지극히 짧은 시간을 이름.

[原文] 石火光中　爭長競短　幾何光陰　蝸牛角上　較雌論雄　許大世界
[解釋] 석화(石火) 같이 불꽃 같은 인생에서 길고 짧음을 다툰들 그 세월이 얼마나 되겠는가. 달팽이 뿔위에서 자웅을 겨룬들 그 세상이 얼마나 되겠는가.

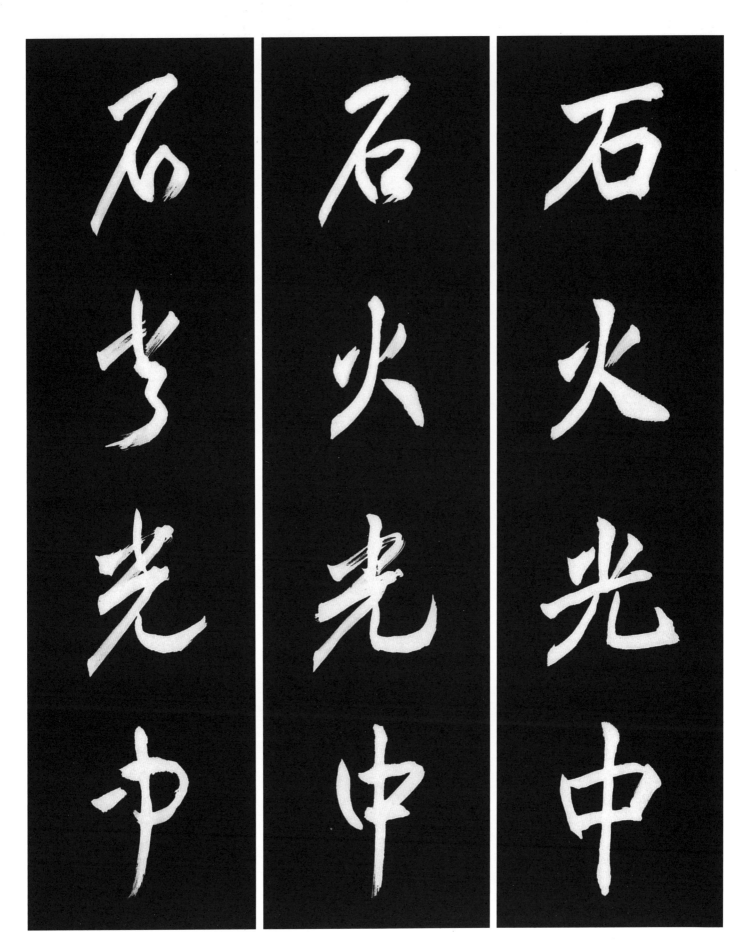

◆註- ・幾何(기하): 얼마나(의문사) ・許(허): 幾何와 같음

出典〈菜根譚 後篇〉

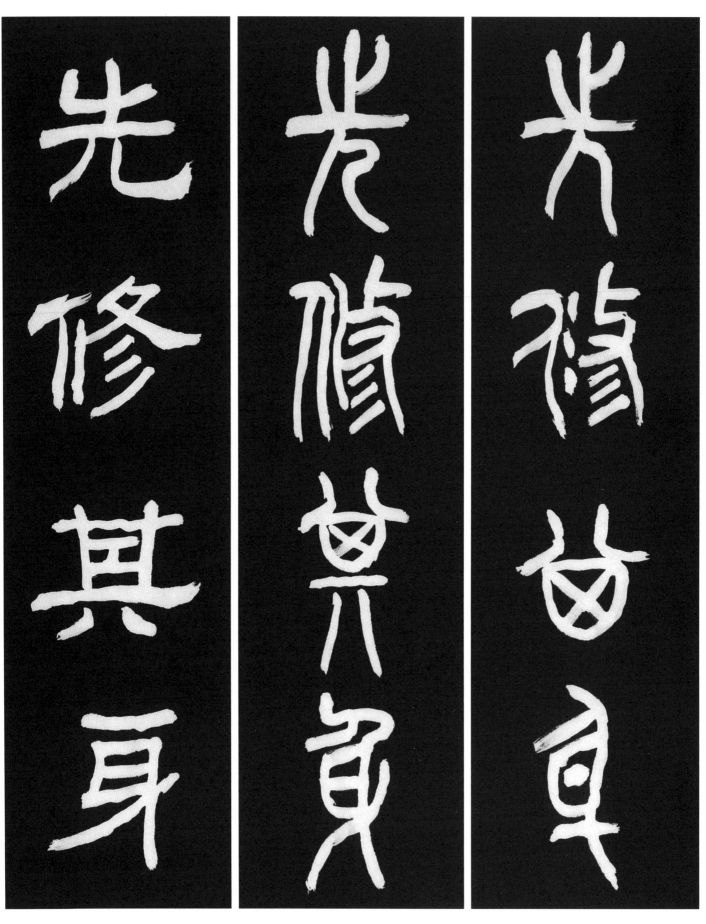

102　先修其身 먼저 자신의 몸을 닦는다.

[原文] 欲治其國者 先齊其家 欲齊其家者 先修其身
[解釋] 그 나라를 다스리고자 하는이는 먼저 그집안을 가지런히하고 그집안을 가지런히하려는 이는 먼저 자신을 닦아야 한다.
　出典〈大學〉

先修其身

先修其身

先脩至方

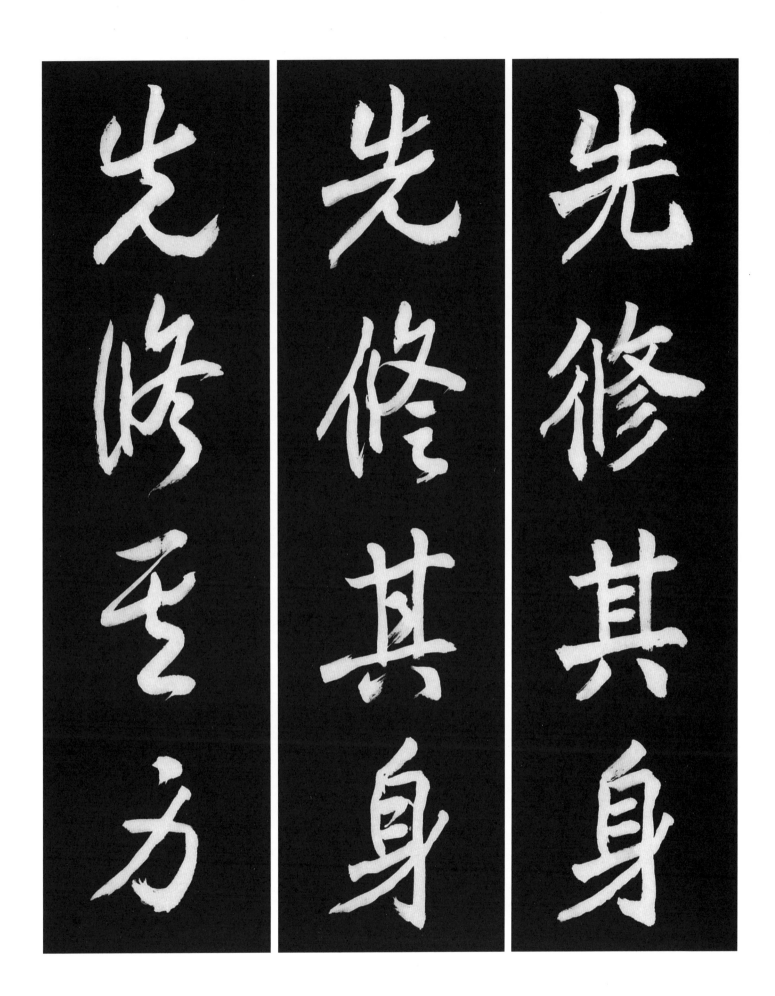

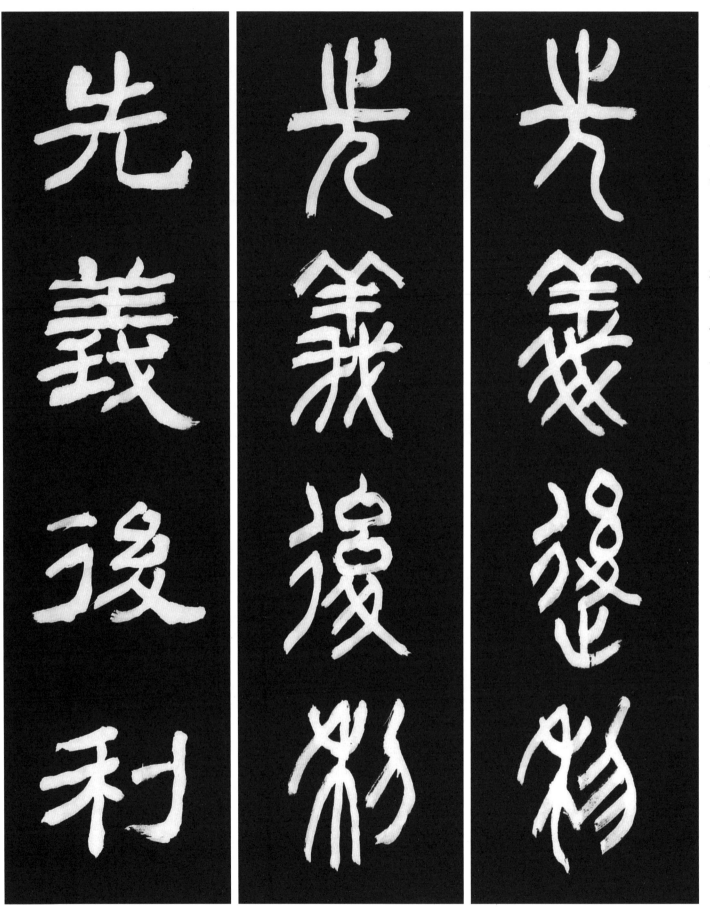

103　先義後利 의(義)를 우선하고 이익을 뒤로 미룬다.

[原文] 先義而後利者榮 先利而後義者辱 榮者常通 辱者常窮 通者常制人 窮者 常制於人 是榮辱之大分也

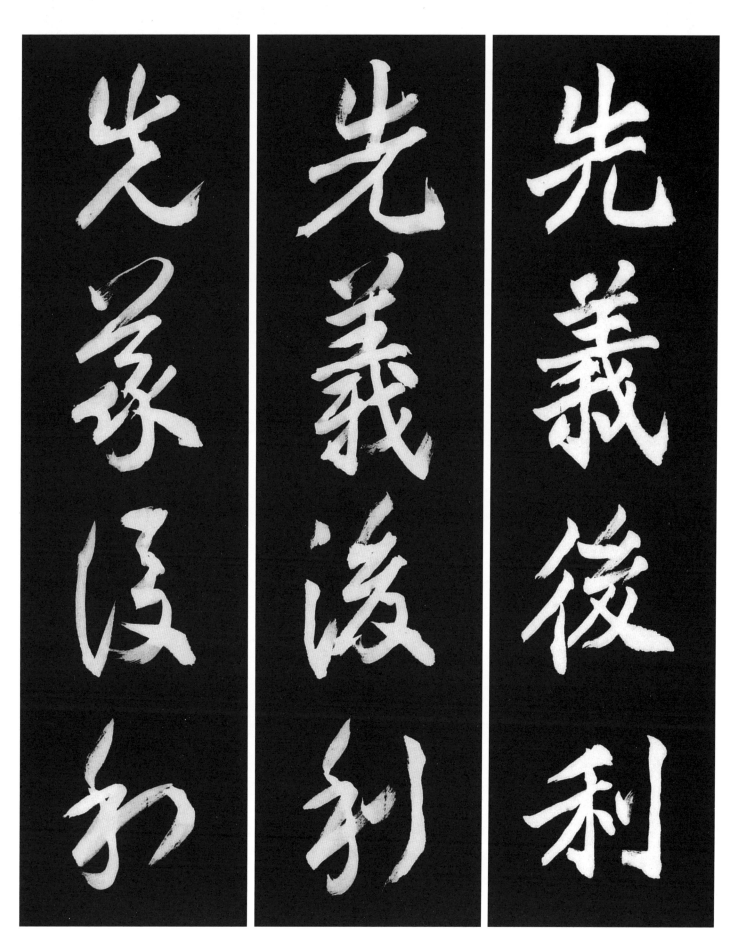

先義後利

[解釋] 의(義)를 앞세우고 이익(利益)을 뒤로 하는 자는 영예롭고 이익(利益)을 우선하고 의(義)를 뒤로 하는 자는 치욕스럽다. 영예로운 자는 항상 통하지만 치욕스러운 자는 항상 궁하다. 통한자는 항상 남을 제압하지만 궁핍한 자는 항상 남의 제어를 받는다. 이것이 영예와 치욕함의 큰나뉨이다.

出典〈荀子 榮辱篇〉

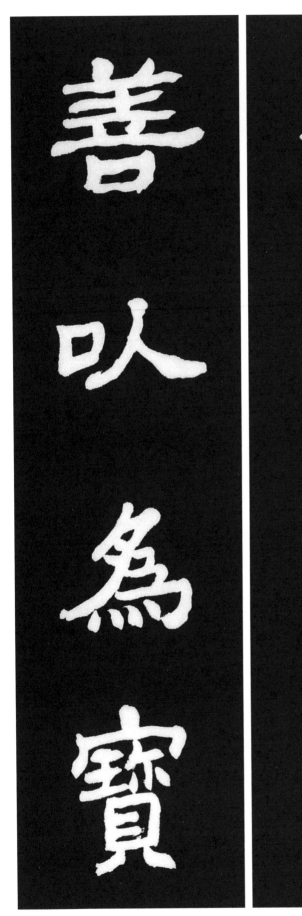

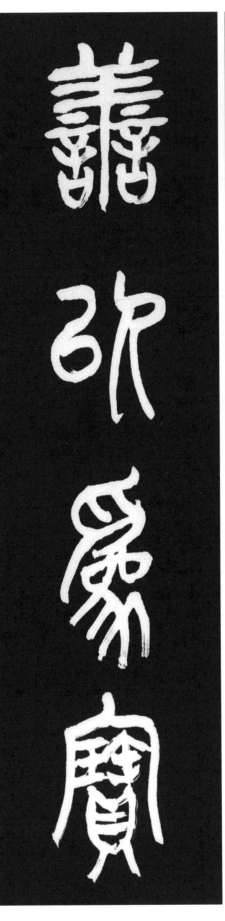

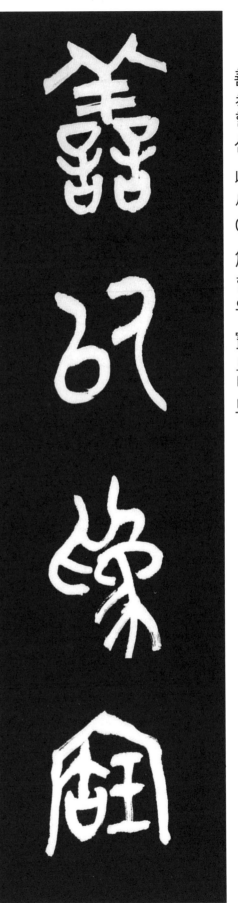

104　**善以爲寶** 착한 것을 보배로 삼는다.

[原文] 楚書曰 楚國無以爲寶 惟善以爲寶
[解釋] 초서에 초나라는 국보로 삼을 만한 물건이 없고 오직 선한 사람을 국보로 삼는다고 하였다.

出典〈大學 傳十章〉

善以為寶　善以為寶　善以為寶

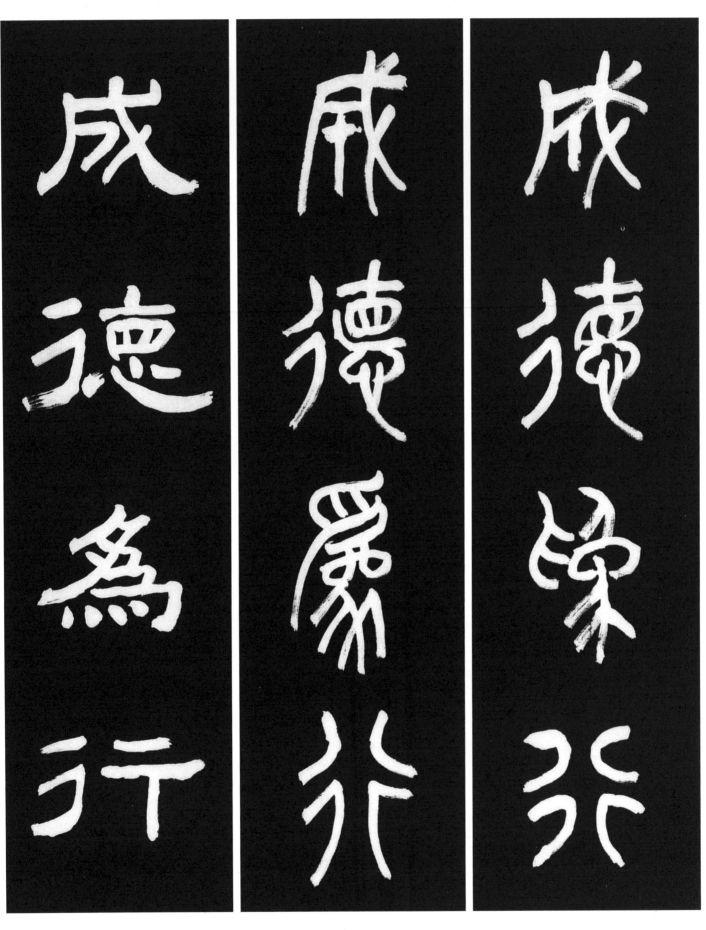

105 成德爲行 덕(德)을 이루는 것을 행동으로 한다.

[原文] 君子-以成德爲行 日可見之行也 潛之爲言也 隱而未見 行而未成 是以君子弗用也
[解釋] 군자는 덕(德)을 이룸으로써 행동하는데 날마다 볼수 있는 것이 행동이다. 감추어서 말을 하는 것은 숨어서 드러나지 않고 행동 하였는데도 이루어지지 않아도 이로써 군자(君子)는 쓰지 않는다. 出典〈周易 乾卦〉

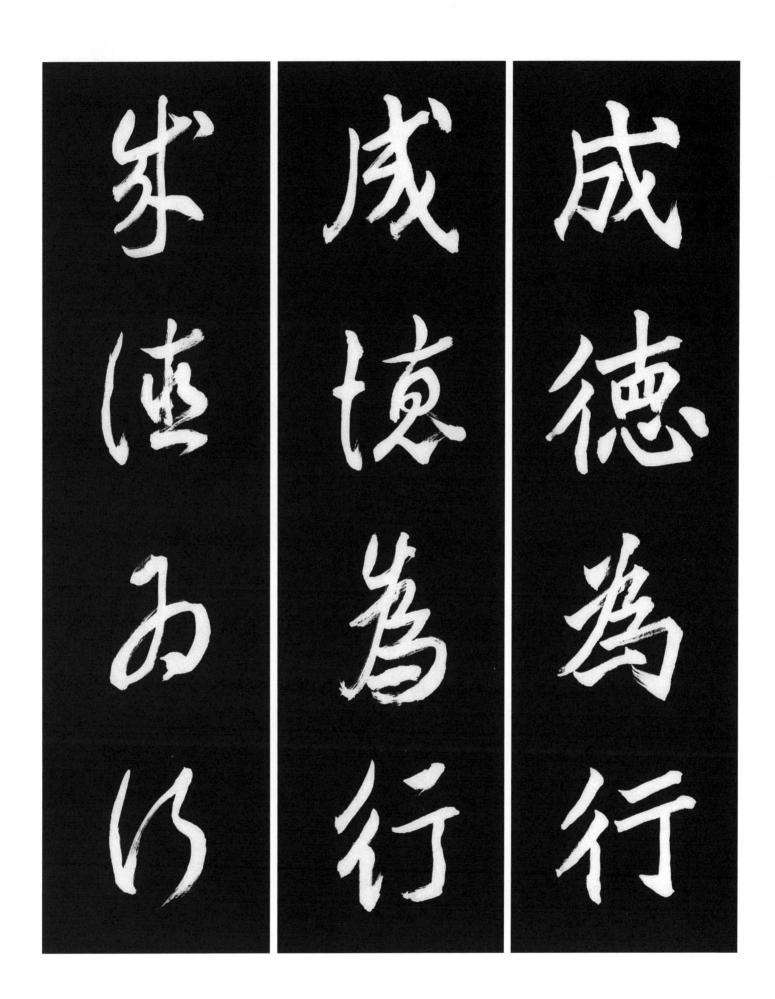

成德為行　成德為行

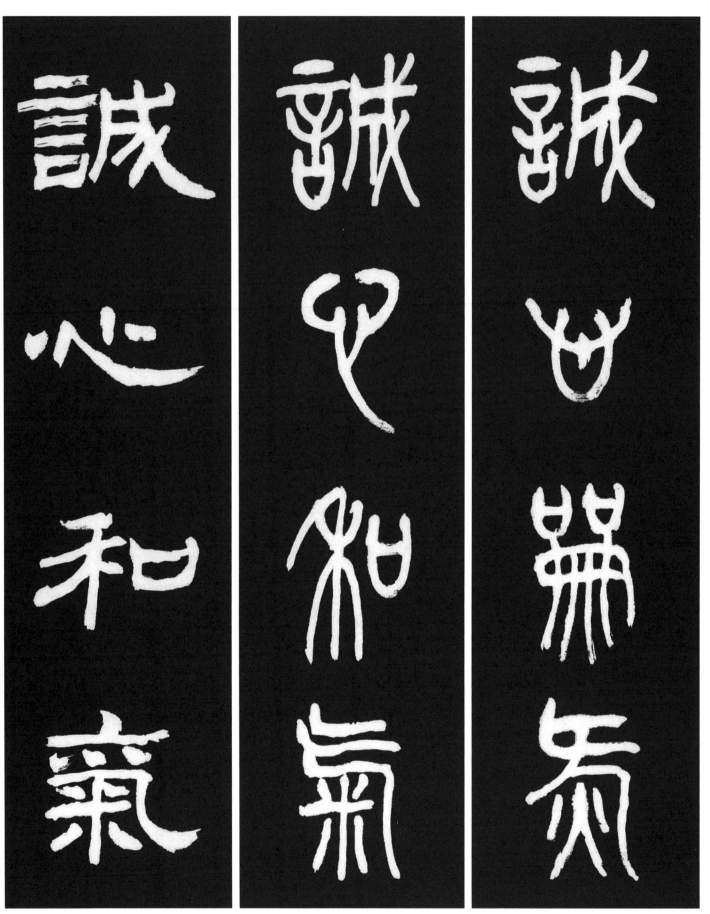

106 誠心和氣 성실한 마음과 화(和)한 기(氣)

[原文] 家庭 有個眞佛 日用 有種眞道 人能誠心和氣 愉色婉言 使父母兄弟間 形骸兩釋 意氣交流 勝於調息觀心萬倍矣.

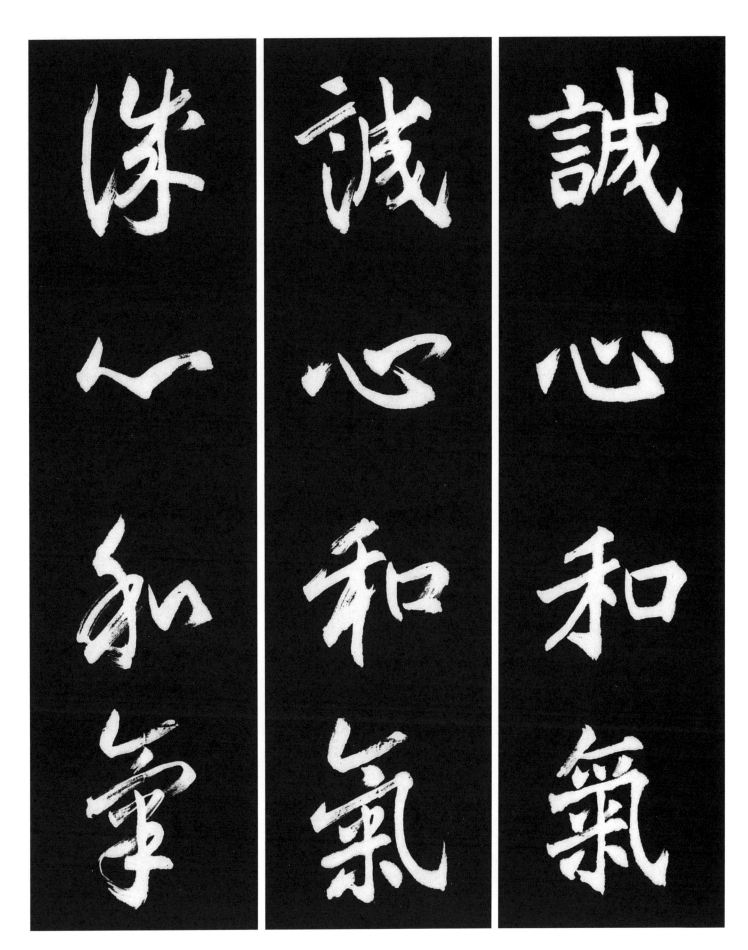

[解釋] 가정에 하나에도 참부처가 있고 일상에도 한가지 참된 도(道)가 있다. 사람이 성실한 마음과 화(和)한 기(氣)를 지니고, 유한 얼굴과 순한 말씨로 부모형제를 한몸같이하여 뜻을 통하게 할 수 있다면 이는 앉아서 수행하는 것보다 만배 나은 것이다.

出典〈菜根譚 前集〉

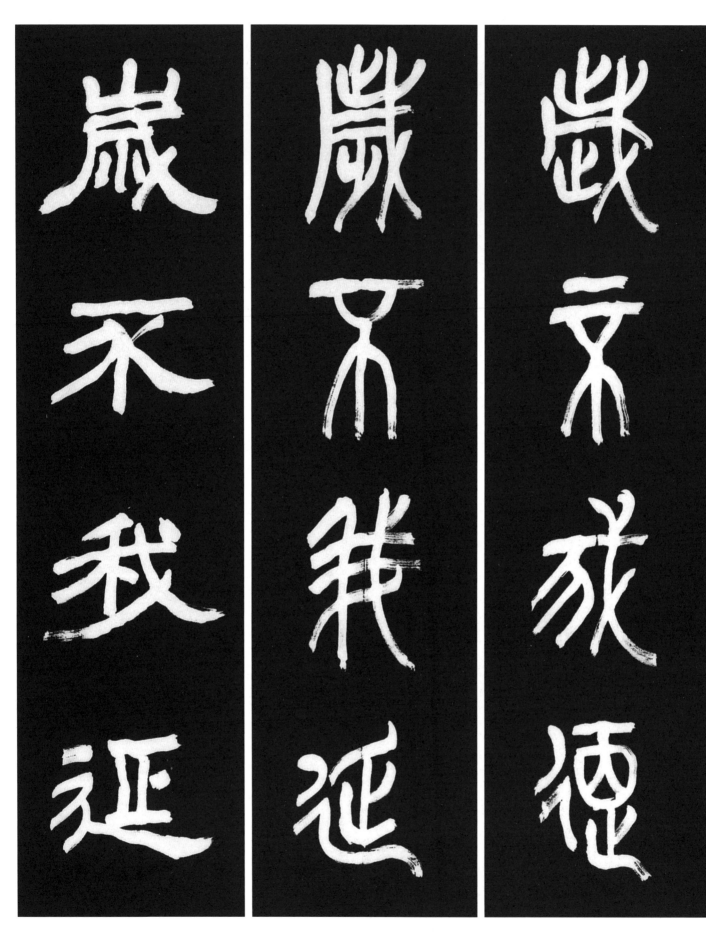

107 歲不我延 세월은 나로 하여 기다려주지 않는다.

[原文] 勿謂今日不學而有來日 勿謂今年不學而有來年 日月逝矣 歲不我延 嗚 呼老矣 是誰之愆
[解釋] 금일에 배우지 않아도 내일이 있다 하지 말라. 금년에 배우지 않고 내년이 있다 말하지말라. 날과 달은 간다. 세월은 나로 기다려주지 않으니 아아 늙었도다 이 누구의 허물인가. 出典〈古文眞寶 前集〉

224

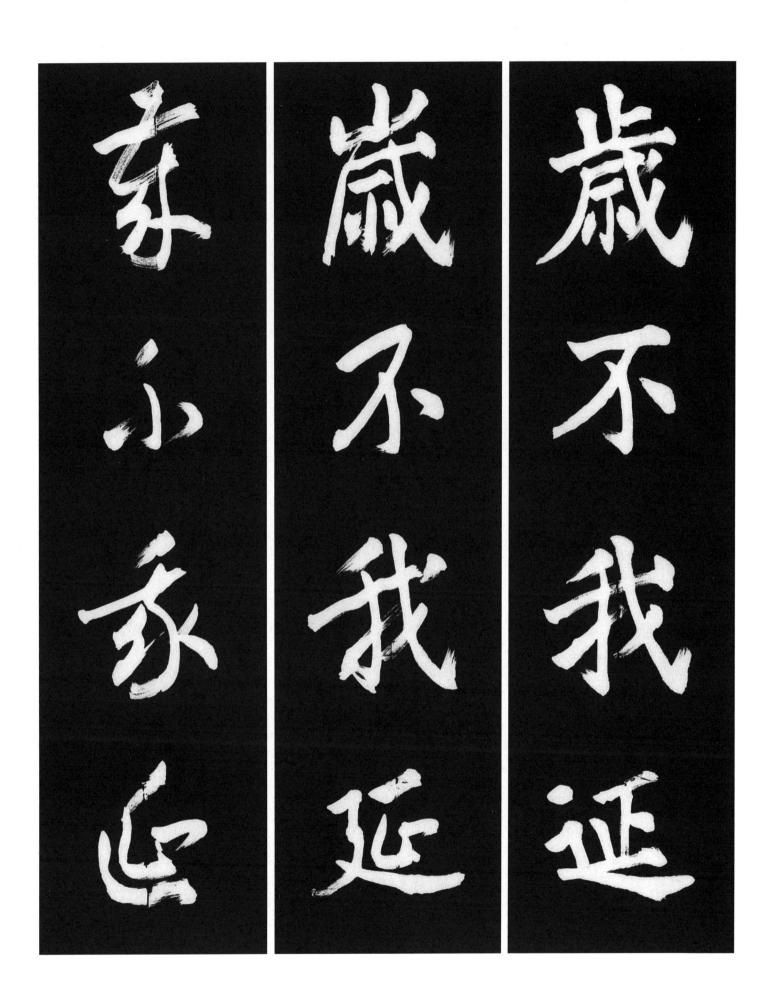

歲不我延

歲不我延

森不家延

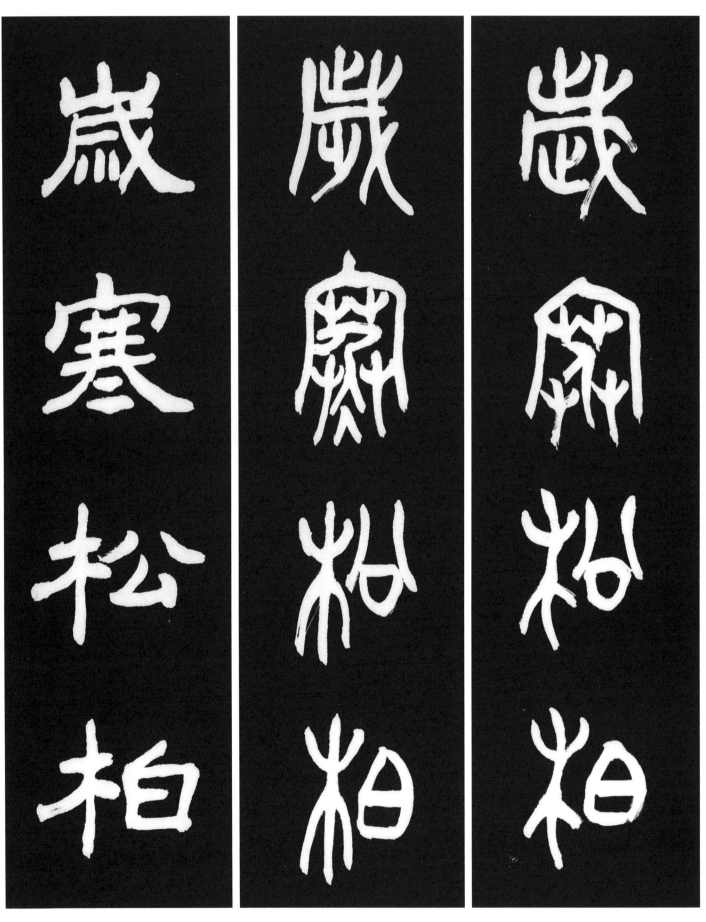

108　**歲寒松柏** 추운 겨울의 소나무와 잣나무(추운 겨울에도 그 푸르름을 변치않음을 말함)

[原文] 子曰 歲寒 然後知松柏之後凋也

[解釋] 공자가 말하였다. "추워진 다음에야 비로소 소나무와 잣나무가 시들지 않는 것을 알게 된다."

出典〈論語 子罕篇〉

歲寒松柏

歲寒松柏

歲寒松柏

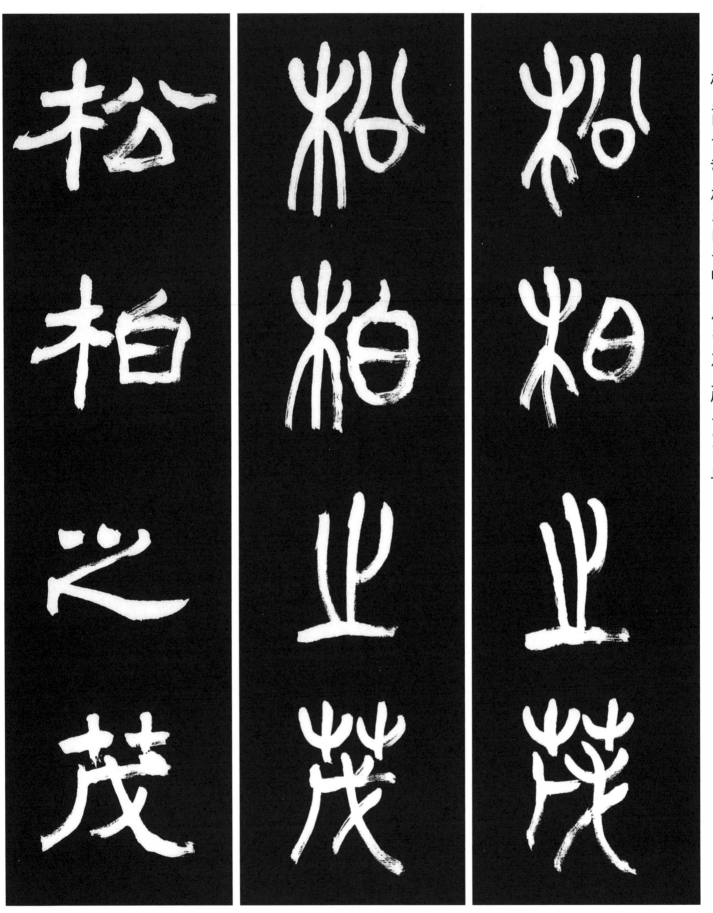

109 松柏之茂 소나무와 잣나무의 무성함.

[原文] 夫大寒至 霜雪降 然後知松柏之茂也
[解釋] 날씨가 매섭게 춥고 서리와 눈이 내려야 비로소 소나무와 잣나무의 무성함과 푸르름을 알수 있다.

出典〈淮南子, 俶眞訓篇〉

松柏之茂

松柏之羲

松柏之友

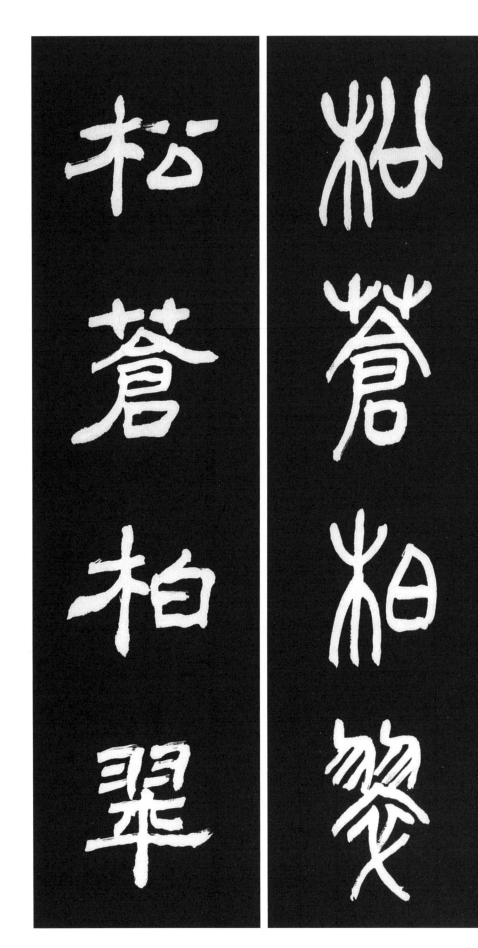

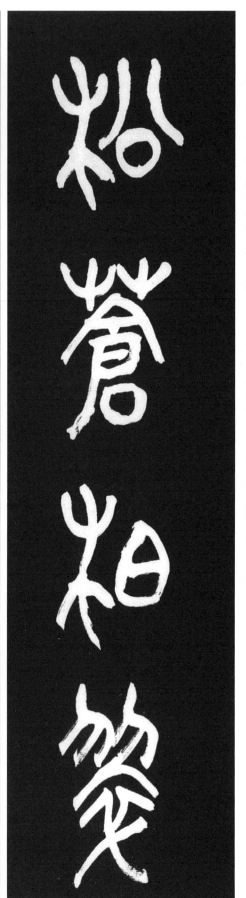

110 松蒼柏翠 푸른 소나무와 잣나무

[原文] 桃李雖艶 何如松蒼柏翠之堅貞 梨杏雖甘 何如橙黃橘綠之馨列 信乎 濃夭不及淡久 早秀不如晚成也

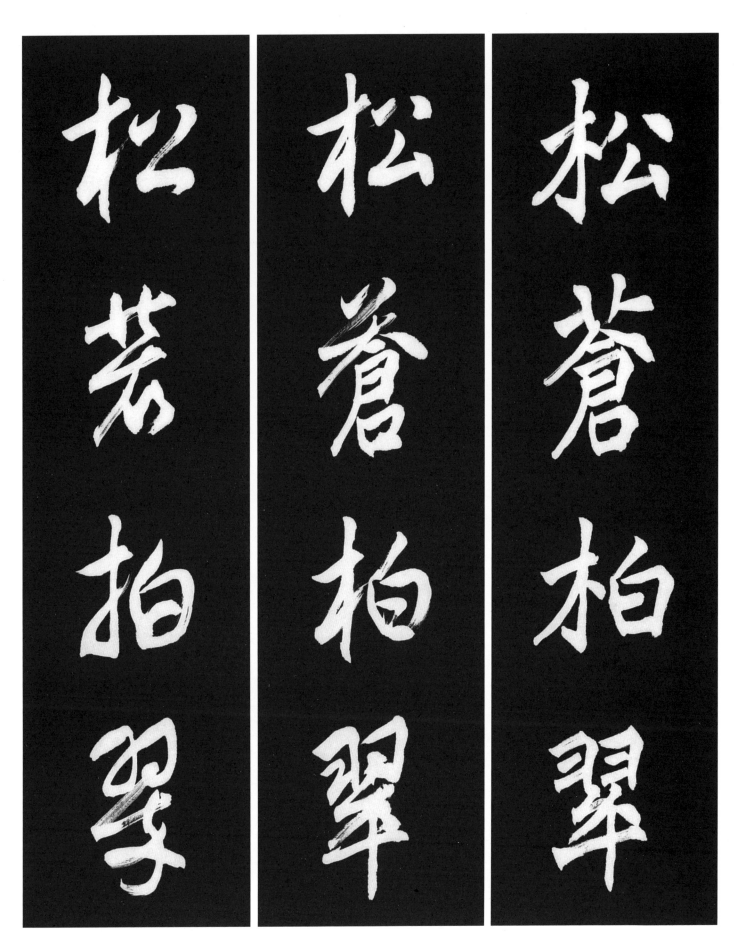

[解釋] 복숭아꽃 오얏꽃이 제아무리 고운들 잠시 피었다 시들어 버리니, 어찌 사시사철 푸르른 소나무 잣나무의 굳은 절개에 견줄 수 있겠는가? 배 살구가 제아무리 달다지만 누런 등자 푸른 귤의 맑은 향기만 하겠는가? 곱지만 일찍 시드는 것이 담박하고 오래감만 못하고, 일찍 꽃망울을 터뜨리는 것이 서서히 영글어 가는 것만 못하다.

◆註- •馨冽(형렬): 맑고 그윽한 향기 •淡久(담구): 淡泊해도 오래 가는 것 •堅貞(견정): 절개가 굳어 변치않다. 出典〈菜根譚 前集〉

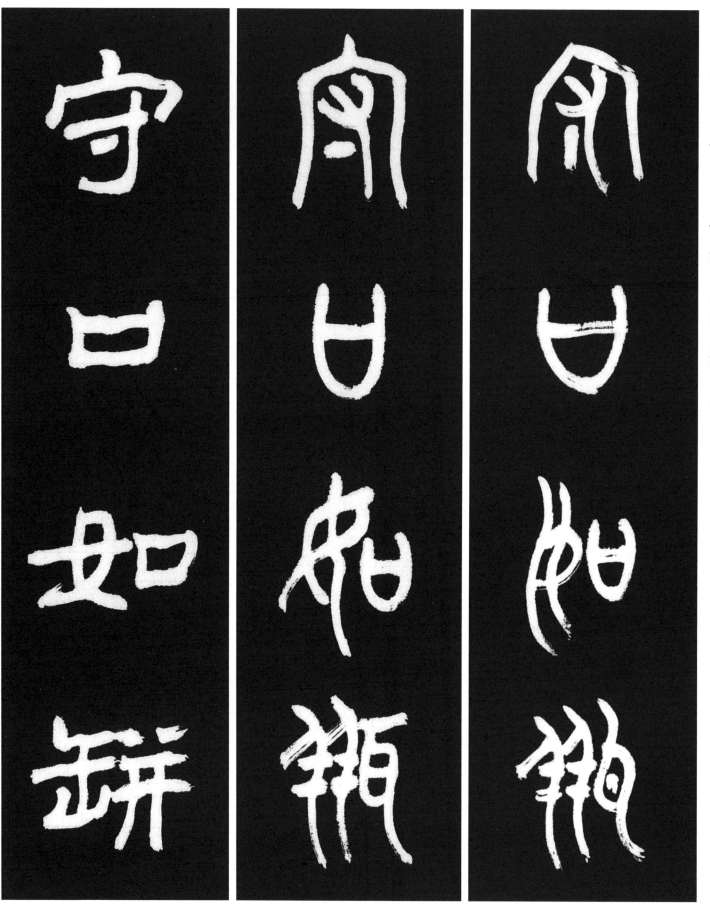

111 守口如瓶 입을 지키는 것을 병(瓶)과 같이 하다.

[原文] 朱文公曰 守口如瓶 防意如城
[解釋] 주문공이 이르기를 "입조심에 있어 병(瓶)과 같이하고 뜻을 막기를 성(城)을 지키듯이 하라."
出典〈明心寶鑑 存心篇〉

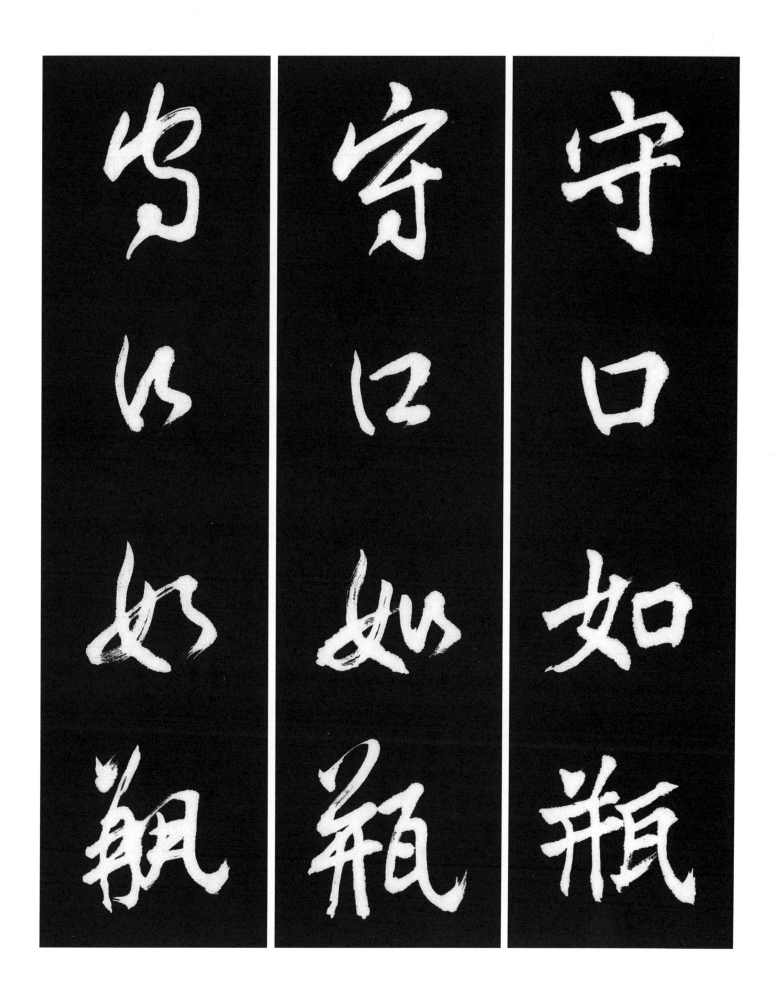

守口如瓶

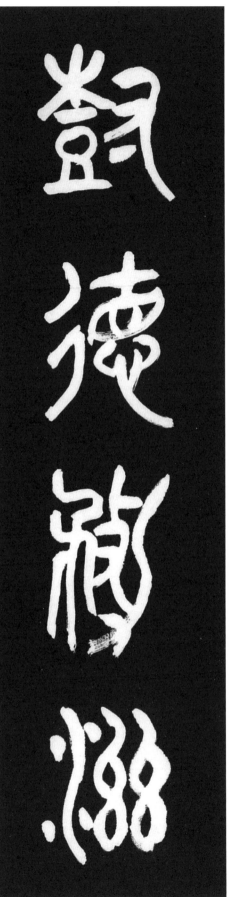
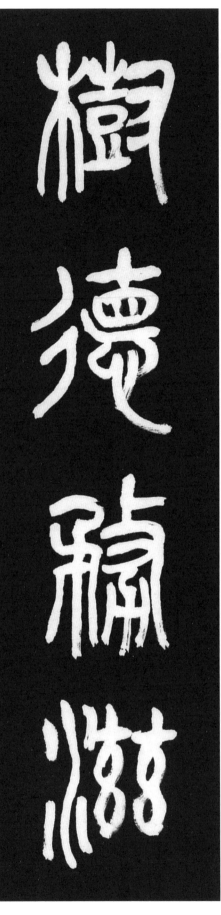
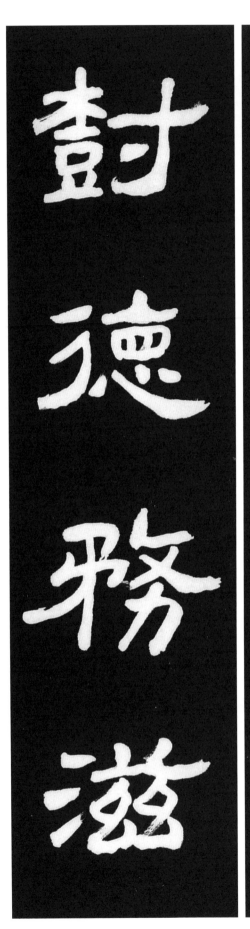

112 　樹德務滋 덕을 심어 가꾸는데 끊임없이 자라도록 한다.

[原文] 樹德務滋 除惡務本
[解釋] 덕을 심어 가꾸는데 끊임없이 자라도록 하며 악을 없애는데는 그근본을 제거해야 한다.
出典〈書經 周書 泰誓篇下〉

樹德務滋

樹德務滋

樹德務滋

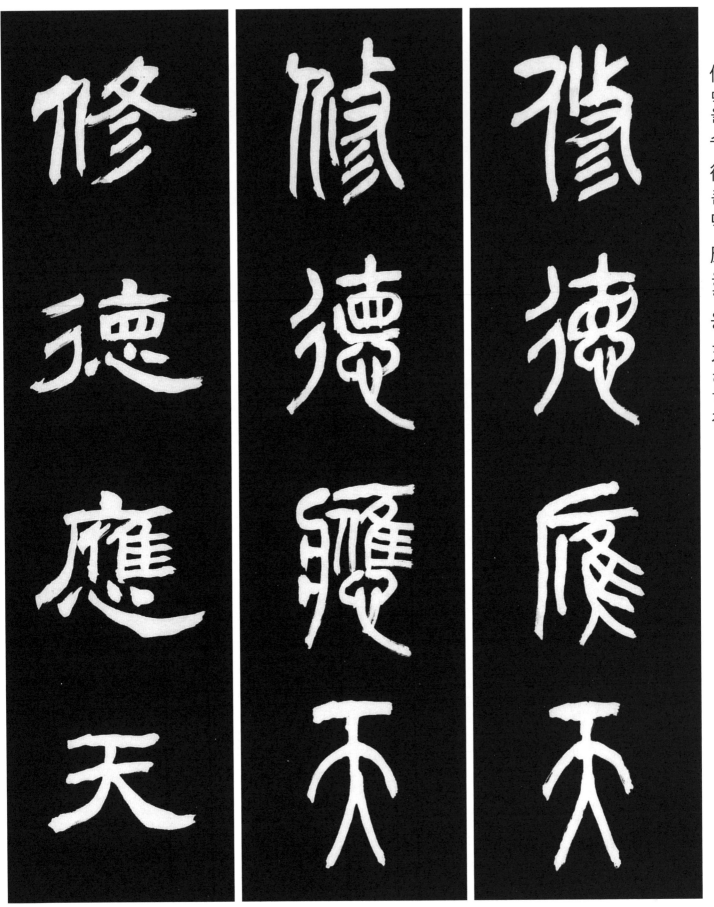

113　修德應天 덕을 닦으며 하늘에 순응한다.

[原文] 修德以應天 不與福期 而福自至焉
[解釋] 덕을 닦아서 하늘에 순응 하면 복은 기다리지 않아도 스스로 복이 이른다.

出典〈高麗史〉

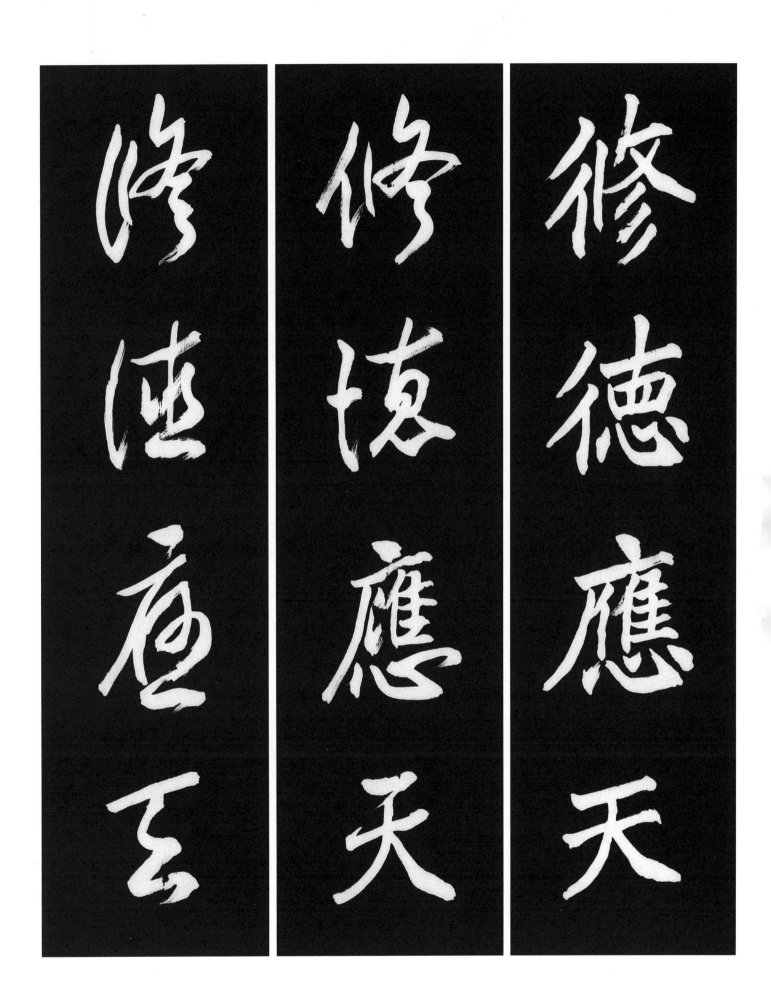

修德應天

修德應天

修德應天

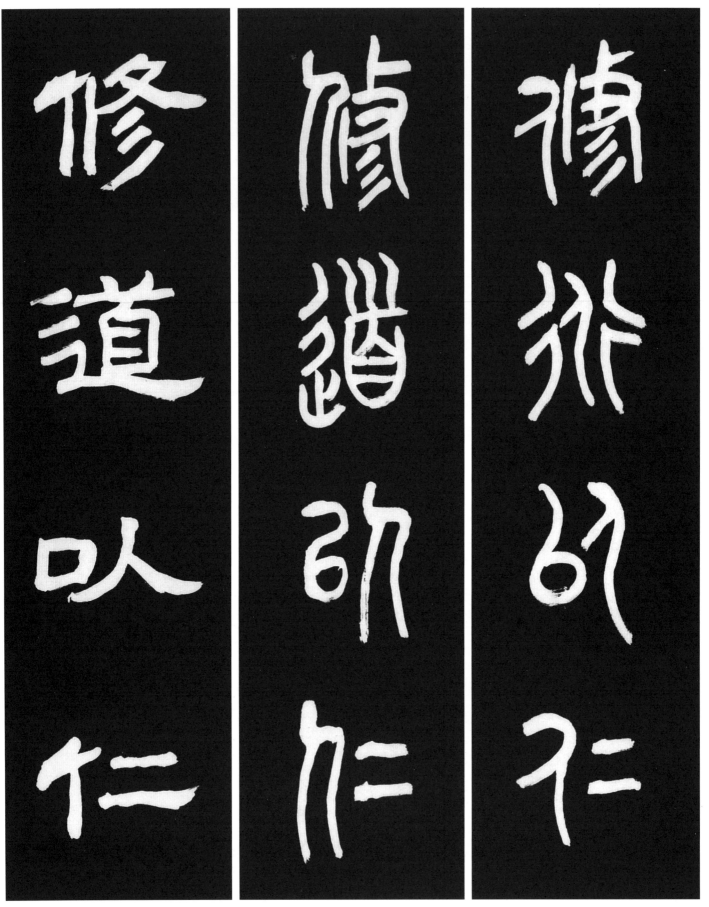

114　修道以仁 도(道)를 닦는 것을 인(仁)으로써 한다.

[原文] 爲政在人 取人以身 修身以道 修道以仁
[解釋] 정치를 하는 것은 사람에게 달려 있고 자신을 닦은 정도로 사람을 취하고 도로 자신을 닦으며 도(道)를 닦음은 인(仁)으로써 할 것이다.　出典〈中庸〉

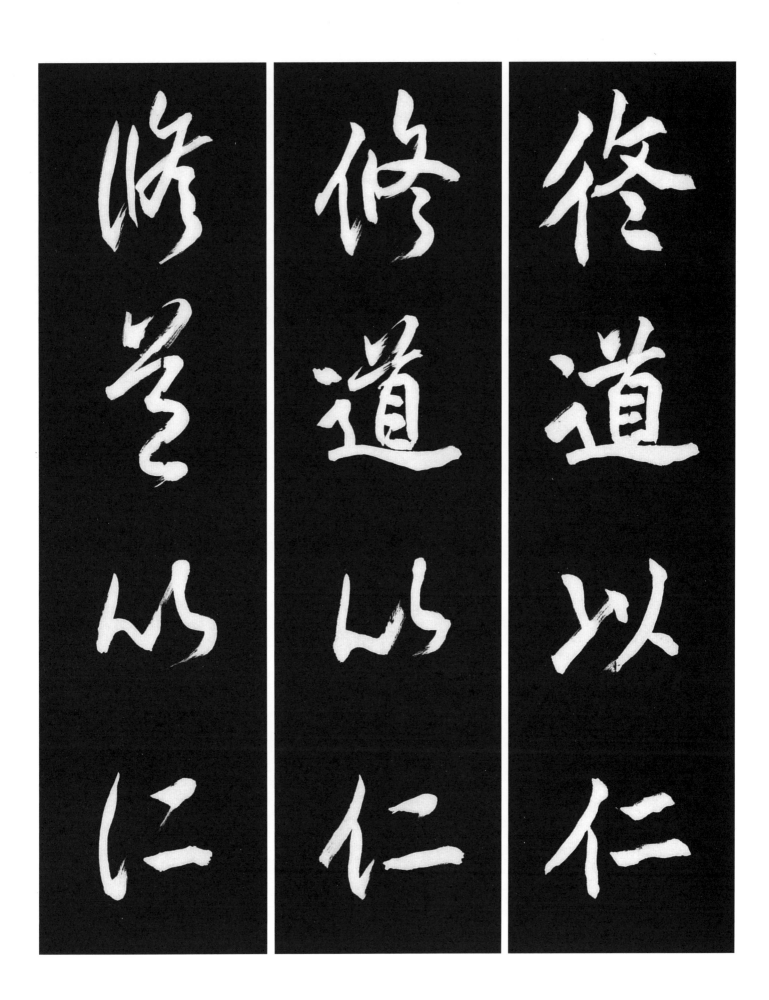

終道以仁修道以仁修昔以仁

239

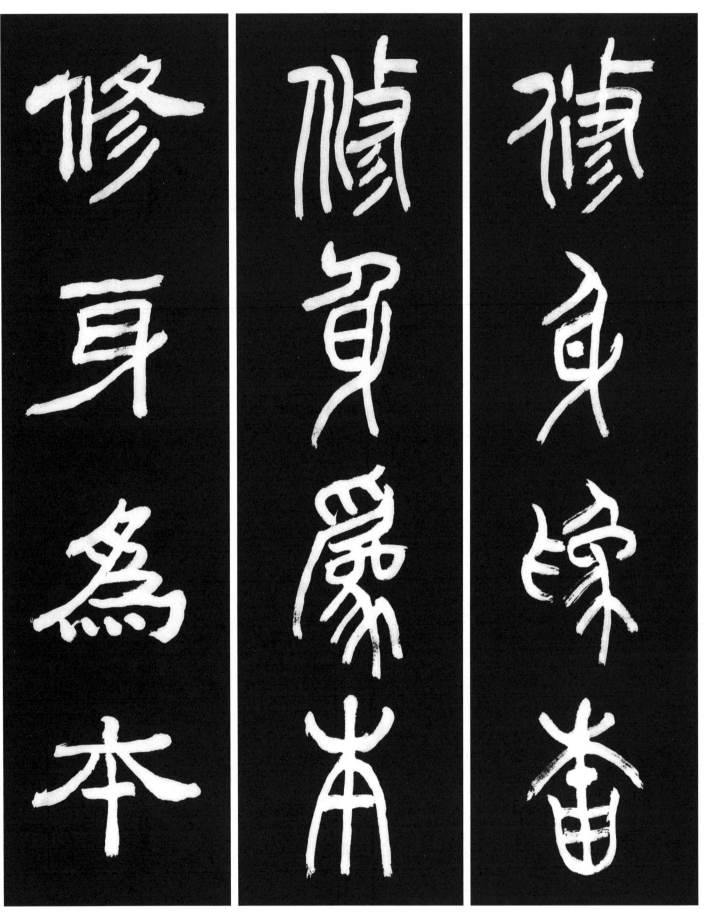

115　修身爲本 몸을 닦는 것 수양(修養)을 근본으로 하다.

[原文] 自天子 以至於庶人 壹是皆以修身為本 其本 亂而末治者 否矣 其所厚 者 薄 而其所薄者 厚 未之有也
[解釋] 천자로부터 뭇백성에 이르기까지 한결같이 모두 몸을 닦는 것을 근본으로 한다. 근본이 어지럽고서 끝이 다스려지는 법은 없으며 두텁게 해야할 곳에 박하게 하고 박하게 해야할 곳에 두텁게 할수는 없는 것이다.　出典〈大學〉

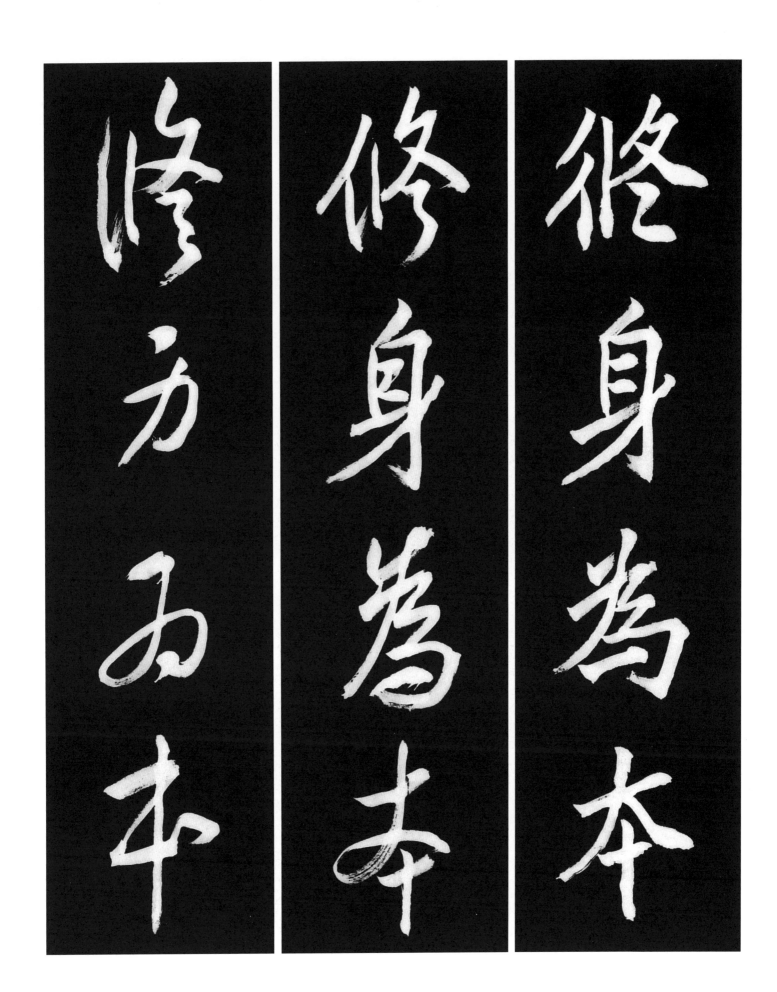

終身為本
修身為本
修身為本

241

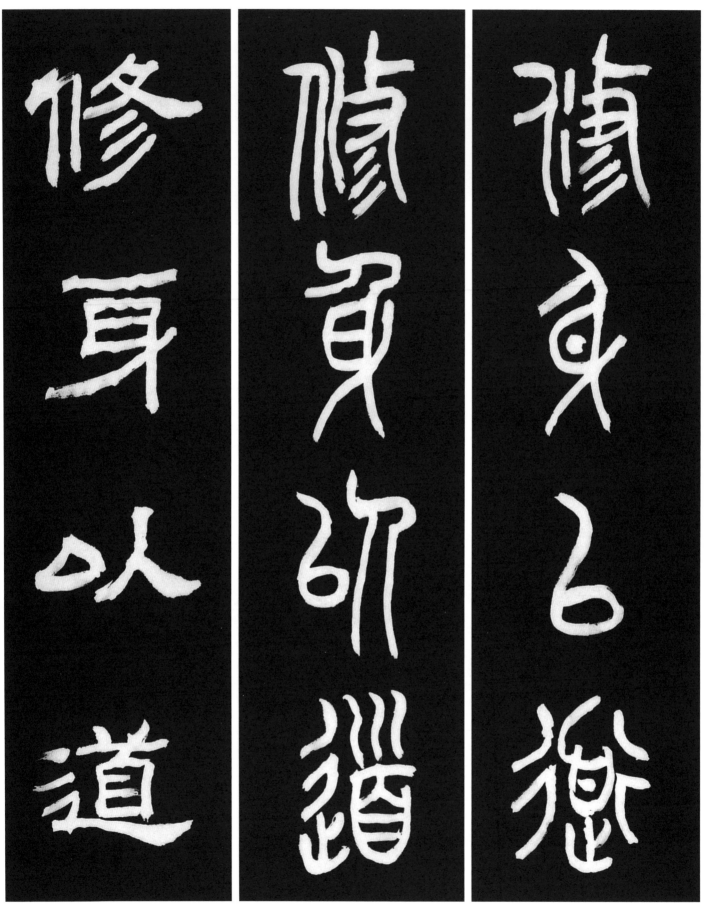

116　修身以道 몸을 닦는 것을 도(道)로써 한다.

[原文] 哀公問政 子曰 文武之政 布在方策 其人存則其政舉 其人亡則其政息 人道敏政 地道敏樹 夫政也者 蒲盧也 故爲政在人 取人以身 修身以道 修道以仁

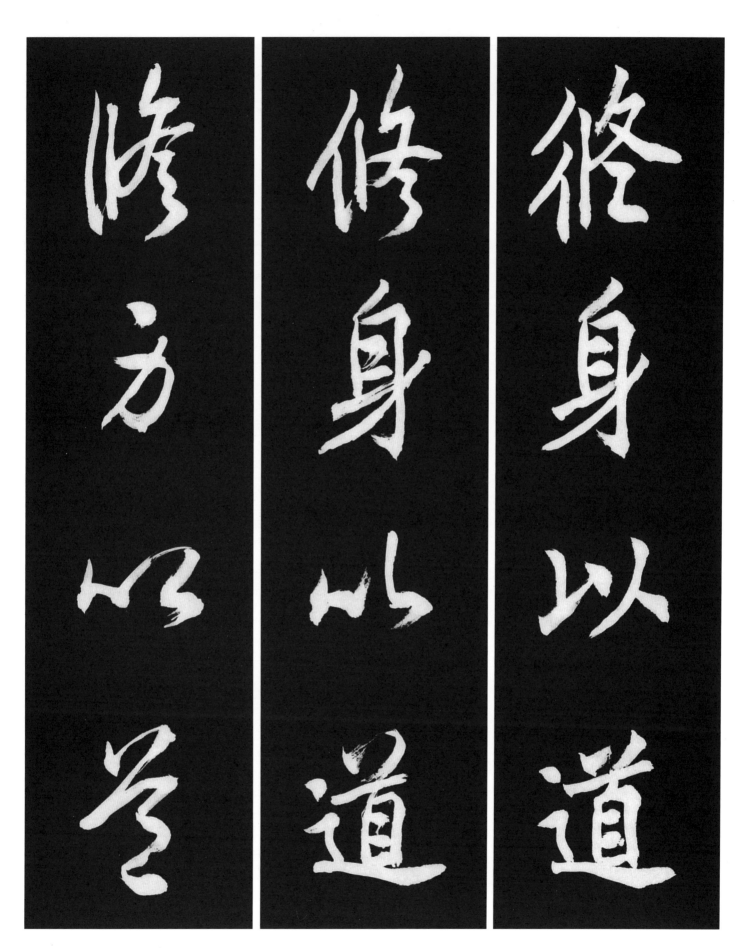

[解釋] 애공이 정치에 대하여 물었다. 공자가 다음과 같이 말씀 하셨다. "문왕과 무왕의 정치는 책에 기술되어있다. 도에 맞는 사람들이 있다면 그정치가 흥성하게 될것이고 도에 맞는 사람들이 없으면 그정치는 사위게 될것이다. 사람의 도(道)는 정치에 민첩하고 땅의 기운은 심은 나무에 민첩하다. 그러니 정치는 부들과 같은 것이다. 그러므로 정치의 성패는 사람에게 달려있다. 인(人)을 취하는 것은 몸소 할것이요 몸을 닦는 것은 도(道)로써 할것이요 도(道)를 닦는 것은 인(仁)으로 서 할 것이다."

出典 〈中庸〉

243

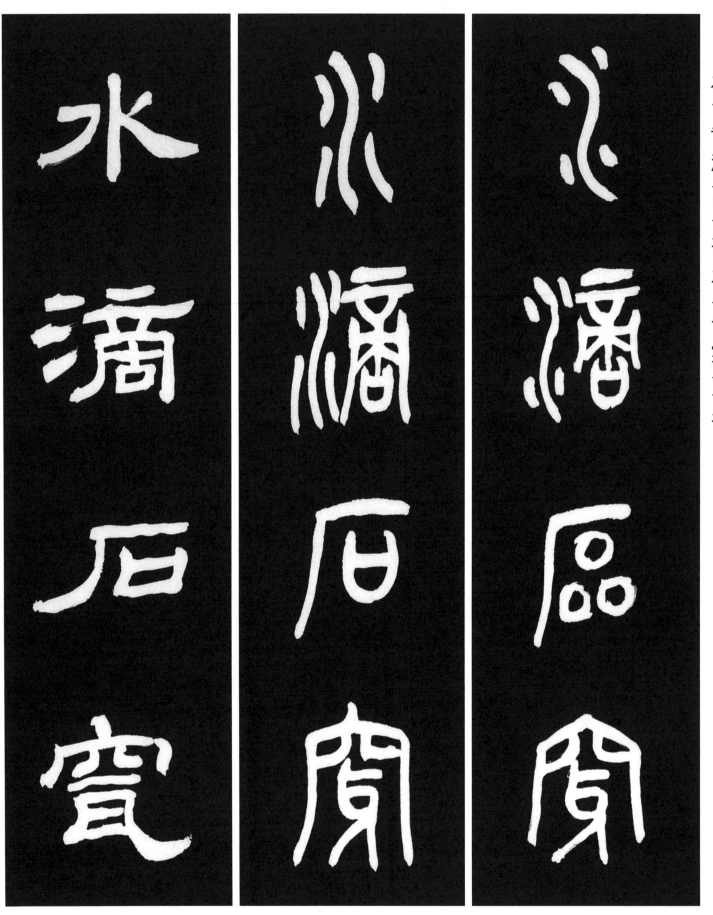

117 水滴石穿 낙수물에 돌이 파임.

[原文] 繩鋸木斷 水滴石穿 學道者 須加力索 水到渠成 瓜熟蒂落 得道者 一任天機

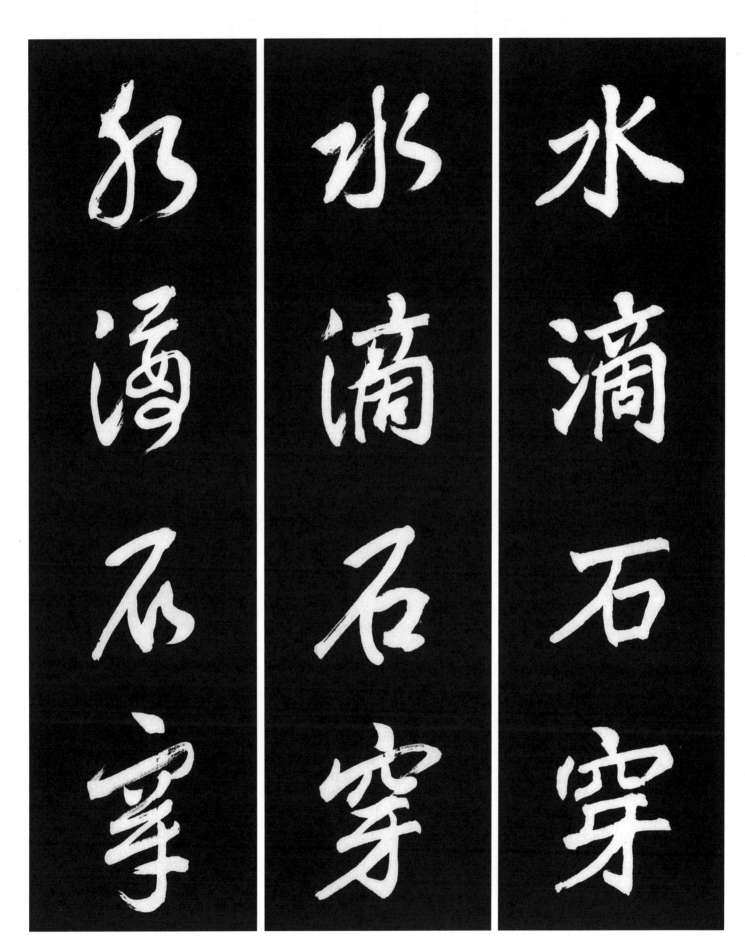

[解釋] 노끈도 꾸준히 톱 삼아 쓰면 나무를 베고, 물방울도 오래도록 떨어지면 돌을 뚫는 법! 도를 배우는 사람은 모름지기 힘써 노력해야 한다. 물이 모이면 절로 시내를 이루고 오이가 익으면 꼭지가 자연히 떨어지는 법! 도를 깨달으려는 사람은 모든 것을 천기(天機)에 내맡겨야 한다.

出典 〈菜根譚 後集〉

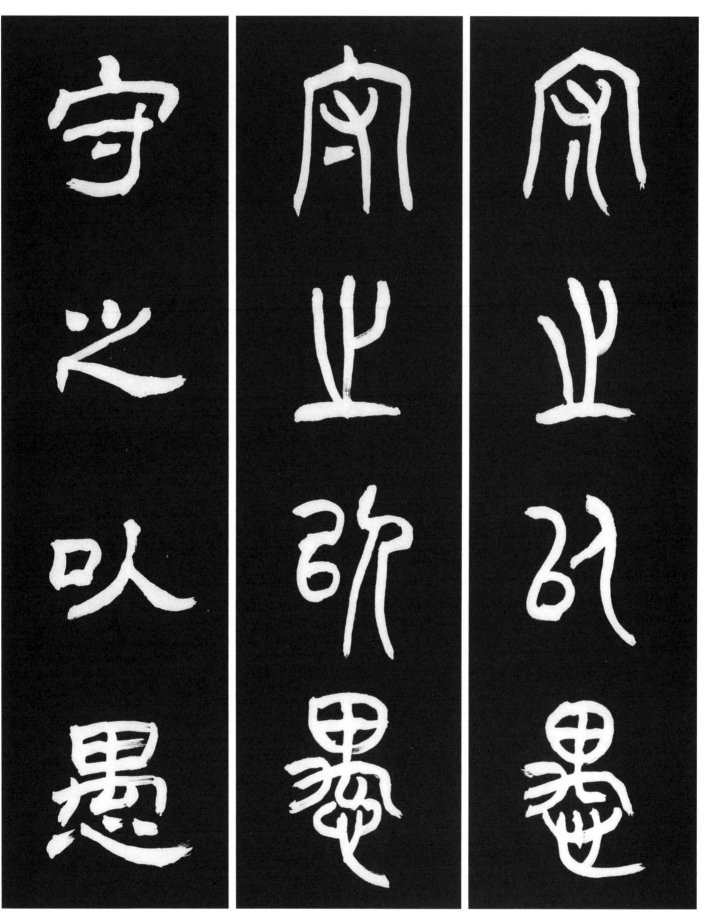

118 守之以愚 지키기를 어리석음으로써 하다.

[原文] 聰明思睿 守之以愚 功被天下 守之以讓 勇力振世 守之以怯 富有四海 守之以謙

[解釋] 총명하고 지혜가 뛰어나도 어리석은 체하며 공이 세상을 덮을 정도라해도 그것을 지킴에 겸양하고 용맹이 세상을 떨칠지라도 늘 살펴야하고 부유한 것이 온세상을 찾지했다해도 그것을 지키는데 겸손해야 한다.

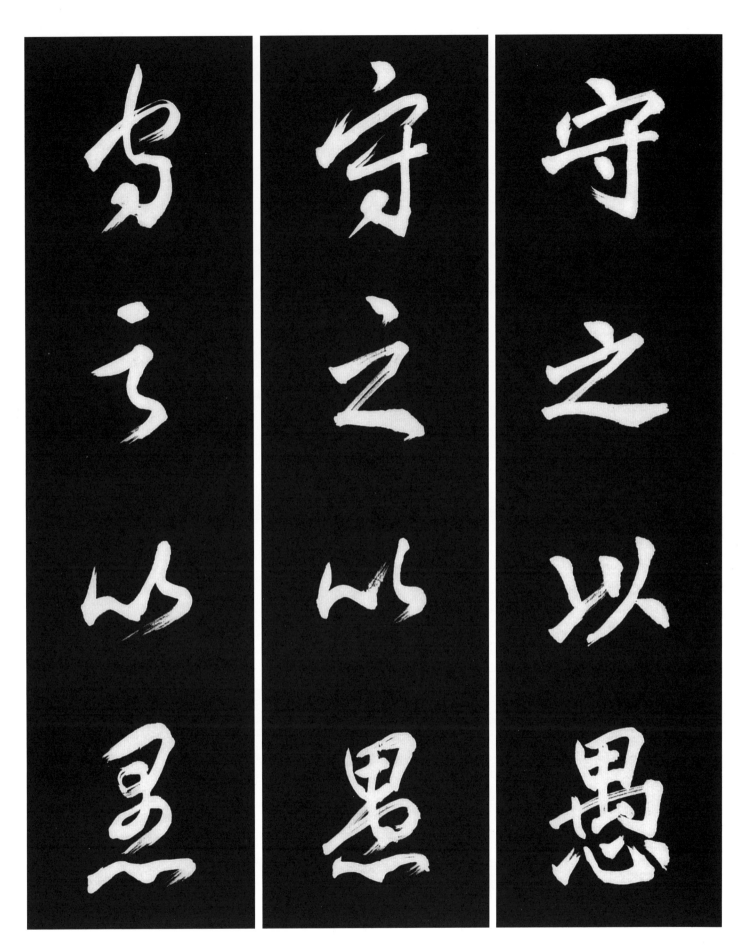

◆註‒ •思睿(사예): 생각이 슬기롭다. •四海(사해): 온세상

出典〈明心寶鑑 存心篇〉

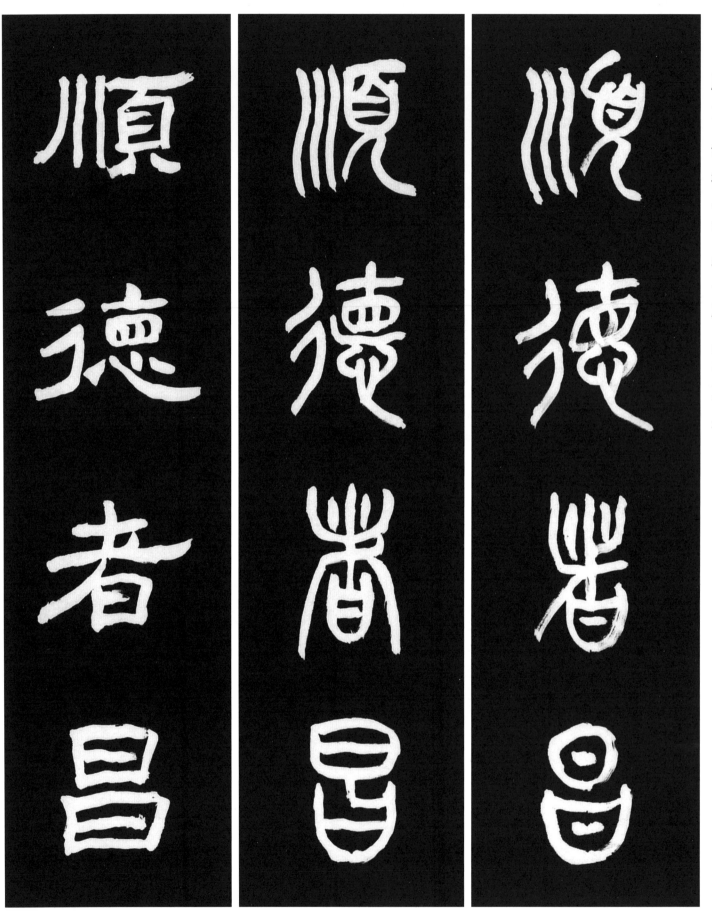

119　順德者昌 덕(德)에 순응하는 자는 번창한다.

[原文] 順德者昌　逆德者亡
[解釋] 덕(德)에 순응하는 자는 번창하고 덕(德)을 거역하는 자는 망한다.
　　出典〈漢書 高帝紀上〉

順德者昌

順德者昌

順德者昌

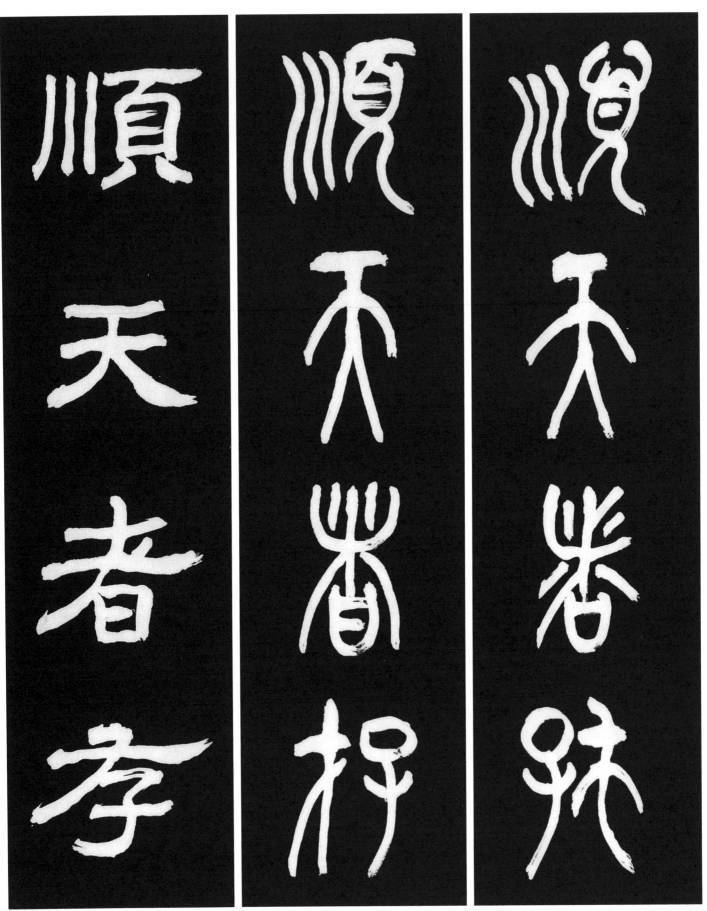

120 順天者存 하늘에 순응하는 자는 산다.

[原文] 孟子曰 順天者 存 逆天者 亡
[解釋] 맹자가 말씀하셨다. "하늘에 순응하는 자는 살고, 하늘의 이치를 거스리는 자는 멸망한다."

出典 〈孟子 離婁上篇〉

順天者存

順天者存

順天者存

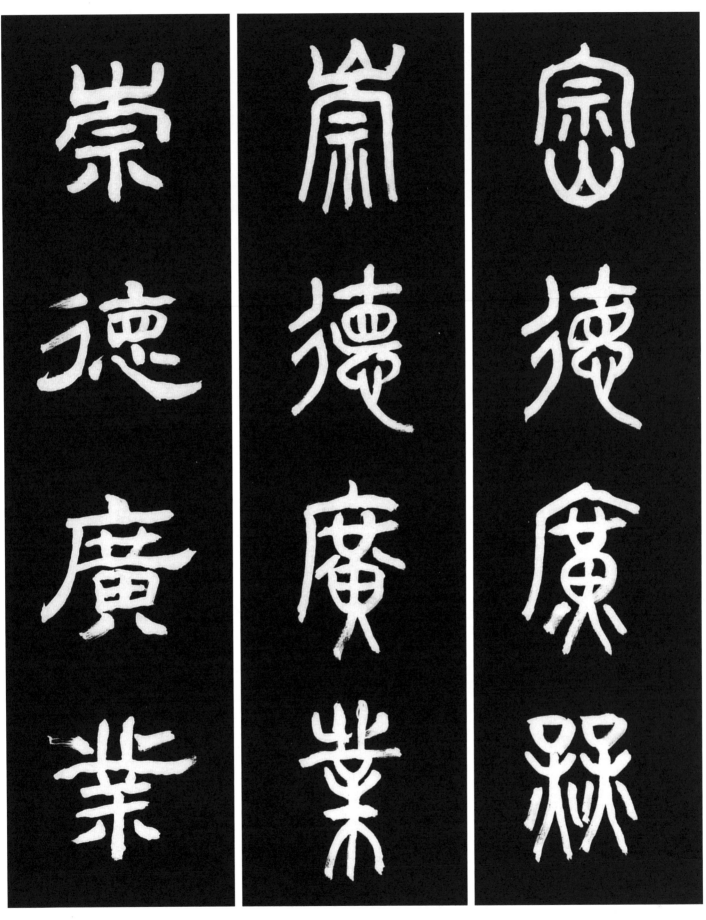

高 높을 숭 德 큰 덕 廣 넓을 광 業 업 업

121 崇德廣業 높은 덕과 큰 사업(덕을 높이고 업을 넓힘)

[原文] 子曰 易其至矣乎 夫易 聖人所以崇德而廣業也 知崇 禮卑 崇效天 卑法地

[解釋] 공자께서 말씀 하셨다. "역(易)은 지극한 것이다. 대저 易이란 성인이 덕(德)을 높이고 업(業)을 넓히는 것이니 지(知)는 높이는 것이고 예(禮)는 낮추는 것이다. 높이는 것은 하늘을 본받고 낮추는 것은 땅을 법(法)으로 한다." 出典〈周易 繫辭上傳〉

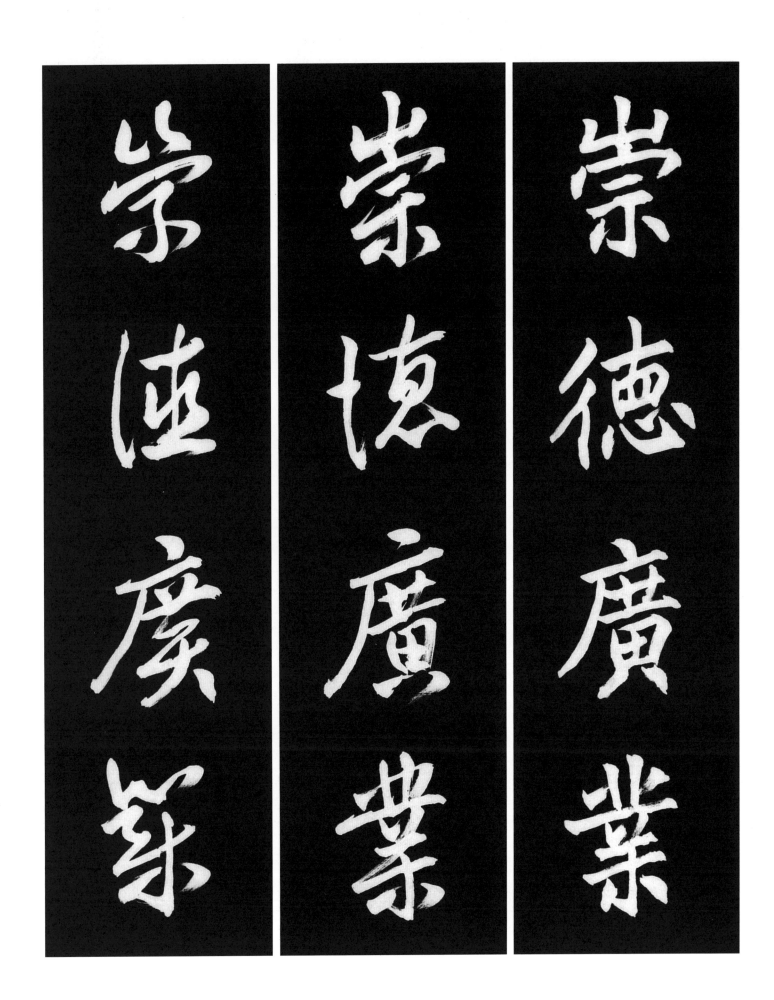

崇德廣業
崇德廣業
崇德廣業

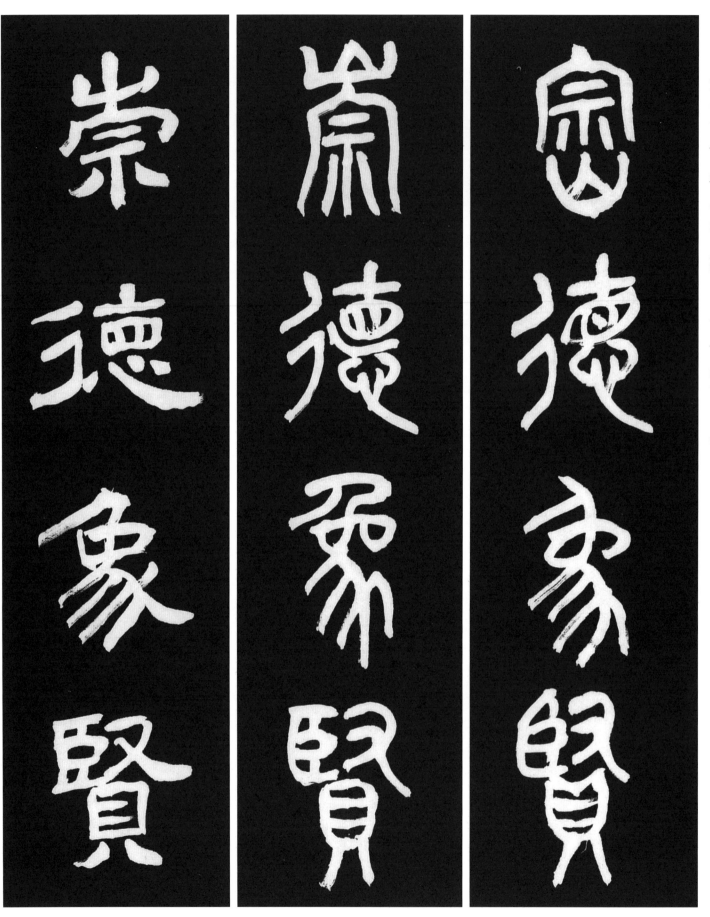

122 崇德象賢 덕을 높이고 어짊을 본받다.

[原文] 惟稽古 崇德象賢 統承先王 修其禮物

[解釋] 오직 옛날을 생각하고 덕을 높이고 어짐을 본받아 배워 옛 선왕들의 전통을 이어받아 그 예의와 문물을 닦도록 한다.

◆註− •계고(稽古): 옛일을 공부하여 고찰함. •계(稽): 상고할 계 •상(象): 법받을 상(法也)　出典 〈書經〉

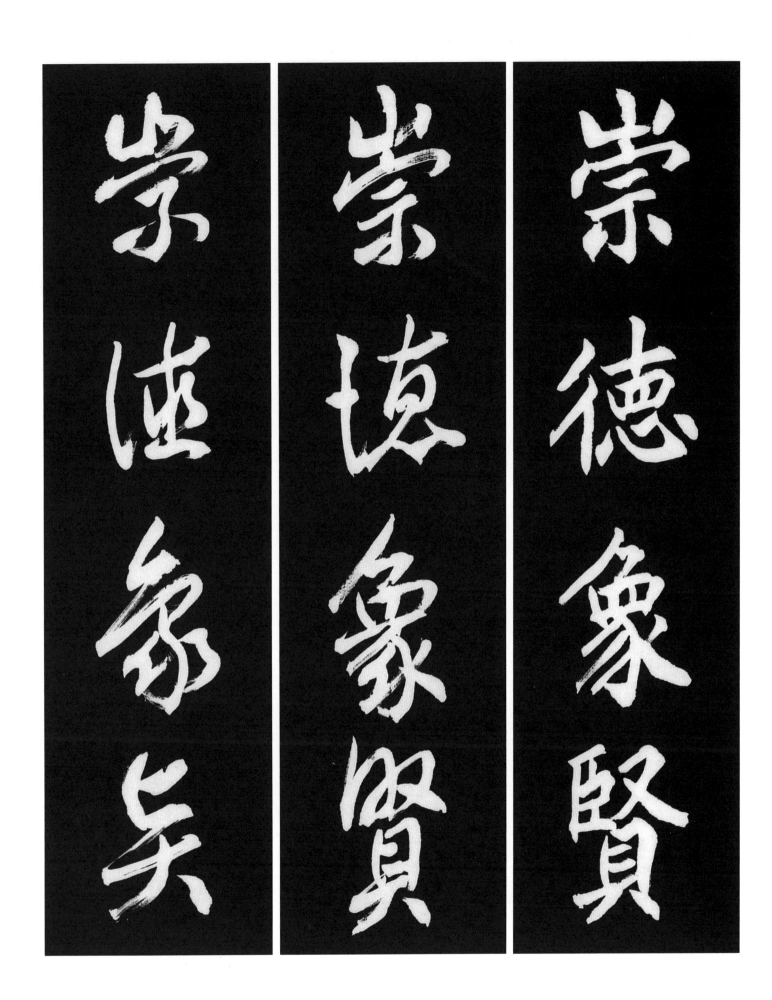

崇德象賢

崇填象賢

崇遠象矣

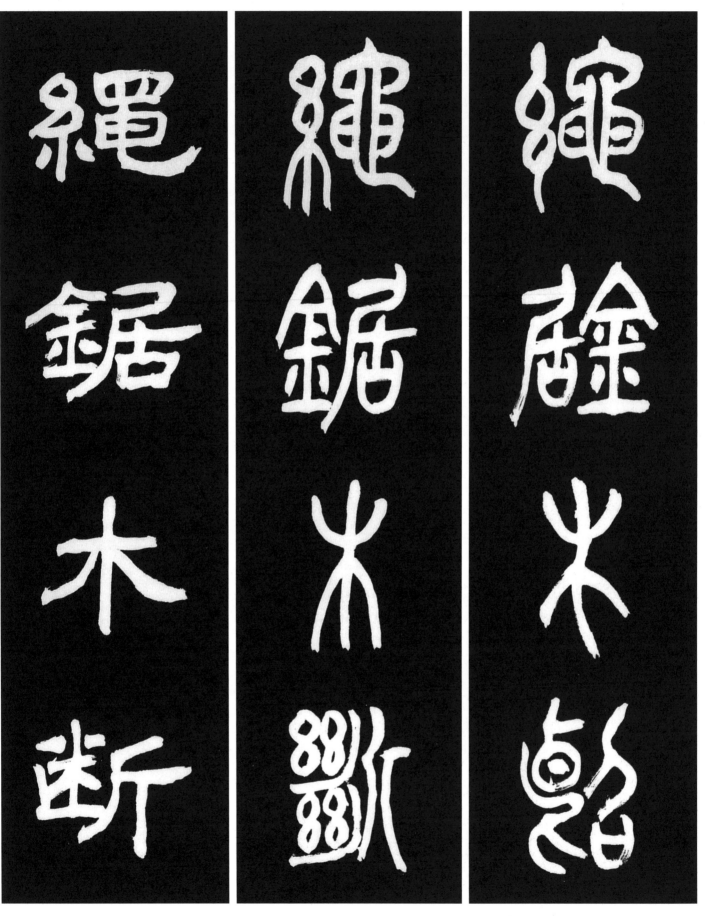

123 繩鋸木斷 노끈으로 톱질하여도 나무를 자를 수 있다.

[原文] 繩鋸木斷 水滴石穿 學道者 須加力索 水到渠成 瓜熟蒂落 得道者 一任天機

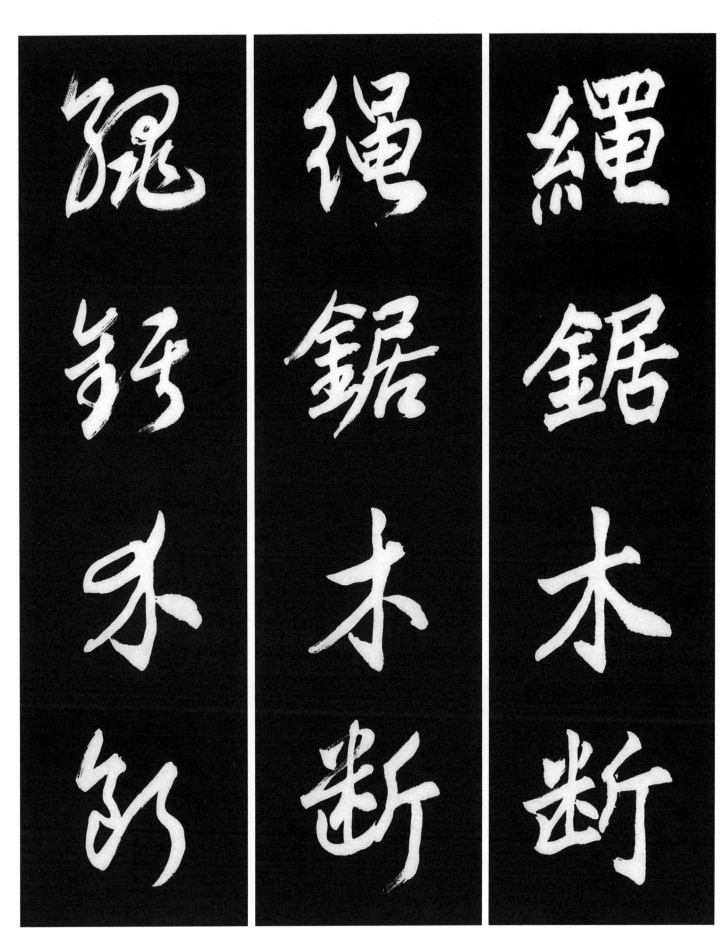

[解釋] 노끈도 꾸준히 톱 삼아 쓰면 나무를 베고 물방울도 오래도록 떨어지면 돌을 뚫는 법! 도를 배우는 사람은 모름지기 힘써 노력해야 한다. 물이 모이면 절로 시내를 이루고 오이가 익으면 꼭지가 자연히 떨어지는 법! 도를 깨달으려는 사람은 모든 것을 천기(天機)에 내맡겨야 한다.

出典〈菜根譚 後集〉

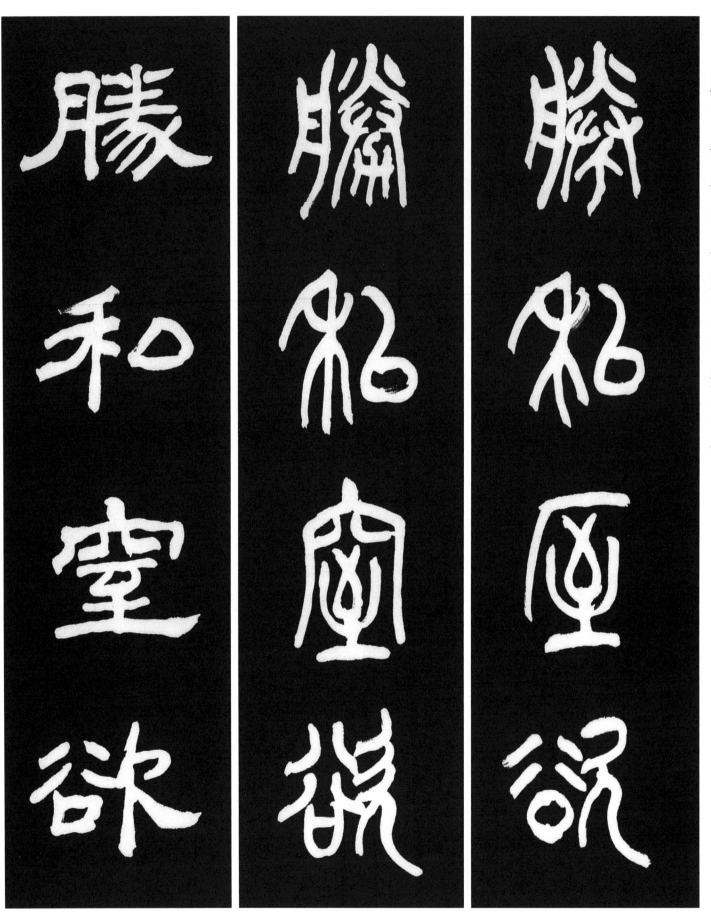

124 **勝私窒慾** 사사로움을 이기고 욕망을 억누르다.

[原文] 且戰且徠 勝私窒慾 昔爲寇讎 今則臣僕 方其未克 窘吾室廬 婦姑勃磎 安取厥餘

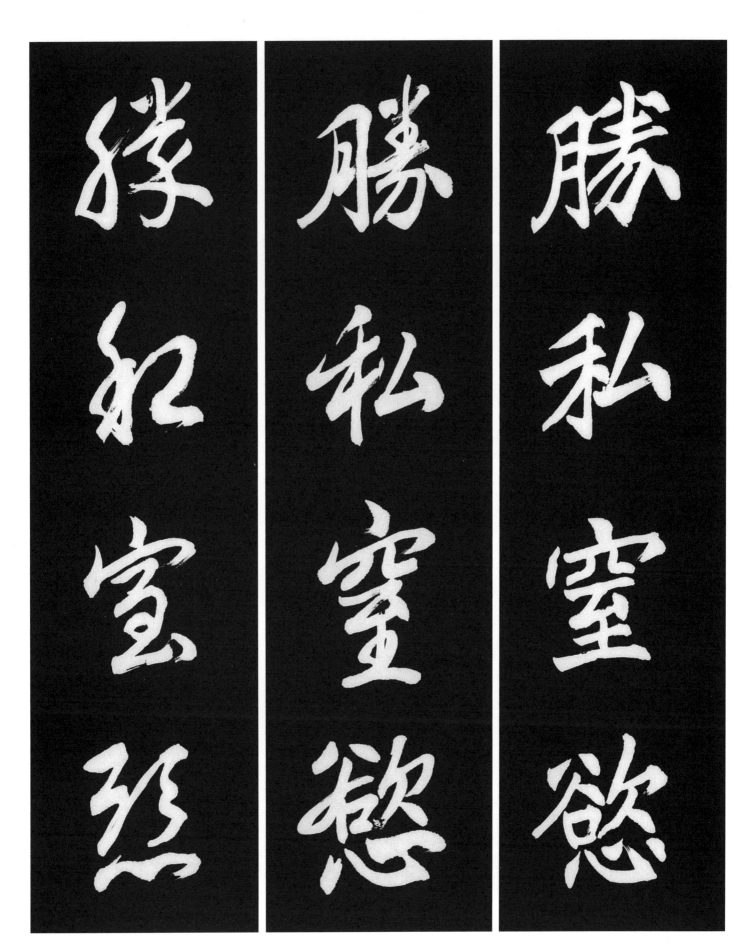

[解釋] 천리와 사사로운 욕심이 내 마음 속에서 겨루고 또한 달래어 사욕(私慾)을 이기고 누른다면 예전에 도둑이나 원수같던 것이라도 이제는 신하나 종과 같이 되는 것이다. 사욕을 억누르지 못했을 적에는 나의 가정을 궁색하게 하고, 고부(姑婦)간에 서로 다투는 것처럼 만들것이니, 그 나머지는 무엇을 취할수 있겠는가?

◆註- •室廬(실려): 마음에 비유한 것 •勃磎(발계): 다툼질 하는 것 出典〈古文眞寶 後集〉

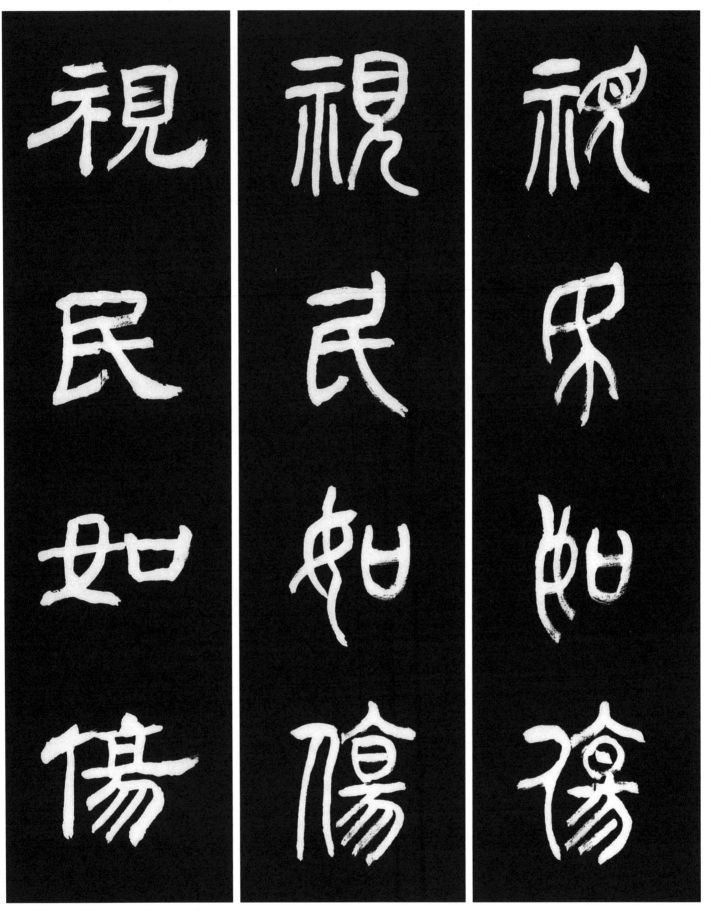

125 視民如傷 백성을 아픈 사람 같이 대하다.

[原文] 國之興也 視民如傷 是其福也 其亡也 以民爲土芥 是其禍也
[解釋] 나라가 흥할 때는 백성을 아픈 사람처럼 대하니 이는 그나라의 복이요 그나라가 망할때 백성을 흙과 풀처럼 대하면 이것
은 그나라의 화가 된다. 出典〈春秋左傳 哀公元年條〉

視民如傷

視民如傷

視民如傷

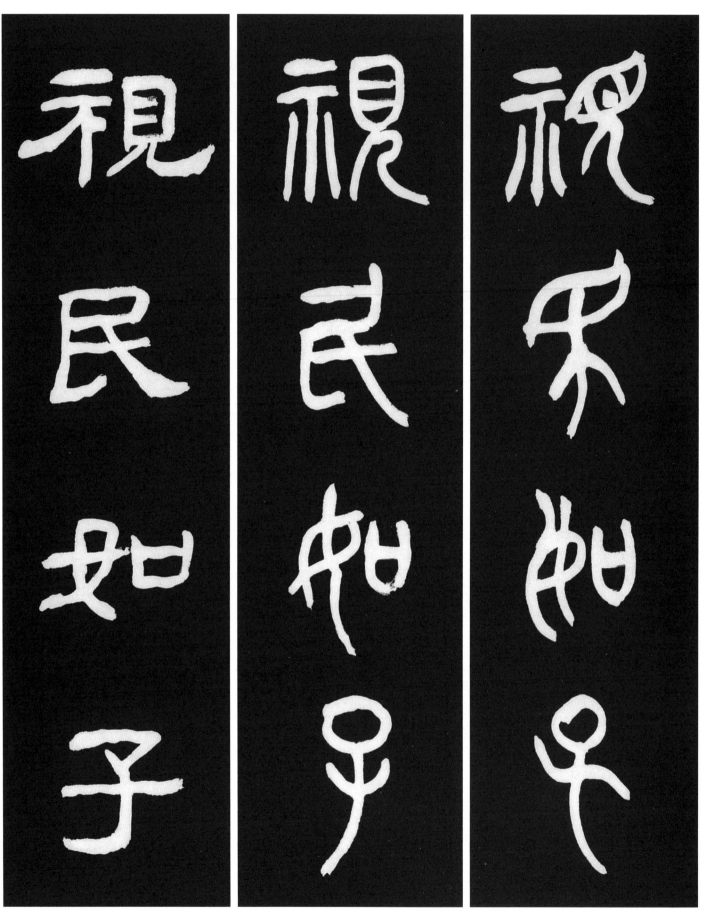

126 視民如子 백성 돌보기를 자식과 같이 하다.

[原文] 視民如子 見不仁者 誅之 如鷹鸇之逐鳥雀也
[解釋] 백성 돌보기를 자식과 같이 하고 또한 어질지 못한 자를 보면 곧 벨 것이니 마치 매가 새를 좇듯이 하여야 할것이다.
◆註─ ・誅(벨주): 베다. 책하다. 치다. 出典〈春秋左傳 襄公25年條〉

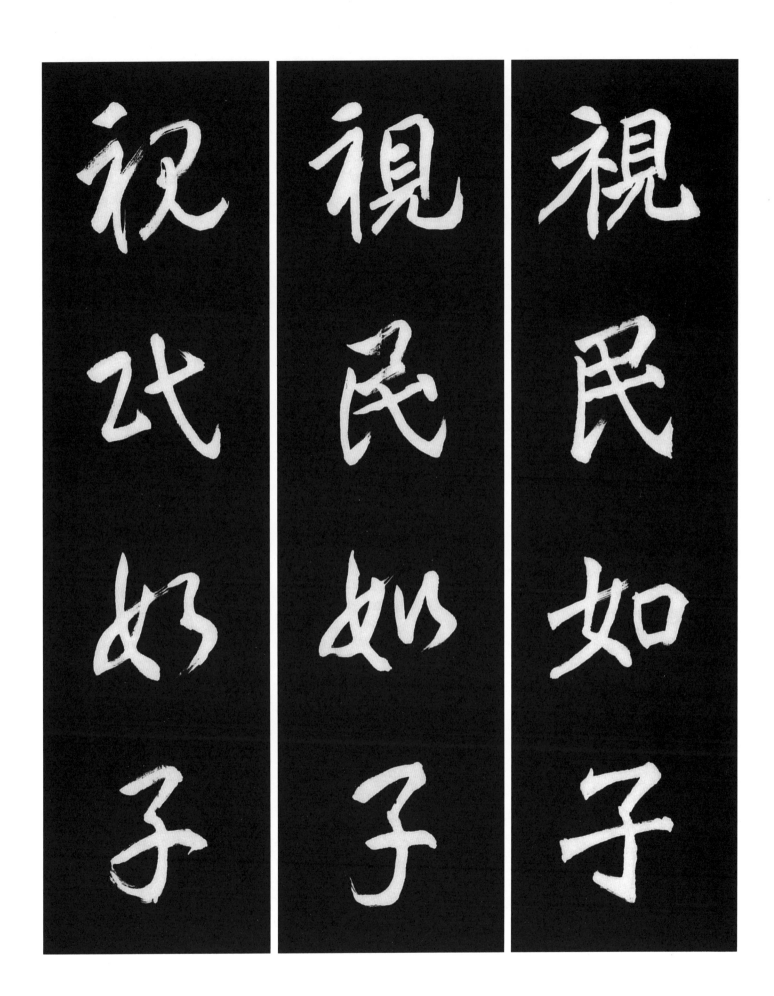

祝巩好子　視民如子　視民如子

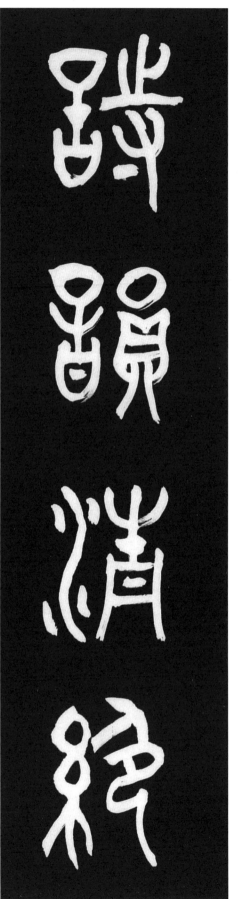
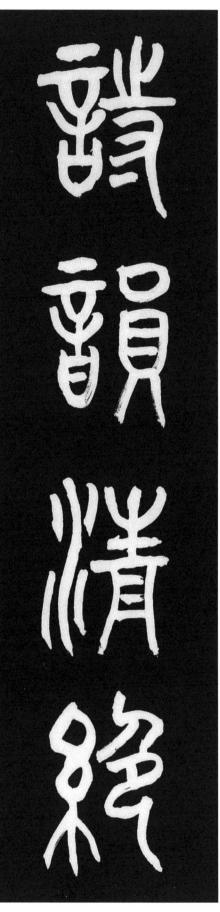

127 詩韻淸絶 시(詩)의 운치가 더없이 맑다.

[原文] 冬宜密雪 有碎玉聲 宜鼓琴 琴調和暢 宜詠詩 詩韻淸絶
[解釋] 겨울이면 눈이 제격이어서 마치 옥이 부서지는 소리가 같고, 금(琴)을 타기에도 더없이 좋으니 금조(琴調)가 화창하고 시를 읊기에도 좋아 시의 운치가 더없이 맑다. 出典 〈古文眞寶 後集〉

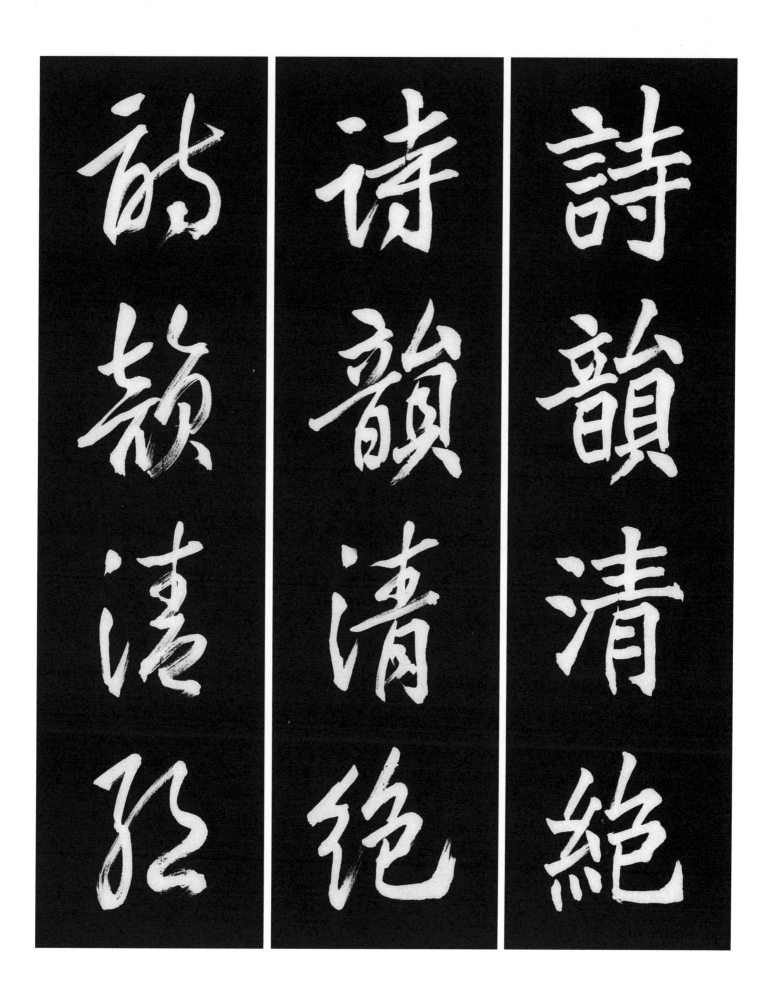

詩韻清絶
詩韻清絶
詩韻清絶

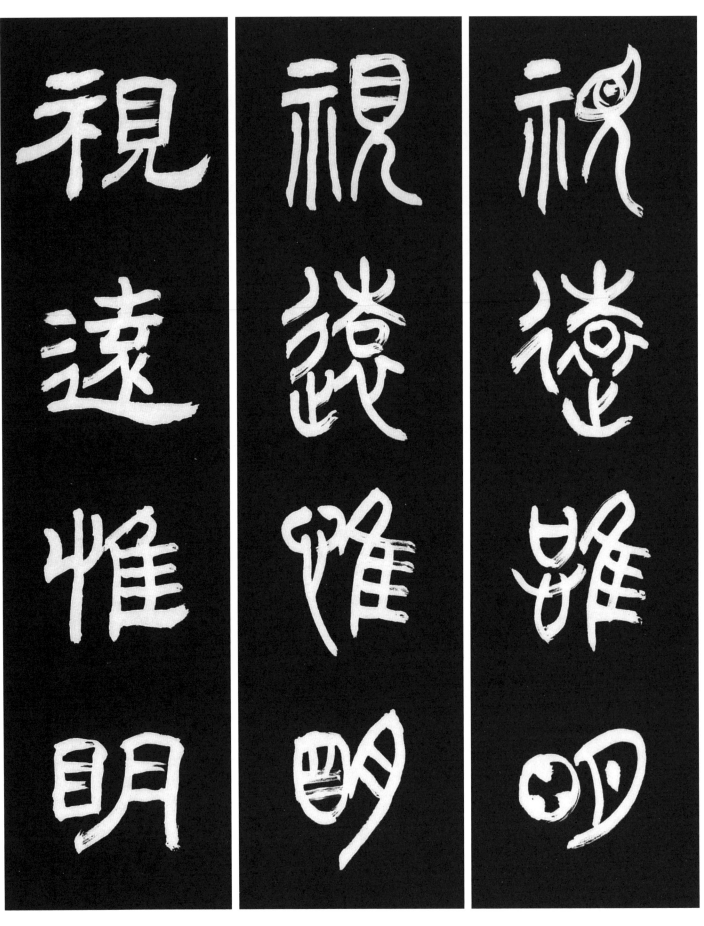

視

볼

시

遠

멀

원

惟

오직

유

明

밝을

명

128 視遠惟明 멀리 보고 밝게 생각함.

[原文] 奉先思孝 接下思恭 視遠惟明 聽德惟聰 朕承王之休無斁
[解釋] 선조를 받들 때에는 효성을 생각하고 아랫사람을 대할 때는 공손함을 생각하며 보기를 멀리 밝게 보고 덕을 귀밝게 들으시면 저는 왕의 아름다움을 받들어서 싫어함이 없을 것입니다. 出典〈書經 商書篇 太甲中〉

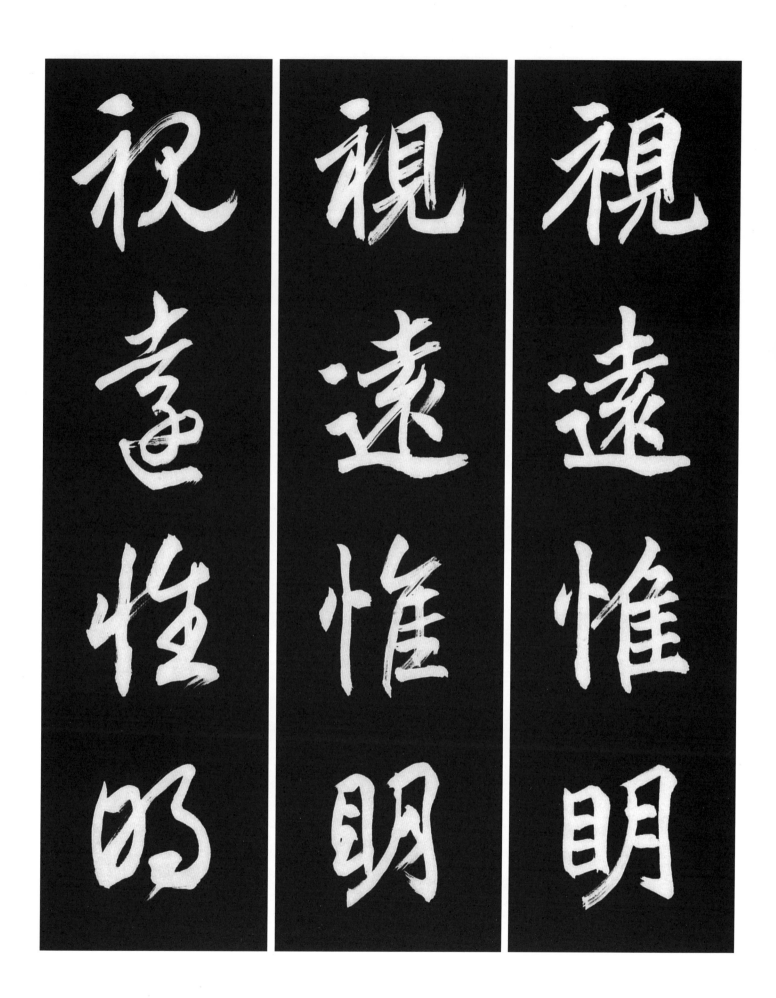

視遠惟明

視遠惟明

祝遠性明

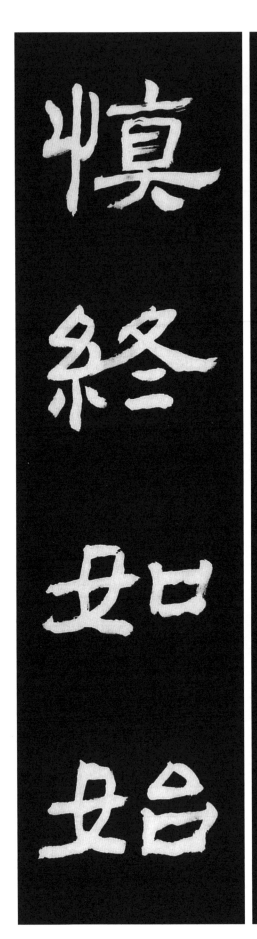
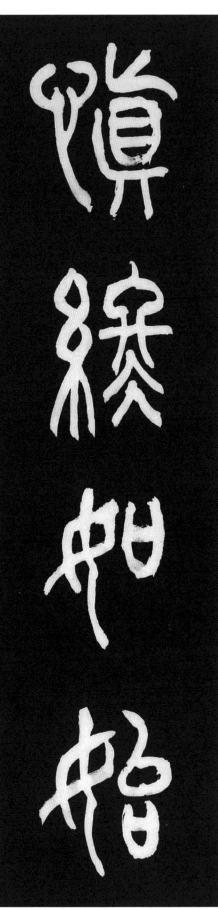
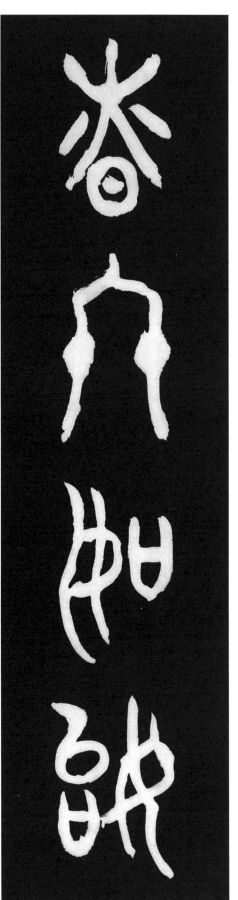

129　愼終如始 조심해서 끝맺음을 처음과 같이 하라.

[原文] 說苑曰 官怠於宦成 病加於小愈 禍生於懈惰 孝衰於妻子 察此四者 愼終如始

[解釋] 설원에 말하였다. "관직에서는 지위가 높아진데서 게을러지고 병은 조금 낫는데서 더해지며 재앙은 게으른 데서 생기며 효도는 처자에서 약해진다. 이네가지를 살펴서 끝맺음을 삼가하여 처음과 같이 하라." 出典〈明心寶鑑 (省心篇下)〉

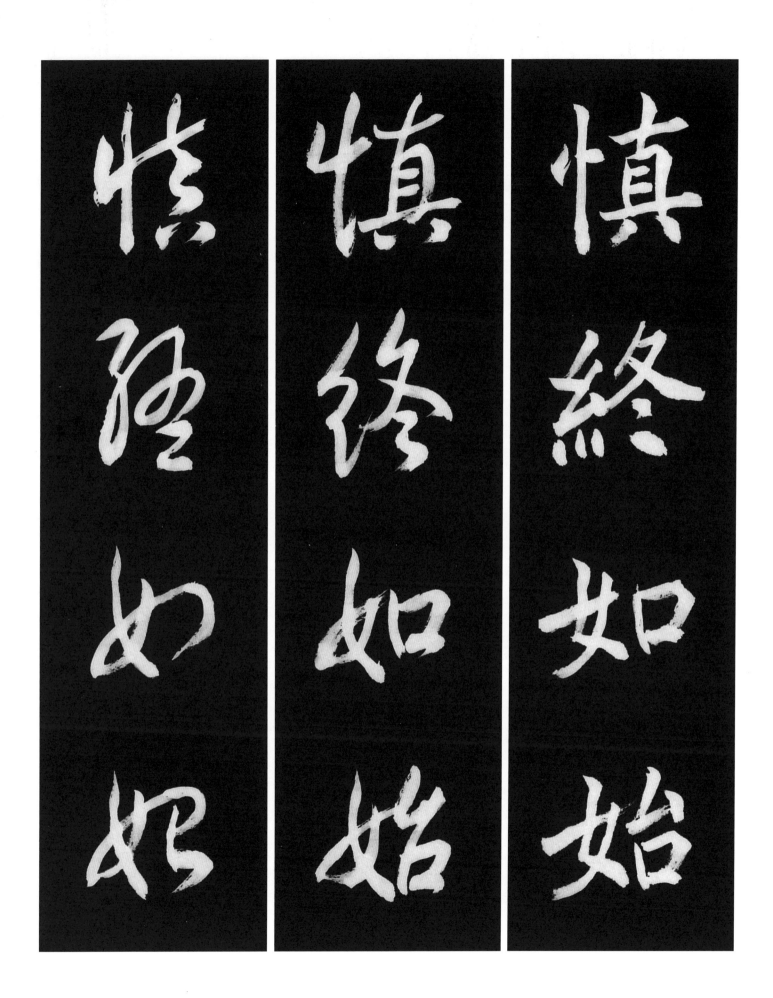

慎終如始
慎終如始
慎終如始

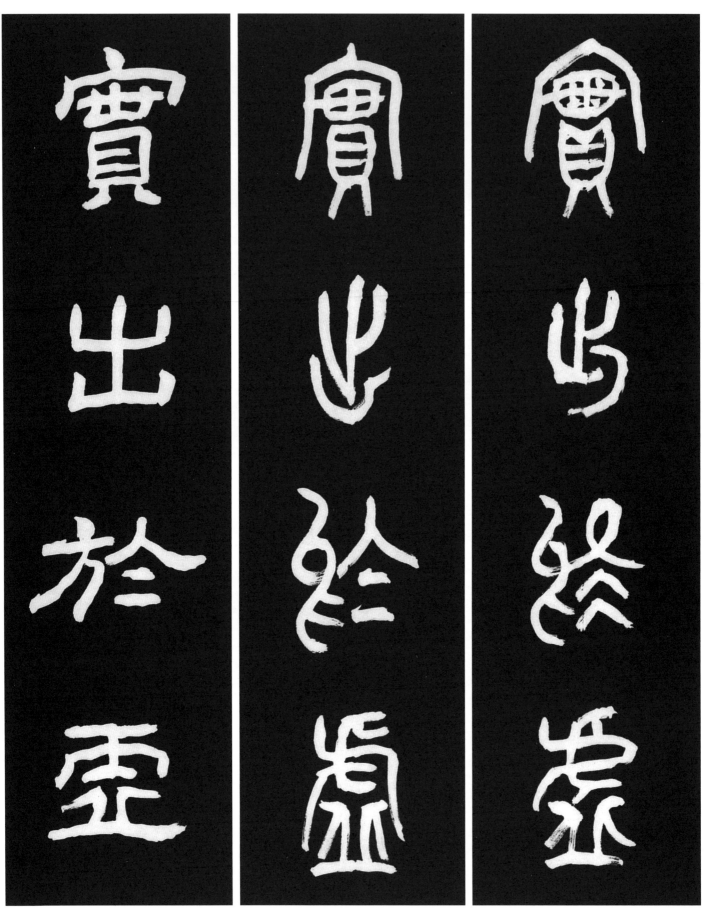

130　實出於虛 실(實)은 허(虛)에서 나온다.

[原文] 有生於無　實出於虛
[解釋] 유(有)는 무(無)에서 나오고 실(實)은 허(虛)에서 나온다.
出典〈淮南子 原道訓篇〉

實出於　　實出於　　實出於
虛　　　　虛　　　　虛

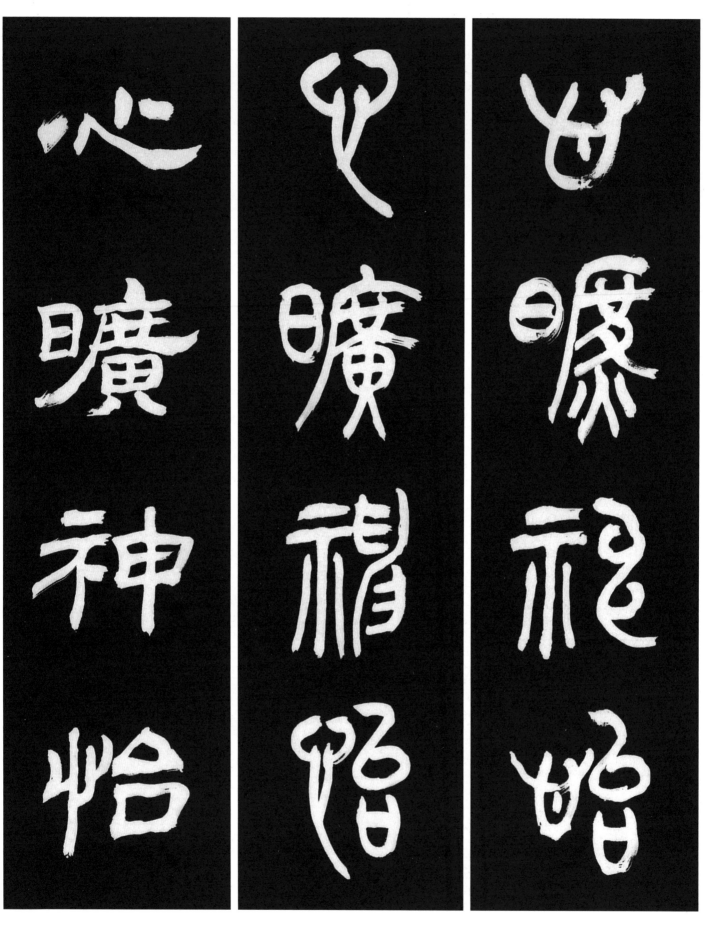

131 心曠神怡 마음이 넓고 구애됨이 없다.

[原文] 心曠神怡 寵辱皆忘
[解釋] 마음이 넓고 구애됨이 없어 총애와 치욕을 모두 잊게된다.
出典〈古文眞寶 後集〉

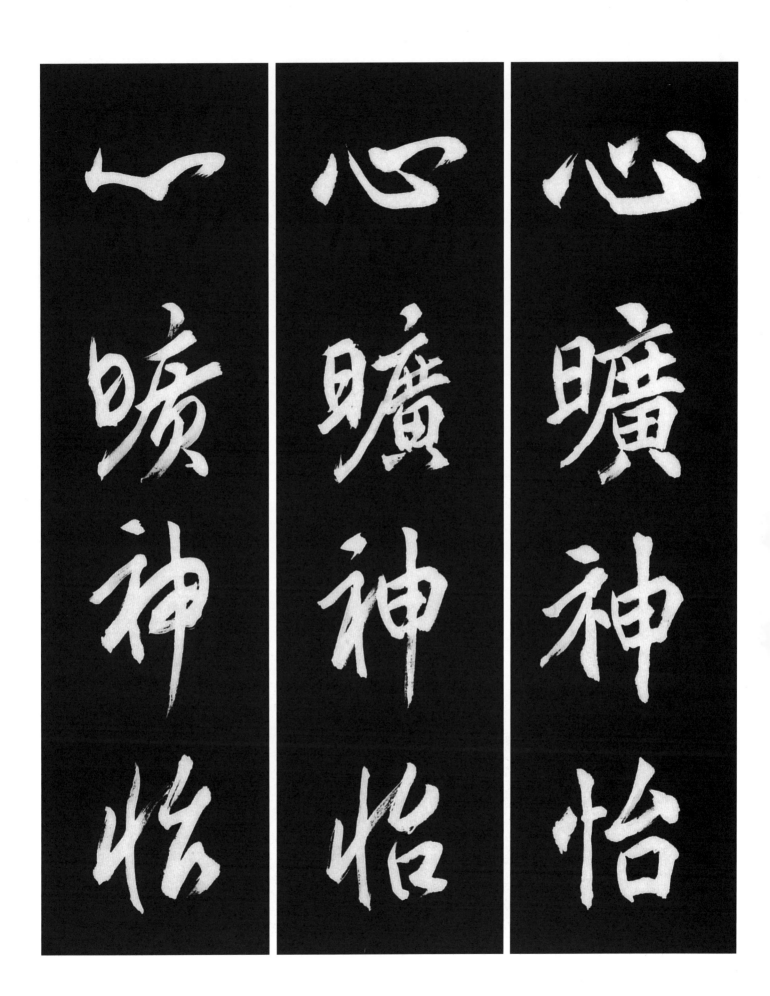

心曠神怡

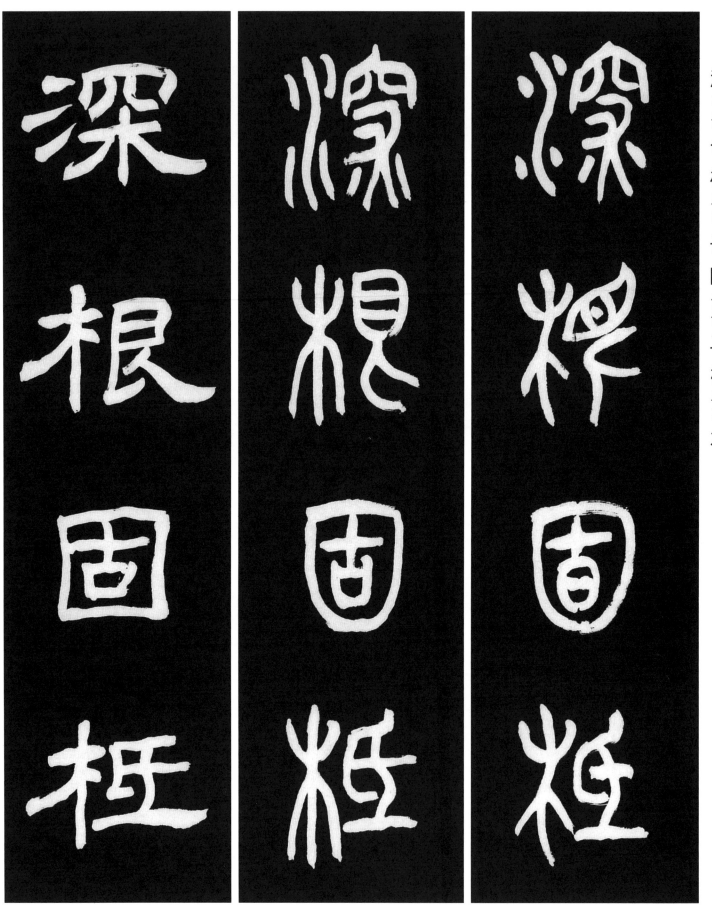

132 深根固柢 뿌리를 깊고 굳게 하다.

[原文] 重積德 則無不克 無不克 則莫知其極 莫知其極 可以有國 有國之母 可以長久 是謂深根固柢 長生久視之道

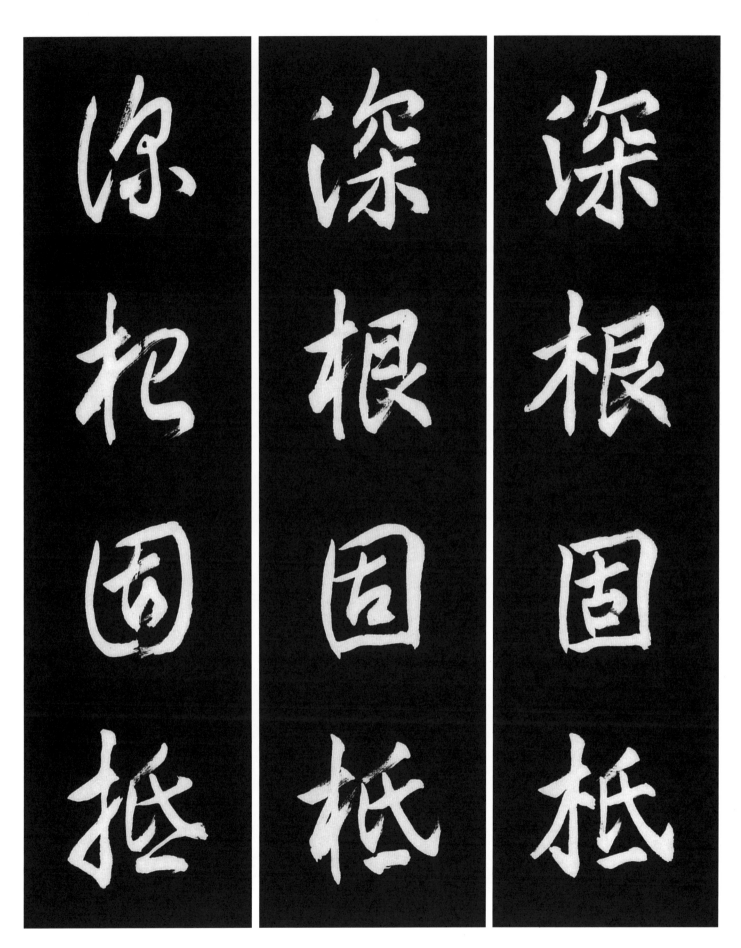

[解釋] 거듭 덕을 쌓으면 이 기지 못할 게 없고, 이기지 못할게 없으면 한계를 알지 못하니 그 끝을 알지 못하면 나라를 가질 수 있다. 나라의 근본이 있으면 장구(長久)히 갈 수 있으니 이를 뿌리를 깊고 굳게 하는일이라 이르는 것이니 오래 살고 오래 보는 도이다.

出典〈老子 第59章〉

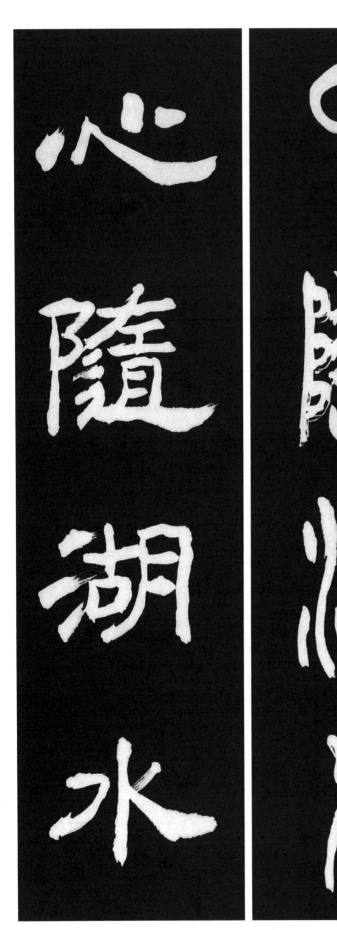
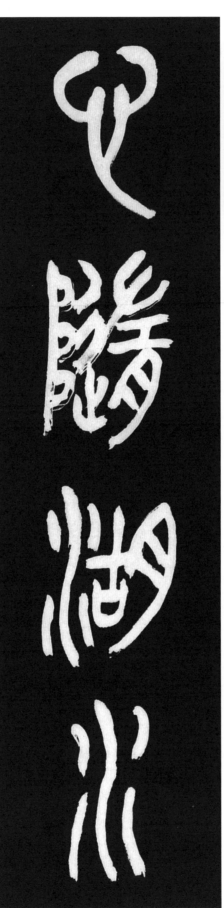
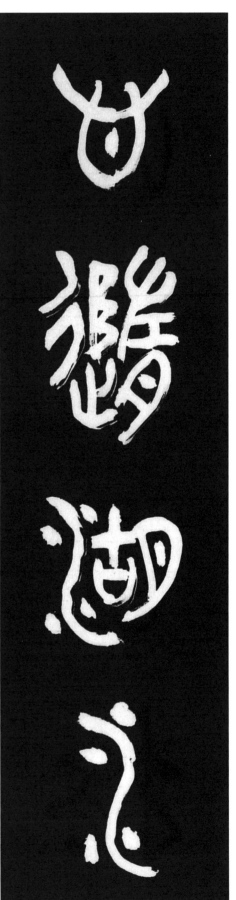

133 心隨湖水 마음은 호수를 따른다.

[原文] 心隨湖水共悠悠
[解釋] 마음은 호수와 더불어 언제나 유유하다.
出典 〈萬首唐人絶句〉

心隨湖水

心隨湖水

心隨湖游水

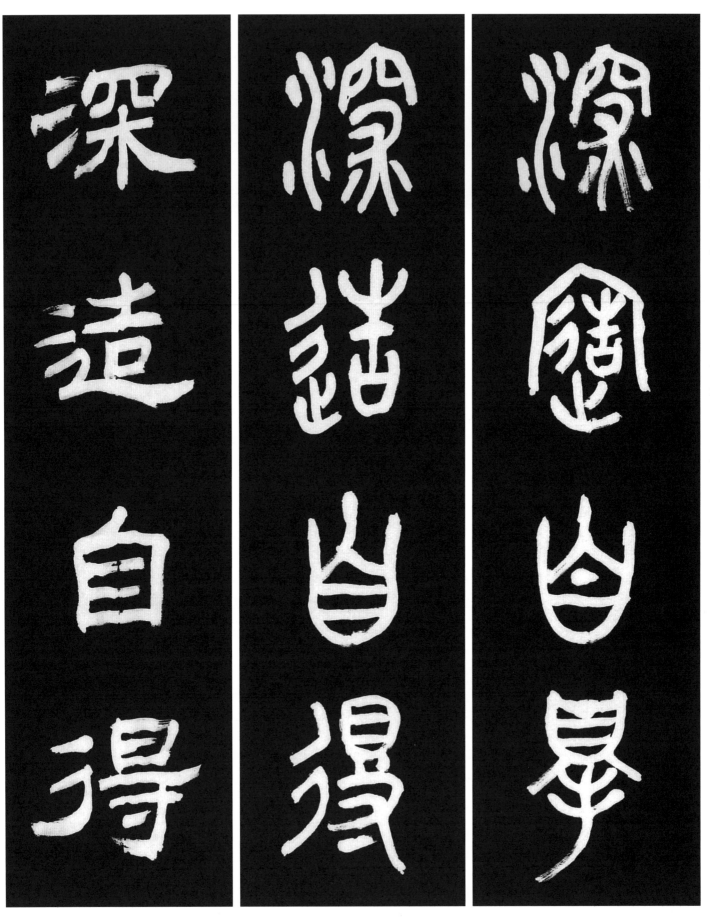

134 深造自得 학문의 깊은 뜻을 연구하여 스스로 터득한다.

[原文] 孟子曰 君子深造之以道 欲其自得之也 自得之 則居之安 居之安 則資之深 資之深 則取之左 右逢其原 故君子欲其自得之也

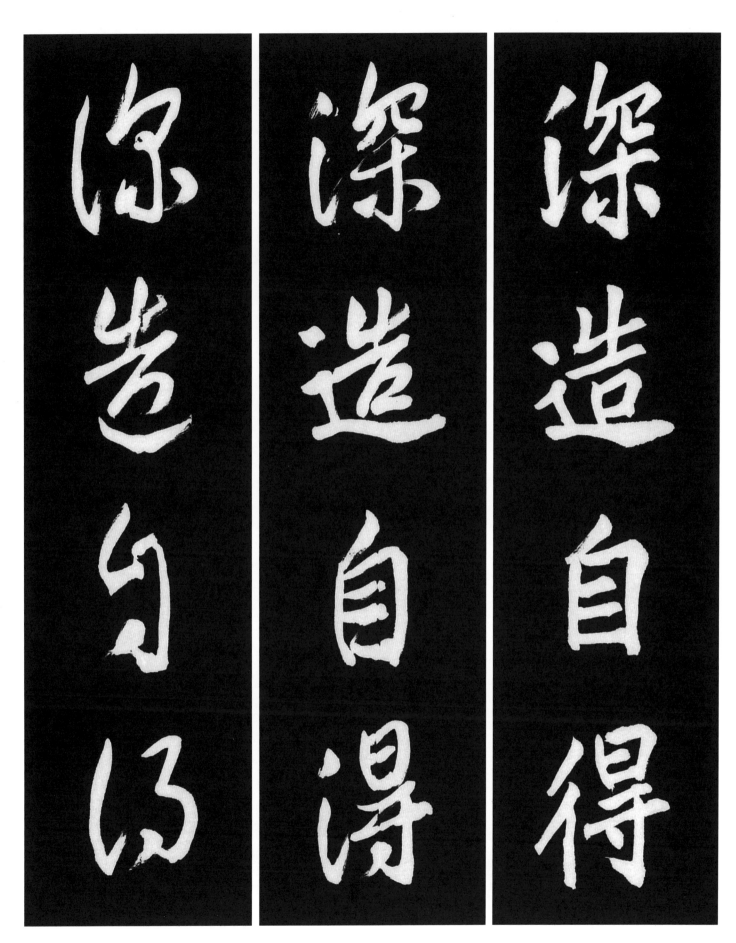

[解釋] 맹자가 말하기를 "군자가 바른 도리로써 모든 것을 깊이 연구해 들어가는 것은 자기 스스로 터득하기 위함이다. 스스로 깨우쳐 터득하게 되면 머무는 것이 안정되고 머무는 것이 안정되면 자질이 깊어지고 자질이 깊어지면 좌우에서 취하더라도 근본적인 이치를 만나게 된다. 그래서 군자는 자득(自得) 하고자 하는 것이다."

出典 〈孟子 離婁章句下〉

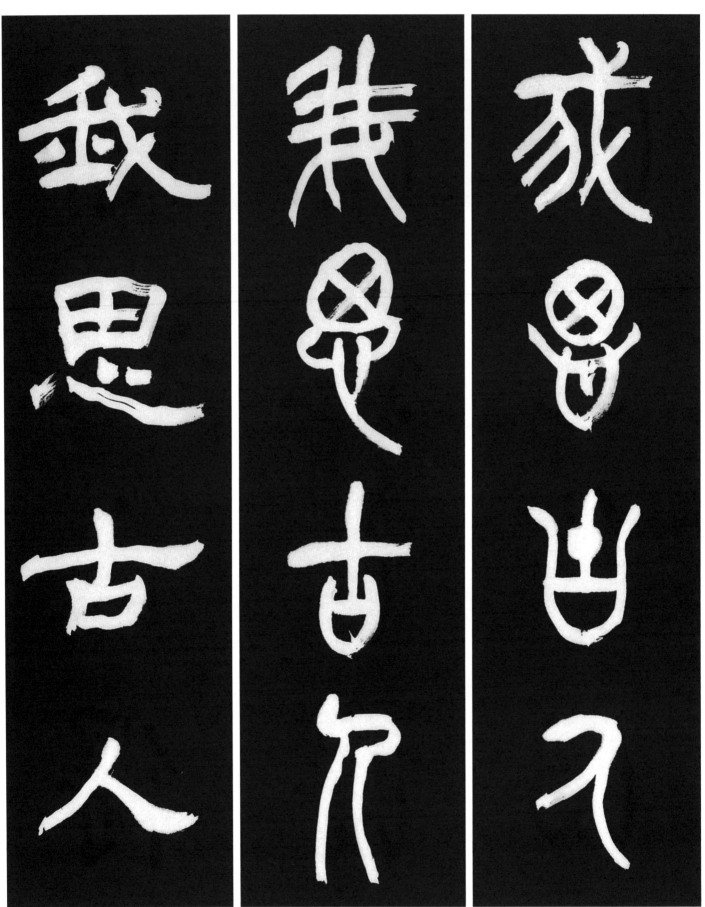

135 我思古人 나는 훌륭한 옛 사람을 생각한다.

[原文] 綠兮衣兮 綠衣黃裳 心之憂矣 曷維其亡 綠兮絲兮 女所治兮 我思古人 俾無就兮

[解釋] 녹색 저고리에 노란색 치마 마음에 이는 근심 언제나 없어지나 녹색실 그대가 물들여 만든 것 나는 옛사람을 생각하여 내 허물을 없애려하네. 出典 〈詩經 國風篇〉

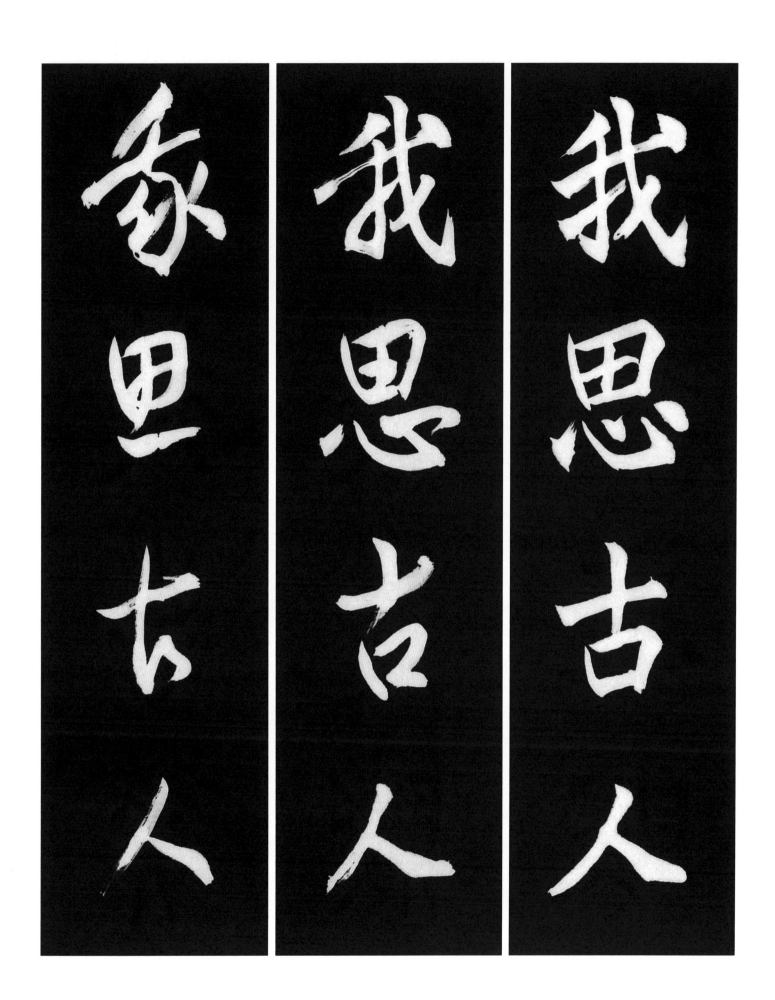

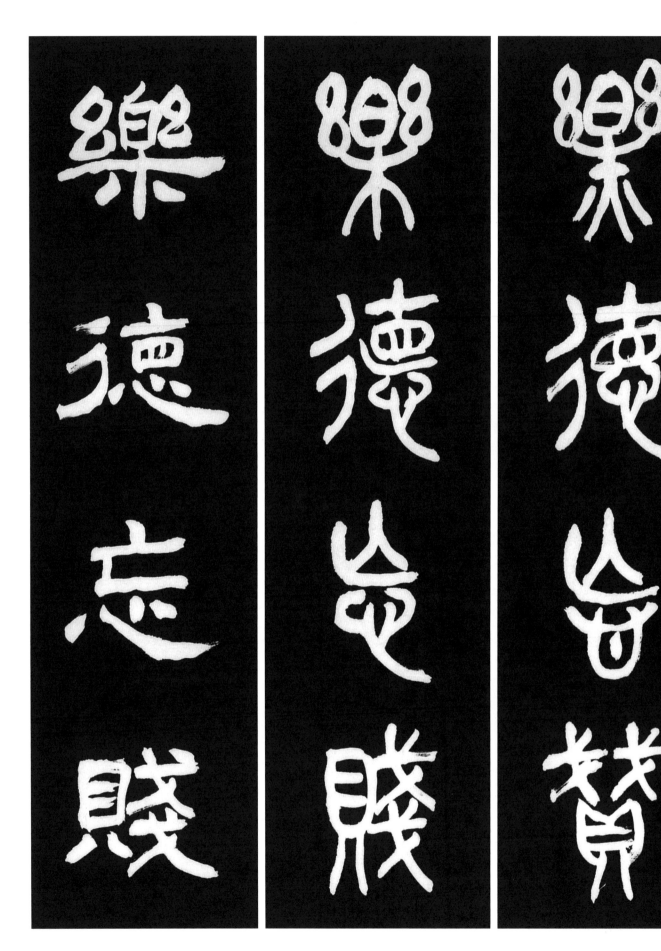

136 樂德忘賤 덕 쌓기를 즐기고 자신의 천함을 돌아보지 않는다.

[原文] 古之存己者 樂德而忘賤 故名不動志 樂道而忘貧 故利不動心 名利充天下 不足以槪志 故廉而能樂 靜而能澹 故其身治者 可與言道矣

[解釋] 옛날 자신의 본성을 잘 간직했던 성인(聖人)들은 언제나 도(道)를 따라 덕(德)을 세우는 것만을 즐기고 자신의 천(賤)함을

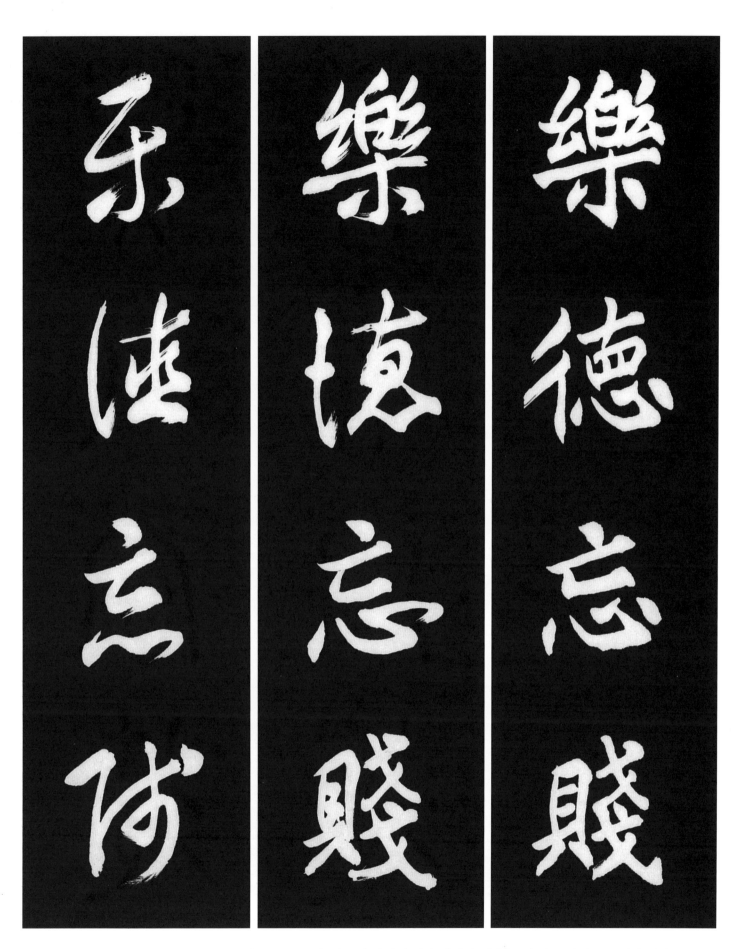

돌보지 않았다 따라서 그는 남들이 자신에게 주는 명성(名聲) 여하에 따라 자신의 지향(志向) 하는 바가 흔들림이 없었다. 또한 그는 도(道)를 즐기고 자신의 가난을 문제 삼지 않았다. 그리하여 그는 사회적인 이득에 따라 마음을 동요시키지 않았다. 그리 하여 명리(名利)가 온천하에 가득해도 본래의 뜻이나 마음에 흔들림이 없었고 염정(恬靜)한 태도로 도(道)를 지키고 즐겼으며 허정염담(虛靜恬淡)하게 처신했다. 이렇듯 자신의 본성을 바르게 다스릴 수 있어야 그와 더불어 도(道)를 논(論)할 수 있다 하겠 다. 出典〈淮南子 詮言訓篇〉

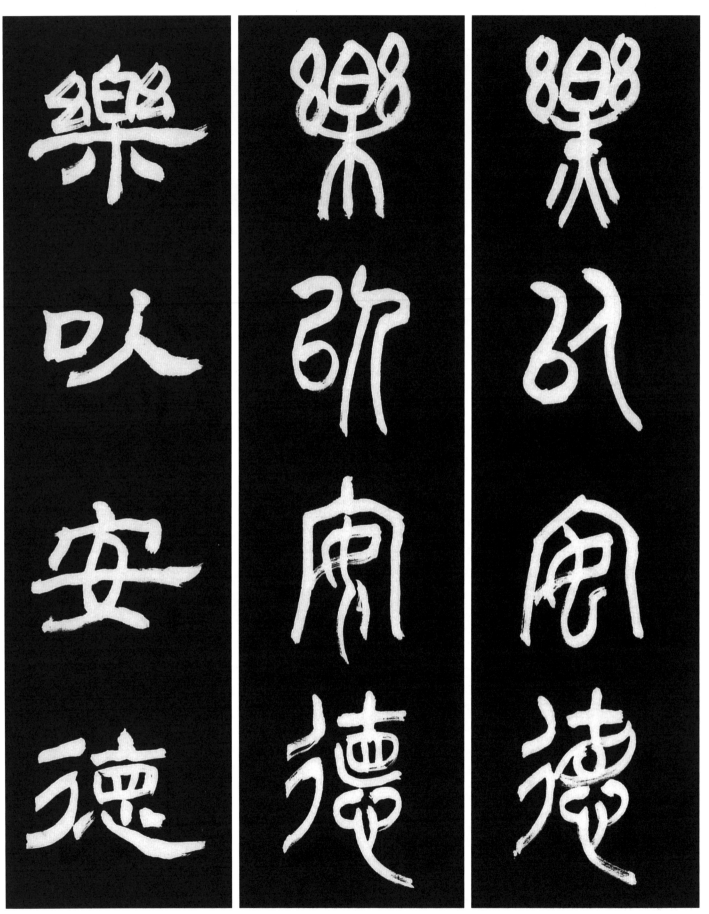

137 樂以安德 음악으로 마음을 편히 하다.

[原文] 詩曰 樂只君子 殿天子之邦 樂只君子 福祿攸同 便蕃左右 亦是帥從 夫樂以安德 義以處之 禮以行之 信以守之 仁以屬之

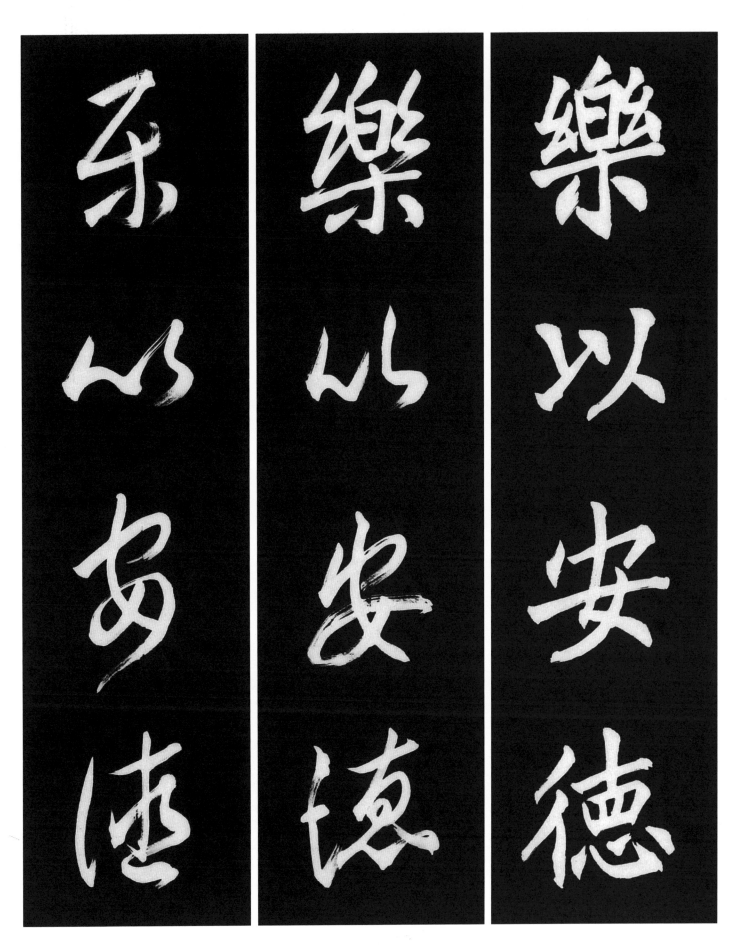

[解釋] 시경(詩經)에 이르기를 즐겁도다 군자여 천자의 방국(邦國)을 진무하는도다 즐겁도다 군자여 복록을 다른 사람과 함께 누리는구나. 주변의 소국들을 잘 다스리니 그들 역시 따르는구나라고 했다. 무릇 음악으로 마음을 편히하고 도의로써 처신하고 예의로써 신의로써 지키고 어짐으로써 백성을 격려해야 한다.
出典 〈春秋左傳〉

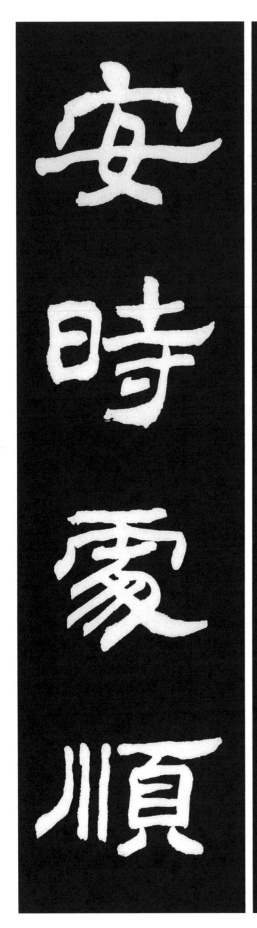
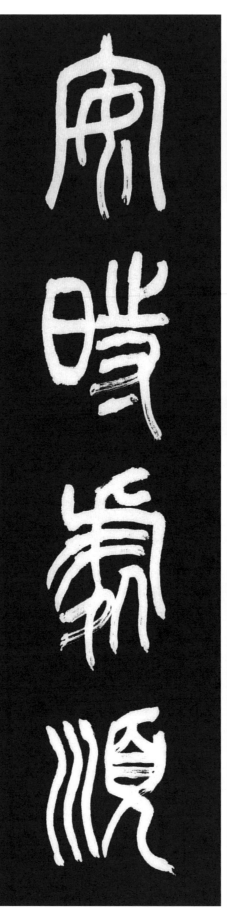
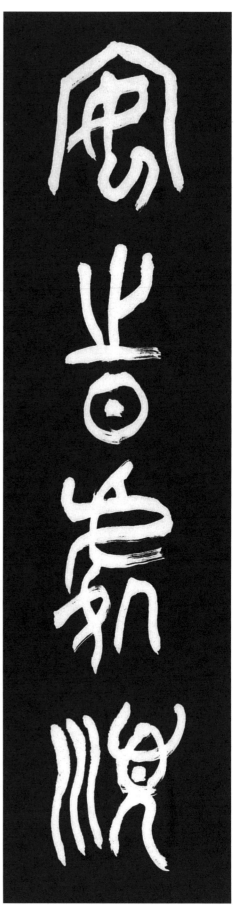

138　安時處順 때를 편히 여기고 자연의 도리를 따른다.

[原文] 達者喩之曰 安時處順 聖人論之曰 居易竢命
[解釋] 사리에 통달한 자는 그 길을 가리켜 이르기를, 주어진 그 시기에 때를 편히 여기고 자연의 도리를 따르라고 하였고 성인은 그를 논하기를 평이하게 살면서 운명을 따르라고 하였다.　出典〈寄齋記 申欽〉

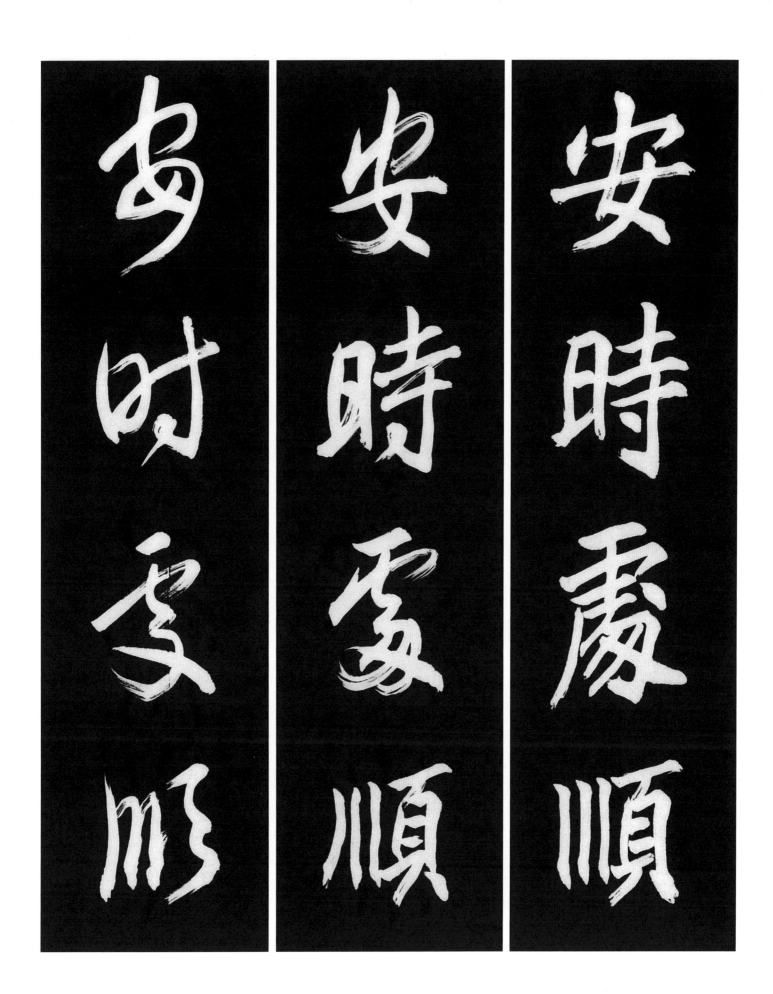

安時處順

安時處順

安時處順

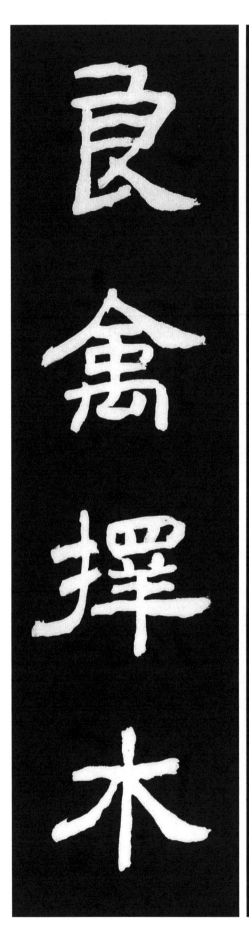
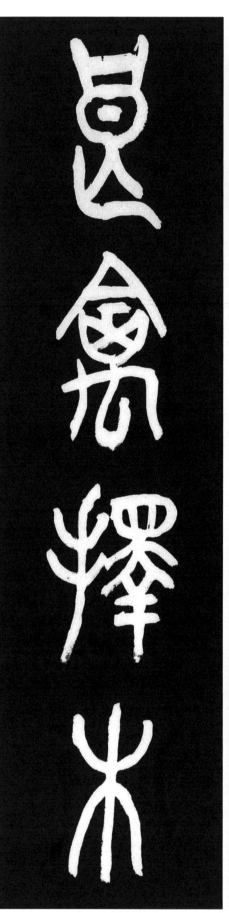
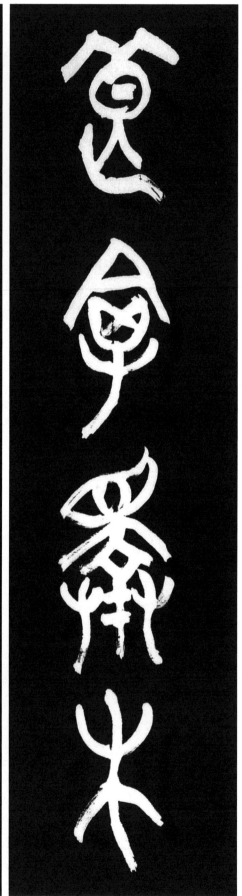

139 良禽擇木 좋은 새는 나무를 가려서 앉는다.

[原文] 良禽擇木而栖　賢臣擇主而事
[解釋] 좋은 새는 나무를 가려서 앉고 현명한 신하는 군주를 가려서 섬긴다.

出典〈春秋左傳 〉

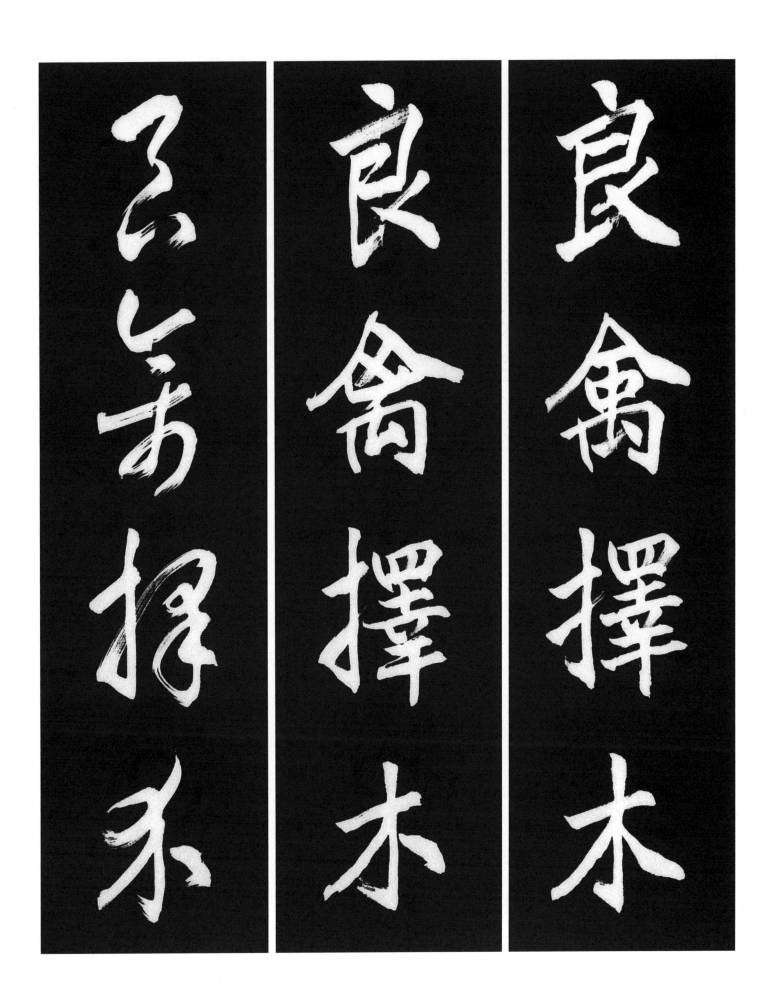

良禽擇木

良禽擇木

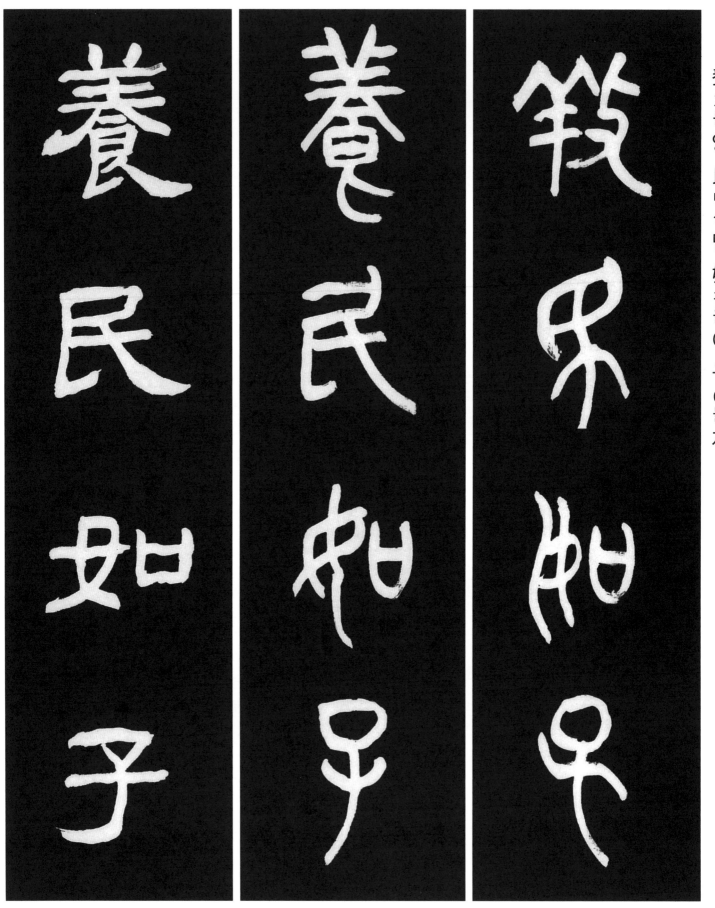

140 養民如子 백성을 기르기를 자식과 같이 하다.

[原文] 養民如子 蓋之如天 容之如地
[解釋] 백성을 기르기를 자식과 같이 하고 백성을 덮어 주기를 하늘과 같이 하며 백성을 포용하기를 땅처럼 넓게 한다.
出典〈春秋左傳 襄公14年條〉

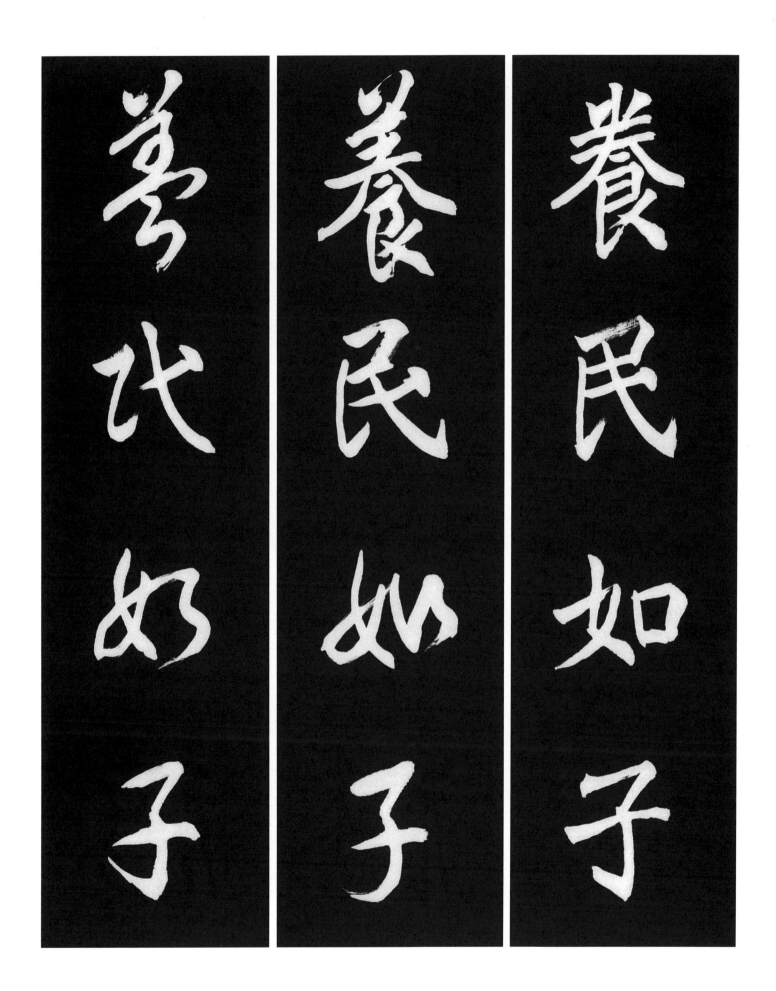

養民如子
養民如子
養民如子

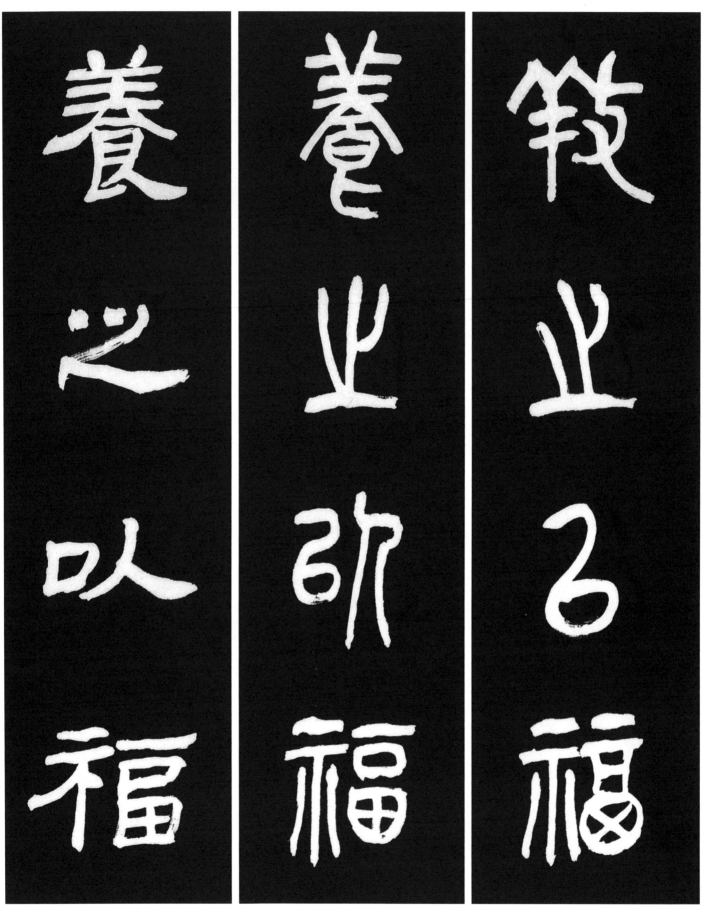

141 養之以福 본래의 성품을 기름으로써 복을 받다.

[原文] 能者 養之以福 不能者 敗以取禍 是故 君子勤禮 小人盡力 勤禮莫如 致敬 盡力莫如敦篤

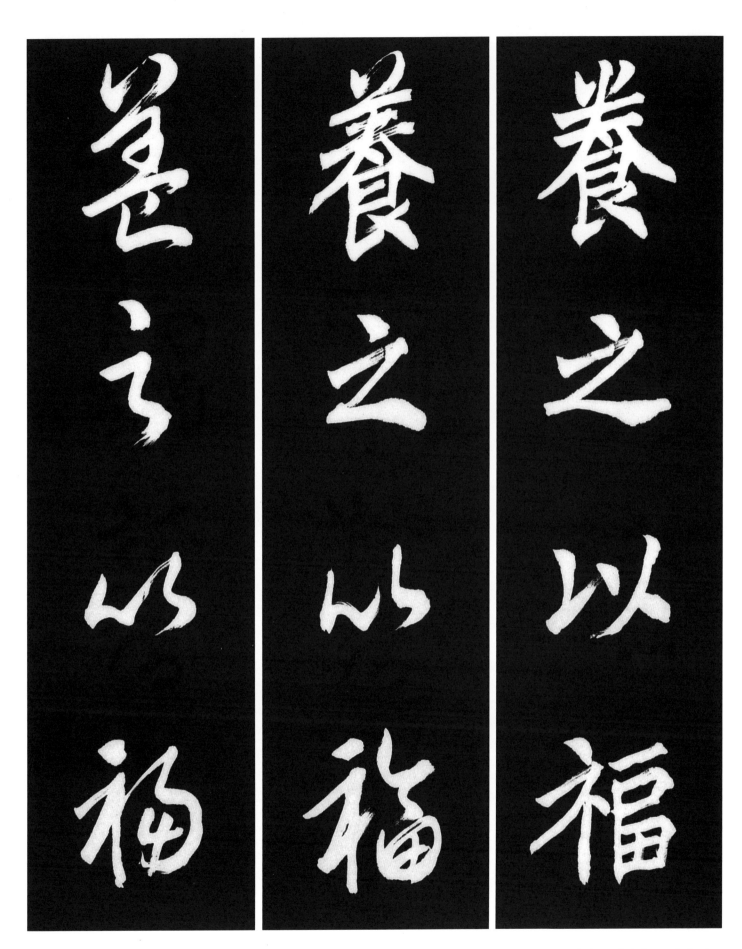

[解釋] 유능한 자는 그 본성을 기름으로써 복을 받게 되지만, 그렇지 못한 자는 본 성을 거스르고 화(禍)를 취한다. 그렇기 때문에 군자는 예(禮)에 힘쓰지만 소인은 힘을 다하여 가업(家業)을 지키는 것이다. 예에 힘쓰는 것은 경(敬)을 기울이는 것보다 나은 것이 없고, 힘을 다하는 것은 정성스러운 것보다 나은 것이 없다.

出典〈春秋左傳 成公13年條〉

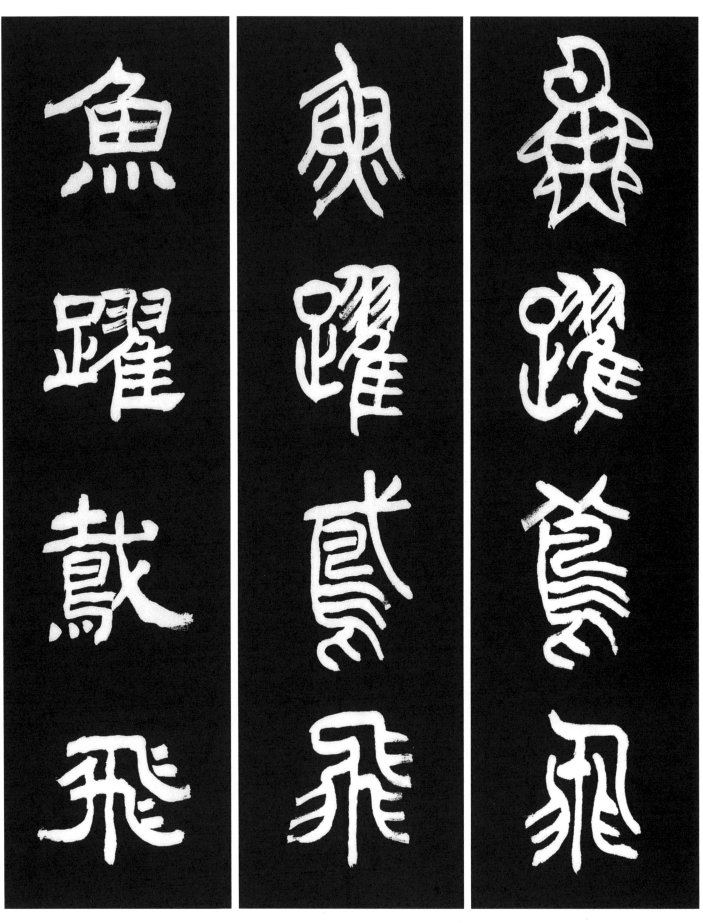

142　魚躍鳶飛 물고기가 뛰어오르고 솔개가 날다.

[原文] 魚躍鳶飛上下同　這般非色亦非空　等閒一笑看身世　獨立斜陽萬木中
[解釋] 물고기 뛰고 솔개 나는데 상하구분이란 없으니 이것은 보이는 게 아니요 없는 것도 아니로다 마음에 두지않고 웃으면서
이 몸과 세상을 바라보니 해질녘 무수한 나무들 사이에 저 홀로서있네.　出典: 이율곡〈遊楓嶽贈僧竝序(유풍악증승병서)〉

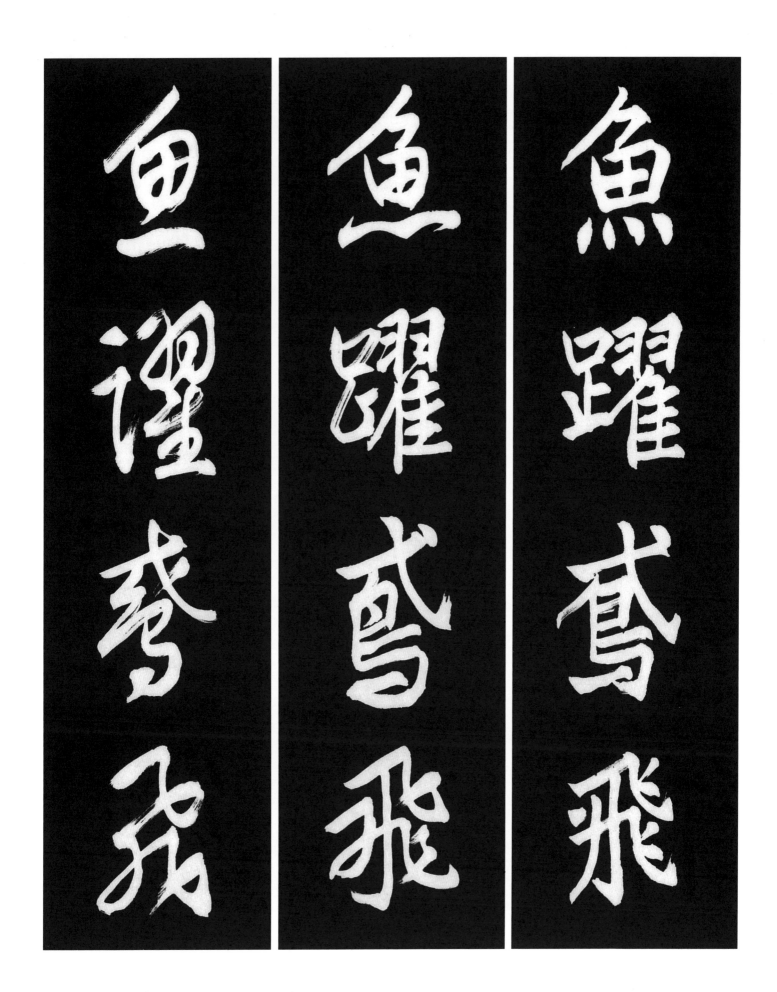

魚躍鳶飛

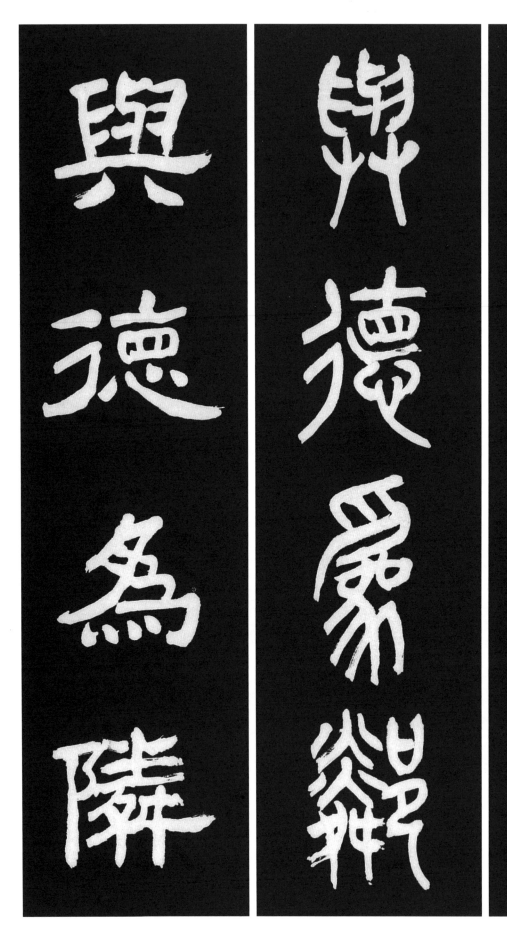

143 與德爲隣 덕을 이웃으로 삼다.

[原文] 以順于天 與道爲際 與德爲隣 不爲福始 不爲禍先
[解釋] 하늘에 순종하고 도를 따르고 덕을 이웃 삼아 급하게 나서서 복이나 화를 끌어당기지 않는다.
出典〈淮南子 精神訓篇〉

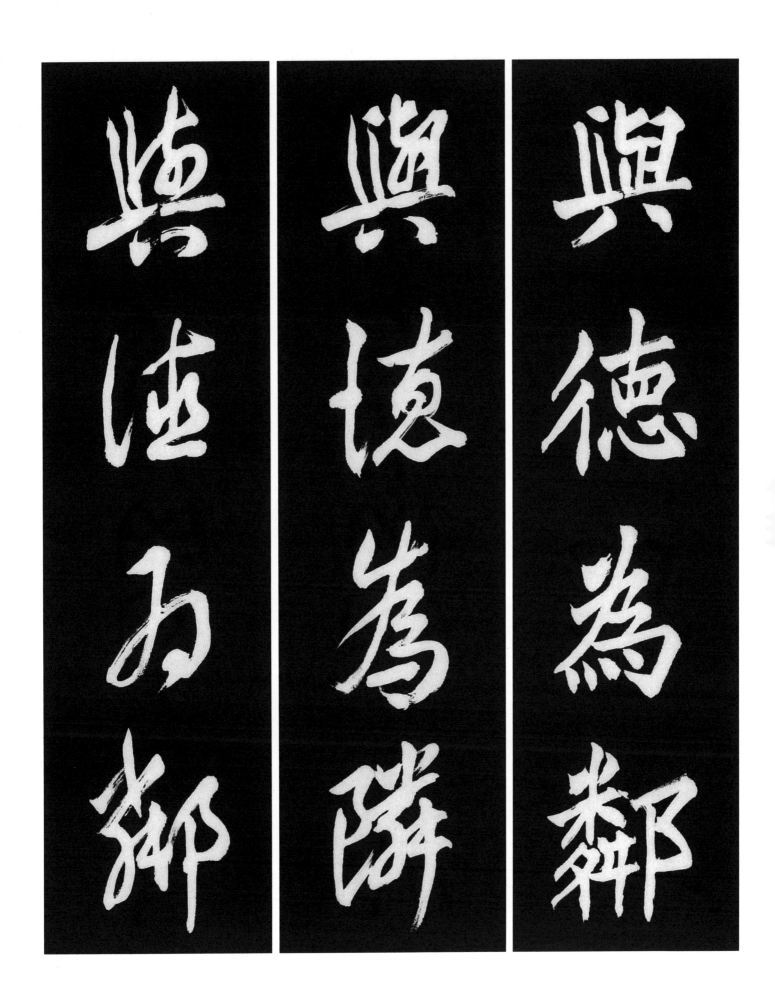

與德為鄰　與德為鄰　與德為鄰

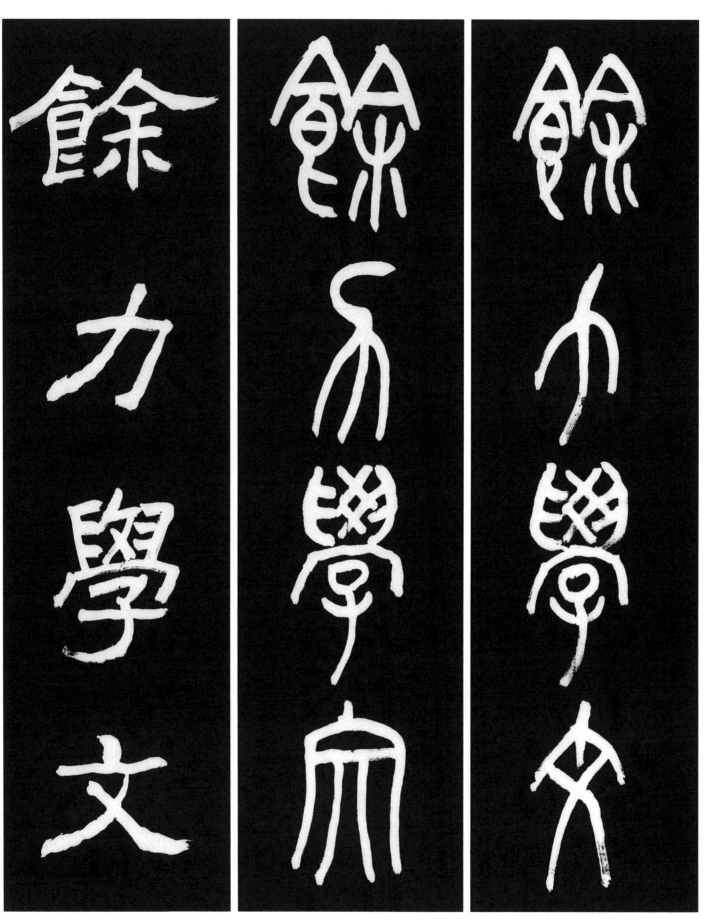

144 餘力學文 여유가 있으면 글을 배운다.

[原文] 子曰 弟子入則孝 出則弟 謹而信 汎愛衆而親仁 行有餘力 則以學文

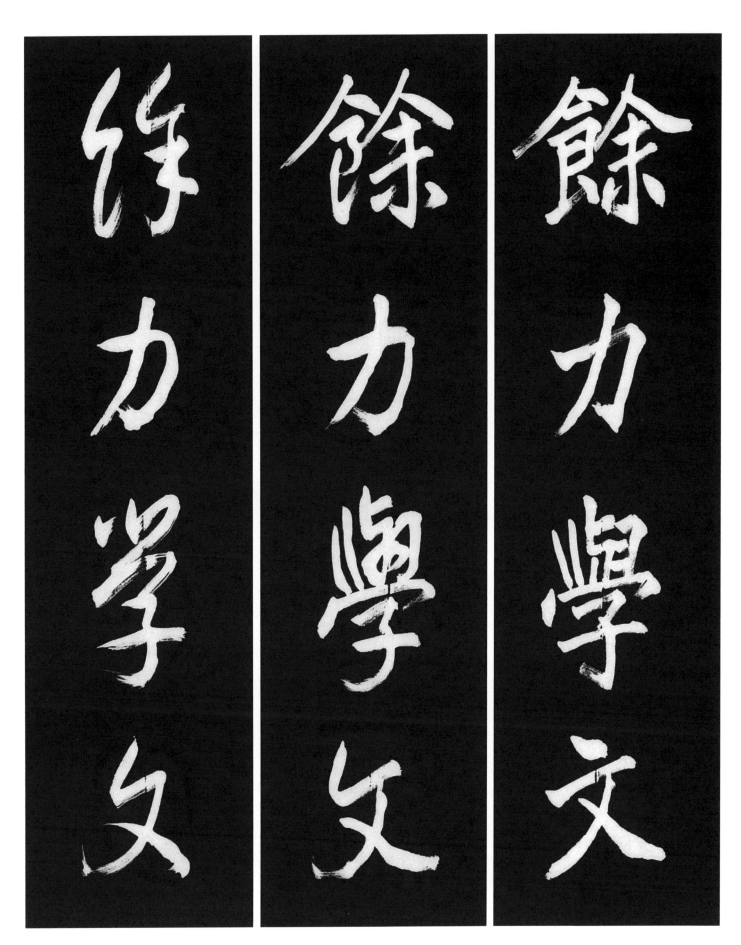

[解釋] 공자가 말씀하셨다. "젊은이들은 집에 있을때는 부모님게 효도를 다하고, 나와서는 공손하며 행실을 삼가하고 말을 성실하게 하며 널리 사람들을 사랑하되 어진자와 가까이 지내야한다. 이를 행하고 남은 힘이 있으면 비로써 글을 배우도록한다."

◆註─ ・弟子(제자): 젊은이들 ・汎愛(범애): 차별없이 널리 사랑함

出典 〈論語 學而篇〉

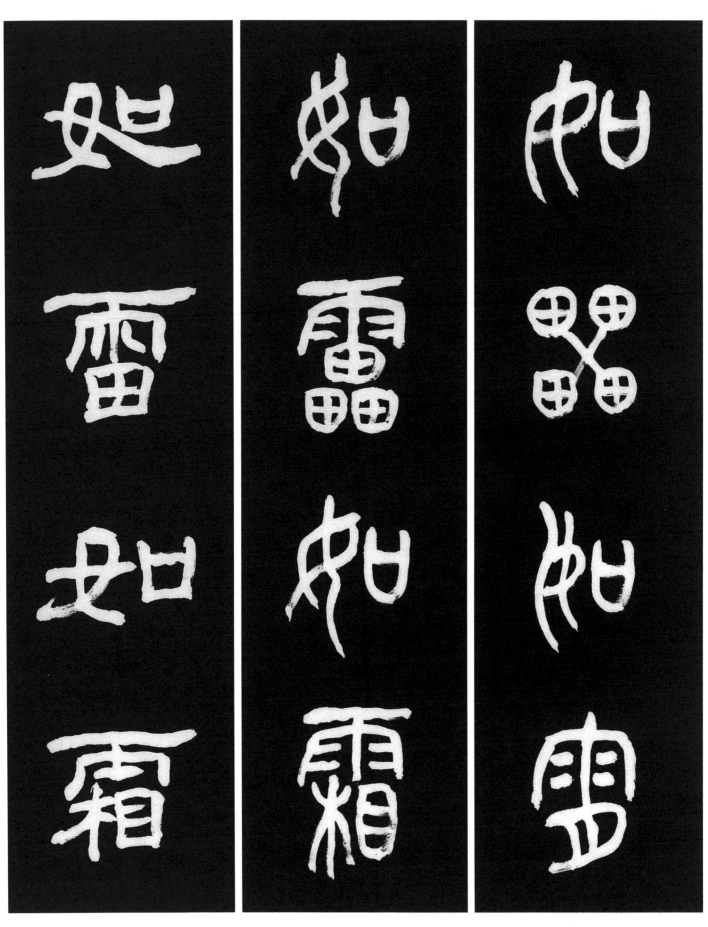

145 如雷如霜 (자신을 경계 하기를) 우뢰와 같이 하고 서리와 같이 하다.

[原文] 閨門不嚴 家道亂矣 在家猶然 況於官署乎 立法申禁 宜如雷如霜

[解釋] 집안이 엄하지 않으면 집안의 법도(法道)가 문란해진다. 가정에 있어서도 그러한데 하물며 관서에 있어서는 어떠하랴. 법을 마련하여 금하고 우레와 같이하고 서리와 같이 해야 한다. 出典〈牧民心書〉

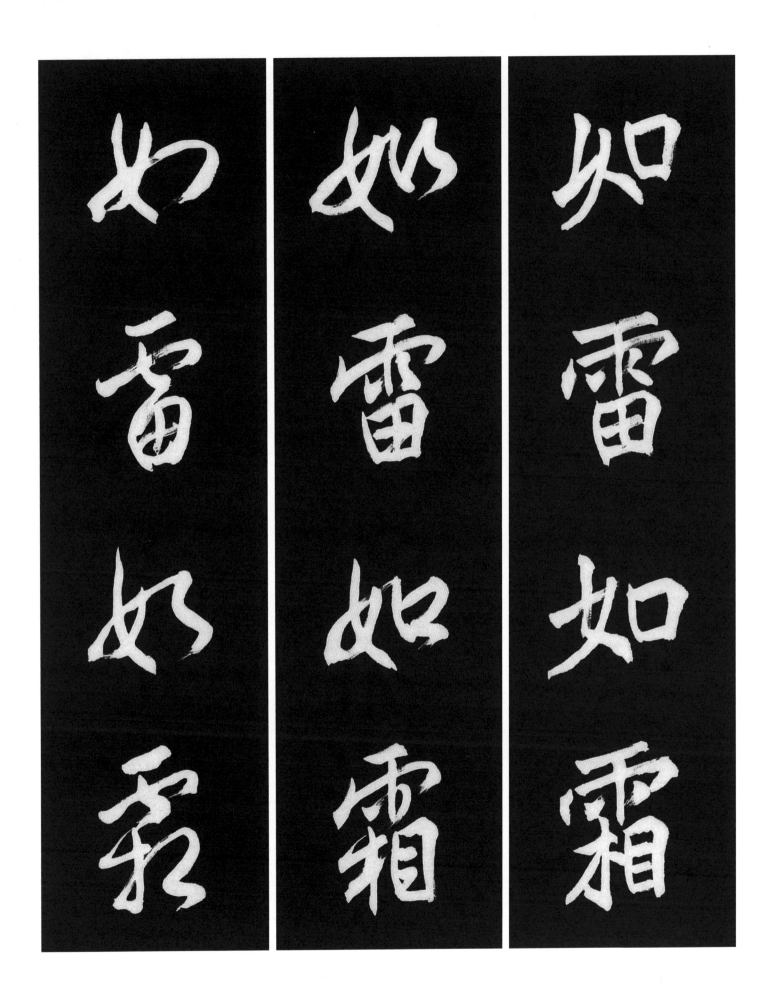

如雷
如霜

如雷
如霜

如雷
如霜

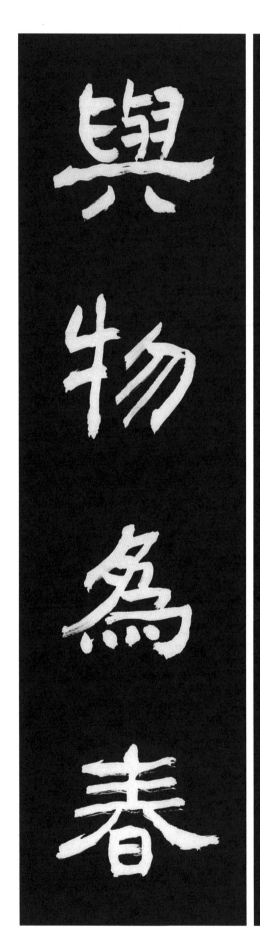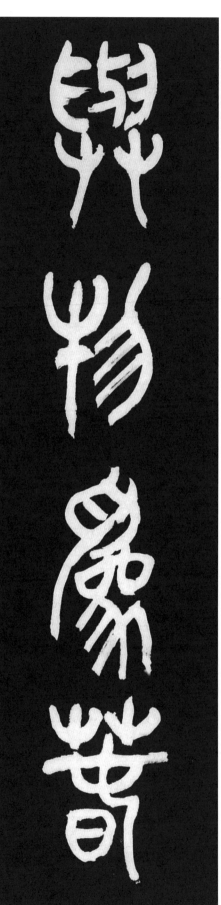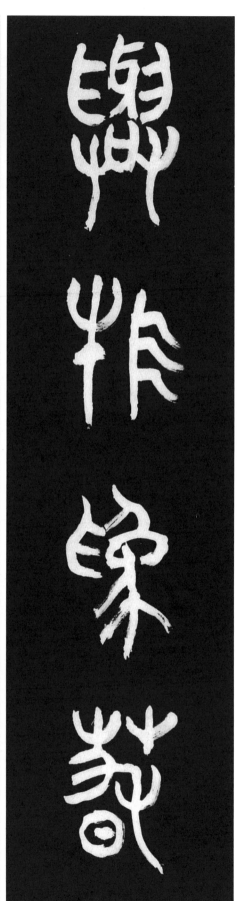

146 與物爲春 만물과 함께 봄을 즐긴다.

[原文] 使日夜無郤 而與物爲春
[解釋] 밤낮 없이 사물과 접촉할 경우라도 만물과 함께 봄을 즐긴다.
出典〈莊子 德充符篇〉

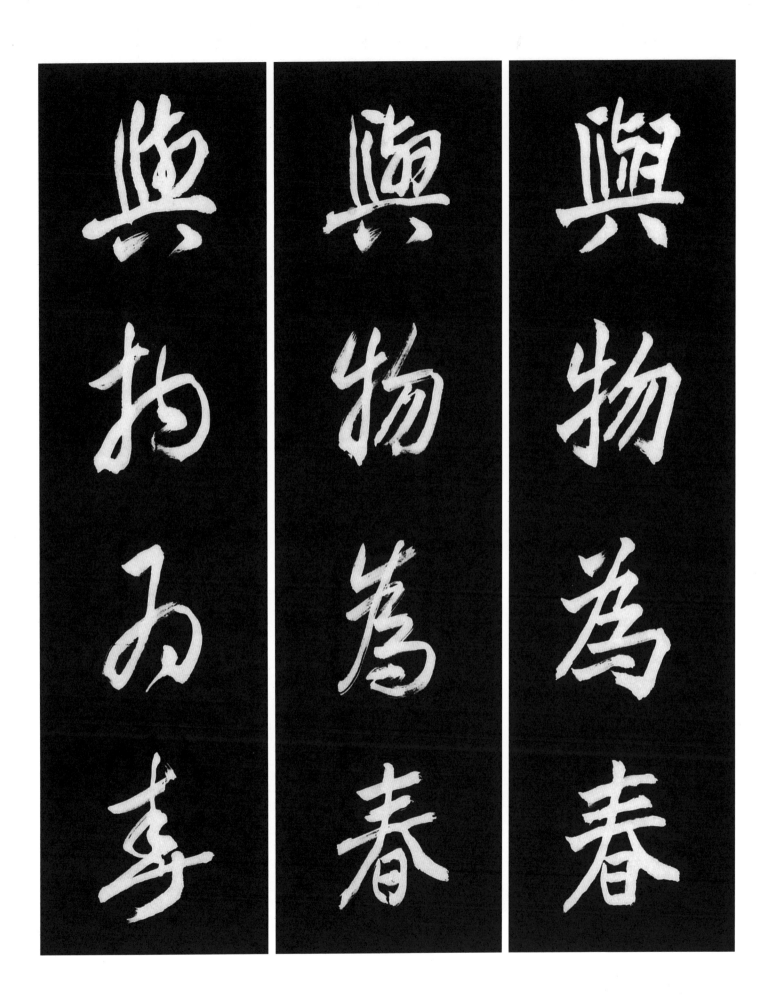

興物為春

興物為春

興物為壽

303

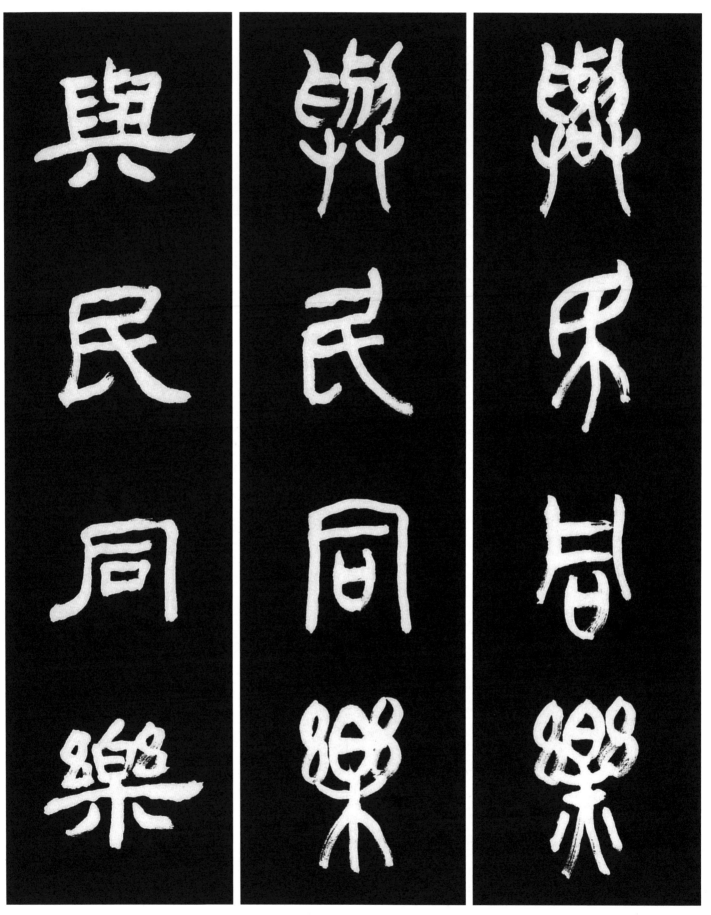

147 與民同樂 백성들과 기쁨을 함께 나누다.

[原文] 吾王庶幾無疾病與 何以能田獵也 此無他 與民同樂也 今王與百姓同樂 則王矣

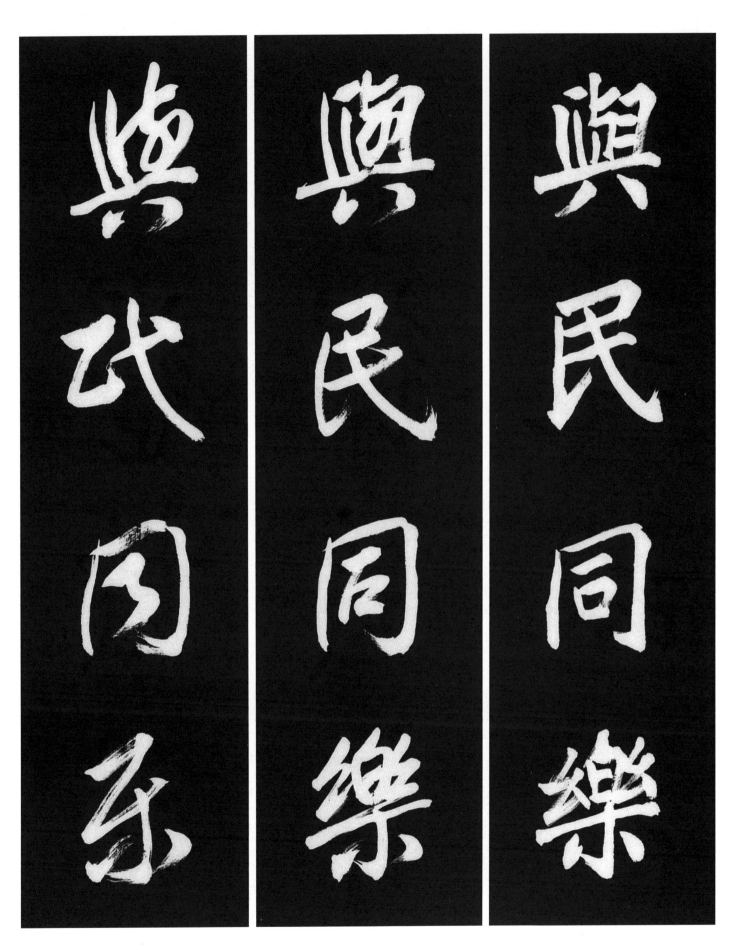

[解釋] "우리 왕께서 아마도 질병이 없으신가 보다. 그렇지 않다면 어떻게 저렇게 사냥을 잘하실수 있겠는가? 그렇다면 이는 다름이 아니라 백성들과 기쁨을 함께하기 때문일 것이다. 왕께서 백성들과 기쁨을 함께하신다면 왕도정치를 행하실 수 있을 것입니다."

出典 〈孟子 梁惠王下〉

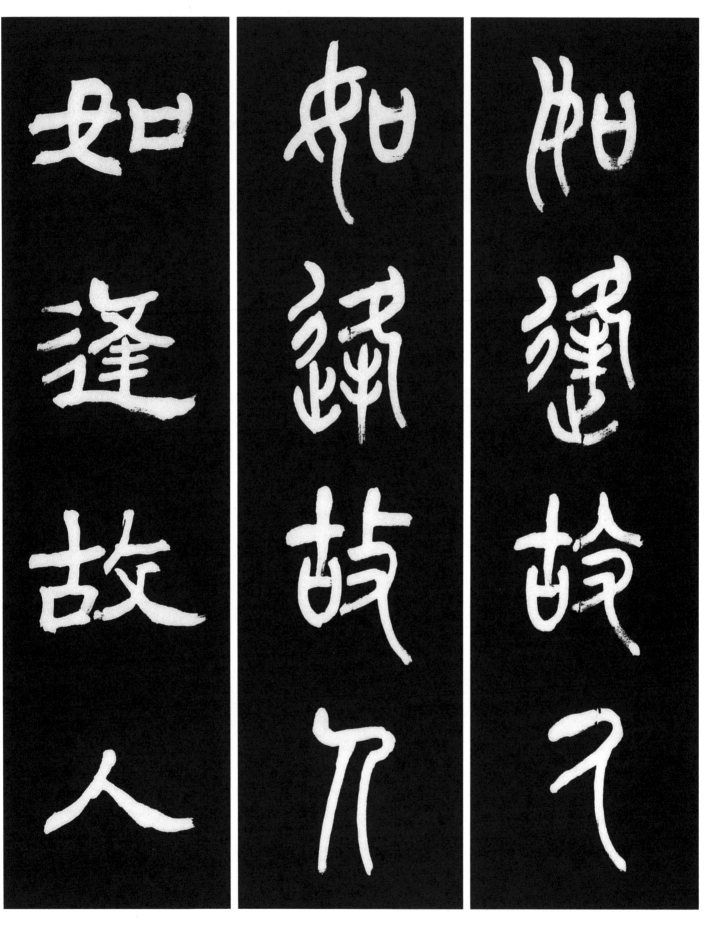

148 如逢故人 옛 친구를 만난 것과 같다.

[原文] 讀未見書 如得良友 已讀書 如逢故人
[解釋] 아직도 보지 못한 책을 읽는 것은 좋은 벗을 얻는 것과 같고 이미 읽은 책을 보는 것은 옛친구를 만나는 것과 같다.
◆註- ·良友(양우): 좋은 벗 出典〈梅山遺稿〉

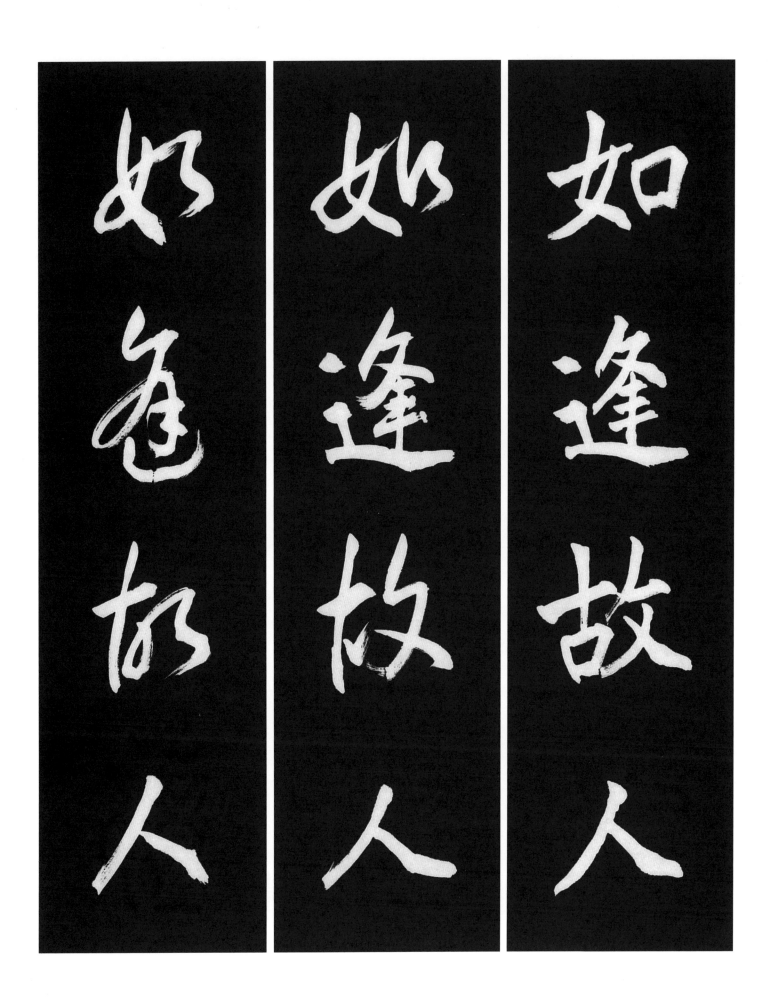

如逢故人

如逢故人

如逢故人

307

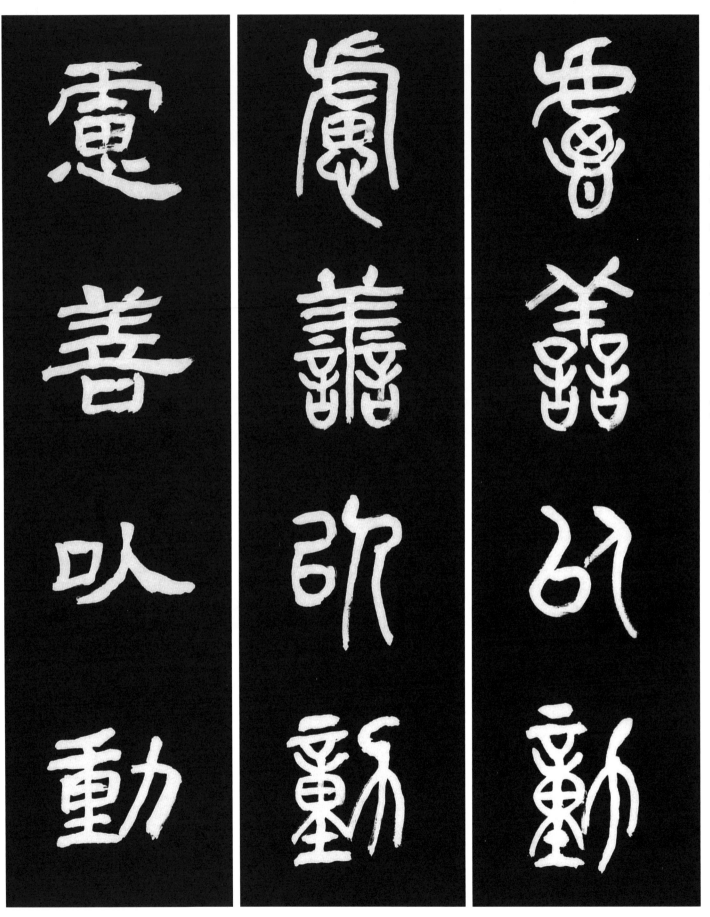

149 慮善以動 그 일이 선한 것인가 아닌가를 생각하여 행동하다.

[原文] 慮善以動 動惟厥時
[解釋] 그 일이 선한 것인가 아닌가를 생각하여 행동하고, 그 행동은 시기에 맞아야 한다.

出典〈書經 商書 說明篇中〉

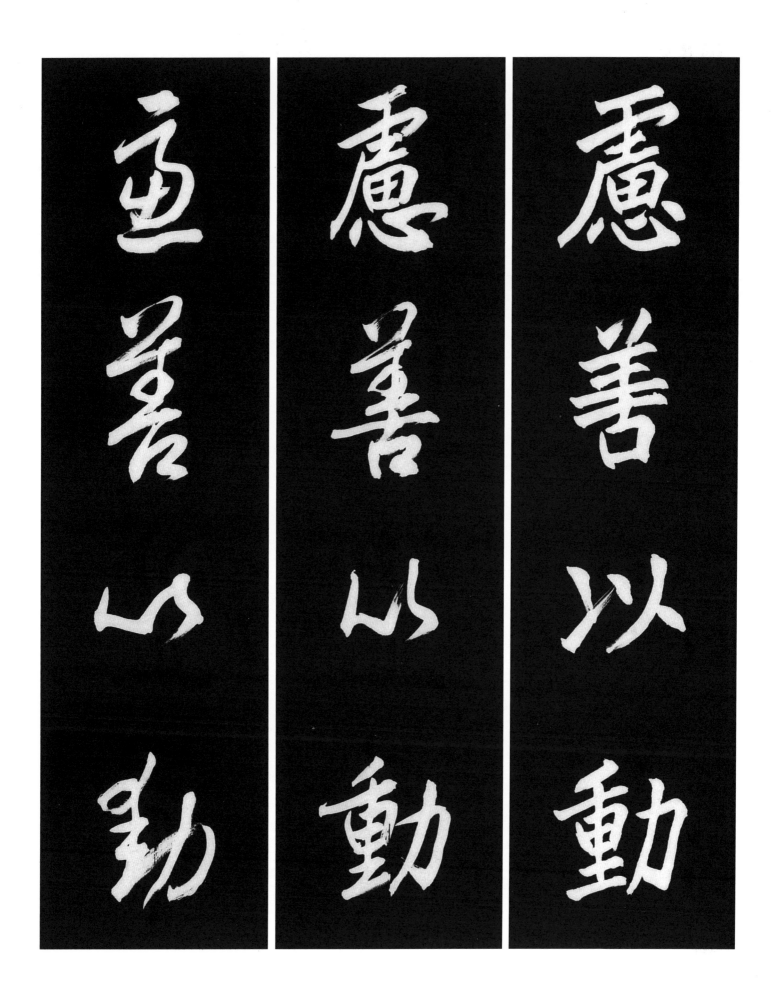

應善以動
應善以動
虛善以動

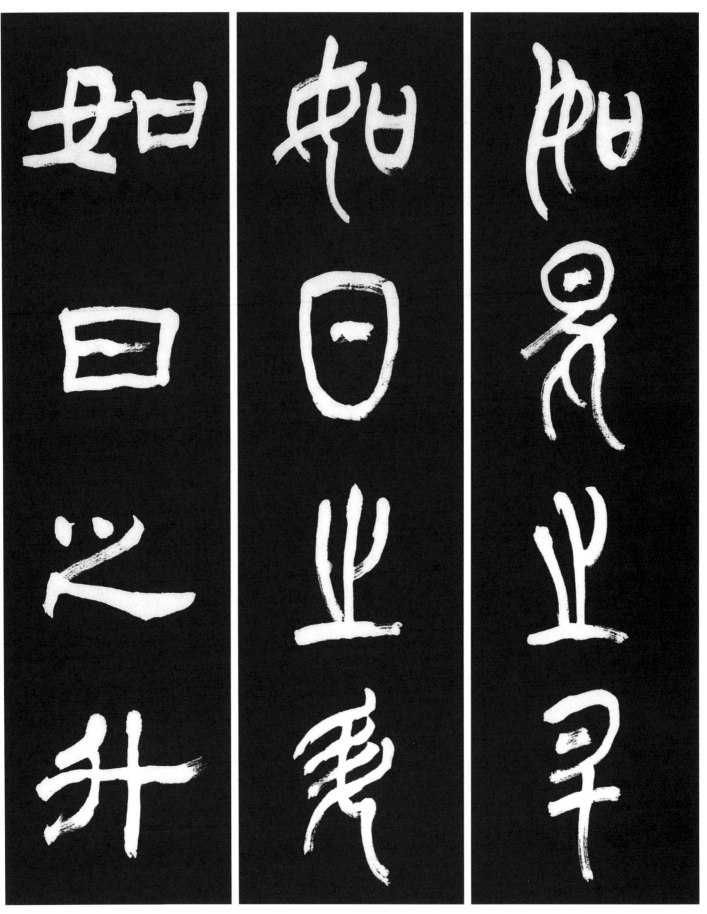

150 如日之升 떠오르는 태양과 같다.

[原文] 如月之恒 如日之升 如南山之壽
[解釋] 상현달 같고 떠오르는 태양 같으며 남산처럼 영원하다.

出典《詩經 小雅篇》

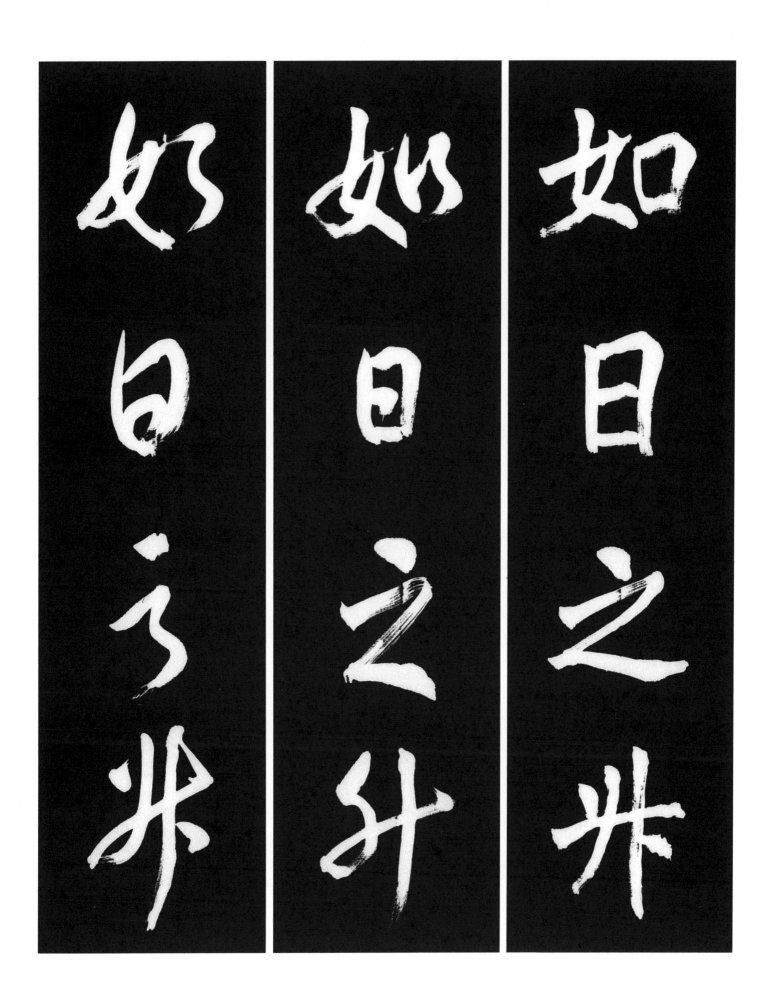

如日之升

如日之升

如日之升

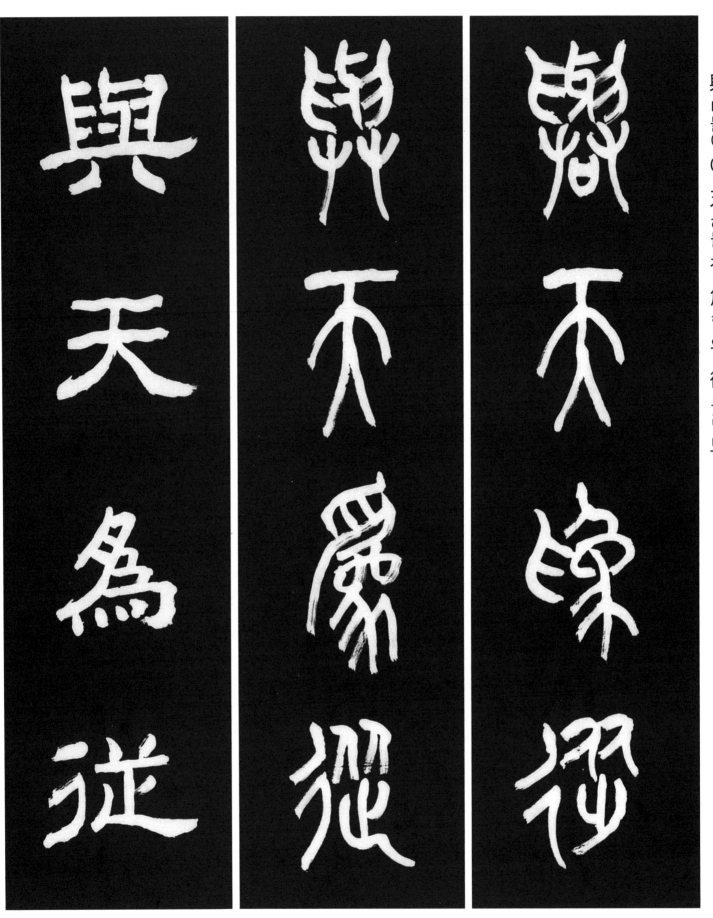

151 與天爲徒 하늘과 더불어 무리가 되다.

[原文] 與天爲徒 與古爲徒 皆學書者 所有事也 天當觀於其章 古當觀於其變
[解釋] 하늘과 더불어 무리가 되고 옛날과 더불어 무리가 되는 일이 글씨를 배우는 사람이 갖춰야할 일이다. 서(書)를 배우는 사람은 하늘에서는 마땅히 그 문장의 아름다움을 보아야 하고 옛것에서는 그변화를 보아야 한다. 出典〈藝槪〉

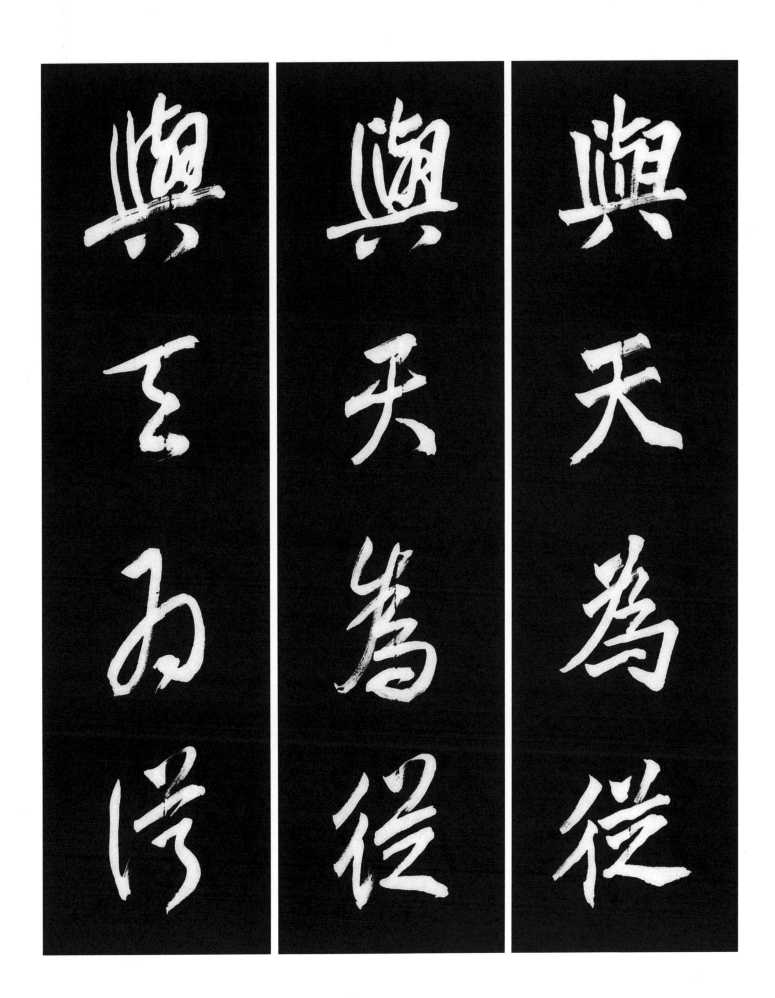

與天為從

與天為從

與天而浮

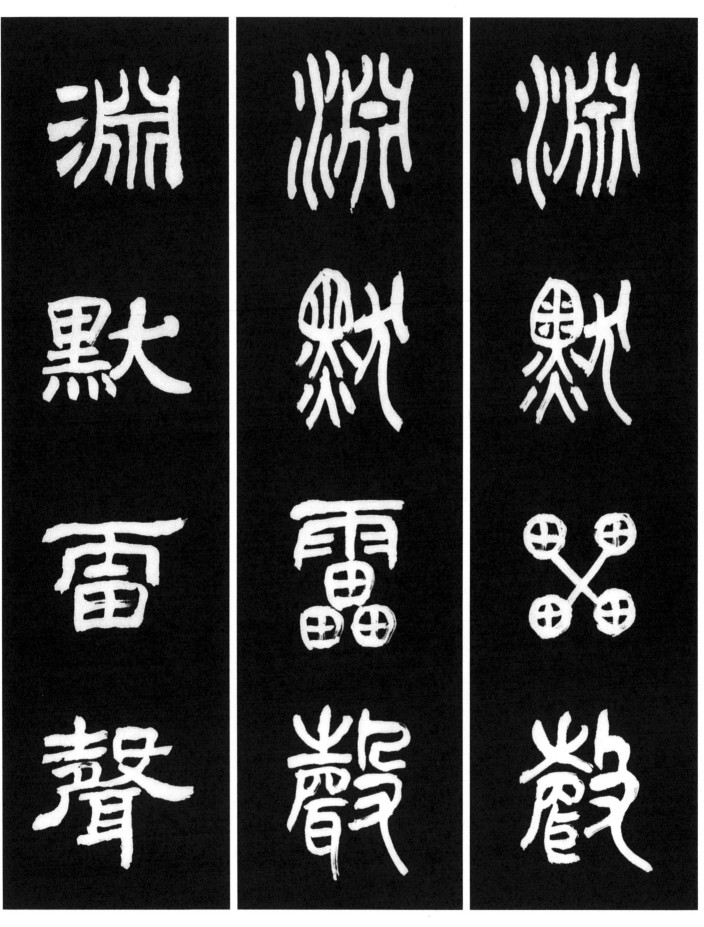

152　淵默雷聲 깊은 못처럼 침묵하고 있어도 우뢰 같은 소리를 낸다.

[原文] 君子苟能無解其五藏　無擢其聰明　尸居而龍見　淵默而雷聲
[解釋] 군자가 만일 그 오장(五藏)을 흩뜨리지 않고 그 총명함을 겉에 드러내지 않으면, 주검처럼 있어도 용처럼 드러나고 연못처럼 침묵을 지켜도 우레처럼 소리낸다.　出典〈莊子 在宥篇〉

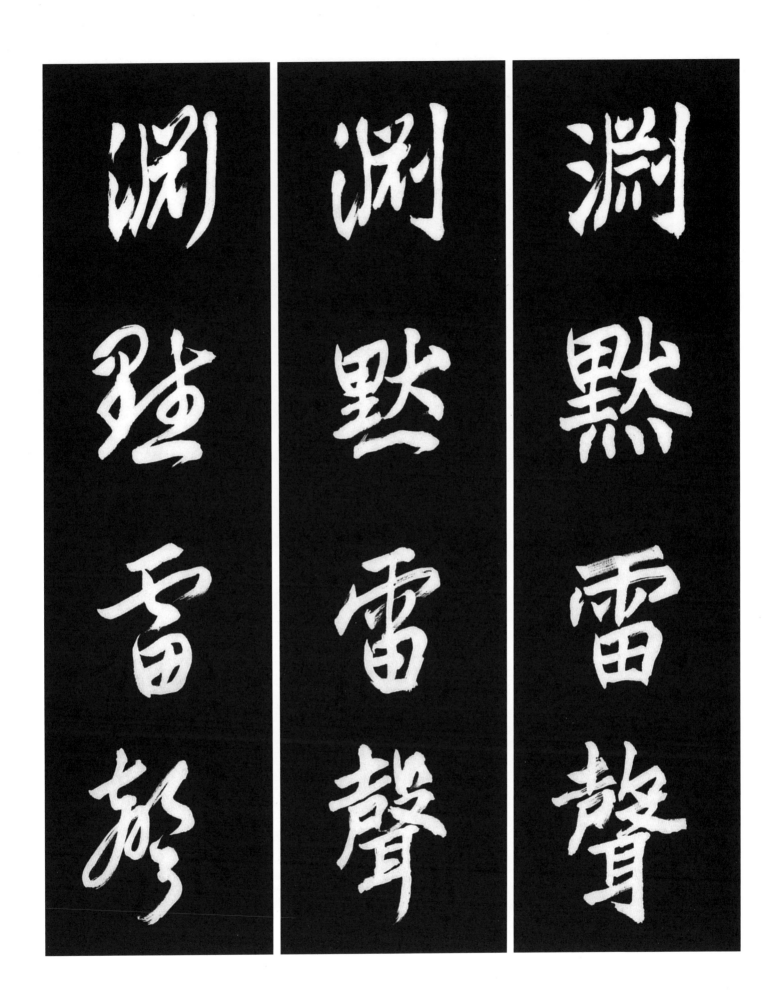

渊默雷声

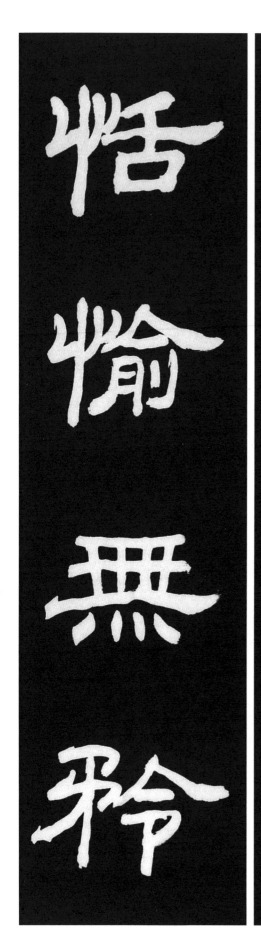
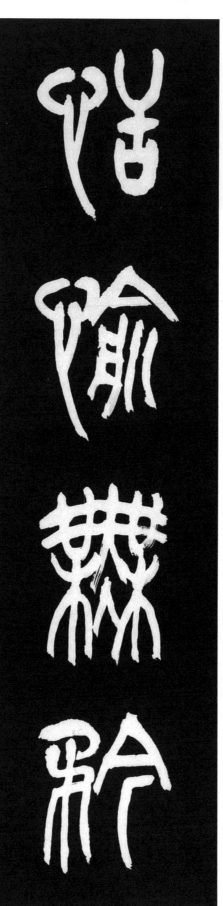
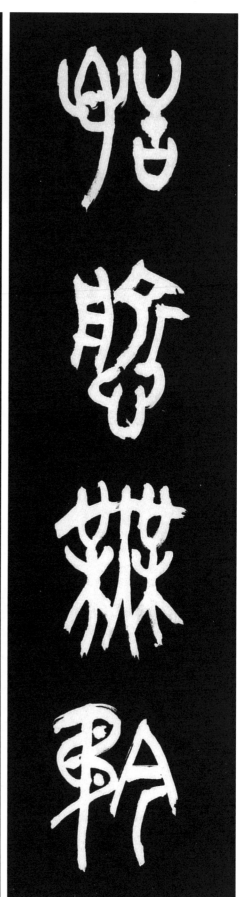

恬 편안할 염(념) 愉 즐거울 유 無 없을 무 矜 자랑할 긍

153 恬愉無矜 편안하게 스스로 자랑하지 않는다.

[原文] 恬愉無矜 而得於和 有萬不同 而便于性
[解釋] 편안하게 스스로를 자랑하지 않고 똑같지 아니한 만물(萬物)에 적절한 성(性)을 준다.

出典〈淮南子·原道訓篇〉

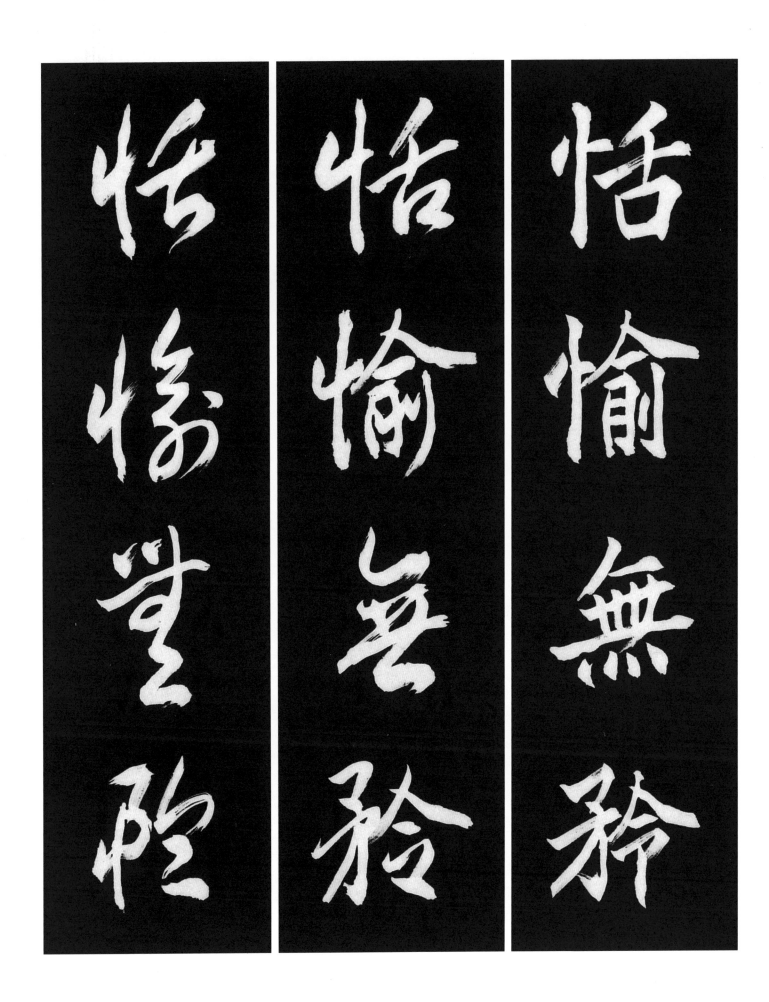

恬愉無矜

恬愉無矜

恬愉嘗胗

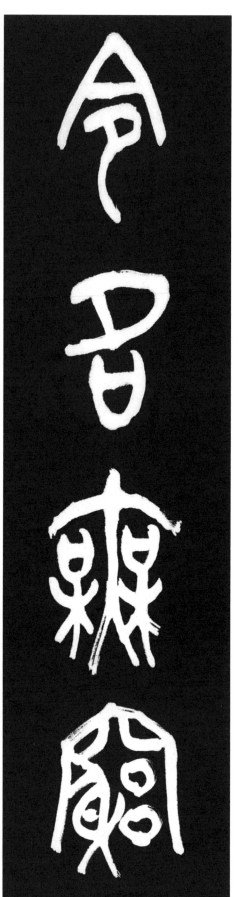
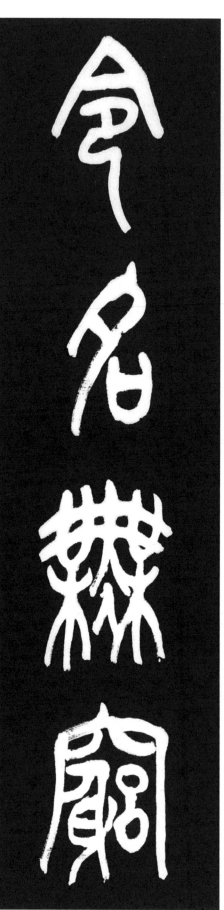
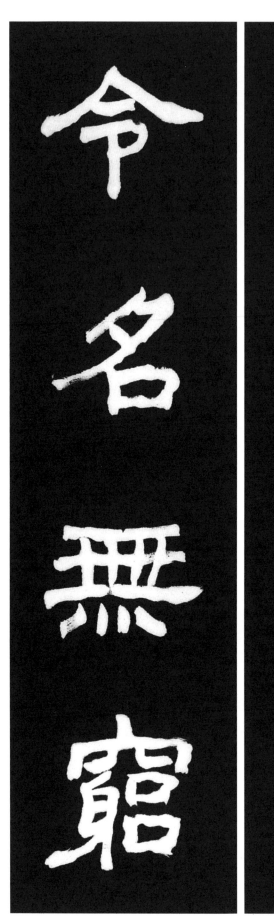

154 令名無窮 아름다운 이름이 영원히 전해진다.

[原文] 仲由 喜聞過 令名無窮焉 今人有過 不喜人規
[解釋] 중유(仲由)는 자신의 잘못을 지적해 주는 것을 좋아 했기에 아름다운 이름이 영원히 전해진다.
◆註- ・喜聞過 (희문과): 자신의 잘못을 지적해 주는 것을 기뻐하다. 出典〈小學 嘉言篇〉

令名無窮

令名無窮

令名無窮

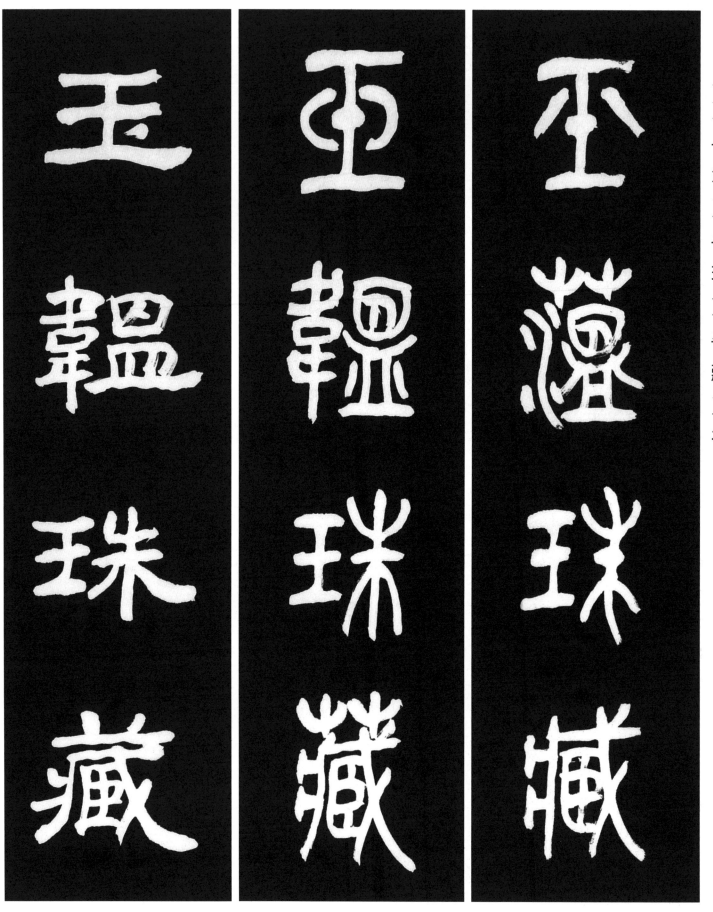

玉 구슬 옥 韞 감출 온 珠 구슬 주 藏 감출 장

155 玉韞珠藏 옥(玉)과 구슬(珠)이 감추어져 있는 듯하다.

[原文] 君子之心事 天靑日白 不可使人不知 君子之才華 玉韞珠藏 不可使人 易知

[解釋] 군자의 마음은 푸른 하늘과 밝은날 같이 하여 모든 이에게 모르게 해서는 않되며 군자의 재능은 옥(玉)과 구슬(珠)을 감추어 둔것처럼하여 남이 쉽게 알지 못하게 해야한다.

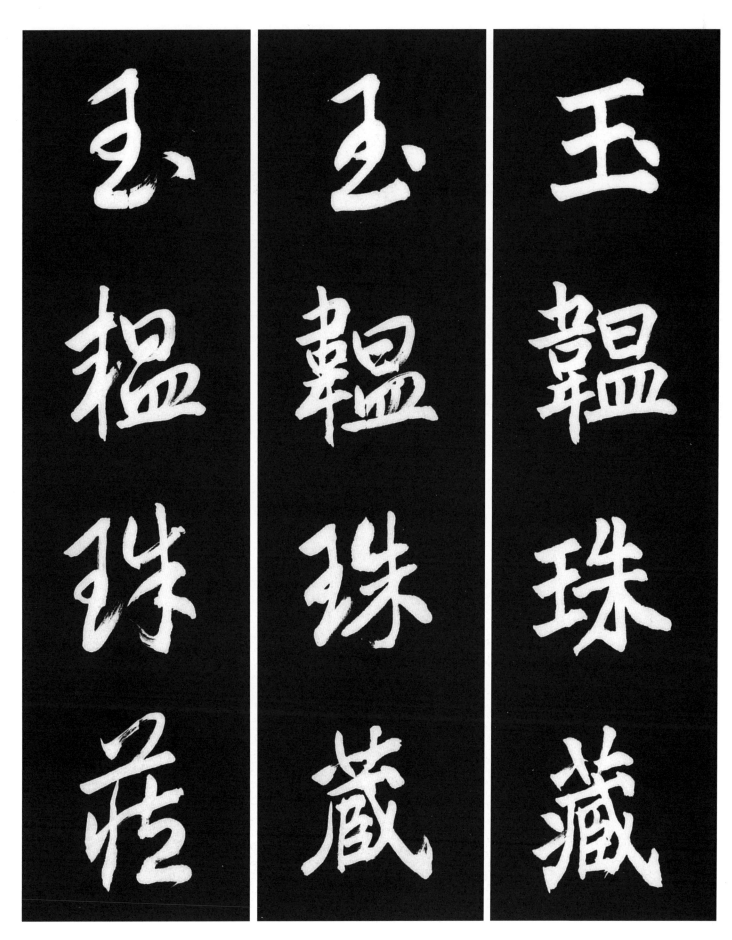

◆註- •之(지): ~의'라는 뜻 •使(사): ~ 하게 하다. ~ 로 하여금

出典〈菜根譚 前篇〉

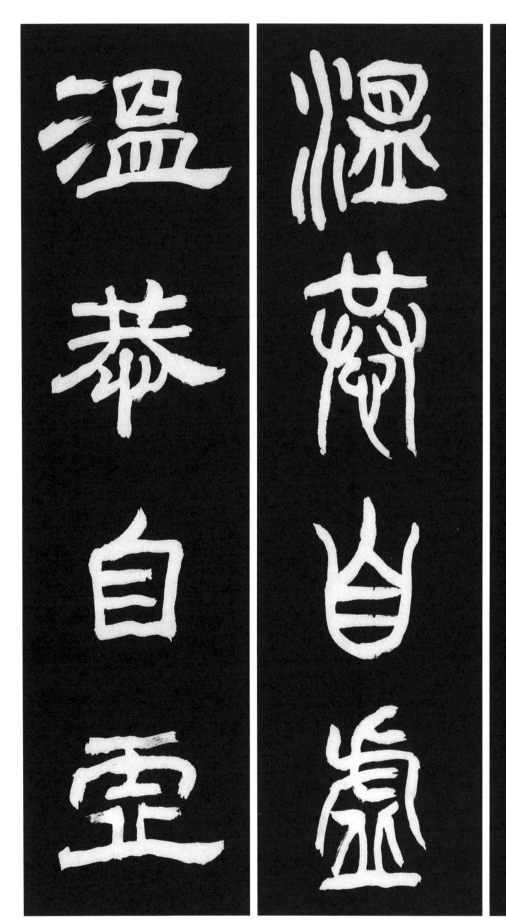

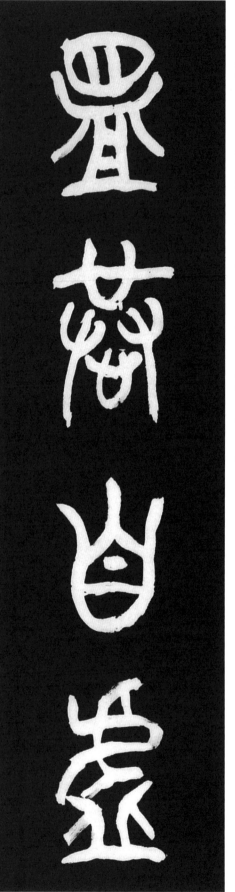

156 溫恭自虛 온화하고 공손한 태도로 마음을 겸허하게 한다.

[原文] 先生施教 弟子是則 溫恭自虛 所受是極
[解釋] 스승이 가르치면 제자는 그것을 본 받으며, 온화하고 공손한 태도로 마음을 겸허하게 하여 배운 것을 극진이 해야 한다.
出典〈小學 立教篇〉

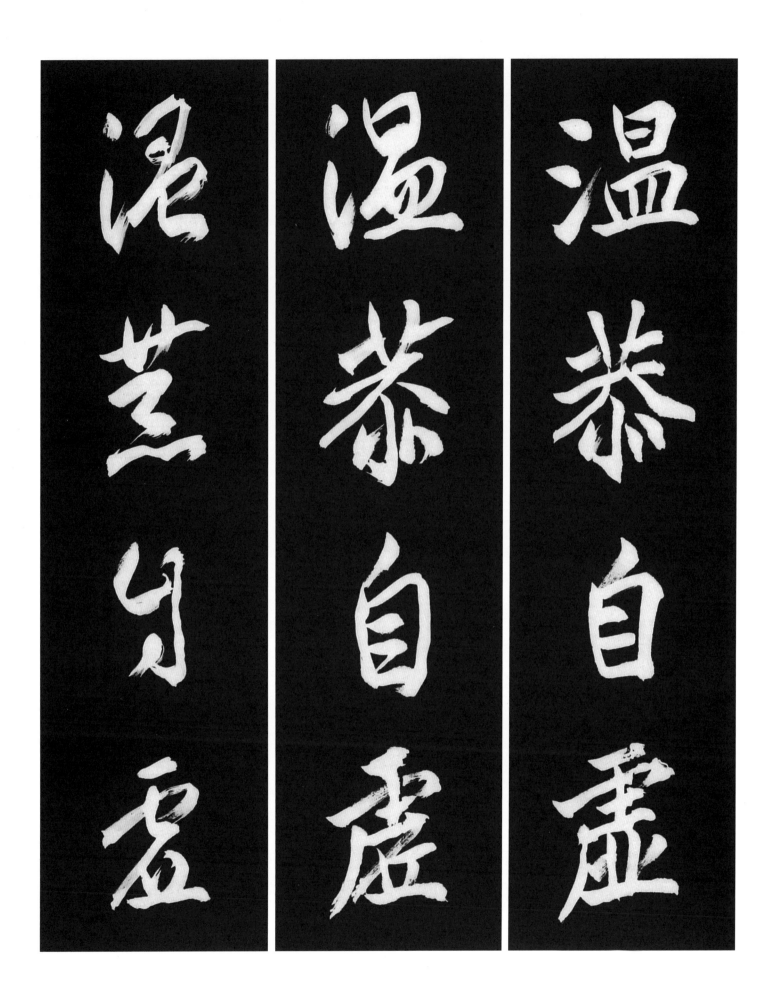

温恭自虚

温恭自虚

温恭自虚

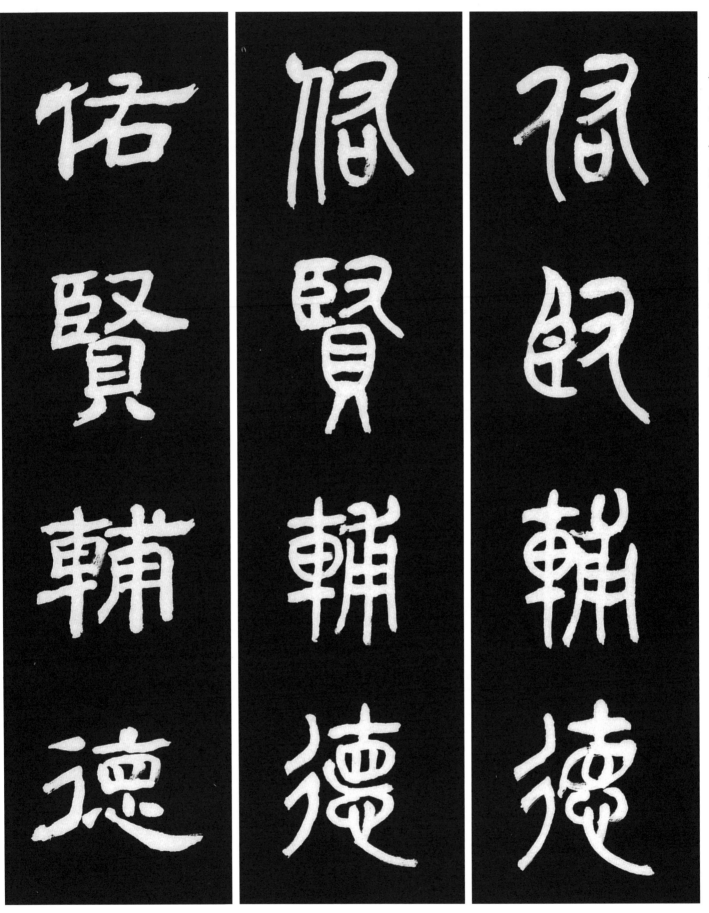

157 佑賢輔德 현명한 자를 돕고 덕이 있는 이를 돌본다.

[原文] 佑賢輔德 顯忠遂良
[解釋] 현명한 자를 돕고 덕이 있는 이를 돌보며 충성된 사람을 밝혀 드러낸다.
出典 〈書經 商書 仲虺之誥篇〉

佑賢輔德

佑賢輔德

佑矣捕迶

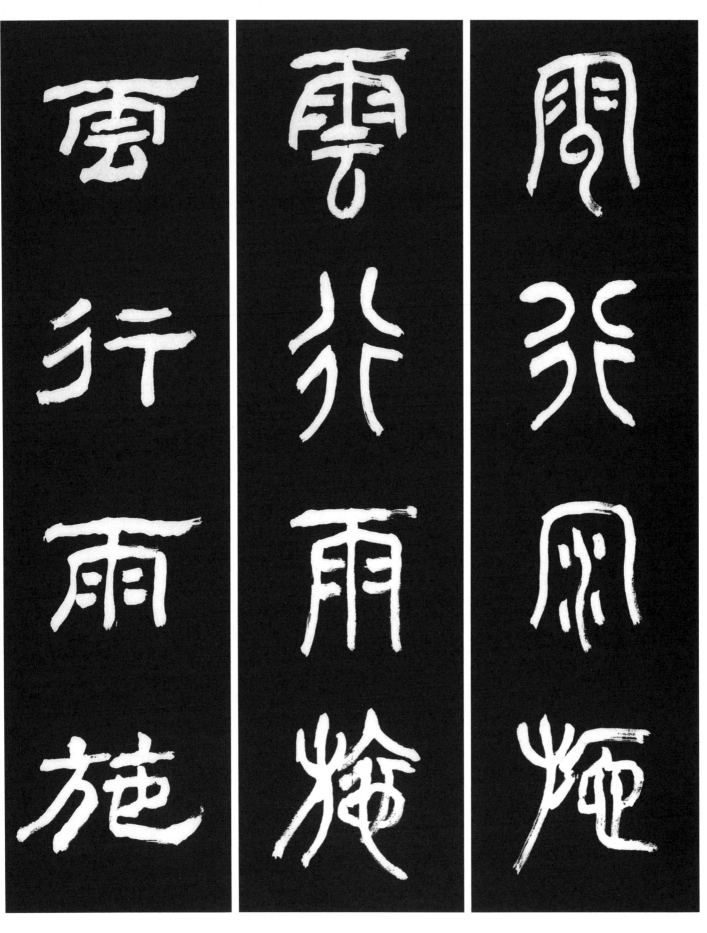

158 雲行雨施 구름이 운행하고 비가 내리다.

[原文] 雲行雨施, 天下平也
[解釋] 구름이 운행하고 비가 펼쳐져 천하가 평안하다.
出典〈周易 건괘(乾卦)〉

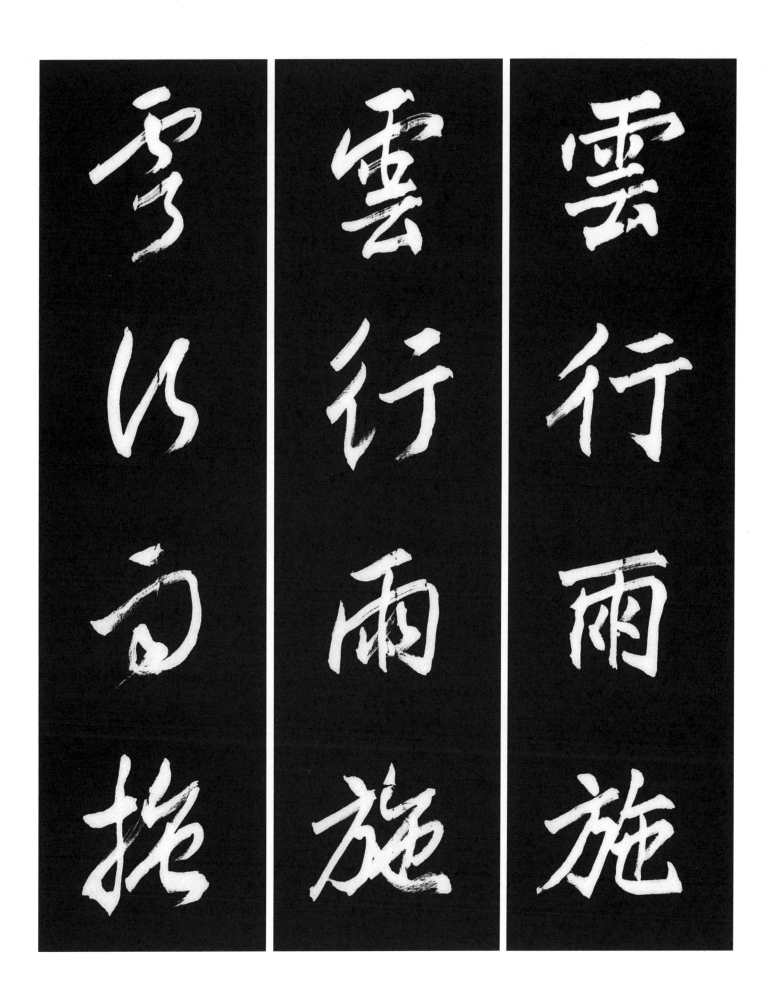

雲行雨施
雲行雨施
雲以雨而挹

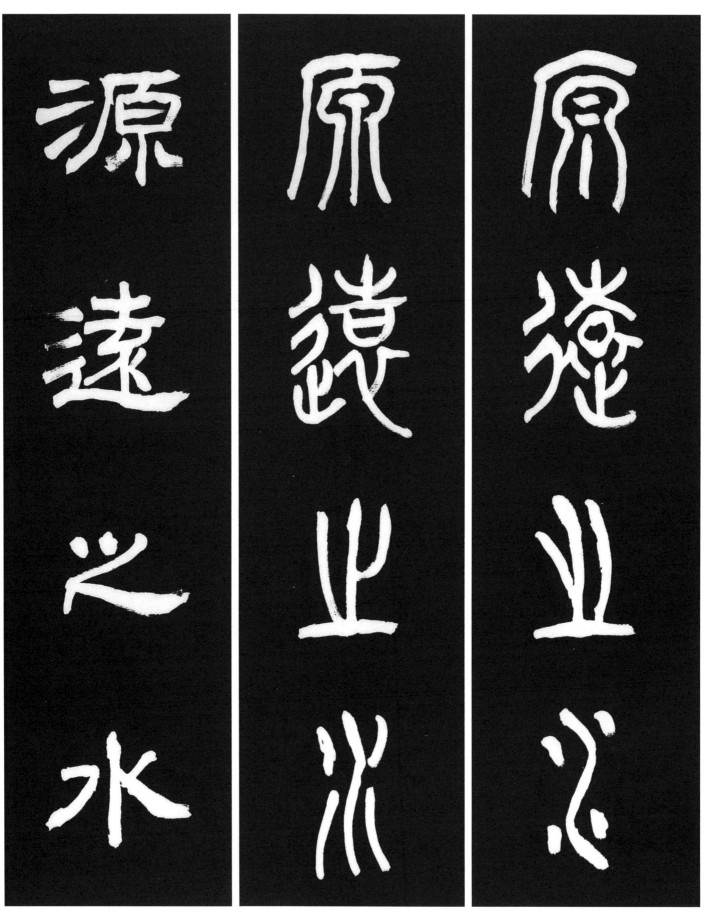

159　源遠之水 샘이 깊은 물

[原文] 根深之木 風亦不扤 有灼其華 有蕡其實 源遠之水 旱亦不竭 流斯爲川 于海必達
[解釋] 뿌리가 깊은 나무는 세차게 부는 바람에도 흔들리지 않고 꽃이 화려하고 열매를 많이 맺으며 샘이 깊은 물은 가뭄에도 마르지 않아 흘러서 바다에 이른다.　出典〈龍飛御天歌 第二章〉

源遠之水

源遠之水

源遠之水

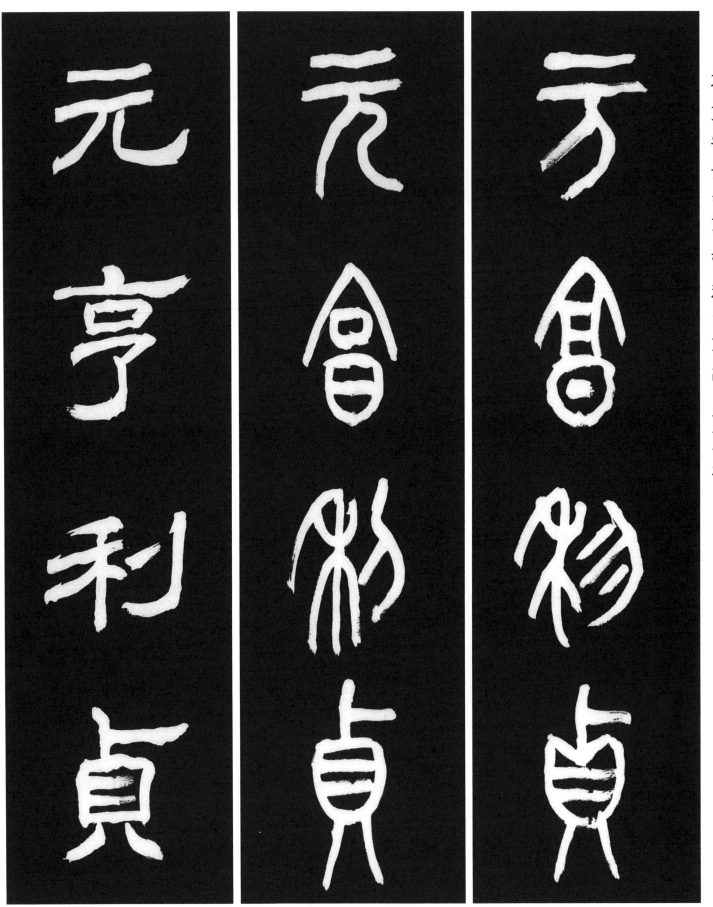

160　元亨利貞 건(乾)의 네 가지 원리 곧 사물의 근본이 되는 원리

[原文] 天道 元亨利貞 大宇宙 循環原理 春夏秋冬 放湯神道統 東西南北
[解釋] 天道(천도)는 네가지 덕 또는 사물의 원리로 돌아간다. 대 우주의 순환원리이다. 시간적으로는 춘하추동의 방탕신도통으로 작용하고 공간적으로는 동서남북의 사방으로 각기 다른 환경에 따라 자연의 생태계가 작용한다.　出典〈周易 乾卦〉

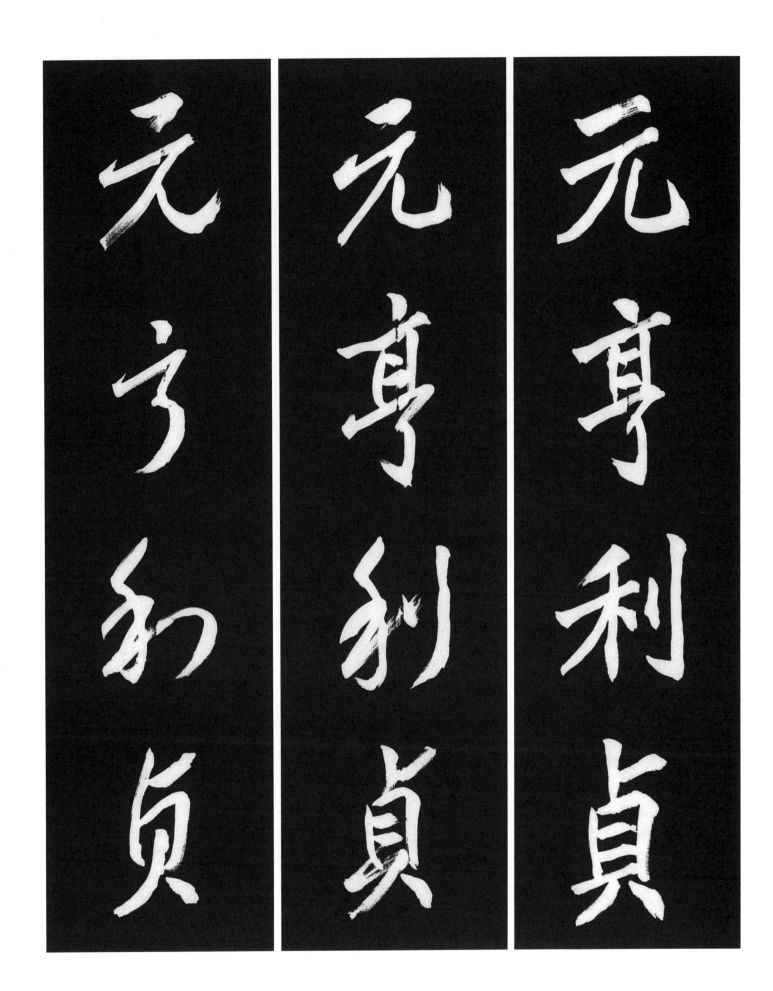

元亨利貞

元亨利貞

元亨利貞

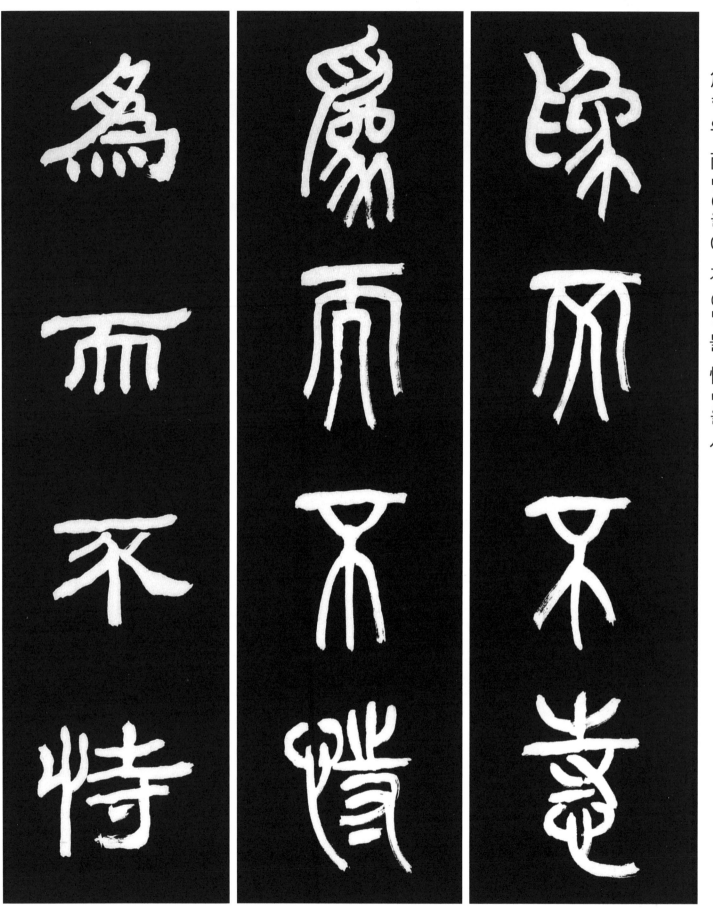

為할 위 而 말이을 이 不 아닐 불 恃 믿을 시

161 爲而不恃 이룩되게 하고서도 자부하지 않는다.

[原文] 高下相傾 音聲相和 前後相隨 是以聖人 處無爲之事 行不言敎 萬物作焉而不辭 生而不有 爲而不恃 功成而不居

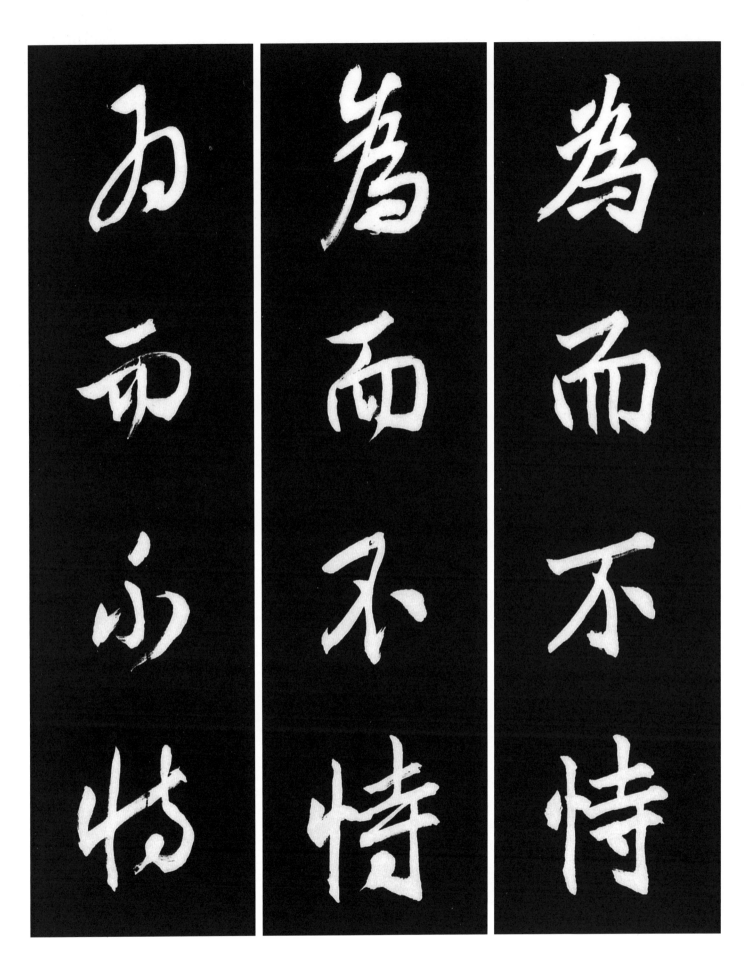

[解釋] 높고 낮은 것이 서로 기울어지고 음성과 성은 서로가 있어야 조화를 이루고 앞과 뒤는 앞이 있어야 뒤가 따르는 것이다. 그런 까닭에 성인은 작위함이 없이 일을 처리하고 말하지 않고 가르침을 행한다. 만물이 일어나도 노고를 사양하지 않으며, 만물을 생육하게하고도 자부하지않는다. 그렇기 때문에 공은 그에게서 떠나가지 않는다.

◆註— •恃(믿을시): 자부하다　出典〈老子〉

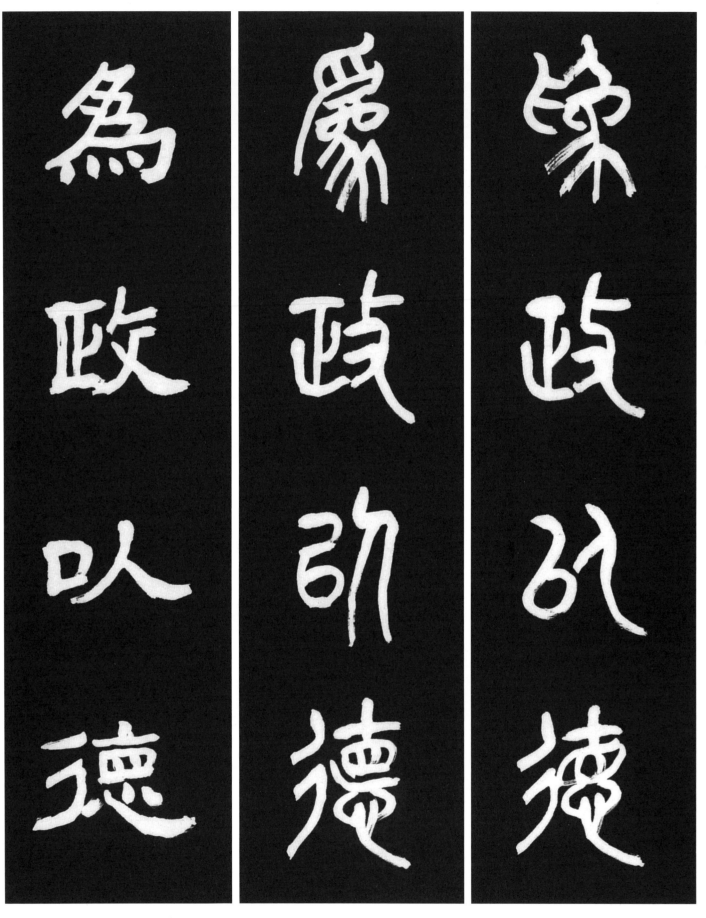



162 爲政以德 정치는 덕으로써 해야한다.

[原文] 子曰 爲政以德 譬如北辰居其所 而衆星共之

[解釋] 공자께서 말씀하시기를 "정치는 덕으로써 해야한다. 비유하자면 북극성이 그자리에 있으면 주위 별들이 모여서 북극성(北極星)을 중심으로 움직이는 것과 같이 온 백성이 함께 할 것이다." 出典〈論語 爲政篇〉

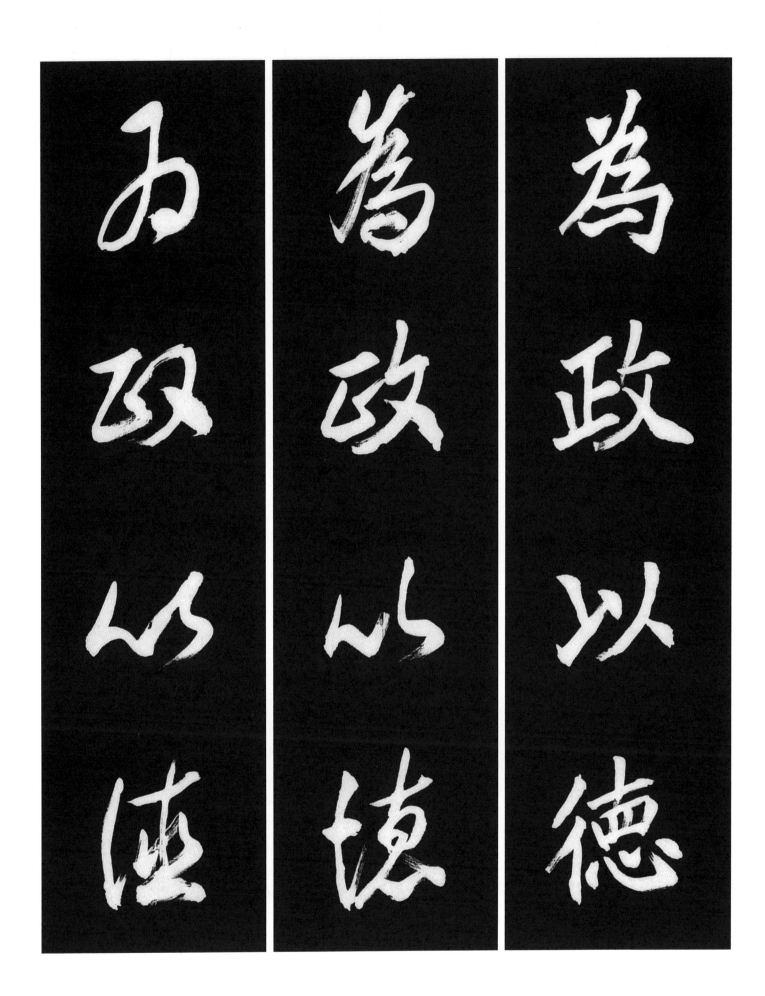

為政以德

為政以德

子政以德

335

惟 오직 유 德 큰 덕 動 움직일 동 天 하늘 천

163 惟德動天 오직 덕으로써 하늘을 움직일 수 있다.

[原文] 惟德動天 無遠不屆 滿招損 謙受益 時乃天道

[解釋] 오직 덕(德)만이 하늘을 움직여 아무리 먼 곳이라도 그 감화(感化)가 다 미치게 되는 것이다. 자만하는 자는 손해를 부르게 되고 겸손한 자가 이익을 받음은 바로 하늘의 도(道)이다.

出典〈書經 虞書 大禹謨篇〉

164 惟德是輔 하늘은 오직 덕이 있는 사람이면 돕는다.

[原文] 皇天無親 惟德是輔 民心無常 惟惠之懷 爲善不同 同歸于治 爲惡不同 同歸于亂 爾其戒哉

[解釋] 하늘은 친(親)한 사람이 없고 오직 덕(德)있는 자를 도우며 민심은 무상하여 오직 은혜만을 따른다. 선(善)함을 행함은 똑같지 않으나 함께 다스림으로 돌아가고 악을 행하는 것도 같지 않아 다같이 혼란함으로 함께 돌아가니 너는 경계해야 할 것이다.

出典〈書經 周書 蔡仲之命篇〉

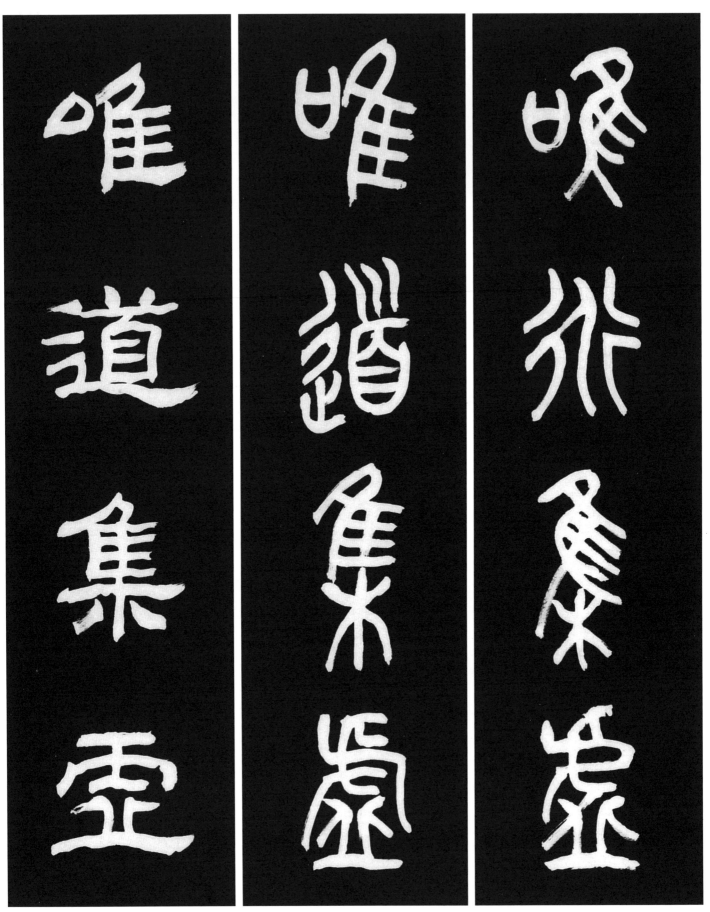

165 **唯道集虛** 참된 도(道)는 오직 공허(空虛) 속에 모인다.

[原文] 唯道集虛 虛者 心齋也
[解釋] 오직 도(道)는 공허 속에 모인다. 이 공허가 곧 심재(心齋)이다.

出典 〈莊子 人間世篇〉

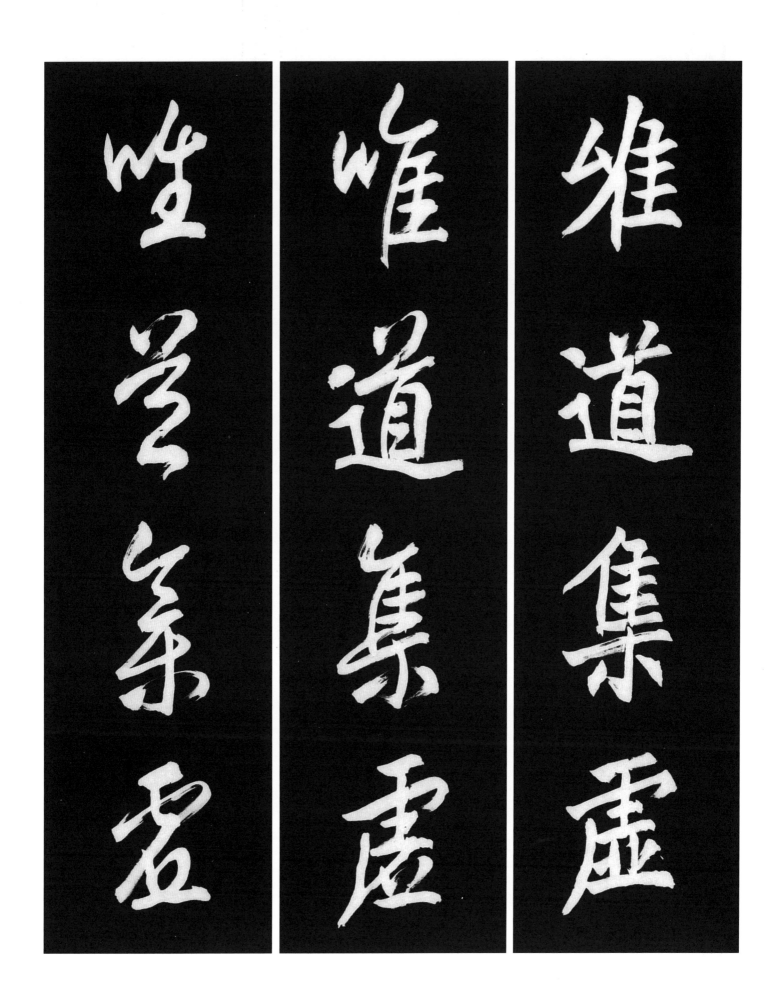

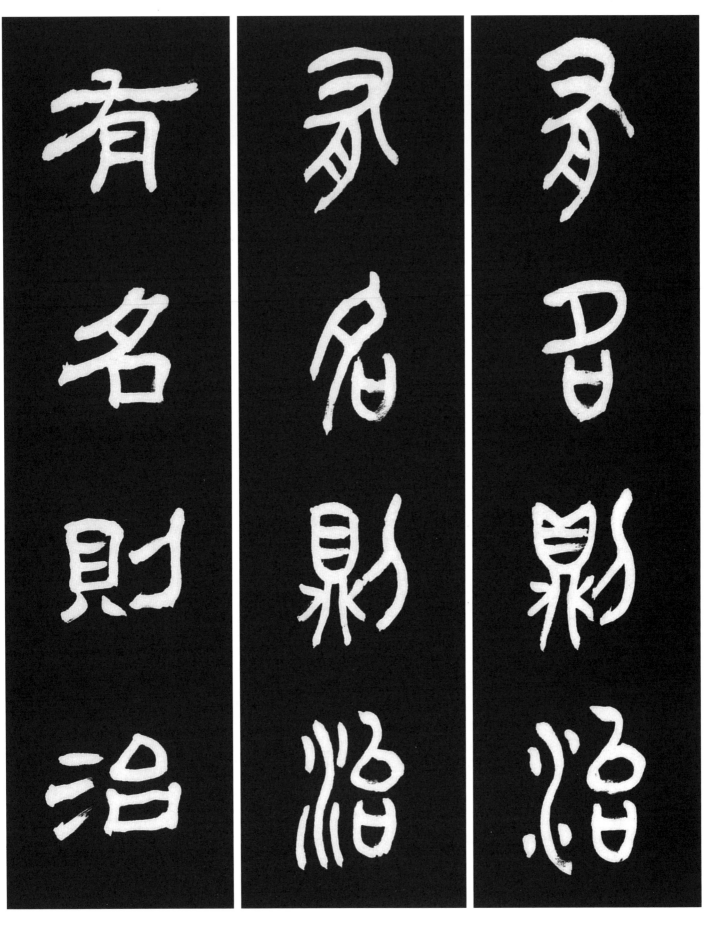

166 有名則治 명분이 있으면 즉 다스려진다.

[原文] 有名則治 無名則亂 治者以其名
[解釋] 명분이 있으면 즉 다스려지고 명분이 없으면 어지러워지니 잘 다스림이란 그명분이 있을때이다.

出典〈管子 樞言篇〉

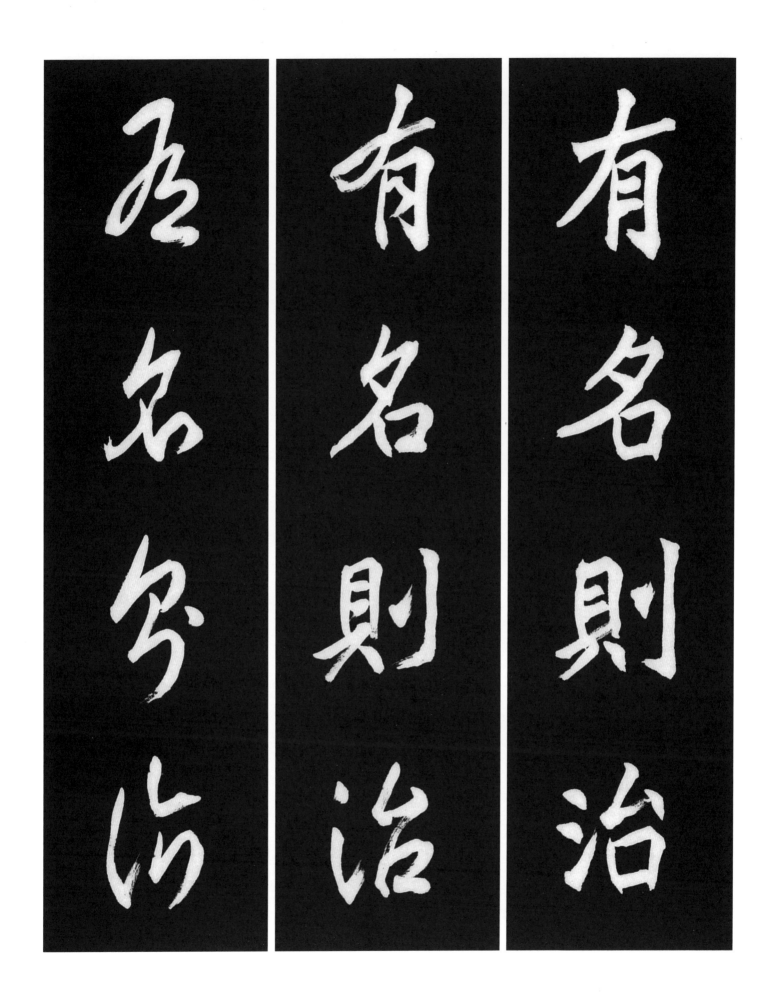

有名則治

有名則治

有名兮治

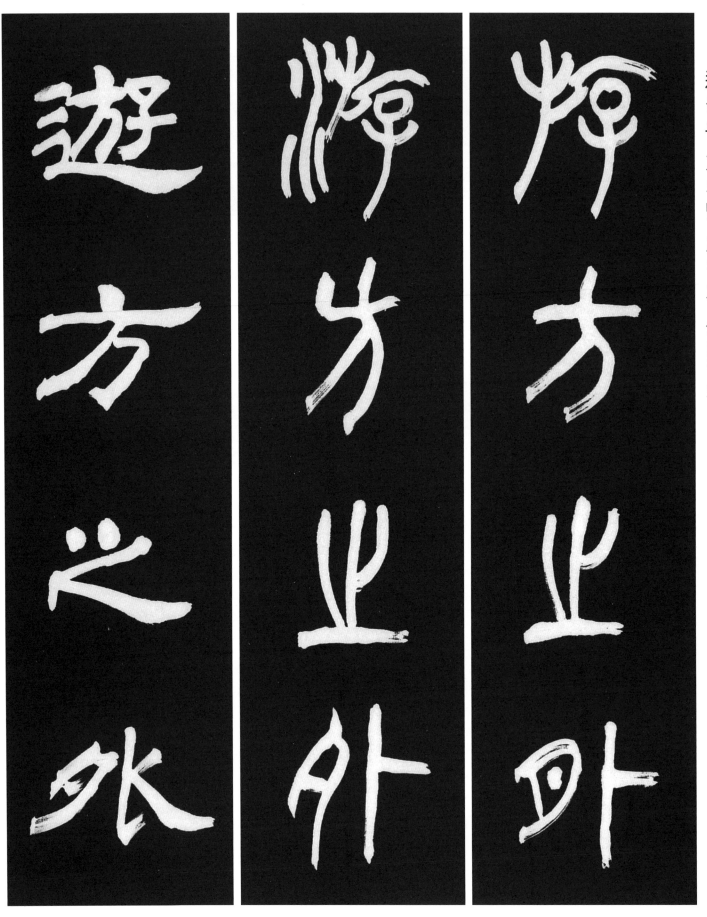

167　遊方之外 아무것에도 구애되지 않고 자유로운 경지에서 노닌다.

[原文] 孔子日　彼遊方之外者也　而丘遊方之內者也
[解釋] 공자가 말씀하셨다. "그들은 테두리 밖에서 노니는 사람들이고, 나는 테두리 안에서 노니는 사람이다."
出典〈莊子 大宗師篇〉

遊方之外

遊方之外

遊方好之乎

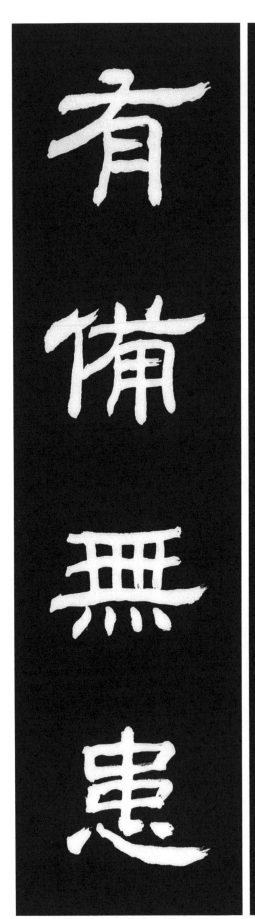

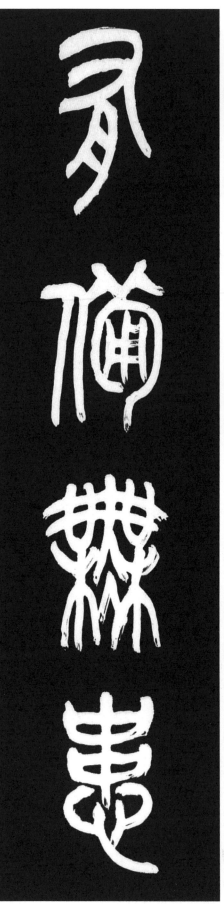

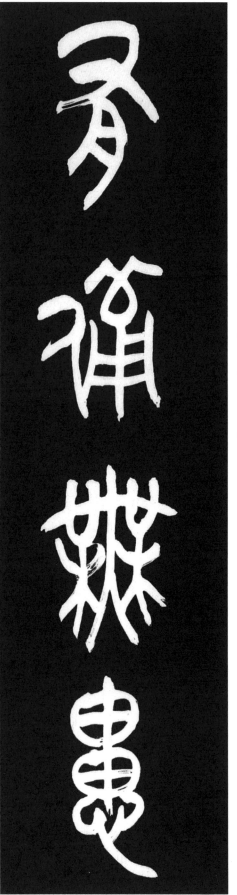

168 有備無患 준비가 있으면 근심이 없다.

[原文] 居安思危 思則有備 有備無患
[解釋] 편안할때에 위기를 생각하면 그에 따라 대비를 하게되며 그대비가 되어있으면 근심이 없다.

出典〈春秋左傳〉

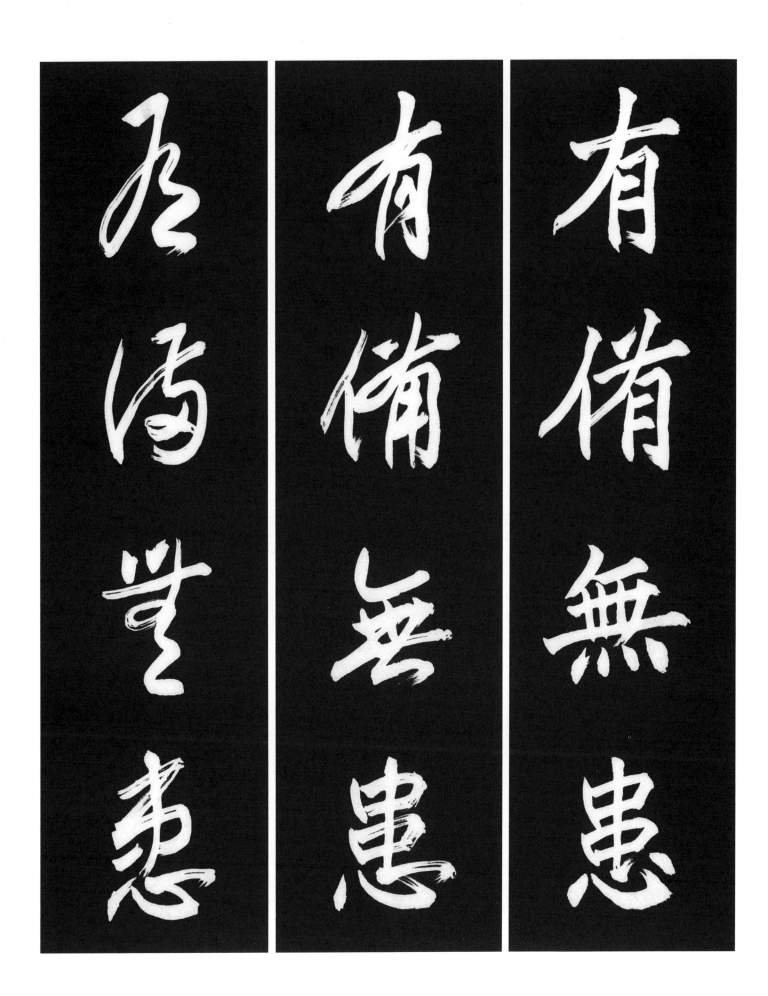

有備無患

有備無患

及涵學患

347

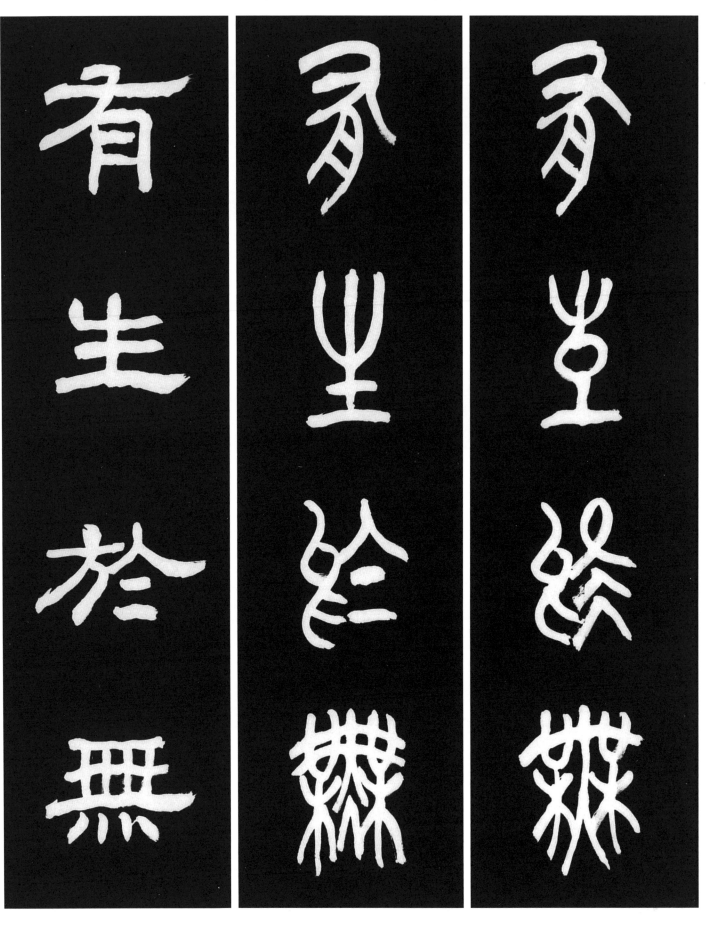

有 있을 유　生 날 생　於 어조사 어　無 없을 무

169　有生於無 있음(有)은 없음(無)으로부터 생겨난다.

[原文] 反者 道之動 弱者 道之用 天下萬物生於有 有生於無
[解釋] 되돌아가는 것은 도의 움직임이고, 약한 것은 도의 쓰임이다. 천하의 만물은 있음으로부터 생겨나고 있음은 없음으로부터 생겨난다.　出典〈老子 道德經〉

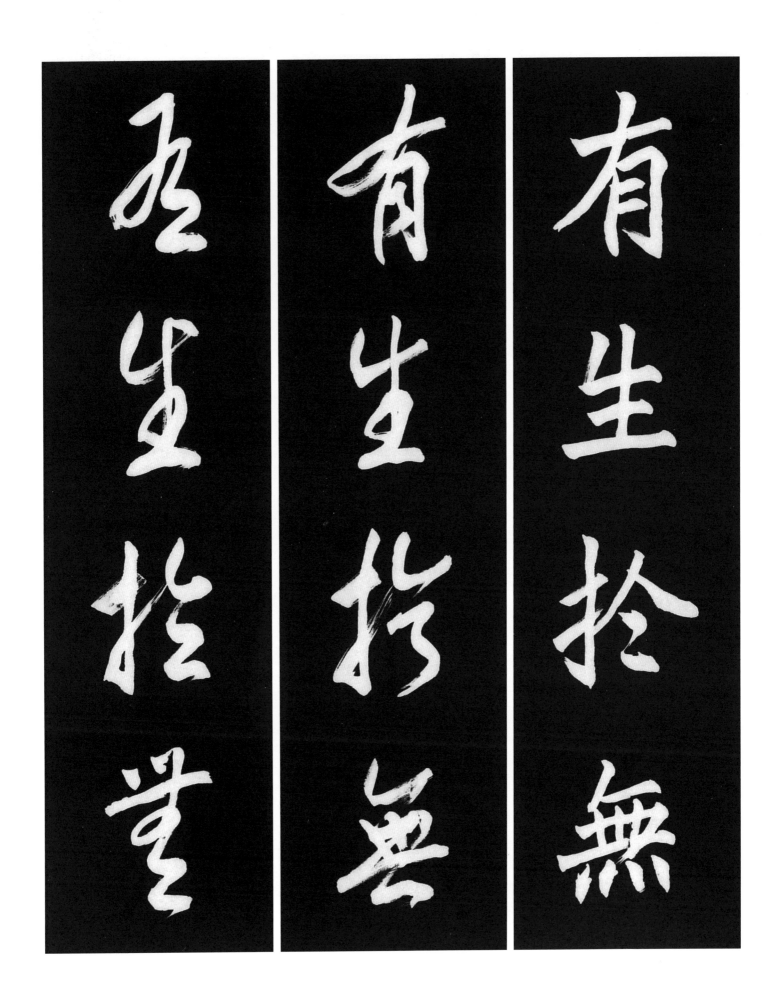

有生拾無

有生拾善

及生拾営

349

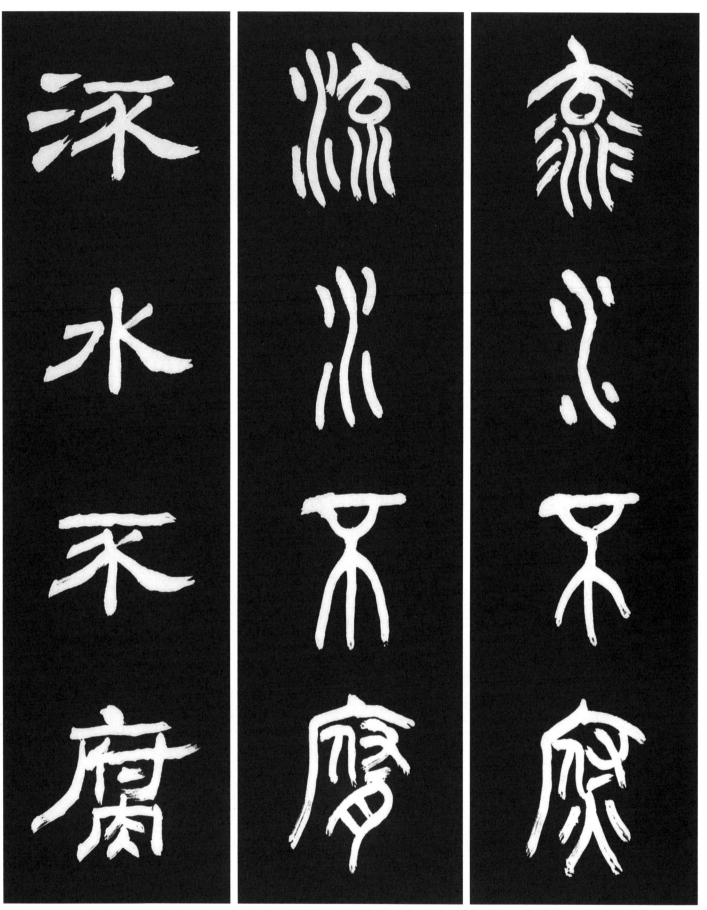

流 흐를 류 水 물 수 不 아닐 불 腐 섞을 부

170 流水不腐 흐르는 물은 썩지 않는다.

[原文] 流水不腐 戶樞不螻 動也 形氣亦然 形不動則精不流 精不流則氣鬱
[解釋] 흐르는 물은 썩지않고 문의 지도리는 좀이 먹지 않는데 이는 움직이기 때문이다. 육체와 정기도 그와 같아서 몸을 움직이지 않으면 정기가 흐르지 않고 정기가 흐르지 않으면 기(氣)가 쌓여 답답하게 된다. 出典〈呂氏春秋 盡數篇〉

流水不腐

流水不腐

流水不腐

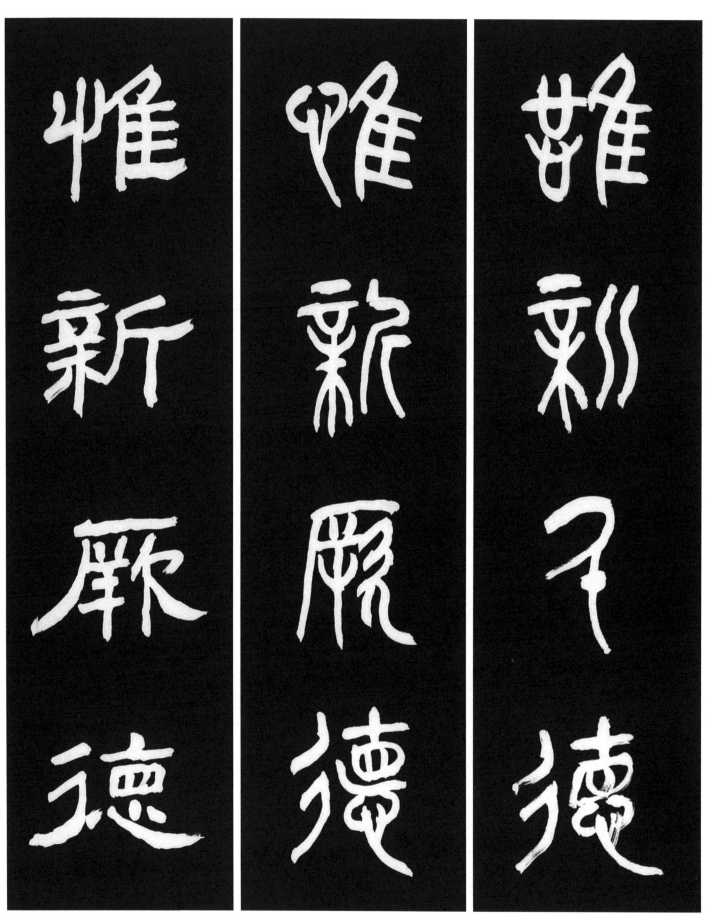

171　惟新厥德 오직 덕(德)을 새롭게 하다.

[原文] 今嗣王新服厥命 惟新厥德 終始惟一 時乃日新
[解釋] 지금 임금님께서는 새로이 하늘의 명으로 통치하시게 되었으니 오직 왕의 덕을 새롭게 하여 오직 처음부터 끝까지 순일하면 날로 새로워질 것입니다.　◆註-　•呇 : 厥(그 궐)의 고자　出典〈書經 商書 咸有一德篇〉

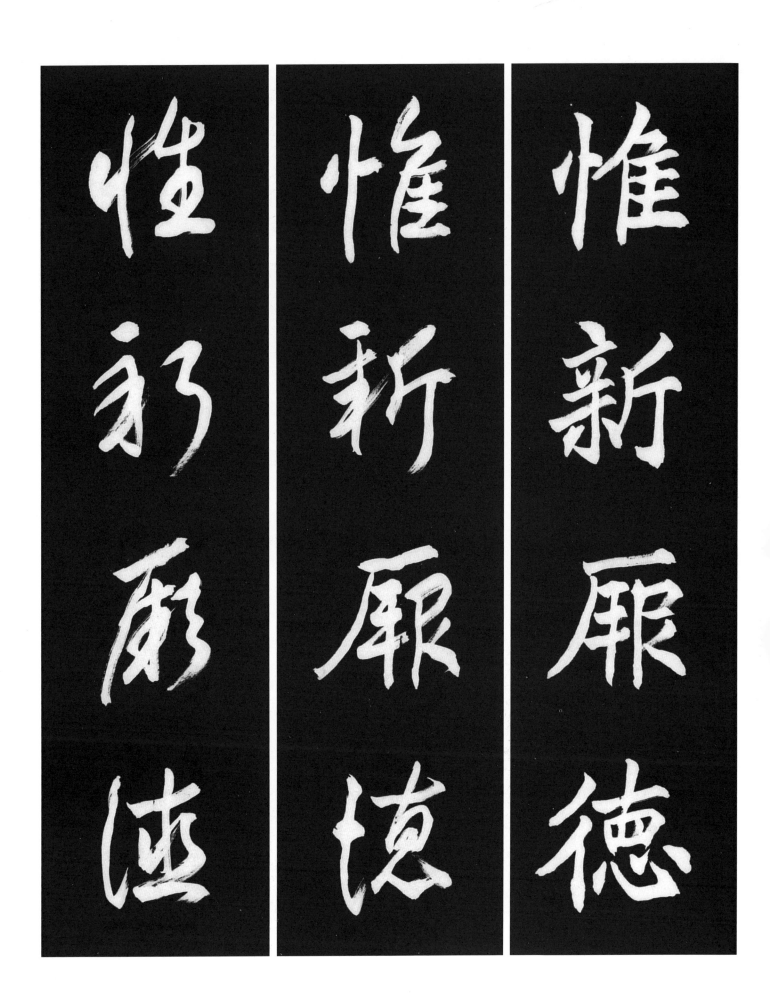

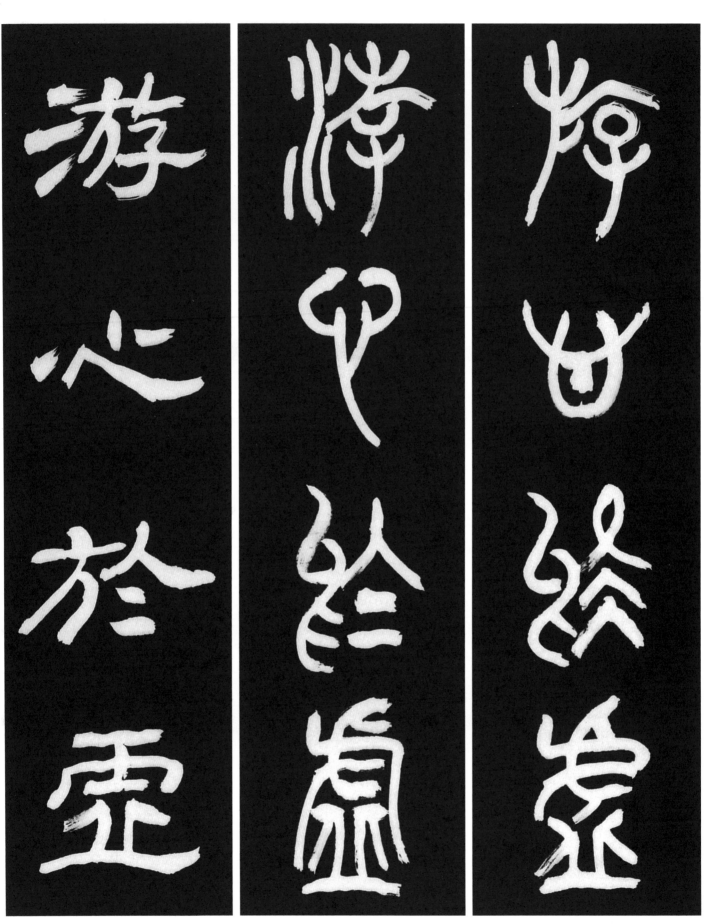

游 헤엄칠 유 心 마음 심 於 어조사 어 虛 빌 허

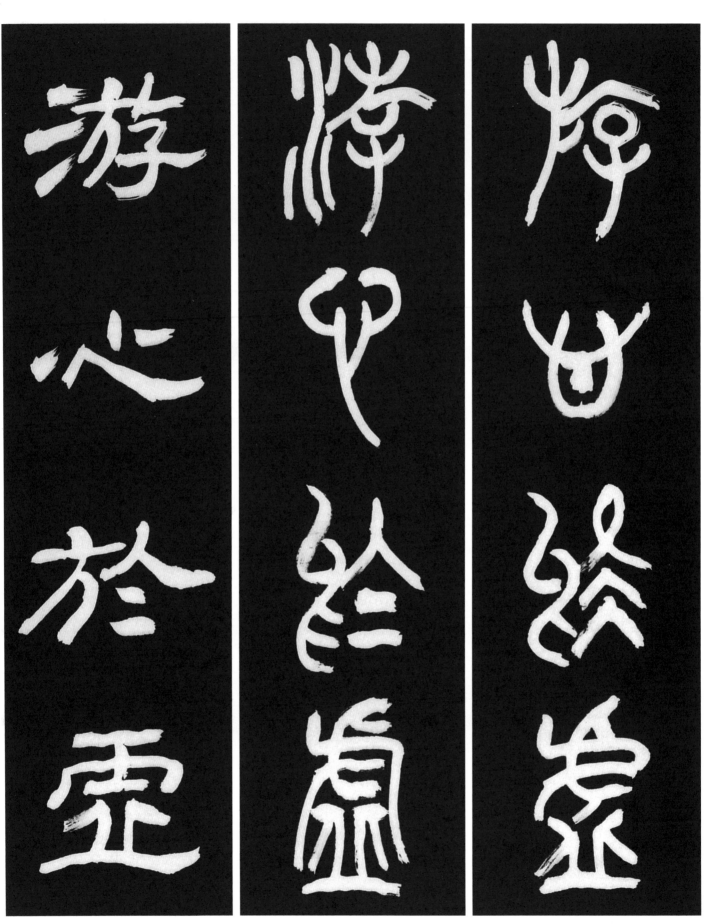

172 游心於虛 고요한 마음으로 욕심이 없이 하고자함이다.

[原文] 夫世之所以喪性命 有衰漸以然 所由來者久矣 是故聖人之學也 欲以返性於初 而游心於虛也

[解釋] 무릇 세상 사람이 지녀야할 성명(性命)을 상실한 것은 점점 쇠약해져서 그렇게 되어 이어져 온 바가 오래 되었다. 이 때문에 성인(聖人)의 학문은 본성(性)을 처음으로 되돌려 고요한 마음으로 욕심이 없이 하고자 하는 것이다. 出典〈淮南子 俶眞訓篇〉

354

游心於虛

游心於虛

游心於虛

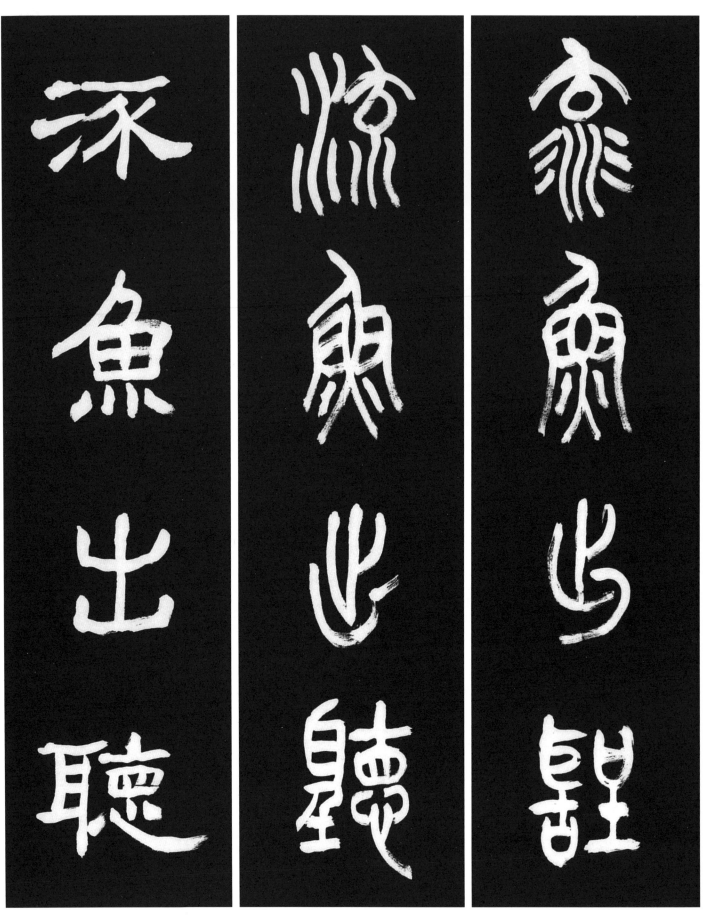

173 流魚出聽 물 속의 고기도 나와서 듣는다.

[原文] 昔者 瓠巴鼓瑟 而流魚出聽 伯牙鼓琴 而六馬仰秣 故聲無小而不聞
[解釋] 옛날에 호파(瓠巴)가 비파를 타면 물속에 잠겼던 물고기도 나와 들었고 백아(伯牙)가 거문고를 타면 수레를 끄는 여섯 필의 말이 풀을 뜯어 먹다가 고개를 들었다. 그러므로 소리는 작아도 들리지 않음이 없다.

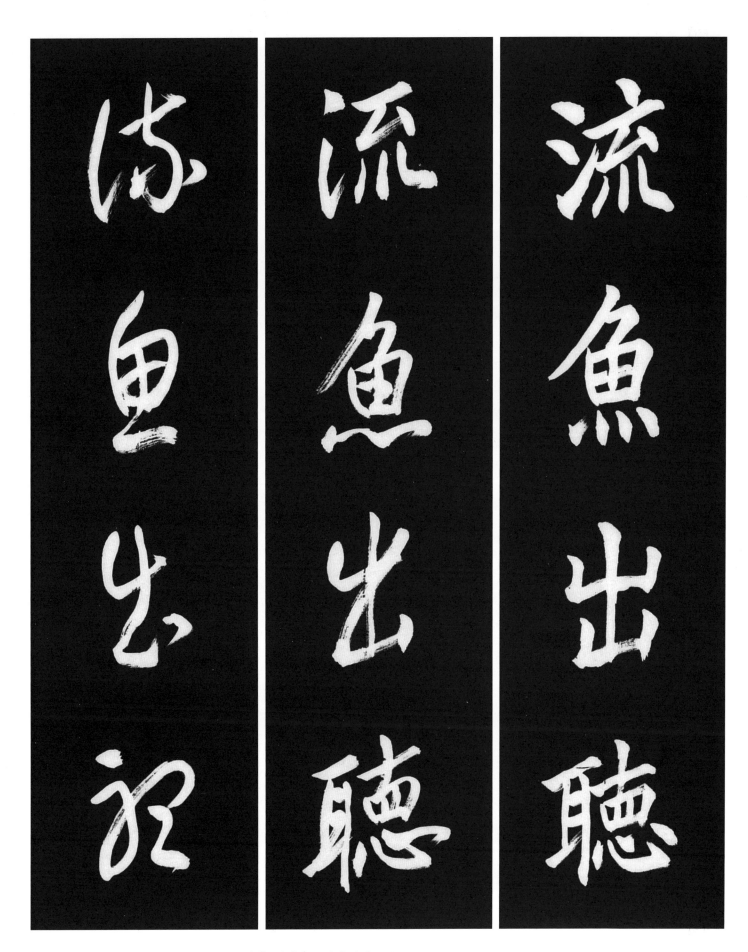

◆註─ •瓠巴(호파): 거문고의 명수 •秣(말): 말이나 소에게 먹이는 풀
出典〈荀子 勸學篇〉

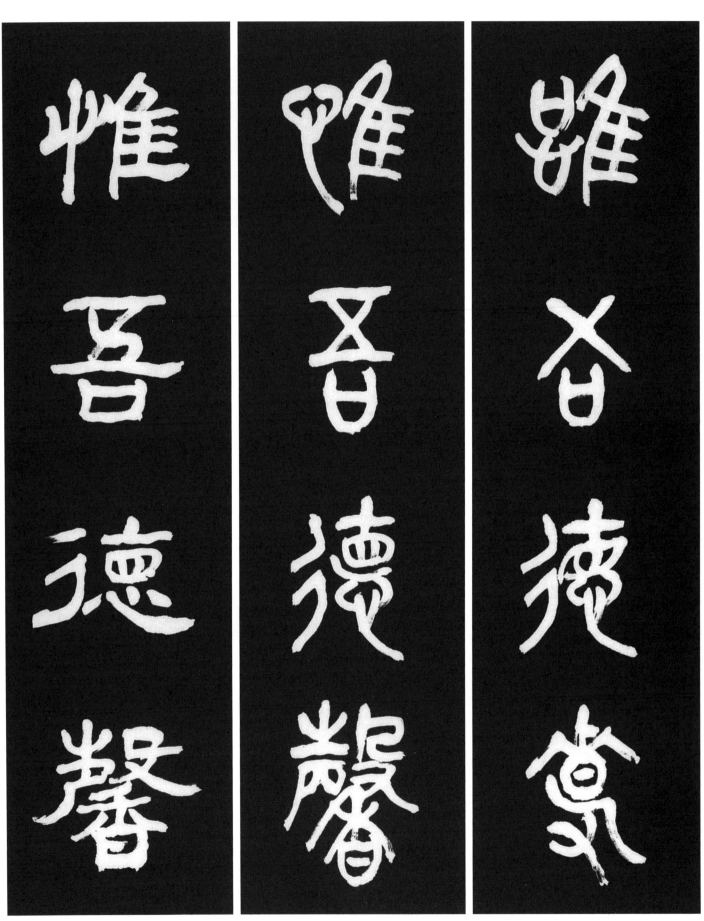

174　惟吾德馨 오직 나의 덕(德)은 향기롭다.

[原文] 山不在高 有僊則名 水不在深 有龍則靈 斯是陋室 惟吾德馨
[解釋] 산은 높다고 명산이 아니며 신선이 있으면 명산이다. 물은 깊어서가 아니라 용이 살면 그곳이 신비하다. 비록 집은 누추하나 오직 나의 인격만은 향기롭다.　出典〈古文眞寶 後集〉

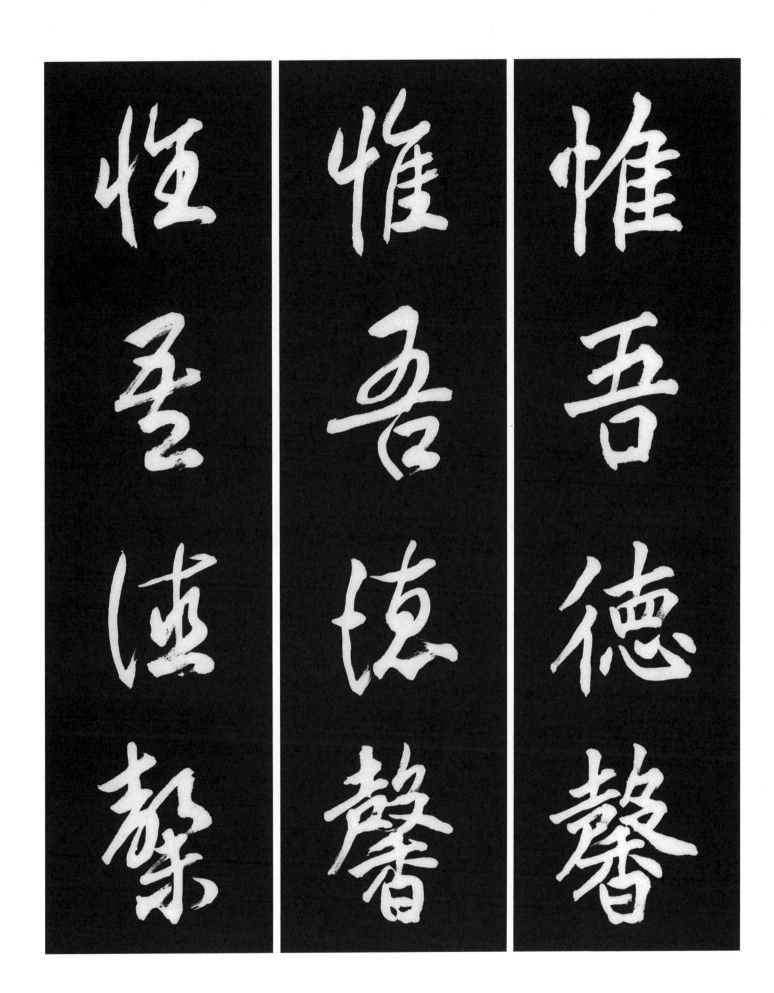

惟吾德馨

惟吾德馨

惟吾德馨

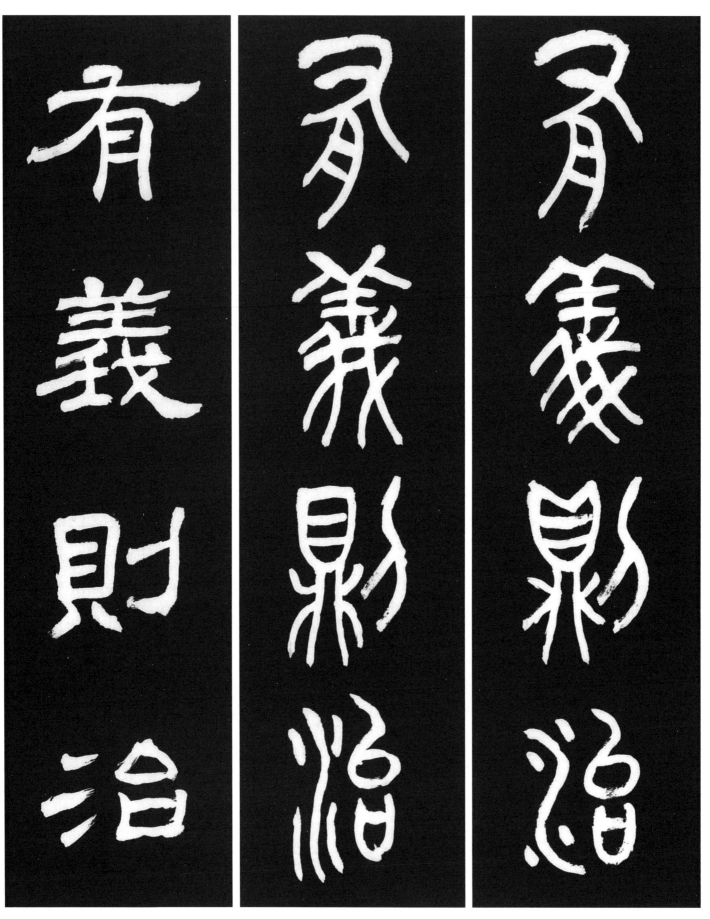

175　有義則治 의로움이 있으면 잘 다스려진다.

[原文] 天下有義則生 無義則死 有義則富 無義則貧 有義則治 無義則亂 然則 天欲其生而惡其死 欲其富而惡其貧 欲其治而惡其亂

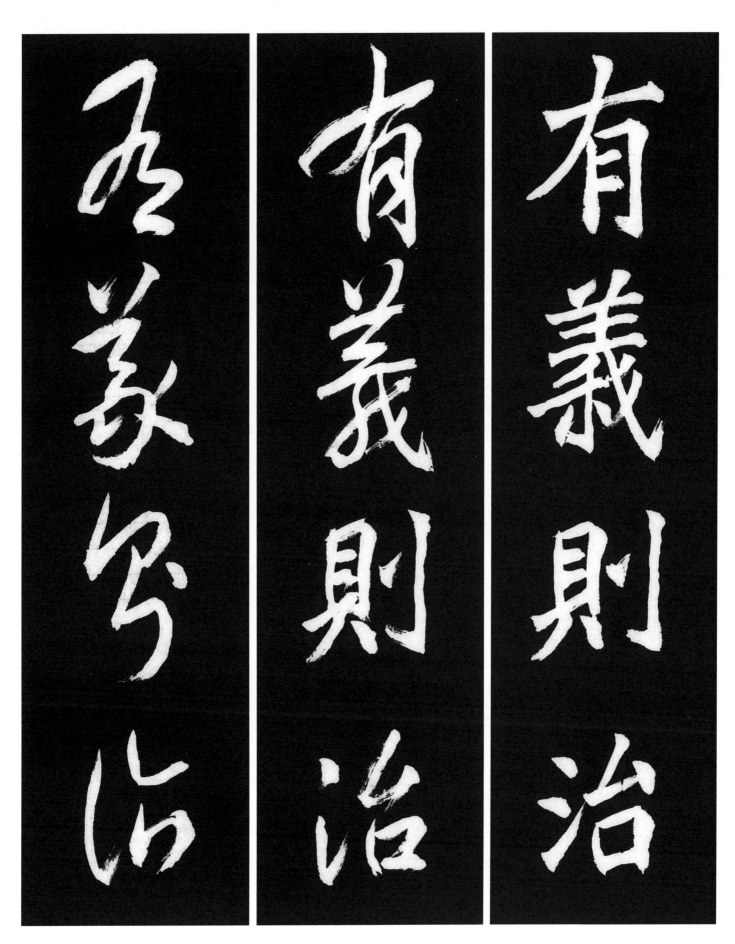

[解釋] 하늘아래 의로움이 있으면 살고 없으면 죽는다. 의로움이 있으면 부유해지고 없으면 빈곤해진다. 의로움이 있으면 잘 다스려지고 없으면 혼란스러워진다. 그러므로 하늘은 살기를 원하고 죽음을 미워하며 부유함을 욕심내고 가난함을 싫어하며 잘 다스려짐을 원하고 혼란을 싫어한다.

出典 〈墨子 天志篇上〉

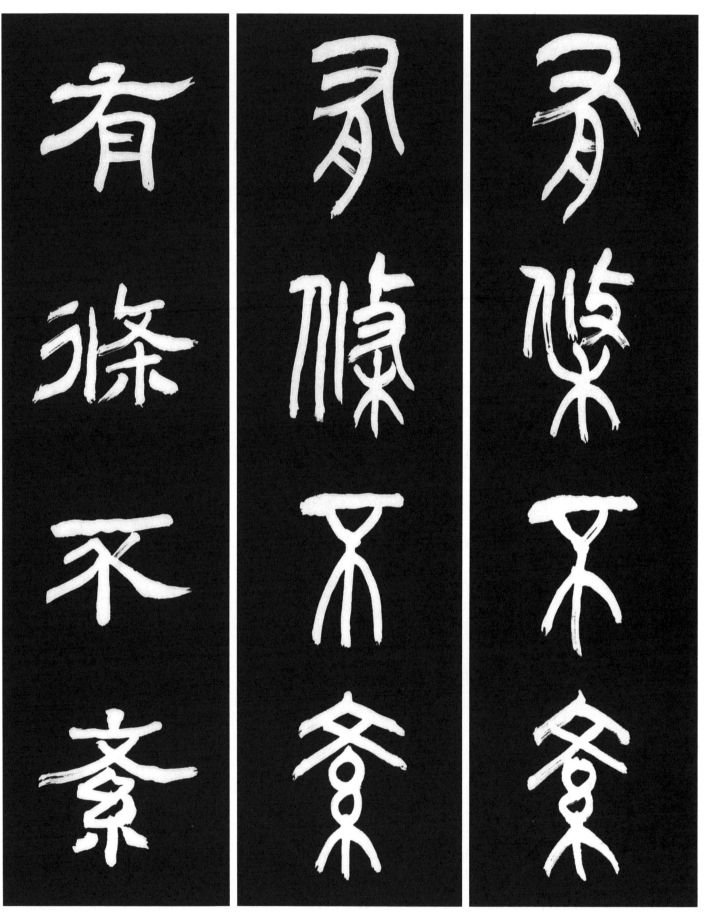

176 有條不紊 조리가 있어 어지럽지 않다.

[原文] 若綱在網 有條不紊
[解釋] 그물에 벼릿 줄이 있어야 조리가 있어 문란하지 않다.

出典〈書經 盤庚篇上〉

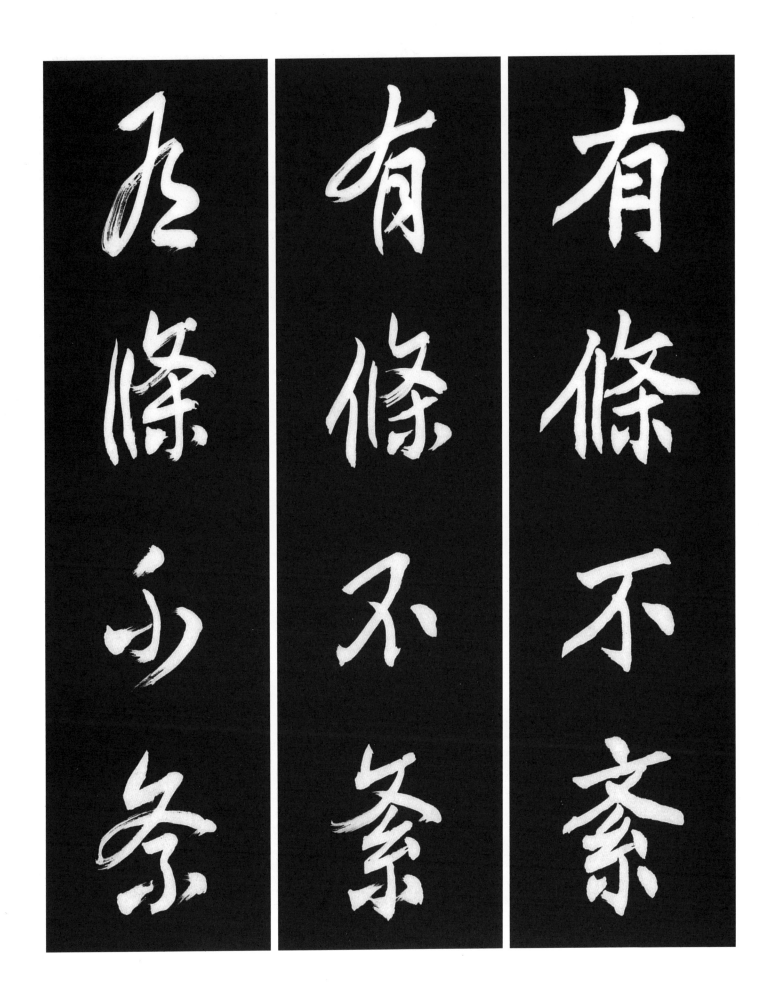

有條不紊
有條不紊
有條不紊

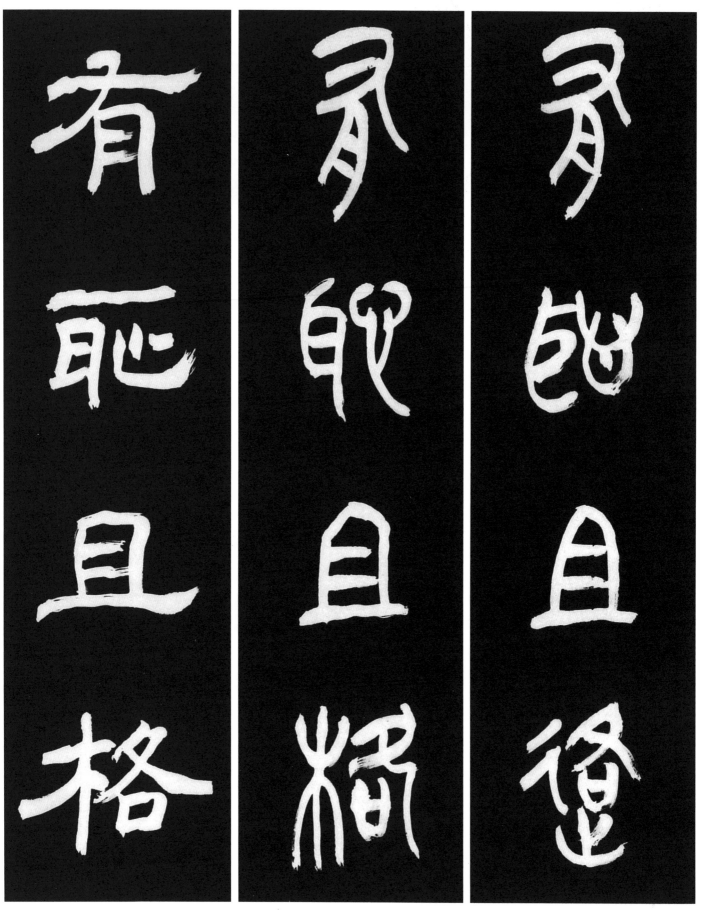

177 有恥且格 수치심을 알고 바른 길에 이르다.

[原文] 道之以政 齊之以刑 民免而無恥 道之以德 齊之以禮 有恥且格
[解釋] 정치로써 인도하고 형벌로 다스린다면 백성들이 처벌을 모면 할지라도 수치심이 없고 덕으로써 인도하고 예로써 다스린
다면 수치심도 있고 감화도 받을 것이다. 出典〈論語 爲政篇〉

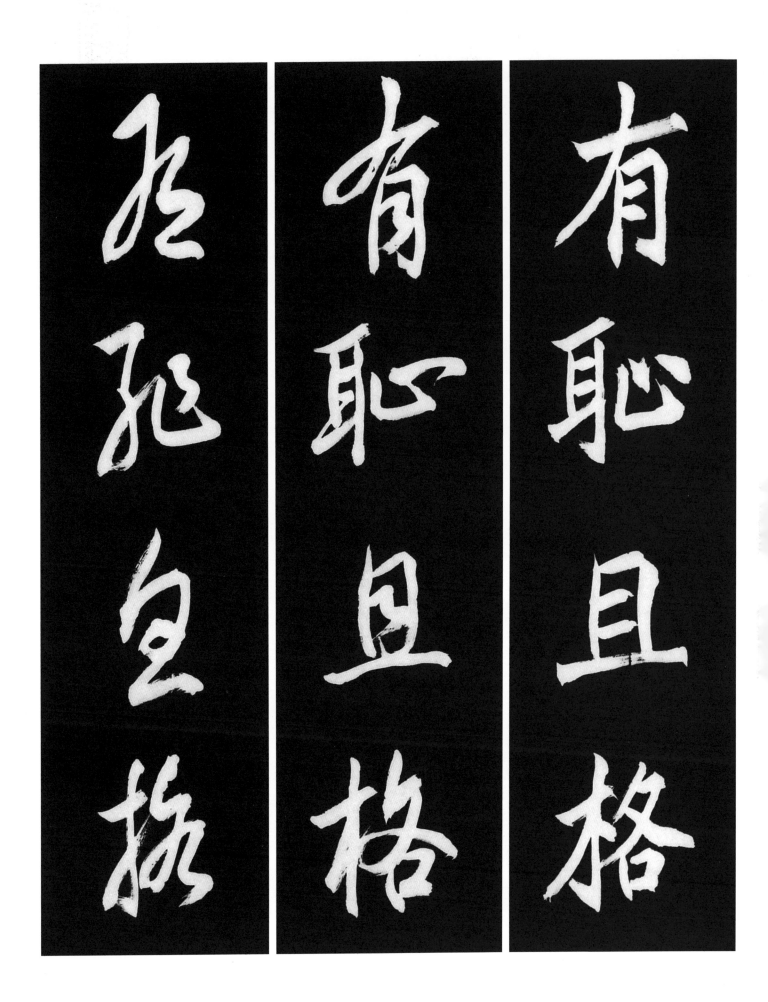

有耻且格

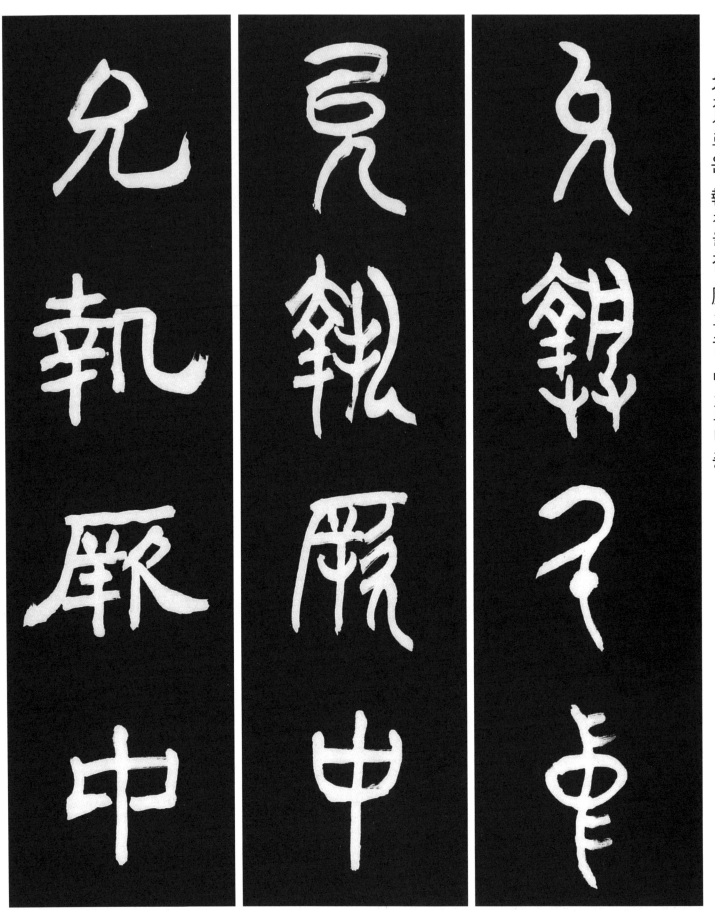

允 진실로 윤　執 잡을 집　厥 그 궐　中 가운데 중

178　允執厥中 진실로 그 중심을 잡으라.

[原文] 人心惟危 道心惟微 惟精惟一 允執厥中
[解釋] 인심은 오직 위태롭고 도심은 오직 미미하니 오직 정성을 다해 오직 하나로 일치 시켜 진실로 그 중심을 잡으라.

出典〈書經 虞書 大禹謨篇〉

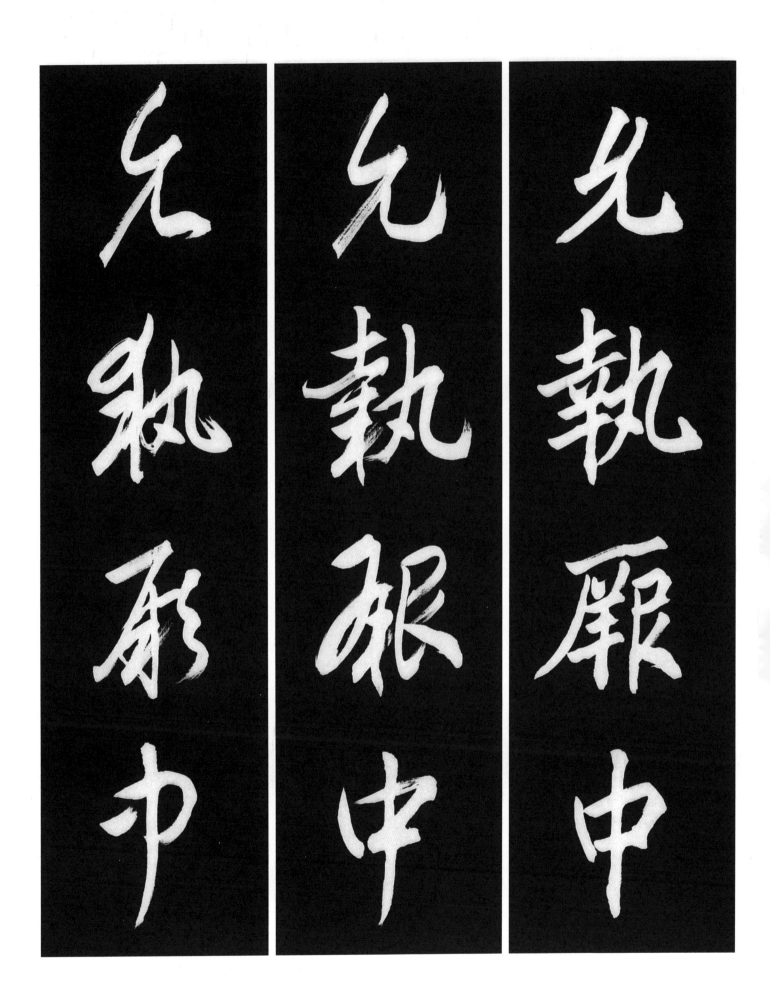

允執厥中

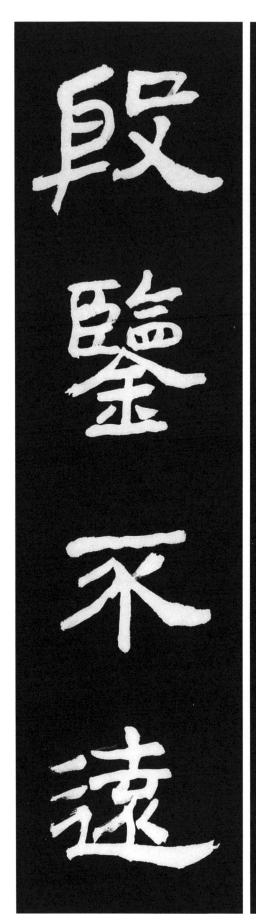
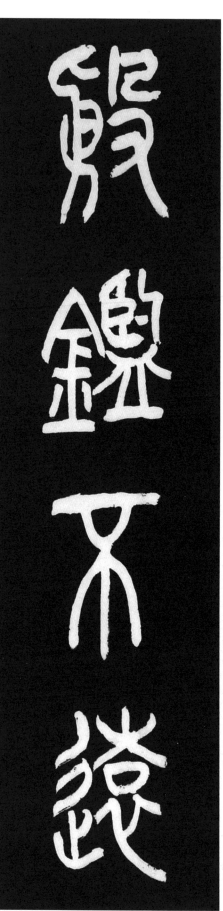
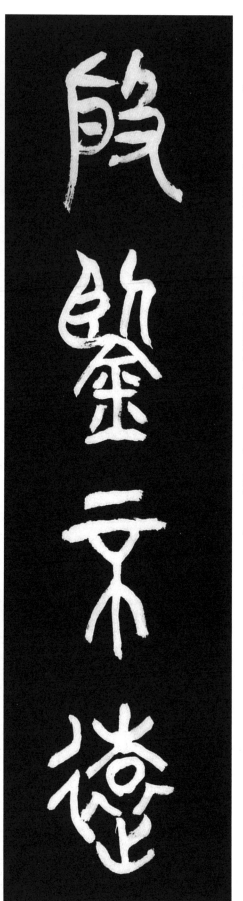

179　殷鑒不遠 은(殷)나라의 거울 삼아야할 곳이 먼데 있지 않다.

[原文] 文王曰咨 咨女殷商 人亦有言 顚沛之揭 枝葉未有害 本實先撥 殷鑒不遠 在夏后之世

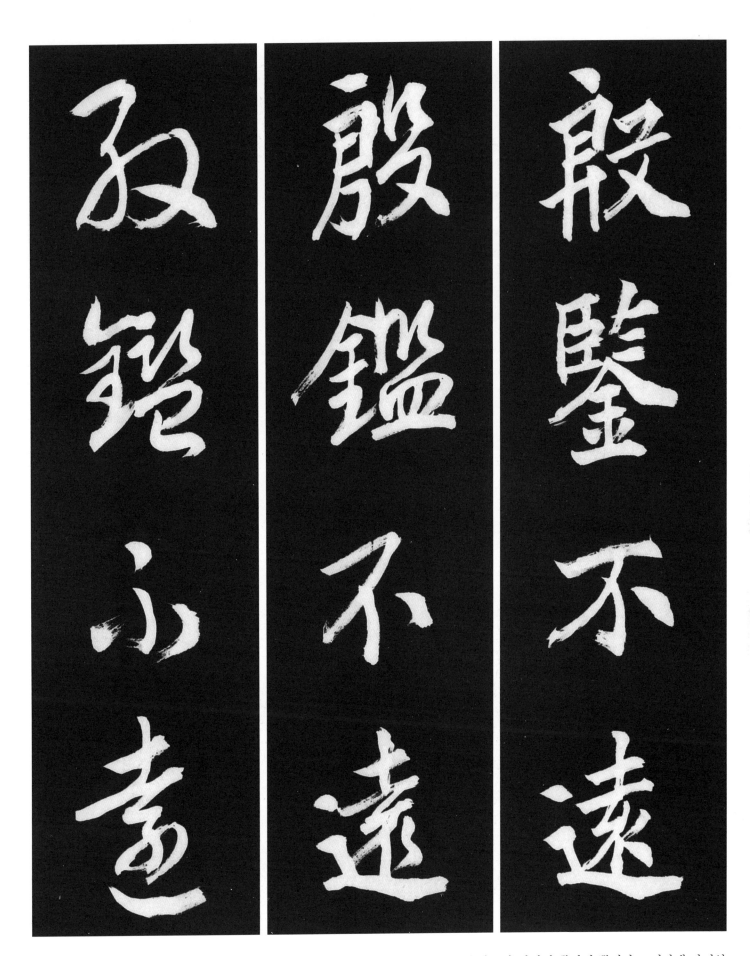

[解釋] 문왕께서 말하기를 "아아! 아! 너희 은나라여. 사람들이 또한 이르는 말이 나무가 넘어져 뽑히여 뿌리가 드러나네 가지와 잎새에 해로움이 없다 하여도 실은 뿌리가 먼저 끊어졌네, 은나라 본보기가 먼 곳에 있지 않네, 하나라 걸왕의 시대에 있다네."

出典〈詩經 大雅篇〉

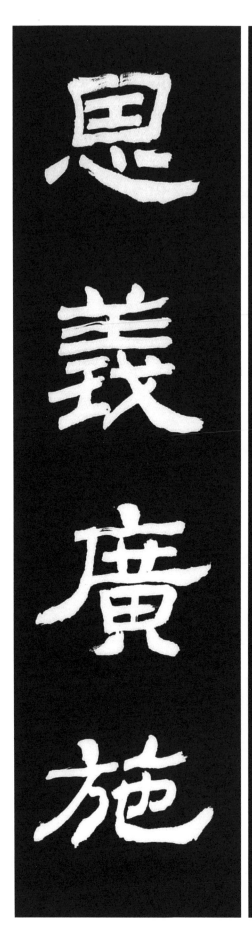

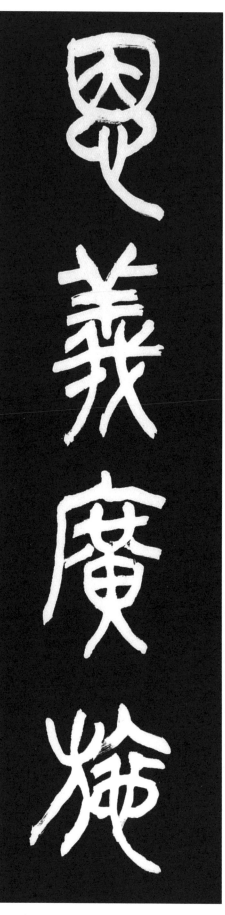

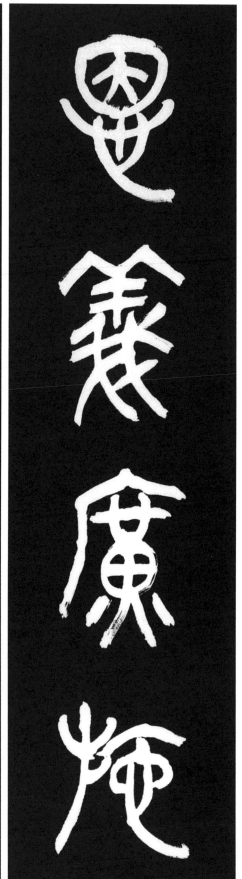

恩 은혜 은 義 옳을 의 廣 넓을 광 施 베풀 시

180　恩義廣施 은혜와 의리를 널리 베풀다.

[原文] 景行錄云 恩義廣施 人生何處不相逢 讐怨莫結 路逢狹處 難回避

[解釋] 경행록(景行錄)에 말하기를 사람들에게 은혜와 의리를 두루두루 베풀며 살아라. 사람이 살다 보면 어느 곳에서든 서로 만나기 마련이다. 사람들과 원한을 맺지 말아라. 좁은 길에서 서로 만나면 피해가기 어렵다.　出典〈明心寶鑑 繼善篇〉

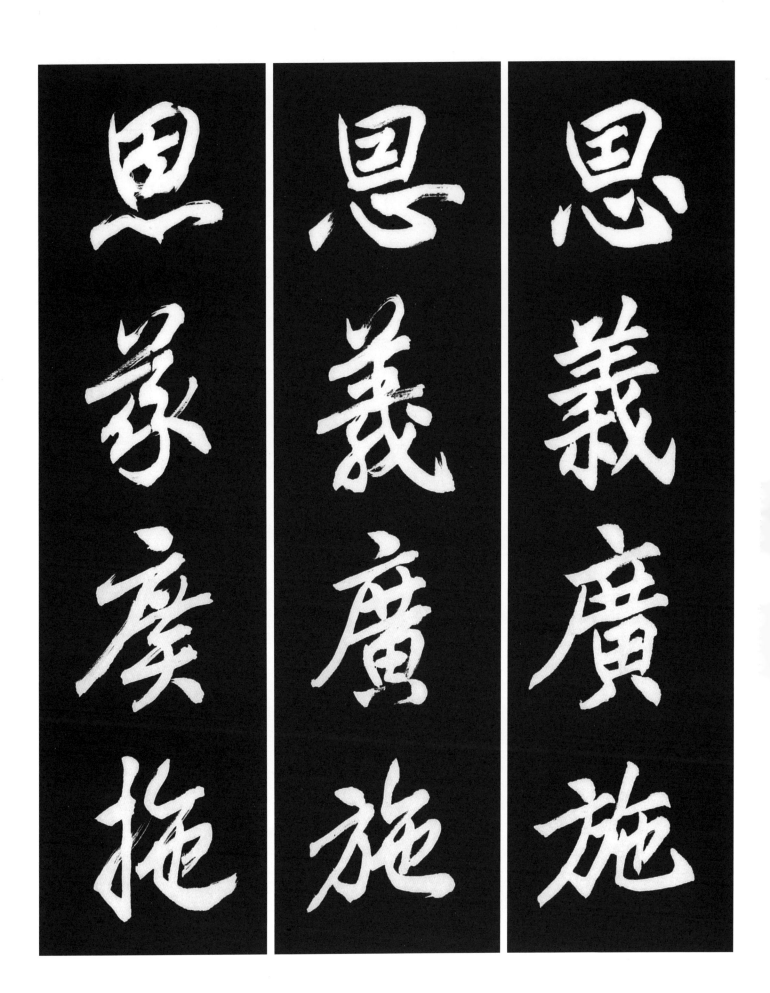

恩義廣施

恩義廣施

思象廣施

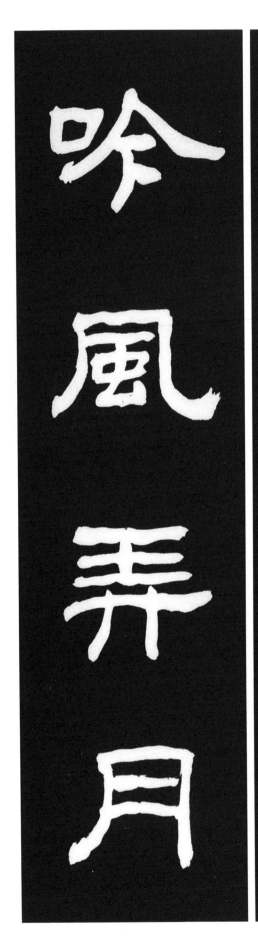

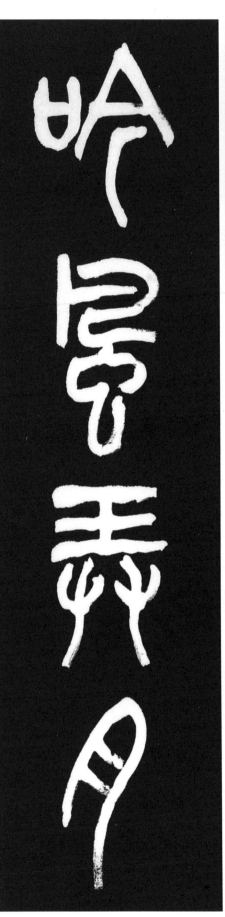

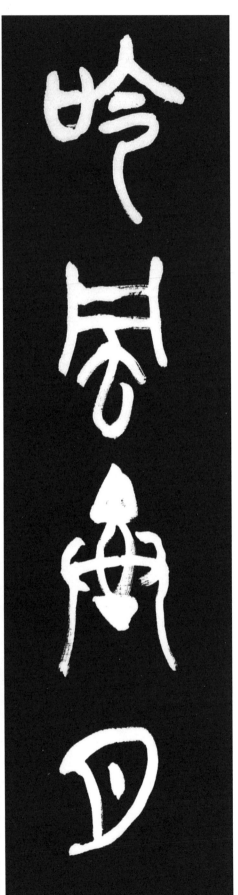

181　吟風弄月 바람을 노래하고 달빛을 희롱하다.

[原文] 竹葉杯中 吟風弄月 躱離了萬丈 紅塵
[解釋] 죽엽이 비친 술잔을 들고 바람을 노래하고 달빛을 희롱하면 세상의 온갖 티끌을 떨쳐내리라.

出典〈菜根譚 後篇〉

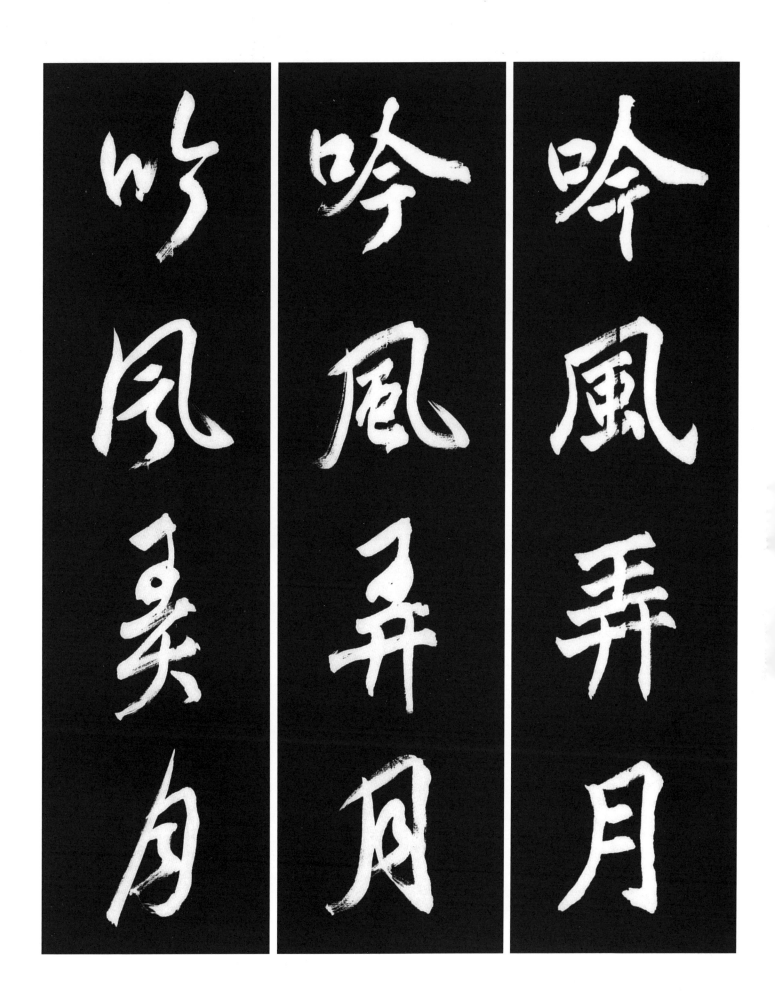

吟風弄月

吟風弄月

吟風弄月

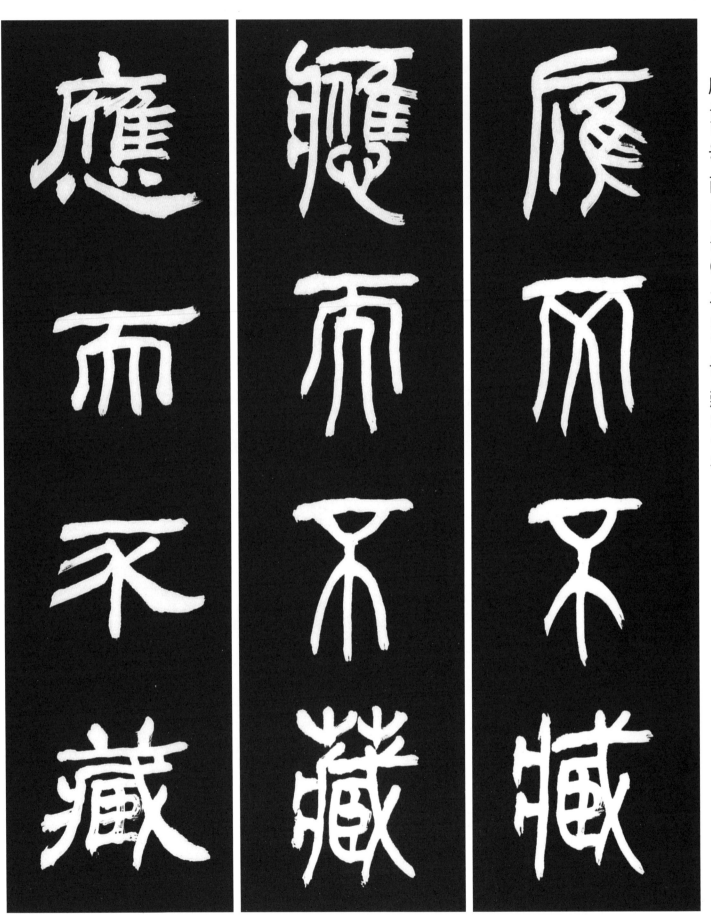

應 응할 응 而 말이을 이 不 아닐 불 藏 감출 장

182 應而不藏 사물에 순응하면서도 마음속에 감추려 하지 않는다.

[原文] 至人之用心若鏡 不將不迎 應而不藏 故能勝物而不傷
[解釋] 경지에 이른 사람의 마음 가짐은 거울과 같다. 떠나 보내지도 않고 맞아 들이지도 않으며 응해주면서 감추지 않는다. 그러므로 모든것을 이겨내고 손상 시키지 않을수 있다. 出典〈莊子 應帝王篇〉

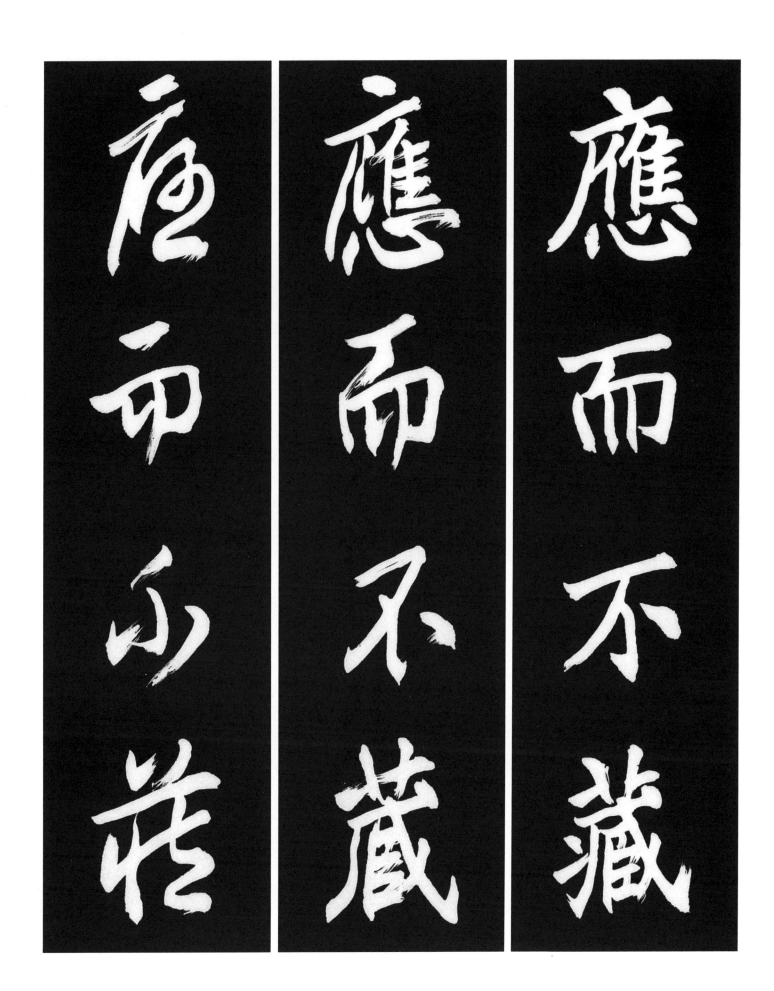

應而不藏

應而不藏

應而不荘

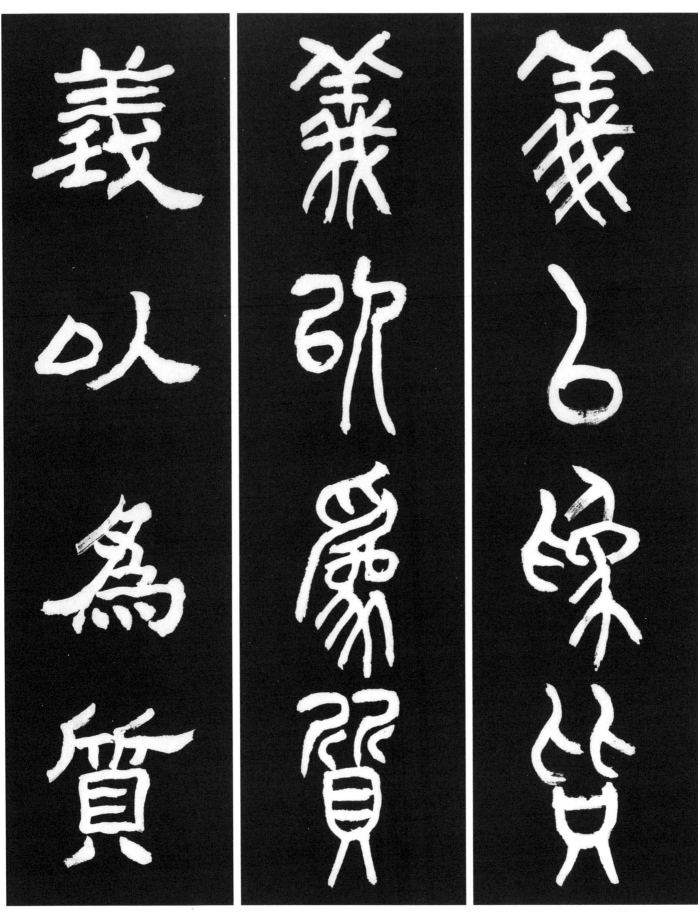

183 義以爲質 의로써 바탕을 삼다.

[原文] 子曰 君子義以爲質 禮以行之 孫以出之 信以成之 君子哉
[解釋] 공자가 말하였다. "군자는 의로써 바탕을 삼고 예로써 행하며 겸손한 말 뜻을 나타내며 신의로써 완성하니 이런 사람이야말로 군자답다." 出典 〈論語 衛靈公篇〉

義以為質

義以為質

義以為樂

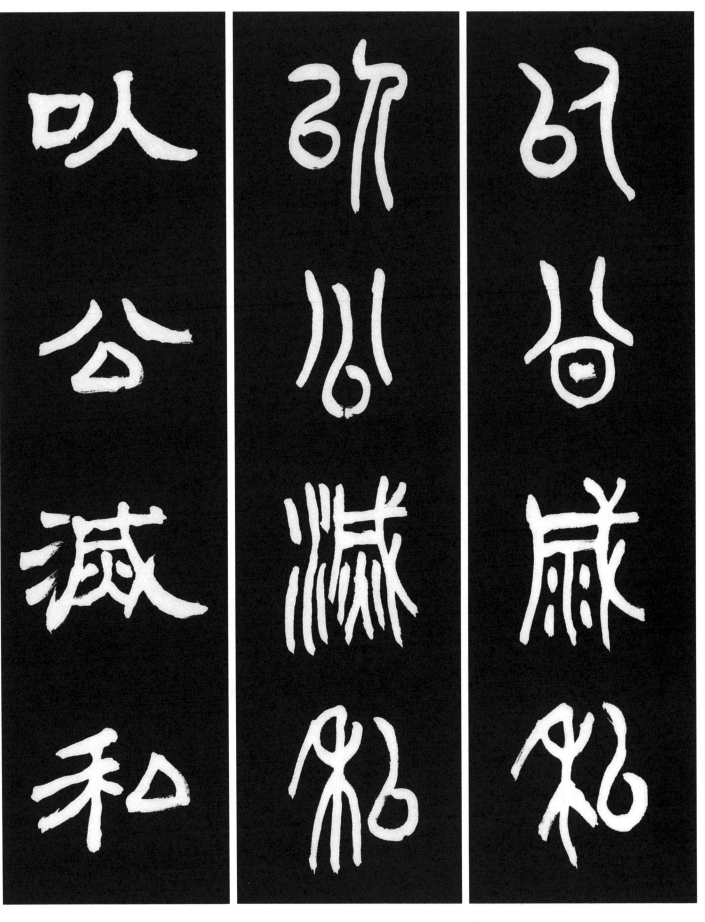

184 以公滅私 사사로움을 버리고 공익을 위하다.

[原文] 以公滅私 民其允懷
[解釋] 사사로움을 버리고 공익을 위하면 백성들은 진실로 신뢰 할것이다.
出典〈書經 周書 周官篇〉

以公滅私

以公滅私

以公滅私

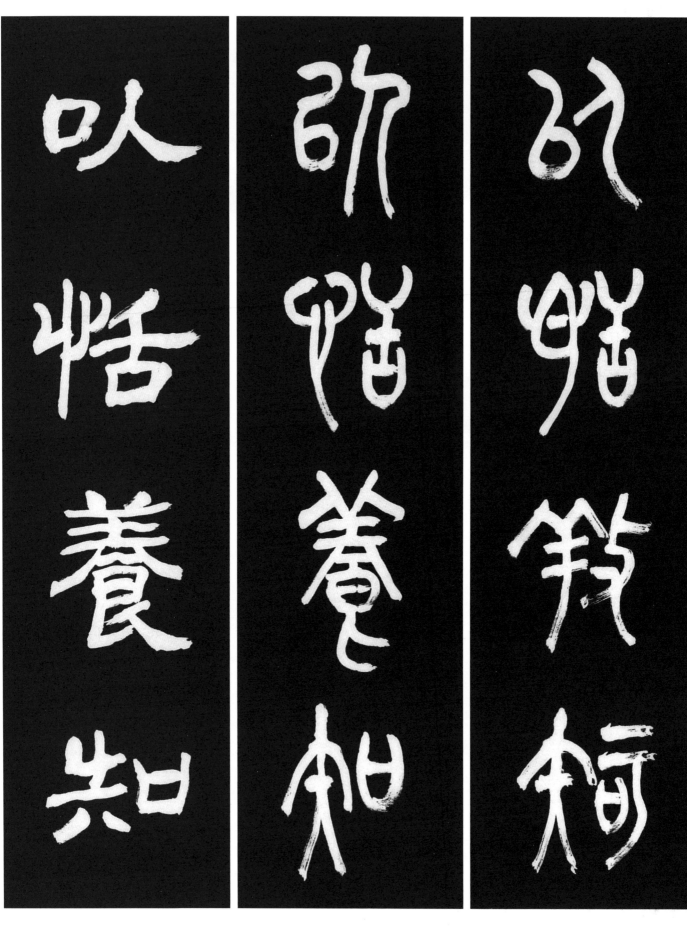

以써이 恬편안할념(염) 養기를양 知알지

185 以恬養知 고요하고 편안하게 있음으로써 지혜를 기른다.

[原文] 古之治道者 以恬養知 生而無以知爲也 謂之以知養恬

[解釋] 옛날에 도를 다스리던 사람들은 고요하고 편안하게 있음으로써 지혜를 길렀다. 나면서부터 지혜로써 행동하는 일이 없었으므로 그를 두고서 지혜로써 욕심없이 깨끗하고 담담함을 기르는 것이라 말한다. 出典〈莊子 繕性篇〉

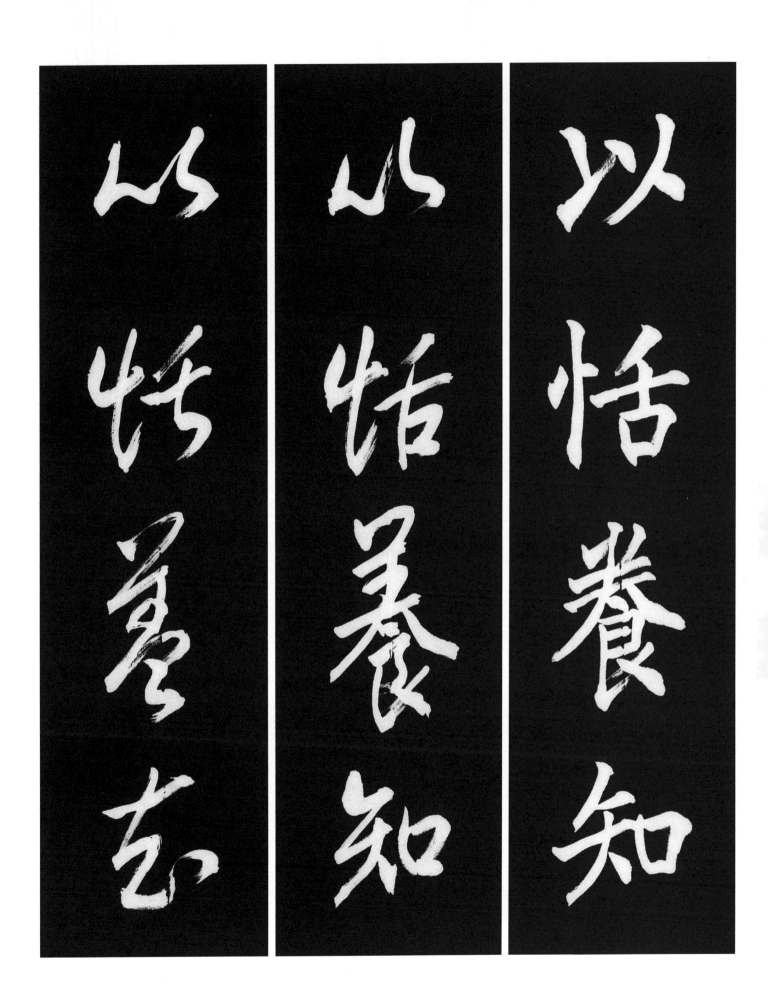

以恬養知

以恬養知

以恬養志

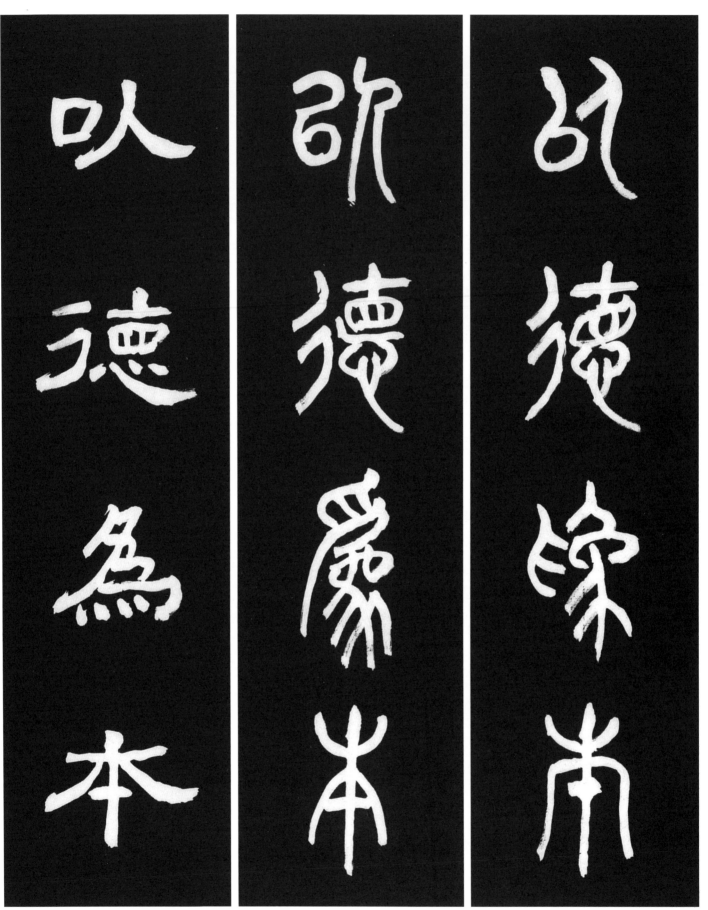

186 以德爲本 덕으로써 근본으로 삼는다.

[原文] 以天爲宗 以德爲本 以道爲門 兆於變化 謂之聖人
[解釋] 천의 도를 종(宗)으로 삼고 덕(德)을 근본으로 삼으며 도(道)를 문으로 삼고 여러가지 변화를 예측할수 있는 사람을 성인이라 한다.　出典〈莊子 天下篇〉

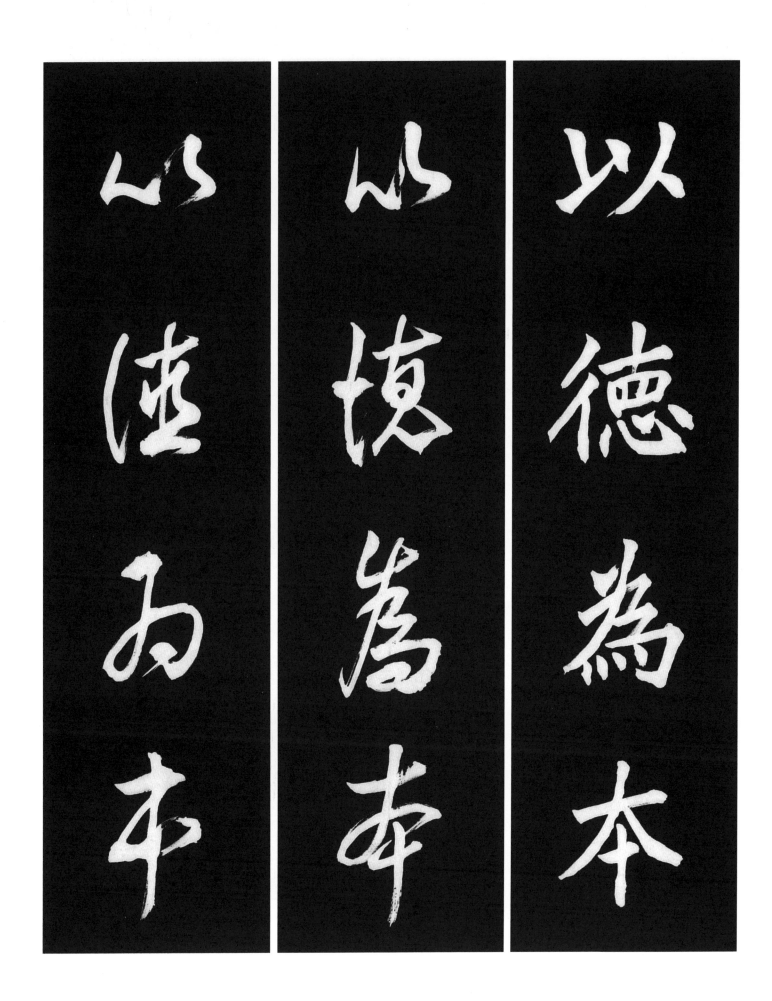

以德為本
以德為本
以德為本

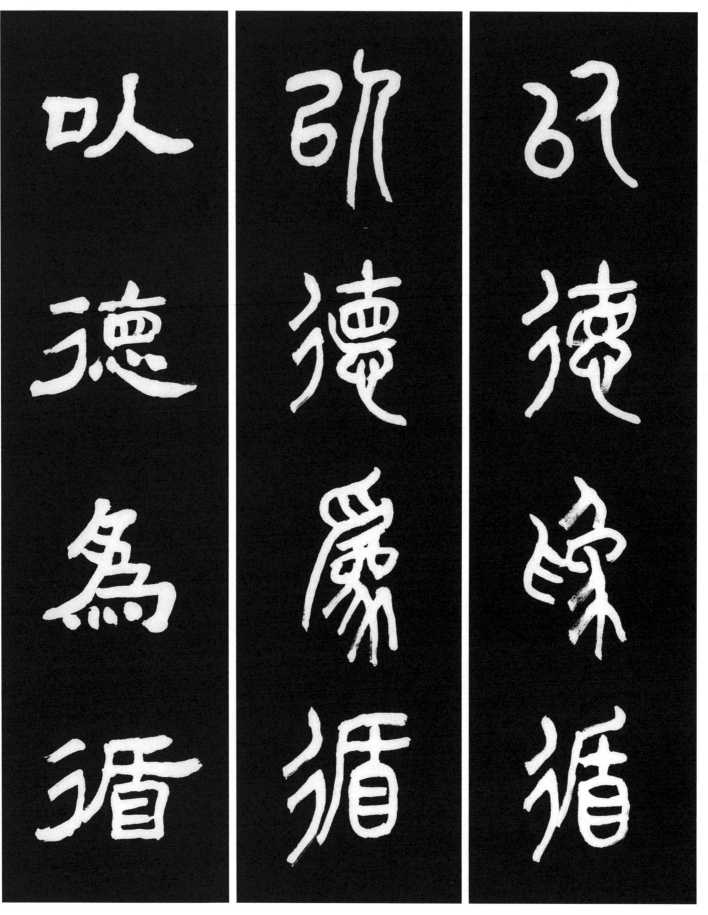

187 以德爲循 덕성(德性)을 순리라 여긴다.

[原文] 以刑爲體 以禮爲翼 以知爲時 以德爲循 以刑爲體者 綽乎其殺也 以禮 爲翼者 所以行於世也 以知爲時者 不得已於事也 以德 爲循者 言其與有足者 至於丘也 而人眞以爲勤行者也

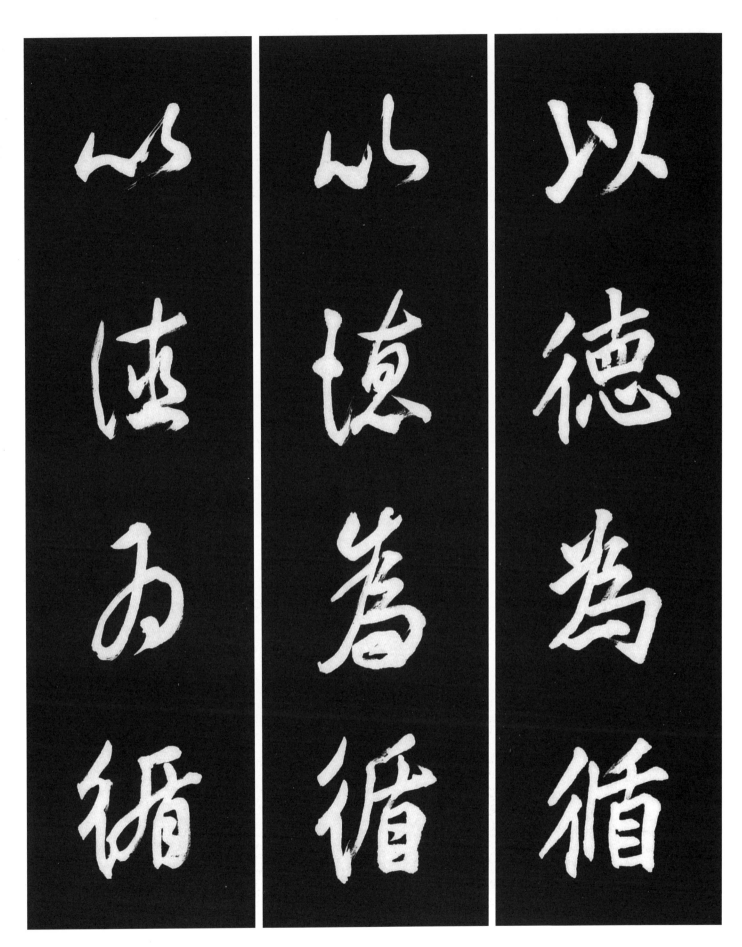

[解釋] 형벌을 몸으로 삼고, 예(禮)를 날개로 삼으며, 아는것을 때로 삼고 덕성을 순리에 따르는 것으로 여긴다. 형벌을 몸으로 삼은 것은 사형 집행을 너그럽게 함이고 예(禮)를 날개로 삼은 것은 세상과 소통하여 살아감을 말한다. 아는 것을 때로 삼은 것은 일에서 부득함이요 덕을 순리에 따르는 것으로 삼은 것은 발있는자와 같이 더불어 언덕에 이르는 것을 말한다. 그런데도 사람들은 부지런히 힘써 행한 것으로 생각한다. 出典〈莊子 大宗師篇〉

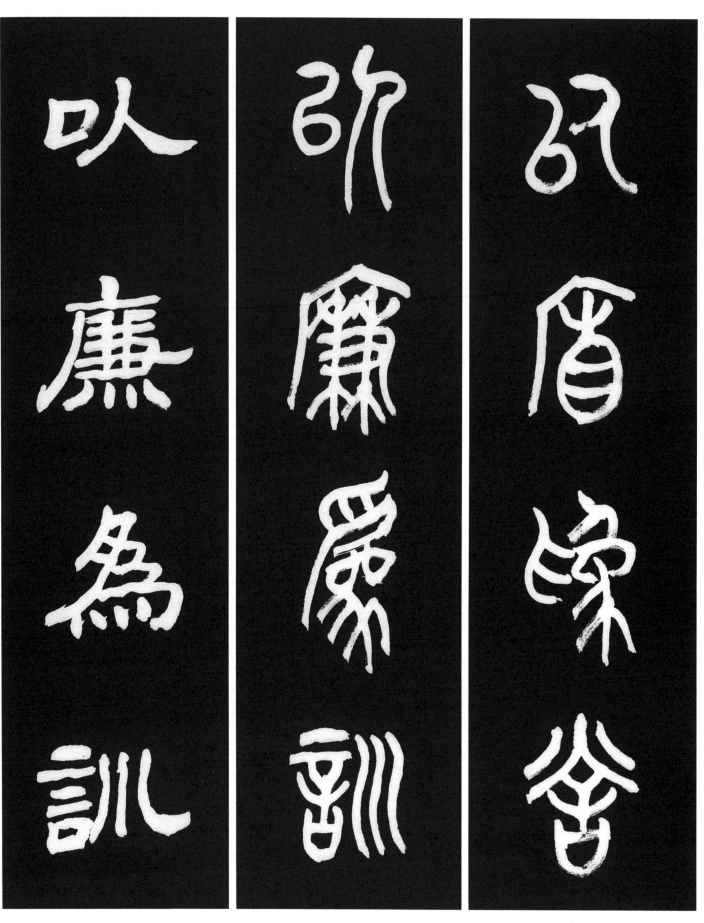

以 써 이
廉 청렴할 렴
爲 할 위
訓 가르칠 훈

188 以廉爲訓 청렴을 교훈으로 삼는다.

[原文] 自古以來 凡智深之士 無不以廉爲訓 以貪爲戒
[解釋] 옛부터 무릇 슬기로운 선비는 청렴을 교훈으로 삼고 탐욕을 경계하지 않는 이가 없었다.

出典〈牧民心書〉

以廉為訓
以廉為訓
以廬為詩

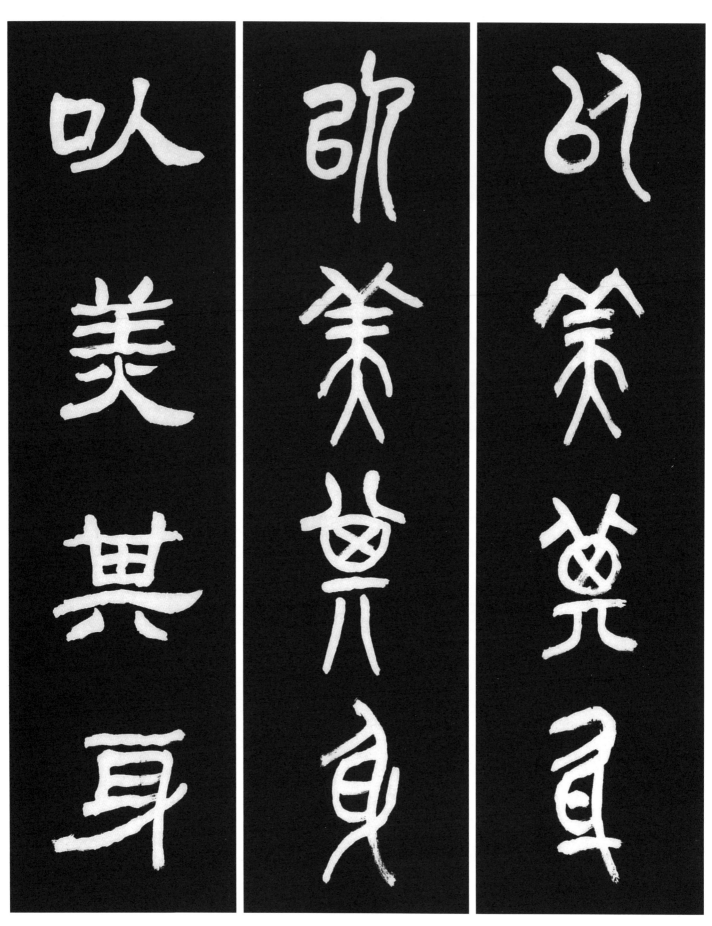

以써이 美아름다울미 其그기 身몸신

189 **以美其身** 그 자신을 아름답게 하다.

[原文] 胡子曰 今之儒者 移學文藝干仕進之心 以收其放心而美其身 則何古人之不可及哉
[解釋] 호자가 말했다. "지금의 선비들이 문장(文章)과 기예(技藝)를 배워 벼슬 길에 나가려는 마음을 바꾸어 자신이 방심한 마음을 거두고 몸을 아름답게 수양한다면 어찌 옛 사람만 못하겠는가."

388

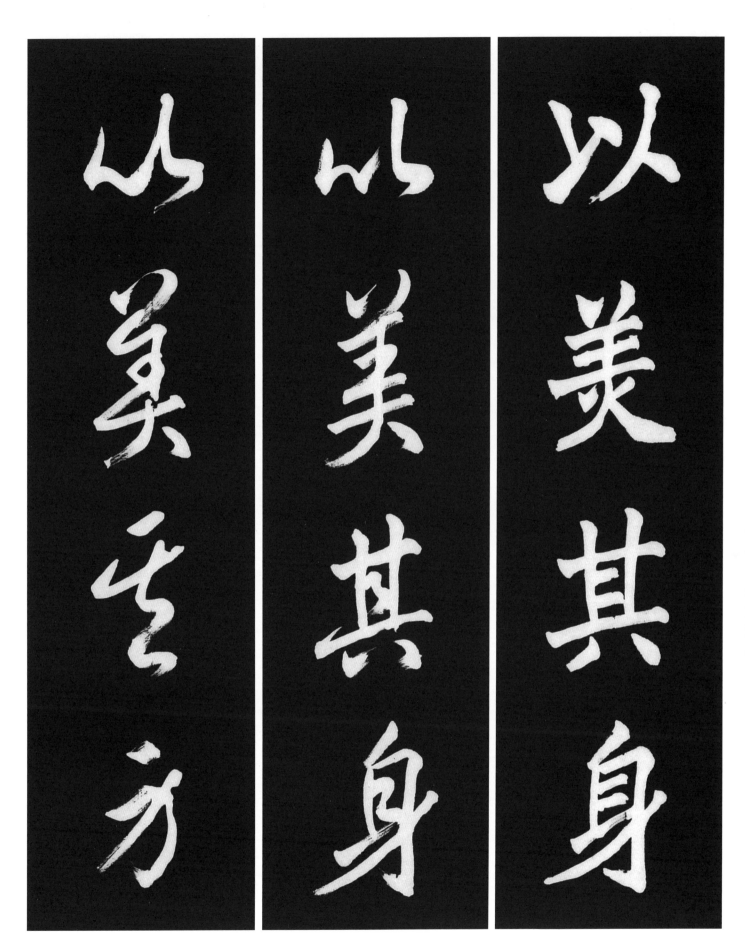

◆註-　•放心(방심): 안심(安心)하여 주의를 하지 않음

出典〈小學 嘉言篇〉

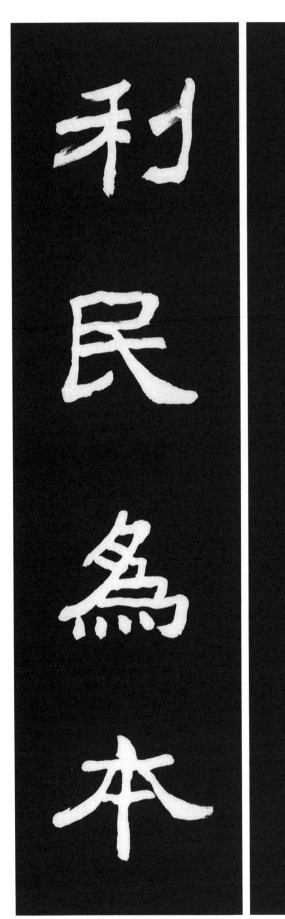
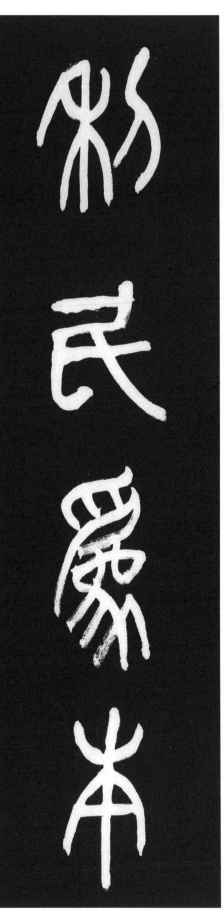
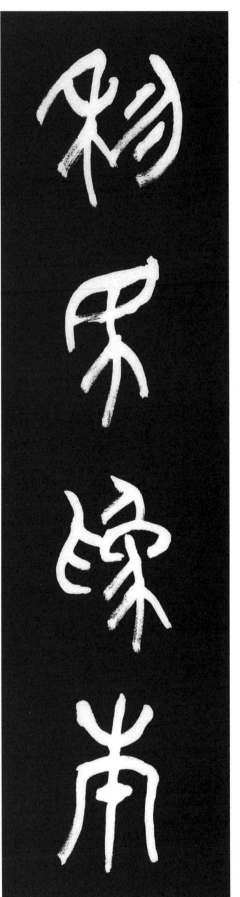

190 利民爲本 백성을 이롭게 함을 근본으로 삼는다.

[原文] 今寡人 作敎易服 而叔不服 吾恐天下議之也 制國有常 利民爲本 從政有經 令行爲上 明德

先論於賤 而行政先信於貴

[解釋] 지금 과인이 의복을 바꿔 입으라는 교지(敎旨)를 내렸는데 숙부께서 입지 않으시면 나는 온 나라의 사람들이 이에 대해 론

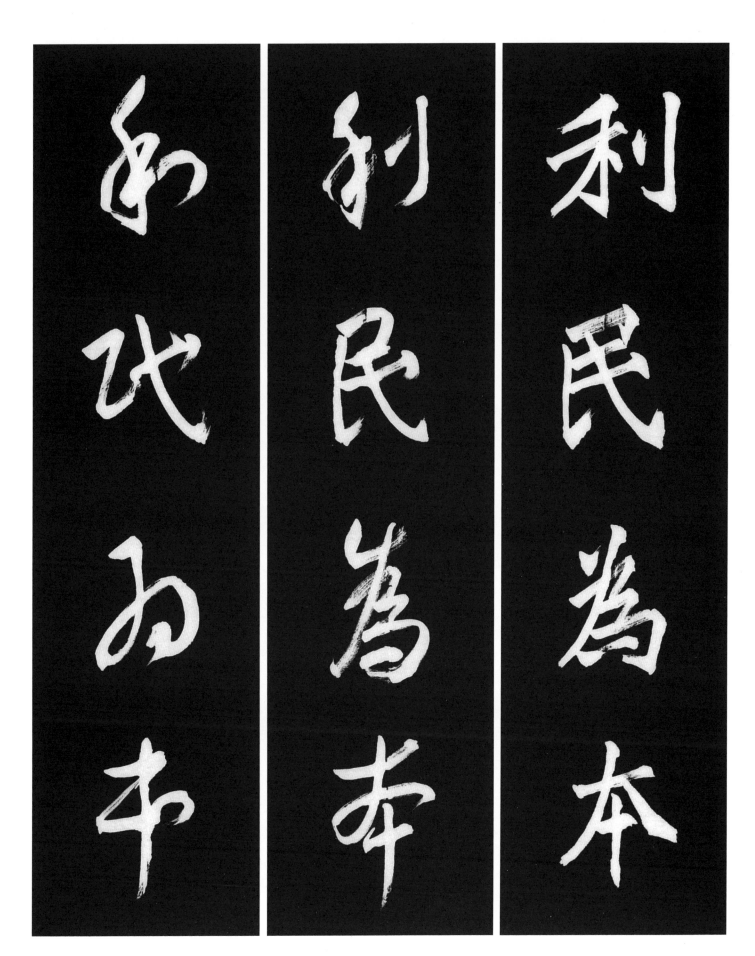

(議)할까 두렵습니다. 나라를 통치하는데 항상 규범이 있어 백성을 이롭게 함을 근본으로 삼으며, 정치를 쫓는데 벼리가 있으니 명령에 따르는 것이 위(上)입니다. 덕을 밝히려면 먼저 천한 백성들에게 논의 되어야하며 정치를 행하려면 귀인(貴人)들에게 믿음을 주어야 합니다.

◆註− •寡人(과인): 임금이 자신을 낮추어 부르는 말. 寡: 적을 과 出典 〈史記 世家〉

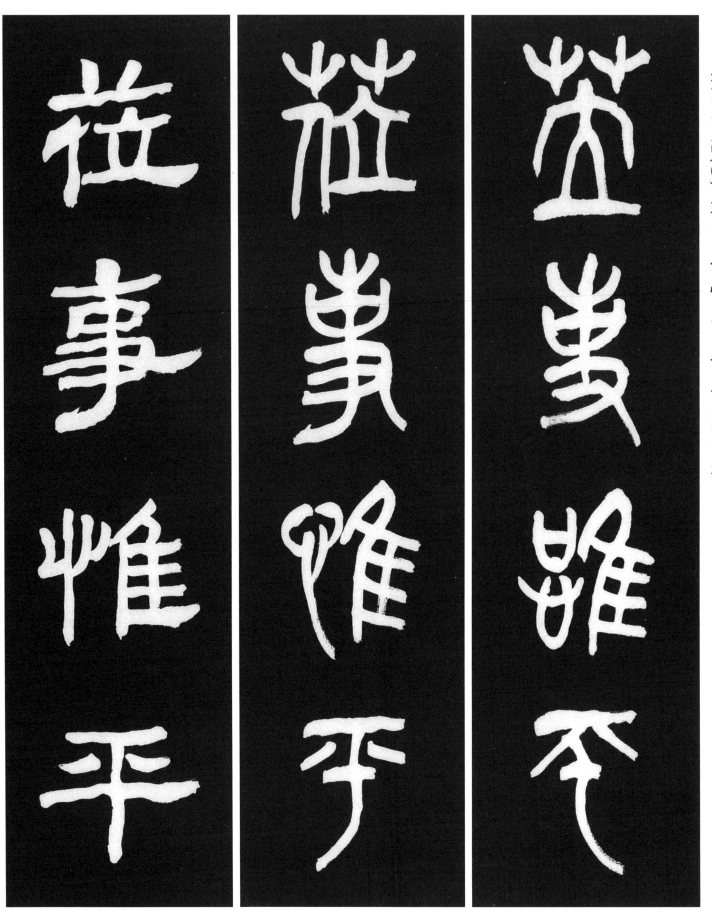

191　**蒞事惟平** 일에 임해서는 오직 공평해야 한다.

[原文] 在官惟明 蒞事惟平
[解釋] 관직(官職)에 있어서는 공명(公明)해야 하고 일에 임해서는 오직 공평(公平)해야 한다.
　出典〈忠經〉

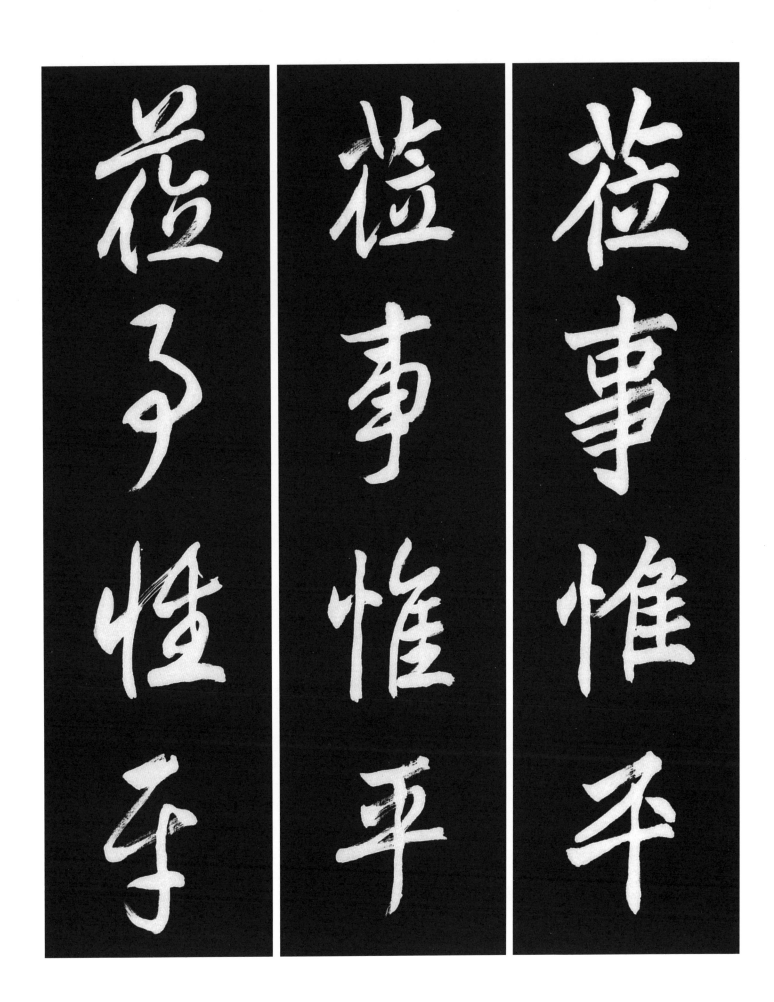

従事惟平

従事惟平

従子惟孚

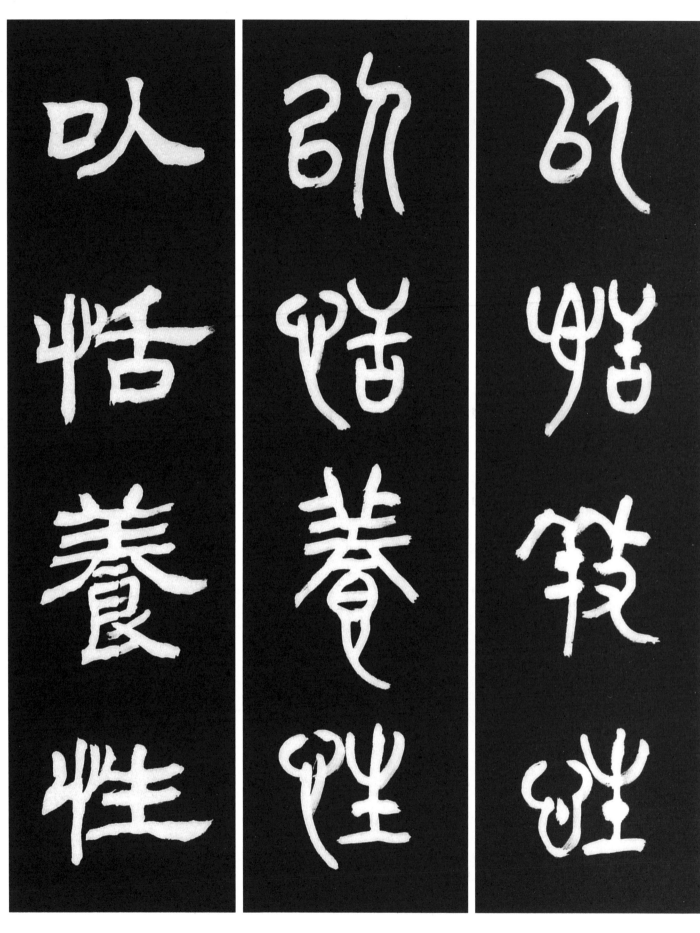

192 以恬養性 사심이 없이 본성을 기른다.

[原文] 以恬養性 以漠處神 則入于天門 所謂天者 純粹樸素 質直皓白 未始有與雜糅者也
[解釋] 사심이 없이 본성을 기르고 한적한 곳에 정신을 있게해 하늘문으로 들어가는 것이다. 이른바 하늘은 순수하고 소박하며 질박하고 곧으며 희어서 처음부터 어지러움과 뒤섞여 함께함이 있지 않았다. 出典〈淮南子 原道訓篇〉

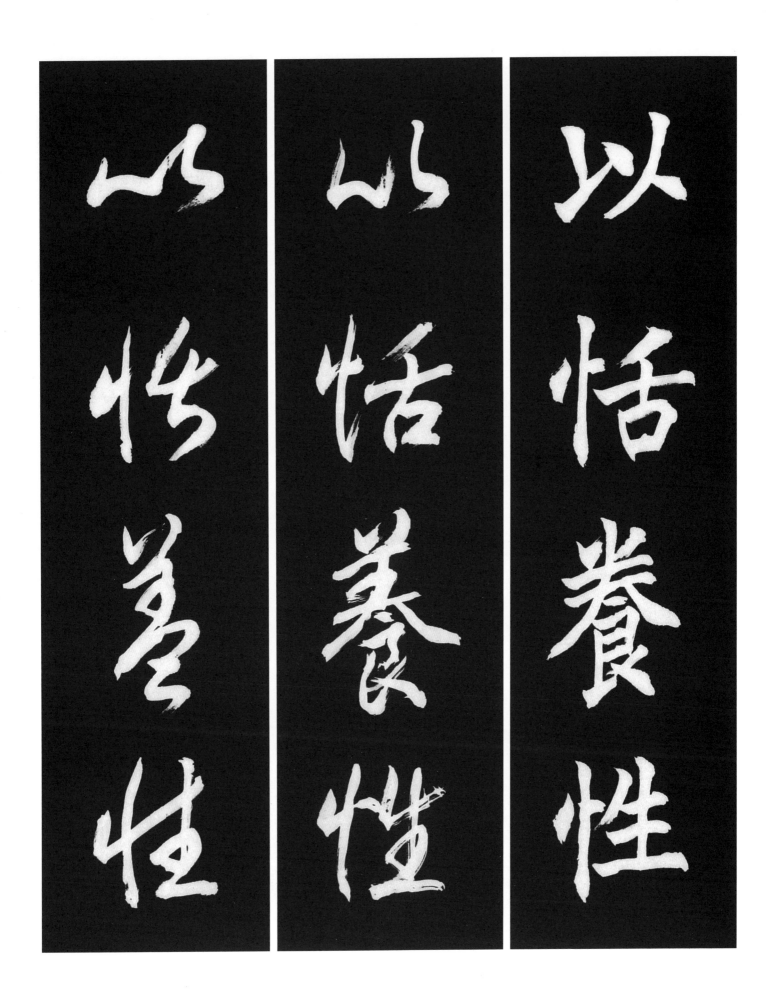

以恬養性
以恬養性
以恬養性

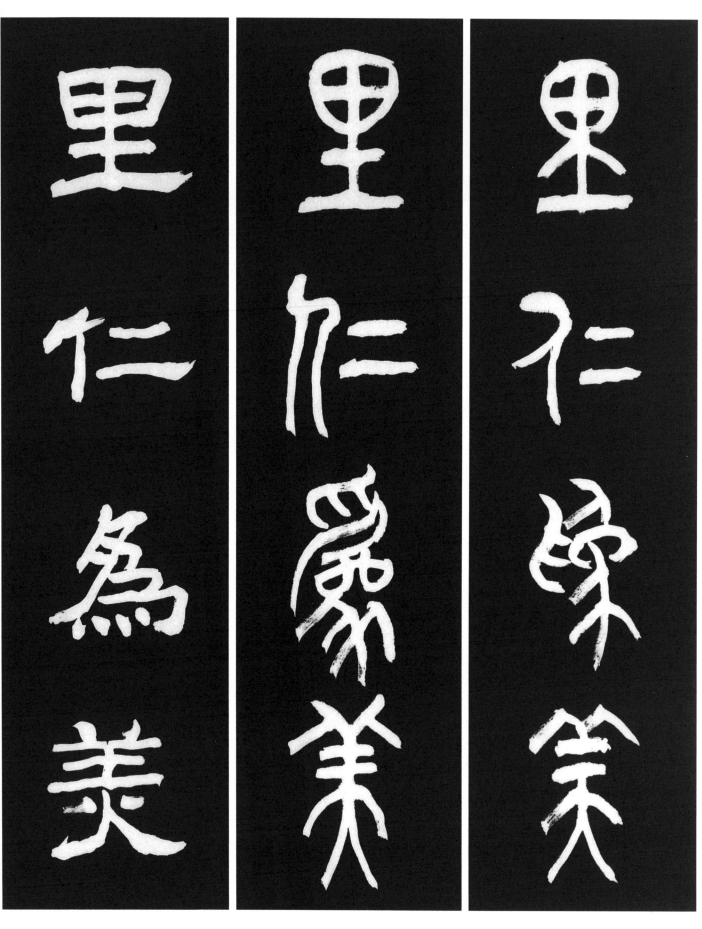

193 里仁爲美 마을의 인(仁) 속에 사는 것을 아름다움으로 여긴다.

[原文] 子曰 里仁爲美 擇不處仁 焉得知
[解釋] 공자가 말하였다. "마을의 풍속이 후한 것이 아름다운 것이므로 가려서 아름다운 마을에 살지 않는다면 어찌 지혜롭다 하겠는가." 出曲 〈論語 里仁篇〉

里仁為美

里仁為美

里仁為美

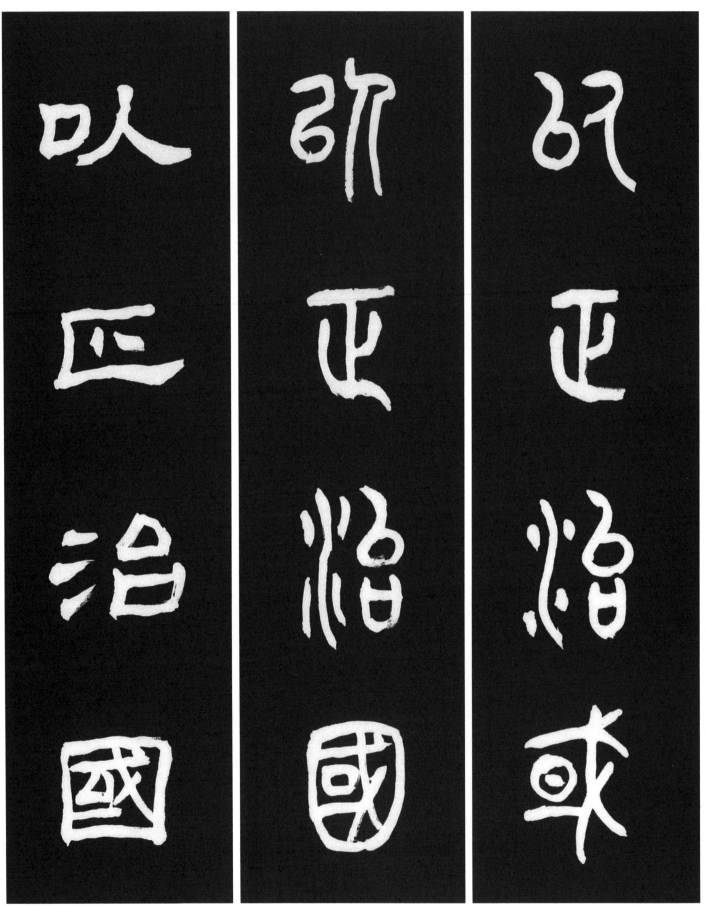

194 以正治國 바른 법으로써 나라를 다스리다.

[原文] 以正治國 以奇用兵 以無事取天下
[解釋] 바른 법으로써 나라를 다스리고 기이(奇異)한 계략(計略)으로 병사를 쓴다면 무사(無事)로써 천하를 취(取)한다.

出典〈老子 道德經〉

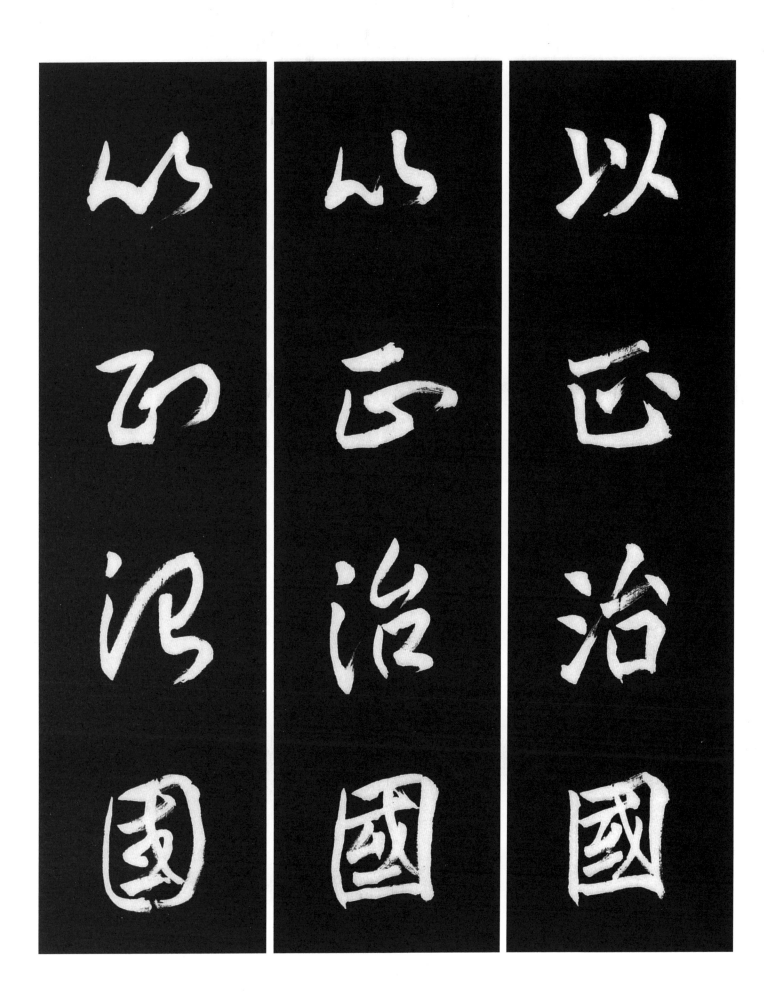

以正治國
以正治國
以正治國

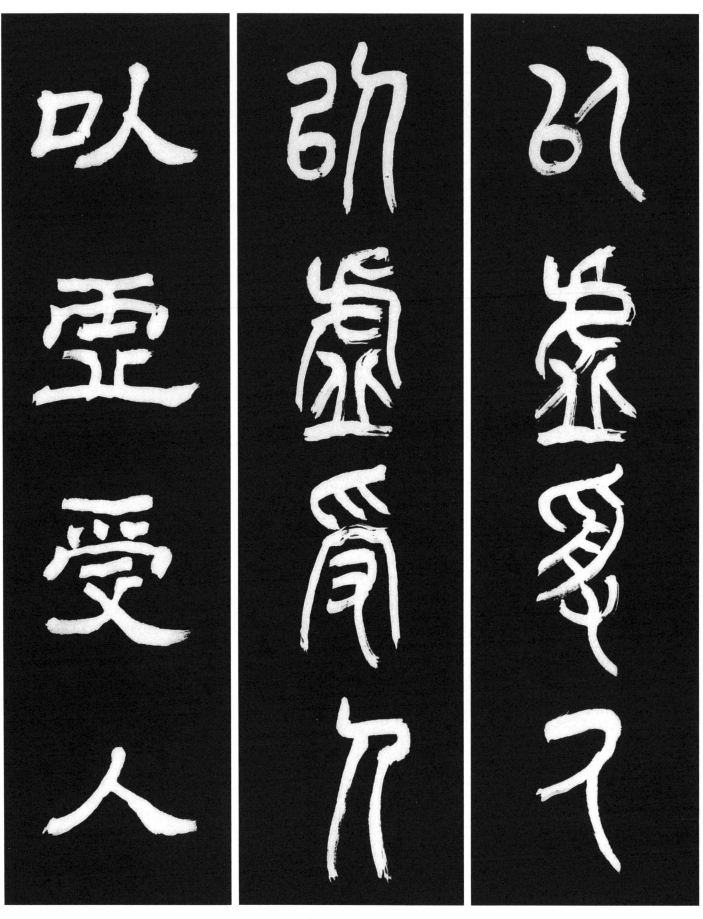

195 以虛受人 허심으로 사람을 받아들인다.

[原文] 象日 山下有澤咸 君子以虛受人
[解釋] 상(象)에 이르기를 산아래에 못이 있는 것이 감(感)이니 군자(君子)는 허심으로 사람을 받아들인다.
出典〈周易 咸卦〉

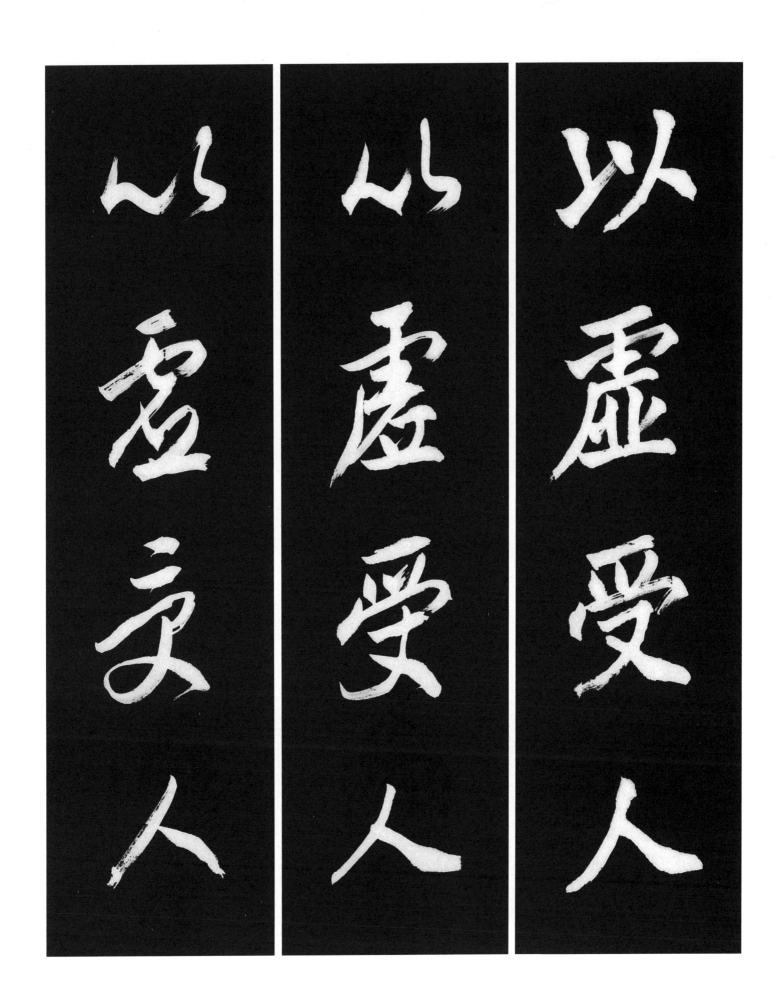

以虛受人

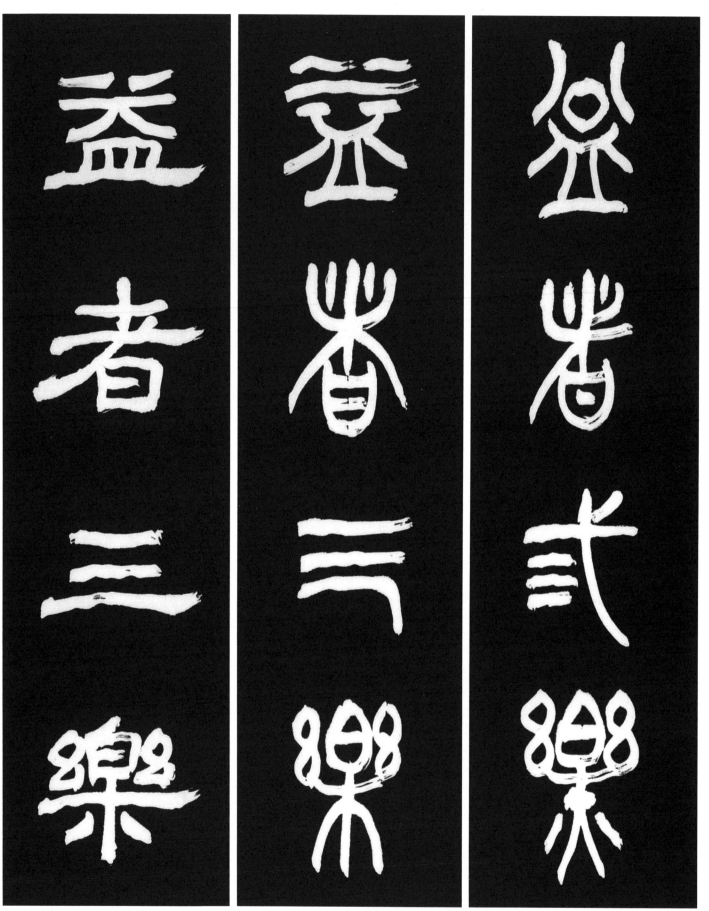

196　**益者三樂** 유익한 세가지 즐거움

[原文] 孔子曰　益者三樂　損者三樂　樂節禮樂　樂道人之善　樂多賢友　益矣　樂驕樂　樂佚遊　樂宴樂　損矣

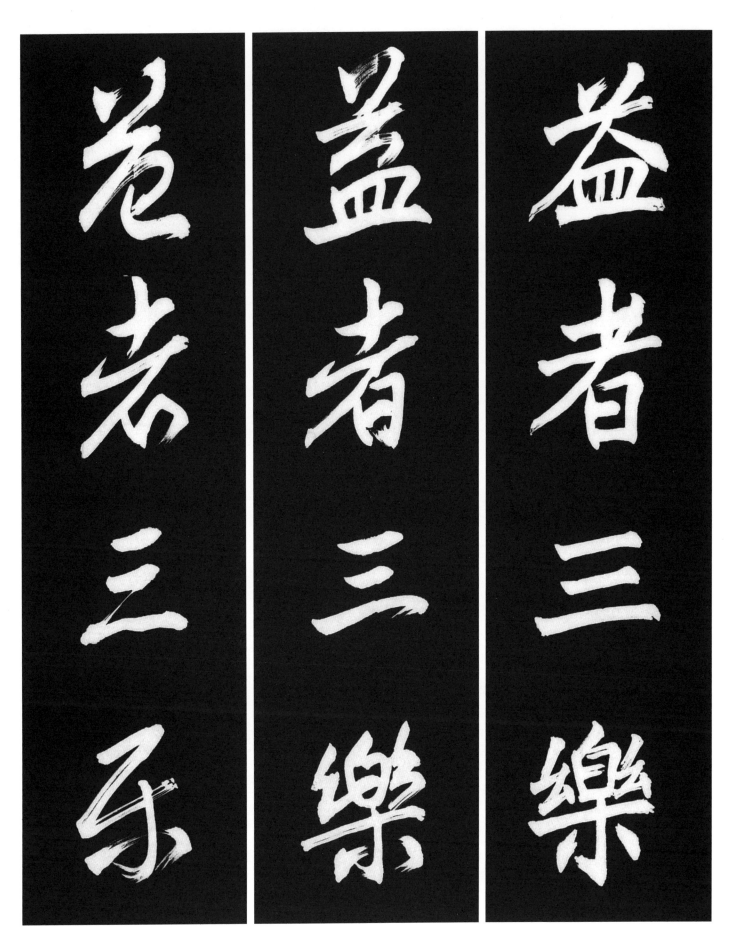

[解釋] 공자가 말씀하셨다. "이로운 즐거움이 셋 있고 해로운 즐거움이 셋 있다. 예악(禮樂)을 절제함을 즐기고 남의 선을 찬양하는 즐거움, 어진 벗을 많이 가지는 즐거움, 이런 것들은 이익이 된다. 교락(驕樂)을 즐기고 음탕하게 노는 것을 즐기고 술 마시기를 즐기면 이런 것들은 해가 된다."

出典〈論語 季氏篇〉

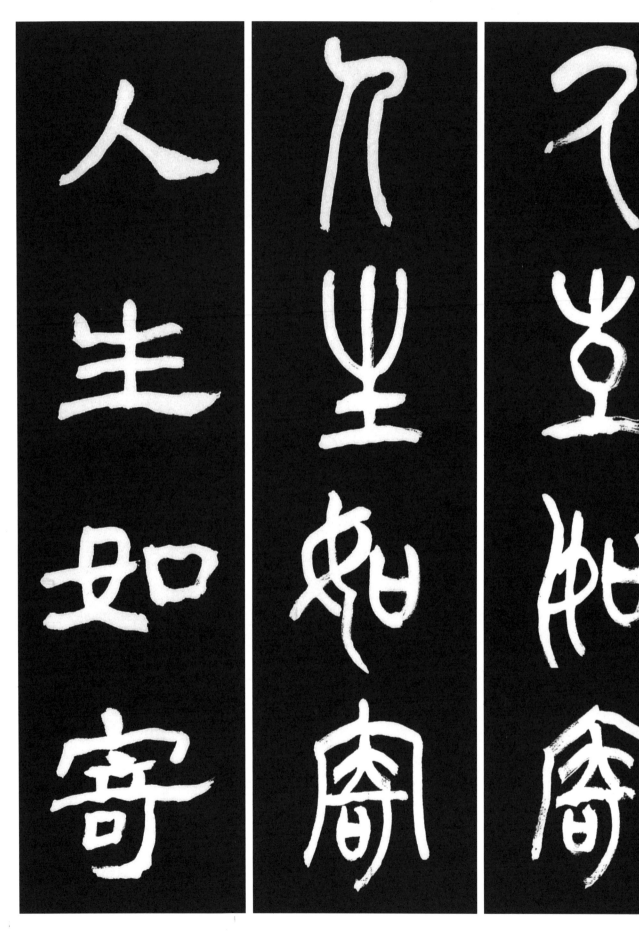

197 人生如寄 인생은 잠시 얹혀 사는 것과 같다.

[原文] 人生如寄 顦頓有時 靜言孔念 中心悵而.

[解釋] 인생은 더부살이 같아 늙어 초라해질 때가 있어 조용히 깊이 생각하니 마음이 슬퍼지네.

◆註─ ·寄(기): 임시로 얹혀 살다.　出典〈陶淵明詩選〉

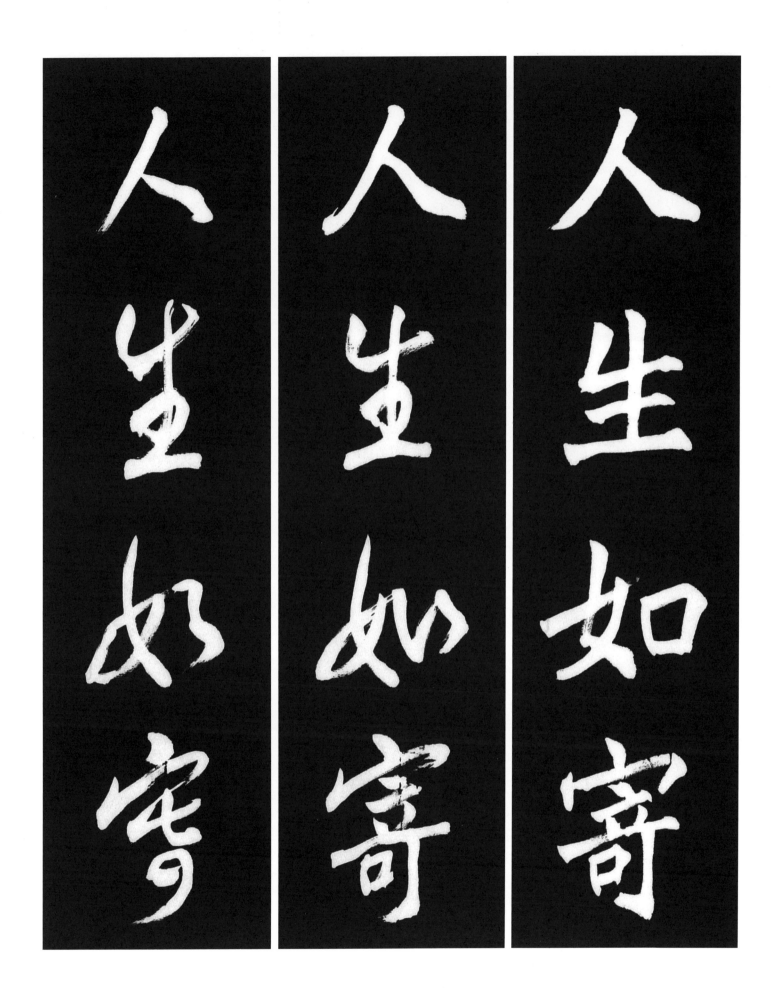

人生如寄　人生如寄　人生如寄

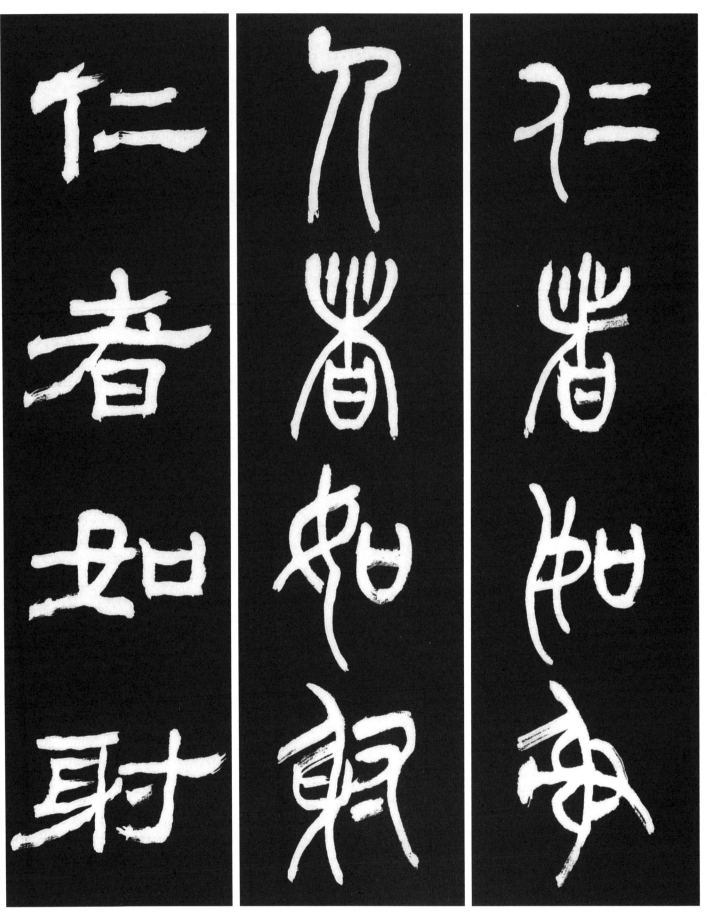

198　仁者如射 인자의 마음 가짐은 활을 쏠때와 같다.

[原文] 仁者如射 射者正己而後發 發而不中 不怨勝己者 反求諸己而已矣

[解釋] 인자의 마음 가짐은 활 쏠때와 같다 활쏘는 자는 자세를 바로 잡은 뒤에 쏘고, 쏘아서 맞지 않을 경우에도 자신을 이긴자를 원망하지 않고 적중 시키지 못한 원인을 자신에게서 찾을뿐이다.　出典〈孟子 公孫丑章句上〉

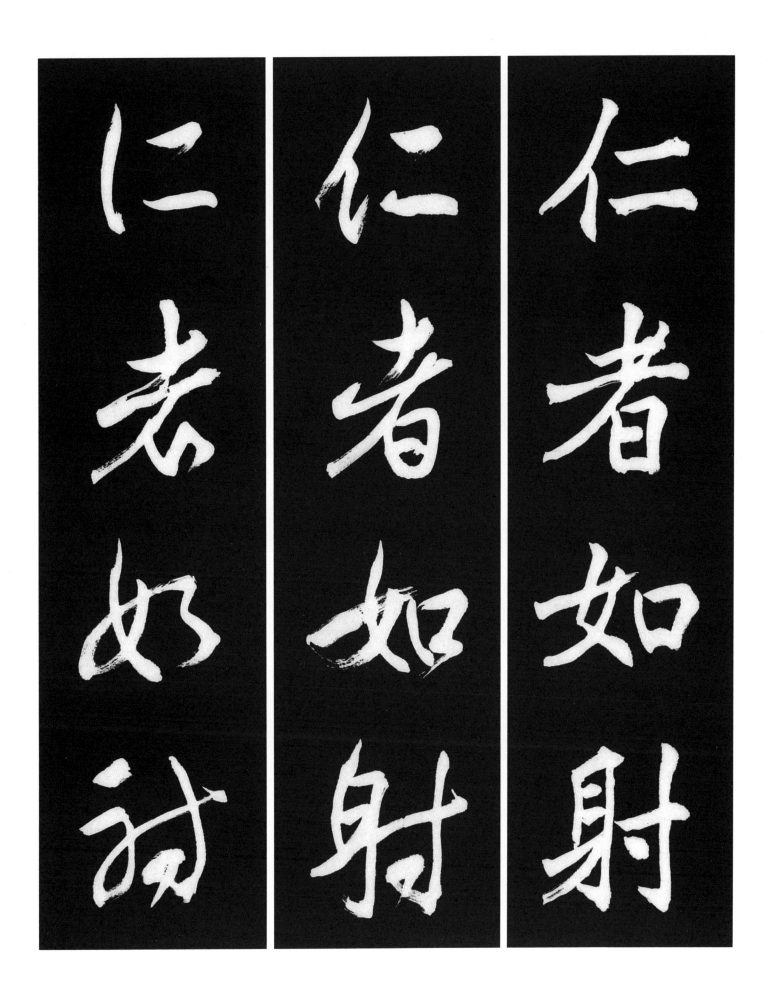

仁者如射
仁者如射
仁者如射

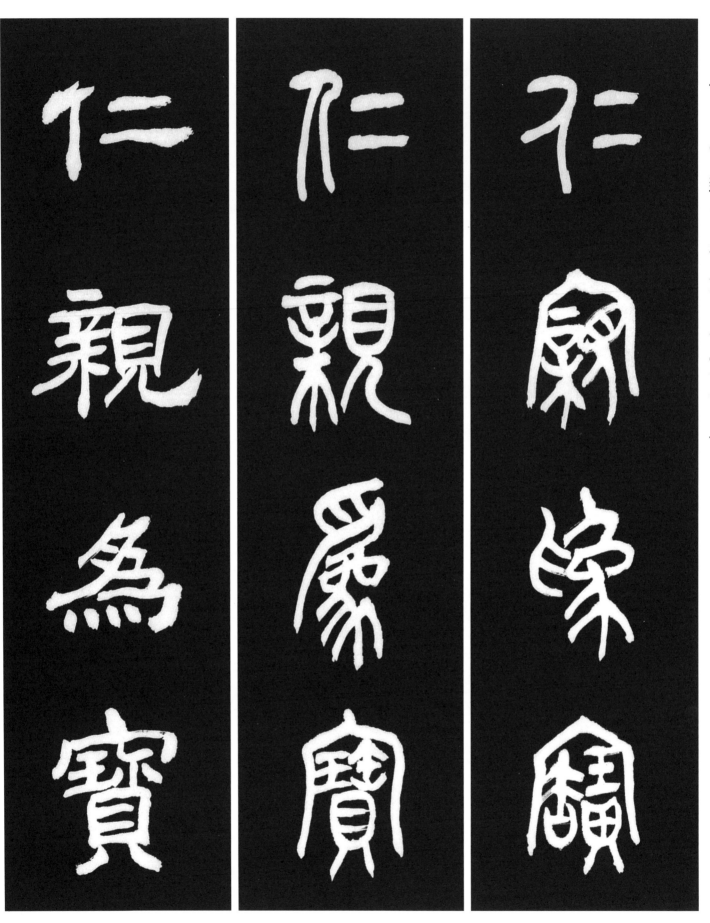

199　仁親爲寶 어버이 사랑함을 보배로 삼는다.

[原文] 舅犯曰亡人無以 爲寶仁親爲寶
[解釋] 구범은 "망명한 사람은 달리 보배로 삼을 것이 없습니다. 오직 부모님을 사랑하는 것을 보배로 삼으십시요." 라고 하였다.
出典 〈大學〉

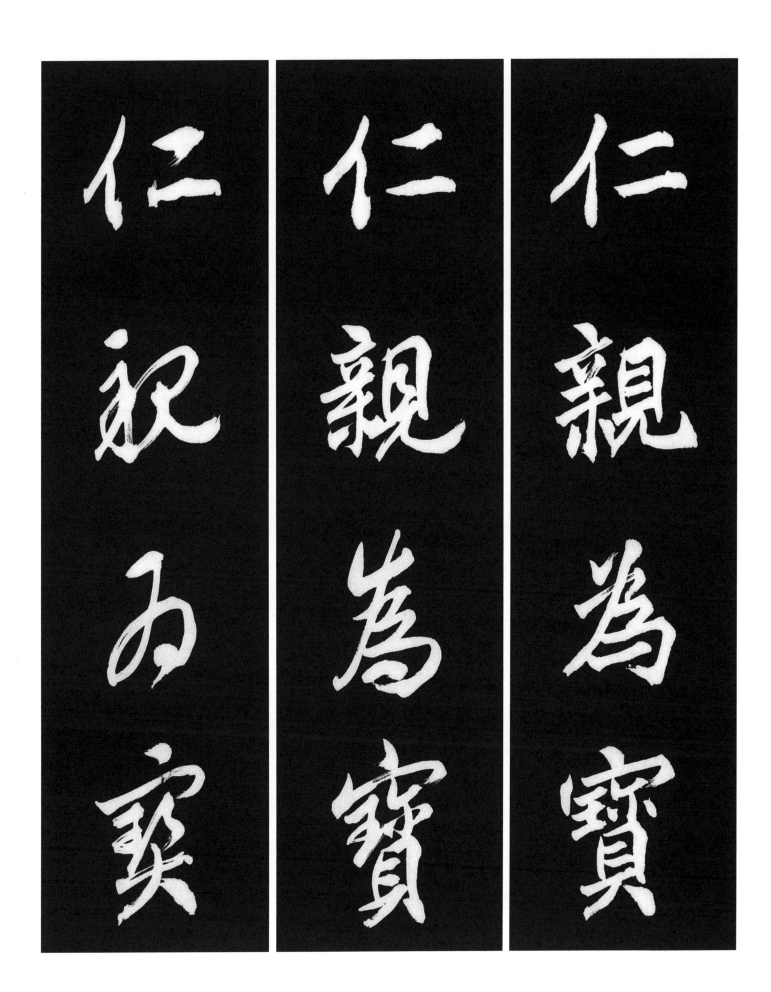

仁親為寶
仁親為寶
仁祝為寶

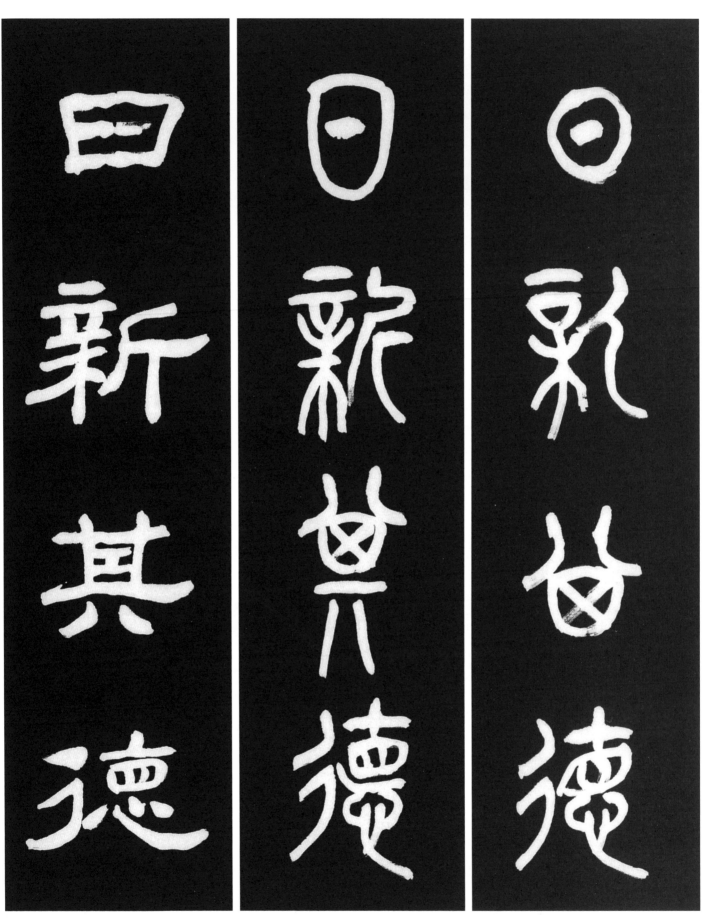

200 日新其德 매일 그덕을 새롭게 한다.

[原文] 彖日 大畜 剛健篤實輝光 日新其德
[解釋] 단(彖)에 말하기를 "대축(大畜)은 강건하고 독실하고 휘광(輝光)하여 매일 그 덕(德)을 새롭게 한다."
　　　　出典〈周易 大畜卦〉

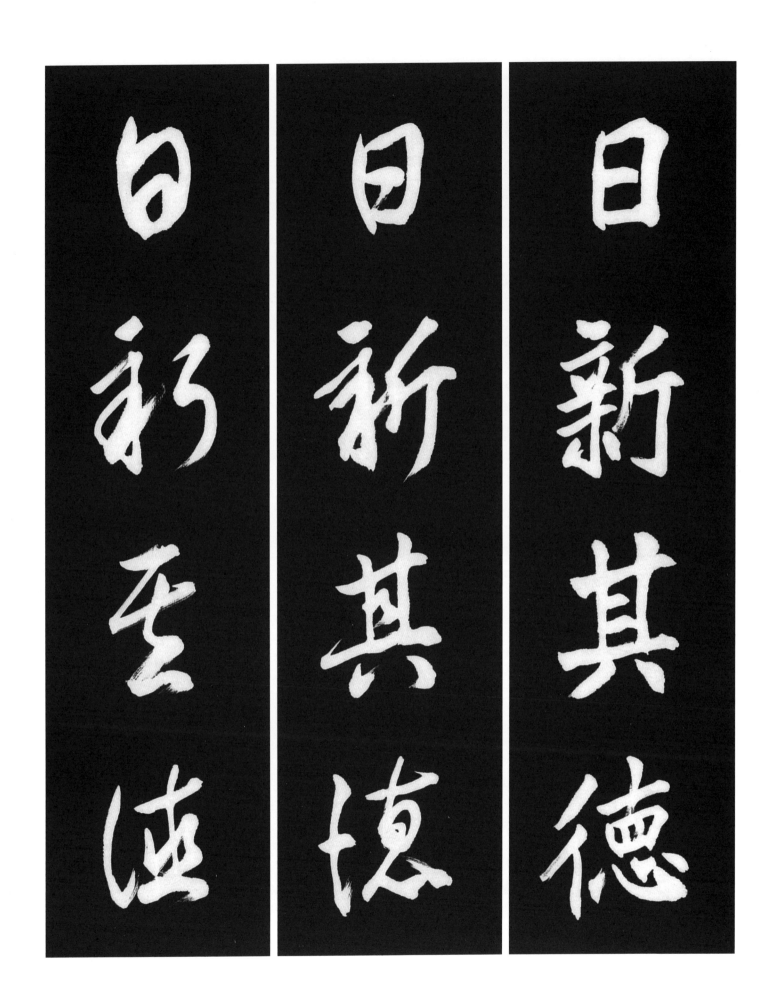

日新其德

日新其德

日新至速

411

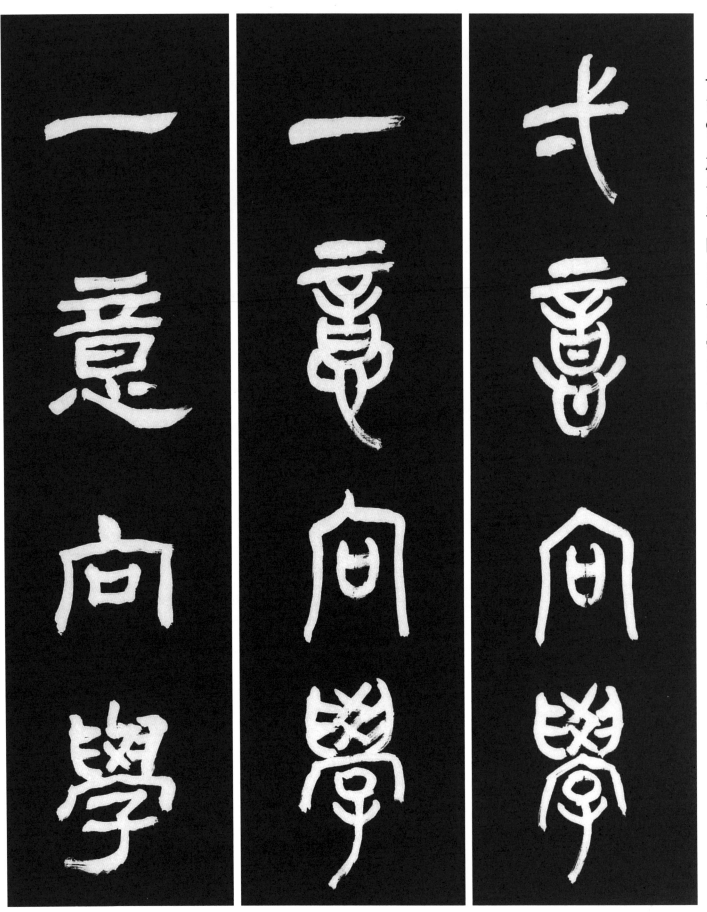

201　一意向學 한뜻으로 학업을 향상 시킨다.

[原文] 謂學者 旣立作聖之志 則必須洗滌舊習 一意向學 檢束身行 平居 夙興夜寐衣冠必整 容貌必莊 視聽必端 居處必恭 步立必正 飮食必節 寫字必敬 几案必齊堂室必淨

[解釋] 배우는 사람이 성인의 뜻을 이미 세웠다면 필히 먼저 구습(舊習)을 깨끗이 씻고 한 뜻으로 학문을 지향하고 몸과 행동을

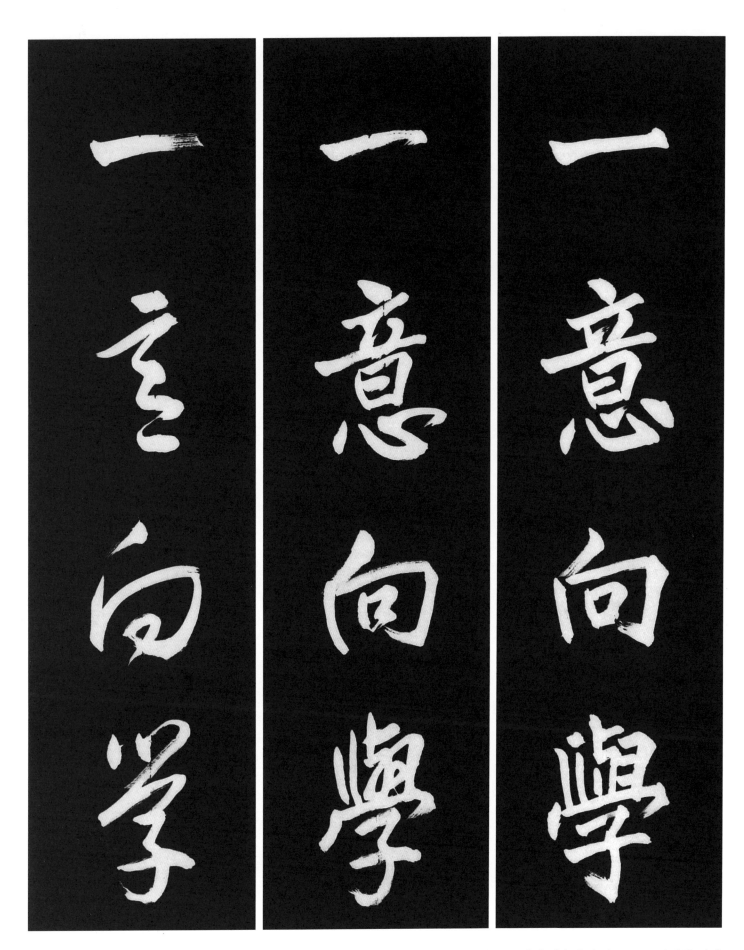

검속(檢束)해야 한다. 평소에 일찍 일어나고 늦게 자며 의관을 필히 바르게 하고 용모를 필히 엄숙하게 하고 보고 듣기를 필히 단정하게 해야 하고 거처함에는 필히 공손히 해야 하며 걷고 서는 것을 필히 바르게 해야 하고 먹고 마심에 필히 절도가 있게 해야 하며 글씨를 쓸 때는 필히 공경으로 써야 하며 책상을 필히 가지런히 해야 하며 집과 방을 필히 깨끗하게 해야 한다.

◆註- • 檢束(검속): 자유행동을 못하게 단속함 • 几案(궤안): 의자, 사방침(四方枕), 안석(案席) 따위를 통틀어 이르는 말

出典〈栗谷集〉

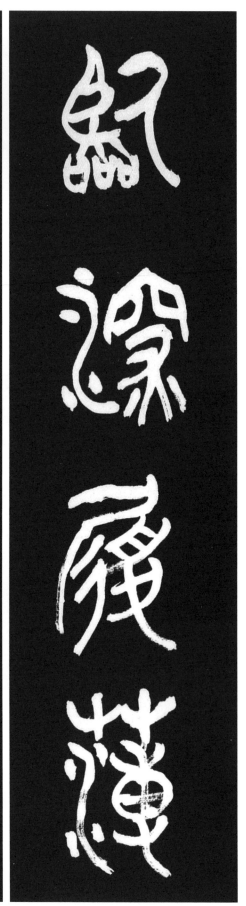
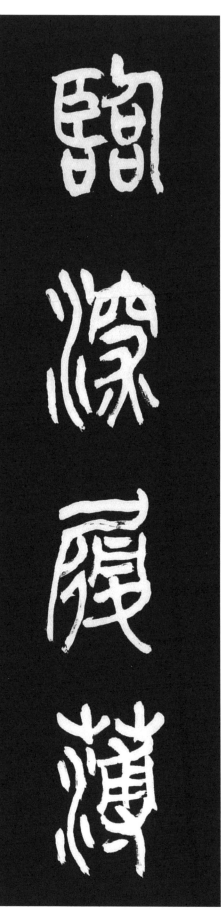
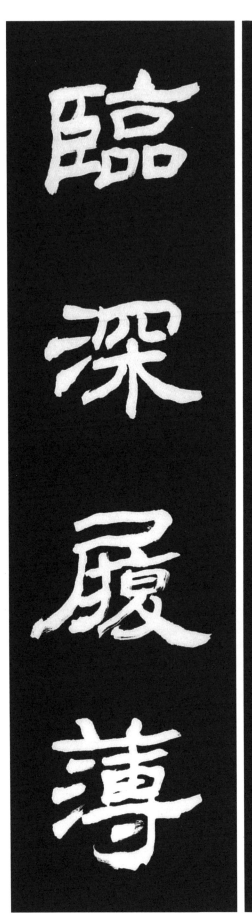

202　臨深履薄 깊은 곳에 임하고 얇은 얼음을 밟듯 조심함.

[原文] 青天白日的節義 自暗室屋漏中培來 旋乾轉坤的經綸 自臨深履薄處操出
[解釋] 푸른 하늘의 밝은 태양 같은 절의는 어두운 방 구석에서 배양되고 하늘과 땅을 움직이는 경륜은 깊은 연못에 서고 얇은 얼음을 밟듯 조심하는 데서 나온다.　出典 〈菜根譚 前集〉

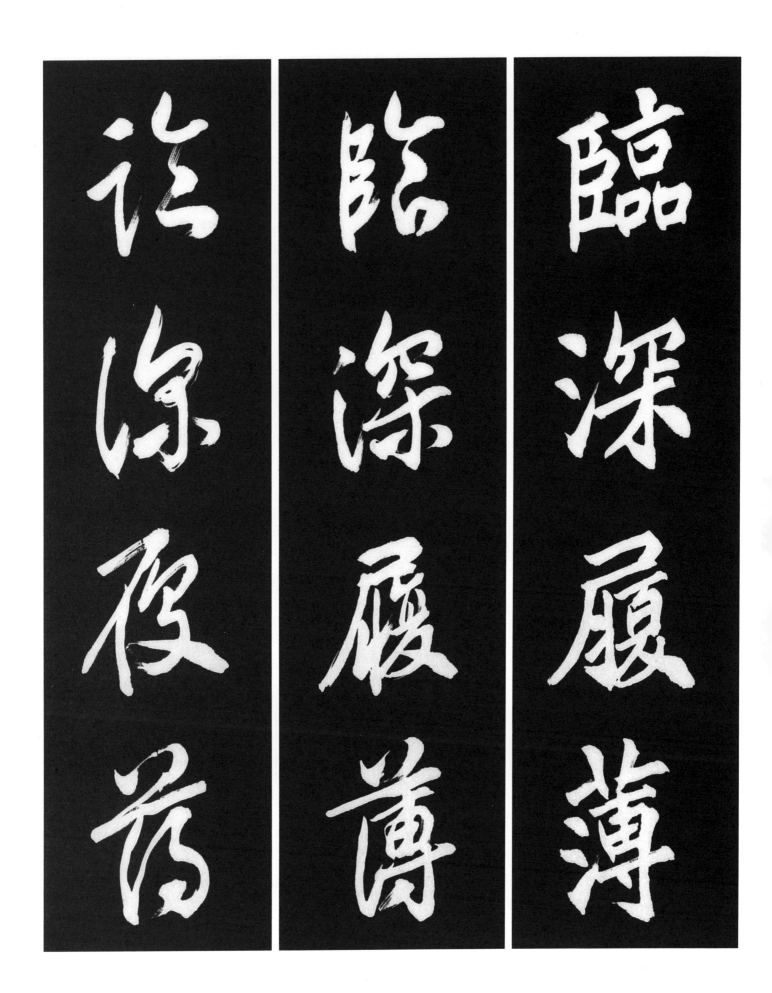

夙興夜寐　臨深履薄　臨深履薄

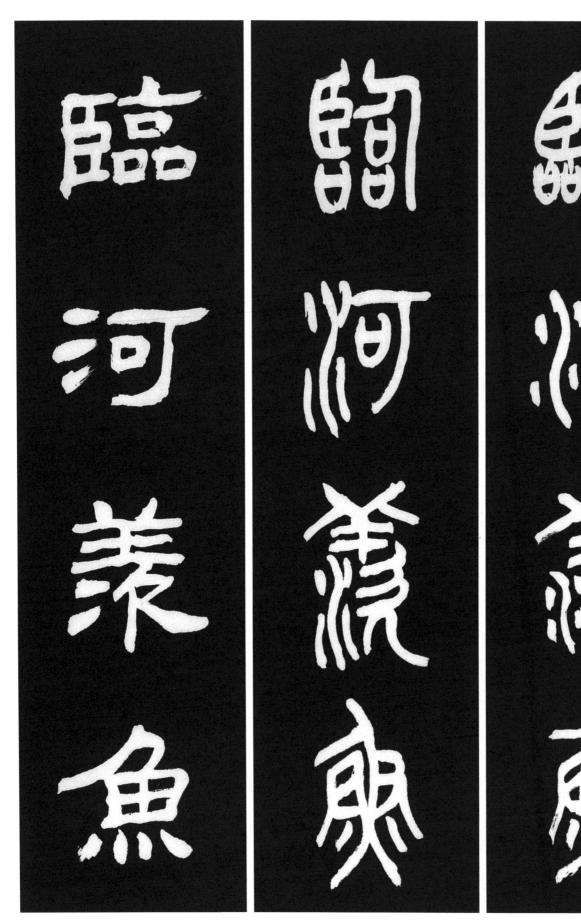

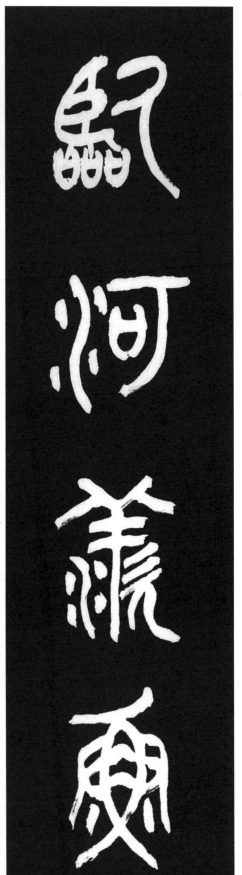

203 臨河羨魚 내에 임하여 고기를 탐내다.

[原文] 臨河而羨魚 不如歸家織網
[解釋] 물가에서 고기를 부러워하지 말고 집에 돌아가 그물을 짜라.
出典〈淮南子 說林訓篇〉

臨河羨魚

臨河羨魚

詒河羨逸

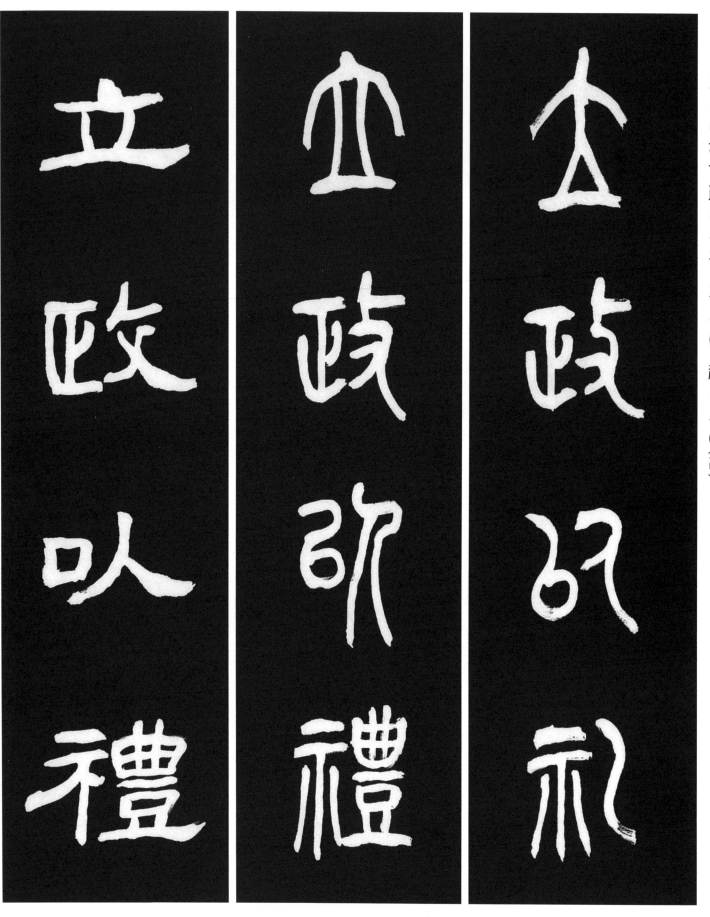

204 立政以禮 예(禮)로써 정책을 세우다.

[原文] 夫爲國家者 任官以才 立政以禮 懷民以仁 交鄰以信 是以官得其人 政得其節 百姓懷其德 四鄰親其義

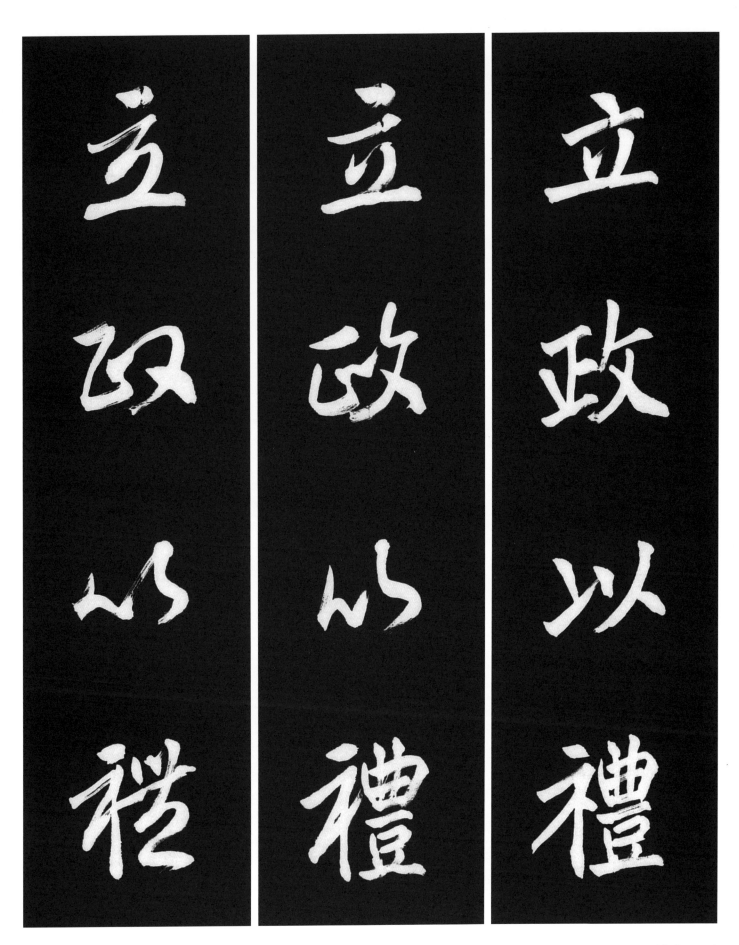

[解釋] 무릇 나라를 다스리는 자는 재능을 보아 벼슬에 임명하고 예(禮)로써 정사를 펴고 인(仁)으로써 백성을 품고 신(信)으로써
이웃 나라를 사귀어야 하는 것이다. 그럼으로써 관직에 걸맞는 사람을 얻게 되고 정사가 절도가 있으며 백성이 그덕(德)을 품게
되고 사방이웃은 의(義)로써 친하게 된다.

出典〈通鑑 周紀篇〉

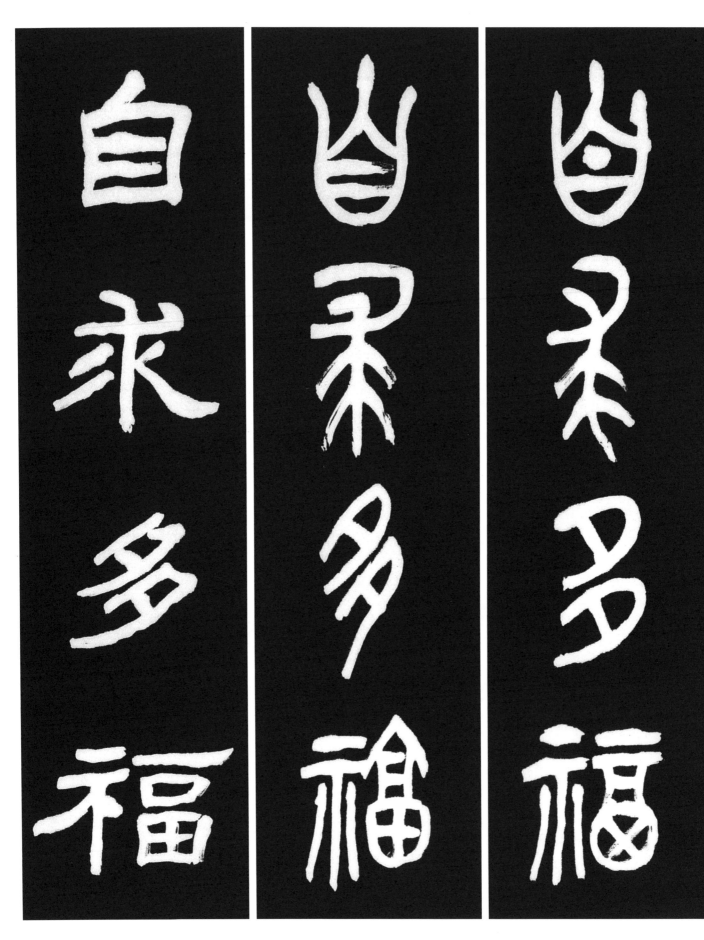

自 스스로 자　求 구할 구　多 많을 다　福 복 복

205　自求多福 스스로 많은 복을 구하다.

[原文] 無念爾祖 聿脩厥德 永言配命 自求多福
[解釋] 그대들 조상 생각하지 말고 스스로의 덕을 닦고 쌓아 언제까지나 하늘의 명을 따라 스스로 많은 복을 구하여라.

出典《詩經 大雅篇》

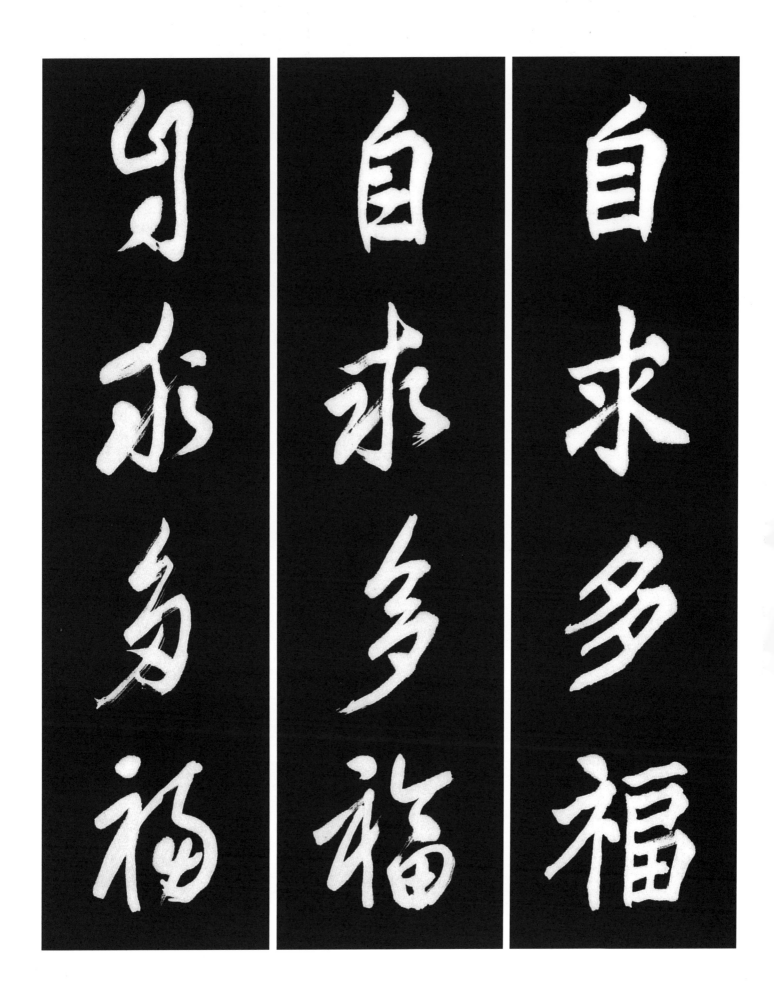

自求多福

自求多福

自求多福

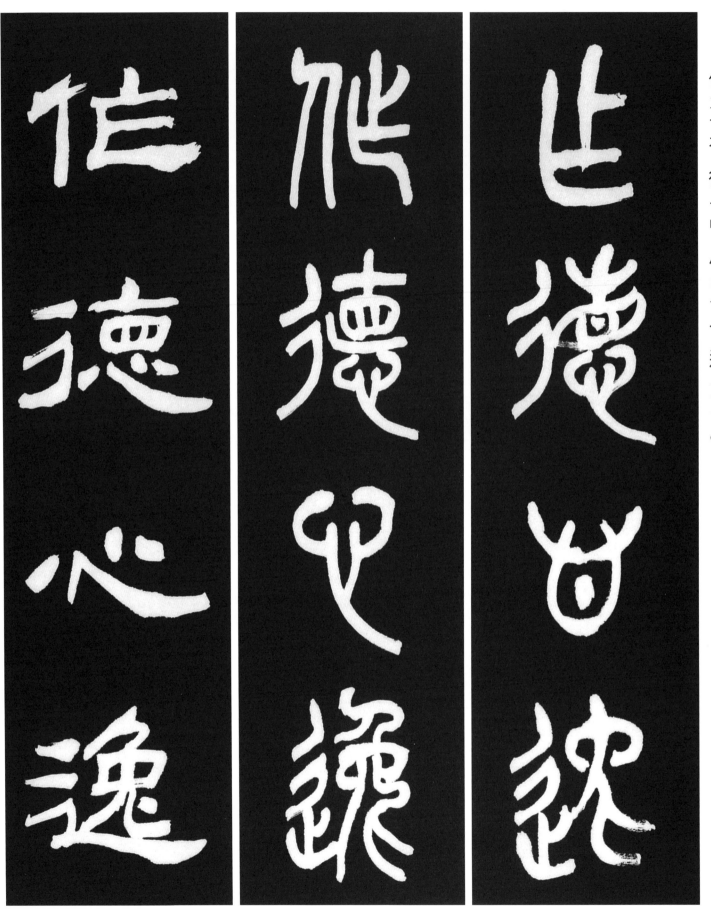

206 作德心逸 덕을 행하면 마음이 편안해진다.

[原文] 位不期驕 祿不期侈 恭儉惟德 無載爾僞 作德心逸日休 作僞心勞日拙

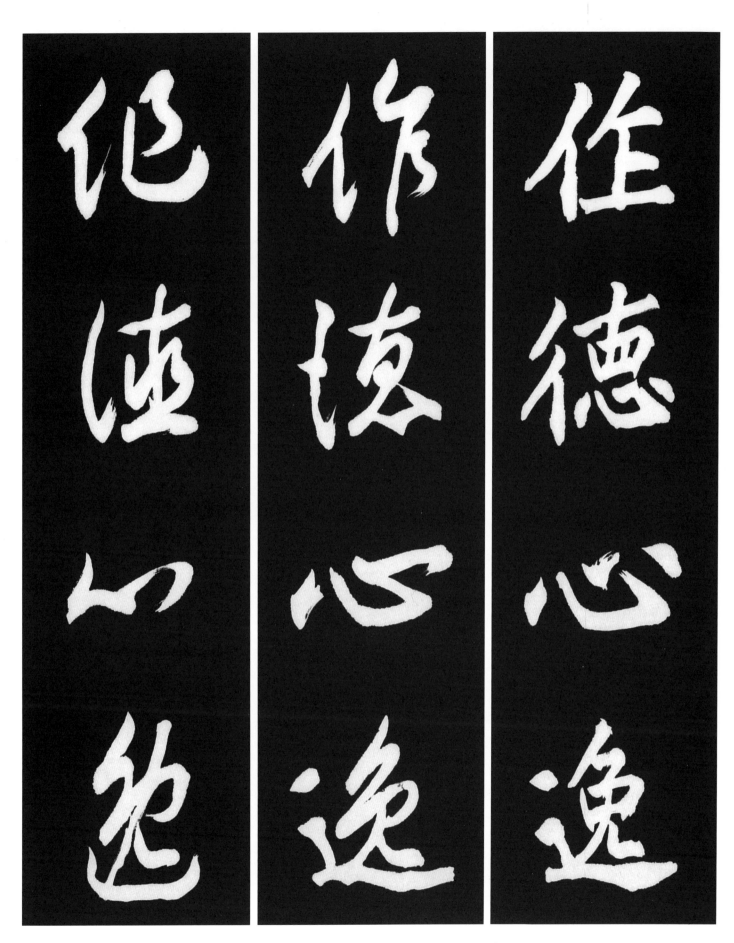

[解釋] 직위는 교만함에 그 뜻이 있지 않고, 녹(祿)은 사치스러움에 그 뜻이 있는 것이 아니니, 공손하고 검소하여 오직 덕만 실행하고 거짓됨을 행하지 말라. 덕을 행하면 마음이 편안하고 날로 좋아지며, 거짓을 행하면 마음이 수고로워 날로 졸렬해지기 마련이다.

◆ 註ー ・日休(일휴): 날로 훌륭해짐.　出典〈書經 周書 周官篇〉

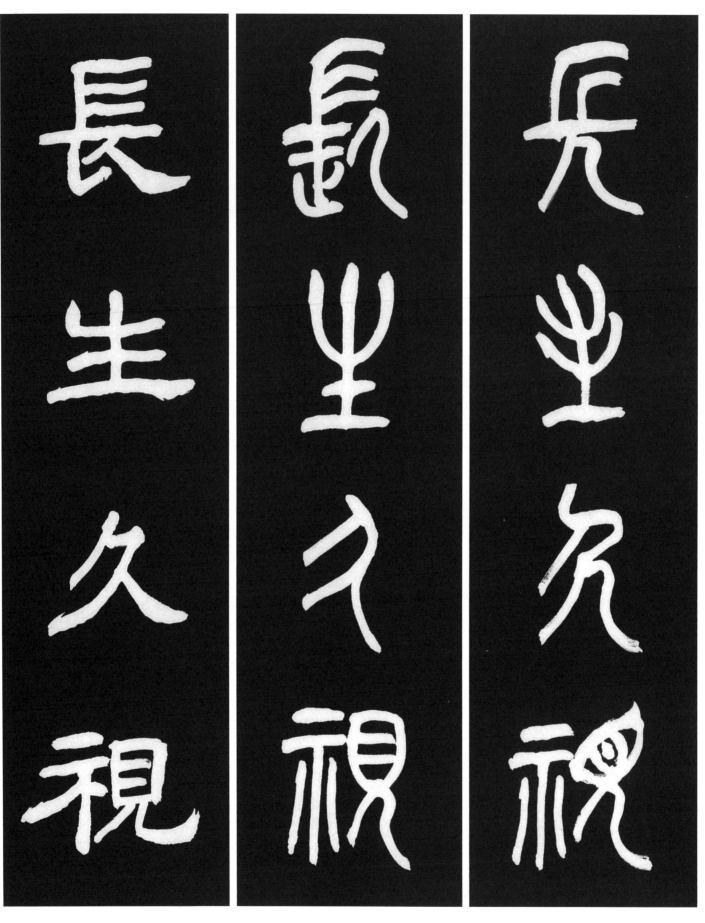

長生久視
長길장 生날생 久오랠구 視볼시

207 長生久視 오래 보고 오래 사는 것.

[原文] 一日一年 紅塵碧山 則便是長生久視之仙矣
[解釋] 하루를 일년처럼 살고 티끌 세상에 살면서 푸른 산속처럼 지낸다면 이것이야말로 장생불사의 신선일 것이다.
出典〈俞晚周 欽英〉

424

長生久視

長生久視

長生久視

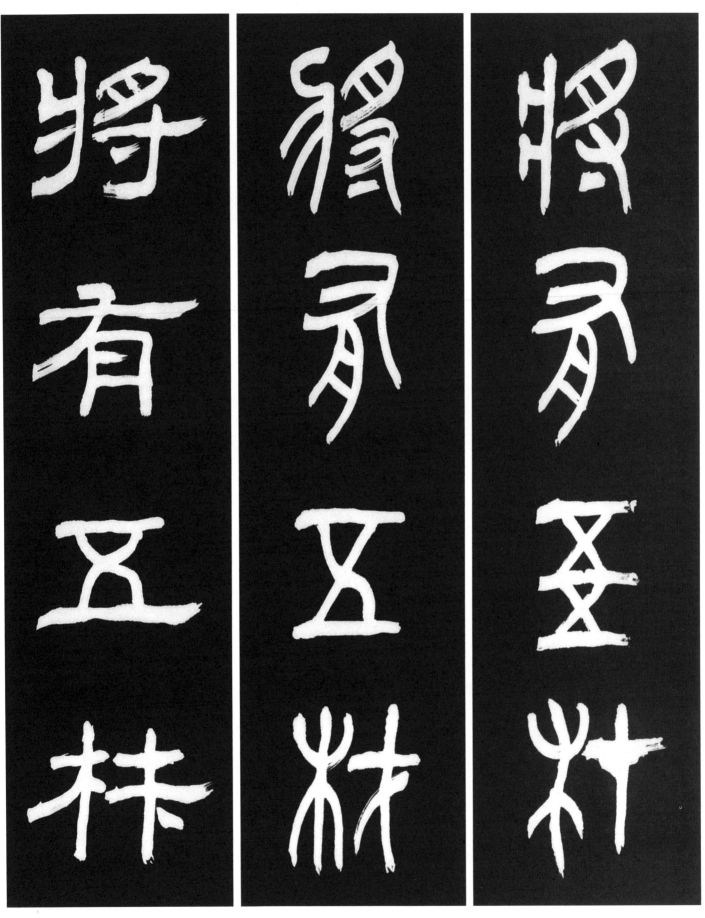

208 將有五材 장수(將帥)가 몸에 갖추어야 할 다섯가지

[原文] 武王問太公日 論將之道奈何 太公日 將有五材十過 武王日 敢問其目 太公日 所謂五材者 勇·智·仁·信·忠也 勇則不可犯 智則不可亂 仁則愛人 信則不欺 忠則無二心

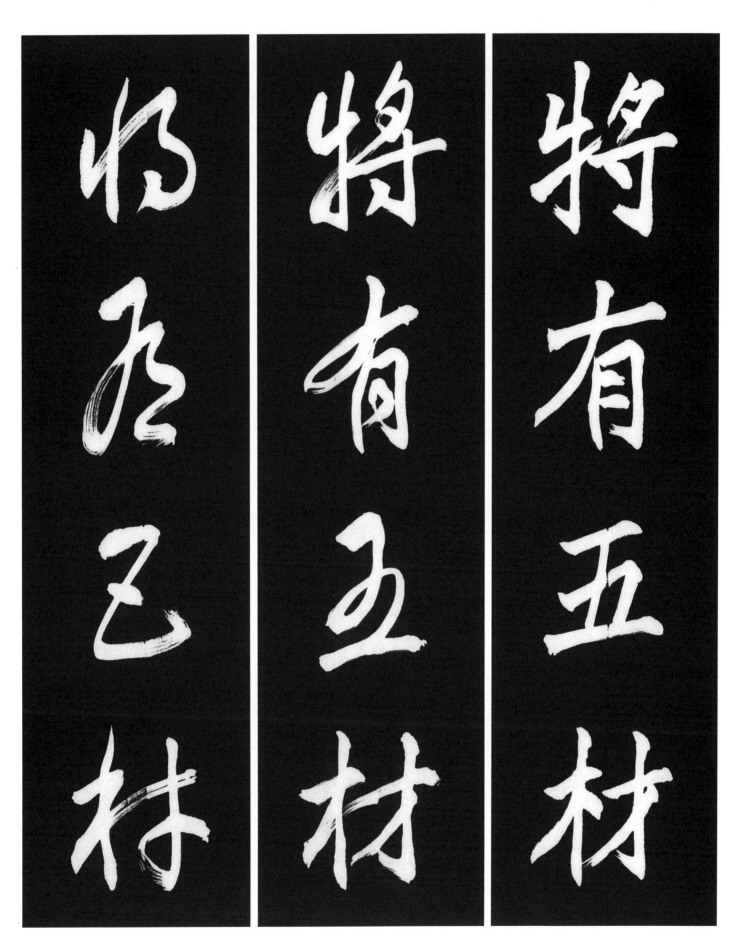

[解釋] 무왕이 태공에게 물었다. "장수에 대하여 논하면 그 도는 어떻습니까" 태공이 대답하였다. "장수에게는 다섯가지 재간과 열 가지 허물이 있습니다." 무왕이 물었다. "그 조목을 듣고 싶습니다." 태공이 대답하였다. 이른바 "오재(五材)라 함은 용(勇) 지(智) 인(仁) 신(信) 충(忠)입니다. 용맹스러우면 범치 못하며, 지혜로우면 어지럽히지 못하며 인덕이 있으면 사람을 사랑하고 신의가 있으면 속이지 않으며, 충성심이 있으면 두 마음이 없습니다." 出典〈六韜三略 龍韜篇〉

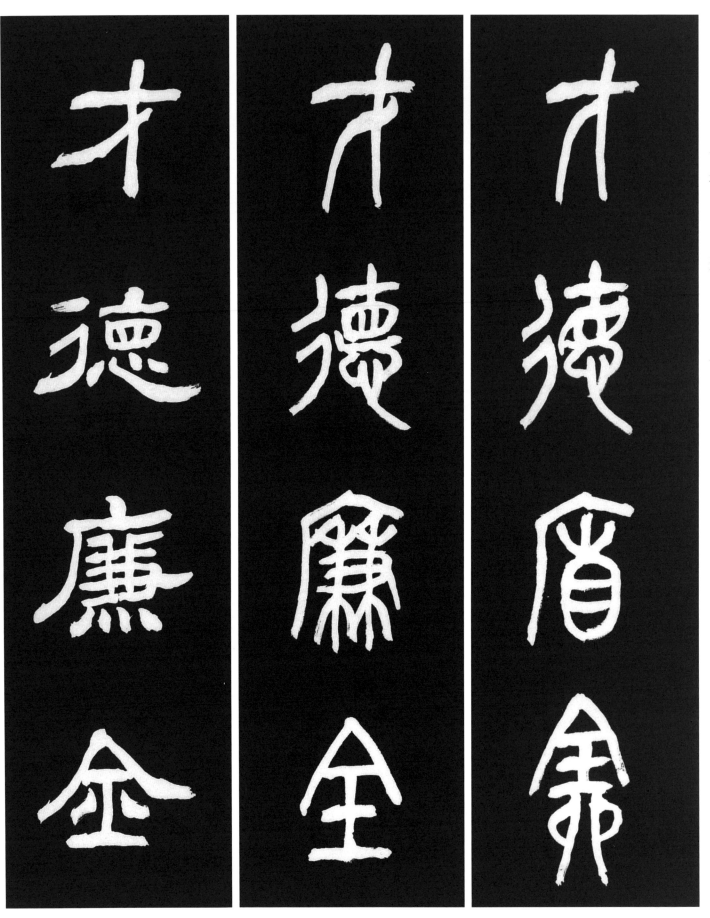

209 才德兼全 재능과 덕성을 겸하다.

[原文] 才德兼全 謂之聖人 才德兼亡 謂之愚人
[解釋] 재능과 덕성을 겸한 사람을 성인이라 부르고 재능도 없고 덕성이 없는 사람을 어리석은 사람이라 한다.
出典〈通鑑 周紀篇〉

才德廉全

才境廉全

才述屋全

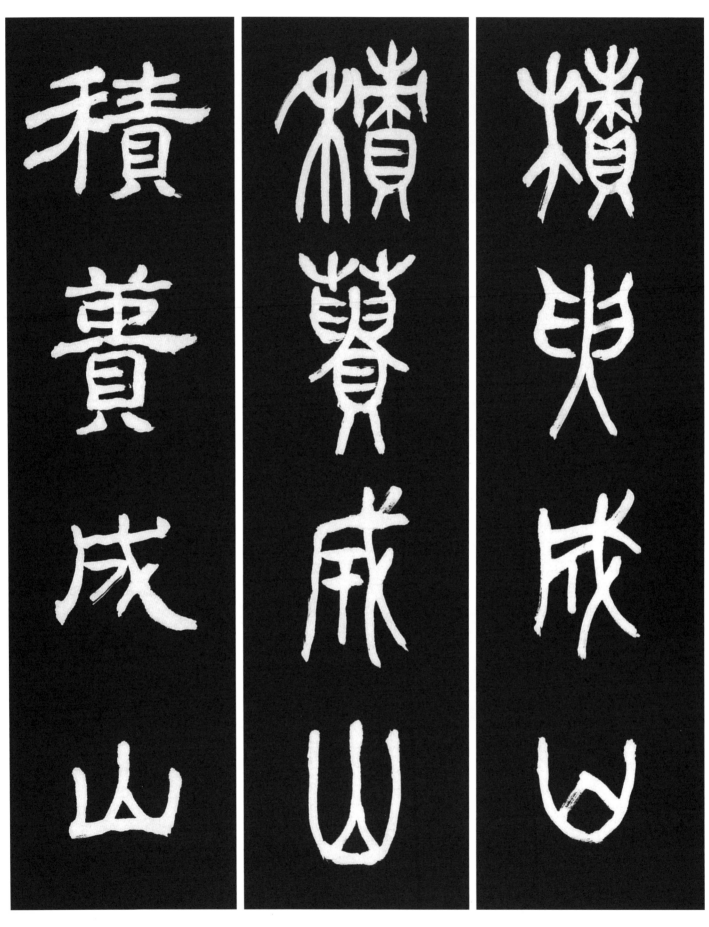

210　**積簣成山** 한 삼태기의 흙이라도 자꾸만 쌓아 올리면 산도 이룰 수 있다.

[原文] 髮膚不毀 俗中之近言耳 但吾德不及遠 未能兼被以此爲愧 然積簣成山

[解釋] 머리나 몸에 상처를 내지 않는다는 것은 세속의 흔한 말에 지나지 않는다. 나의 덕이 부족하여 멀리 미치지 못하는 것을 부끄럽게 여길 뿐이다. 그러나 한 삼태기의 흙이라도 자꾸만 쌓아 올린다면 산을 이룰 수 있다.　出典〈高僧傳 竺僧度傳〉

積簣成山

積簣成山

猴羹米山

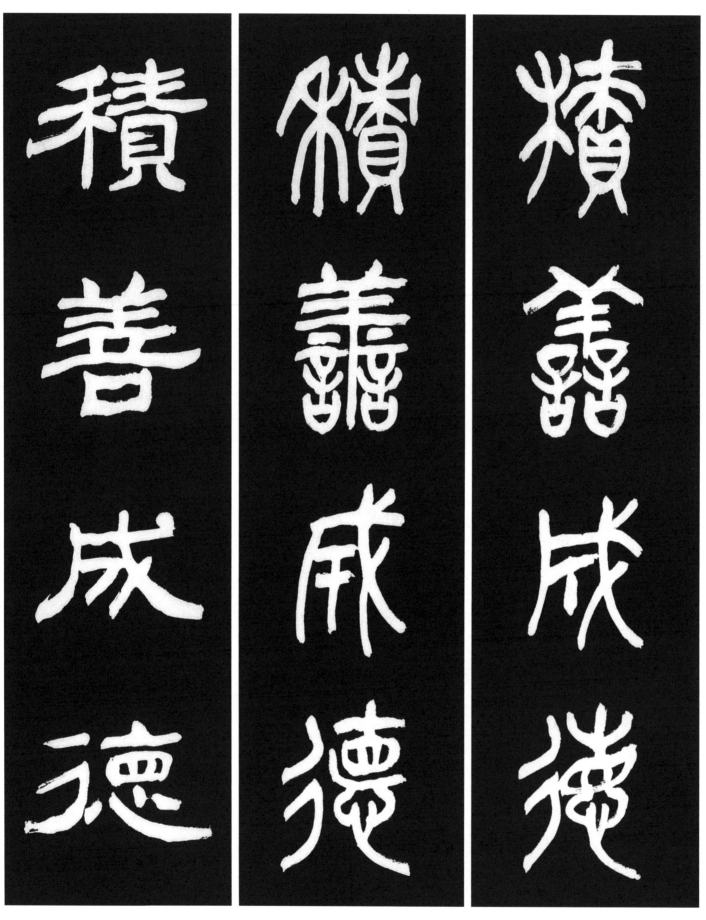

211 積善成德 선한 일을 많이 쌓으면 덕이 이루어 진다.

[原文] 積土成山 風雨興焉 積水成淵 蛟龍生焉 積善成德 而神明自得 聖心備焉

[解釋] 한줌의 흙이 모여 산이 되면, 그곳에서는 바람과 비가 일고, 작은 물이 모여 못이 되면, 그곳에서 용이 살 듯
선행을 쌓아 덕을 이루면, 신명을 통하여 스스로 성인의 마음씨가 갖추어질 것입니다. 出典〈荀子 勸學篇〉

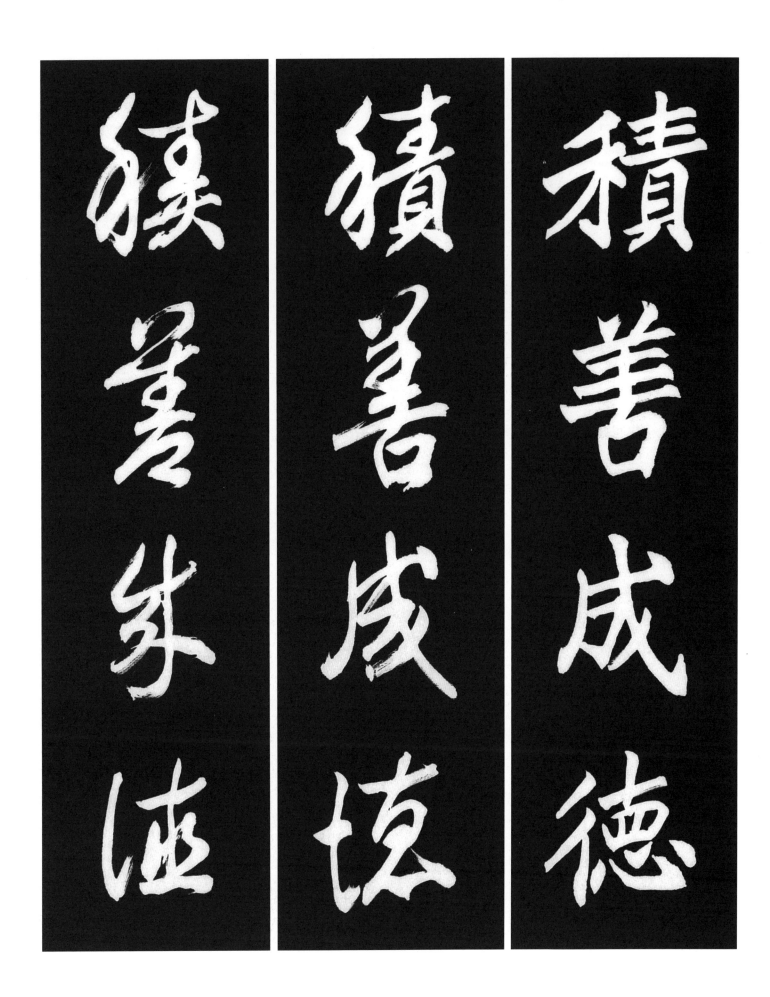

積善成德

積善成德

積善成德

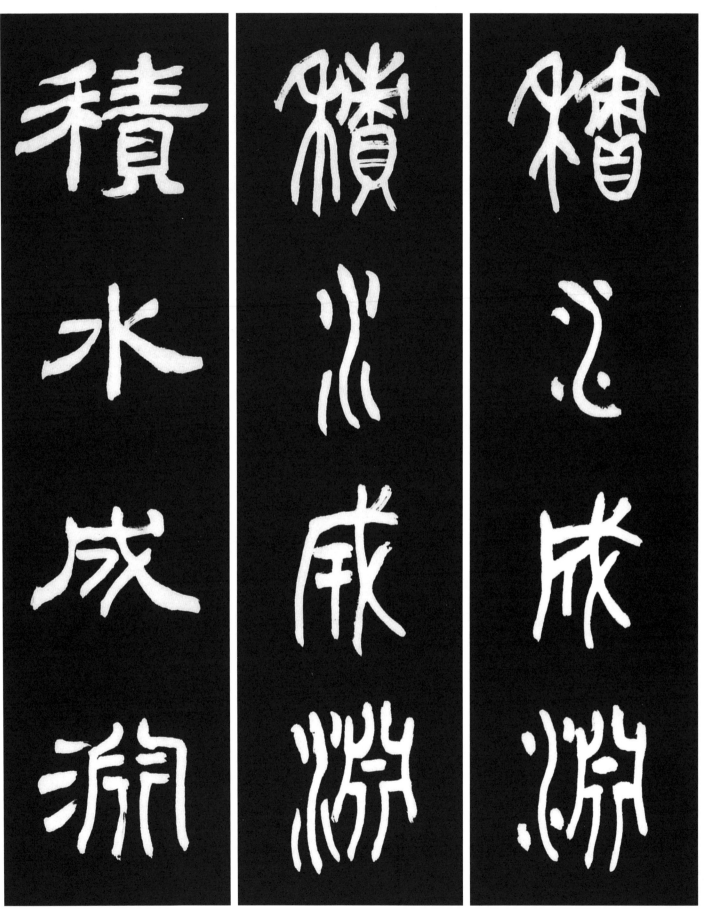

212　積水成淵 물이 모여 연못을 이룬다.

[原文] 積土成山　風雨與焉　積水成淵　蛟龍生焉
[解釋] 흙을 쌓아 산을 이루면 거기에 비와 바람이 일어나고 물방울이 모여 연못을 이루면 거기에서 교룡이 살게 되니라.
出典〈荀子 勸學篇〉

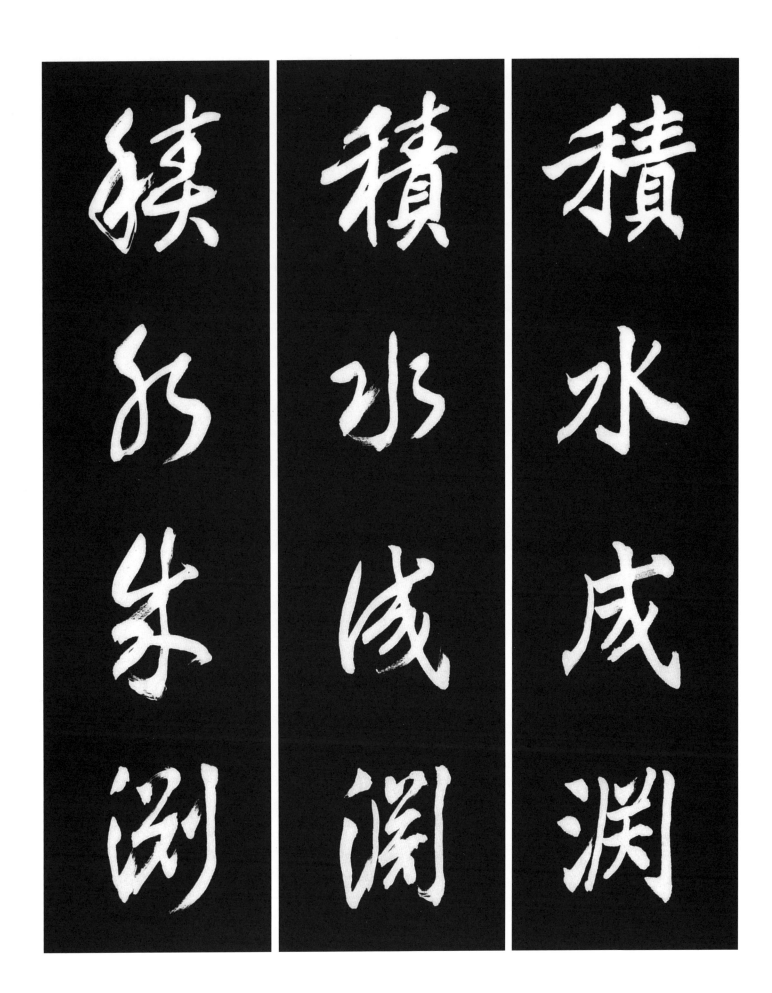

積水成渊

積水成渊

積水成渊

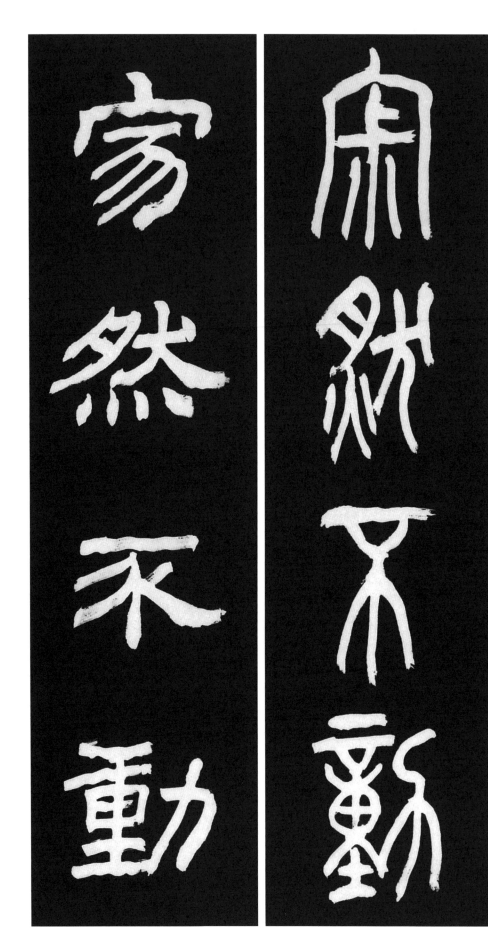

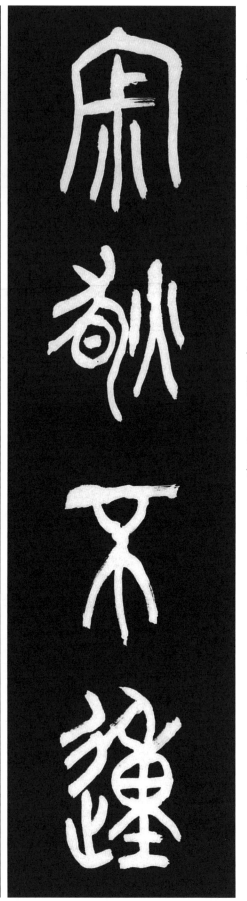

213　寂然不動 아주 조용하여 움직이지 않는다.

[原文] 易无思也 无爲也 寂然不動 感而遂通 天下之故非天下之至神 其孰能與 於此

[解釋] 역(易)은 생각함이 없고 행위도 없으며 고요히 움직이지 않다가 감응(感應)하여 천하(天下)의 현상에 통(通)하니 천하(天下)의 지극히 신령(神靈)스러움이 아니면 그 어찌 능히 함께 하리오.　出典〈周易 繫辭上傳〉

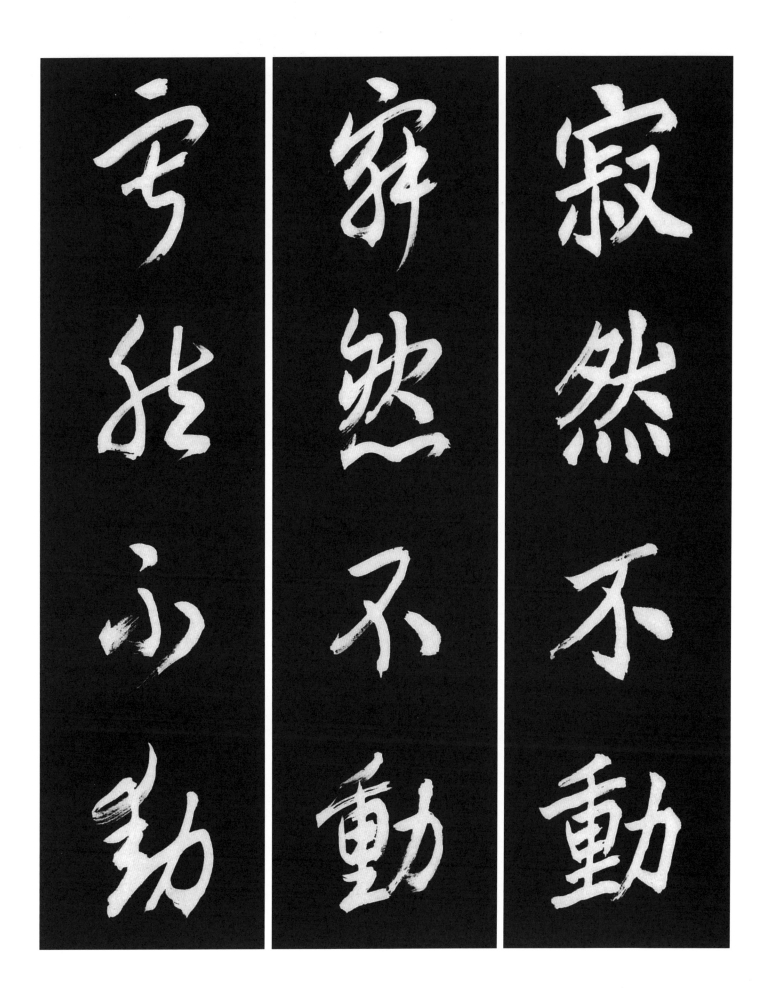

寂然不動　窈然不動　亐然不動

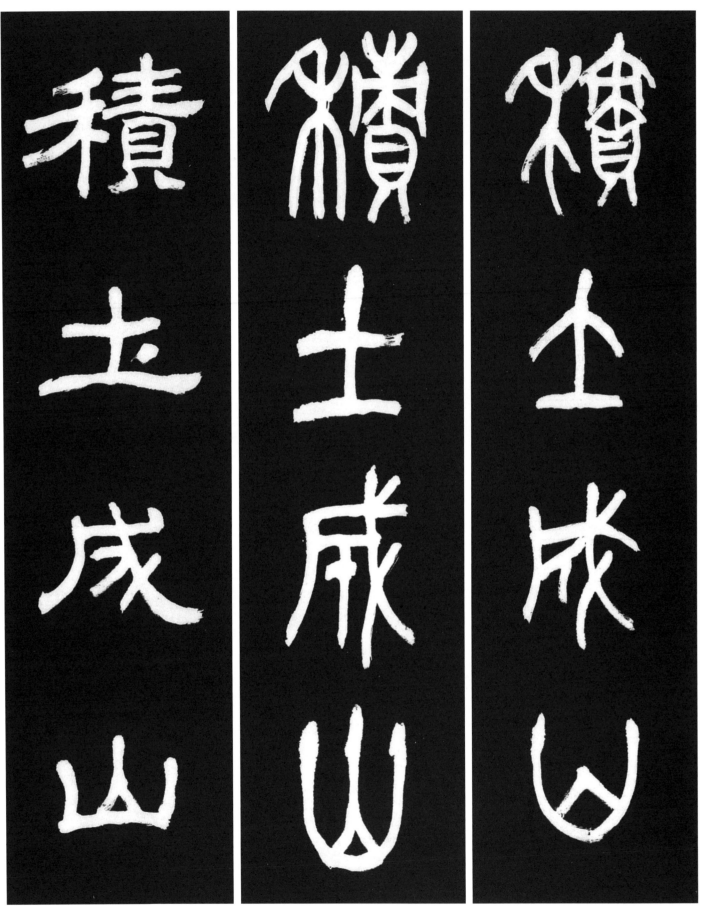

214　積土成山 흙이 쌓여 산이 이룩된다.

[原文] 積土成山 風雨興焉 積水成淵 蛟龍生焉 積善成德 而神明自得 聖心備焉
[解釋] 흙을 쌓아 산을 이루면 거기에서 비바람이 일어나고 물을 모여 못을 이루면거기에서 용이 자라며 선행을 쌓아 덕을 이루면 신명(神明)함은 자연히 얻어지고 성스러운 마음이 갖추어지게 된다.　出典〈荀子 勸學篇〉

积土成山

积土成山

狭去朱山

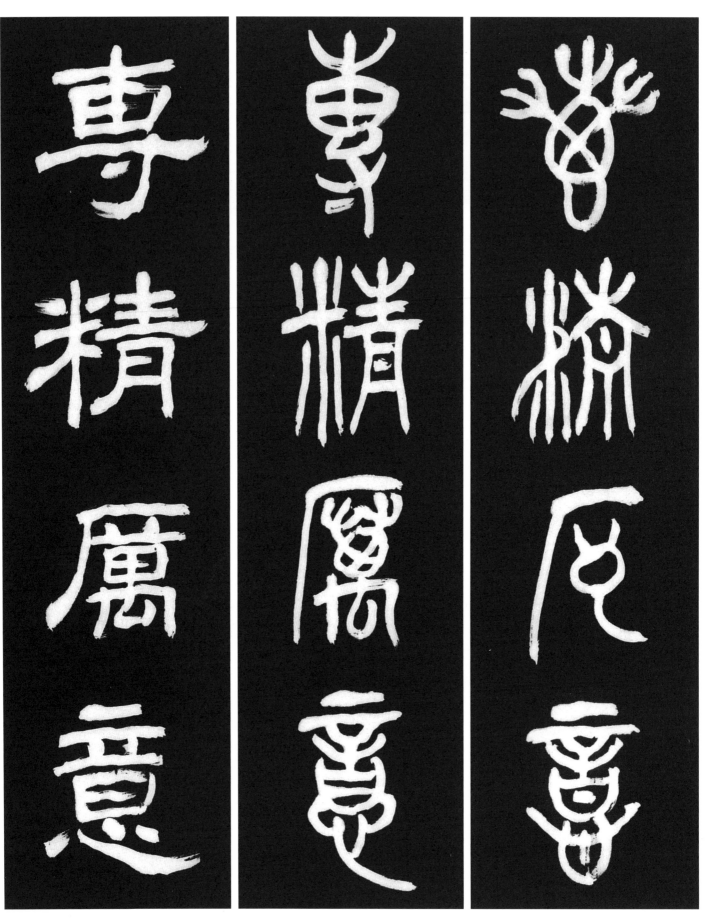

215 專精厲意 정신을 오로지하고 뜻을 다지다.

[原文] 夫瞽師庶女 位賤尚噐 權輕飛羽 然而專精厲意 委務積神 上通九天 激厲至精

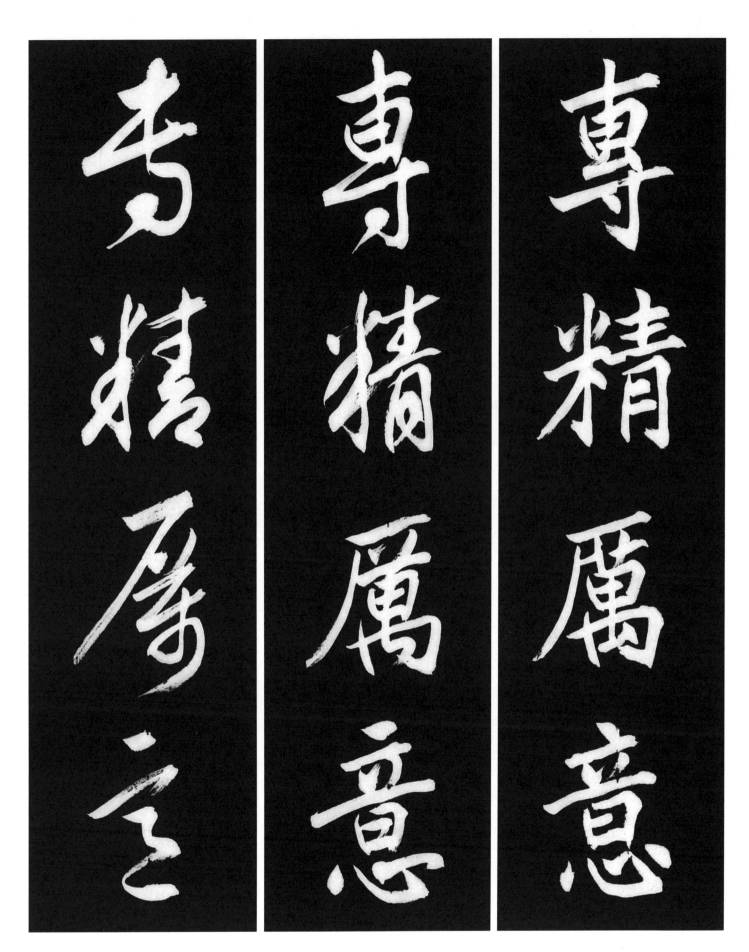

[解釋] 무릇 고사(瞽師)와 서녀(庶女)는 낮은 신분으로 어스름한 모양을 숭상(崇尙)하고 권력의 가벼움은 나는 깃털과 같아 정신을 가다듬고 뜻을 다지고 노력하여 신공을 쌓아 위로는 구천(九天)에 통하고 공려(公屬)가 정신(精神)에 이르게 하는 것이다.

出典〈淮南子 覽冥訓篇〉

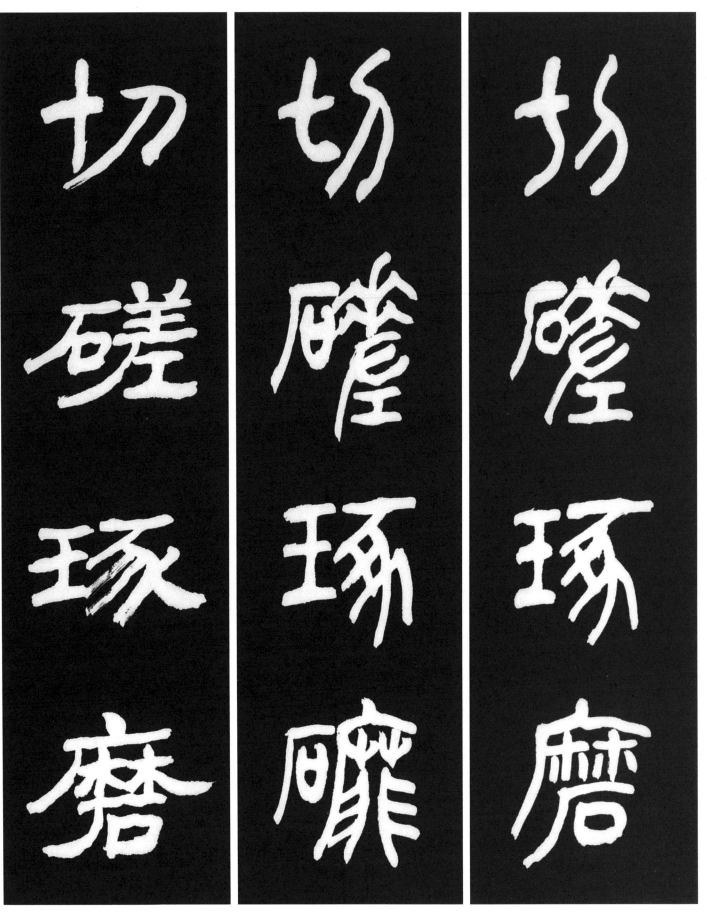

216 切磋琢磨 옥을 자르고 줄로 썰고 끌로 쪼고 갈아 빛을 낸다는 뜻으로 학문이나 도덕을 갈고 닦는다.

[原文] 詩云 瞻彼淇澳 菉竹猗猗 有斐君子 如切如磋 如琢如磨 瑟兮僩兮 赫兮喧兮 有斐君子 終不可諠兮 如切如磋者 道學也 如琢
如磨者 自修也 瑟兮 僩兮者 恂慄也 赫兮喧兮者 威儀也 有斐君子 終不可諠兮者 道盛德至善 民之不能忘也
[解釋] 시경(詩經)에 "저 기수(淇水)의 굽이진 곳을 바라보니 죽림(竹林)이 아름답구나 빛나는 군자의 얼굴 자른 듯 깎은 듯하며

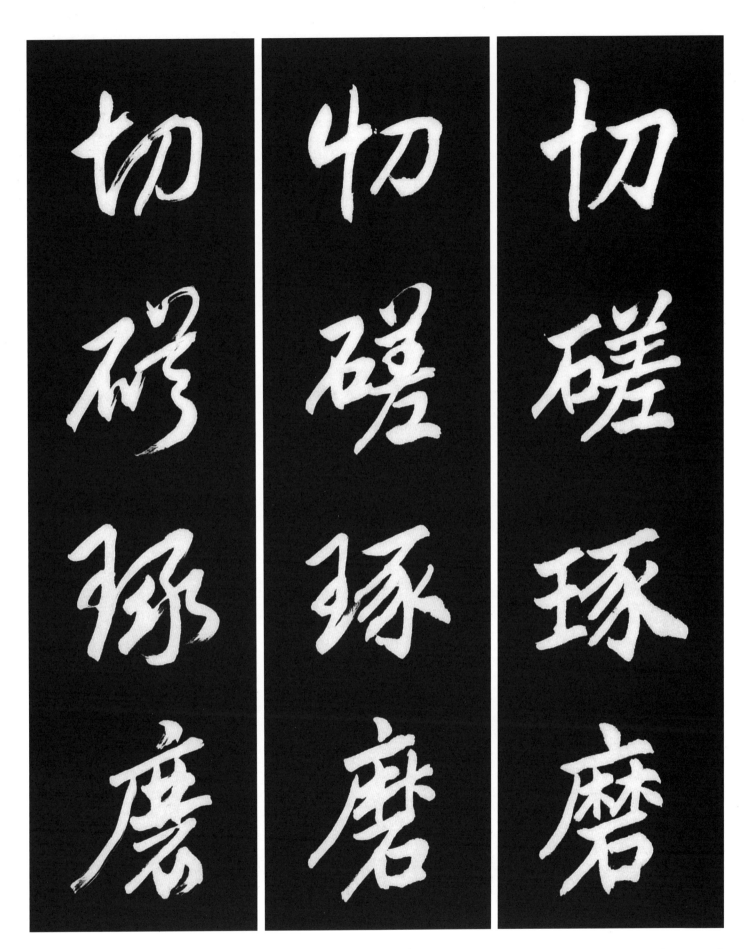

쪼은 듯 갈아 빛을 낸듯 하네 차근하고 굳세며 빛내고 성대하니빛나는 군자를 잊을 수 없구나.""했다. 자른듯 다듬어 놓은듯 하
다는 것은 배움을 말한 것이요, 쪼은듯 간 듯하다는 것은 스스로 사양함을 말함이요, 치밀하고 굳세다는 것은 속 마음이 공손하
고 바르다는 말이요. 빛나고 성대하다는것은 겉보기에 위엄이 있다는 말이요. 빛나는 군자를 잊을 수 없다는 것은 그 성대한 덕
과 지극히 착한 행동을 백성들이 잊을 수 없다는 것을 말한것이다. 出典〈大學〉

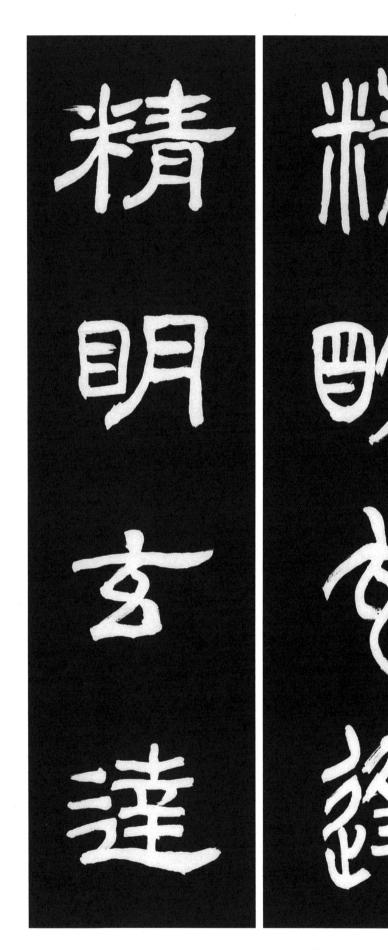

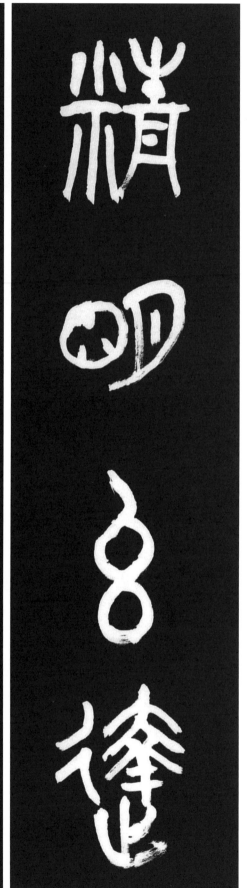

217 **精明玄達** 맑고 깨끗하게 하여 그윽함을 미묘하게 통달하다

[原文] 使耳目精明玄達 而無誘慕 氣志虛靜恬愉 而省嗜慾 五藏定寧充盈
[解釋] 이목은 맑고 깨끗하게 하여 그윽함을 미묘하게 통달하면 밖으로는 유혹을 당하지 않으며 기지를 생각없이 마음을 움직이지 않고 편안히 지니면 즐기고 좋아하는 욕심이 줄어들며 오장을 안정시켜 충실하게 된다 出典 〈淮南子 精神訓篇〉

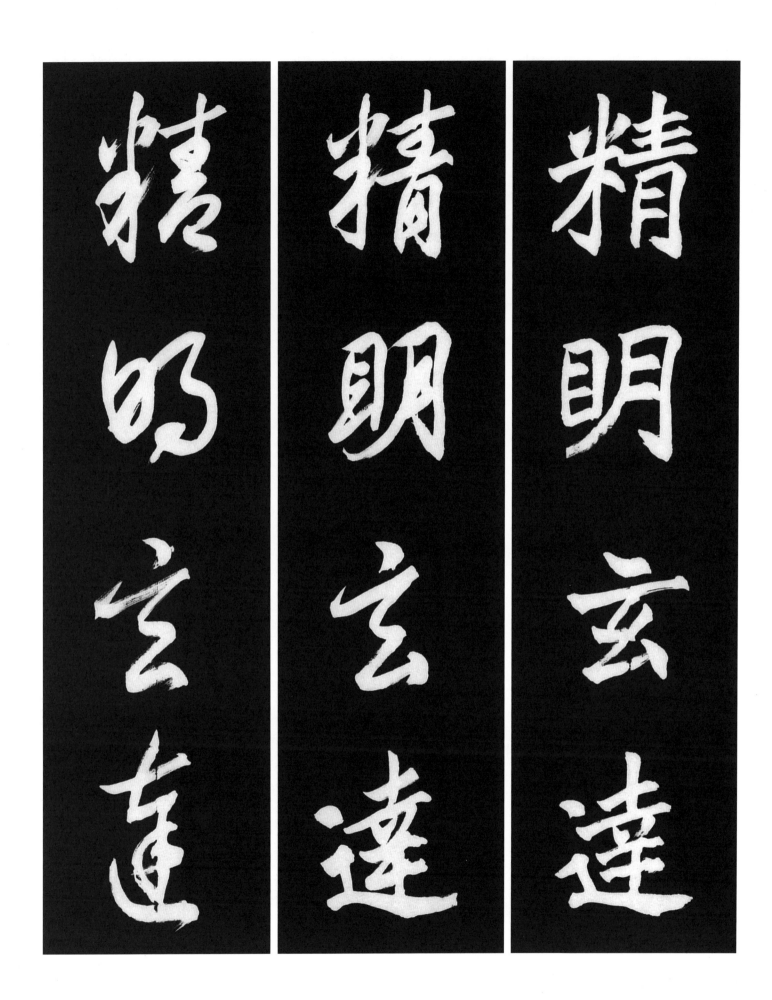

精明玄達

精明玄達

精明玄達

445

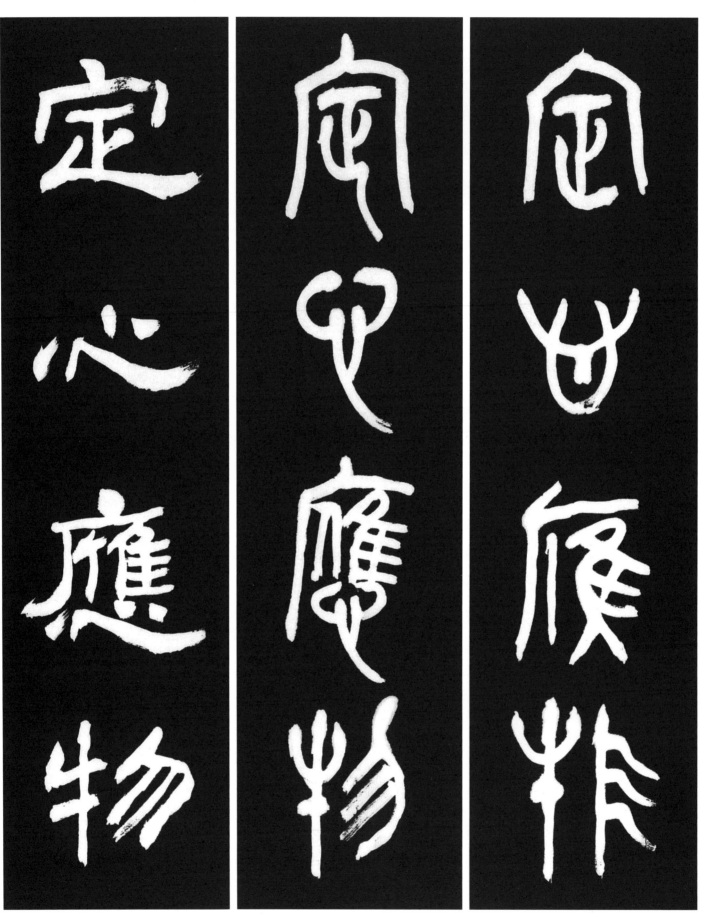

218 定心應物 마음을 안정하여 사물에 응하다.

[原文] 景行錄 曰 食淡精神爽 心淸夢寐安 定心應物 雖不讀書 可以爲有德君子

[解釋] 경행록에 이르기를 음식이 깨끗하면 정신이 맑아지고 마음이 맑으면 잠자리가 편하다. 마음을 편안하게 안정하여 사물에 대응하면 비록 배우지 않았더라도 덕이 있는 군자라고 할수있다.　出典〈明心寶鑑 正己篇〉

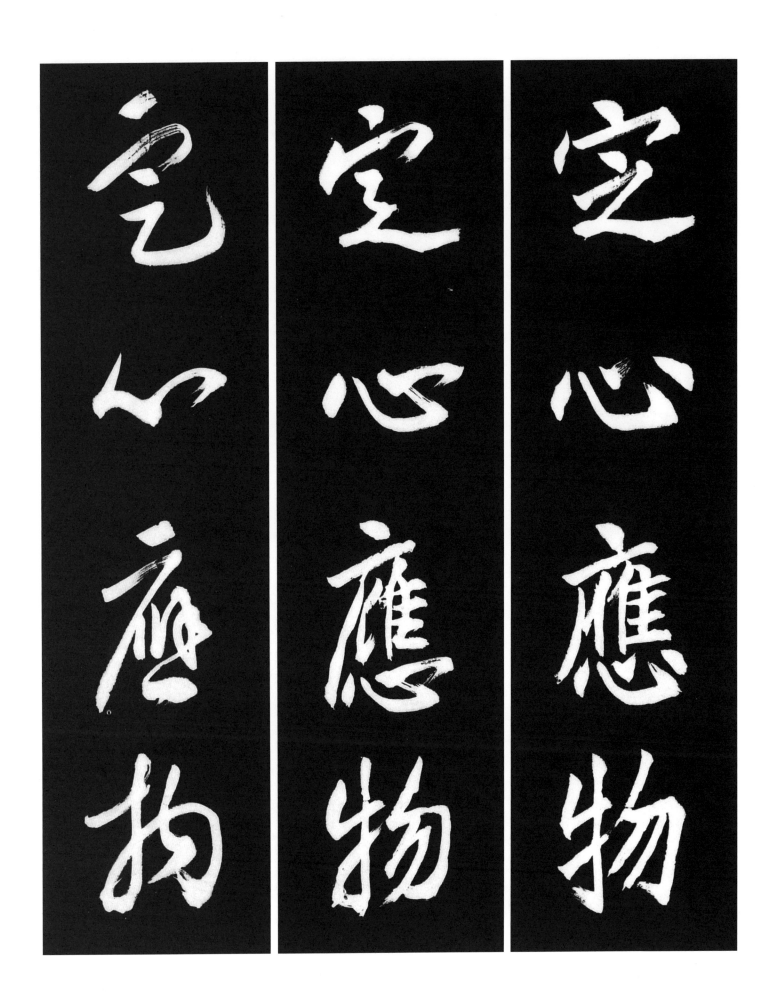

定心應物

定心應物

定心應物

447

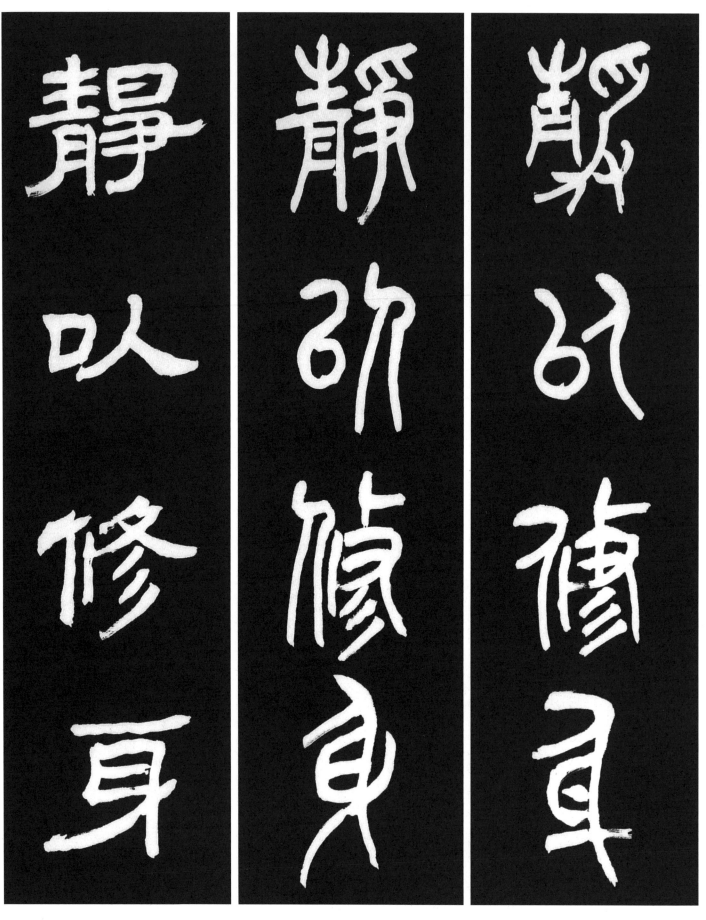

219 **靜以修身** 고요한 마음으로 몸을 닦고 자신을 수양한다.

[原文] 諸葛武候戒子書曰 君子之行 靜以修身 儉以養德 非澹泊 無以明志 非寧靜 無以致遠

[解釋]제갈무후가 아들을 훈계한 글에 말하였다. "군자의 행위는 마음을 고요히함으로써 몸을 닦고, 검소함으로 덕을 길러야 한다. 담박(澹泊)한 마음이 아니면 뜻을 밝게 할수 없고, 편안하고 고요함이 아니면 원대한 이상에 이르지 못한다."

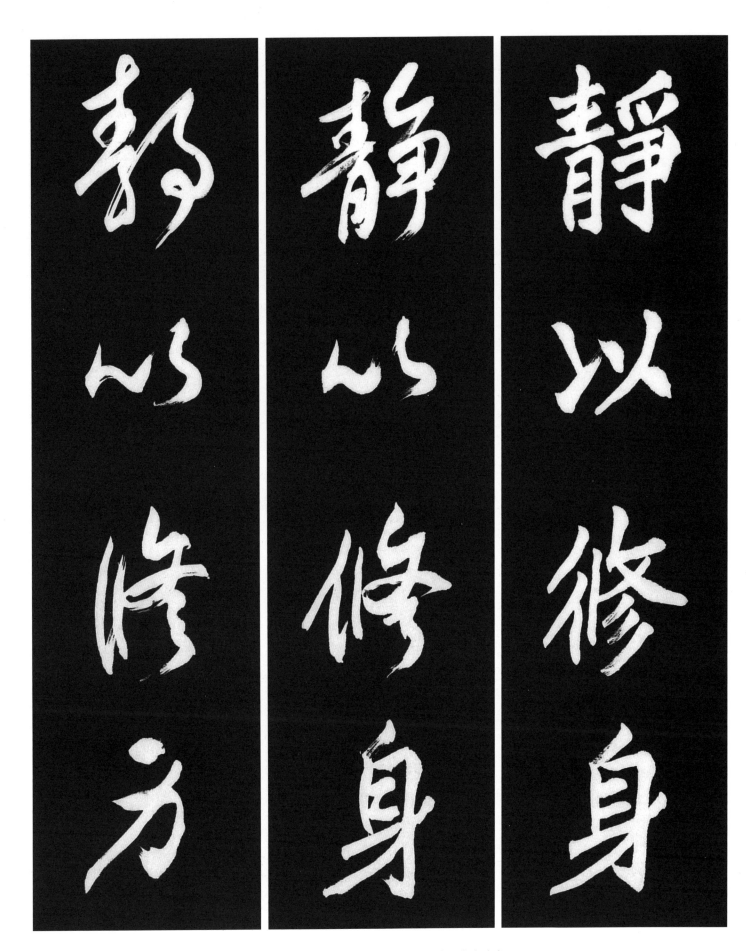

◆註─ •담박(澹泊): 욕심이 없어 마음이 담박함 •치원(致遠): 원대한 이치를 연구하여 알다.

出典〈小學 嘉言篇〉

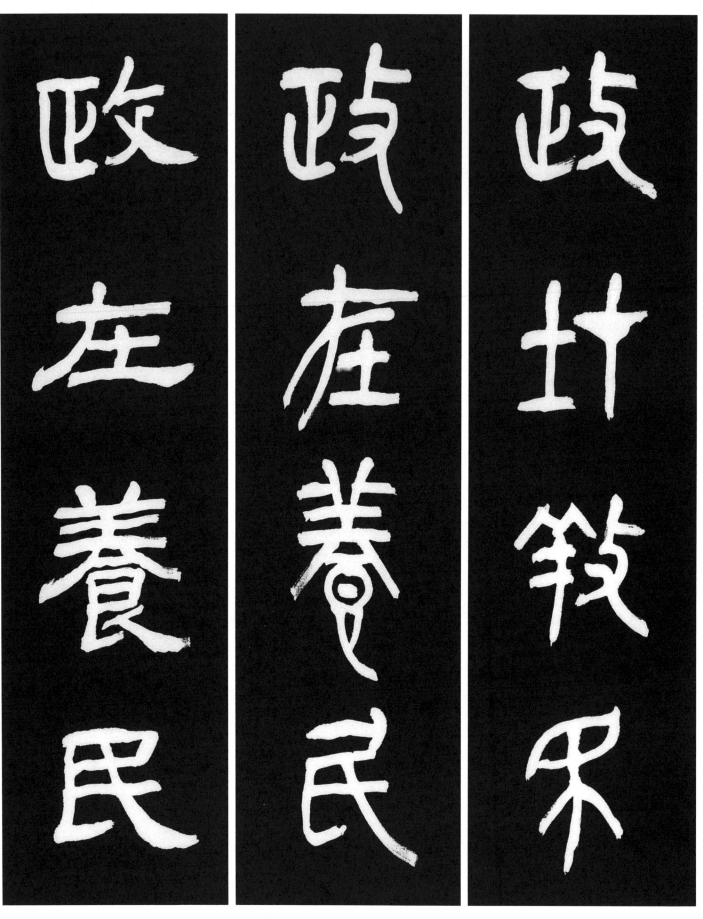

220 政在養民 정치의 목적은 백성을 잘 살게 하는데 있다.

[原文] 罔違道以 千百姓之譽　罔百姓以從己之欲　德惟善政　政在養民
[解釋] 모든 사람들의 칭찬을 듣기 위해 도(道)에 어긋남이 없어야 한다. 모든 사람들이 뜻을 어기면서 자신의 욕심을 쫓지 말아야 한다. 오직 덕으로서만이 참된 정치를 펼수 있고 그 정치는 모든 사람들을 잘 살게 한다.　出典〈書經〉

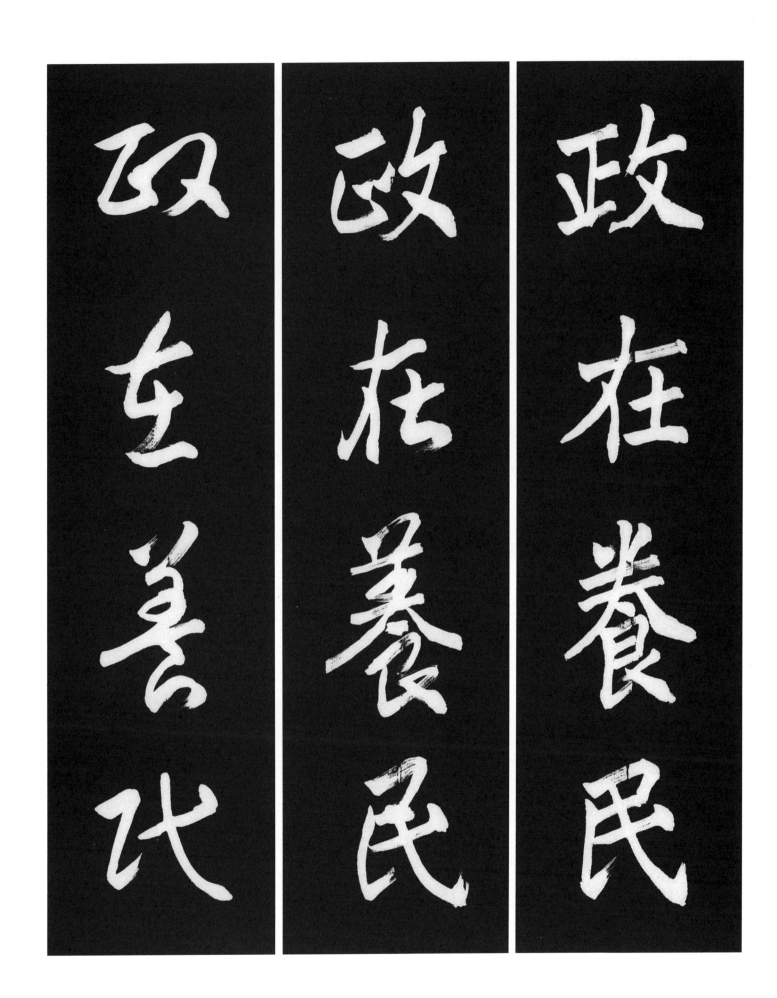

政在養民

政在養民

政在養民

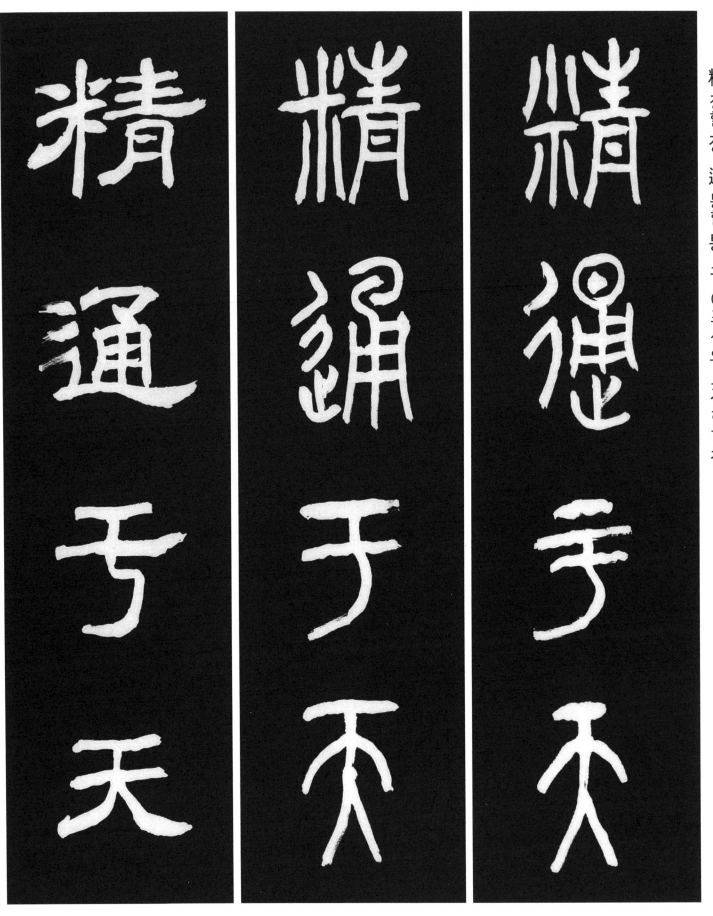

221 精通于天 정기(精氣)가 하늘에 통하다.

[原文] 夫全性保眞　不虧其身　遭急迫難　精通于天
[解釋] 무릇 본성을 온전케하고 참된 것을 보존하면 그의 몸에 해를 입히지 못하며 급박한 어려움을 만나면 하늘에 정기가 통한다.　出典〈淮南子 覽冥訓篇〉

精通于天

精通于天

精通于玉

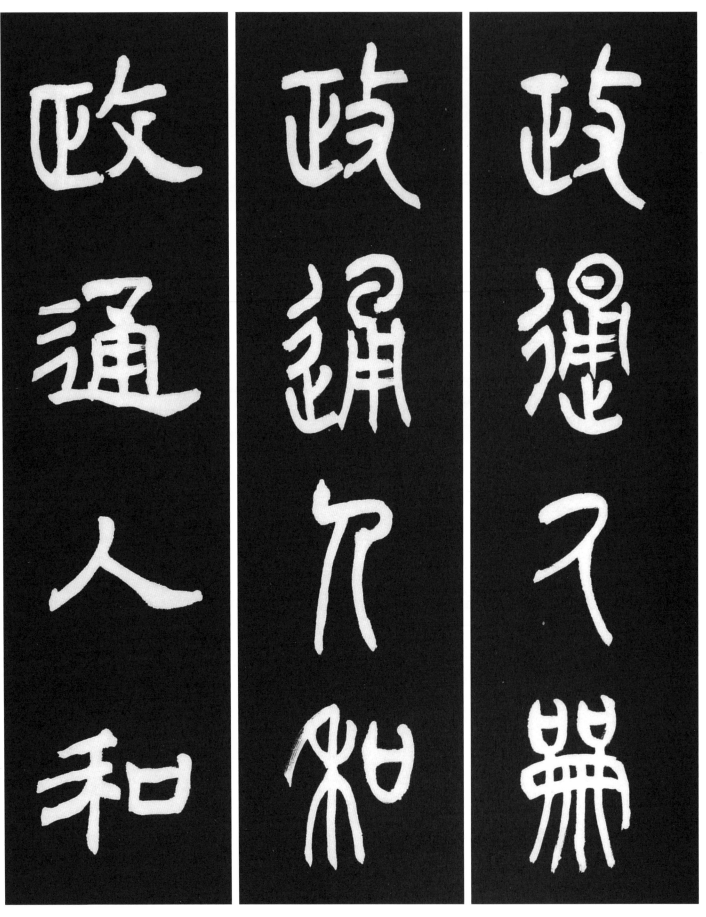

222 政通人和 정치가 올바르게 행해지고 백성이 화합됨.

[原文] 慶歷四年春 滕子京 謫守巴陵郡 越明年 政通人和 百廢俱興
[解釋] 慶歷 4년 봄, 등자경(滕子京)이 귀양가서 파릉군(巴陵郡)의 태수가 되었고. 이듬해가 지나니 정치가 올바르게 잘 행하여
져 백성이 화합하고, 모든 쇠퇴했던 것들이 갖춰져 흥하게 되었다. 出典〈古文眞寶〉

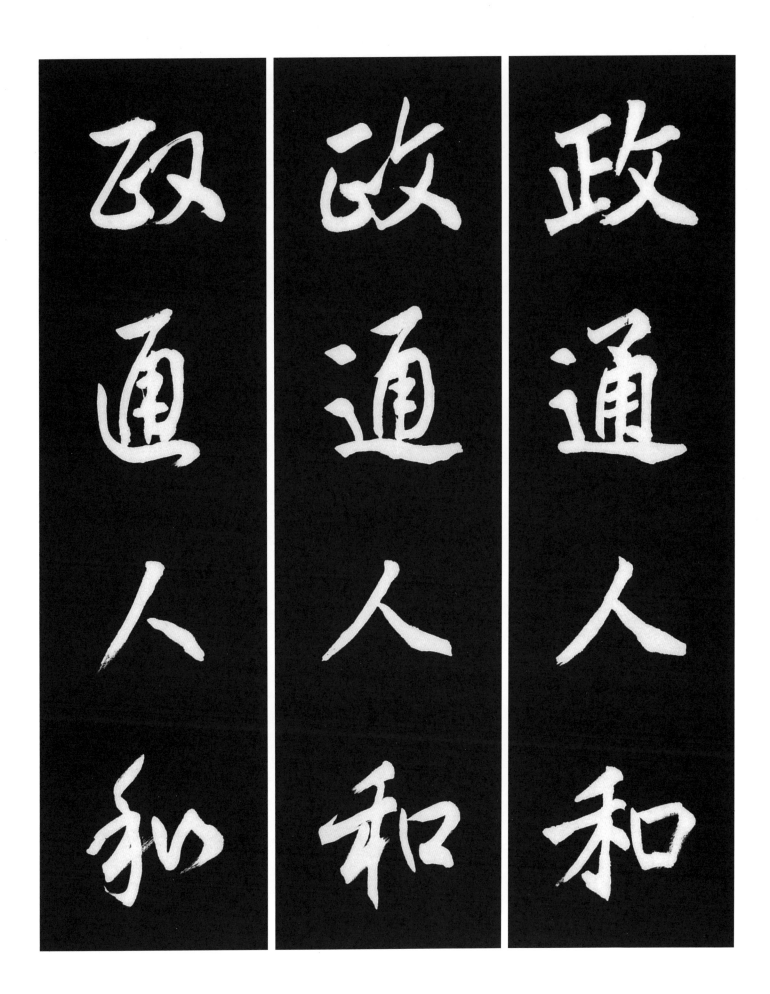

政通人和
政通人和
政通人和

455

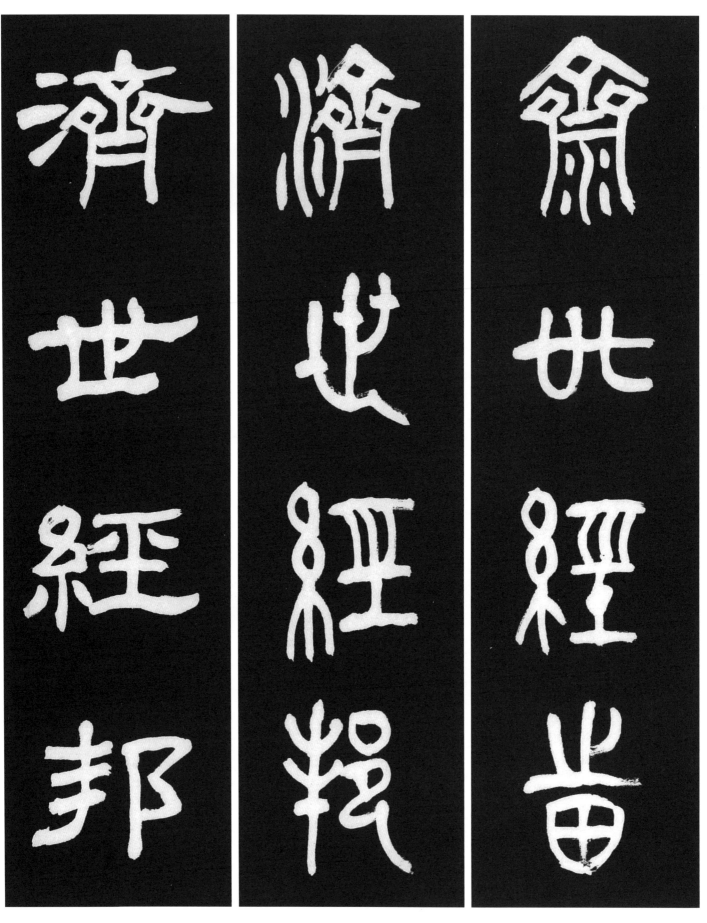

223　濟世經邦 세상을 구제하고 나라를 경영함.

[原文] 濟世經邦　要段雲水的　趣味　若一有貪著　便墮危機

[解釋] 세상을 구제하고 나라를 경영함에는 어느정도 구름과 물 같은 취미를 갖어야 한다. 만약 탐내고 일단 집착하는 마음이 있
으면 위기에 빠지고 말리라.　出典〈菜根譚〉

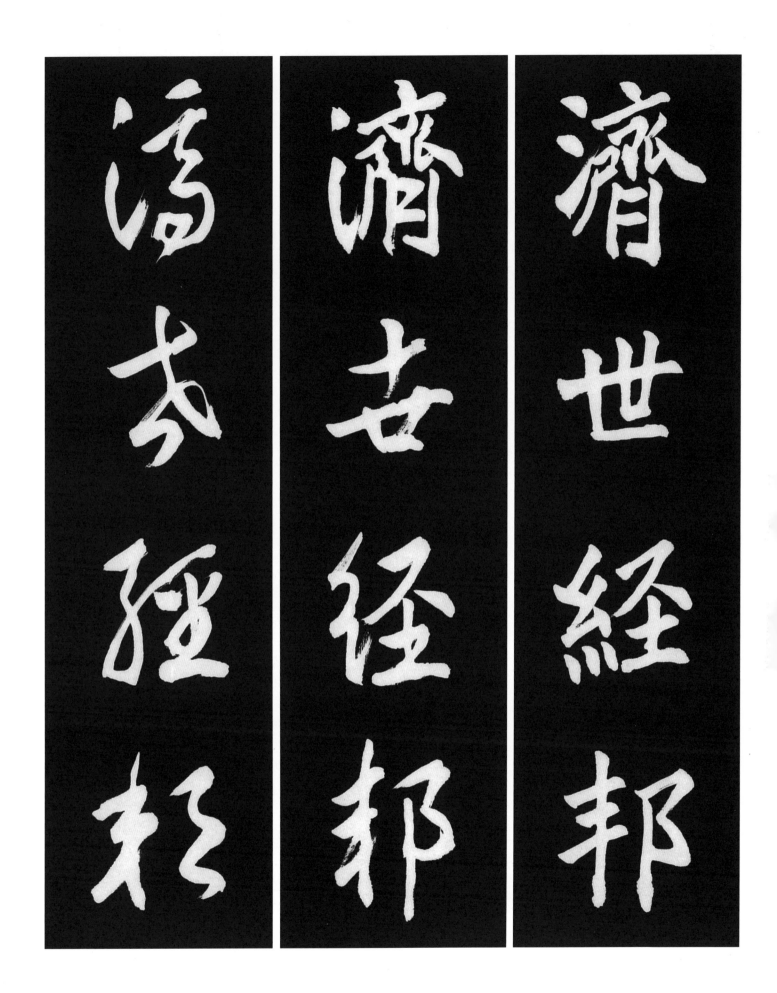

濟世經邦　濟世經邦　濟世經邦

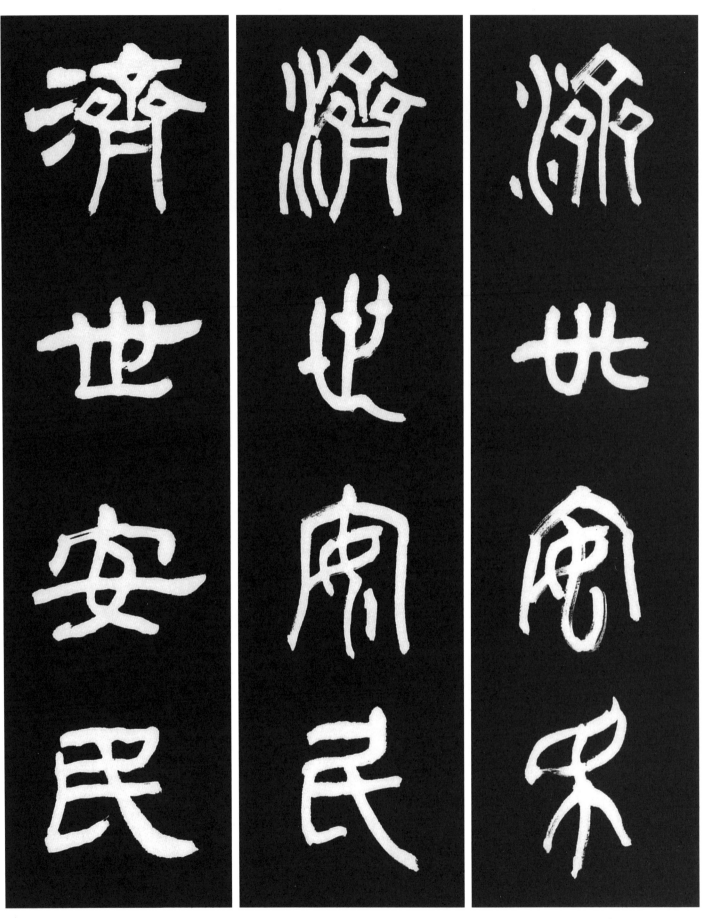

224　濟世安民 세상을 구하고 백성을 편안하게 하다.

[原文] 太祖以聖文神武之資　濟世安民之略　當高麗之季　南征北伐　厥績懋焉
[解釋] 태조께서는 훌륭한 문덕과 뛰어난 무덕의 자질을 가지시고 세상을 구하고 백성을 편안하게할 큰 계략을 가지시고, 고려의 말년을 당하여 남정북벌에 그 공적이 성하였다.　出典〈龍飛御天歌〉

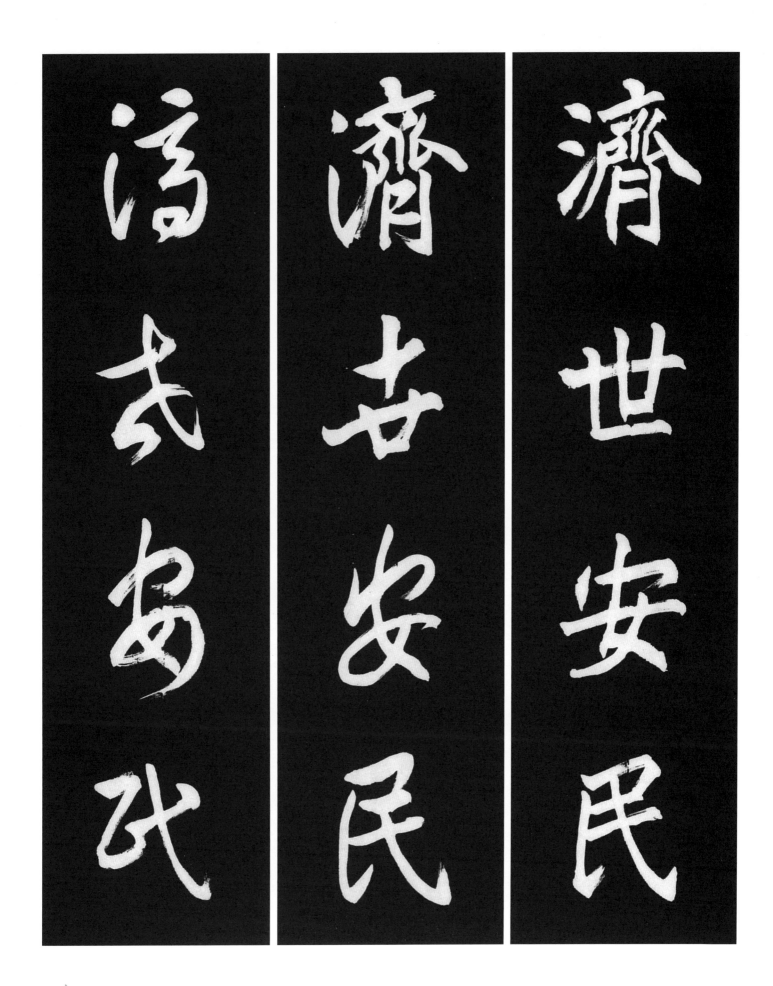

濟世安民

濟世安民

濟世安武

459

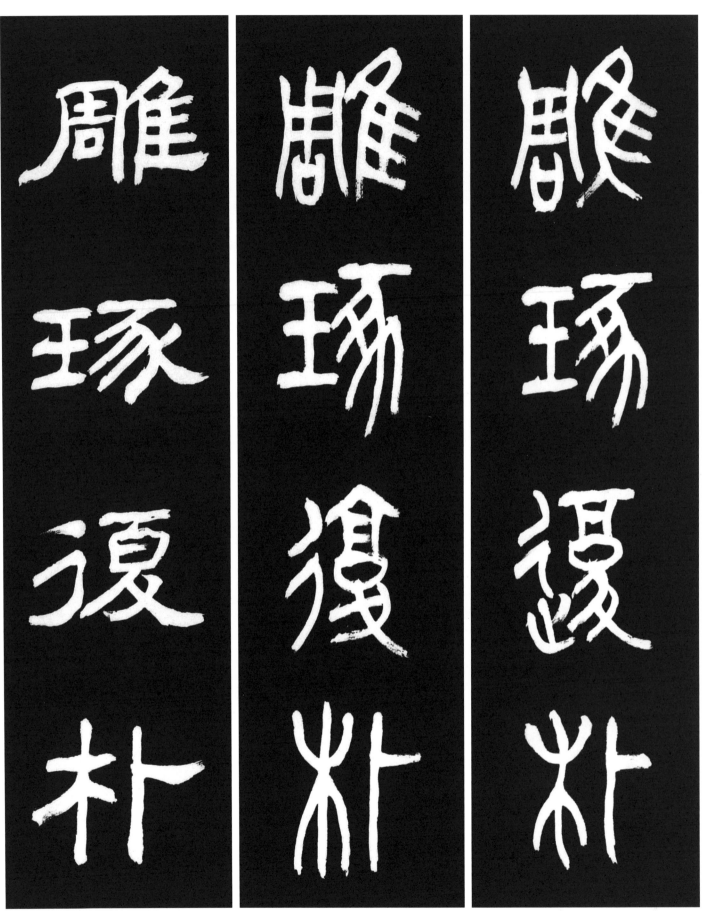

225　雕琢復朴 허식을 깎아 버리고 본래의 소박함으로 돌아가다.

[原文] 雕琢復朴 塊然獨以其形立 紛而封哉 一以是終
[解釋] 허식을 깎아버리고 본래의 순박함으로 돌아가 홀로 있으면서 갖가지 일이 일어나도 얽매이지 않았다. 그는 다만 이와 같이 하여 일생을 마쳤다.　出典〈莊子 應帝王篇〉

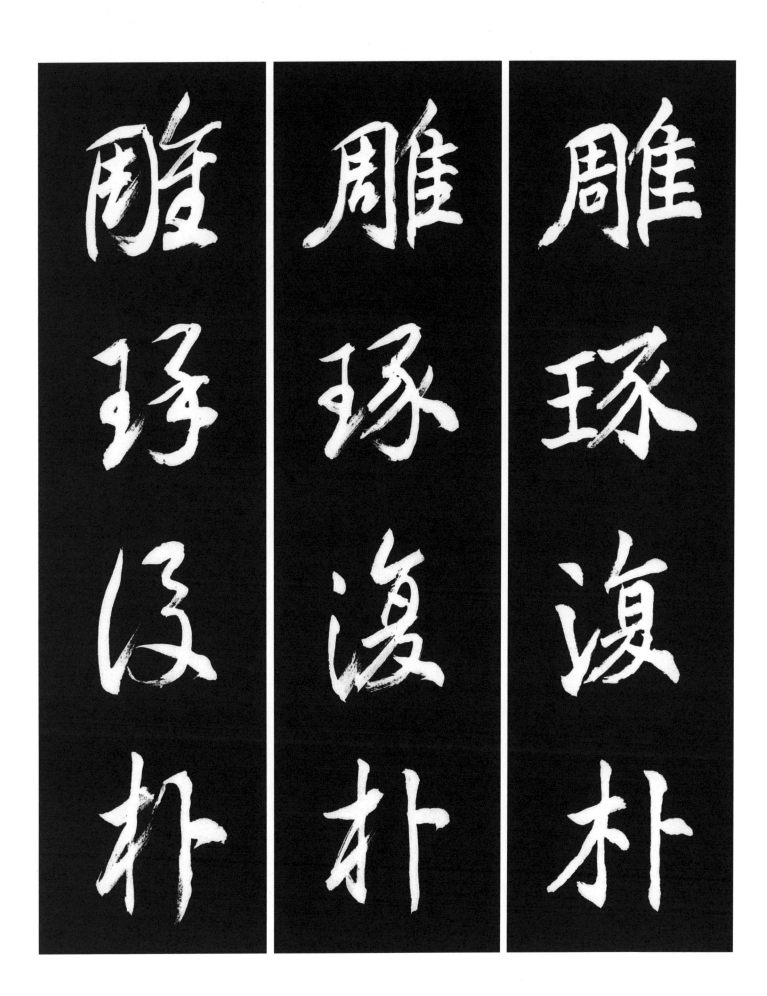

雕琢復朴　雕琢復朴　雕琢復朴

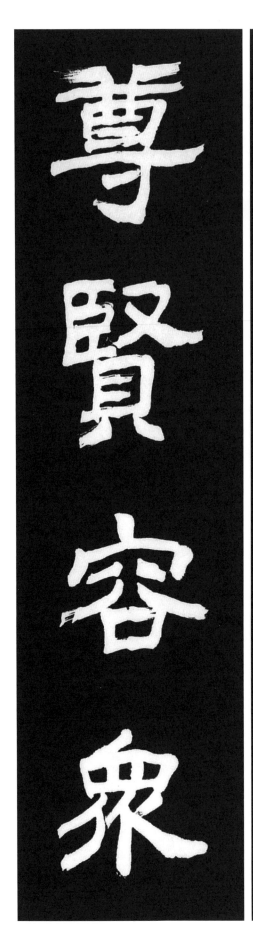
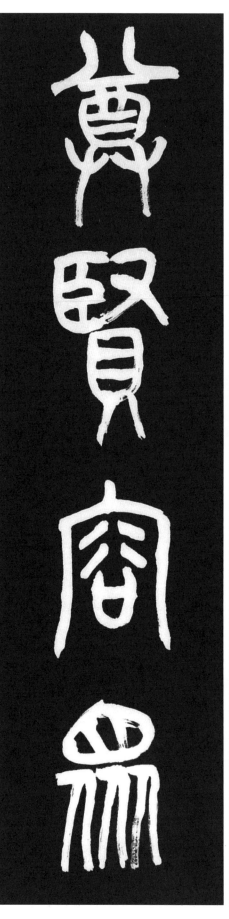
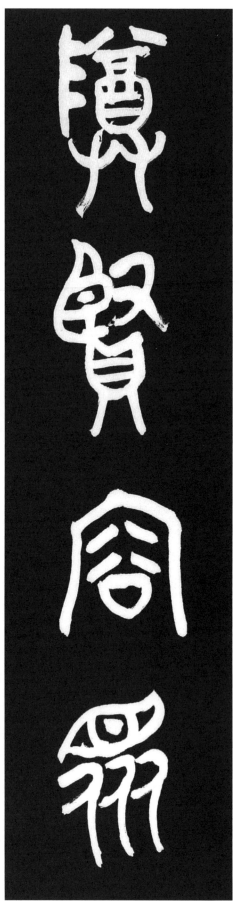

尊 높을 존 賢 어질 현 容 용서할 용 衆 무리 중

226 尊賢容衆 어진 이를 존경하고 뭇 사람을 포용하다.

[原文] 子夏之門人 問交於子張 子張曰 子夏云何 對曰 子夏曰 可者 與之 其不可者拒之 子張曰 異乎吾所聞 君子尊賢而容衆 嘉善
而矜不能 我之大賢與 於人何所不容 我之不賢與 人將拒我 如之何其拒人也
[解釋] 자하(子夏)의 문인(門人)이 자장(子張)에게 사람 사귐을 묻자 자장이 말했다. "자하는 무엇이라 하더냐?" 자하의 문인(門

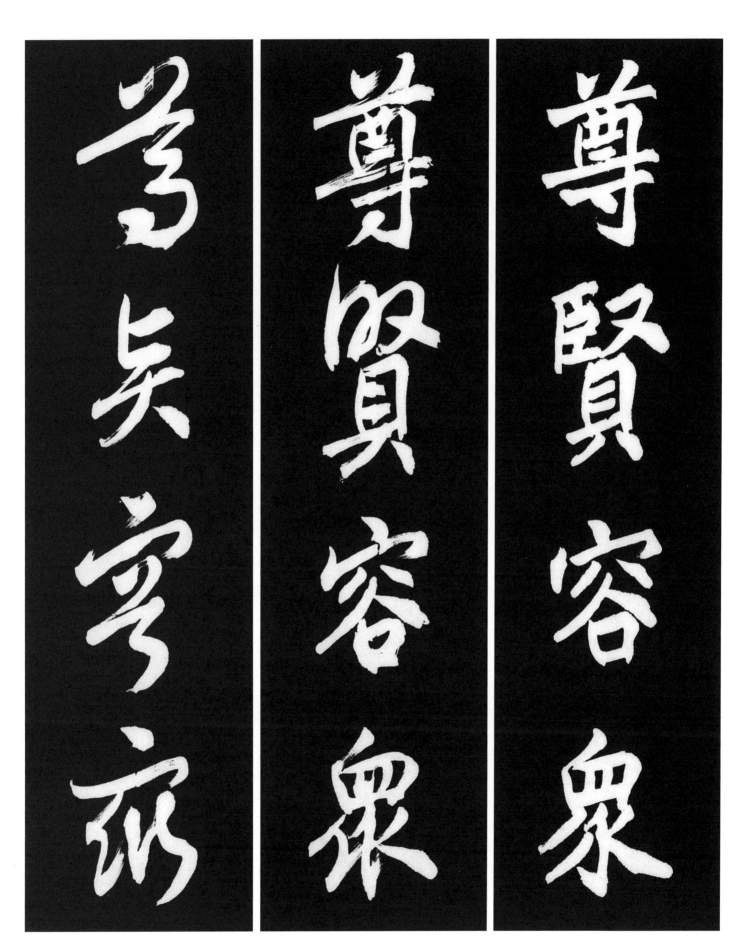

人)이 대답하였다. "자하께서는 옳은 자는 친하고 옳지 않은 자는 물리치라고 하셨습니다." 자장이 말했다. "내가 들은 바와는 다르다 군자(君子)는 현인을 존경하고 뭇사람을 포용하여 선한자를 칭찬하고 무지한 자를 불쌍히 여겨야 한다. 내가 크게 현명하다면 어찌 사람에 대하여 포용하지 못할 바가 있을것이며 내가 현명치 못하다면 사람들이 장차 나를 떠날 것이니 어떻게 사람을 물리치겠는가?"

◆註- •可者(가자): 좋은 사람 •與之(여지): 그와 함께 사귀다. •拒之(거지): 거절하다. 그를 멀리하다. 出典〈論語 子張篇〉

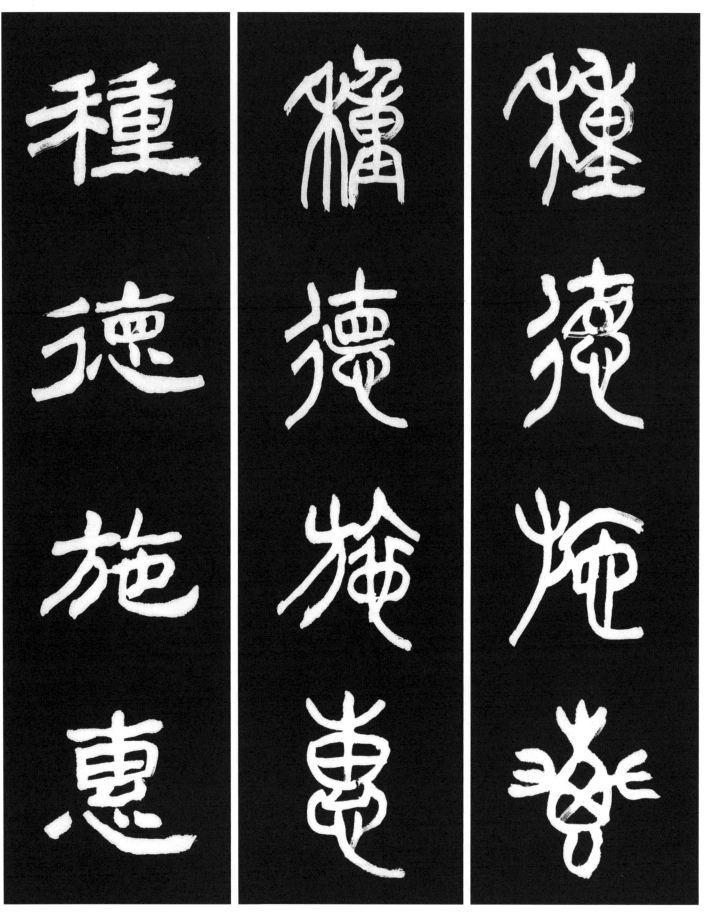

227 種德施惠 덕을 심고 은혜를 베풀다.

[原文] 平民 肯種德施惠 便是無位的公相 士夫 徒貪權市寵 竟成有爵的乞人

[解釋] 평민이라도 덕을 심고 은혜를 베풀면 곧 벼슬 없는 재상이며 고위관리도 권세를 탐내고 총애를 팔면 곧 벼슬 있는 걸인이 될것이다.

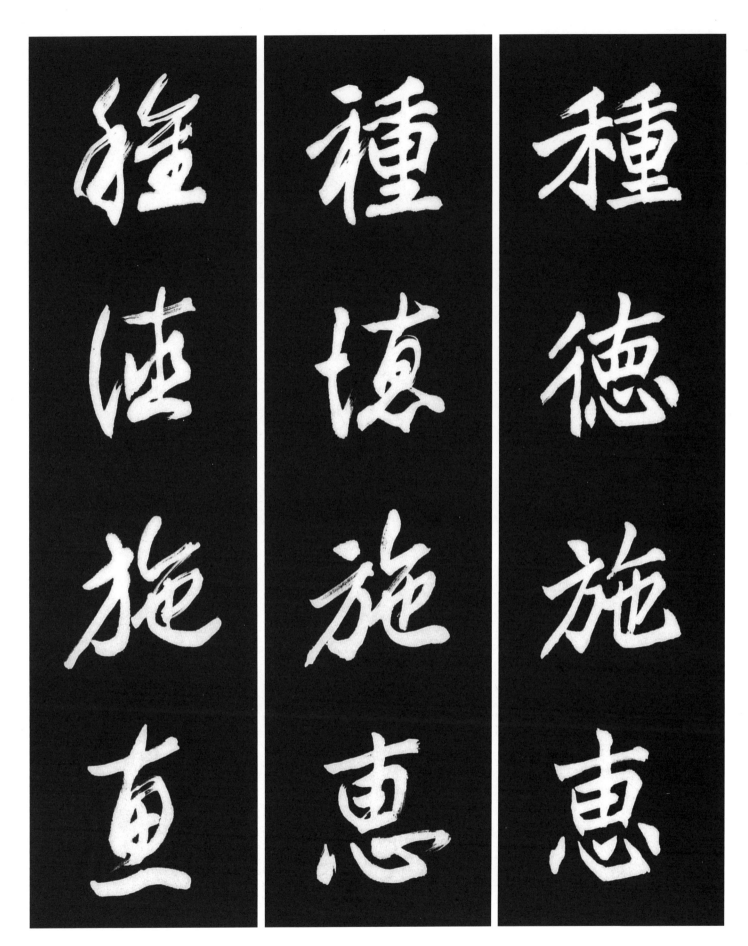

◆註− •種德(종덕): 덕을 심다. 덕을 쌓다. •施惠(시혜): 은덕을 남에게 베풀다. •市寵(시총): 총애를 바라다. 市는 −을 사다 라는 의미에서 구하다 바라다 라는 뜻이 나왔다.

出典〈茶根譚 前集〉

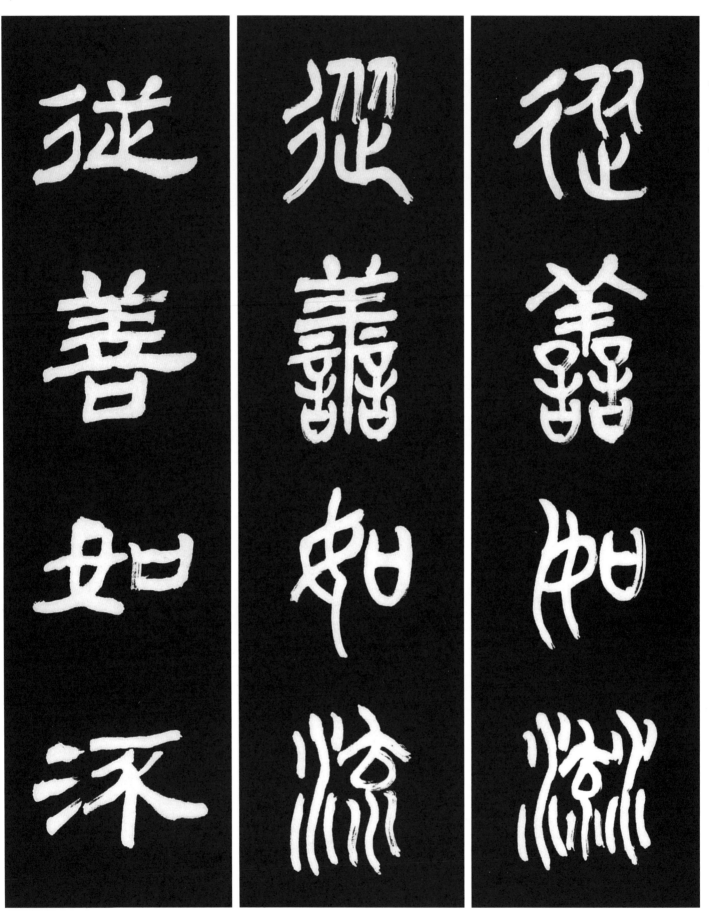

228 從善如流 선을 따르는 것을 물이 흐르듯이 한다.

[原文] 古人 貴改過不吝 從善如流 良爲此也
[解釋] 옛 사람이 허물을 고침에 인색하지 않고 선을 쫓음에 물처럼 한것은 진실로 이 때문입니다.
出典 〈左傳 成公八年〉

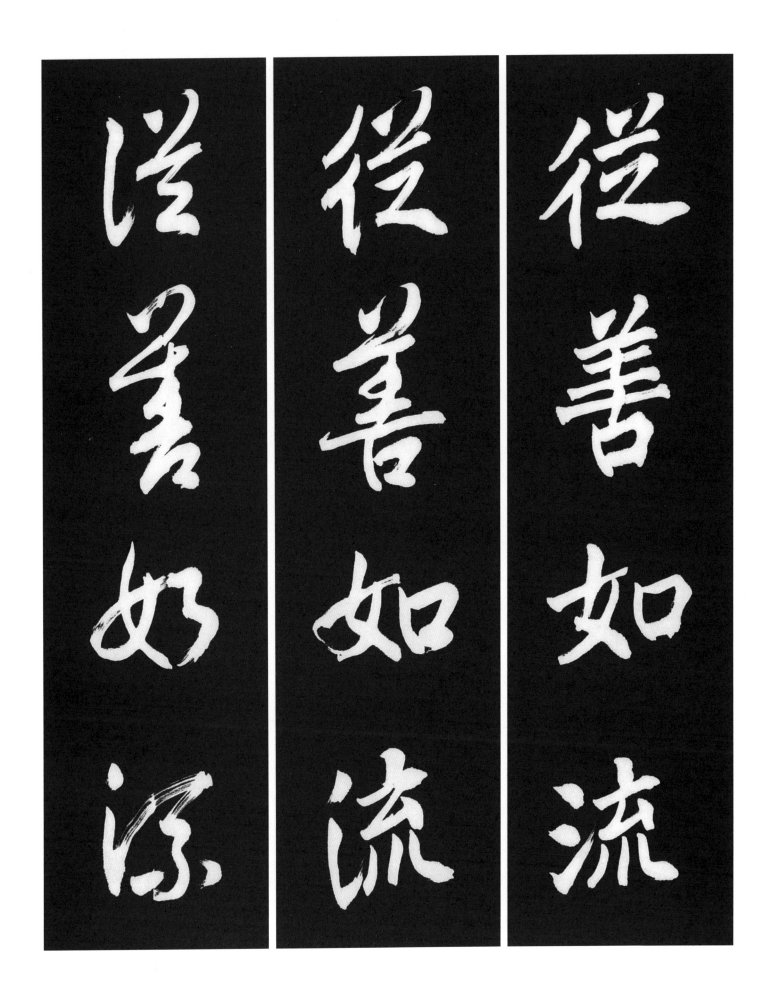

従善如流

従善如流

従善如流

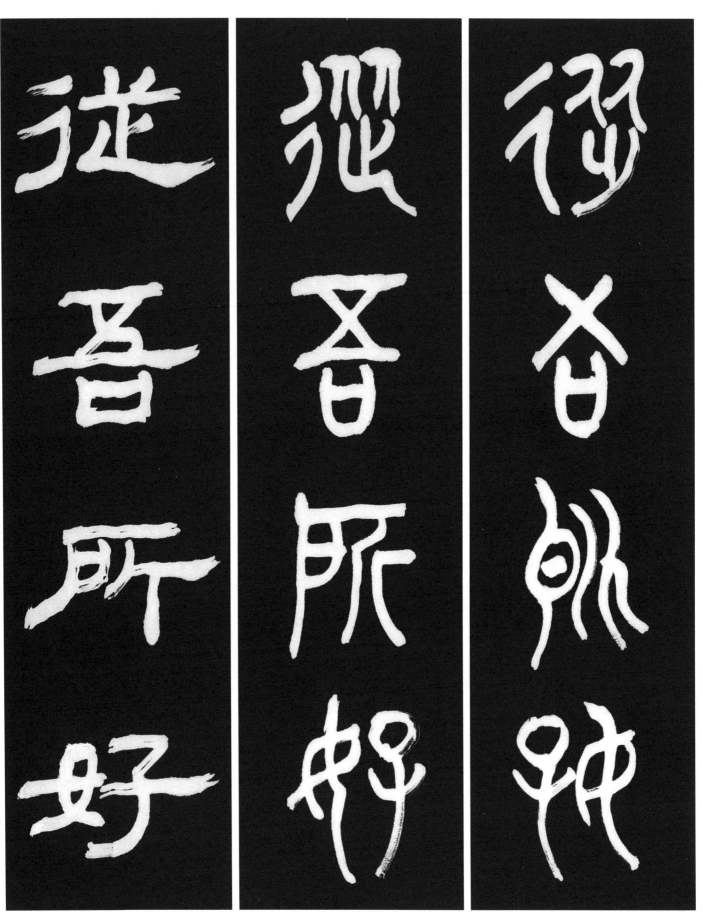

229 從吾所好 자기가 좋아하는 대로 좇아서 함.

[原文] 子曰 富而可求也 雖執鞭之士 吾亦爲之 如不可求 從吾所好
[解釋] 공자가 말씀하셨다. "부(富)가 추구해서 얻어지는 것이라면 비록 채찍을 잡는 자의 일이라도 나 역시 할 것이지마는 구한다고 얻을 수 없다면 나의 좋아하는 바를 따르겠다." 出典〈論語 述而篇〉

从吾所好

従吾所好

泛吾所好

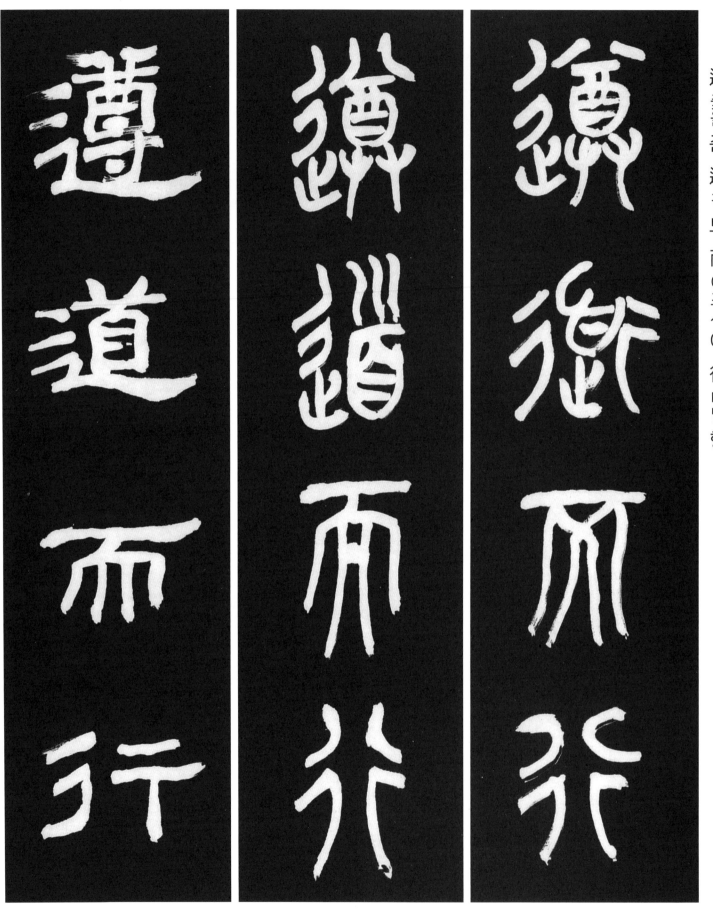

230 遵道而行 도를 따라서 행동하다.

[原文] 子曰 素隱行怪 後世 有述焉 吾弗爲之矣 君子 遵道而行 半途而廢 吾弗能已矣 君子 依乎中庸 遯世不見知而不悔 唯聖者 能之

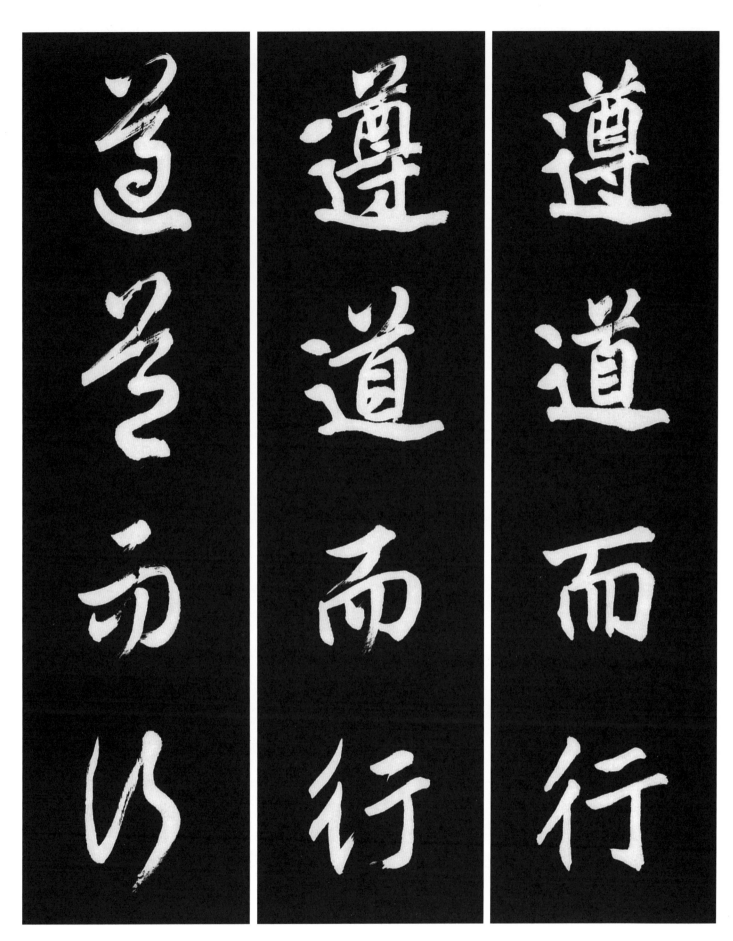

[解釋] 공자가 이르기를 숨겨져 있는 일을 찾아내고 괴이한 짓으로 요즘 세상 사람들을 속이는데 나는 그러한 행동을 하지 않겠다. 군자가 도(道)를 따라서 행동 하다가 중도에 그만 두기도 하는데 나는 그런 일을 못하겠다. 군자는 중용(中庸)에 의거 세상을 은둔해 살면서 아무도 알아주지 않아도 후회하지 않는다 이것은 성인만이 그렇게 할수 있다.

出典〈中庸 第11章〉

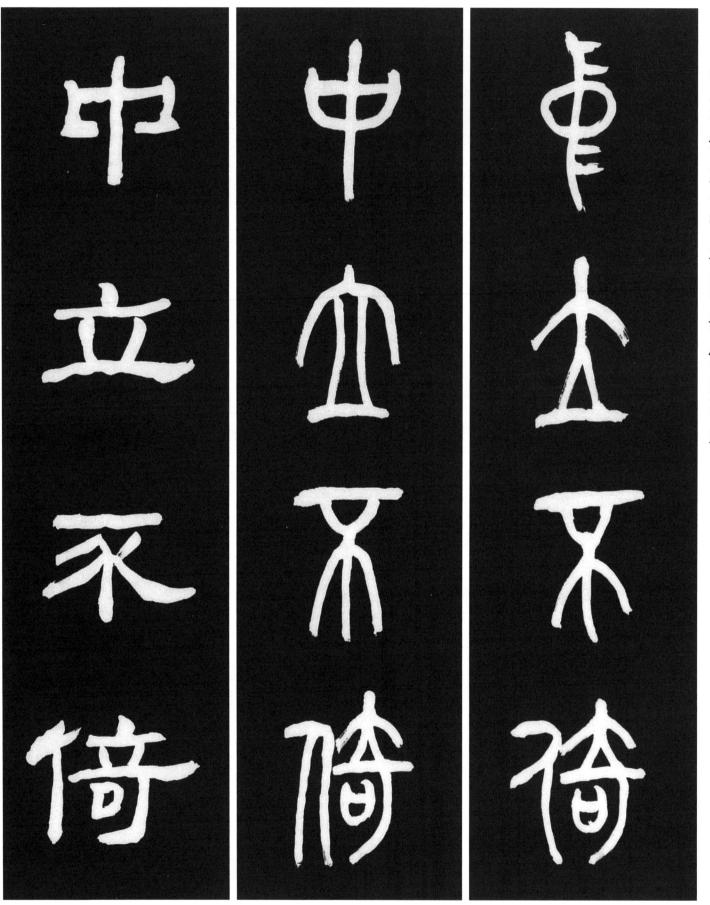

231 中立不倚 가운데에 서서 기대지 아니한다.

[原文] 君子 和而不流 强哉矯 中立而不倚 强哉矯 國有道 不變塞焉 强哉矯 國無道 至死不變 强哉矯

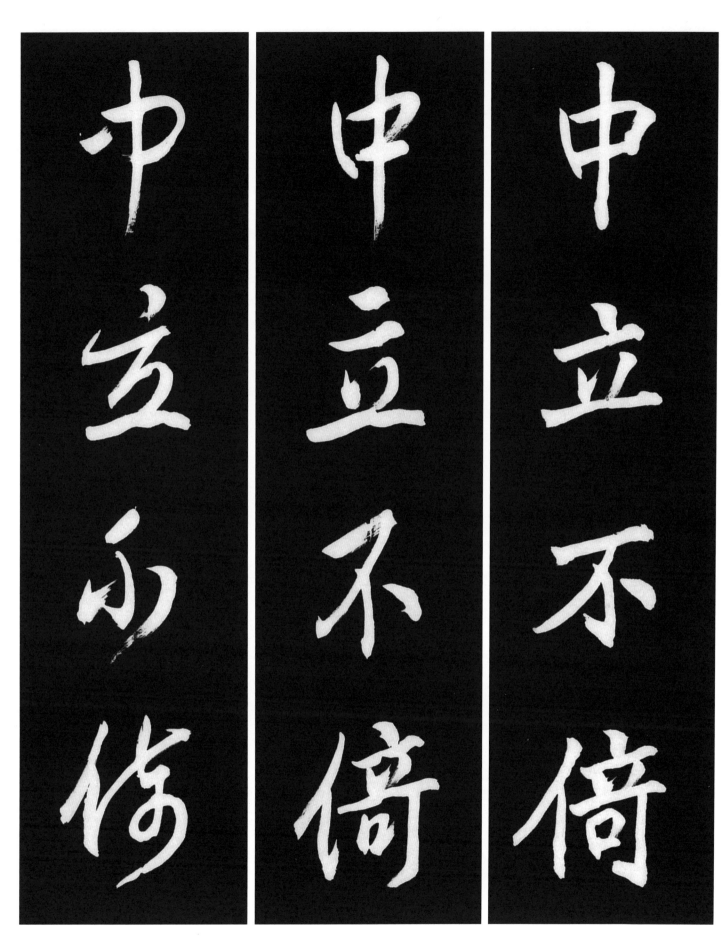

[解釋] 군자는 화합하면서도 휩쓸리지 아니하니 그 강한 꿋꿋함이여! 가운데에 서서 기대지 아니하니 그 강한 꿋꿋함이여! 나라에 도가 있으면 궁색하던 때의 절조를 변치 아니하니 그 강한 꿋꿋함이여! 나라에 도가 없으면 죽음에 이르러도 변치 아니하니 그 강한 꿋꿋함이여!

出典 〈中庸〉

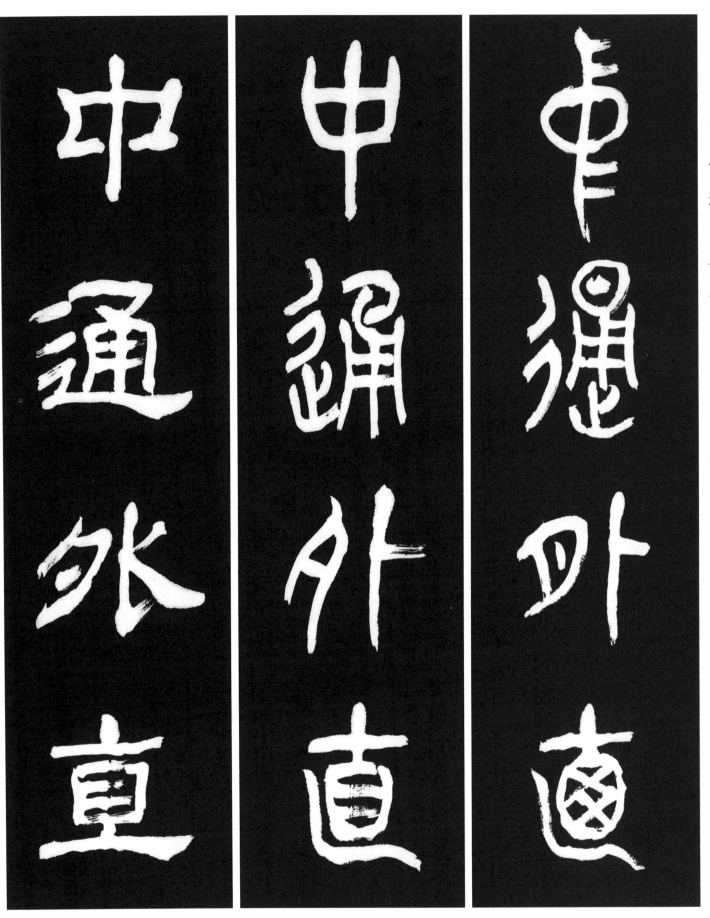

232　中通外直 속이 비어 통하고 밖은 곧다.

[原文] 子獨愛蓮之出於淤泥而不染　濯淸漣而不妖　中通外直

[解釋] 나홀로, 연(蓮)을 사랑하니 진흙에서도 더러움에 물들지 않고 맑은 물에 씻기어 요염하지 않고 속은 비고 밖은 곧다.

出典〈古文眞寶 後集〉

中通外直

中通外直

中通外立

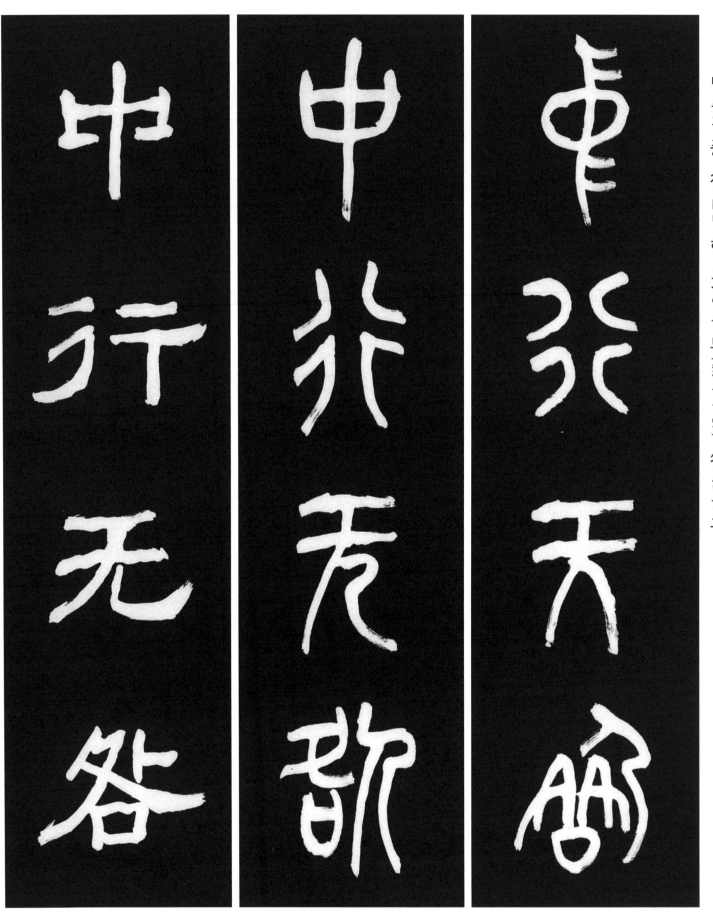

233 中行无咎 중도를 행하면 허물은 없다.

[原文] 莧陸夬夬 中行无咎
[解釋] 현륙(莧陸)을 쾌하게 결단하니 중도를 행하여 허물은 없다.
出典〈周易〉

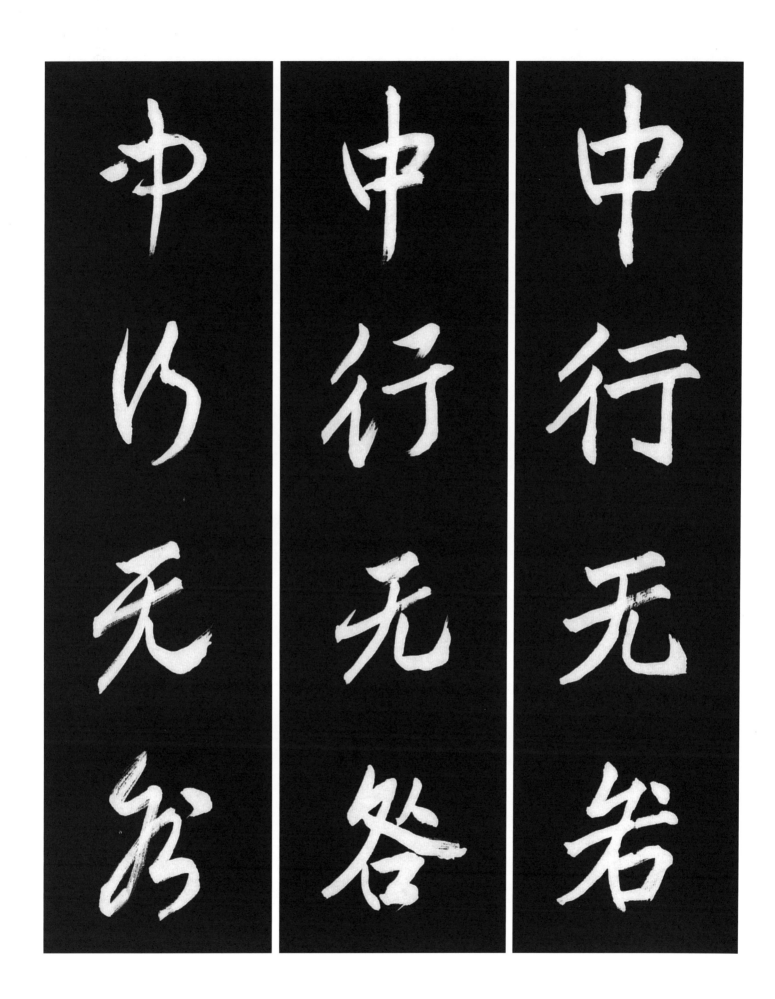

中乃无咎

中行无咎

中行无咎

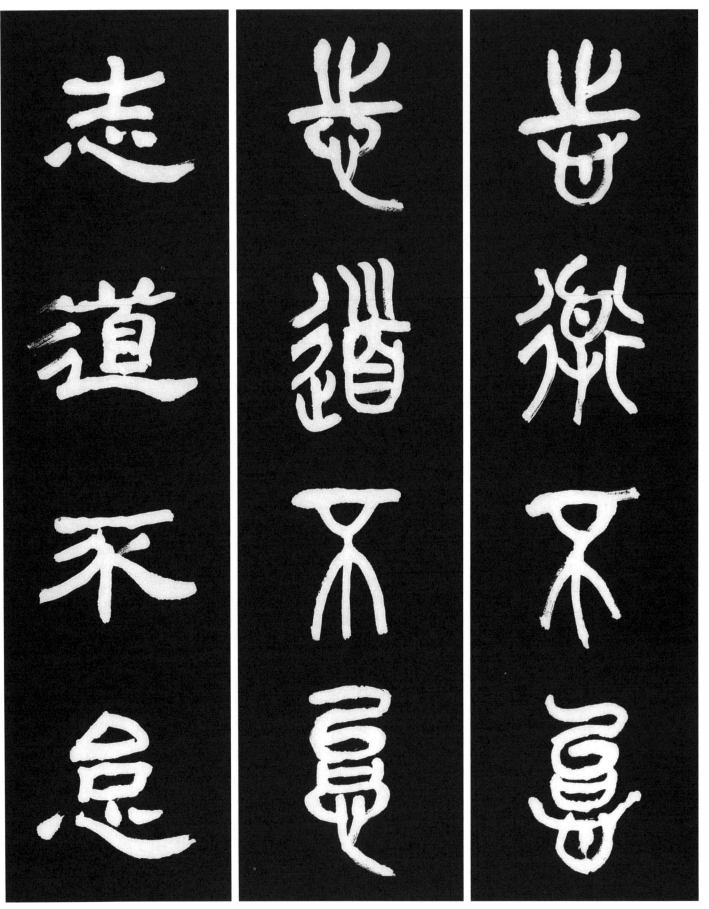

234 志道不怠 도리를 지향하여 게을리하지 않는다.

[原文] 志道不怠 日月無非循理
[解釋] 마땅히 행하여야 할 바른 길에 뜻을 게을리 하지 않고 일월(日月)마다 행하는 일이 만물의 이치를 따르지 않음이 없다.
出典〈栗谷集〉

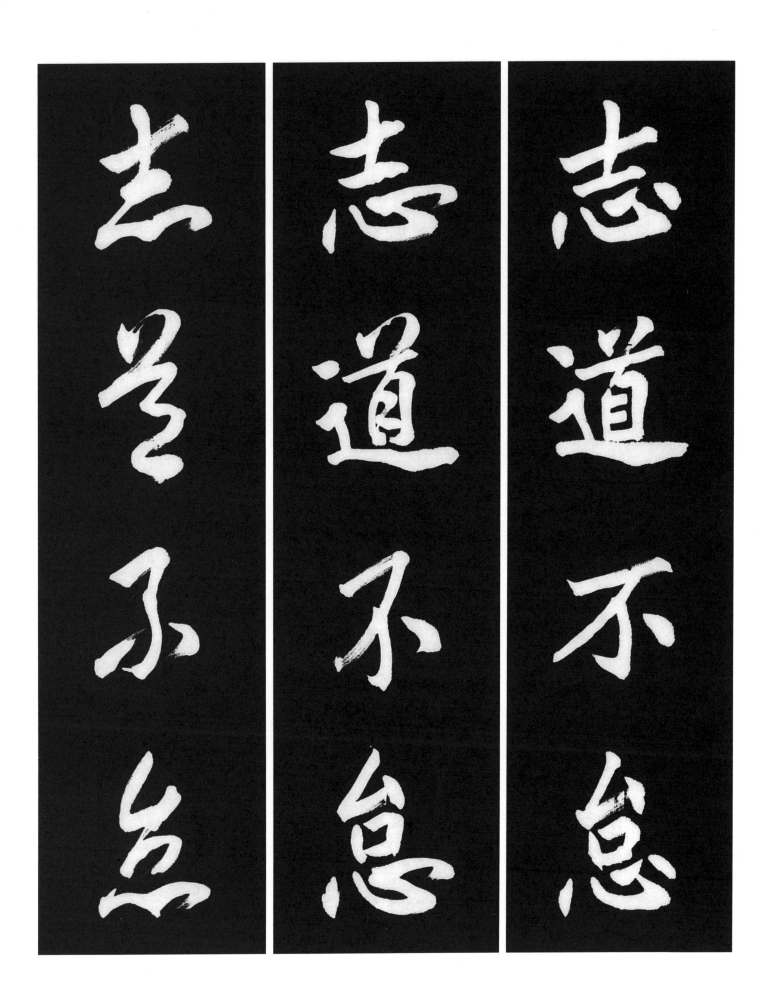

志道不息

志道不息

去岂不息

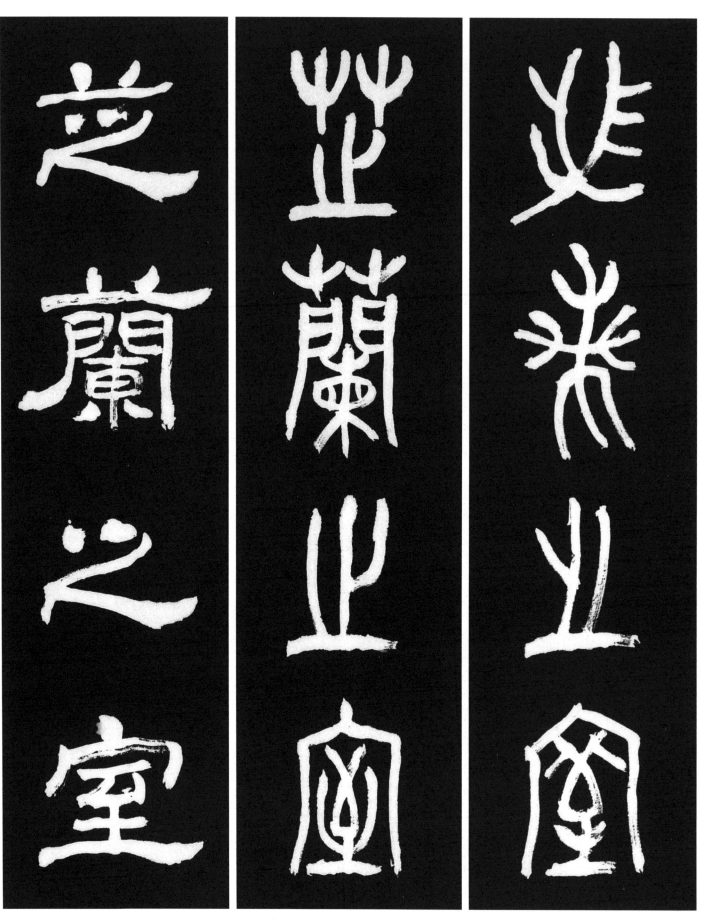

235 芝蘭之室 향기로운 지초와 난초가 있는 방

[原文] 與善人居　如入芝蘭之室　久而不聞其香　卽與之化矣　與不善人居　如入鮑魚之肆　久而不聞其臭　亦與之化矣

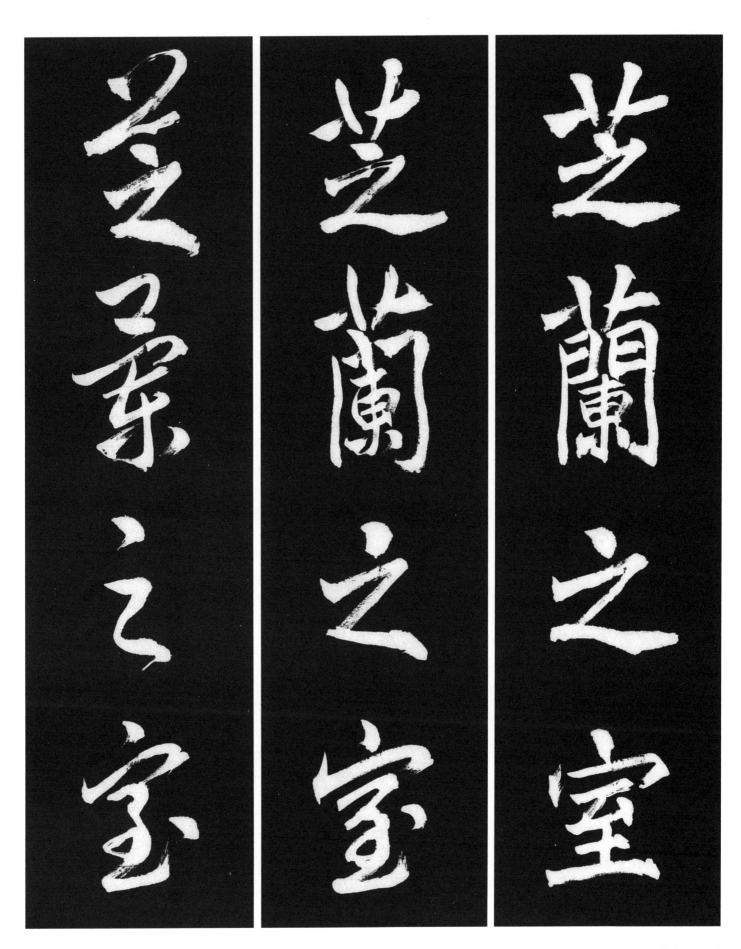

[解釋] 선한 사람과 함께 있는 것은 지초(芝草)와 난초(蘭草)가 있는 방 안에 들어가는 것과 같아서 오래 지나면 그 향기를 맡지 못하니 이는 곧 지초와 난초에 동화(同化) 되고, 착하지 못한 사람과 같이 있으면 절인 생선 가게에 들어가는 것과 같아 오래 지나면 그 냄새를 맡지 못하니 이 또한 절인 생선에 동화된다.

出典〈孔子家語 六本篇〉

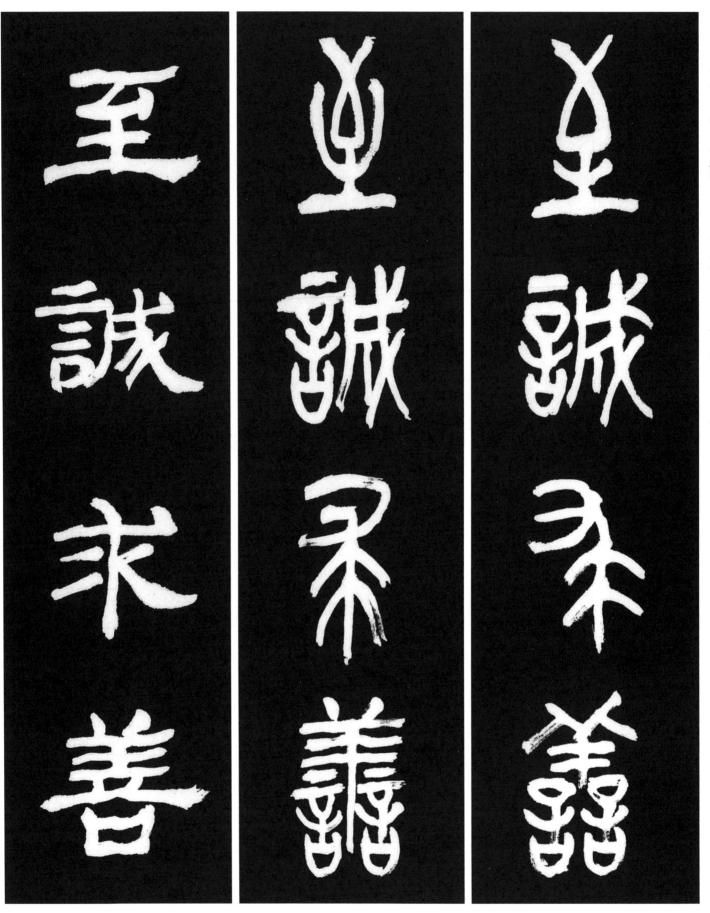

236　**至誠求善** 지성으로 선(善)을 구하다.

[原文] 興居有節 冠帶整飭 蒞民以莊 古之道也 公事有暇 必凝神靜慮 思量安 民之策 至誠求善

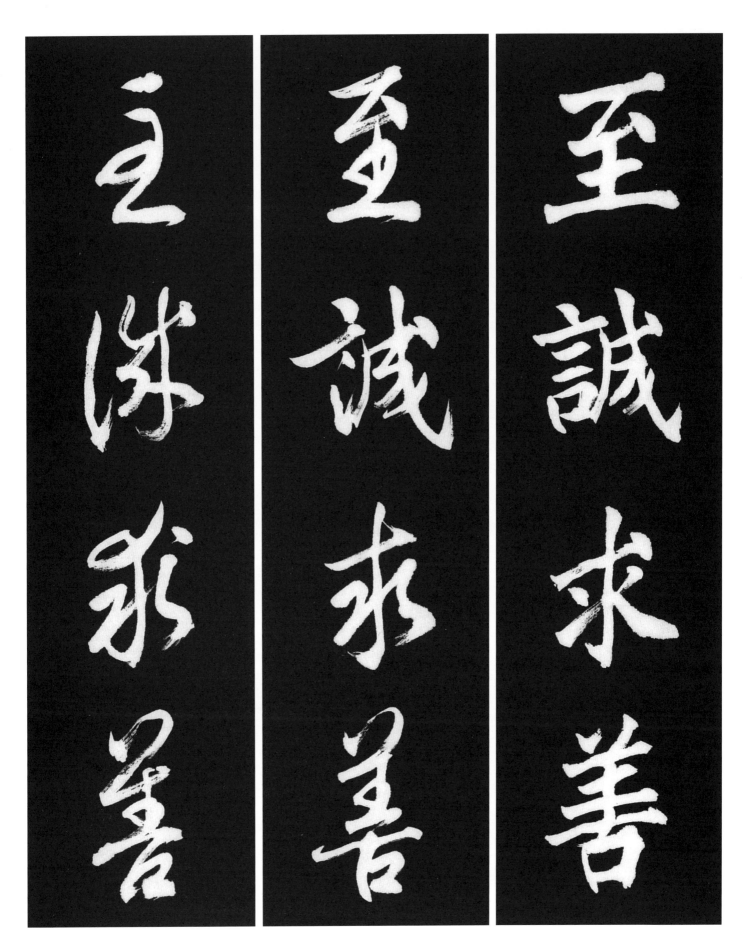

[解釋] 생활에 절도가 있으며 관대(冠帶)를 바르게하고 백성을 대할때 장엄하고 진중한 태도를 취하는 것은 옛부터 전해오는 도 (道)이다. 공사에 틈이 있거든 정신 집중하여 생각을 안정시켜 백성을 편안케 할 방책을 생각하여 지성으로 선을 구하라.

◆註- ・莅民(이민): 뭇백성을 대하는 것. ・靜慮(정려): 고요히 생각함　出典 〈牧民心書 律己六條篇〉

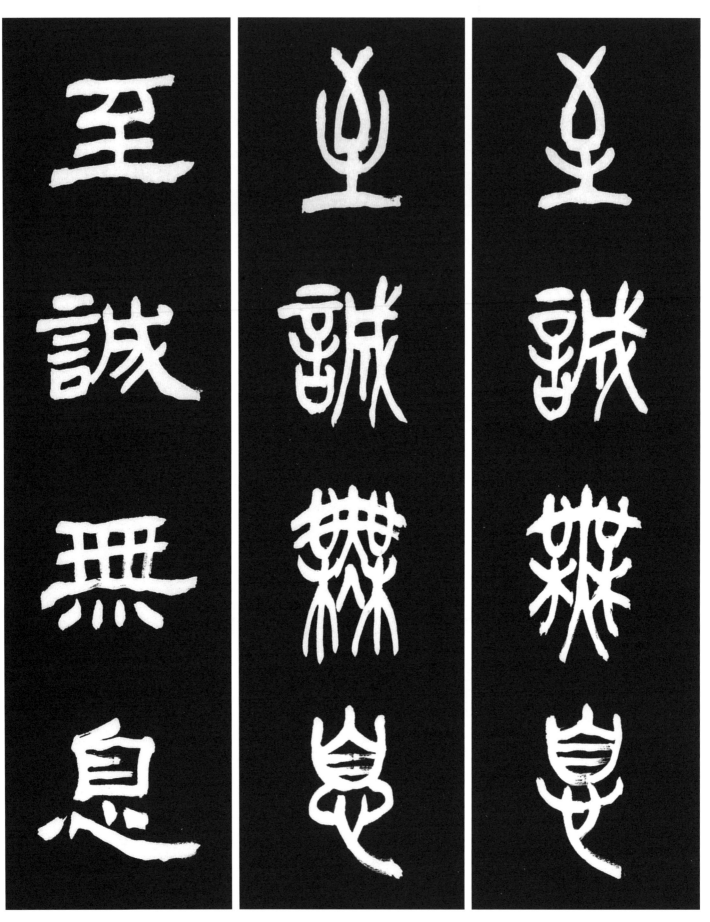

237　至誠無息 지극한 성실함이 그침이 없다.

[原文] 誠者自成也　而道自道也　誠者物之終始　不誠無物　是故君子誠之爲貴　誠者非自成己而已也　所以成物也　成己仁也　成物知也　性之德也　合内外之道也　故時措之宜也　故至誠無息

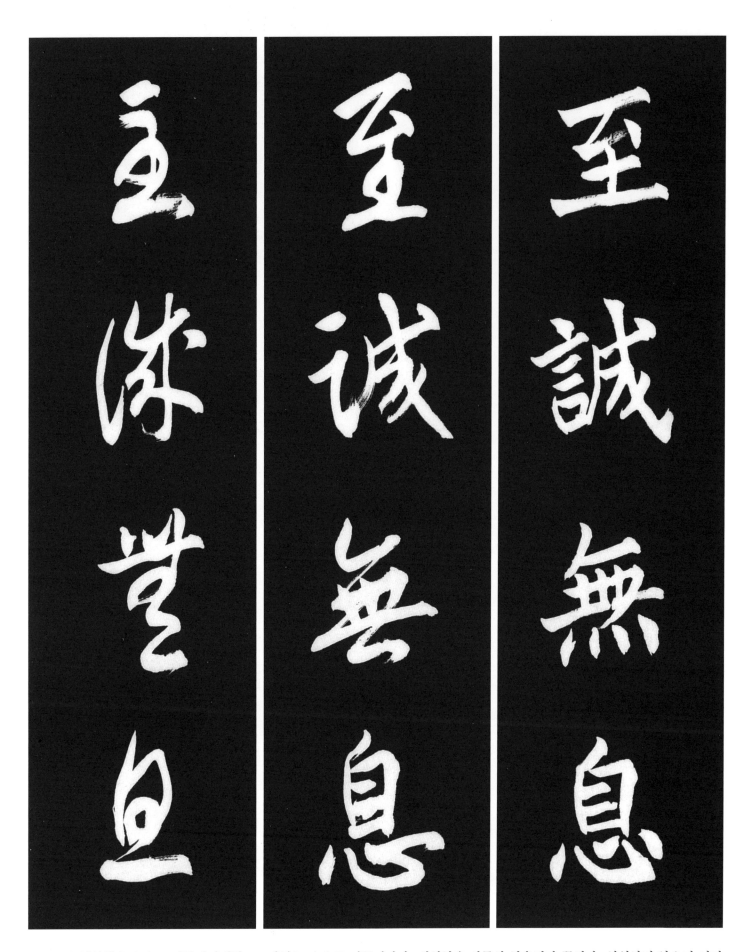

[解釋] 성실함은 스스로 이루어지게하고 도(道)는 스스로 이끌어간다. 성실함은 사물의 처음이자 끝이다. 성실하지 않으면 어떠한 사물도 없다. 그러므로 군자는 성실함을 가장 귀하게 여긴다. 성실함은 스스로 자신을 완성시킬뿐만 아니라 만물을 완성시키는 원인이다. 자신을 완성함은 인자함이고 만물을 완성함은 지혜로움이다. 성실함은 자신이 부여받은 본성의 덕이며 내외를 합하는 도(道)이다. 어느때에 행하든 상황에 맞게 된다.그러므로 지극한 성실함은 그침이 없다.　出典〈中庸〉

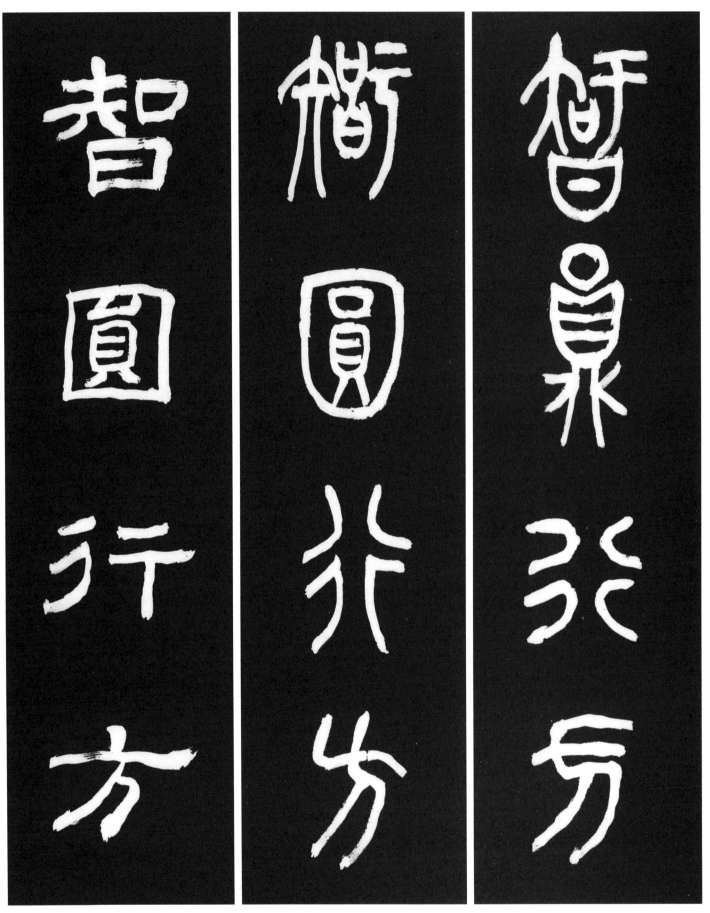

智圓行方 지혜는 둥글게하되 행실은 방정히 하다.

[原文] 孫思邈曰 膽欲大而心欲小 智欲圓而行欲方
[解釋] 손사막(孫思邈)이 말하였다. "담은 크고자하되 마음은 작고자하며 지혜는 둥글게하고자하되 행실은 방정하게 하라."
出典〈小學〉

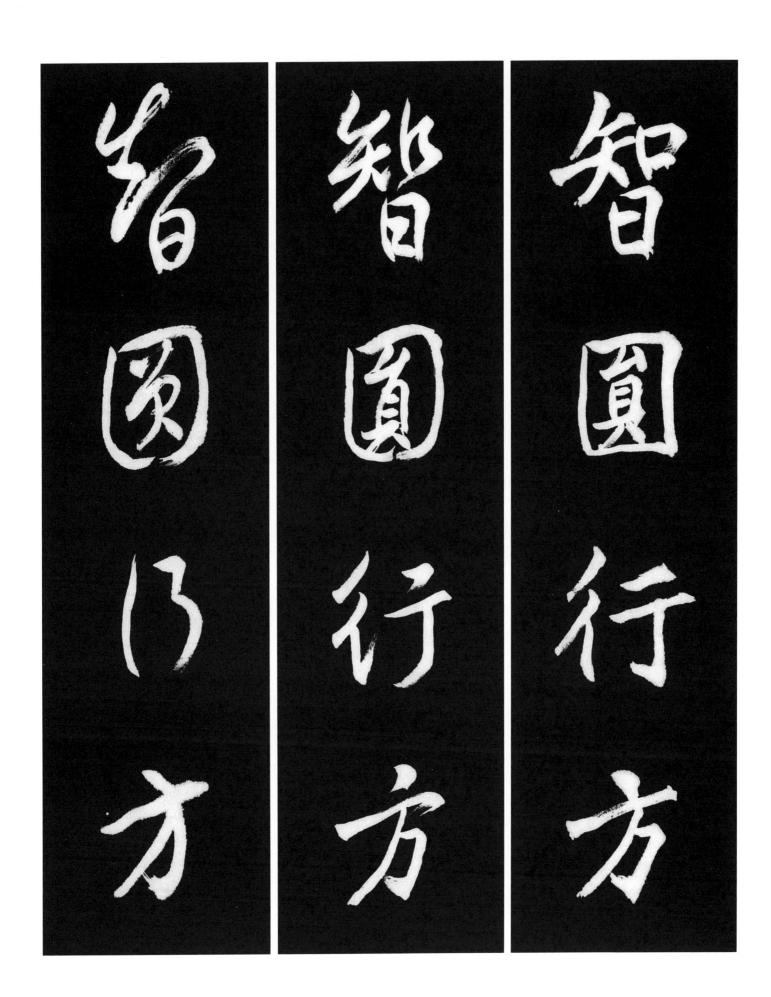

智圓行方

487

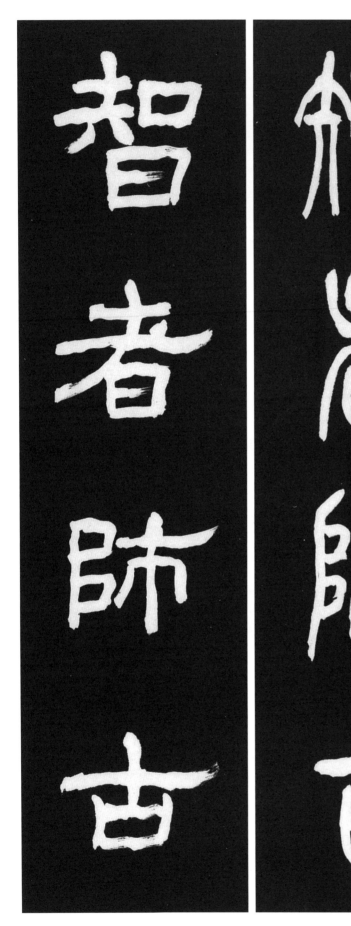

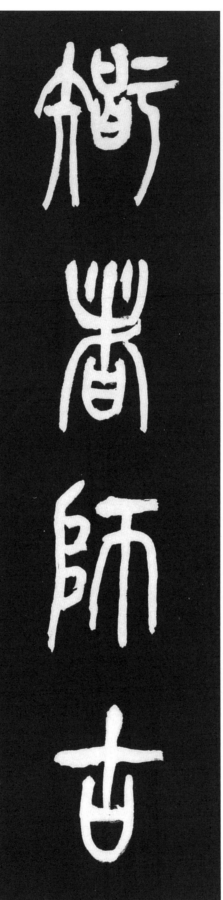

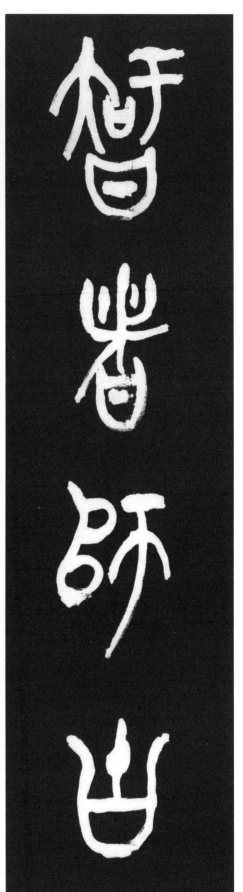

智 지혜 지
者 놈 자
師 스승 사
古 옛 고

239 　智者師古 지자(智者)는 옛 성현을 스승으로 삼는다.

[原文] 賢人則地　智者師古
[解釋] 현인은 땅의 도를 본받고, 지혜로운 자는 옛 것을 스승으로 삼는다.
出典〈六韜三略 中略篇〉

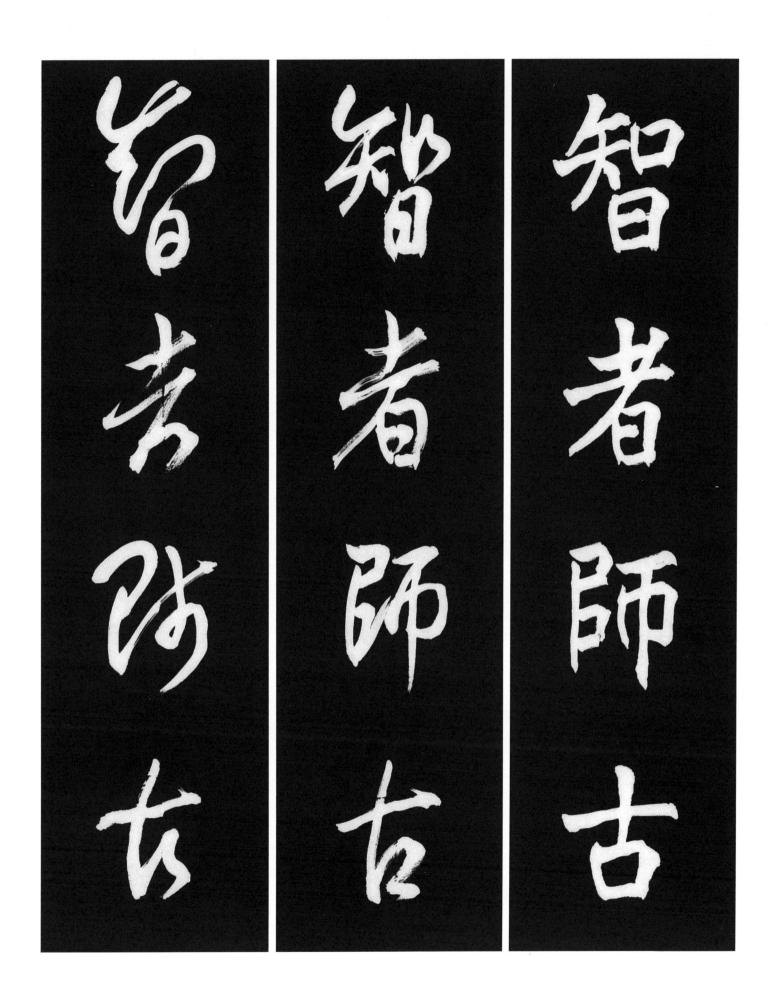

智者師古

智者師古

智者師古

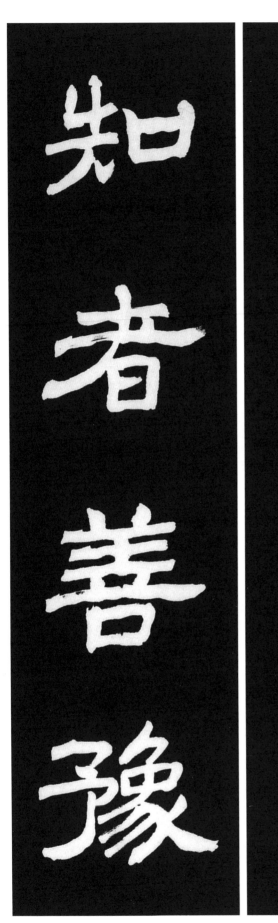

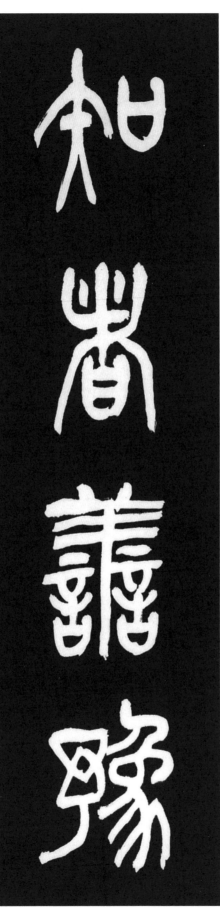

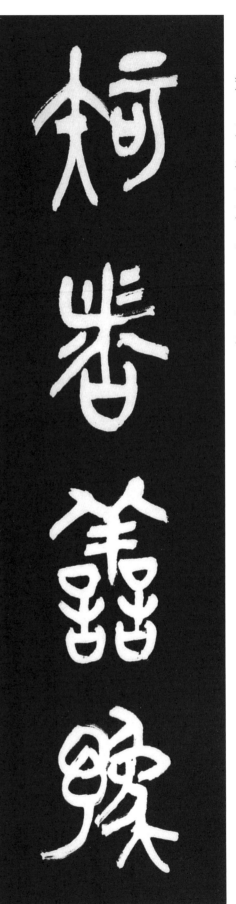

240 知者善豫 슬기로운 사람은 미리 대비를 잘한다.

[原文] 巧者善度 知者善豫
[解釋] 재치있는 사람은 잘 재서 맞추고, 슬기로운 사람은 미리 대비를 잘한다.

出典〈淮南子 說山訓篇〉

490

知者善豫

知者善豫

玄老善言源

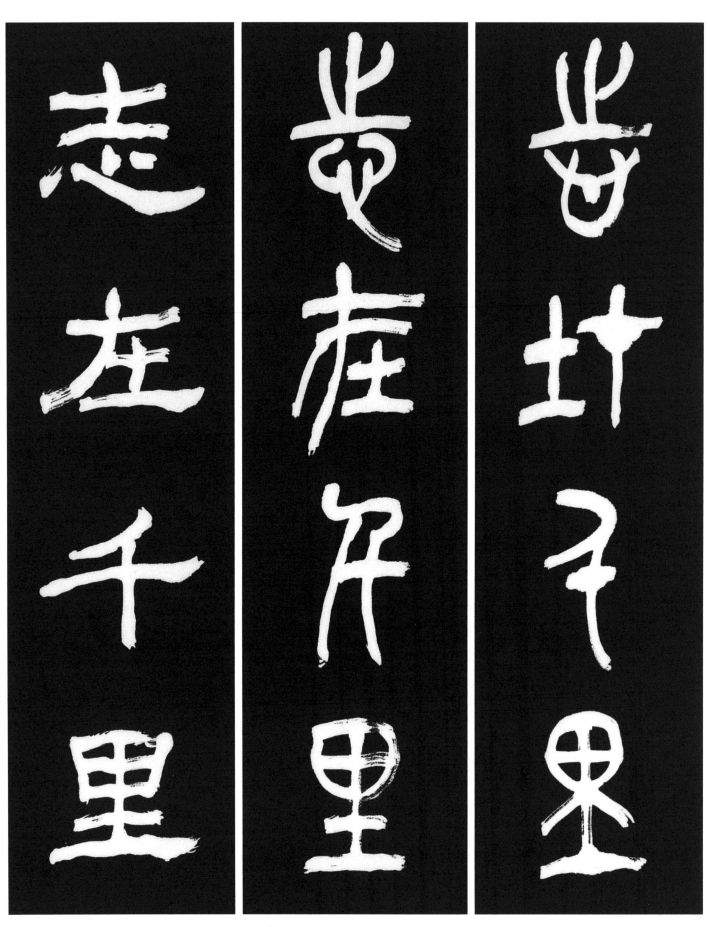

241 志在千里 뜻이 천리에 있다.

[原文] 老驥伏櫪 志在千里 烈士暮年 壯心不已
[解釋] 늙은 천리마가 마굿간에 엎드려 있지만 그 뜻은 천리에 있고, 열사가 비록 황혼이라도 장렬한 마음은 끝이 없다.
出典〈世說新語 豪爽篇〉

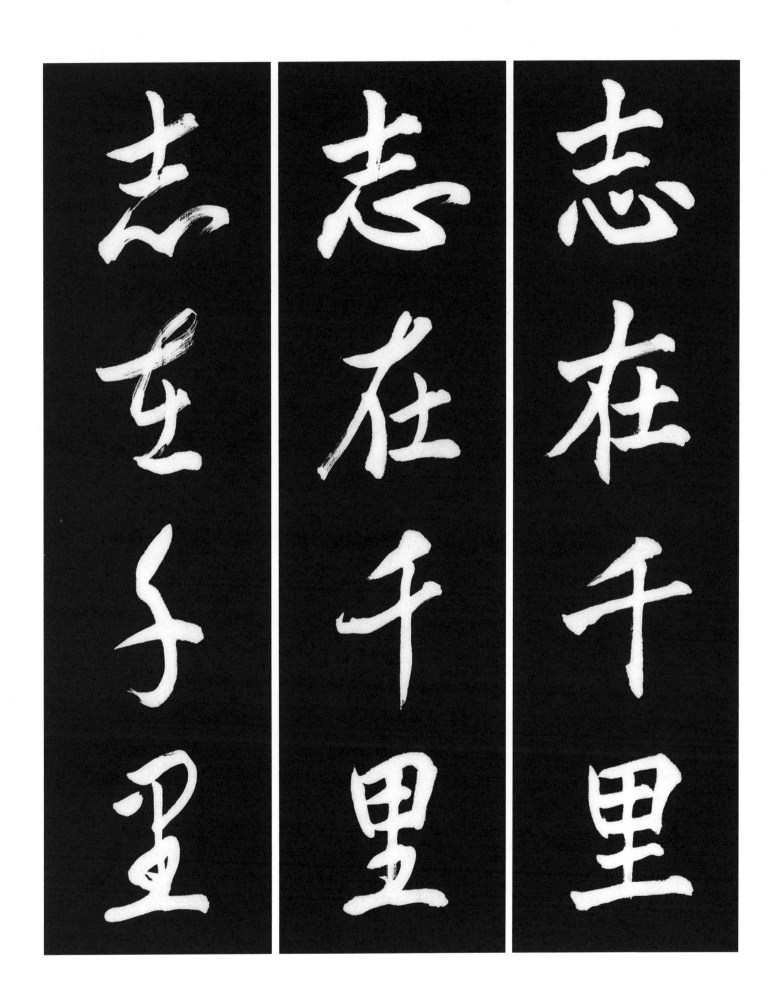

志在千里

志在千里

志在千里

493

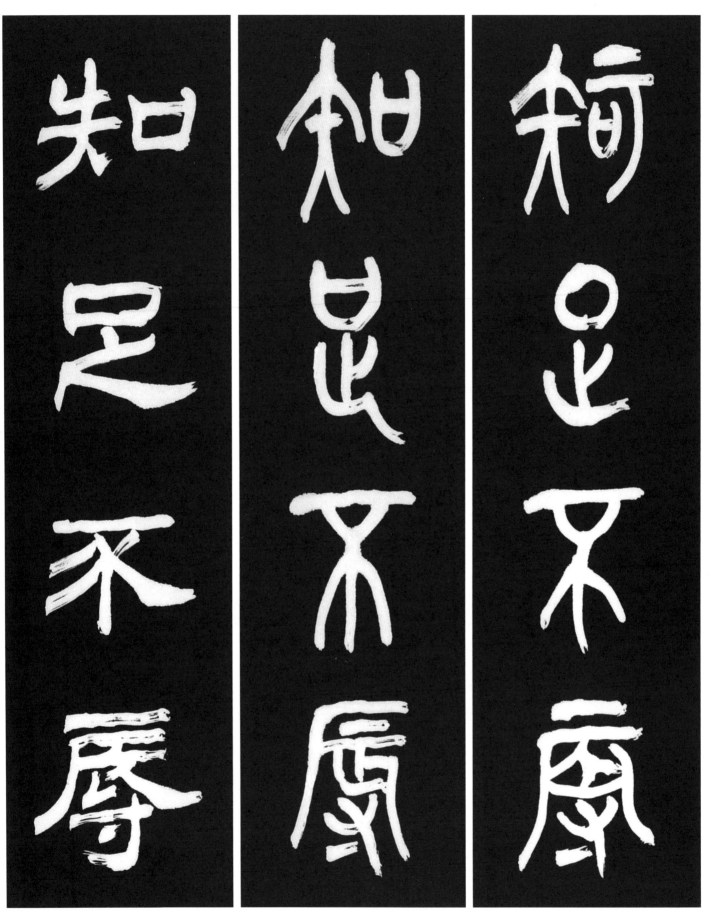

242 知足不辱 모든 일에 만족할줄 알면 모욕을 받지 않는다.

[原文] 知足不辱 知止不殆 可以長久
[解釋] 만족을 알면 욕되지 않고 적당히 그칠 줄 알면 위태롭지 않아서 오래도록 편안할수 있다.
 出典〈老子 第44章〉

知足不辱

知足不辱

而元不高

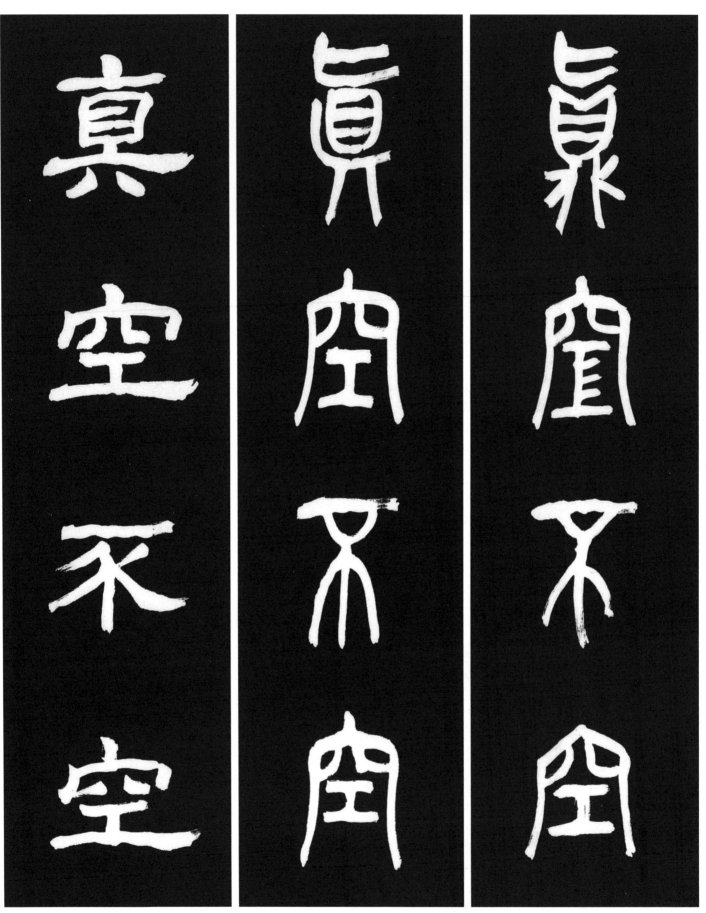

243 眞空不空 참된 공(空)은 공(空)이 아니다.

[原文] 眞空不空 執相非眞 破相亦非眞
[解釋] 참된 공은 공이 아니며 형상에 집착하면 참이 아니고 형상을 파하는 것도 역시 참이 아니다.

出典〈菜根譚 後篇〉

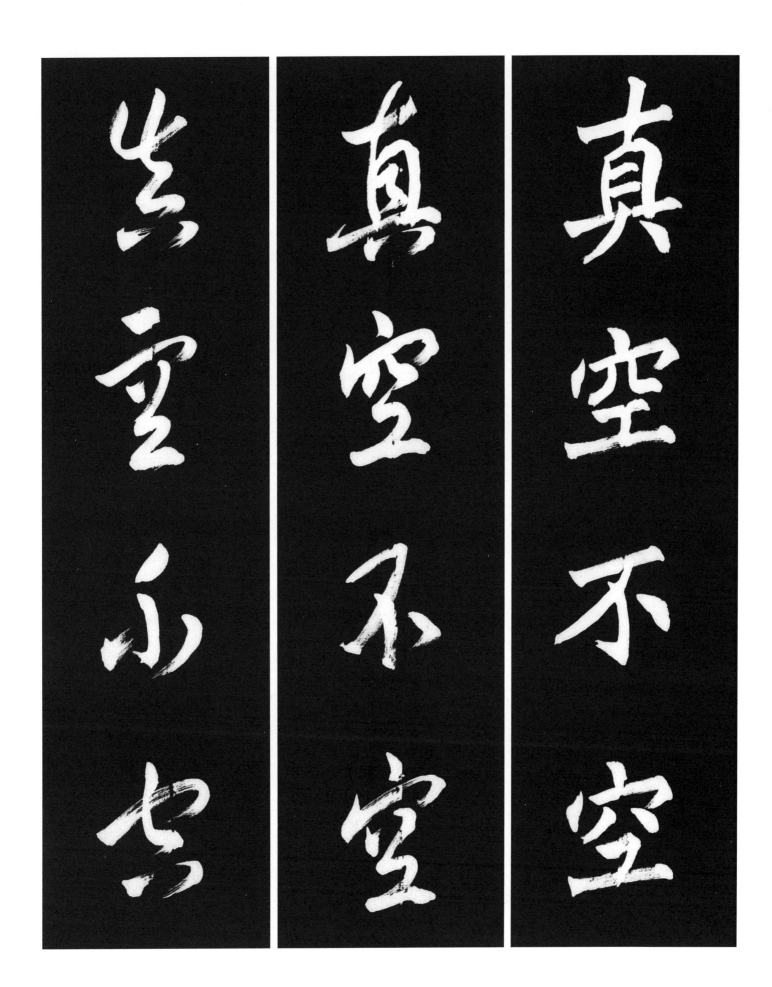

真空不空

真空不空

真空不空

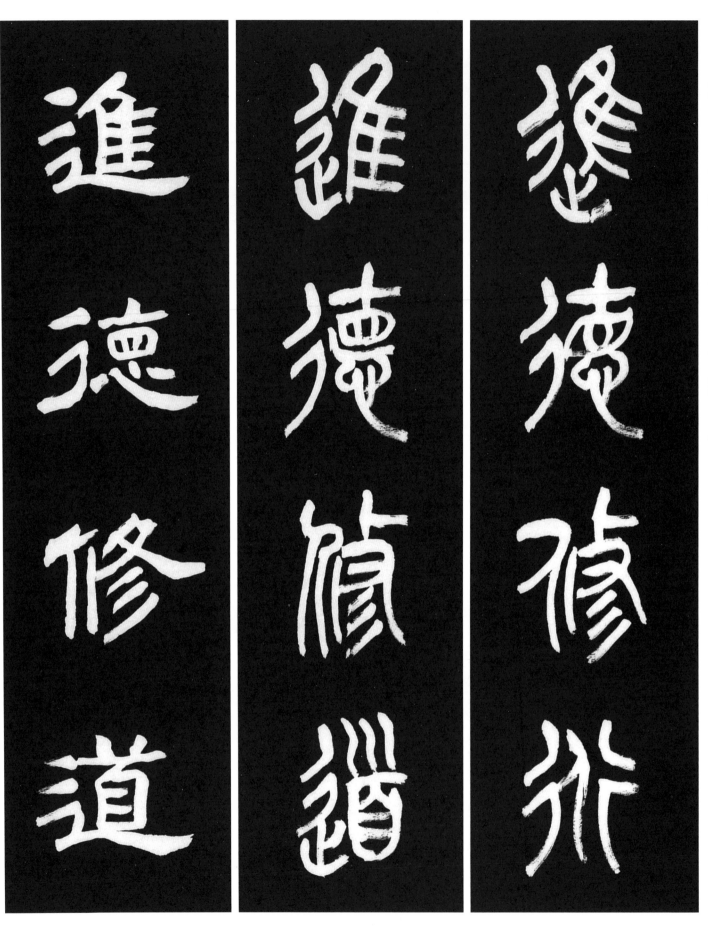

244 進德修道 덕(德)과 도(道)를 닦아 나간다.

[原文] 進德修道 要個木石的念頭
[解釋] 덕(德)과 도(道)를 닦는 데는 나무와 돌같은 냉정한 마음을 지녀야 한다.
出典〈菜根譚 前篇〉

進德修道

進拔修道

進速修昌

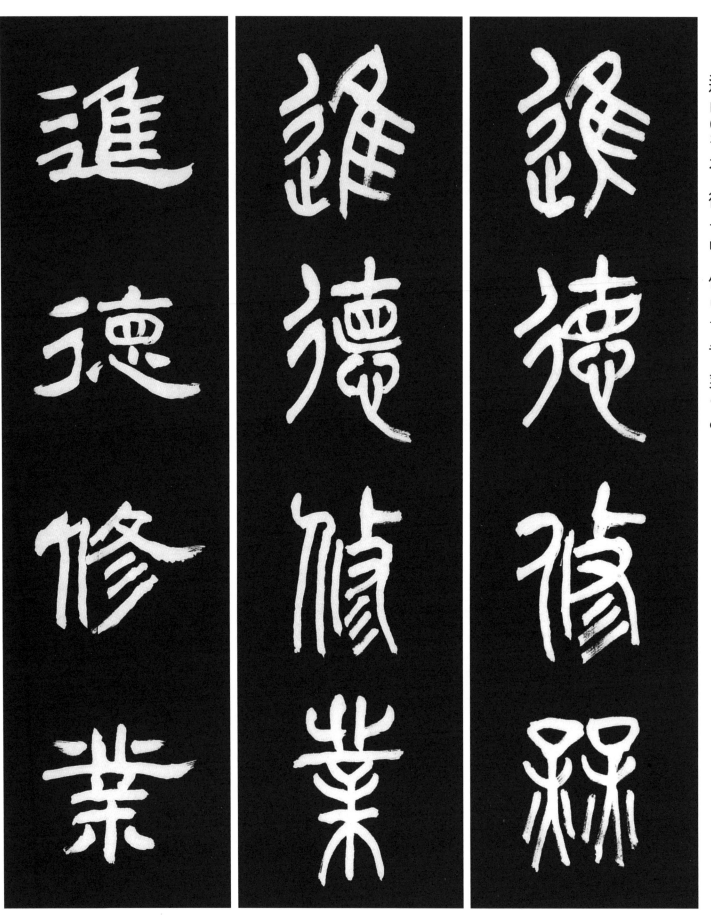

245 進德修業 덕을 쌓아 나아가고 업을 닦는다.

[原文] 君子 進德修業 忠信 所以進德也 修辭立其誠 所以居業也 知至至之 可與言幾也 知終終之 可與存義也

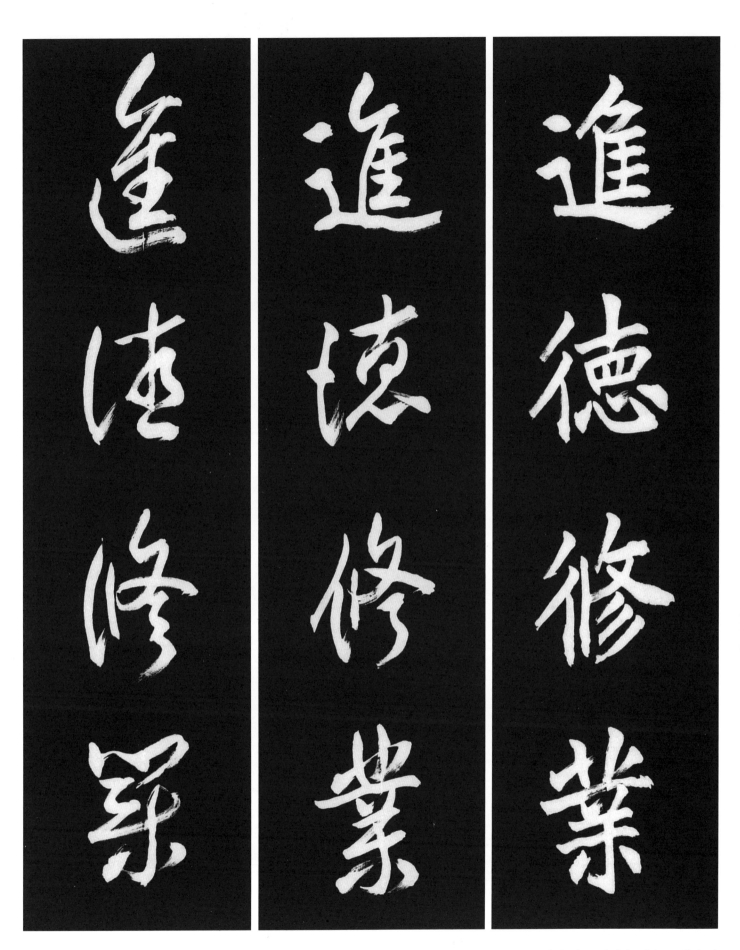

[解釋] 군자가 덕을 쌓아 나아가고 업을 닦는데는 충성되고 미덥게 함이 덕에 나아가는 것이요. 말을 닦고 정성을 세우는 것이 업 (業)을 닦는 것이라. 그칠 줄을 알고 그치니 더불어 어느 정도를 알 수 있고 마칠 줄을 알고 마치니 더불어 의리를 보존할 수 있다.

出典〈周易 乾〉

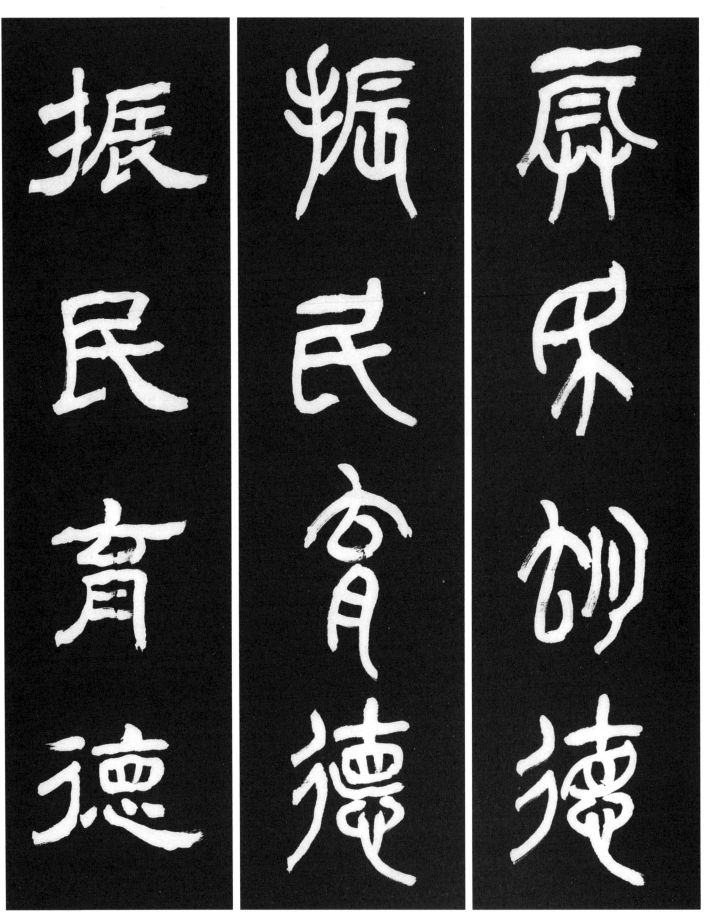

246 振民育德 백성을 떨치고 덕을 기르다.

[原文] 象曰 山下有風 蠱 君子以振民育德

[解釋] 상(象)에 이르기를 산아래 바람이 있는 것이 고괘(蠱卦)니 군자가 본받아서 백성을 떨치고 덕(德)을 기르느니라.

◆註─ •고괘(蠱卦): 육십 사괘 중 간괘와 손괘가 겹쳐서 상형을 이룬 괘 出典〈周易〉

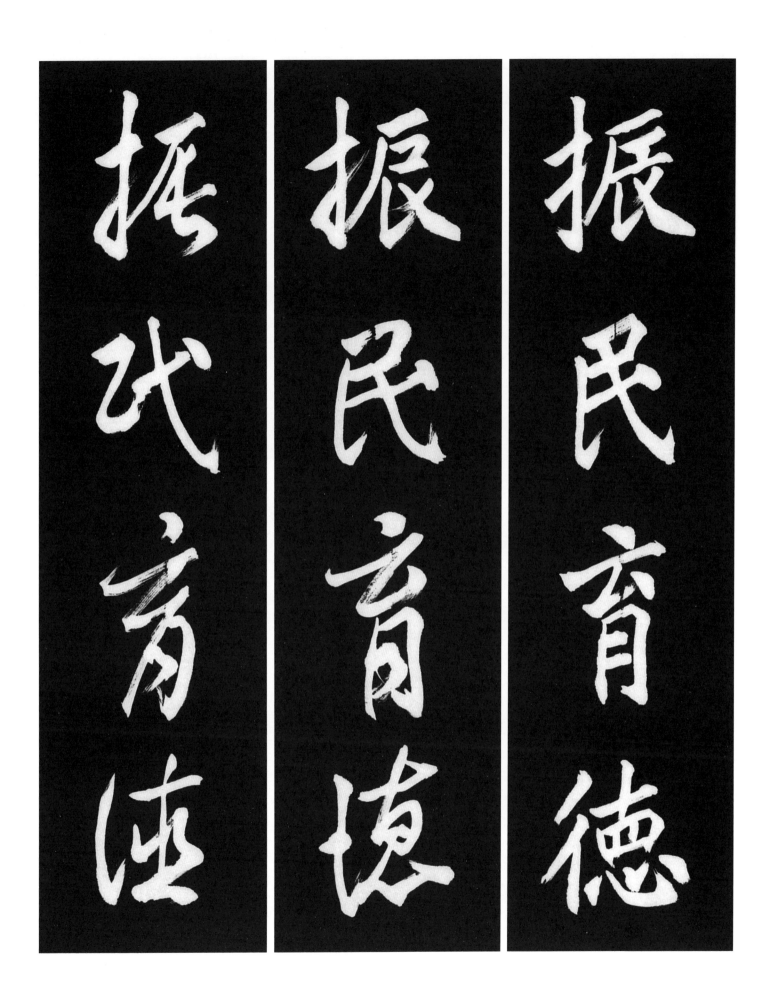

振民育德

振民育遠

振武育速

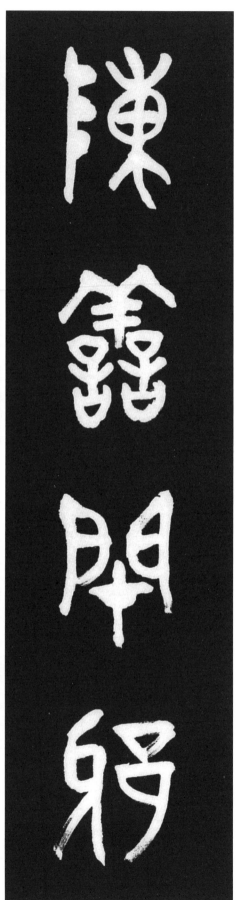

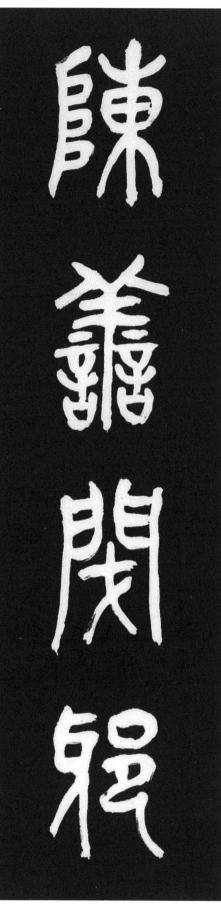

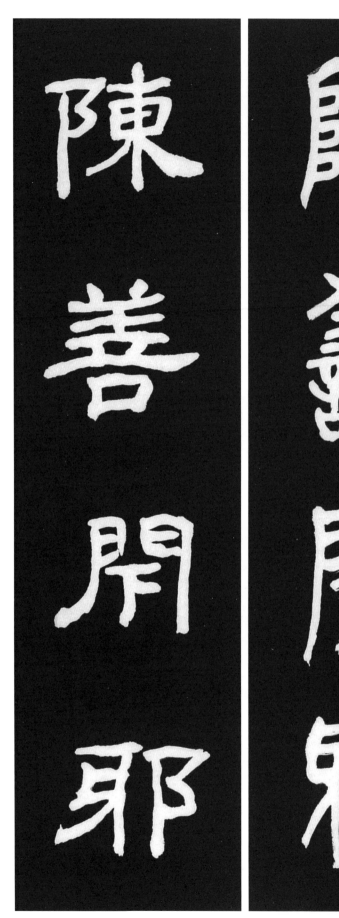

247 陳善閉邪 착함으로 베풀어 간사하고 거짓됨을 막아내야 한다.

[原文] 孟子曰 責難於君 謂之恭 陳善閉邪 謂之敬 吾君不能 謂之賊

[解釋] 맹자가 말하였다. "군주에게 어려운 것을 진언하는 것을 공(恭)이라 하고 군주에거 선한 것을 말하여 사악함을 막는 것을 경(敬)이라 하며 우리 군주는 어진 정치를 불능하다는 것을 적(賊)이라 한다."

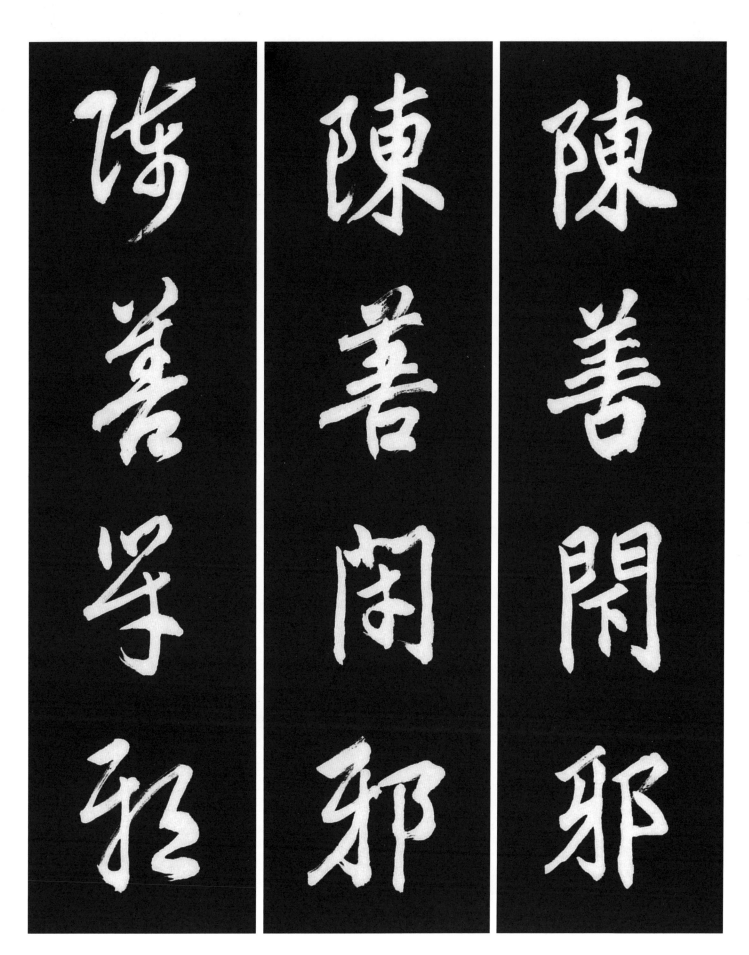

◆註- ・責難(책난): 어려운 일을 실행(實行)하도록 책(責)하고 권고(勸告)하는것. ・賊(적): 임금을 해치는것.

出典 〈孟子 離婁章句上〉

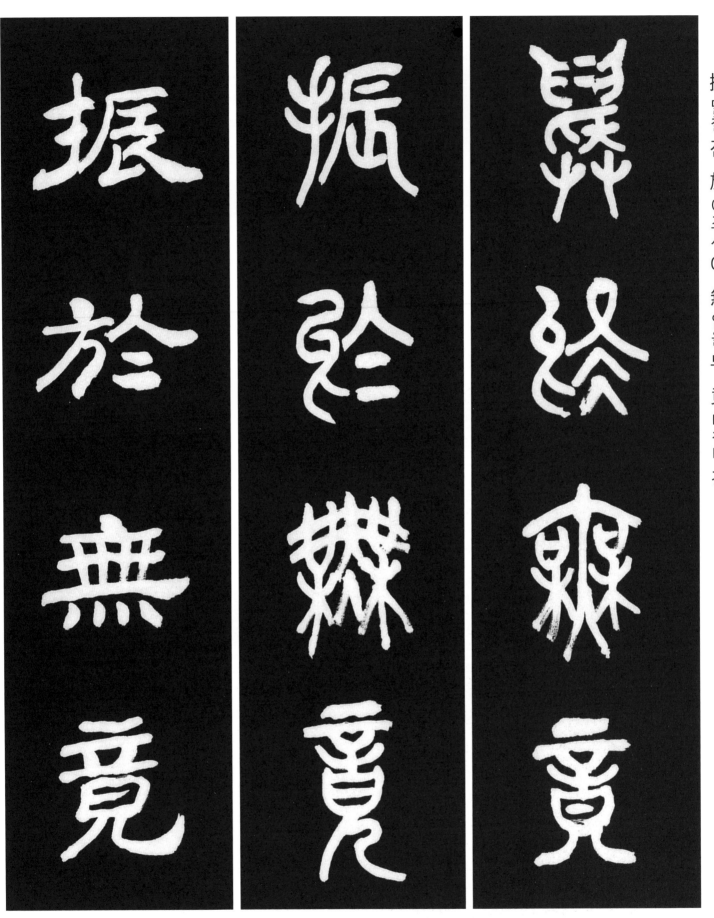

248 振於無竟 경계없는 경지에서 자유롭게 노닐다.

[原文] 忘年忘義 振於無竟 故寓諸無竟
[解釋] 나이를 잊어버리고 마음속의 편견을 잊어버려 경계 없는 경지에서 자유자재(自由自在)로 노닐다. 그러므로 경계 없는 세계에 자신을 맡긴다. 出典〈莊子 第2篇 齊物論〉

振於無竟

振於無竟

振お当た

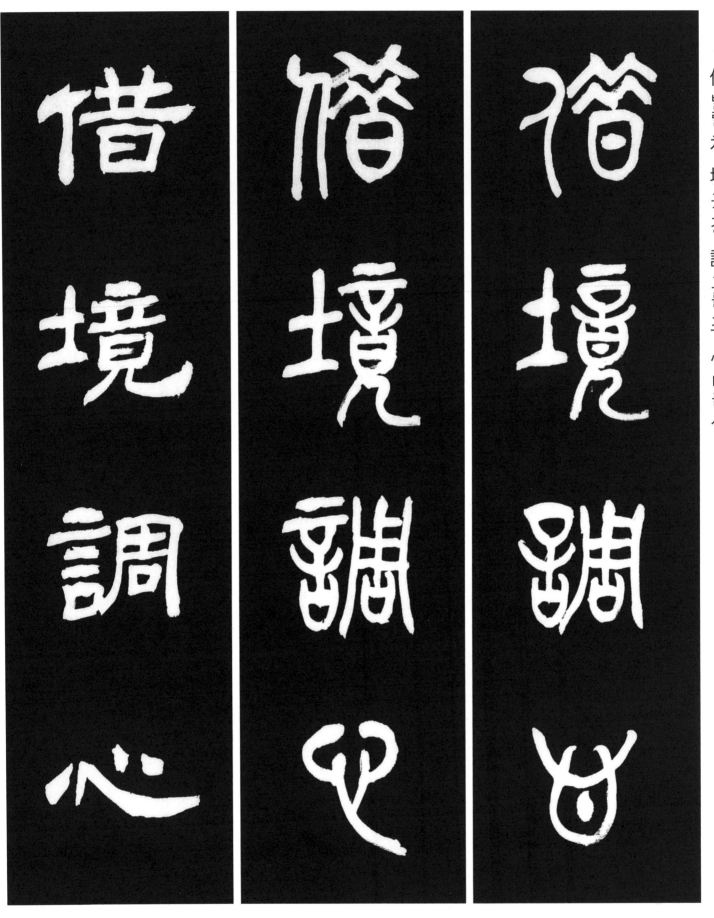

249 借境調心 경치를 빌어서 마음을 고름.

[原文] 徜徉於山林泉石之間　而塵心漸息、夷猶於詩書圖　畫之内　而俗氣漸消　故　君子雖不玩物喪志　亦常借境調心

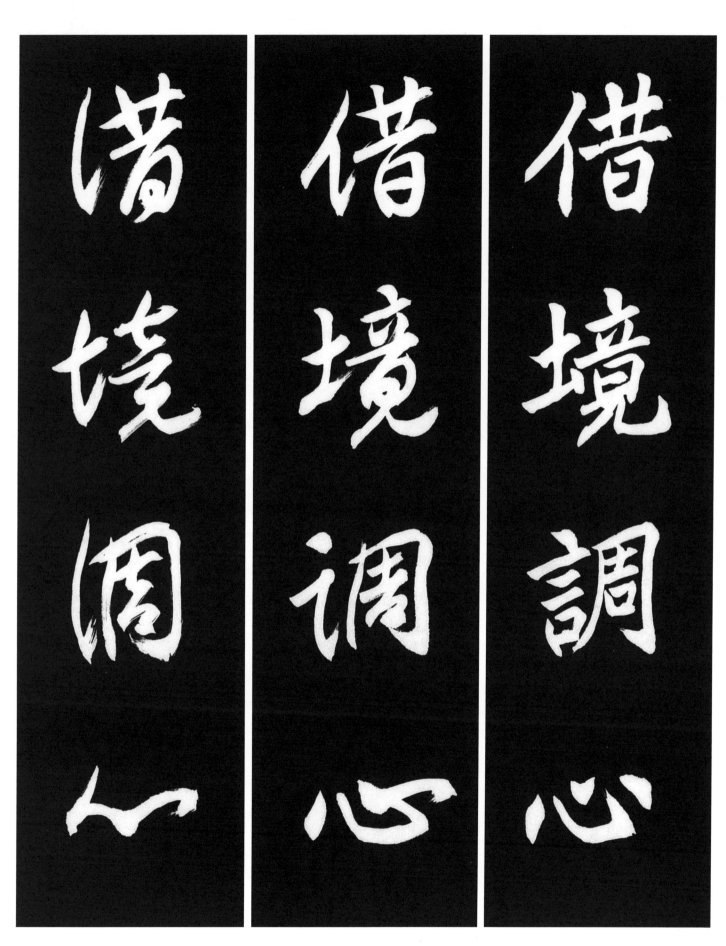

[解釋] 산의 숲, 샘과 바위 사이를 거닐면 속세의 더러운 마음이 점점 사라지고 시, 서와 그림을 감상하노라면 속된 기운이 점점 사라진다. 그러므로 군자는 사물을 완상하는데 마음을 빼앗기지 말아야 하나 또한 풍아한 경지를 빌어서 마음을 조화시켜야 한다.

出典 〈菜根譚 後集〉

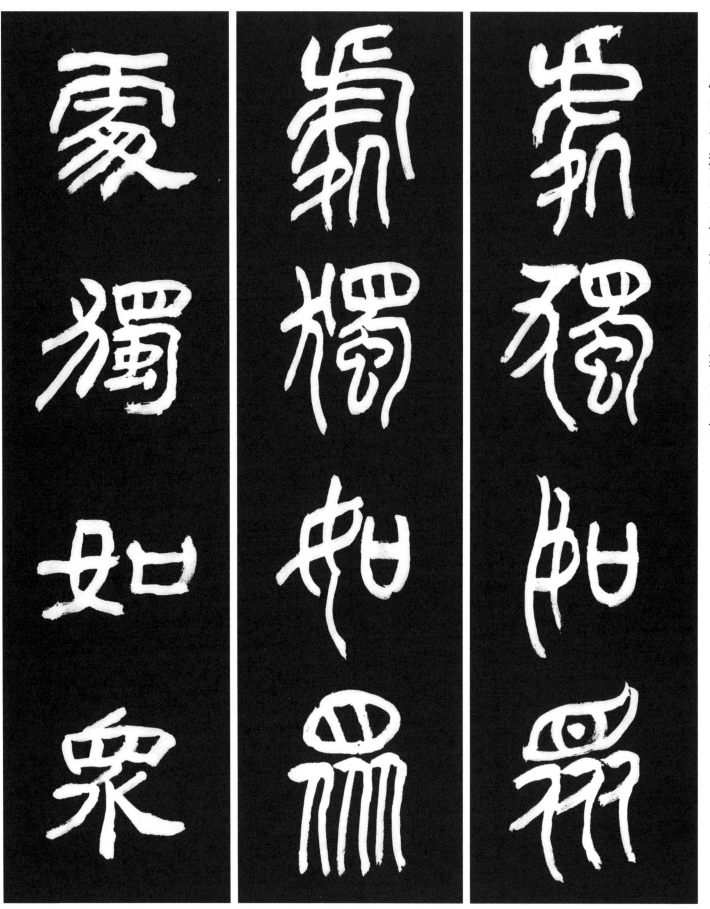

250　處獨如衆 홀로 있어도 뭇사람과 있는 것 같이 하다.

[原文] 當正身心　表裏如一　處幽如顯　處獨如衆　使此心　如靑天白日　人得而見之

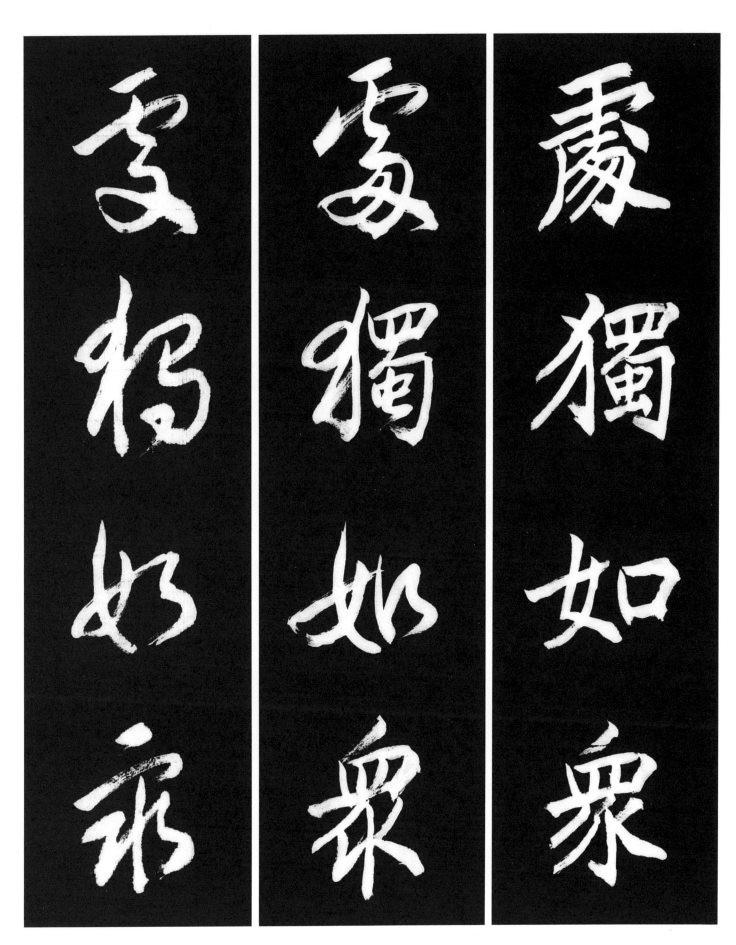

[解釋] 마땅히 몸과 마음을 바르게 하여 겉과 속이 한결같도록 하여, 깊은 속에 처해도 드러난 곳에 있는 듯하고 홀로 있는 곳에 처해 있어도 여럿이 있는 듯이 하여, 이 마음으로 하여금 푸른 하늘의 밝은 해같이 하여 남들이 나를 볼 수 있도록 해야 한다.

出典 〈擊蒙要訣 持身章〉

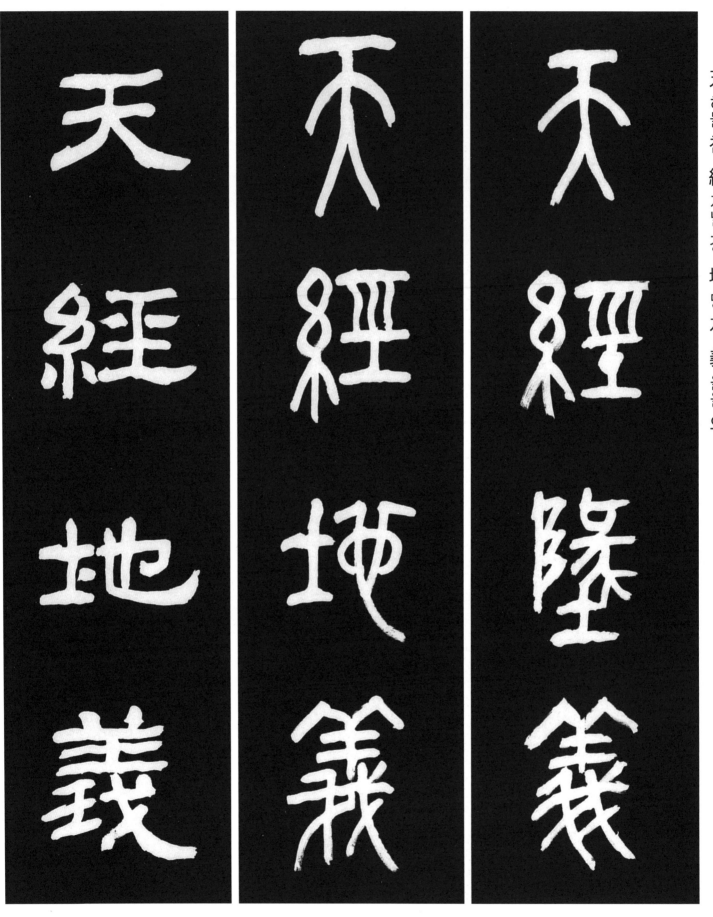

251 天經地義 하늘과 땅의 섭리와 의리

[原文] 曾子曰 甚哉 孝之大也 子曰 夫孝 天之經也 地之義也 民之行也

[解釋] 증자가 계속 듣고 나서 감탄하며 말하였다. "선생님 훌륭하십니다. 효의 위대함이란" 이에 공자께서 계속 말씀하셨다. "효의 위대함이란 하늘의 원리와 땅의 의리이며 사람이 살아 가면서 행하여야할 근본이다." 出典〈孝經 三才章〉

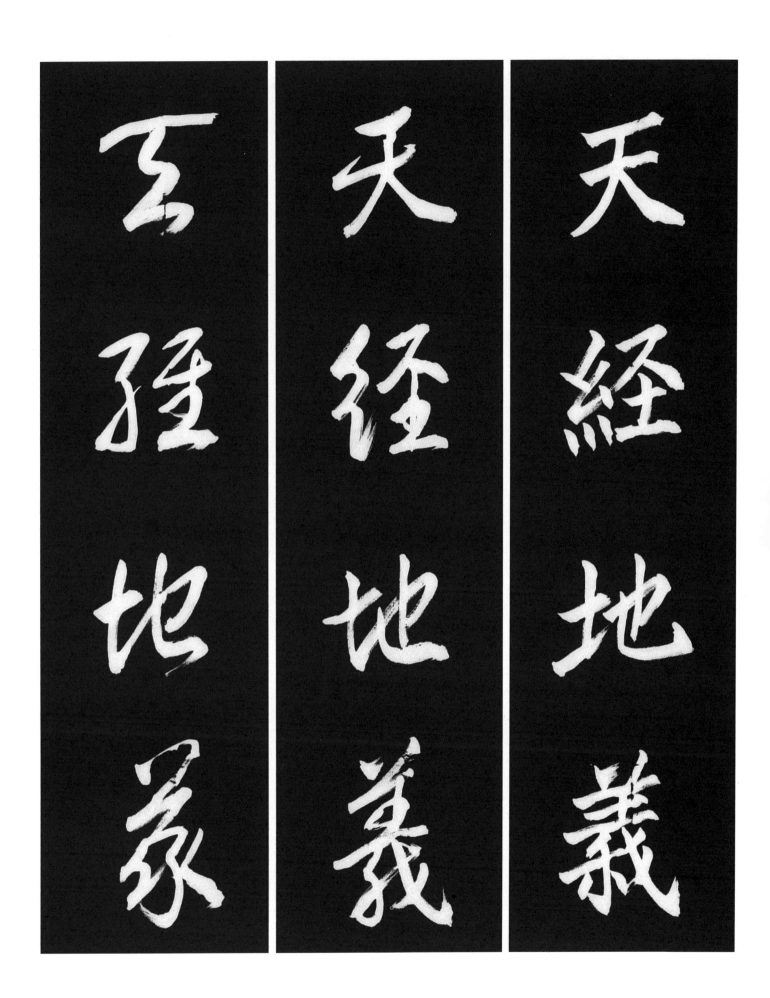

天經地義
天經地義
互subst地象

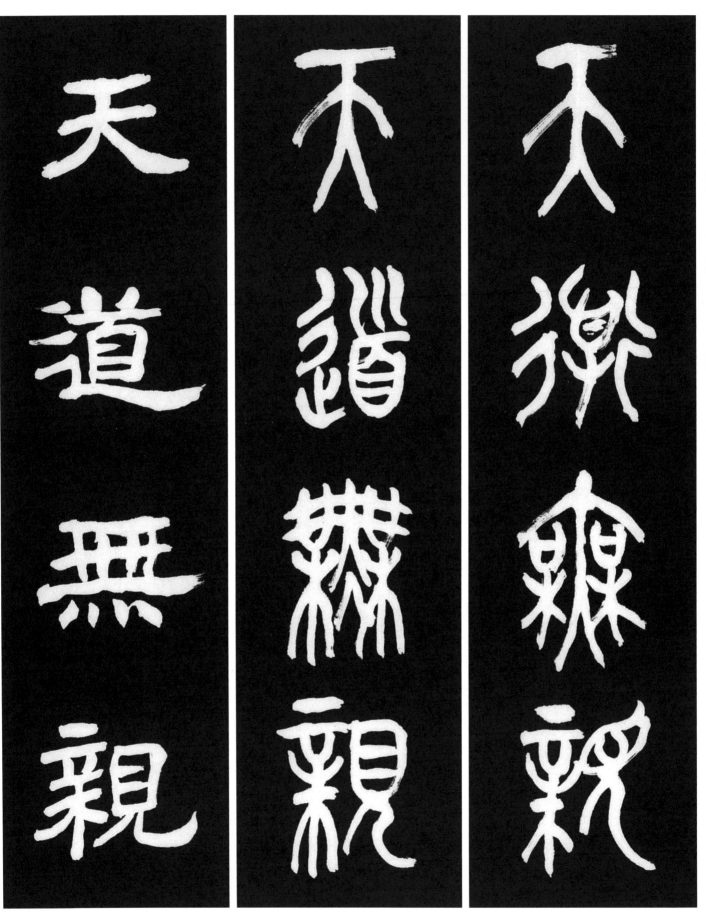

252 **天道無親** 하늘의 도(道)는 공평하여 사사로움이 없다.

[原文] 天道無親 常與善人
[解釋] 하늘의 도는 편애함이 없으면서도 늘 좋은 사람과 더불어 한다.
出典〈老子 第79章〉

天道無親

天道無親

王弗尝视

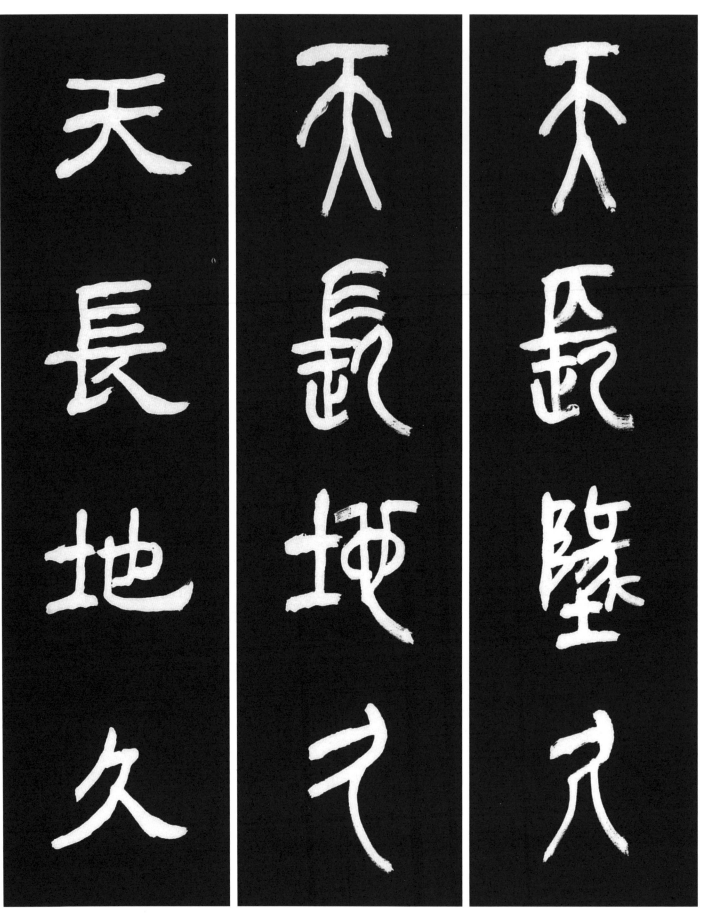

253 天長地久 하늘과 땅은 영원하다.

[原文] 天長地久 天地所以能長且久者 以其不自生
[解釋] 하늘과 땅은 영원하다. 천지가 영원히 변치 않는 것은 자생(自生)하지 않기 때문이다.
出典〈道德經 第7章〉

天長地久

天長地久

天長地久

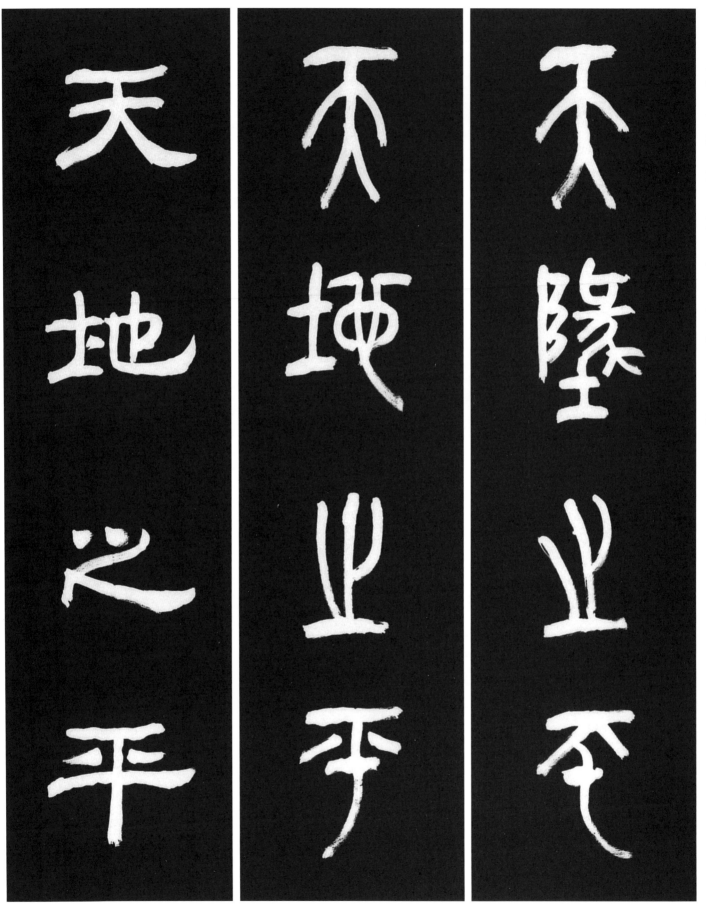

254 天地之平 천지가 공평한 것.

[原文] 夫恬惔寂漠 虛無無爲 此天地之平 而道德之質也
[解釋] 염담적막(恬惔寂漠)과 허무무위(虛無無爲)는 천지의 공평(公平)한 것이고 도덕의 실질이다.

出典 〈莊子 刻意篇〉

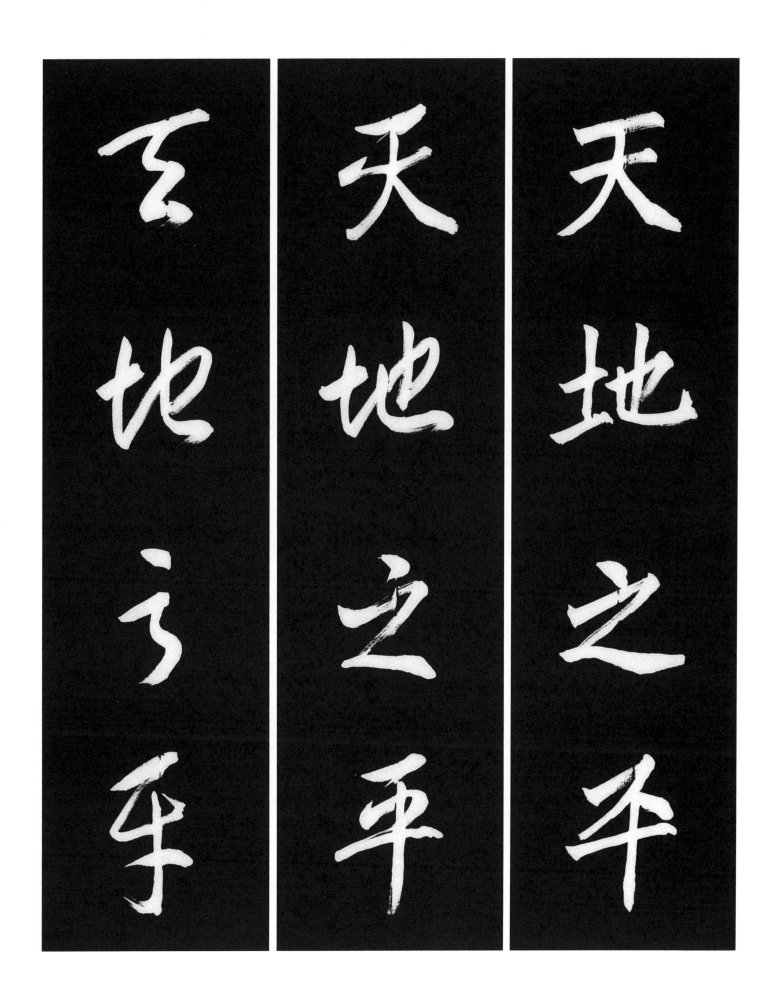

天地之平

天地之平

天地之平

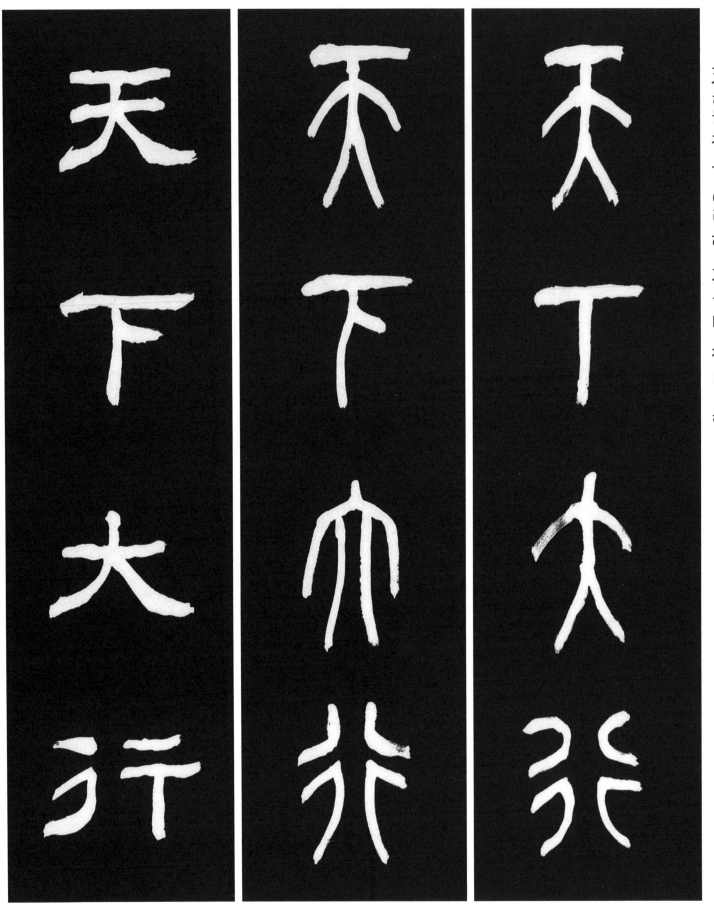

255 天下大行 천하에 크게 행한다.

[原文] 朱子曰 姤是不好底卦 然天地相遇 品物咸章 剛遇中正 天下大行 却又甚好
[解釋] 주자가 말씀하셨다. "구괘 (姤卦)는 좋지 않은 괘(卦)이나 천지가 서로 만나 만물이 모두 아름답고 굳셈이 중정(中正)을 만나 천하에 크게 행해 지리니 매우 좋다." 出典〈周易 姤卦〉

天下大行

天下大行

天下大行

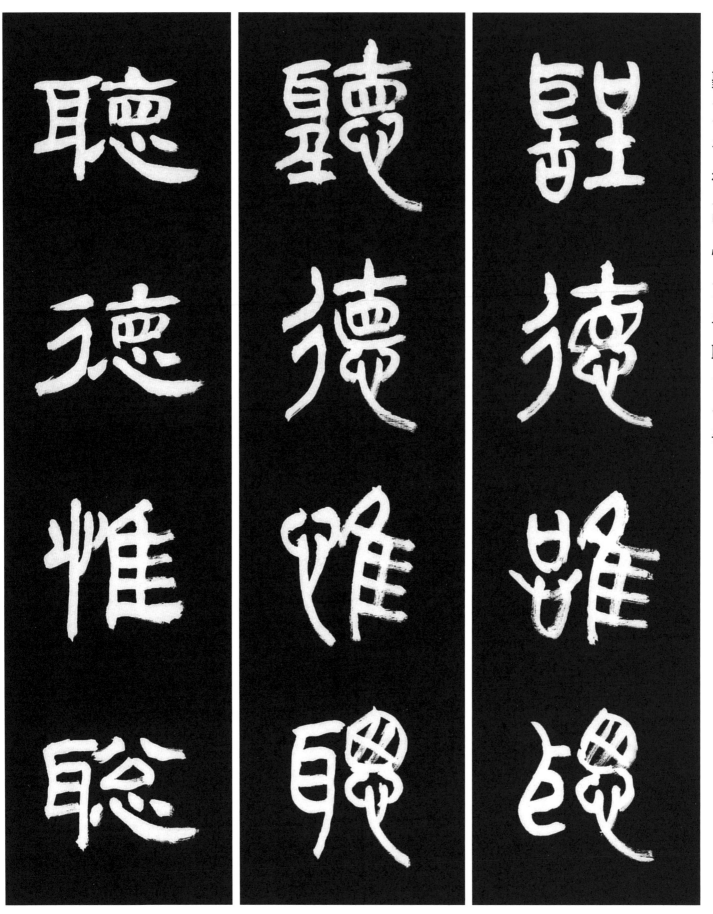

256 聽德惟聰 덕 (德)있는 사람의 말을 경청하라.

[原文] 奉先思孝 接下思恭 視遠惟明 聽德惟聰
[解釋] 부모님을 받들때는 효를 생각하고 아랫사람을 접할때는 공손함을 생각하라. 멀리 내다보고 밝게 생각하며 덕 있는 사람
의 말을 경청하라. 出典 〈書經 商書 太甲篇上〉

聽德惟聰

聽德惟聰

祝逮性碌

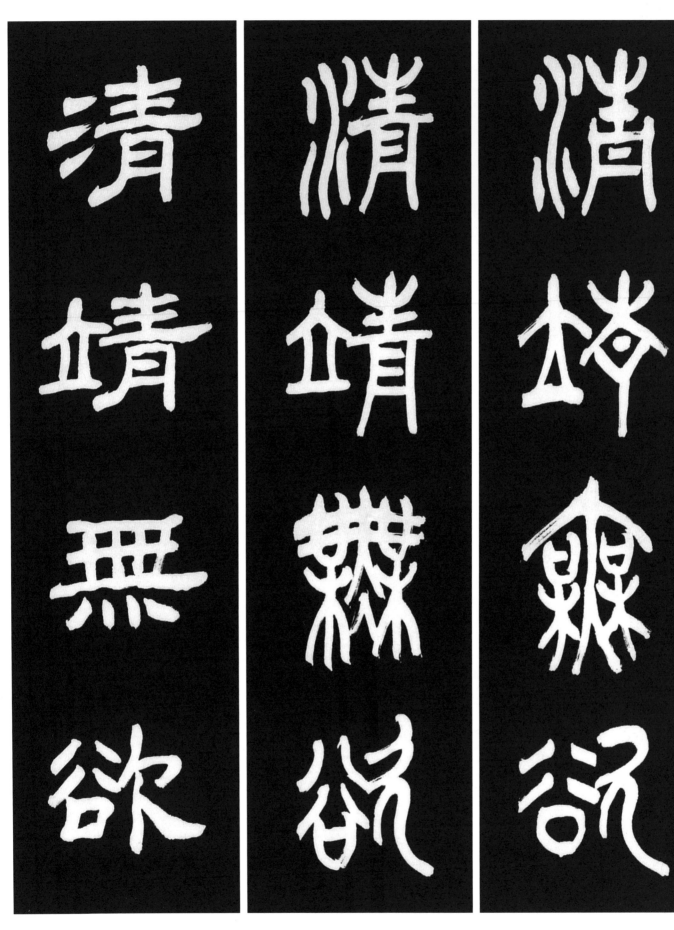

257 淸靖無欲 마음이 맑고 편안하여 욕심이 없다.

[原文] 事佛在於淸靖無欲　慈矜爲心
[解釋] 부처를 섬기는 마음이 맑고 편안하여 욕심이 없고 자비심을 으뜸으로 여긴다.
出典〈高僧傳 竺佛圖澄傳〉

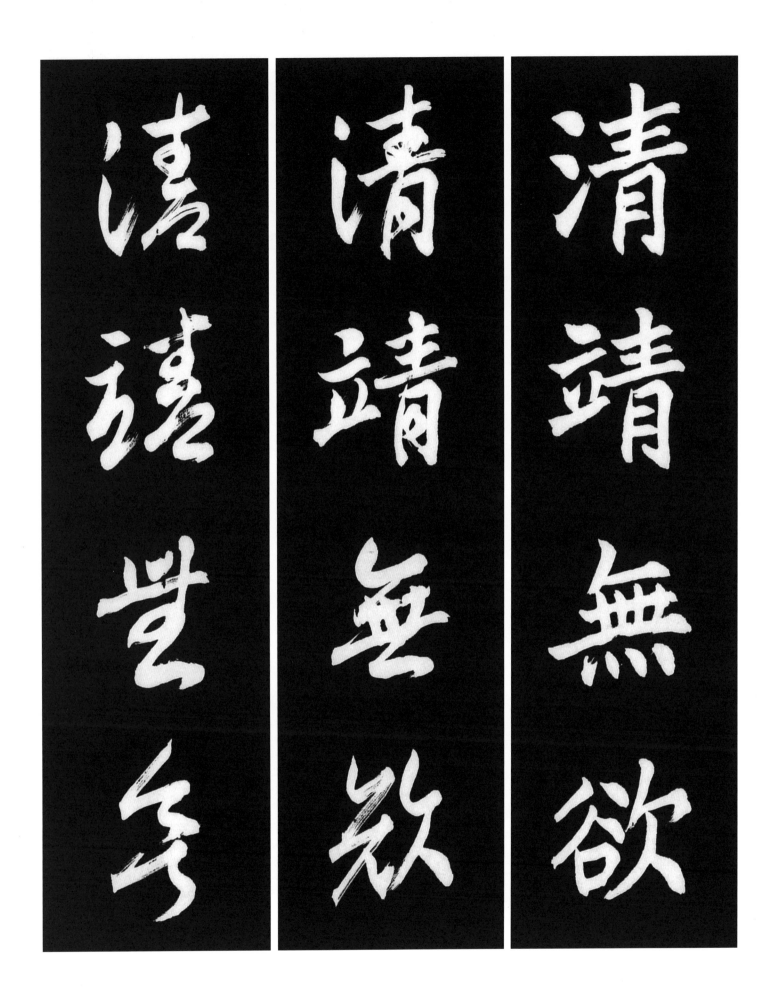

清靖無欲

清靖無欲

清靖豈弟

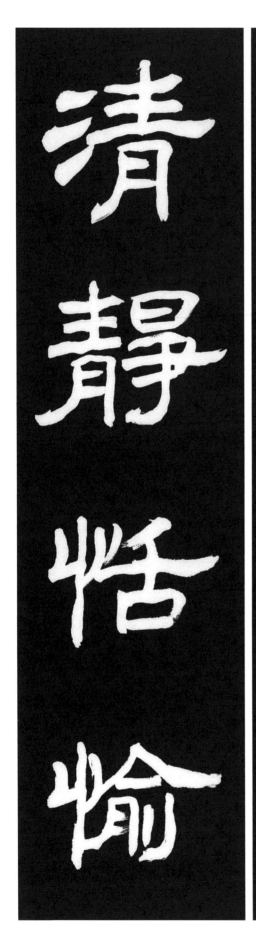
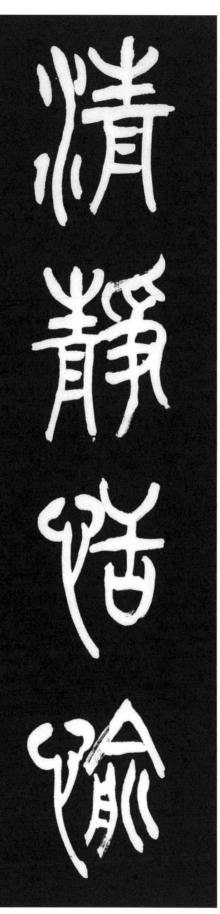
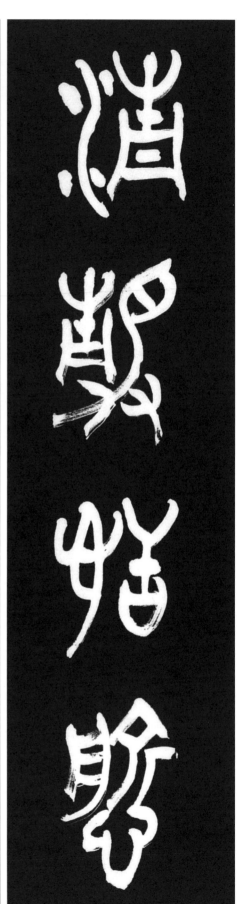

清 맑을 청 靜 고요 정 恬 편안할 념(염) 愉 기쁠 유

258 淸靜恬愉 마음이 맑고 깨끗하고 편안하고 즐거운 것.

[原文] 淸靜恬愉 人之性也 儀表規矩 事之制也
[解釋] 마음이 맑고 깨끗하고 편안하고 즐거운 것이 사람의 본성이고 모범과 규준은 일을 절제하는 것이다.

◆註- •儀表規矩(의표규구): 본보기와 규칙(規則) 규준(規準)이 되는것. 出典〈淮南子 人間訓篇〉

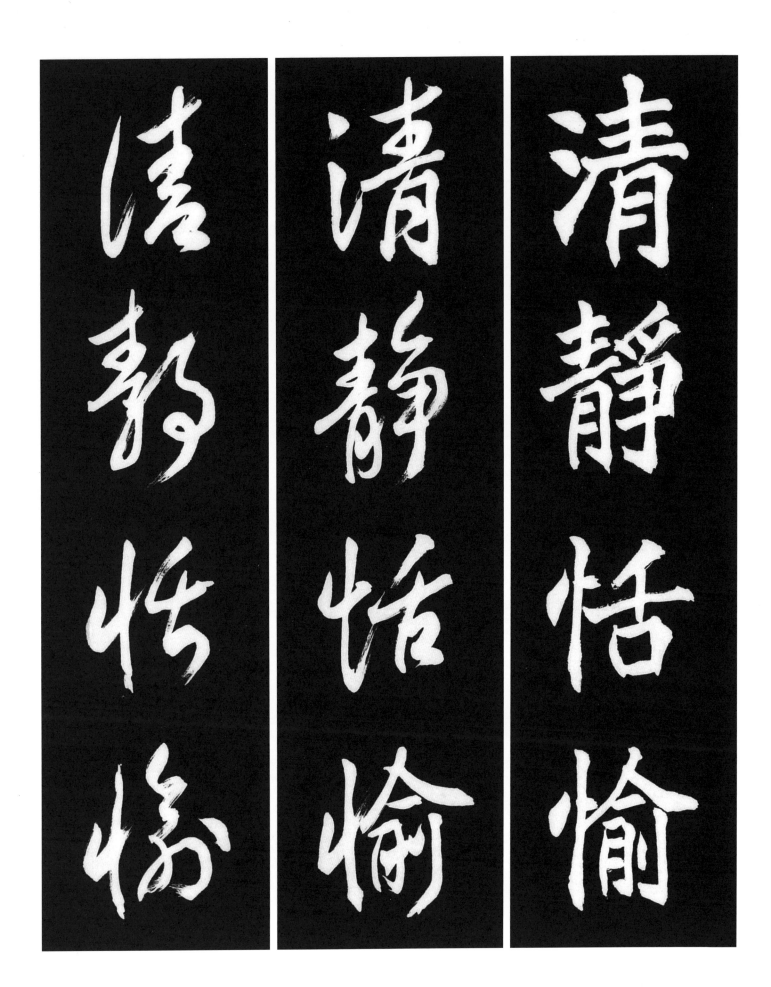

清静恬愉
清静恬愉
清静恬愉

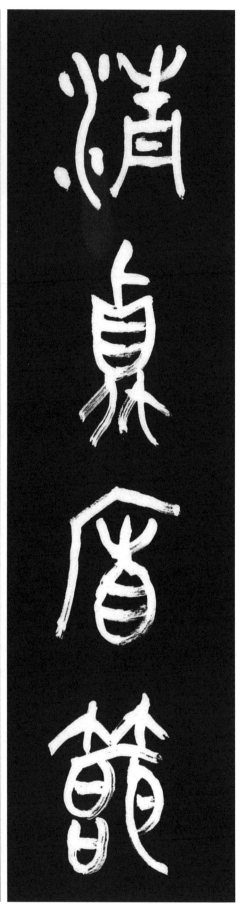

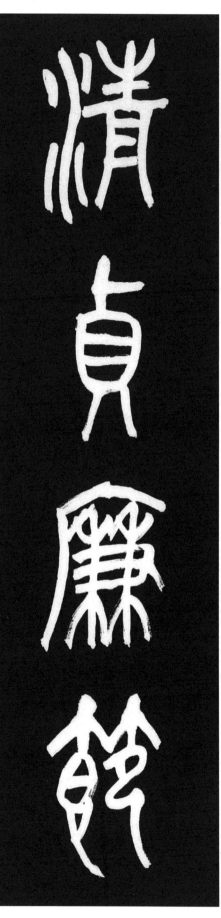

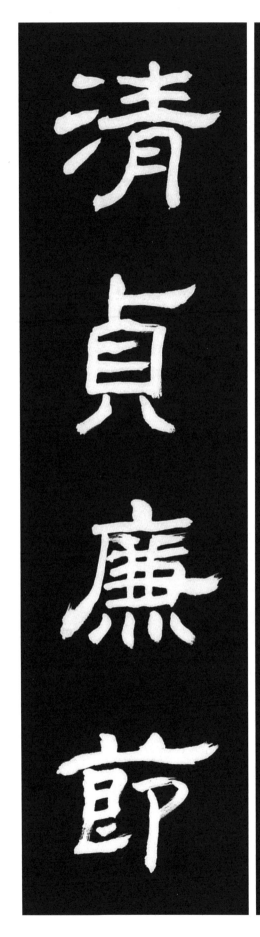

259 淸貞廉節 맑고 곧고 염치가 있고 절개가 있다.

[原文] 其婦德者 淸貞廉節 守分整齋 行止有恥 動靜有法 此爲婦德也
[解釋] 그 부덕(婦德)이라는 것은 맑고 곧고 염치가 있고 절개가 있어 분수를 지키고 몸가짐을 바르게 하며, 행동거지(行動擧止)에 수줍음이 있고 동정(動靜)에 법도가 있으니, 이것이 부덕이 되는 것이다.　出典〈明心寶鑑 婦行篇〉

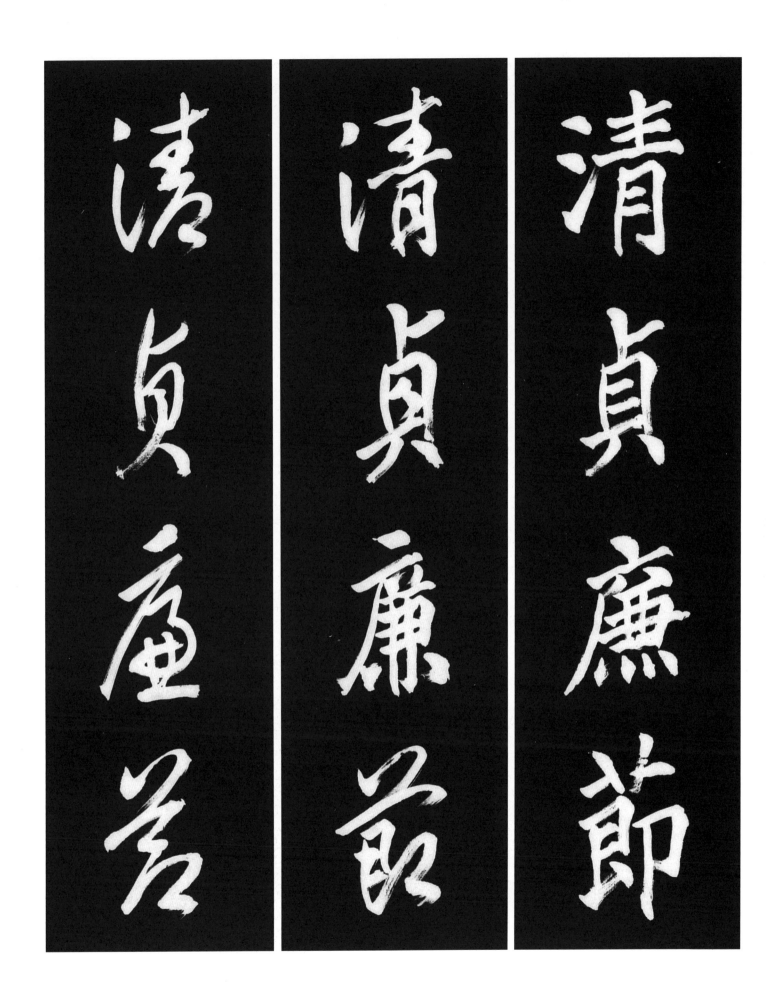

清貞廉節

清貞廉茛

清貞庵茛

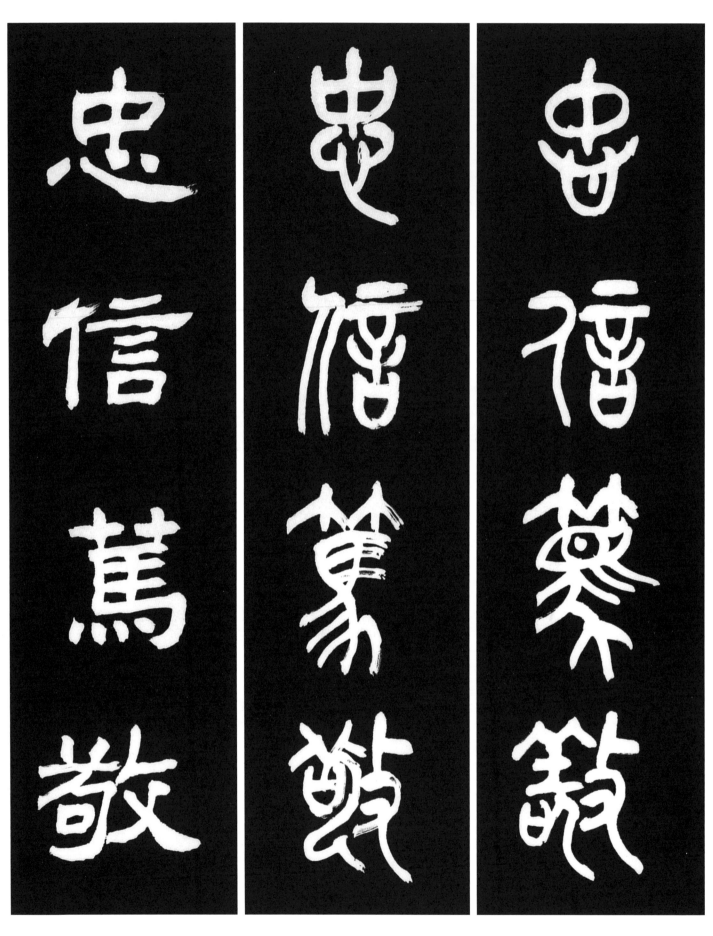

260　**忠信篤敬** 진실하고 신의가 있으며 후덕스럽고 신중하다.

[原文] 子張問行　子曰 "言忠信　行篤敬　雖蠻貊之邦行矣　言不忠信　行不篤敬　雖州里　行乎哉　立則見其參於前也　在輿則見其倚於衡也　夫　然後行" 子張書諸紳

[解釋] 자장이 어떻게 처세하면 세상에서 뜻을 펼칠 수 있는가에 대하여 여쭙자, 공자께서 말씀하셨다. "말이 진실되고 미더우며

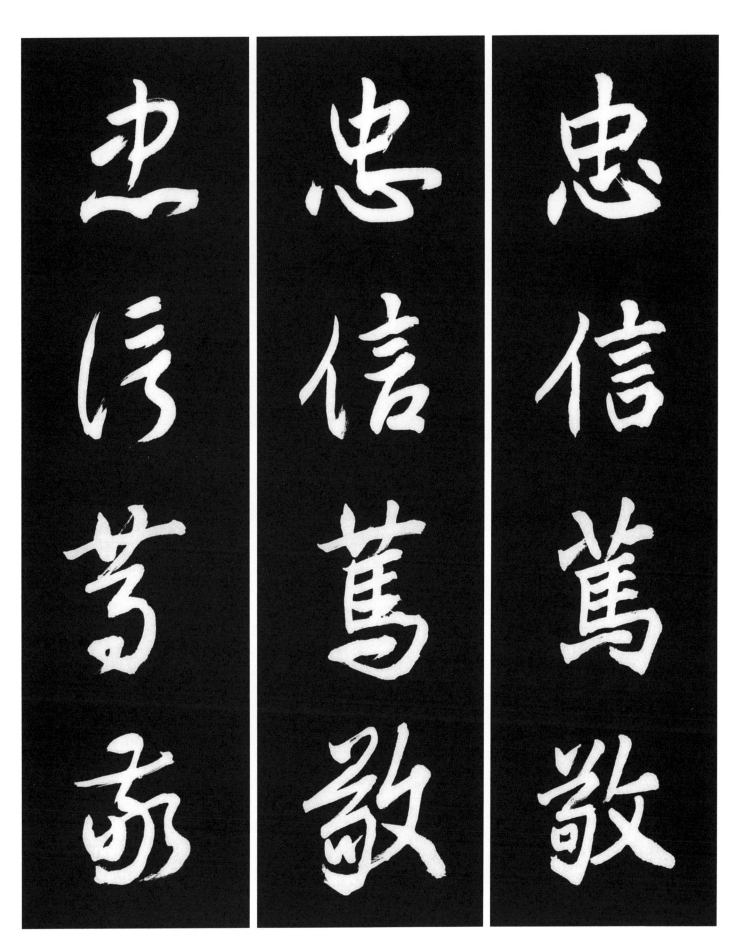

忠信篤敬　忠信篤敬　忠信篤敬

행동이 독실하고 공경스러우면, 비록 오랑캐의 나라에서라도 뜻을 펼칠 수 있다. 그러나 말이 진실되고 미덥지 않으며 행실이 독실하고 후덥스럽지 않으면, 비록 향리에선들 뜻을 펼칠 수 있겠는가? 서 있을 때는 그러한 덕목이 눈앞에 늘어서 있는 듯하고, 수레에 타고 있을 때는 그것들이 멍에에 기대어 있는 듯이 눈에 보인 다음에야 세상에 통할 것이다." 자장이 예복의 띠에 이 말씀을 적어 두었다.

◆註- ·蠻貊(만맥): 남방의 오랑캐와 북방의 오랑캐 ·의어형(倚於衡): 멍에[衡] 에 기대다[倚]　出典〈論語 衛靈公篇〉

531

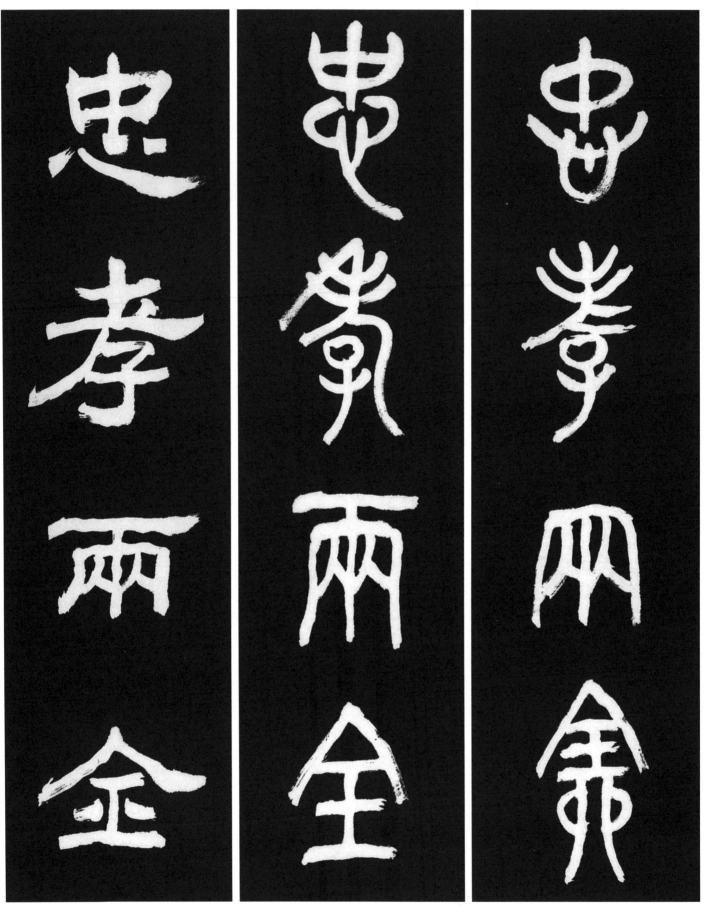

261　忠孝兩全 충성과 효도를 다같이 온전하게 하다.

[原文] 將軍欽純謂子盤屈日 "爲臣莫若忠 爲子莫若孝 見危致命 忠孝兩全"
[解釋] 장군 흠순(欽純)이 아들 반굴(盤屈)에게 말하기를 "신하 된 자로서는 충성만한 것이 없고 자식으로서는 효도만한 것이 없다. 위태로움을 보고 목숨을 바친다면 충과 효 두 가지를 모두 갖추게 된다." 出曲〈三國史記〉

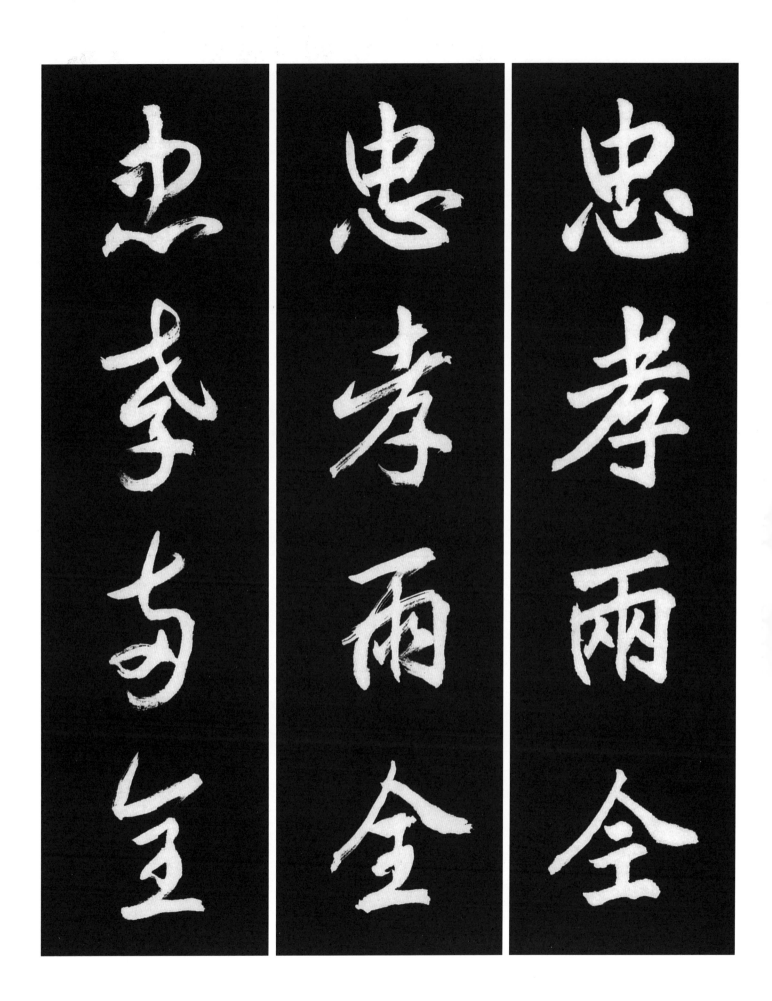

忠孝兩全

忠孝兩全

忠孝雙全

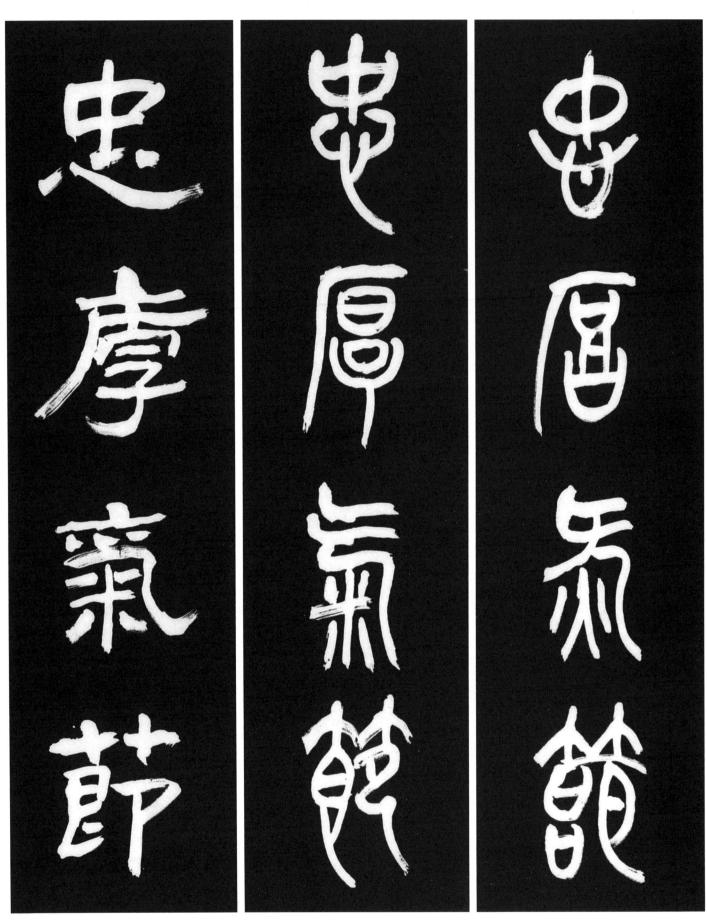

262　忠厚氣節 충직하고 순후하며, 기개와 절조가 있다.

[原文] 必須講明禮學 以盡尊上敬長之道 苟如是 則忠厚氣節 兩得之矣
[解釋] 반드시 예에 관한 학문을 암송해서 웃사람을 높이고 어른을 공경 하는 도리를 다할 것이다. 진실로 이와 같이 하면 충직
하고 순후한 것과 기개와 절조의 두 가지를 다 할 수 있을 것이다.　出典〈栗谷集〉

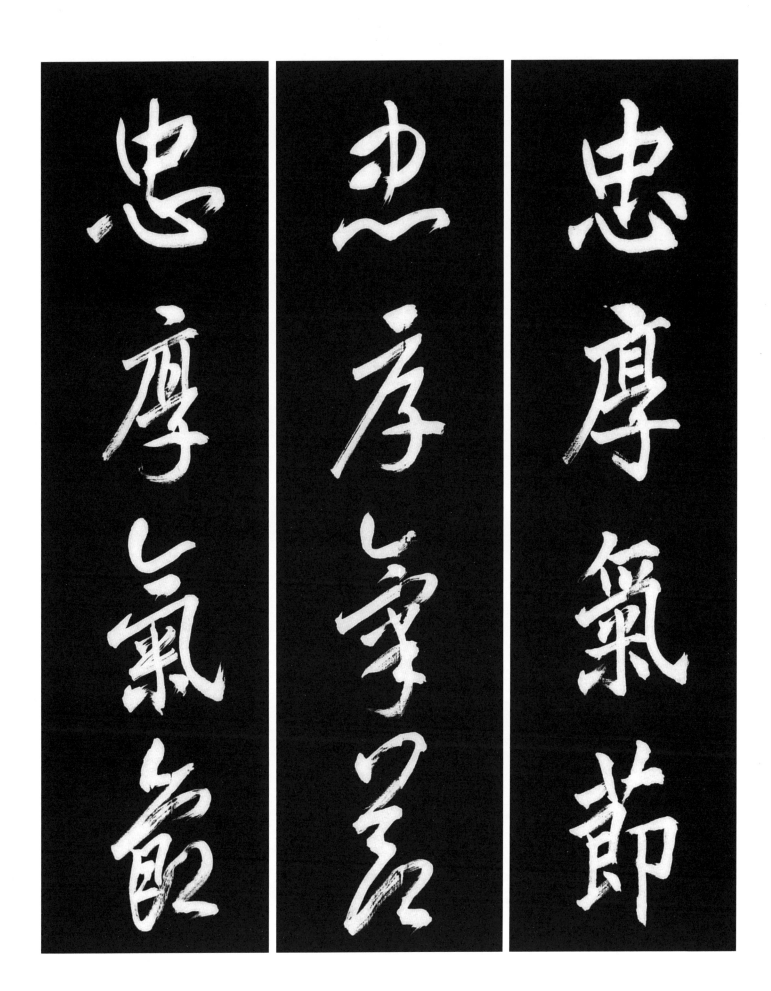

忠厚氣節

忠厚字義

忠厚氣節郎

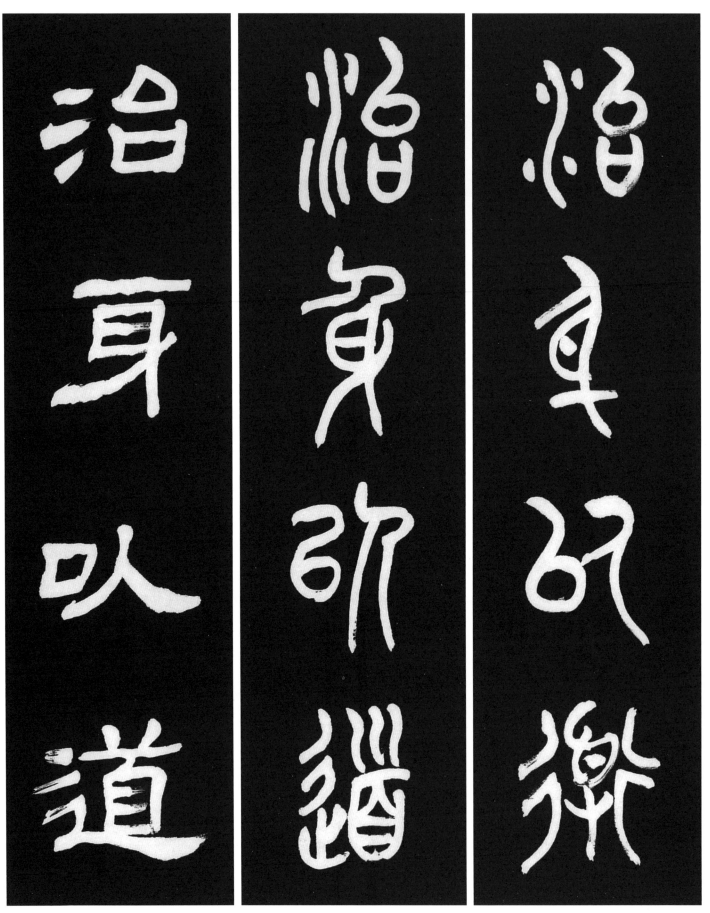

263　治身以道 몸을 다스림에 있어서는 올바른 도리로 한다.

[原文] 治身以道　正家以禮
[解釋] 몸을 다스림에 있어서는 올바른 도리로 하고 가정을 바로 잡음에 있어서는 예로써 한다.

出典〈栗谷集〉

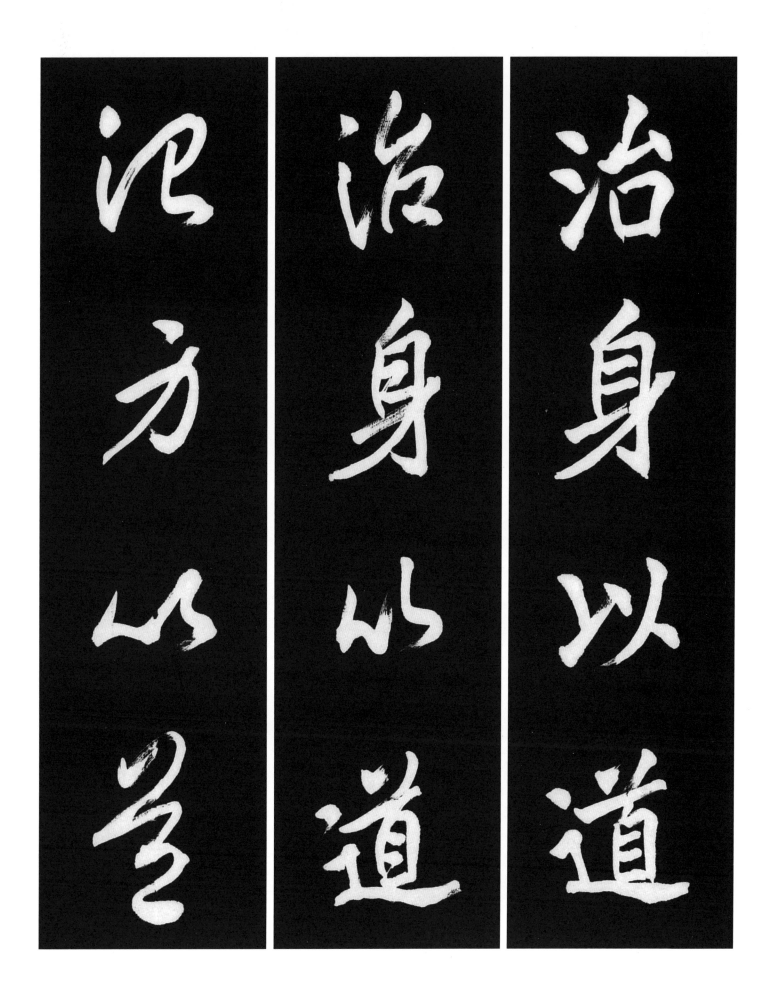

治身以道

治身以道

沱方以□□

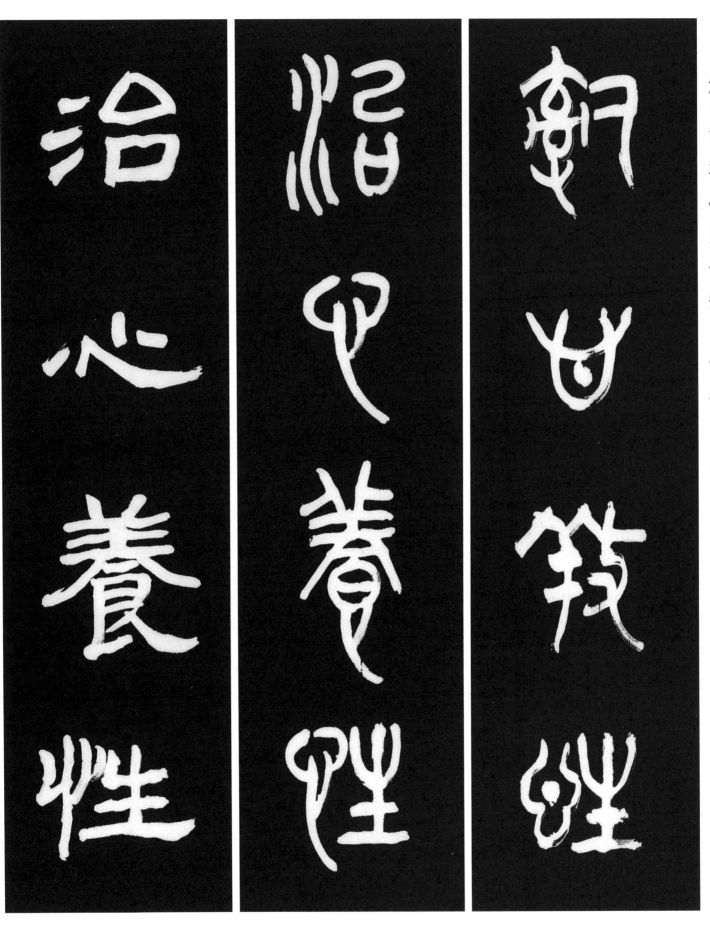

264 治心養性 마음을 다스리고 인성을 기르다.

[原文] 呂正獻公 自少講學 即以治心養性 爲本
[解釋] 여정헌공(呂正獻公)은 유년부터 학문에 전념하되 마음을 다스리고 인성을 기르는 것을 근본으로 삼았다.
出典〈小學 善行篇〉

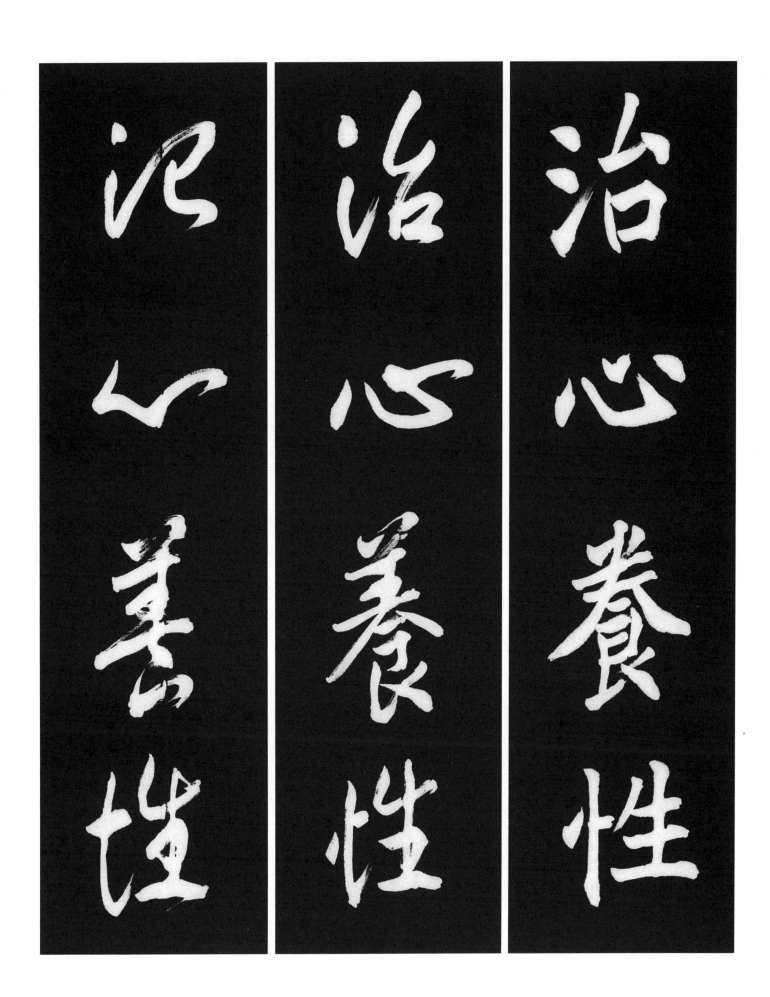

治心養性

治心養性

治心養性

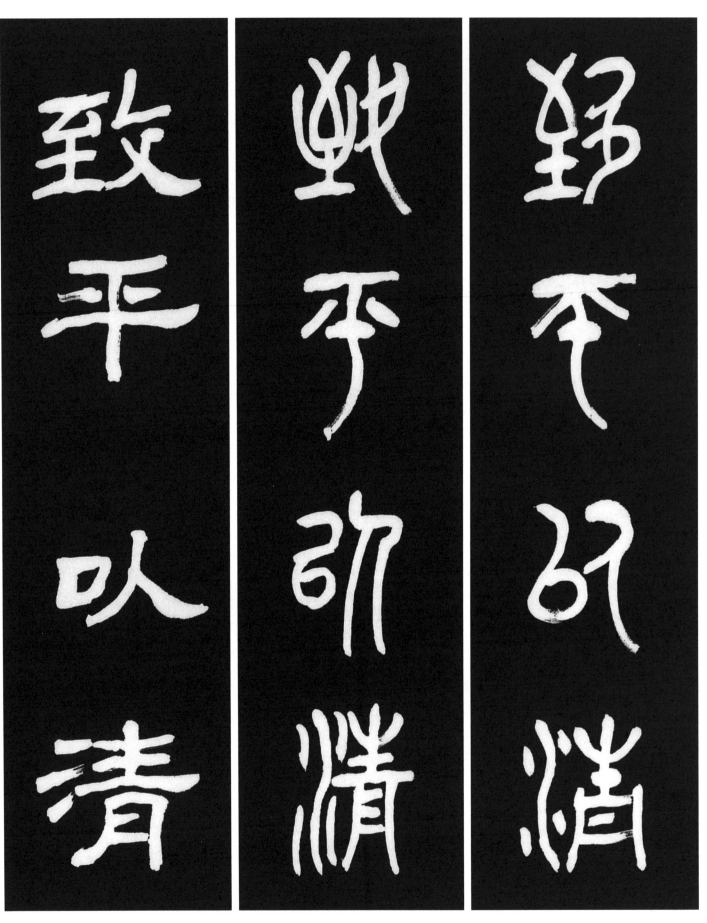

265 致平以淸 평평함에 이루기를 맑게 한다.

[原文] 致平以淸 則民得其所 而天下寧
[解釋] 평평함에 이루기를 맑게 한다면 즉 모든 사람들이 제 자리를 얻어서 천하가 평안하게 될것이다.

出典〈古書 六韜三略 下卷〉

致平以清

致平以清

致手以清

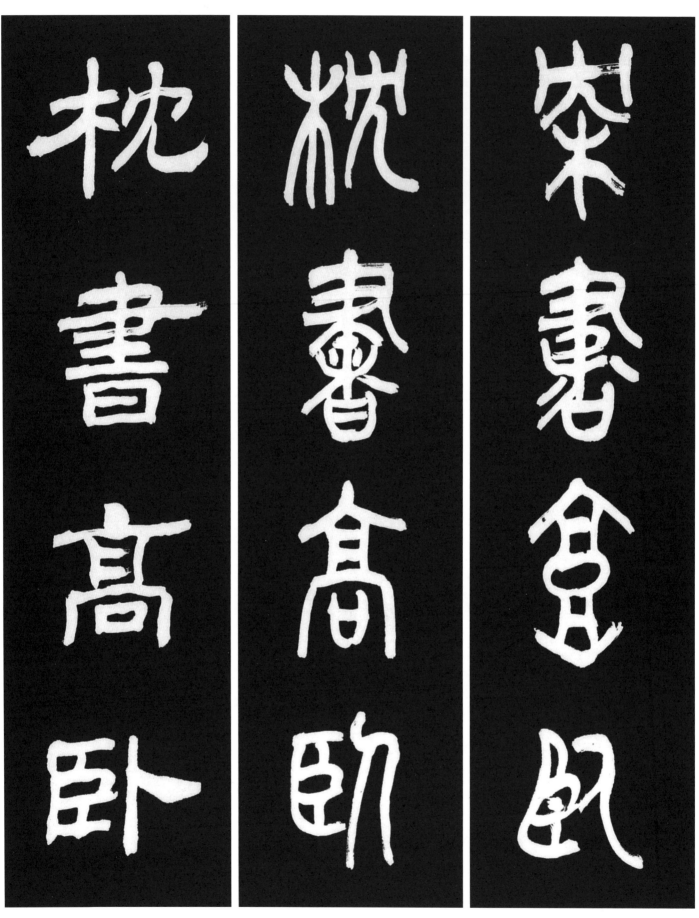

266 枕書高臥 책을 높이 베고 눕다.

[原文] 松間邊 携杖獨行 立處 雲生破衲 竹窓下 枕書高臥 覺時 月侵寒氈

[解釋] 소나무 우거진 물가 골짜기에 홀로 지팡이 짚고 거닐다 문득 서니 낡은 누비옷에서 구름이 일고, 죽림(竹林) 무성한 창가에 책을 베개삼아 누웠다 깨어나니 낡은 담요에 달빛이 비추네.

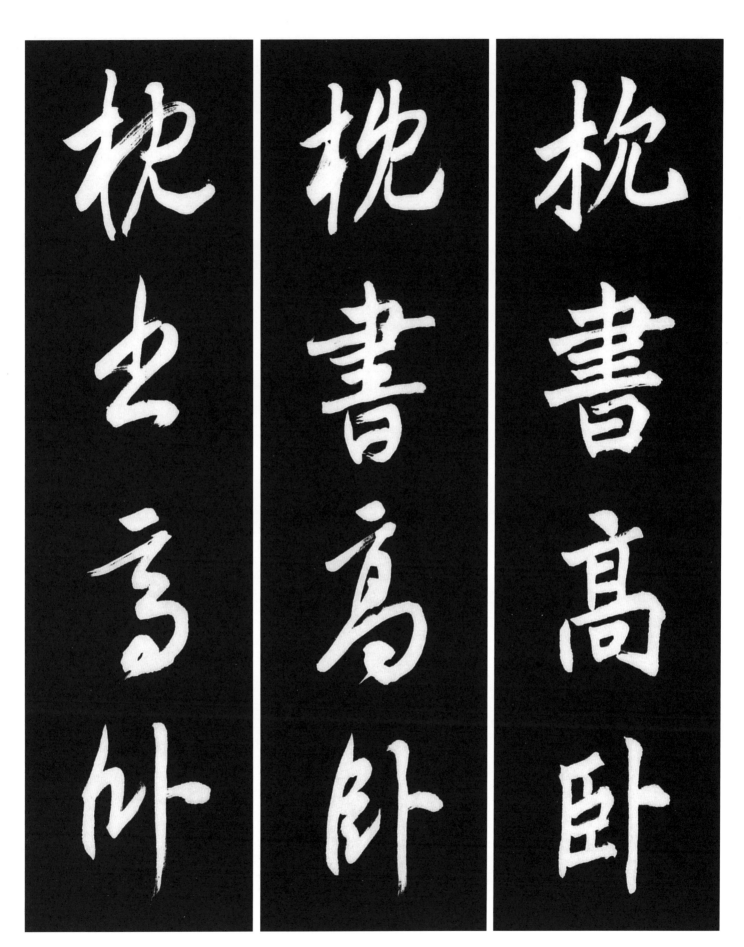

◆註- •松間(송간): 소나무가 울창한 계곡의 물가 •破衲(파납): 해저 너덜너덜한 옷 •高臥(고와) 편하게 눕다. •寒氈(한전): 낡고 초라한
담요.

出典〈菜根譚 後集〉

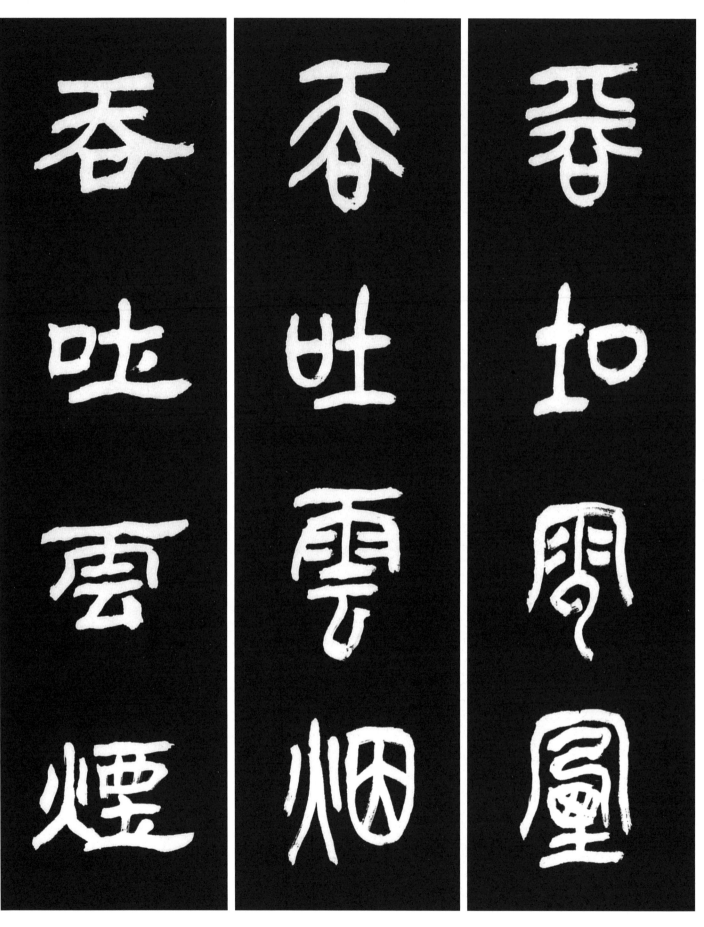

267 呑吐雲煙 푸른 산 맑은 물이 구름을 토하고 안개를 머금는다.

[原文] 簾櫳高敞　看靑山綠水　呑吐雲煙　識乾坤之自在　竹樹扶疎　任乳燕鳴鳩　送迎時序　知物我之兩忘

[解釋] 발을 걷어 올리고 창문을 활짝 열어 푸른 산과 맑은 물이 구름과 안개를 삼키고 토함을 보면, 천지의 자유자재(自由自在)함을 알게 되고, 대나무와 숲이 우거진 곳에서 새끼 친 제비와 우는 비둘기가 시절을 보내고 맞이하는 것을 보면, 물아(物我)를 다 잊게 됨을 알리라.

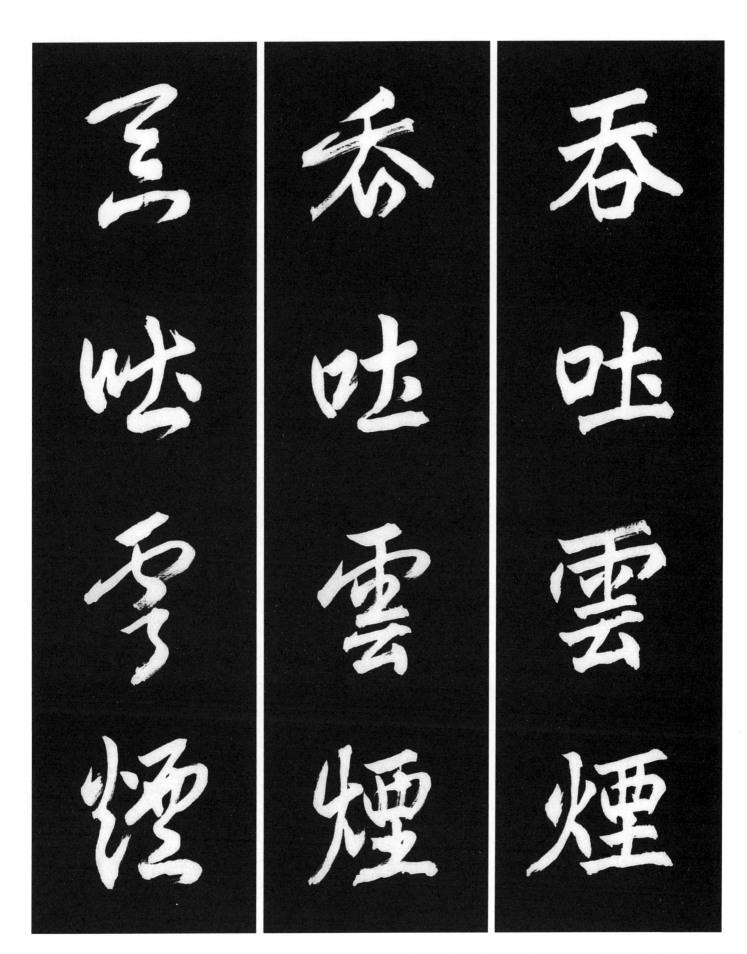

◆註− •簾櫳(염롱): 발이 드리워진 창문. 염(簾)은 발, 롱(櫳)은 창 •부소(扶疎): 나무의 가지와 잎이 사방으로 무성하게 뻗쳐 울창하다.
出典〈菜根譚 後集〉

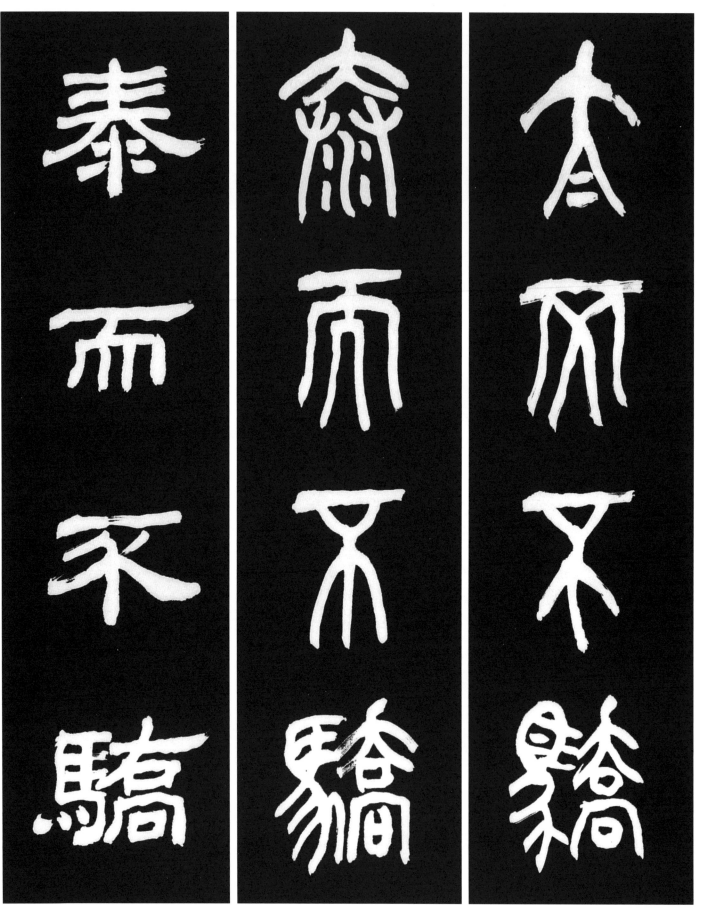

268 泰而不驕 태연(泰然)하되 교만하지 않다.

[原文] 子曰 君子泰而不驕 小人驕而不泰
[解釋] 공자가 말하기를 "군자는 태연하되 교만하지 아니하고 소인은 교만하지만 태연하지는 못하다."
出典〈論語 子路篇〉

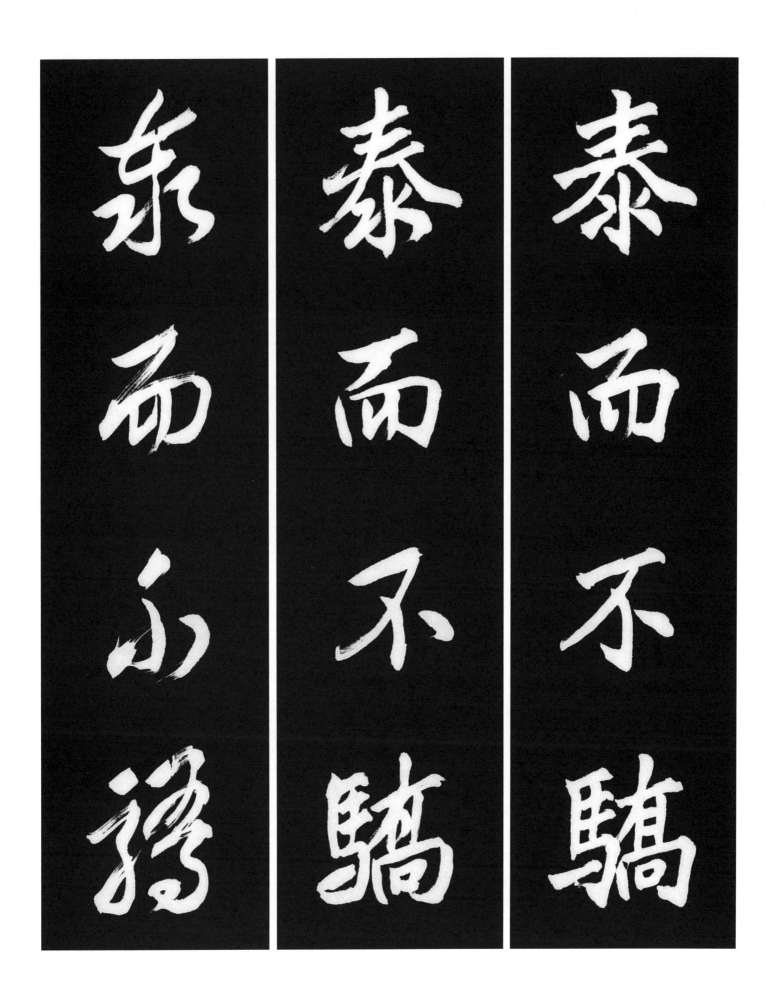

泰而不驕　泰而不驕　泰而不驕

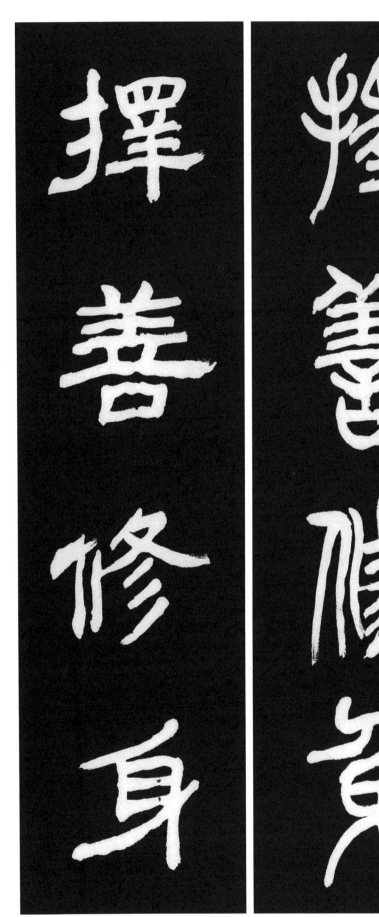
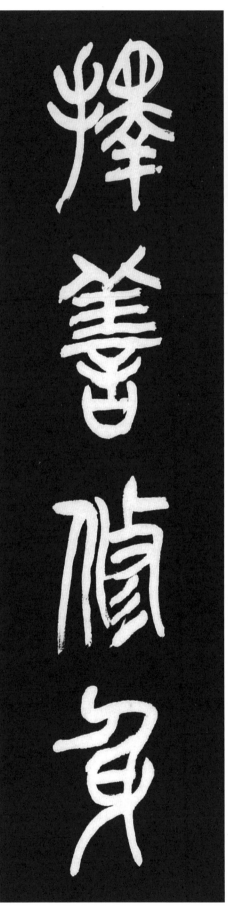
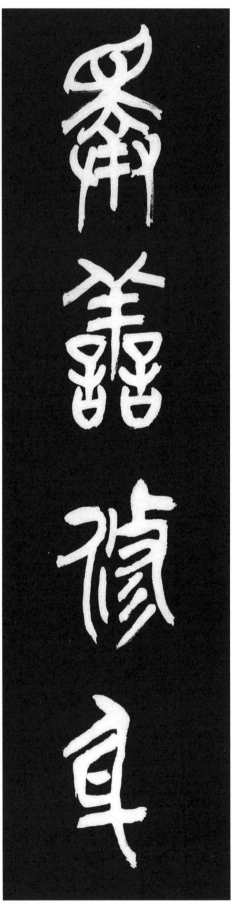

269 　擇善修身 선한 일을 가려 실천하여 자신을 수양하다.

[原文] 明道先生 言於朝日治天下 以正風俗得賢才 爲本 宜先禮命近侍賢儒及 百執事 悉心推訪 有德業充備足爲師表者 其次 有篤志好學材良行修者 延聘 敦遣 萃於京師 俾朝夕 相與講明正學 其道 必本於人倫 明乎物理 其教 自小學灑掃應對以往 修其孝悌忠信 周旋禮樂 其所以誘掖激勵漸摩 成就之道 皆有 節序 其要在於擇善修身 至於化成天下 自鄉人而可至於聖人之道

[解釋] 명도선생(明道先生)이 조정(朝廷)에 진언하였다. "천하를 다스릴때는 풍속을 바로 잡고 현명한 인재를 얻음을 근본으로 삼아야 한다. 우선 예를 갖추어 옆의 어진 선비와 백관들에게 명을 내려, 덕행과 학문을 두루 갖춰진 이들의 사표(師表)가 될 만한 사람을 정성을 다해 찾게 하소서.

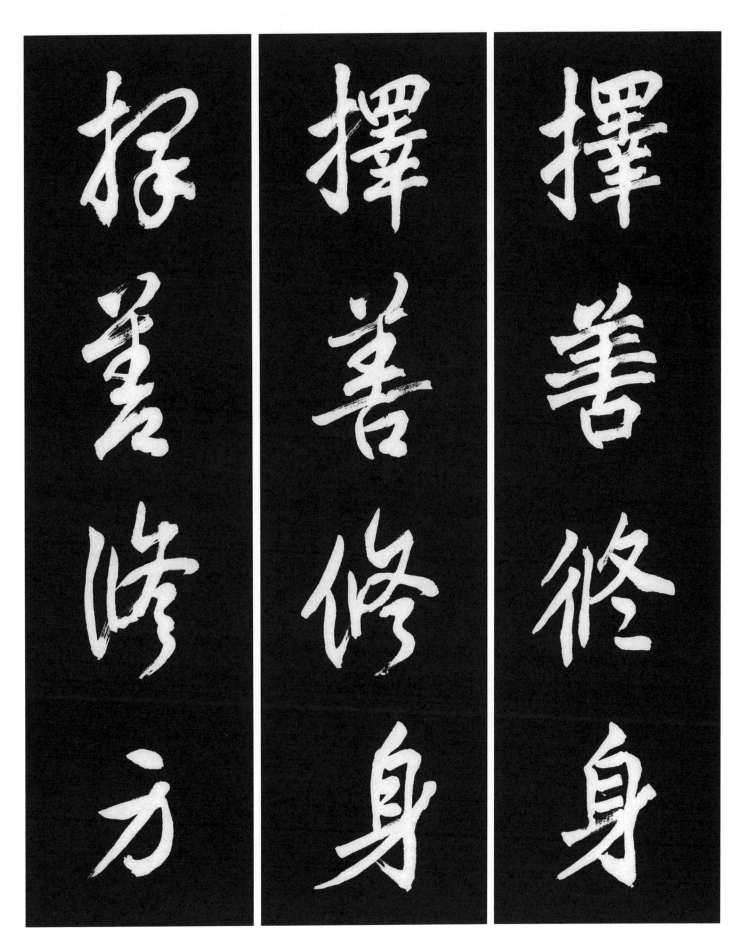

擇善修身

다음으로, 뜻이 돈독하고 학문을 좋아하며 자질이 뛰어나고 행실이 훌륭한 사람이 있으면 예를 갖추어 대우하고 경사(京師)로 모이도록하여, 그들이 경사에 모이면 조석으로 함께 올바른 학문을 강론하여 밝히도록 하소서. 그들이 강론에 할도리는 반듯이 인륜에 바탕을 두고 사물의 이치를 밝혀야 합니다. 그 가르침의 내용은 소학의 물뿌리고 쓸며 응대하고 대답하는데서 부터 시작하여 효(孝) 제(悌) 충(忠) 신(信)의 덕목을 수양하며 예(禮)와 악(樂)에 맞춰 행동해야 합니다. 배우는 사람들을 유도하고 격려하여 점차 이런 덕목이 갖추어지도록 하는데 모두 절차와 순서가 있습니다. 그요점은 선(善)한 일을 실천하고 자기 몸을 수양해 교화(敎化)가 천하에 이루도록 하는 것입니다. 그렇게 하면 시골 사람도 성인의 도(道)에 도달할수 있을 것입니다."

◆註- •百執事(백집사): 집사는 일을 맡아 보는 사람(여기서는 모든 관리를 지칭함) •周旋禮樂:(주선예악): 예(禮)와 악(樂) 맞게 행동한다. 出典〈小學 善行篇〉

549

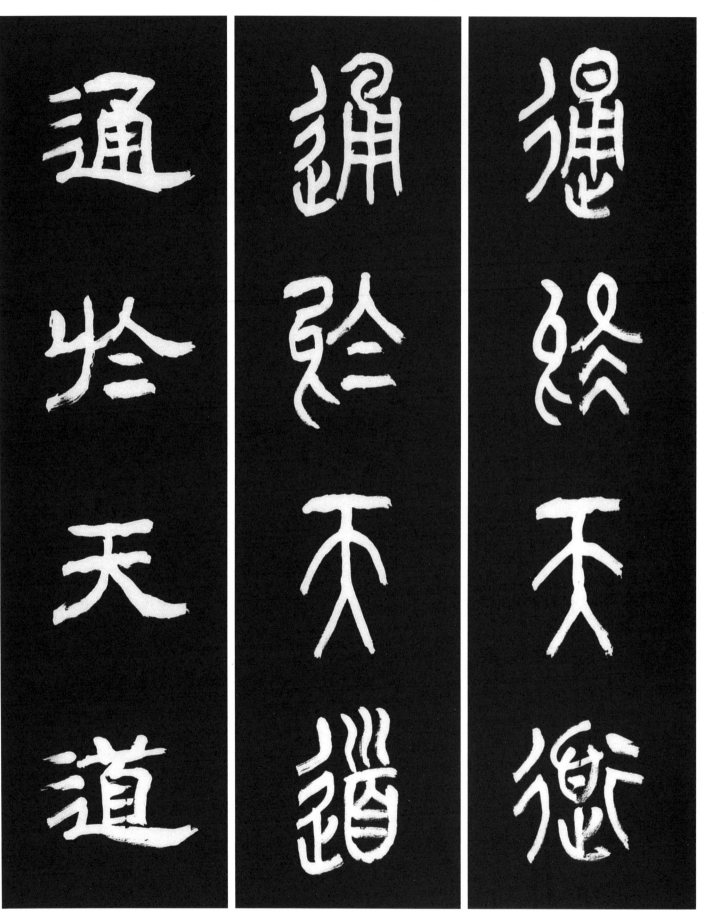

270 通於天道 하늘의 도(道)에 통하다.

[原文] 太一之精　通於天道　天道玄默　無容無則　大不可極　深不可測　尚與人化　知不能得

[解釋] 태일(太一)의 정(精)은 하늘의 도(道)에 통하고 천도(天道)는 조용하고 침묵해 무용무즉(無容無則)하며 그 크기는 끝이 없으며 깊이도 측정할수 없다. 오히려 사람과 더불어 조화하는데 지혜로는 능히 얻지 못한다. 　出典〈淮南子 主術訓篇〉

通松天道

通扵天道

通扵至号

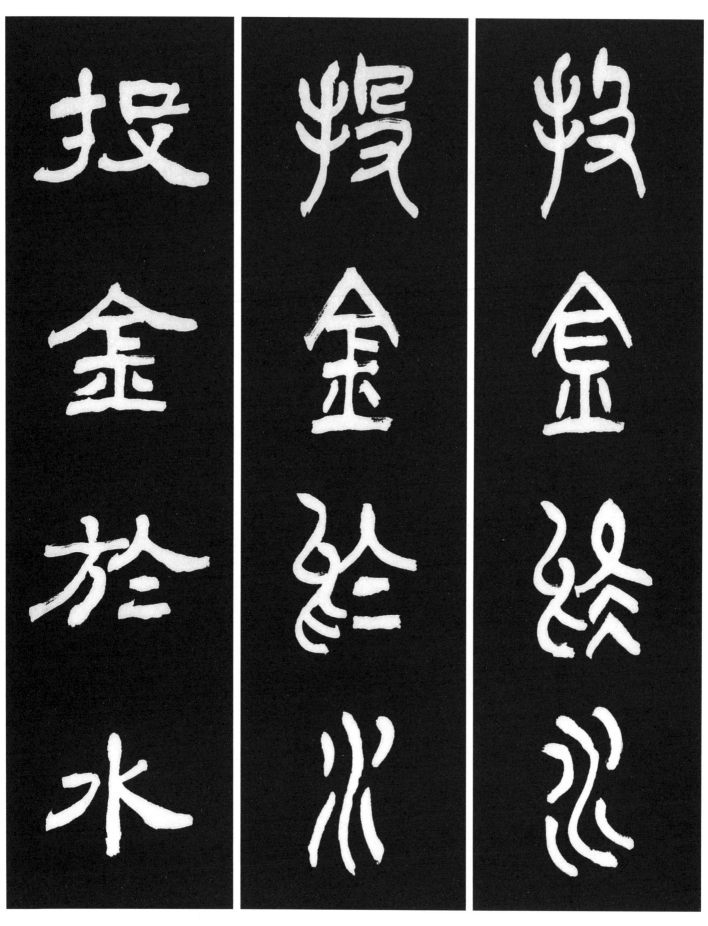

271 投金於水 금덩이를 강물에 버린다.

[原文] 高麗恭愍時 有民兄弟偕行 弟得黃金二錠 以其一與兄 至孔巖津 同舟而濟 弟忽投金於水 兄怪而問之 答曰 吾平日愛兄篤 今而分金 忽萌忌兄之心 此乃不祥之物 不若投諸江而忘之 兄曰 汝之言 誠是矣 亦投金於水
[解釋] 고려 공민왕(恭愍王)때 한백성의 형제가 함께 길을 가다가 동생이 황금 두덩이를 얻어 하나를 형에게 주었다. 공암진(孔

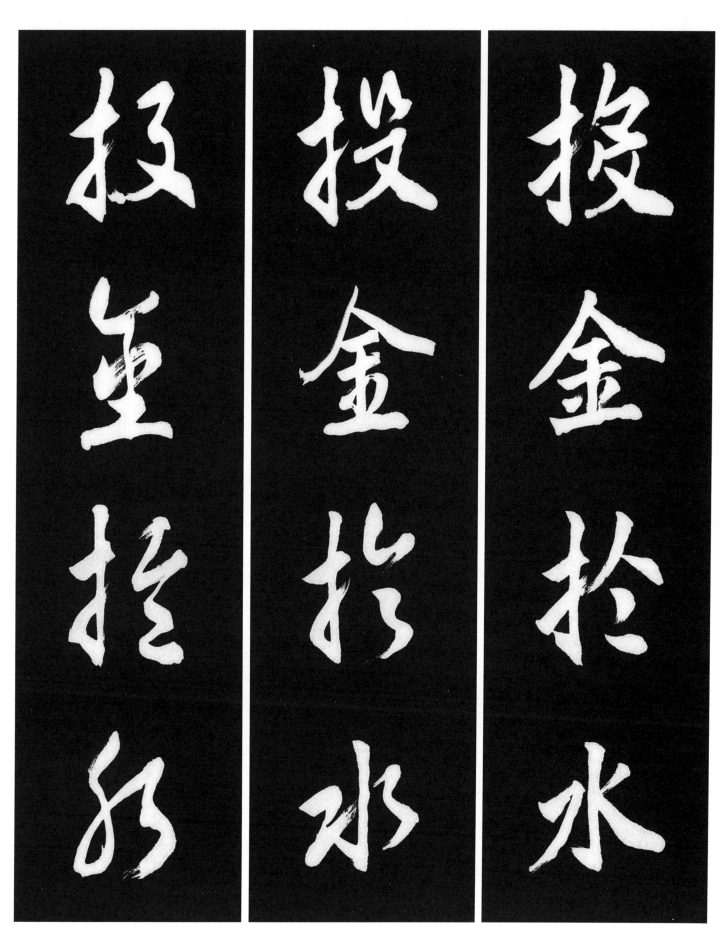

嚴津)에 이르러 함께 배를 타고 건널때 동생은 갑자기 금을 강물에 던져 버렸다. 형이 이상하게여겨 그 이유을 물으니, 동생이 대답하기를 "평소에 형님을 사랑하는 마음이 돈독했는데 지금 금을 나눈 다음에 형님을 꺼리는 마음이 생겼으니 이것은 곧 상서롭지 않은 물건이니 강에 던져 잊어버리는 것만 못합니다." 라고 하니 형이 말하기를 "너의 말이옳다." 하며 형도 금을 강물에 던져 버렸다. 出典〈新增 東國輿地勝覽〉

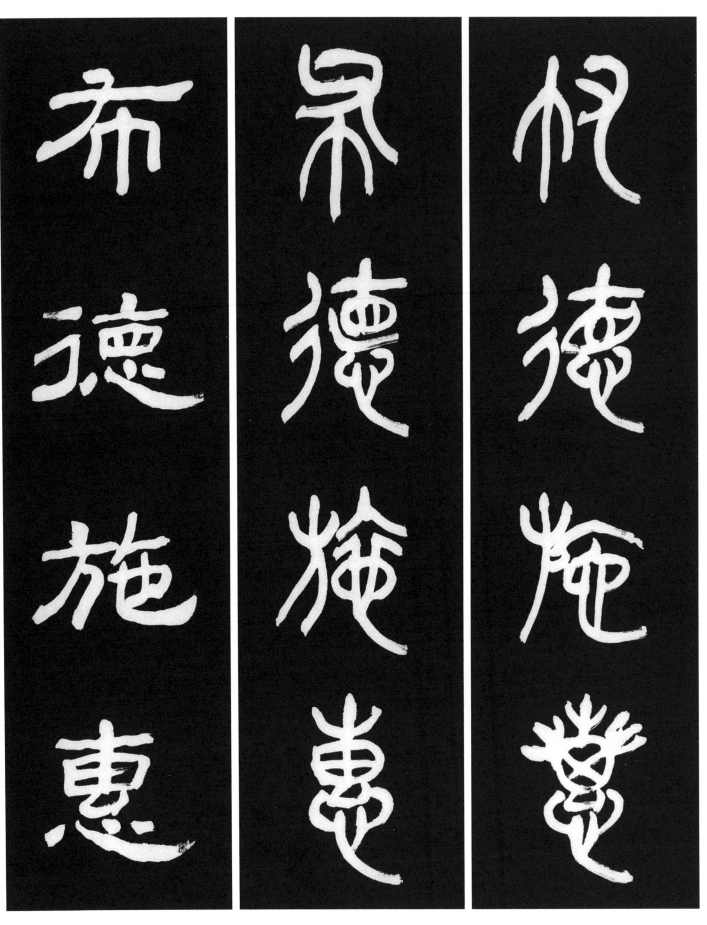

272　布德施惠 덕을 펴고 은혜을 베풀다.

[原文] 布德施惠 以振困窮
[解釋] 덕을 펴고 은혜을 베풀어 곤궁한 사람들을 떨친다.
出典〈淮南子〉

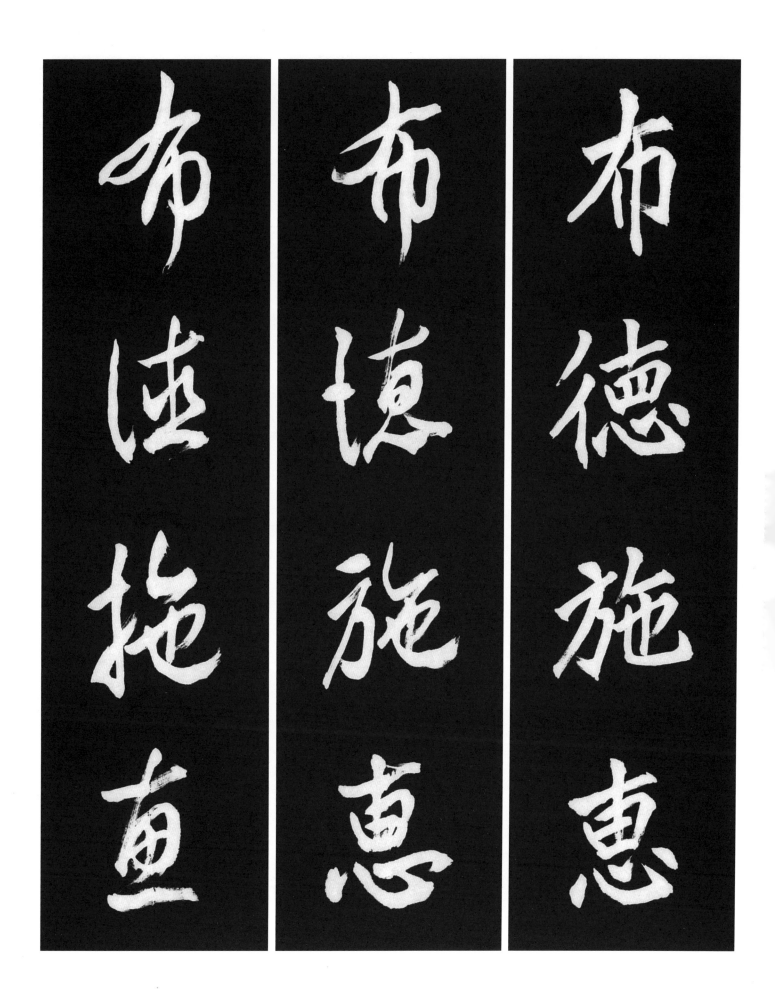

布德施惠　布遠施惠　布速施直

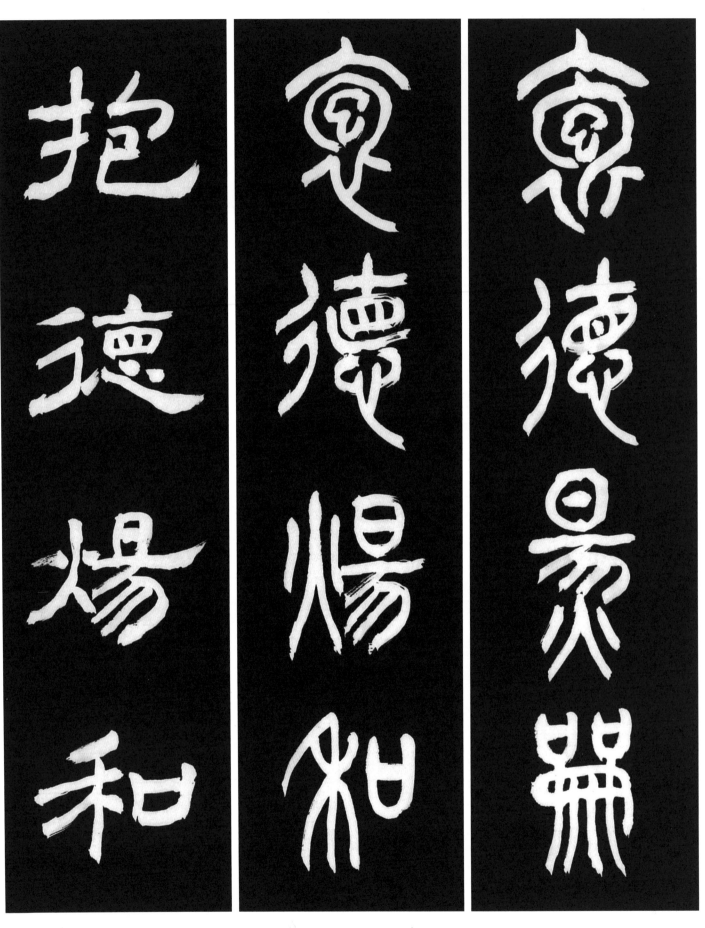

273　抱德煬和 덕을 지니고 화기(和氣)에 넘치다.

[原文] 是以神人　惡衆至　衆　至則不比　不比則不利也　故无所甚親　無所甚疏　抱德煬　和　以順天下　此謂眞人

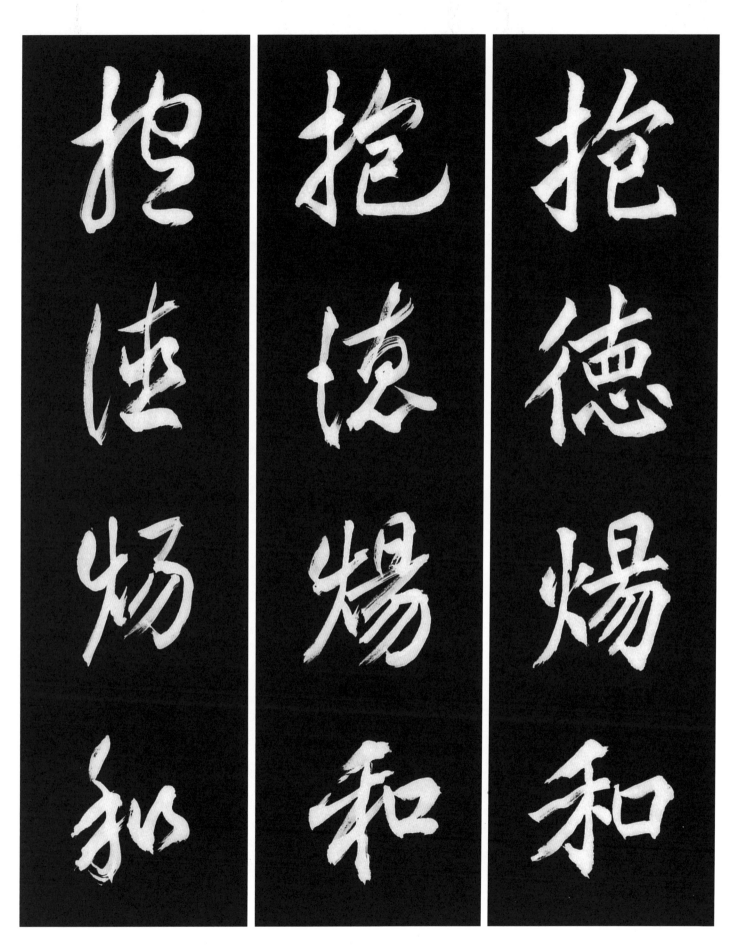

[解釋] 이 때문에 신인(神人)은 대중이 모여드는 것을 싫어한다. 대중이 모여들면 조화되지 못하고 조화되지 못하면 이롭지 않다. 그러므로 지나치게 친한바도 없고 지나치게 소원한바도 없으며 덕(德)을 품고 조화를 길러 천하 사람을 따르니 이런 사람을 진인(眞人)이라 한다.

出典〈莊子 雜篇〉

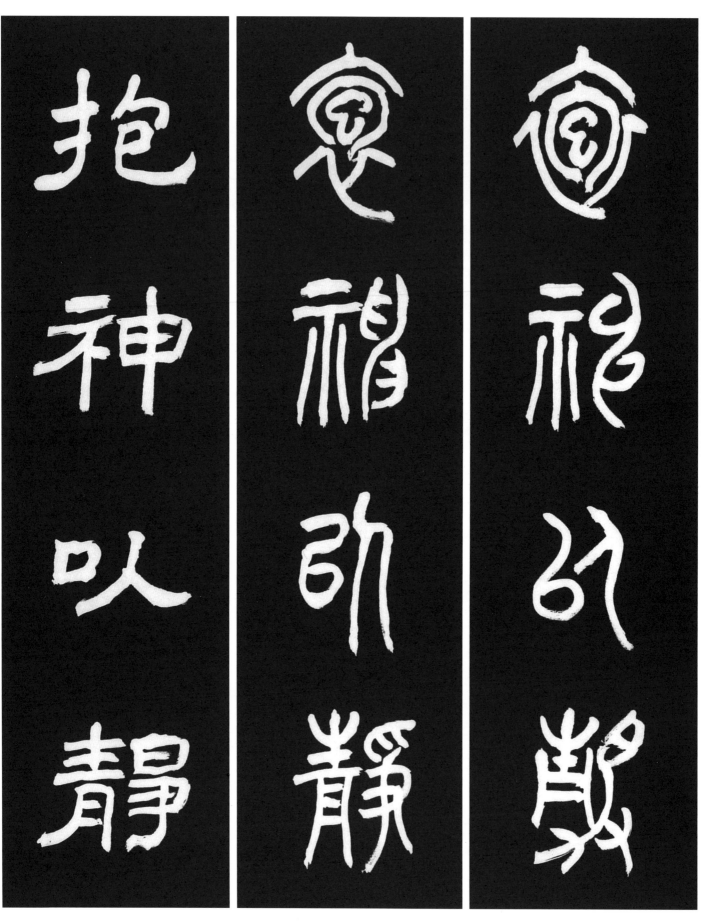

274　抱神以靜 정신을 안에 간직한채 고요히 있다.

[原文] 抱神以靜 形將自正 必靜必清 無勞汝形 無搖汝精 乃可以長生

[解釋] 정신을 집중하여 조용하게 되면 몸은 스스로 바르게 될것이요. 반드시 고요하고 맑게하여 너의 몸을 피로하지 않게하고 너의 정신이 혼돈하지 않게하여야 장수할수 있다.　出典〈莊子 在宥篇〉

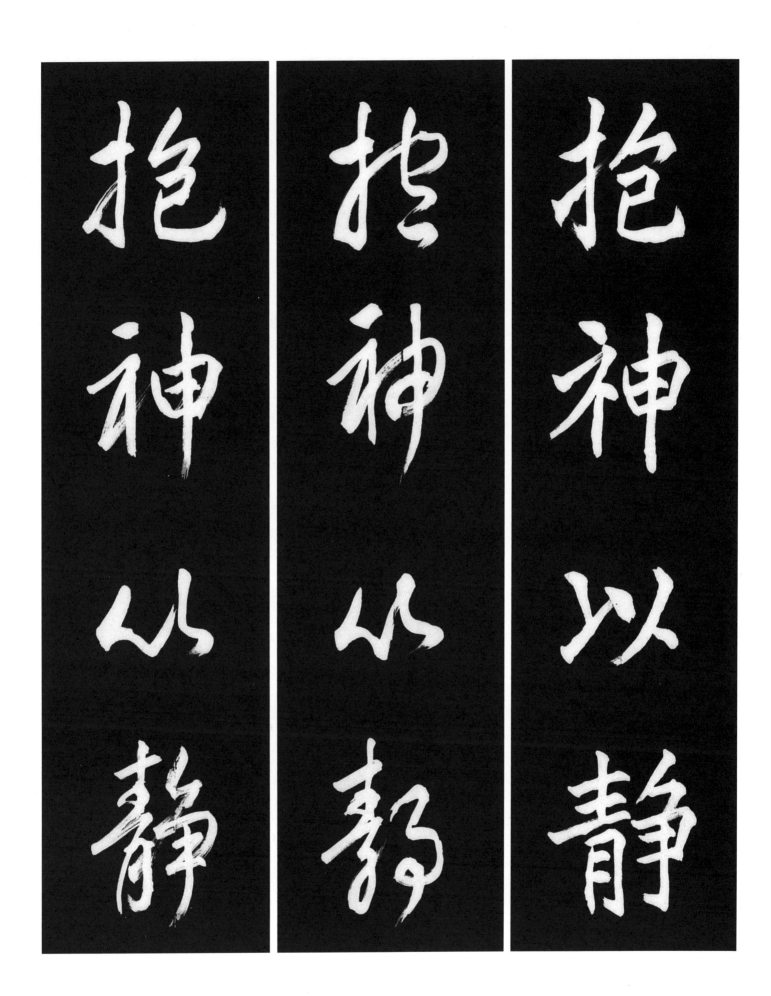

抱神以静

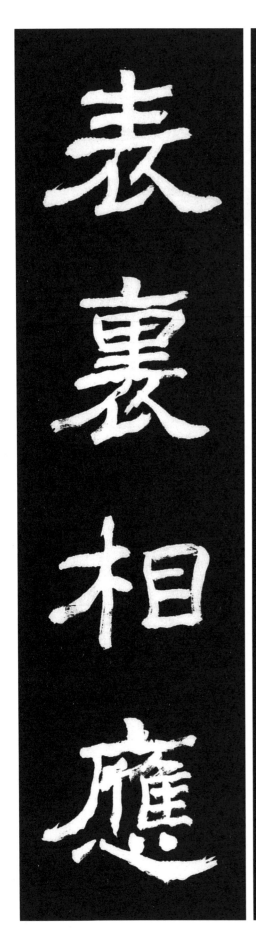

275 表裏相應 겉과 속이 서로 호응하다.

[原文] 言行一致 表裏相應 遇事坦然 常台餘裕
[解釋] 말과 행동이 일치되고 겉과 속이 서로 호응하면 일을 당할 때마다 마음이 편안하고 항상 여유가 있다.

出典〈小學 善行篇〉

表裏相應

表裏相應

表裏扣應

276 被葛懷玉 거친 옷을 입고 있어도 구슬을 품고 있다.

[原文] 吾言甚易知甚易行 天下莫能知莫能行 言有宗事有君 夫唯無知 是以不我知 知我者希則 我者貴 是以聖人被葛懷玉

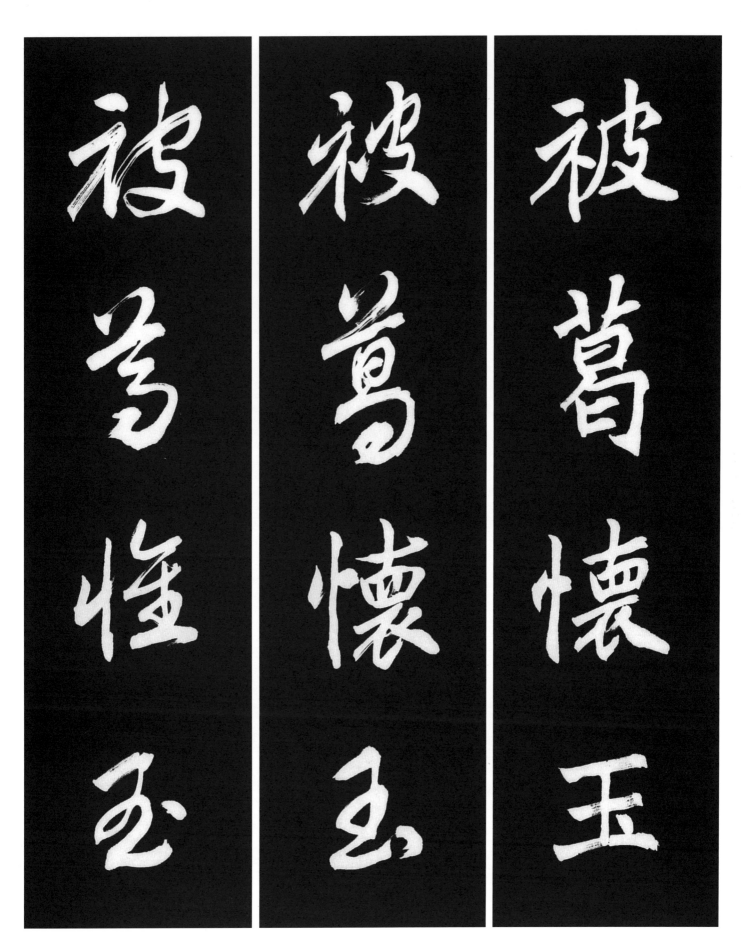

[解釋] 나의 말은 매우 알기 쉽다. 행하기도 쉽다. 그러나 천하 사람들은 제대로 알지 못하고 행하지도 못한다. 말에는 주지가 있고 일에는 중심이 있는데 대체로 사람들이 이런 것을 알지 못하고 있다 그래서 나를 알지 못하는 것이다. 나를 아는 자는 드물다 그래서 나는 귀하게 된다. 이 때문에 성인은 갈옷을 입고 백성과 함께 하면서도 마음에는 옥을 품는다.

出典〈老子 七十章〉

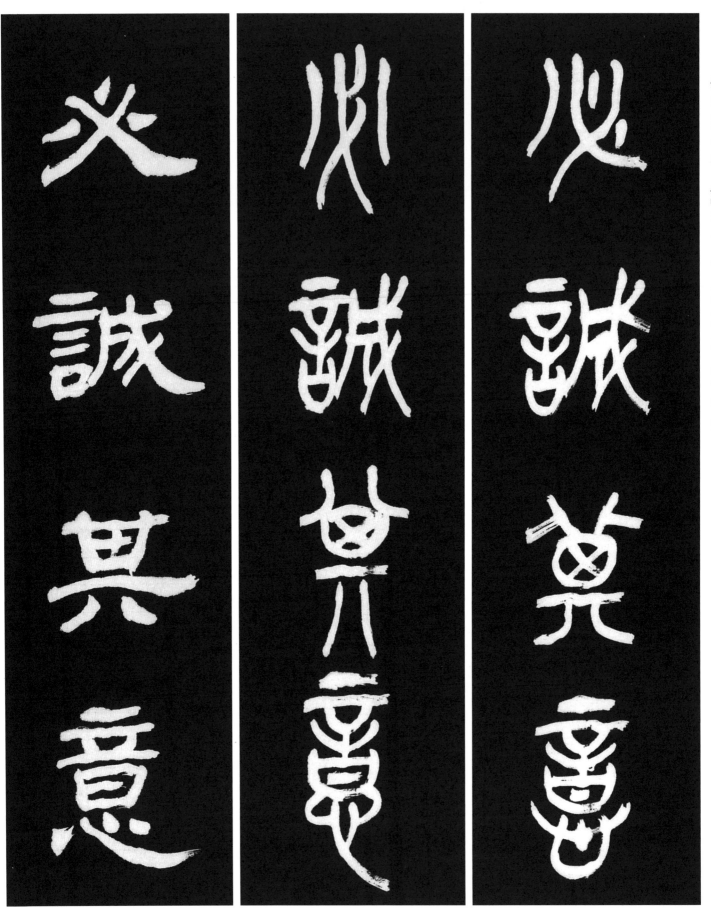

277 必誠其意 반드시 그 뜻을 성실하게 하다.

[原文] 富潤屋 德潤身 心廣體胖 故君子 必誠其意
[解釋] 부는 집을 윤택하게 하고 덕은 몸을 윤택하게 하니 마음이 넓어지고 몸이 편안해진다 그러므로 군자는 반드시 그뜻을 성실하게 한다.　◆註- •胖(반): 편안하다　出典〈大學 傳六章〉

必誠其意

必誠其意

必誠其意

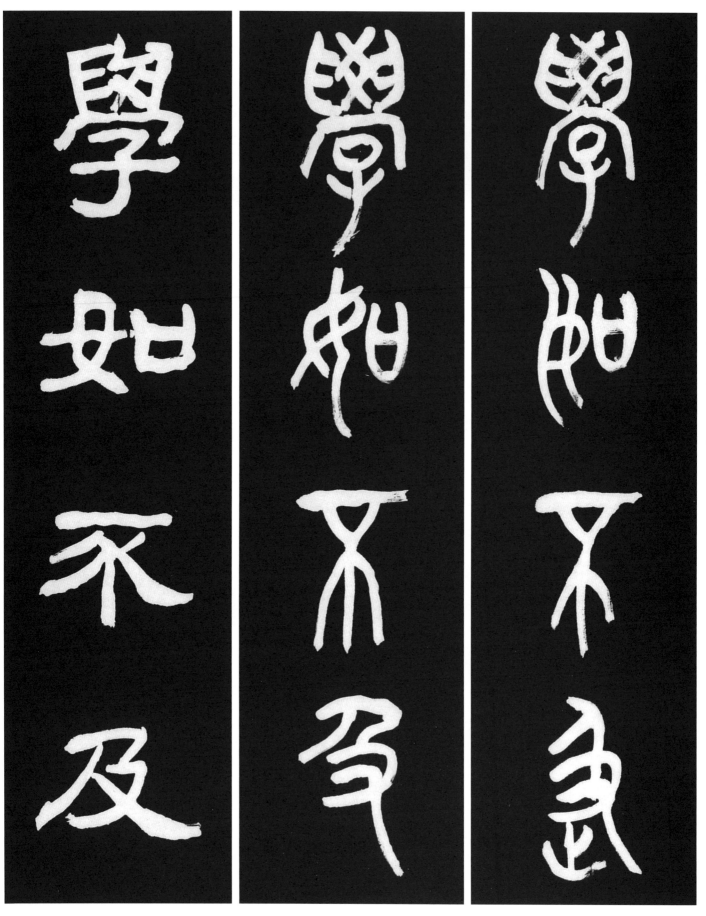

278 學如不及 배움은 따라가지 못할듯이 부지런히 해야한다.

[原文] 子曰 學如不及 猶恐失之
[解釋] 공자가 말씀하셨다. "배움에 있어서는 따라가지 못할듯이 부지런히 해야하고 오히려 잃을까 두려워해야한다."
出典〈論語 泰伯篇〉

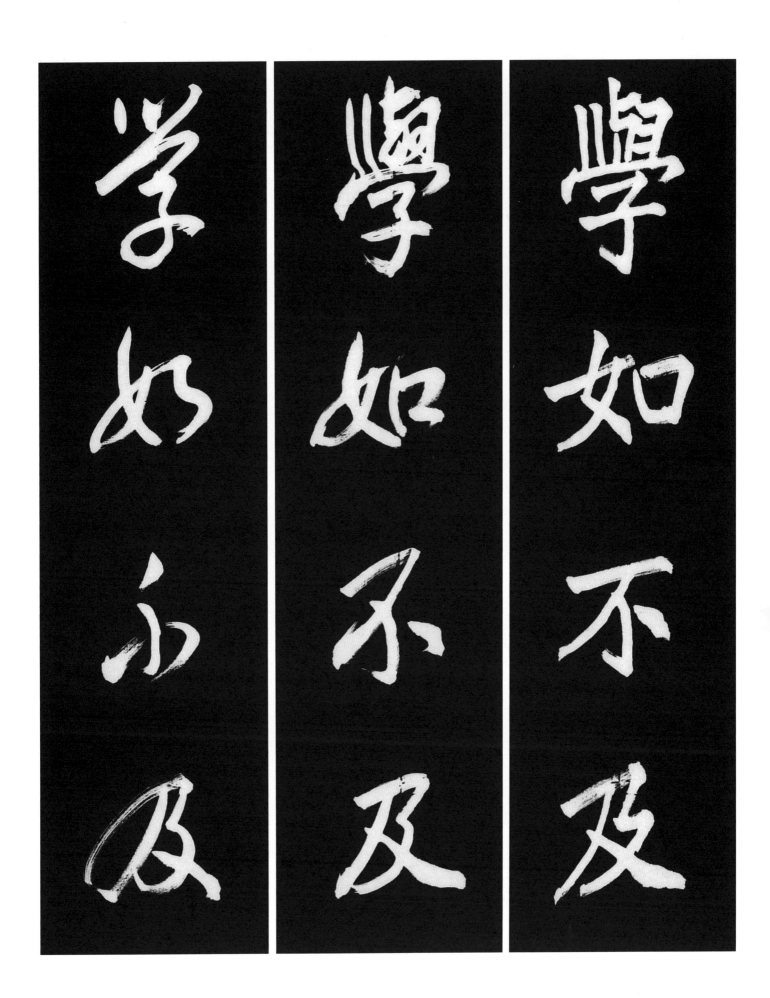

学如不及

567

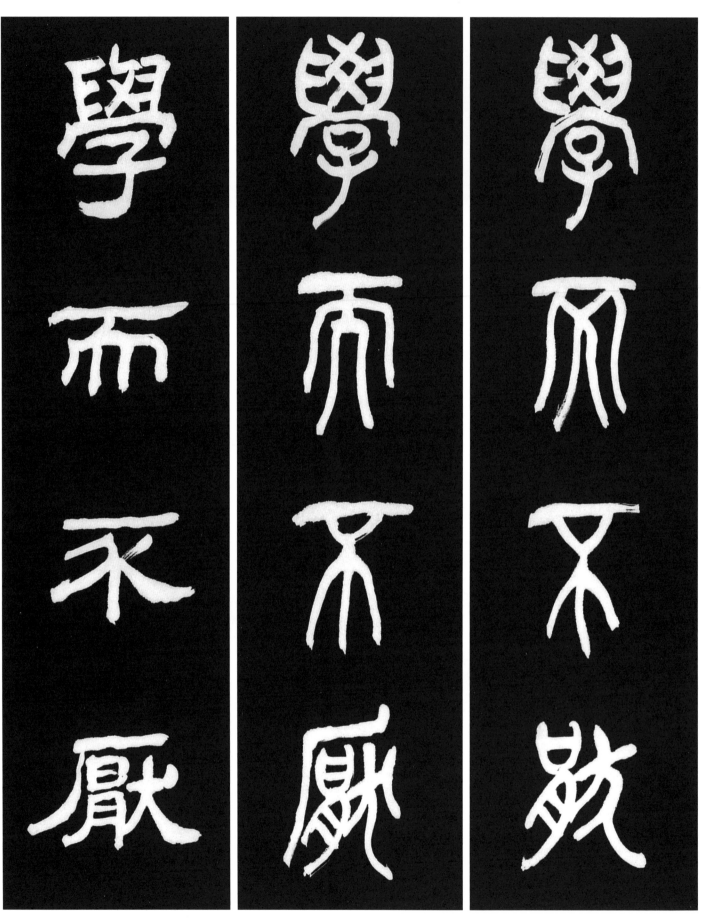

279 學而不厭 배우는 것을 싫증내지 않는다.

[原文] 子曰 默而識之 學而不厭 誨人不倦
[解釋] 공자께서 말씀하셨다. "말없이 외어두며 배움에 싫증을 내지 않으며, 다른 사람을 가르침에 있어서 게을러지지 않아야한다." 出典 〈論語 述而篇〉

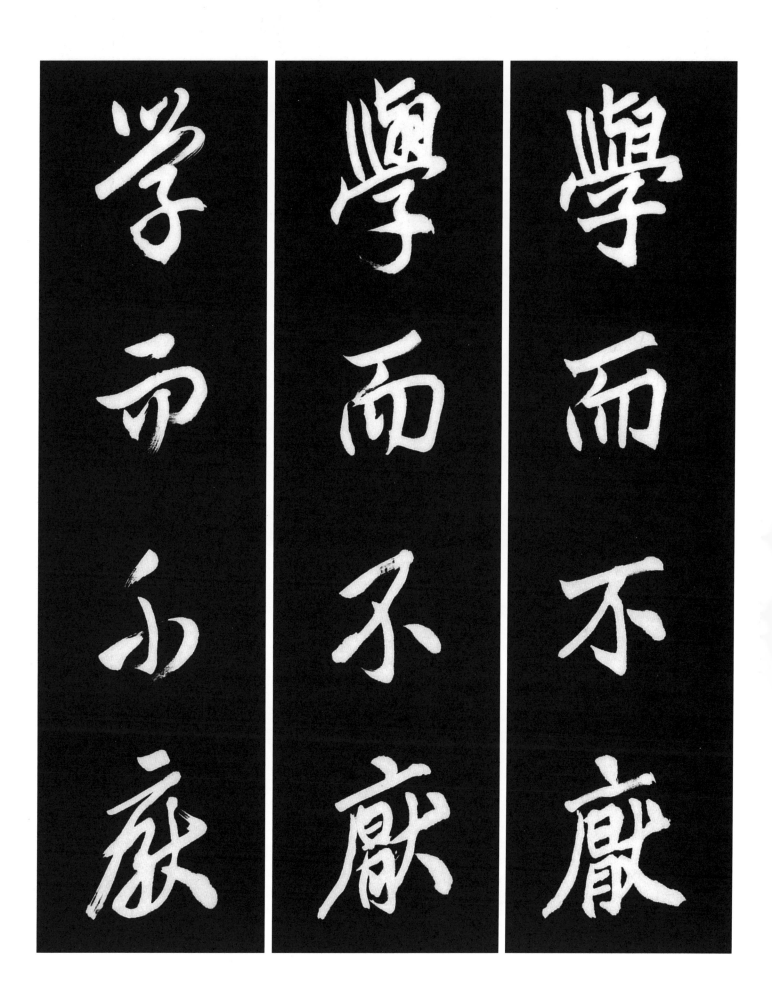

學而不厭　學而不厭　學而不厭

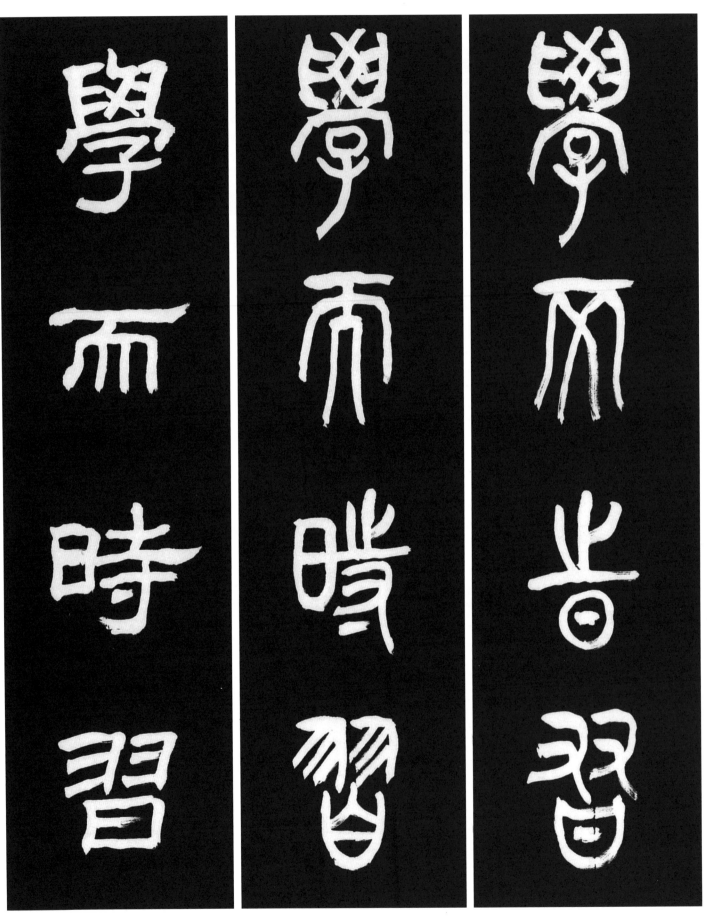

280 **學而時習** 배우고 때때로 익히다.

[原文] 子曰 學而時習之 不亦說乎 有朋自遠方來 不亦樂乎 人不知而不慍 不亦君子乎
[解釋] 공자가 말씀하셨다. "배우고 때때로 익히면 또한 즐겁지 아니한가, 벗이 멀리에서 찾아오니 또한 즐겁지 아니한가, 다른 사람들이 알아주지 않아도 성내지 않으면 또한 군자가 아니겠는가." 出典〈論語 學而篇〉

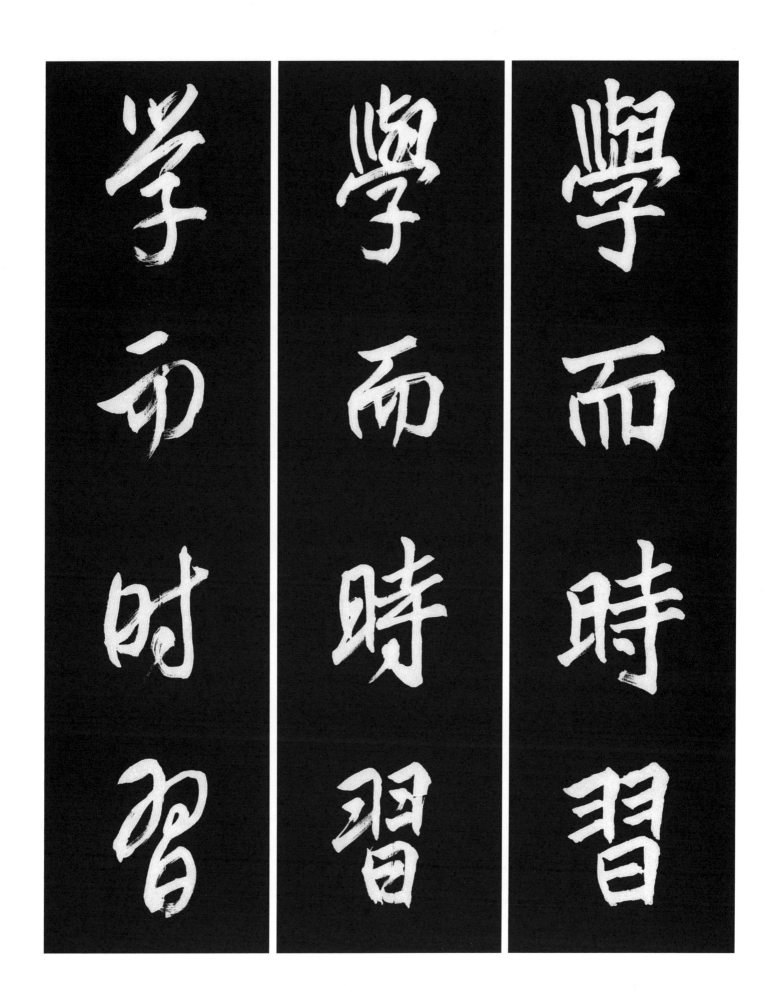

学而时习

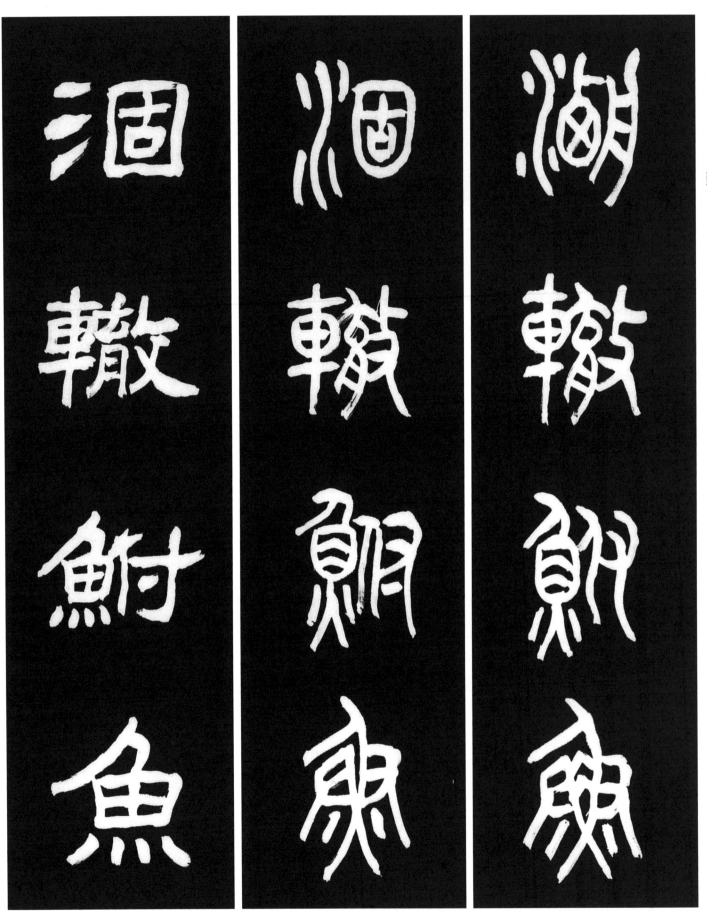

281 涸轍鮒魚 수레바퀴자국의 고인 물에 있는 붕어(곤궁한 처지에 있는 사람을 말함)

[原文] 無事坐悲苦　塊然涸轍鮒
[解釋] 일없이 슬프고 괴롭게 앉았노라니 나홀로 물 잦아드는 수레바퀴 자국에 든 붕어로구나.

出典〈李白 擬古, 莊子 外物篇〉

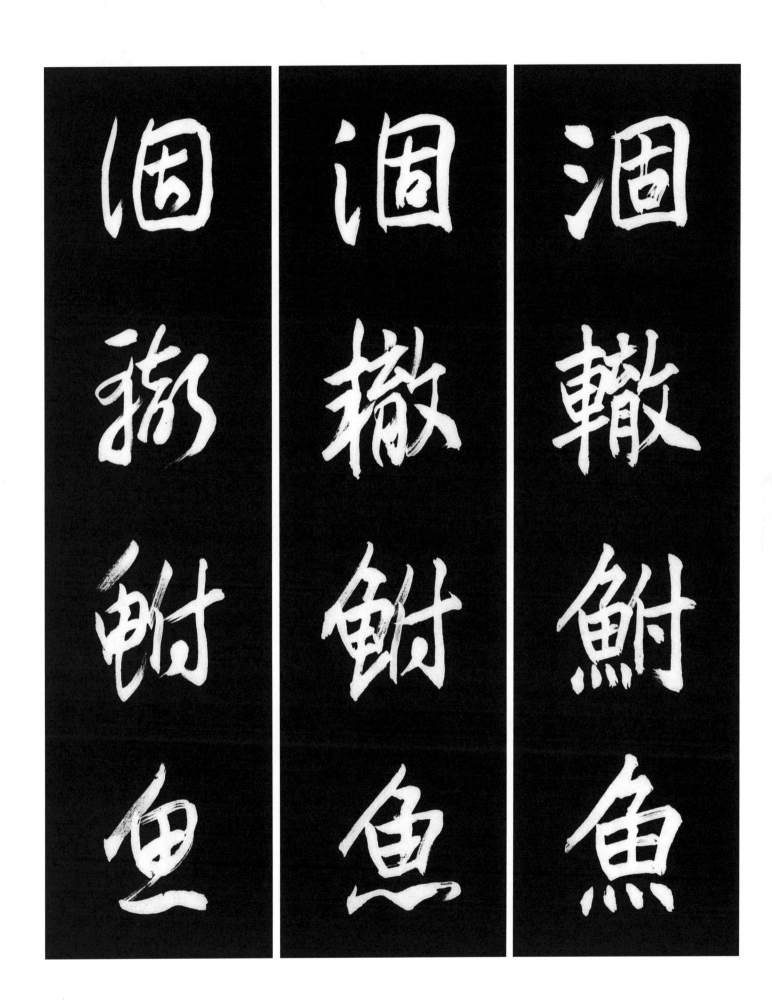

涸轍鮒魚

涸撤鮒魚

涸撨鮒魚

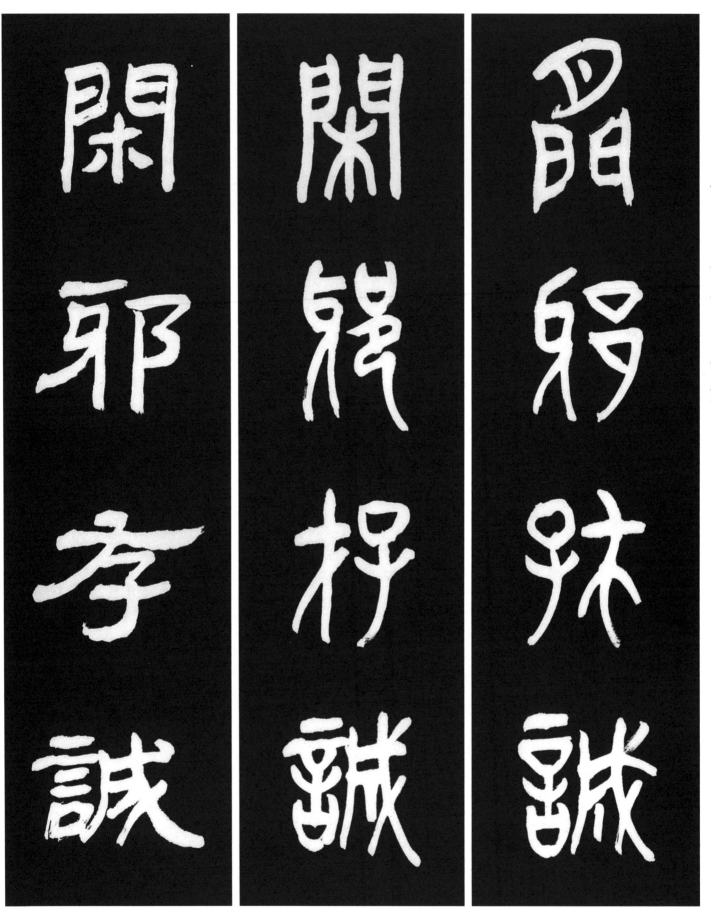

282 閑邪存誠 사악해짐을 막고 성실한 마음을 지닌다.

[原文] 人有秉彝 本乎天性 知誘物化 遂亡其正 卓彼先覺 知止有定 閑邪存誠 非禮勿聽

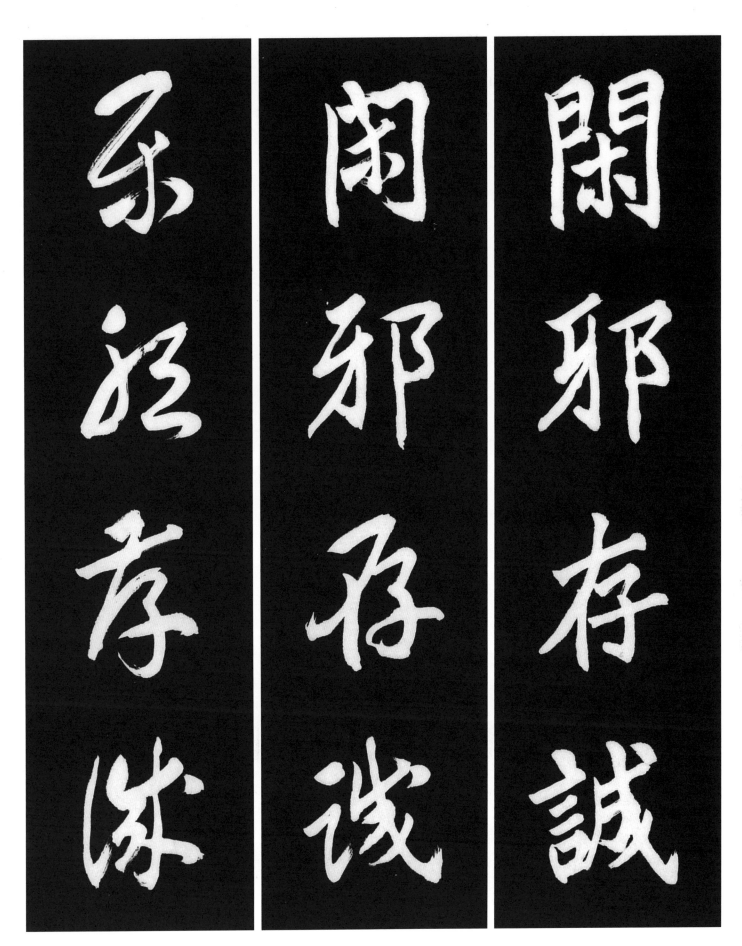

[解釋] 인간에게는 꼭 지켜야 떳떳한 도리가 있는데, 본래 타고난 성품에 근본을 둔 것이다. 다만 사람의 알아서 깨달음은 사물의 변화에 유인(誘引)되어 그 올바름을 잃게 되는 것이다. 저 탁월하였던 선각자(先覺者)들은 지각(知覺)을 선(善)의 경지에 머물게 하여 안정시켰었다. 사악해짐을 막고 성실한 마음을 지니면서 예(禮)가 아닌 것은 듣지 말도록 해야한다.

出典〈古文眞寶 後集〉

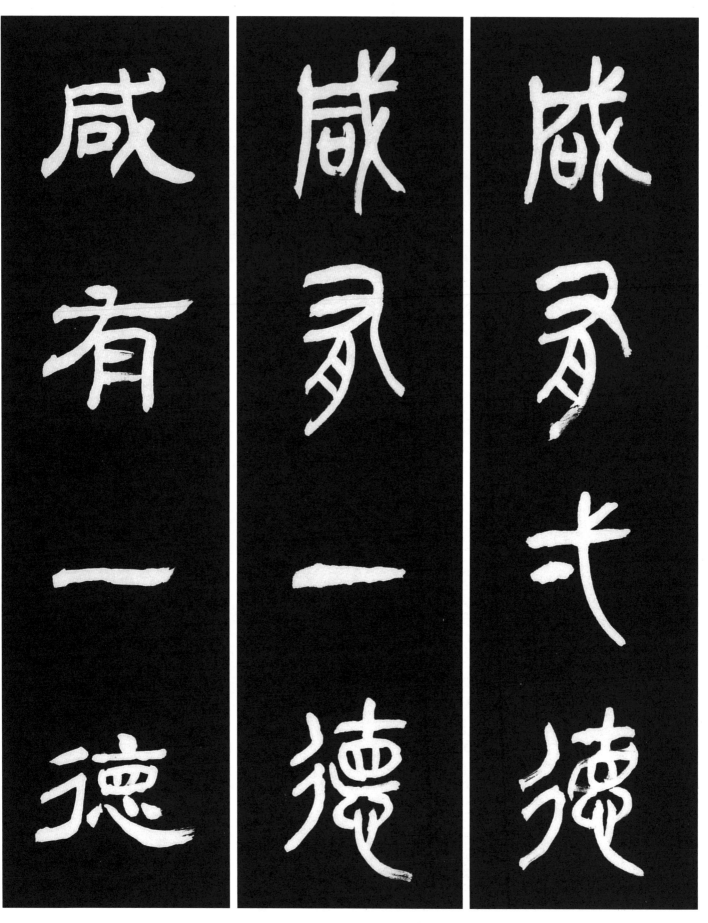

283 咸有一德 순일한 덕을 갖추다.

[原文] 惟尹躬曁湯 咸有一德 克享天心 受天明命 以有 九有之師
[解釋] 오직 이윤은 몸소 탕왕을 모시고 순일한 덕을 갖추고서야 천심을 받들 수 있었으며 그러고서야 하늘의 밝은 명을 받들어 九주의 백성을 다스릴 수 있었다. 出典〈書經 商書 咸有一德篇〉

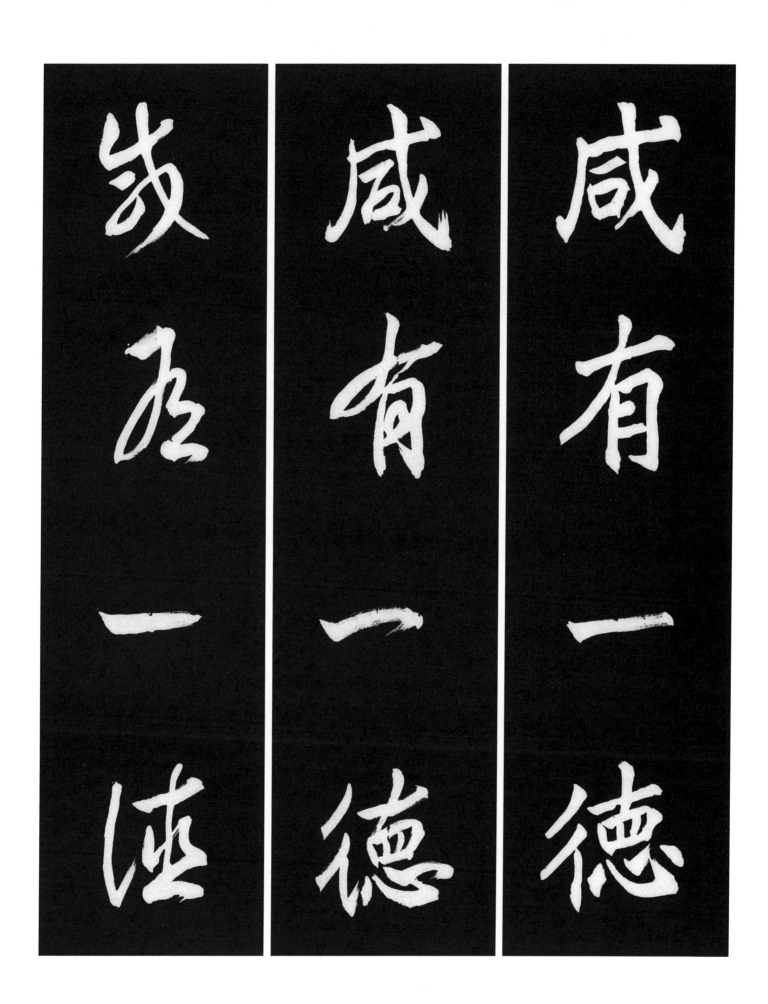

咸有一德

咸有一德

故及一德

577

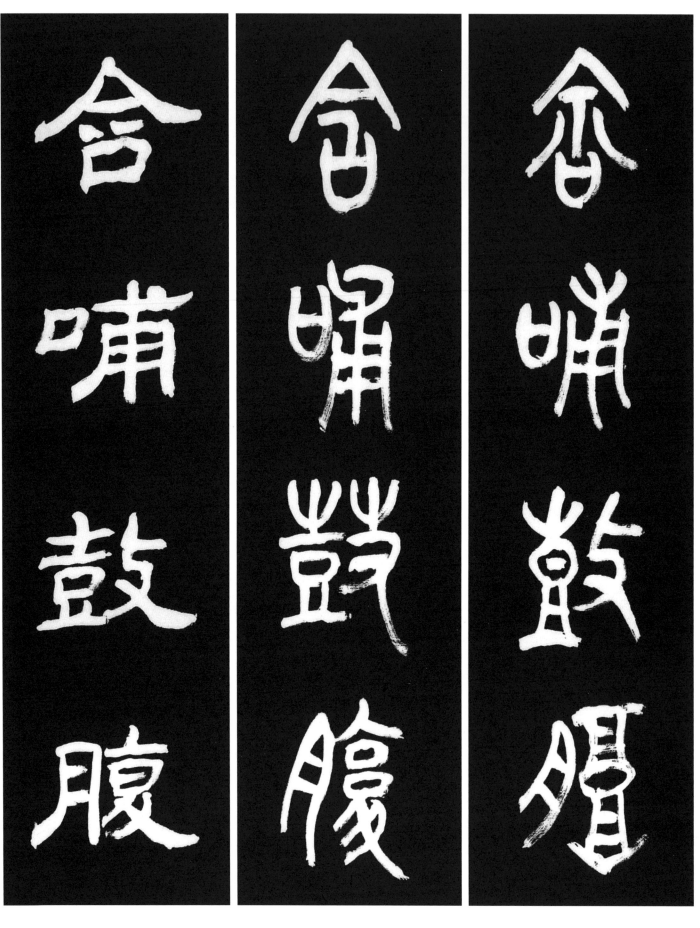

284 含哺鼓腹 배불리 먹고 배를 두드림.(풍족하여 즐겁게 지냄)

[原文] 夫赫氏之時 民居不知所爲 行不知所之 含哺而熙 鼓腹而遊 民能以此矣
[解釋] 혁씨의 시대에는 백성들이 집에 있어도 할일을 생각하지 않았고 길을 갈때에는 방향을 몰랐고 음식을 입에 가득 넣고 기뻐하였으며 배를 두드리며 즐겼으니 백성들이 할줄 아는게 이 정도에 그쳤다. 出典〈莊子第9篇〉

含哺鼓腹

含哺鼓腹

含哺鼓復

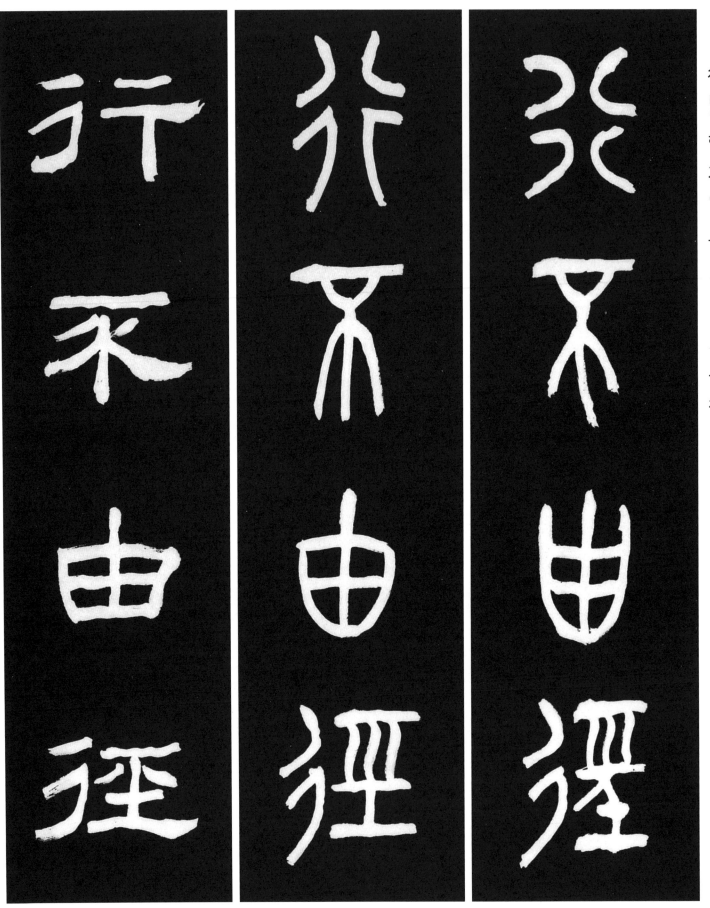

285 行不由徑 다닐 때는 지름길로 가지 않는다.

[原文] 子游爲武城宰 子曰 女得人 焉耳乎 曰 有澹臺滅明者 行不由徑 非公事 未嘗至於偃之室也。

[解釋] 자유가 무성의 읍재가 되었는데, 공자가 말하였다. "너는 거기에서 사람을 얻었느냐?" 자유가 말하기를 "담대멸명이라는 자가 있는데, 다닐 때는 지름길로 가지않고, 공적인 일이 아니면 제 집에 찾아온적이 없었습니다." 出典〈論語 雍也篇〉

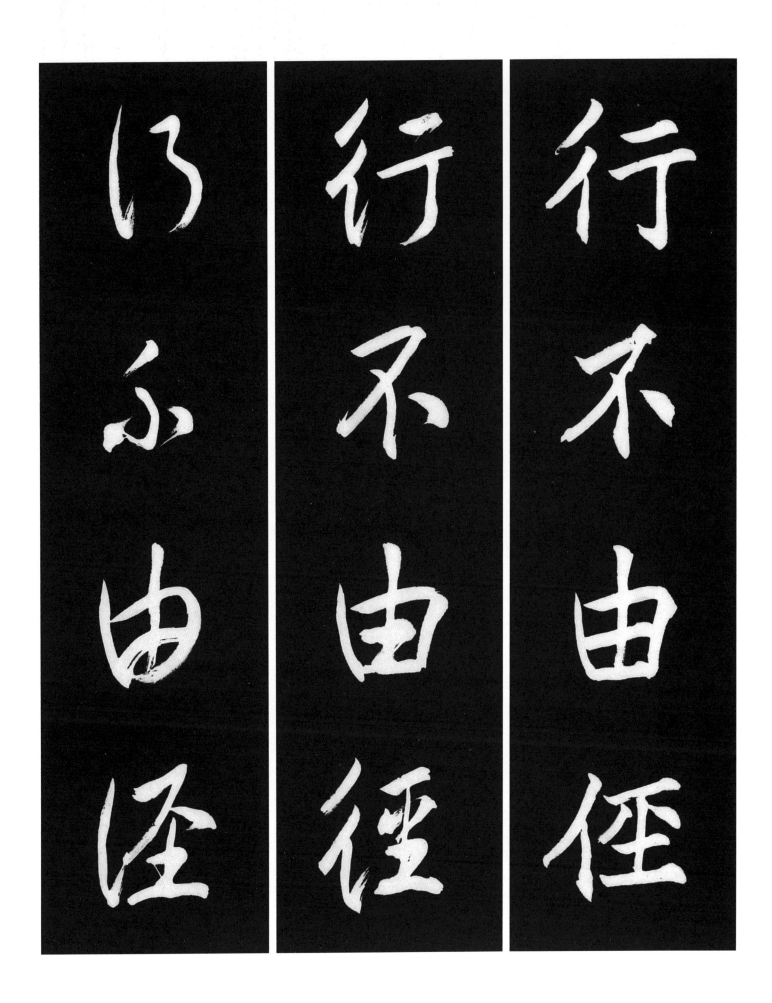

行不由徑

行不由徑

乃不由徑

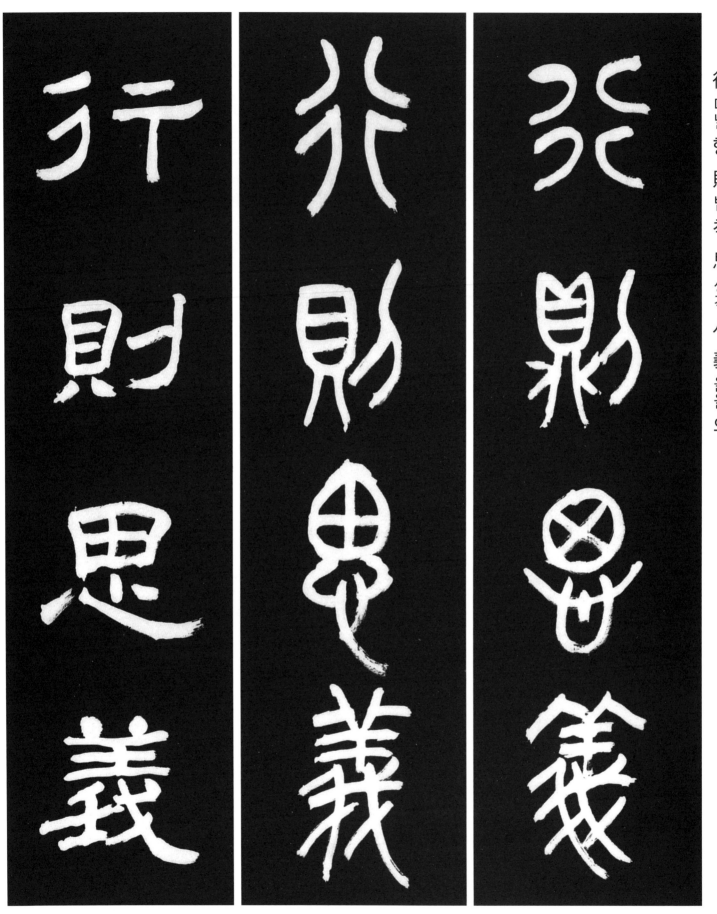

286　行則思義 거동할때는 예(禮)와 의(義)를 생각한다.

[原文] 君子動則思禮 行則思義 不爲利回 不爲義疚 或求名而不得 或欲蓋而名章 懲不義也

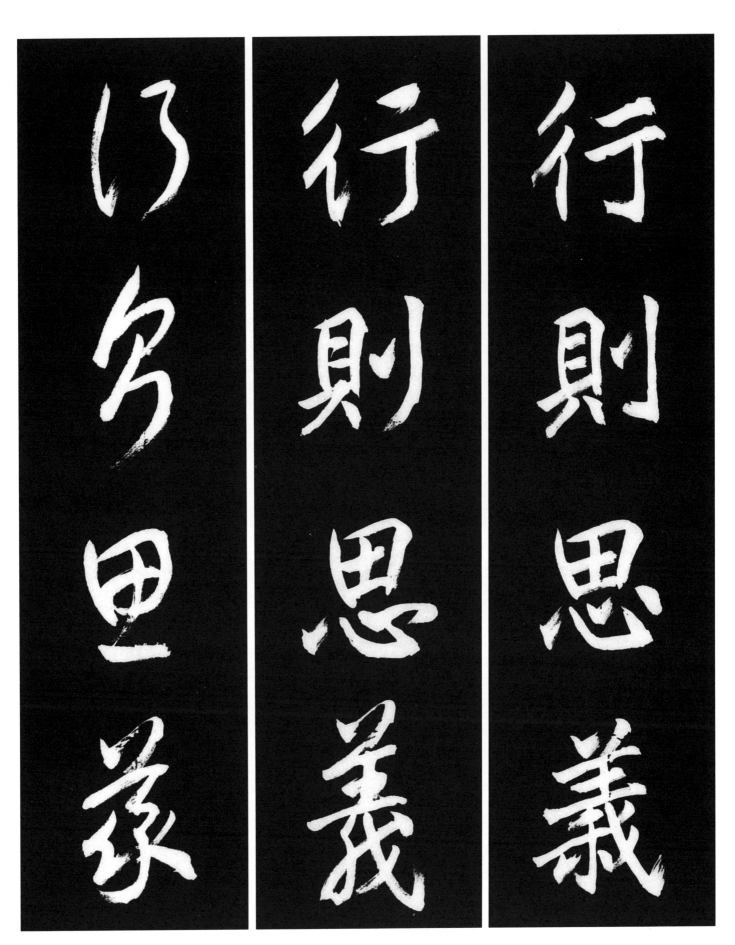

[解釋] 군자는 거동할 때에는 예(禮)를 생각하고, 행동할 때에는 의(義)를 생각해야 한다. 이익 때문에 마음이 움직여서는 안되고 의(義)때문에 고질적으로 생각해서도 안된다. 어떤 이는 이름이 드러내려 해도 이룰수가 없고, 어떤 이는 덮으려해도 그 이름이 드러났으니 의롭지못한 행동에 대한 징계이다.

出典〈春秋左傳〉

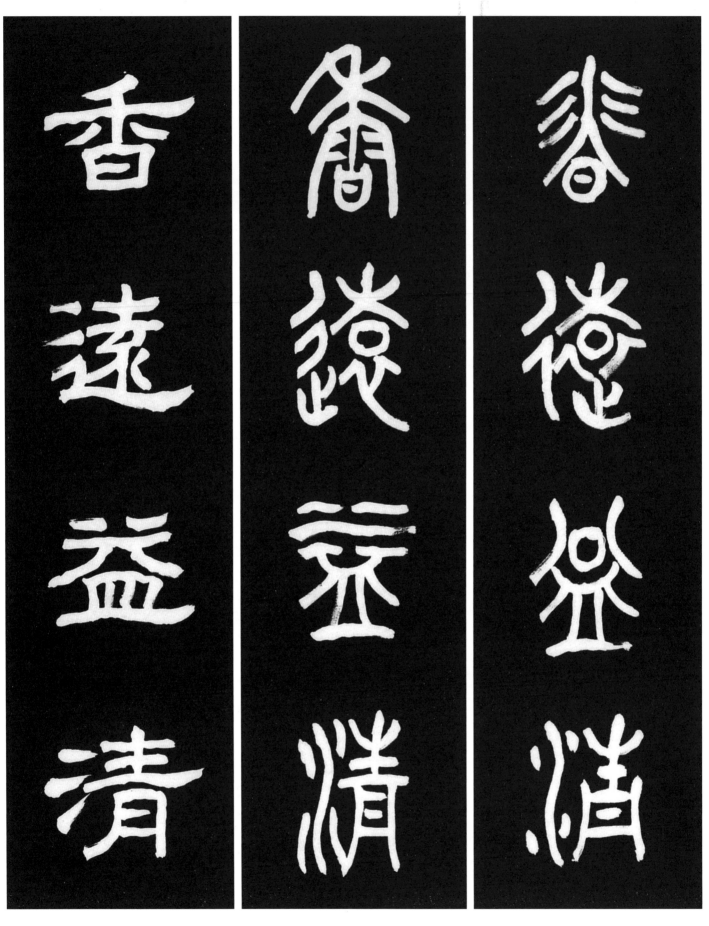

287 香遠益淸 향기는 멀수록 더욱 맑다.

[原文] 香遠益淸 亭亭淨植 可遠觀而不可 褻翫焉
[解釋] 향기는 멀수록 맑고 꼿꼿한 자태로 깨끗하게 서 있기 때문에 멀리서 보는 것은 좋지만 가까이서 매만질수는 없다.
出典〈古文眞寶 後集〉

香遠益清

香遠益清

香遠益清

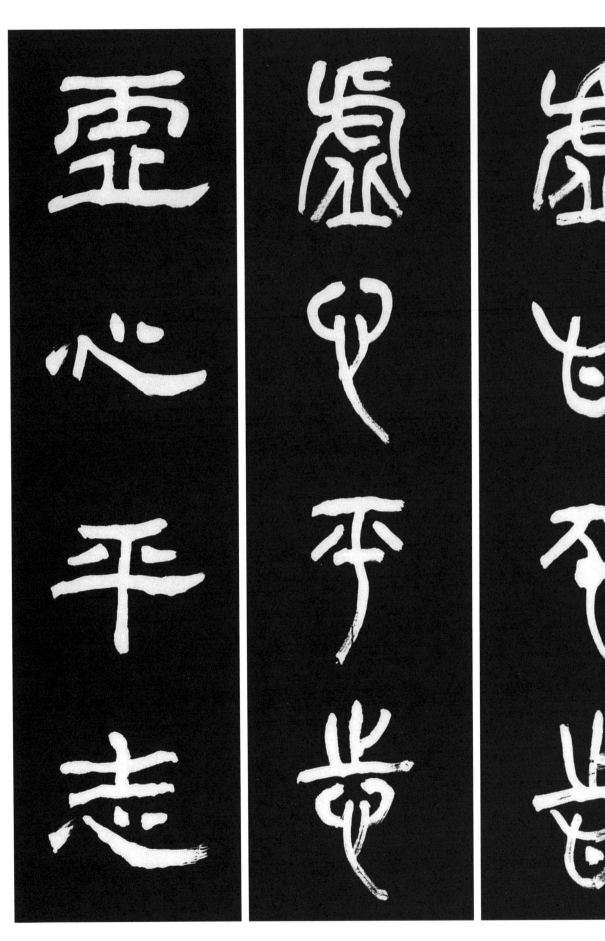

288 虛心平志 마음을 비우고 뜻을 평안하게 하다.

[原文] 文王曰 主位如何 太公曰 安徐而靜 柔節先定 善與而不爭 虛心平志 待物而正

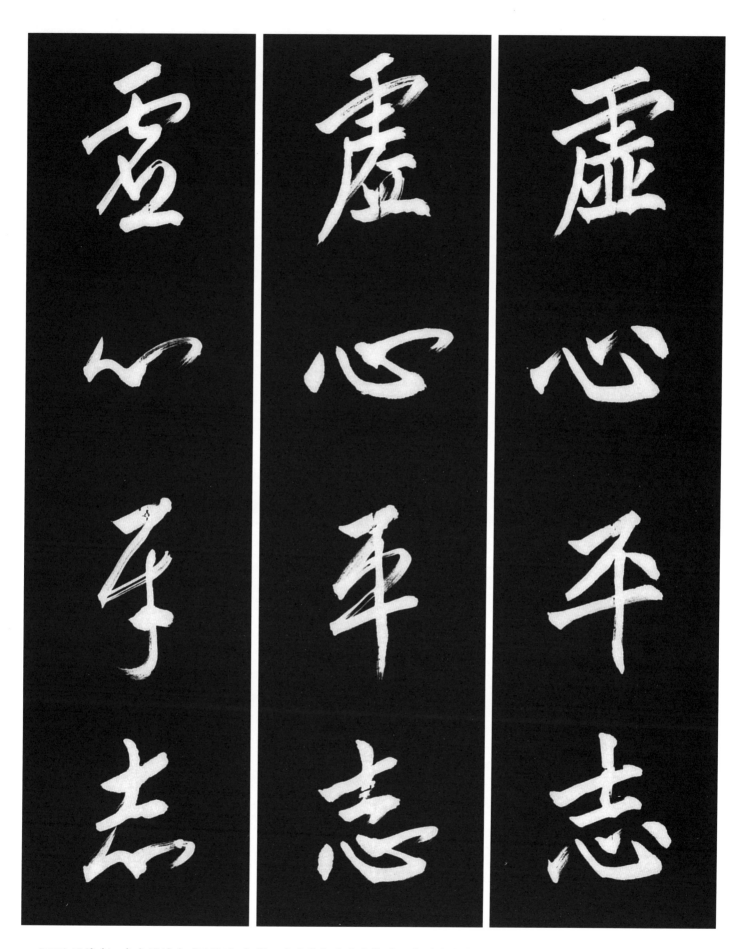

[解釋] 문왕 (文王)이 물었다. "군주의 자리는 어떠해야 합니까?" 태공이 대답하였다. "평안하고 조용하고 부드러우며 절제가 있어 먼저 안정되어야 합니다. 잘 베풀고 다투지 말며 마음을 비우고 뜻을 평안하게하며 사람을 대함에 바르게 해야 합니다."

出典〈六韜三略 文韜第4章大禮篇〉

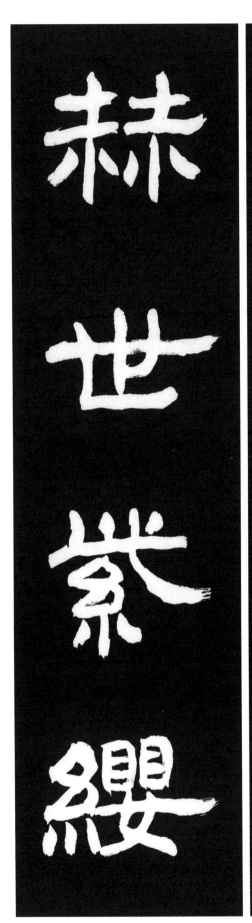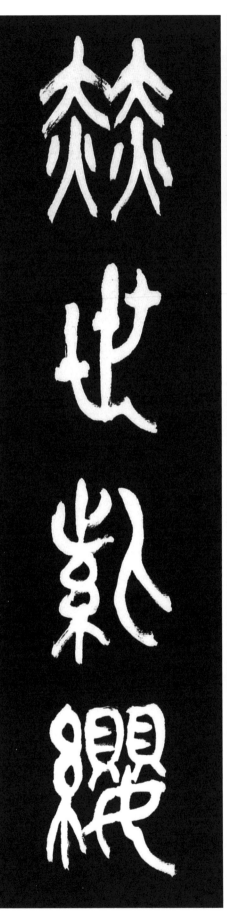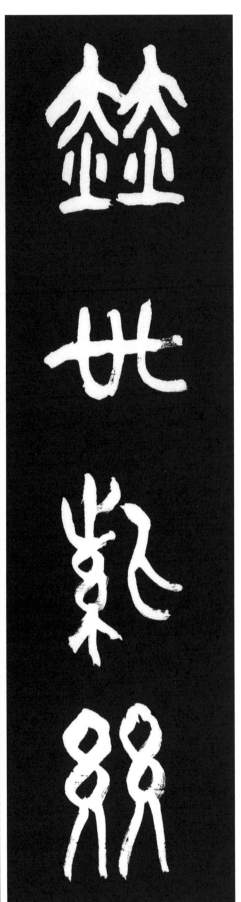

289 赫世紫纓 대대로 이름이 크게 빛나다.

[原文] 第十三未鄒尼叱今 金閼智七世孫 赫世紫纓 仍有聖德 受禪于理解

[解釋] 제13대 미추 니질금은 김알지의 7대 손이다 대대로 이름이 크게 빛나며 성스럽고 덕이 있었기에 이해왕으로부터 임금의 자리를 물려 받았다. 出典〈三國遺事 未鄒王竹葉軍篇〉

赫世紫纓

赫世蕤纓

赫去紫媚

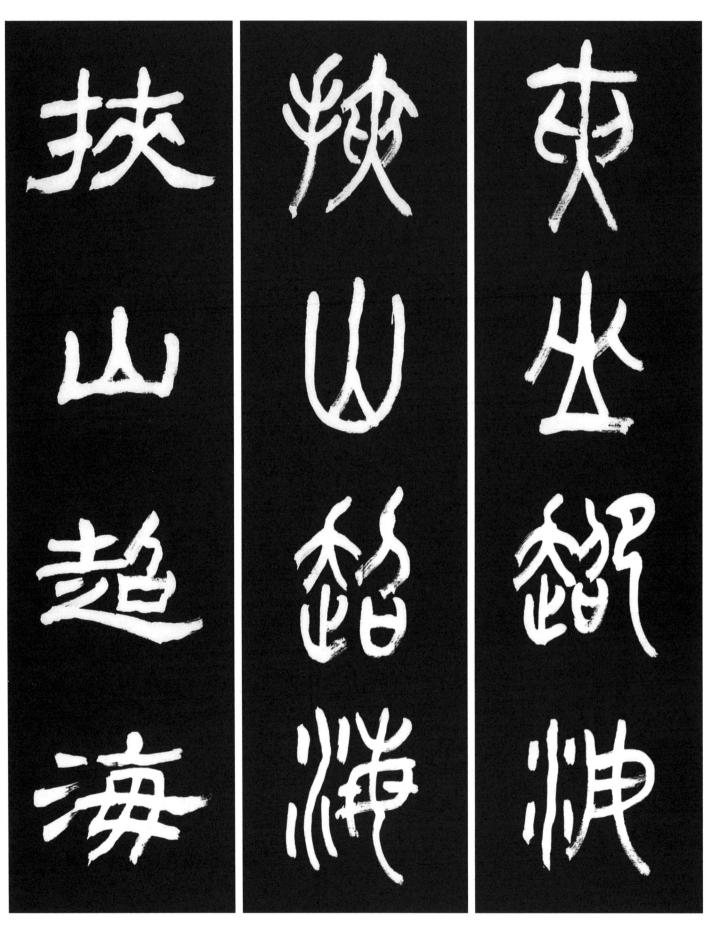

290 挾山超海 산을 끼고 바다를 건너뛰다.

[原文] 大凡天下之事 力所不能 本無罪罰 挾山超海 臣曰 弗能 而朝廷罪之 有是理乎

[解釋] 무릇 세상 일이란 힘으로 할 수 없는 일은 본래 죄가 안 되는 법이다. 산을 끼고 바다를 뛰어넘으라 할 때 신하로서 "할 수 없습니다." 하고 거절했다고 하여 조정에서 벌을 주는 그런 이치가 있겠는가? 出典〈牧民心書〉

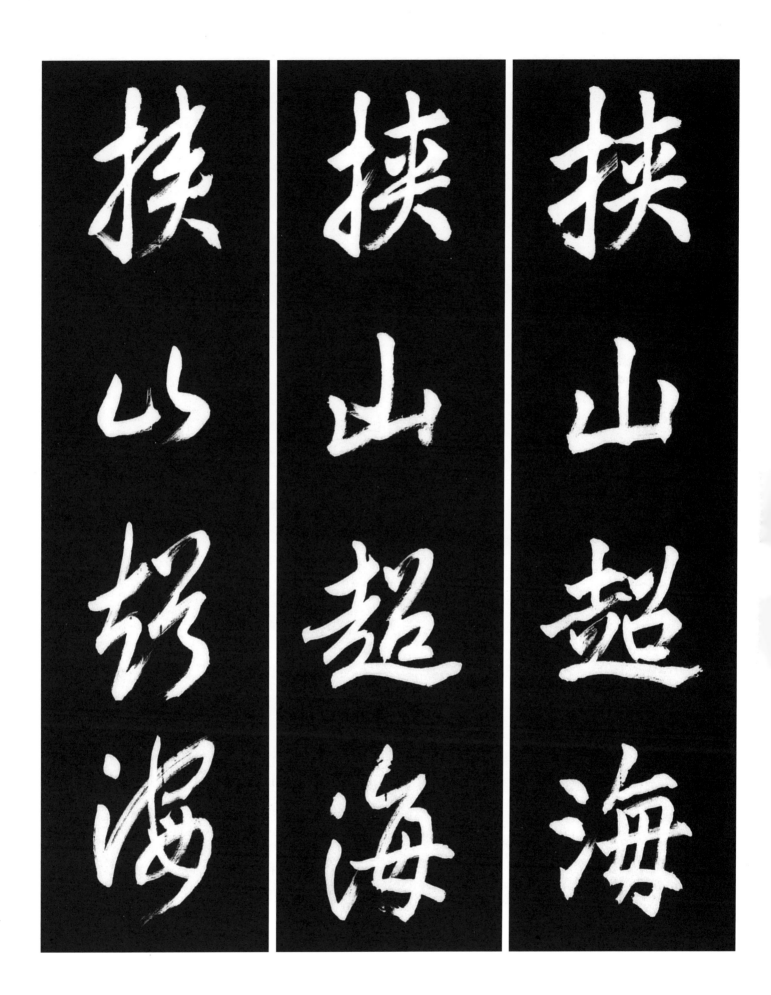

挟山超海

挟山超海

挟山超海

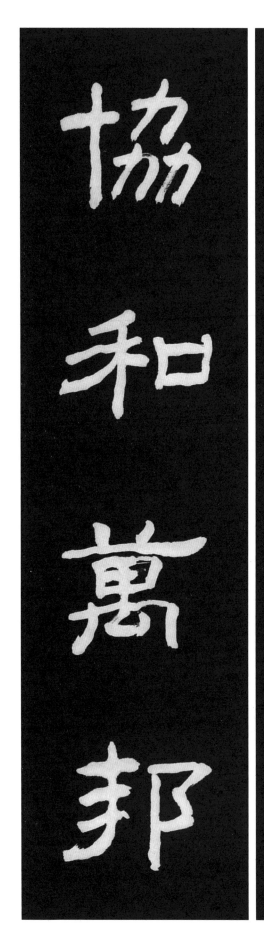
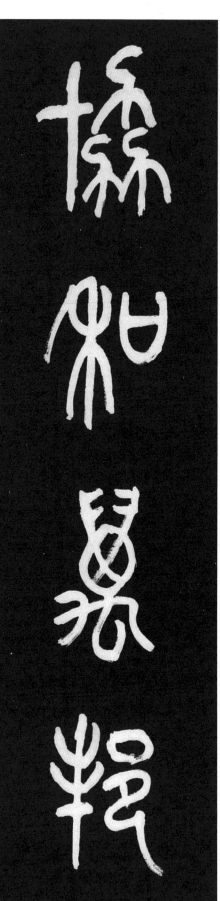
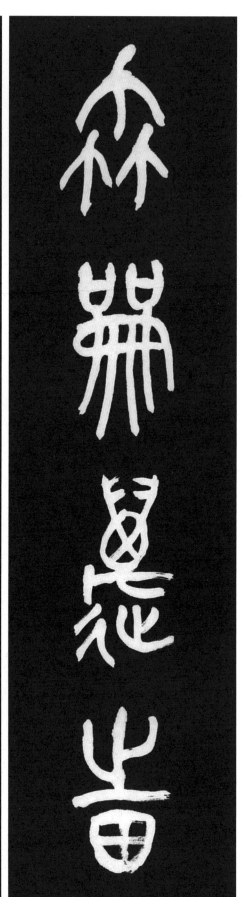

291 協和萬邦 협력하여 만방이 화평하다.

[原文] 克明俊德 以親九族 九族即睦 平章百姓 百姓昭明 協和萬邦 黎民於變時雍

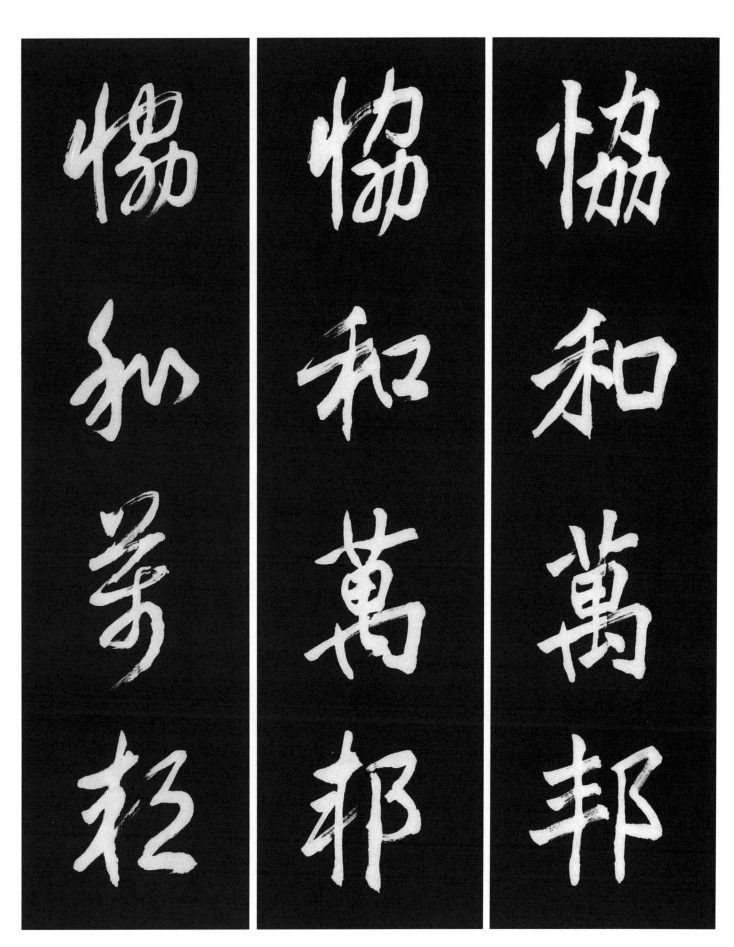

[解釋] 크고 높은 덕을 밝혀 구족(九族)에 이어 가족들이 화친 하였고. 구족(九族)에 걸친 친족이 화목하였으니 백성들도 올바르게 다스려졌습니다. 백성들이 밝게 다스려 지니 협력하여 평화를 누리게 되었고 모든 백성들이 변화의 시기에 화합하게 되었다.

出典〈書經 虞書 堯典篇〉

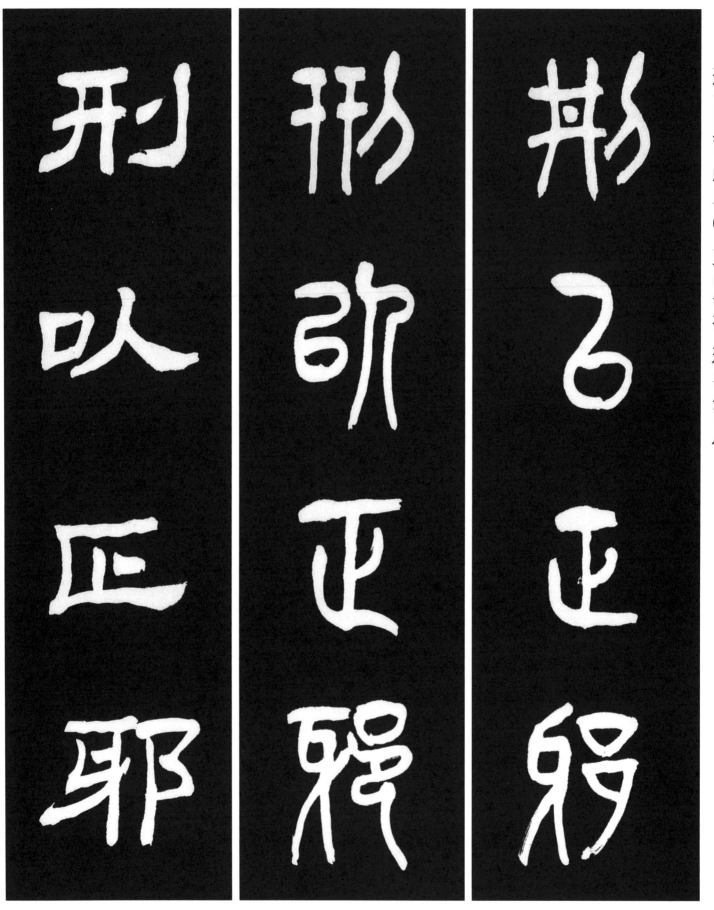

刑 형벌형

以 써이

正 바를정

邪 간사할사

刑以正邪
형벌로써 바르게 하다 사악함을

292 刑以正邪 올바른 형벌을 행하여 사악(邪惡)을 바로 잡다.

[原文] 禮以行義 信以守禮 刑以正邪
[解釋] 예(禮)를 지켜 의(義)를 행하고, 신(信)을 행하여 예를 지키며, 형벌을 행하여 사악을 바로 잡는다.
出典〈春秋左傳 僖公28年條〉

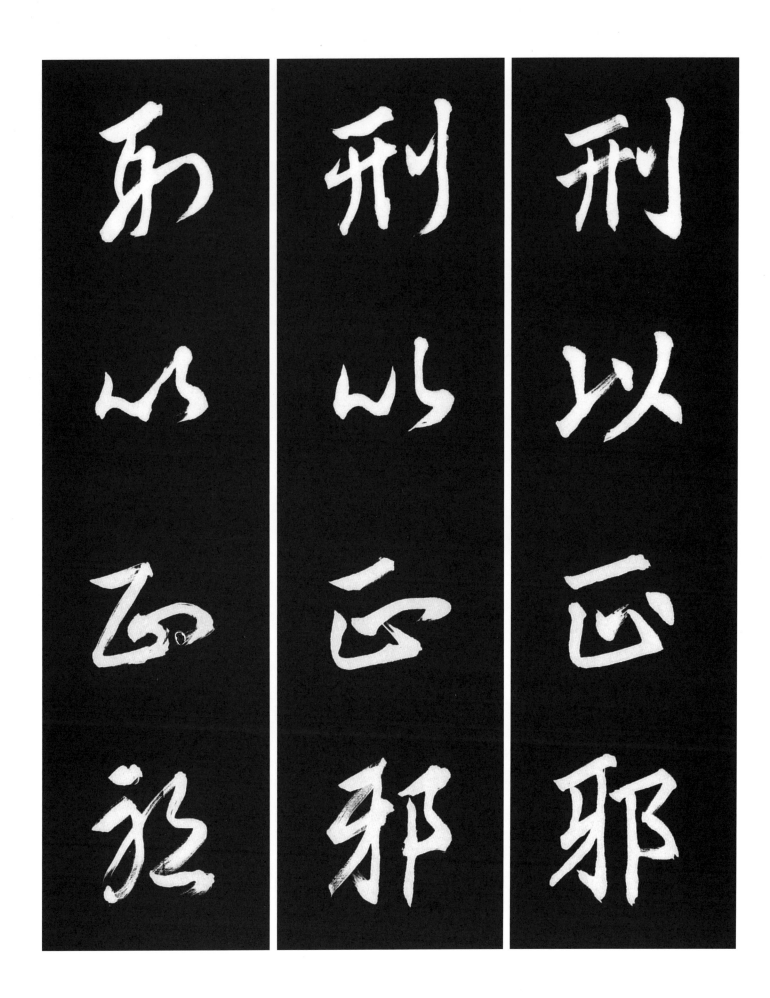

刑以正邪

刑以正邪

而以正於

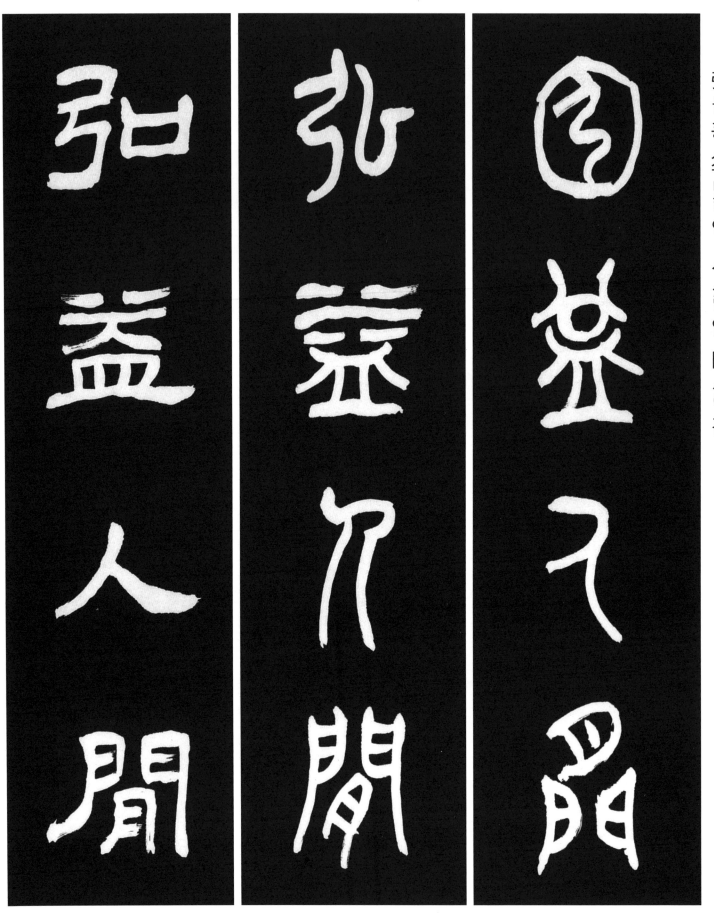

弘 클 홍　盆 더할 익　人 사람 인　間 사이 간

293　弘盆人間 인간 세상을 널리 이롭게 하다.

[原文] 昔有桓因 庶子桓雄 數意天下 貪求人世 父知子意 下視三危太伯可以 弘盆人間 乃授天符印 三箇 遣往理之

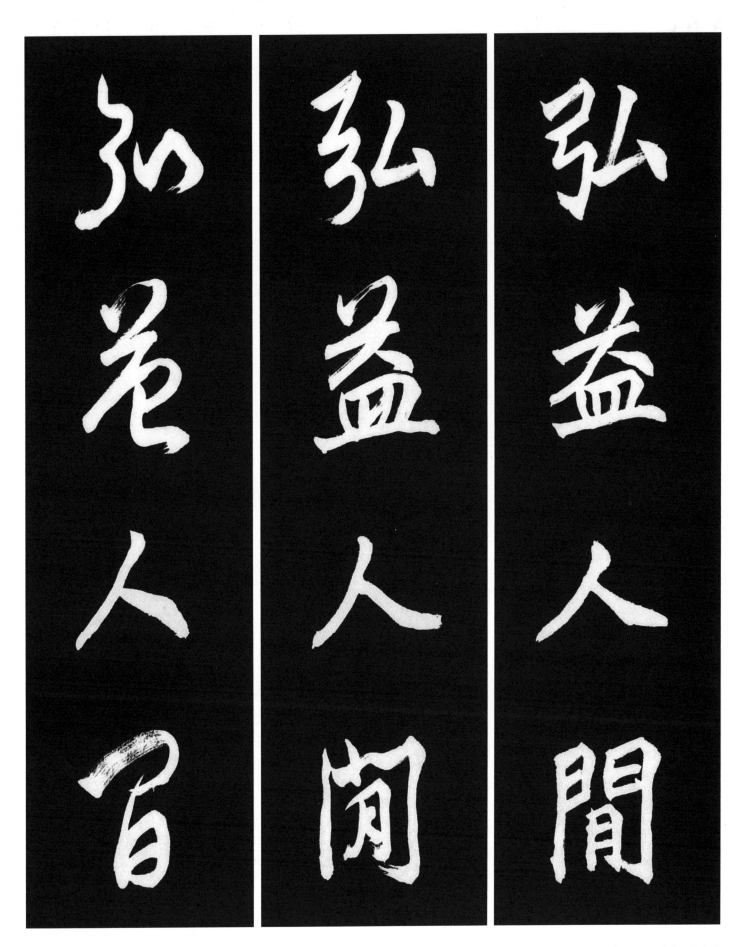

[解釋] 옛날 환인(桓因)의 아들 환웅(桓雄)은 자주 인간 세상을 보면서 탐내므로 아들의 뜻을 알고 삼위태백(三危太伯)을 내려다 보니 인간세상(人間世上)을 이롭게 할만한 모습이 보여 천부인(天符印) 세 개를 주고 인간 세상을 다스리게 하였다.

出典〈三國遺事 紀異篇〉

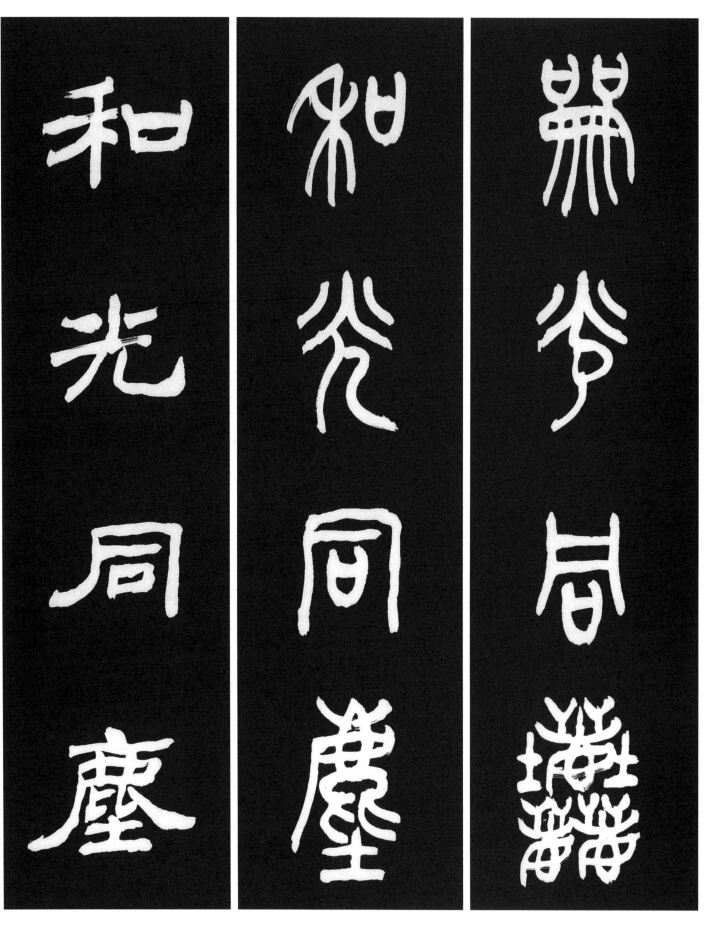

294 和光同塵 빛을 부드럽게하여 티끌과 하나가 된다.

[原文] 知者不言 言者不知 塞其兌 閉其門 挫其銳 解其紛 和其光 同其塵 是謂玄同
[解釋] 아는 자는 말하지 않고 말하는 자는 알지 못하고 그것을 바꾸고 막아 그 문을 닫고 그 날카로움을 꺾고 그 얽힘을 풀고 그
빛을 부드럽게하여 그 속세의 먼지와 함께 하니 이것을 현동(玄同)이라 한다. 出典〈老子 第56章〉

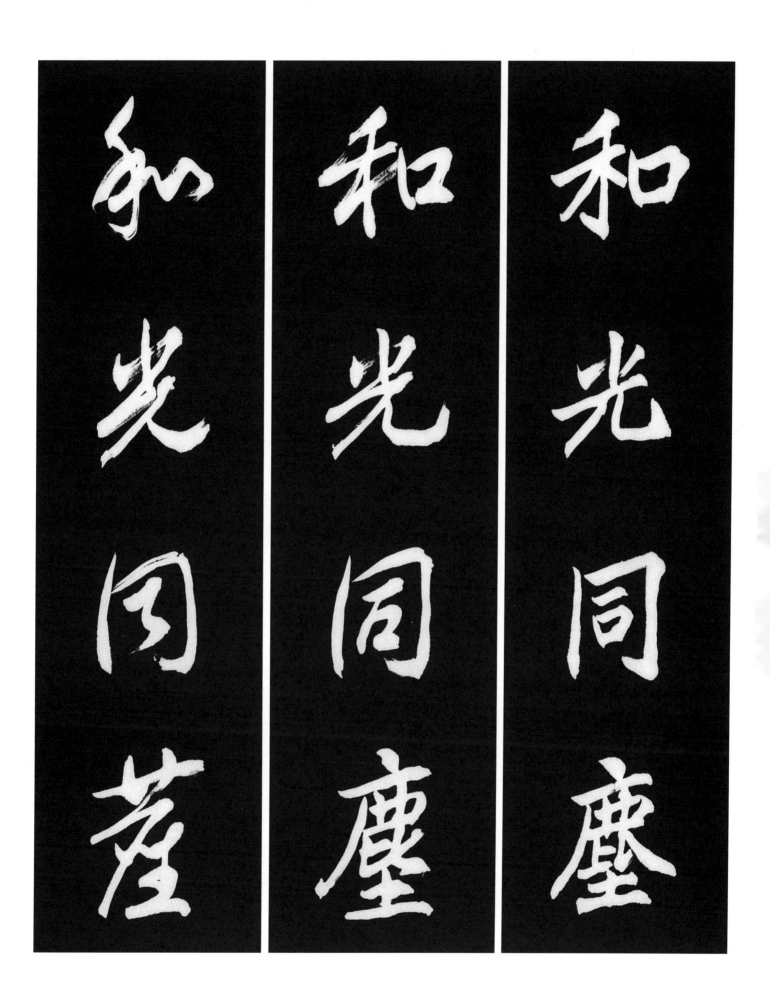

和光同荃

和光同塵

和光同塵

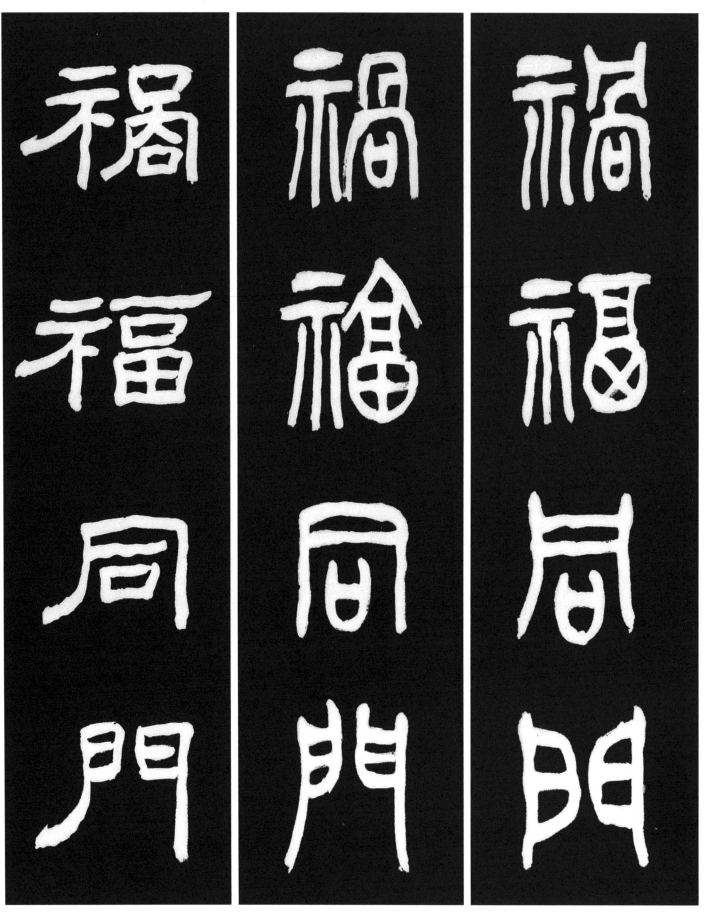

295 禍福同門 화(禍)와 복(福)은 같은 문이다.

[原文] 夫禍之來也　人自生之　福之來也　人自成之　禍與福同門　利與害為鄰　非神聖人　莫之能分

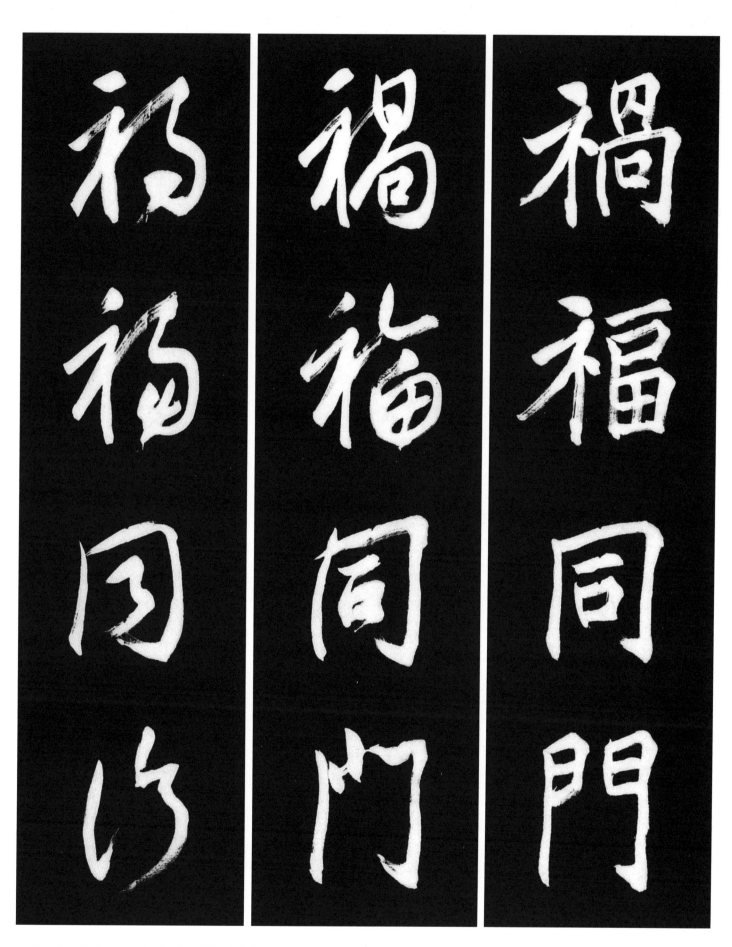

[解釋] 사람이 화(禍)를 당하는 것은 사람이 스스로 만들어 낸 것이고 사람이 복(福)을 받는 것도 사람이 스스로 이루어낸 것이다. 화(禍)와 복(福)은 같은 문이며 이익과 손해도 서로 이웃하고 있으며 신성한 사람이 아니면 이것을 분별한다는 것은 어렵다.
出典〈淮南子 人間訓篇〉

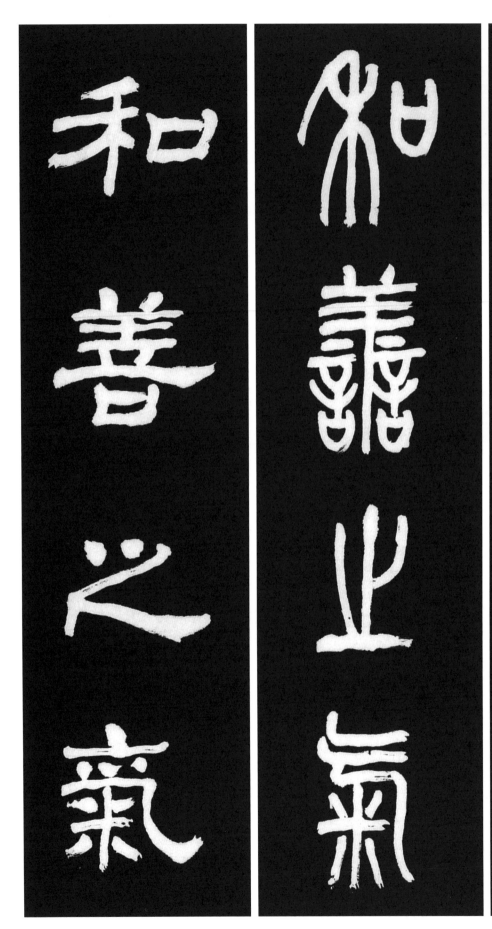

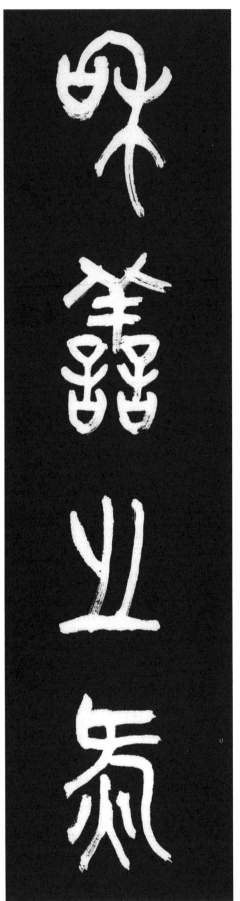

296 和善之氣 화목하고 선한 기운

[原文] 一家之內 常有和善之氣 則 豈不樂乎
[解釋] 한 가정안에 항상 화목하고 선한 기운이 있으면 어찌 즐겁지 않으리오.
出典〈栗谷集〉

和善之氣

和善之氣

和善之氣

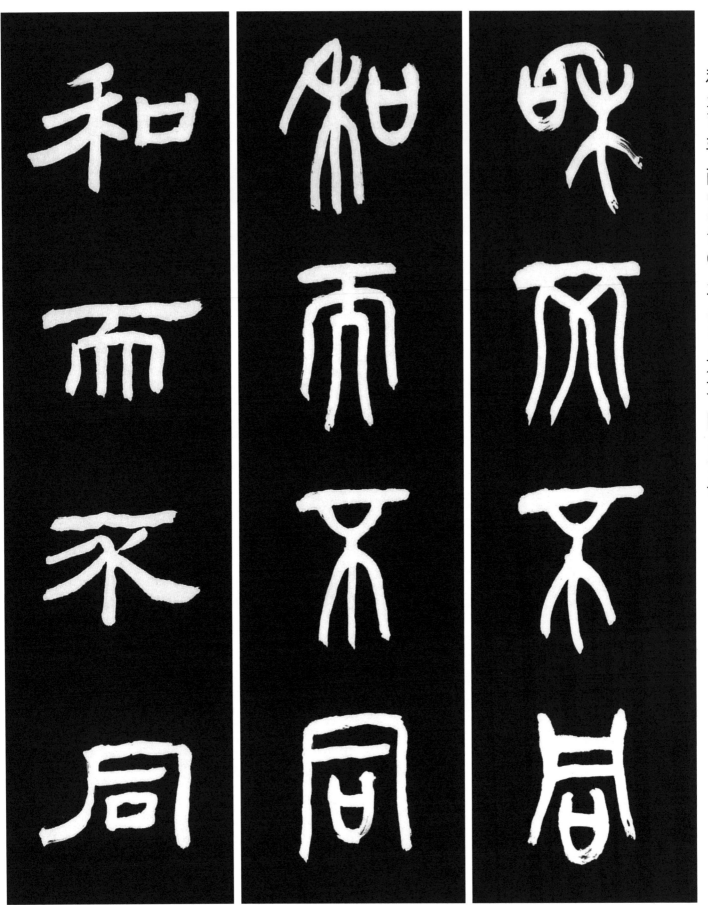

和 화할 화 而 말이을 이 不 아니 부(불) 同 같을 동

297 和而不同 남과 조화는 하지만 뇌동(雷同)하지는 않는다.

[原文] 子曰 君子和而不同 小人同而不和

[解釋] 공자가 말씀하셨다. "군자는 사람들과 화합하지만 분별없이 남을 따르지 않고 소인은 분별없이 남을 따르지만 화합하지는 못한다." 出典 〈論語 子路篇〉

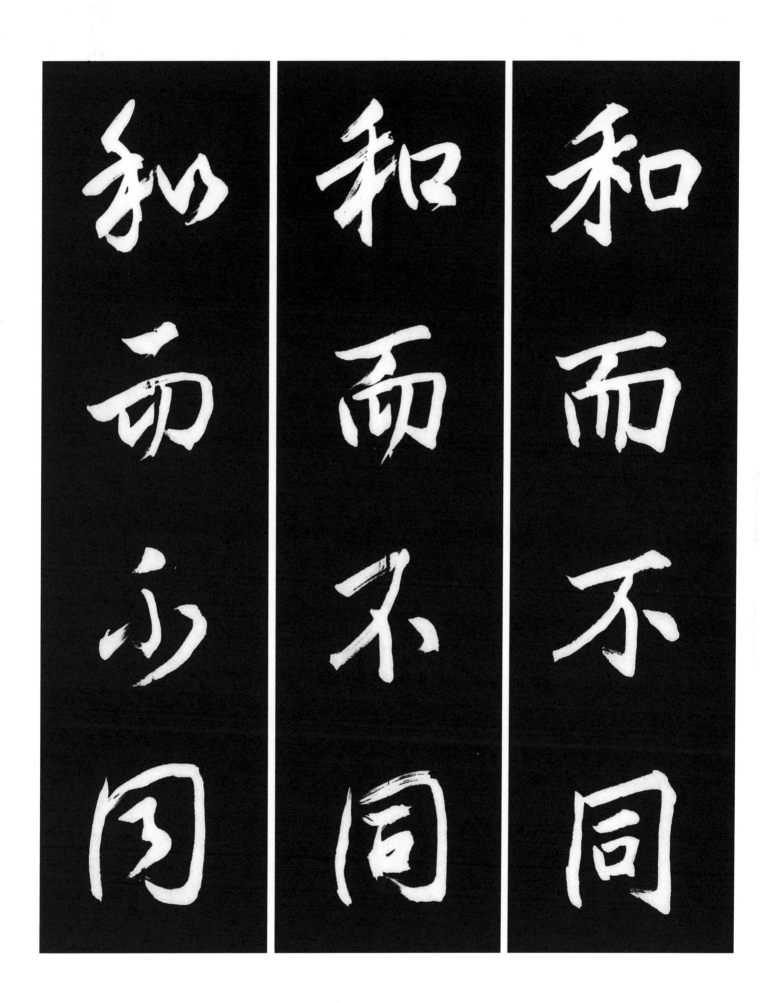

和而不同

和而不同

和而不同

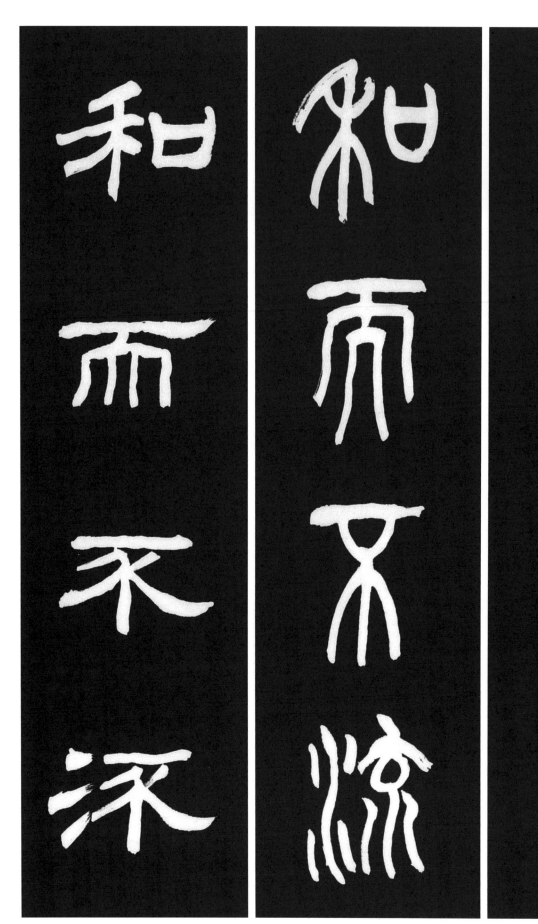

298　和而不流 화합하면서도 휩쓸리지 않는다.

[原文] 君子 和而不流 强哉矯 中立而不倚 强哉矯 國有道 不變塞焉 强哉矯

[解釋] 군자는 여러 사람들과 화합하면서도 휩쓸리지 않으니 강하도다. 꿋꿋함이여 중립하여 기울지 않으니 강하도다 꿋꿋함이여 나라의 도가 있을때에도 곤경에 처해 있을때 지녔던 마음이 변치 않으니 강하도다 꿋꿋함이여.　出典〈中庸 10章〉

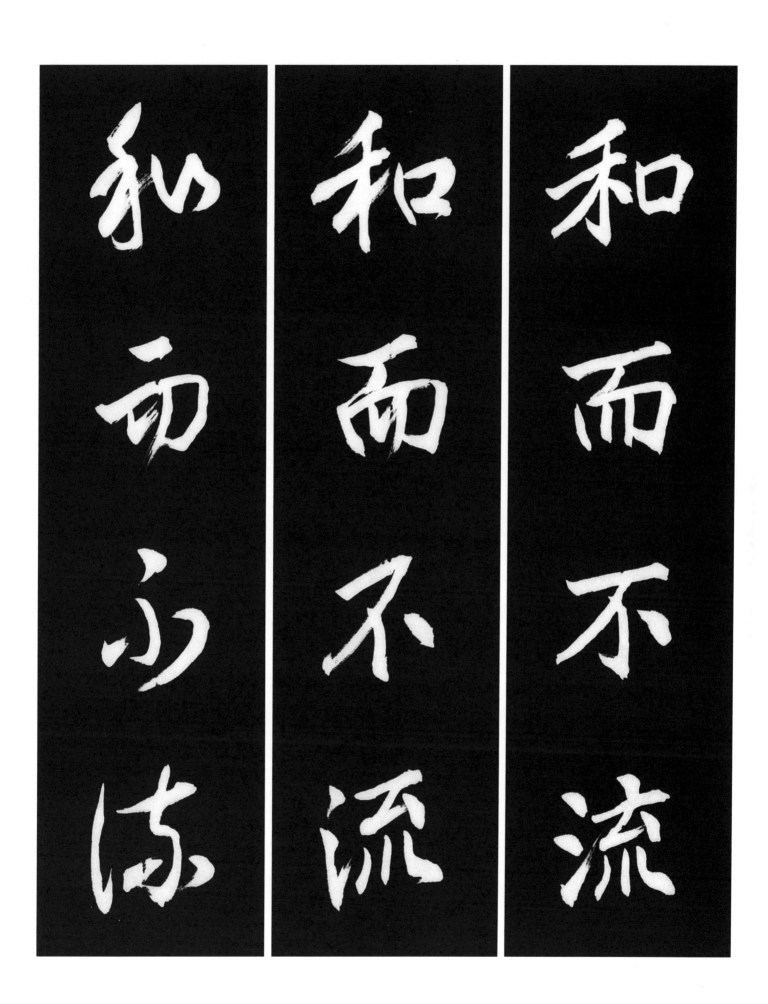

和而不流
和而不流
和而不流

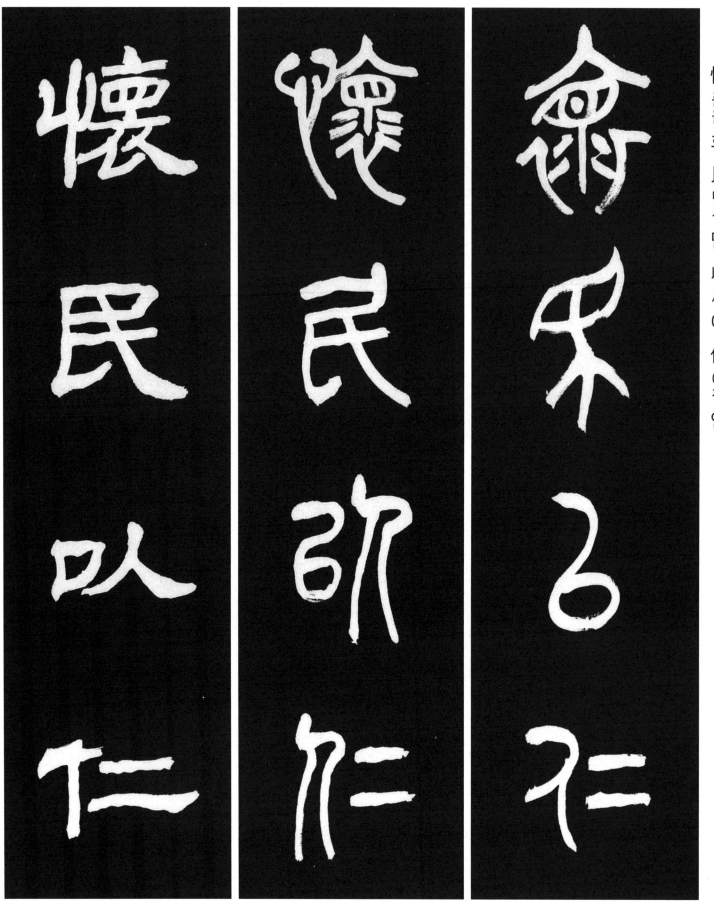

299 懷民以仁 인 (仁)으로써 백성을 품다.

[原文] 夫爲國家者 任官以才 立政以禮 懷民以仁 交鄰以信 是以官得其人 政得其節 百姓懷其德 四鄰親其義

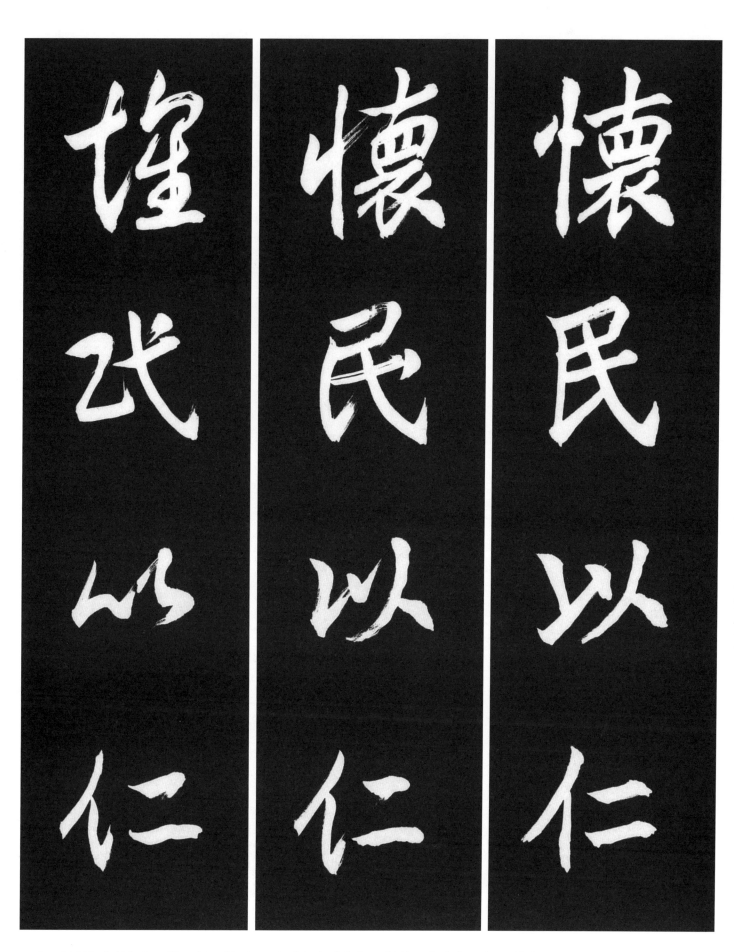

[解釋] 무릇 나라를 다스리는 자는 재능을 보아 벼슬에 임명하고 예(禮)로써 정사를 펴고 인(仁)으로써 백성을 품고 신(信)으로써 이웃 나라를 사귀어야 하는 것이다. 그럼으로써 관직에 걸맞는 사람을 얻게 되고 정사가 절도가 있으며 백성이 그덕(德)을 품게 되고 사방이웃은 의(義)로써 친하게 된다.

出典 〈通鑑 周紀篇〉

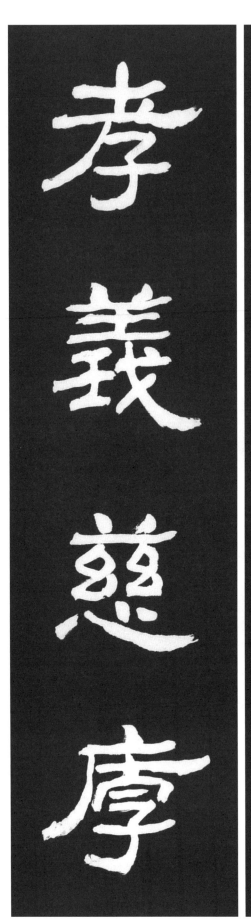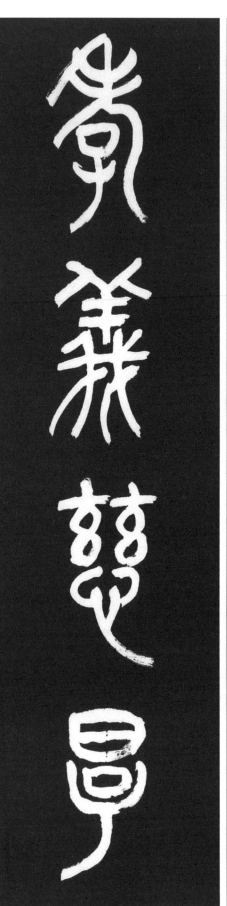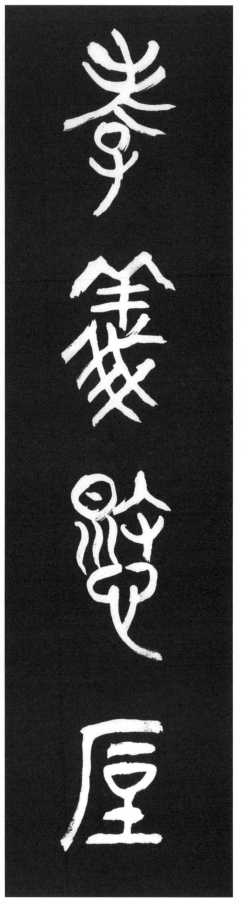

300　孝義慈厚 효성스러움과 의리가 있고 인자하고 후덕함.

[原文] 崔孝芬兄弟 孝義慈厚 弟孝暐等 奉孝芬 盡恭順之禮 坐食進退 孝芬 不命則不敢也
[解釋] 최효분(崔孝芬) 형제의 품성은 효성스럽고 의리가 있으며 인자하고 후덕하였다. 아우 효위등이 효분을 받들기를 공손함으로 도리를 다하였는데 앉고, 먹고, 나아가고 물러남에 있어 효분이 명하지 않으면 감히 하지 못하였다.　出典〈小學 善行篇〉

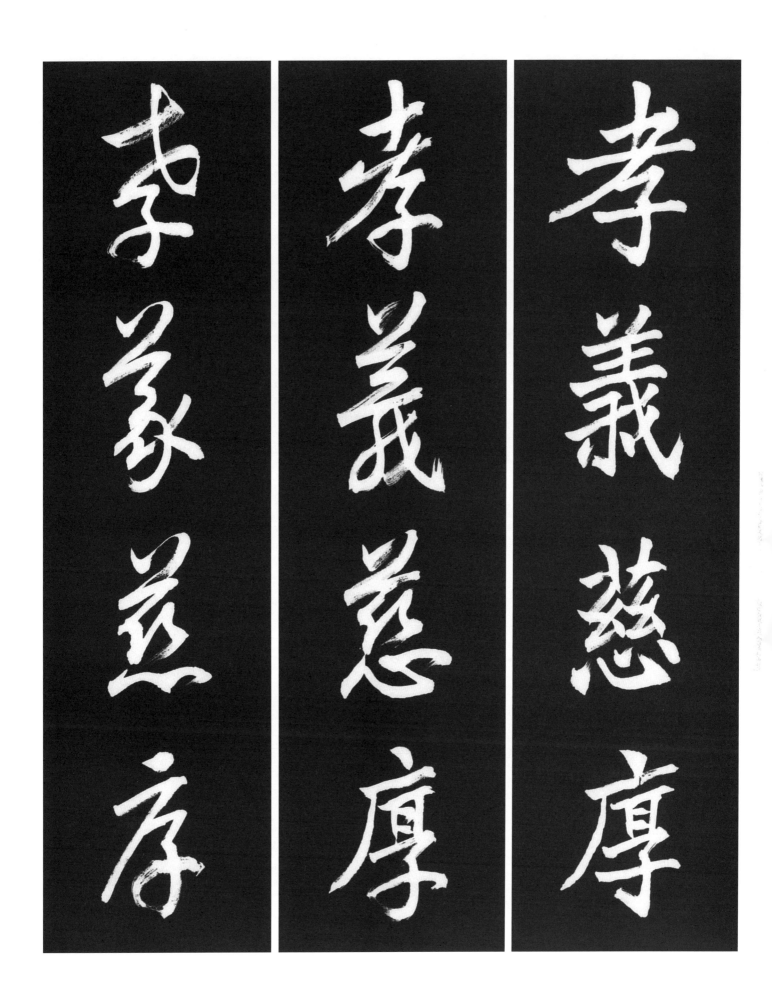

孝義慈厚

- 정산 3.1만세 운동기념탑 (청양 정산)
- 애국지사 추모시비 (부여 남령공원)
- 충의사 (부여 남령공원)
- 최운선 열사시비 (부여 남령공원)
- 사비정 (국립부여박물관)
- 백제대종 (부여읍)
- 천안시 문예회관 (천안)
- 부풍관 (부소산)
- 마래정 (부여 궁남지)
- 서동요시현액 (부여 궁남지)
- 홍산 아문 (홍산 동헌)
- 통수대 건립기 현액 (부여 금성산)
- 무노정 (부여 금성산)
- 홍유정 (부여 홍산)
- 상진 선생시비 (부여 장암)
- 한양수 충청남도지사 공적비 (부여 홍산)
- 옥녀봉비 (부여 옥산 홍연리)
- 갓개회상시비 (부여 양화)
- 대한민국사비서화협회 제액
- 최운선 열사 기적비 (부여 석성 현내리)
- 갑산 선생 시비 (부여 석성 현내리)

■ 주요 작품 소장처
(전각 작품)
- 중국 산둥성 만인루(萬印樓)
 ·진시화락백년신 (辰時花落百年身)
 ·연묵뢰성 (淵默雷聲)
 ·덕유선정 (德惟善政)

(서예 작품)
- 명덕유형 (明德惟馨) : 중국 낙양시청
- 이숭인시 (李崇仁詩) : 일본 태제부시청
- 청경우독 (晴耕雨讀) : 일본 태제부시청 (시장: 井上保廣)
- 선인갑산시 증김태제 (贈金態濟) : 수원 역사박물관
- 화호류구 (畵虎類拘) : 대전대학교

최 훈 기 (崔訓基)

관 : 경주 (慶州)
호 : 석운 (石雲), 돌모루
당호 : 개곡산방 (開谷山房)
석운서회(서법,전각연구실) :
　충남 부여군 부여읍 사비로 101 3층
　Tel. 041-834-6802
　E-mail. chk3716@naver.com

■ 주요 경력
– 대전대학교 경영행정대학원 수료
– 선부군 갑산 학당 한문수학
– 구당 여원구 선생 서법, 전각 사사
– 대한민국 녹조근정훈장(2005)
– 대한민국미술대전 초대작가
– 대한민국미술대전 심사위원 역임
– 세계서법문화예술대전 심사위원장 역임
– 한국전각협회 이사
– 대한민국사비서화협회 회장
– 광복회 충청남도 지부장
– 선부군 갑산 한시집 번역 발간(2018)

■ 주요 전시
– 대한민국미술대전 초대작가전
– 국제서법 예술연합전
– 한·중·일 서예교류전
– 대전 남경(중국) 서예교류전
– 세계서예전북비엔날레 특별초대전
– 2021 세계서예전북비엔날레 천인 천각전
– 광복 50주년 기념 민족의 얼 서예초대전
– 한국전각협회전
– 일월서단전

■ 주요 휘필
– 숭의당 (백제문화단지)
– 세계유산 백제역사유적지구 정림사지비 (부여 정림사지)
– 백제오천결사대 출정상비 (부여 궁남지)

六體故事成語集

2023년 12월 29일 발행

글 쓴 이 | 石雲 崔訓基

　주　소 | 충남 부여군 부여읍 사비로 101 3층
　전　화 | 041-834-6802
　E-mail | chk3716@naver.com

발 행 처 | (주)이화문화출판사

　주　소 | 서울시 종로구 인사동길12 대일빌딩 3층
　전　화 | 02-738-9880(대표전화)
　　　　　041-834-6802(구입문의)
　　　　　02-732-7091~3(구입문의)
　Ｆ Ａ Ｘ | 02-738-9887
　홈페이지 | www.makebook.net
　등록번호 제 300-2001-138

값 68,000 원